ART NOW

世界現代美術發展

王受之◉著

藝術家出版社

ART NOW

世界現代美術發展

王受之◎著

藝術家出版社

目錄

第 1 章　新普普主義 ——————————————————— 6

第 2 章　當代抽象藝術的發展 ———————————— 30

第 3 章　極限藝術在當代的發展 ———————————— 54

第 4 章　觀念藝術在當代的發展 ———————————— 72

第 5 章　新表現主義繪畫的發展和現況 ——————— 88

第 6 章　新寫實主義的現況和發展 ———————————— 110

第 7 章　後現代主義藝術的發展狀況 ———————— 130

第 8 章　英國當代繪畫 ———————————————————— 154

第 9 章　英國當代雕塑 ———————————————————— 172

第 10 章　紐約的當代新藝術 ———————————————— 188

第 11 章　紐約以外的美國當代新藝術 —————— 210

第 12 章　拉丁美洲當代藝術 —————————— 234

第 13 章　俄羅斯當代藝術 ——————————— 258

第 14 章　日本和韓國的當代藝術 ——————— 294

第 15 章　當代中國大陸藝術 ————————— 316

第 16 章　非洲和加勒比海地區黑人藝術的現狀 — 332

第 17 章　大地藝術、環境藝術、光線藝術、——— 348

　　　　　人體藝術

第 18 章　婦權主義藝術和同性戀藝術 ————— 364

第1章 新普普主義

一、新普普運動的背景—普普運動的內容和本質

　　普普藝術是一九六○年代在美國和英國兩個國家發展起來的新型藝術運動，它打破了自從一九四○年以來抽象表現主義藝術壟斷嚴肅藝術的狀況，打破了藝術創作中長期以來有高、低之分的狀況，突破了現代主義藝術運動以來形成的新權勢力量對藝術的控制，開拓了通俗、庸俗、大眾化、遊戲化、絕對客觀主義創作的新途徑，在現代藝術史上具有非常重要的意義。普普是自從立體主義以來廿世紀中最重要的藝術運動，它與立體主義一樣，具有現代藝術史上的轉折點作用。

　　普普藝術在一九六○年代達到高潮，一九七○年代開始衰落，到一九八○年代已經變成史蹟了。西方主流藝術中的觀念藝術、極限主義等等形式逐步取代了普普的位置，成為嚴肅藝術的主要發展方向。直到一九八○年代中期，才出現了一系列新的藝術探索，向觀念藝術、極限主義這些藝術的壟斷地位挑戰，其中一個非常值得注意的運動就是再次出現的普普藝術，這個運動包括了一些一九六○年代的普普藝術家，比如勞生柏、李奇登斯坦、羅森奎斯特（James Rosenquist）、歐登柏格、霍克尼（David Hockney）等等，但是也出現了一些新人，而這個普普藝術的發展範圍也突破了美國和英國，在其他歐洲國家和世界其他地區都有所發展，成為一個非常令人注目的新浪潮。評論界有些人把它稱為「新普普藝術」運動，從英語字面看，是「Post Pop」，也可以翻譯成為「後普普運動」，或者「晚期普普運動」。

　　嚴格地來講，並沒有一個準確的術語來界定「新普普藝術」的這個定義，因為所謂的新普普，其實僅僅是一九六○年代普普運動的延伸而已，不過其中有低潮，很多人以為普普已經消失了，其實普普並沒有完全消亡，不過處於低潮狀態，其中部分普普藝術家一直在創作，比如勞生柏、歐登柏格等，到一九八○年代中期再次熱起，對於不瞭解情況的人來說，好像是新浪潮、新運動一樣，其實延伸的性質大於創新的性質。但是，經過卅多年的起伏變化，特別是其中經歷了觀念藝術、極限主義藝術等藝術形式的衝擊，普普在一度陷入接近終結的低潮之後，到一九八○年代末和一九九○年代再次興起，其內容與形式和一九六○年代全盛期有很大的區別，因此權且有「新普普」來稱一九九○年代的普普，以與一九六○年代的「傳統普普」（Classic Pop）區分。西方藝術評論界也有稱新普普為「普普之後」（Pop After，或者 Pop and After），以便區分。

　　普普是一九五○、一九六○年代發展起來的反主流文化內容之一，普普藝術從藝術史發展的角度來看，應該可以視為自從立體主義、表現主義以來藝術上又一次重大的質的改變，它完全破壞了所有藝術遵循的藝術具有高、低之分，打破了原來公認的嚴肅藝術應該是高級的藝術的界線，而把日常熟視無睹的生活內容、

商業內容、新聞媒體引導的支離破碎的社會形象，利用商業符號的拼湊方式，利用完全沒有藝術家情緒傾向的中立方式和絕對客觀立場來從事創作，因而是廿世紀藝術另外一個重要的轉折點。

從意識型態和社會發展的背景來看，普普藝術在一九六〇年代用這種方式來反抗當時的權威文化和架上藝術，不但具有對傳統學院派的反抗，也同時具有否定現代主義藝術的成分。虛無主義、無政府主義是普普藝術的精神核心，加上嬉皮笑臉、放蕩不羈的創作態度，是一九六〇年代西方風行一時的反文化浪潮的有機組成部分之一。一九六〇年代普普藝術的發展，是在越南戰爭和西方廣泛的反戰示威運動、美國黑人為中心的民權運動的背景下形成的，具有反對美國政府和整個資本主義體制的上層建築的動機，因此，普普藝術在一定程度上來看是一九六〇年代的「反文化」運動在視覺藝術上的體現，具有特殊的反文化特色。

普普藝術起源於一九五〇至一九六〇年代的英國和美國。方式是採用最常見的商業化視覺形象，比如連環畫、肥皂盒、路牌、漢堡包、汽水瓶、罐頭盒等，或者以繪畫形式表現，或者直接採用這些商品和日常用品做為藝術主題。普普運動基本上僅僅在美國和英國發展，在其他歐洲和西方國家則並沒有形成運動。

「普普」的命名是來自「流行藝術」（popular art）這個源，是由藝術評論家勞倫斯‧阿羅威（Lawrence Alloway）看到那些平庸無奇的商業主題繪畫和雕塑、裝置時，就「流行藝術」的這個詞而給予命名的。大部分從事普普藝術的藝術家都不認為普普是流行藝術，而認為從事普普的人必須有職業的訓練，而不是人人都可以從事普普創作的，專業訓練是流行藝術和普普藝術的區別，前者無須特殊訓練，而後者則要求訓練，英國普普藝術家理查‧漢米頓在與美國藝術評論家羅伯特‧修斯（Robert Hughes）的討論中就明確提出這個基本的原則和立場。

美國的普普藝術家主要有安迪‧沃荷、羅依‧李奇登斯坦、克萊斯‧歐登柏格、湯姆‧魏斯曼（Tom Wesselman）、詹姆斯‧羅森奎斯特、羅伯特‧印地安納（Robert Indiana）等人，而英國比較重要的普普藝術家則有大衛‧霍克尼、彼德‧布萊克（Peter Blake）等。他們共同的創作特點是採用最通俗、日常的題材做為創作動機和主題，這些通俗、商業題材卻又同時對於現代生活具有最重要的影響，比如可口可樂、好萊塢電影明星、美國的連環畫、內容空泛的電視節目，還有數量龐大的各種印刷品的衝擊，比如日常的報紙版面、各種雜誌報刊、各種類型的廣告等等，都是人們日常所見，幾乎成為現代人日常生活組成部分的內容，也是最具有熟視無睹特點的主題。這些生活的內容，特別是商業內容，逐步成為現代人生活的一個不可分割的部分，同時也象徵了商業時代，所以它們都具有強烈的象徵特點，也就是西方藝術理論家稱之為「iconography」的這個特徵。

普普非常注意的通俗文化主題是新聞媒體。自從第二次世界大戰結束以來，新聞媒體已經日益成為我們生活中的一個不可分割的部分，電視、報紙、雜誌鋪天蓋地，幾乎無法逃避它們日夜轟炸性的攻擊，量的攻擊是新聞媒體對於我們生活

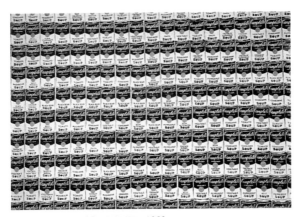

安迪·沃荷　二百個坎別爾罐頭 1962

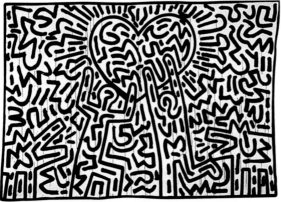

凱斯·哈林　無題　墨、紙本 1982

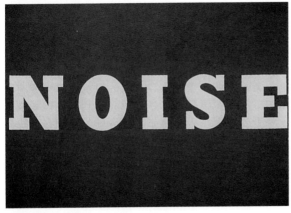

艾德·魯沙　噪音

的最大影響，巨大的訊息量其實是人們無法消化的，但是龐大的新聞媒體集團卻通過電視機、報紙、雜誌等等形式不斷的把所謂的新聞和訊息無孔不入地、強迫性地塞給大眾，而這種強迫性又是在各種通過精心設計的，以商業廣告包裝的方式進行的，因此大眾是在無特別防範的狀態下被媒體俘虜的，生活的品質也因而發生了改變，人際關係也因此發生改變。我們接受到的由新聞媒體傳遞的信息卻又是破碎不堪的，電視頻道繁多，內容繁雜，做爲一個接受者，我們的思路完全沒有一個完整的體系，受到各種不同媒體傳播的各種完全沒有關係的內容的被動性影響，因此支離破碎性的印象是現代人生活的一個非常重要的特徵，普普藝術採用的表現方式，在很大程度上是表現這種支離破碎的媒體印象。

普普的表現雖然與達達藝術有密切關係，但是它也有自己與眾不同的特點，歸納來說，普普藝術家對於這些通俗的、日常的、商業的、媒體主導的、支離破碎主題的處理有三個基本的原則：

（一）赤裸裸地明確強調通俗、商業、媒體主導、支離破碎感，全沒有掩飾，商業

就是商業，通俗就是通俗，清清楚楚，英語稱為「emphatical」方式。

（二）完全的中立立場，沒有傾向性，成為絕對客觀主義，也就是英語中稱為「objective」的方式。普普藝術家對於他們使用的表現對象，沒有稱讚、沒有頌揚，也沒有貶低和反對，僅僅是冷漠地表達。這第二個特徵是非常重要的，因為一旦加入藝術家對於對象的情感，也就不是普普了。這正是他們與達達以及其他任何形式的藝術不同的地方。也造成普普最終與現代藝術分離的原因。長期以來，甚至在現代主義藝術運動以來，藝術家依然強調自我的表現，情緒的表達，無論是野獸派、立體主義、荷蘭的風格派、德國表現主義，自我是一個非常重要的創作源泉，而普普卻基本把自我退縮到可有可無的地位，對於題材沒有立場，他們的作品沒有喜怒哀樂，沒有褒貶，僅僅是把每天充斥我們感官的商業內容、新聞的支離破碎印象中立地、毫無表情地以拼合的方式再現給我們。

詹姆斯·羅森奎斯特的新普普作品 「禮物包裝的娃娃」1至9號 油畫 152×152cm 1992

（三）直截了當性和立即性的方法。普普藝術家處理的對象是直截了當的當時的對象，一九六〇年代的民權運動衝突、越南戰爭造成的美國社會動亂、瑪麗蓮·夢露的社會效益，是當時每日的話題，普普藝術家就立即取用，無需一個消化的過程，英語稱為「overwhelming immediacy」。

從這三個方面的方法來看，普普藝術開創了藝術創作中的一個客觀主義，對於日常生活中最主要的內容—商業化、媒體引導化等等採取普遍兼收蓄的新途徑，這樣，普普也就造成了戰後壟斷美

賈斯伯·瓊斯於1963-78年間的作品〈數字〉單純的阿拉伯數字是絕對客觀主義描繪，為普普的重要作品。

國和歐洲藝術主流長達廿多年（一九四○年代到一九五○年代）的「抽象表現主義」的終結。

普普藝術家認為他們是藝術家的極少數，而他們的藝術立場是高度民主的（democratic，沒有高度之分）、無歧視的（nondiscriminatory，任何日常生活的內容，包括罐頭盒、汽水瓶都可以是嚴肅藝術的內容和題材），因此是鑑賞家和大眾都可以觀賞的、雅俗共賞的藝術。

普普的意義在於它造成了藝術上一個重大的轉折：打破了藝術中長久以來的「高」和「低」的區別。即使在現代藝術運動中，高低之分依然非常嚴格，雖然現代藝術是從反對傳統藝術、反對學院派發展出來的，但是現代藝術卻很快形成了自己的標準和「高」度，現代藝術家依然是和以前的藝術家一樣，高人一等，這種高人一等的立場，也被稱為「至上立場」，因此所有的藝術形式都可以被從這個角度視為「高等藝術至上主義」（the supremacy of the「high art」），而普普主義恰恰把這個至上主義摧毀了。在普普來看，沒有高低貴賤之分，所有的僅僅是日常熟視無睹的生活內容，支離破碎的生活內容的冷漠和客觀的傳達。

雖然普普主義強調客觀和不參與藝術家的感情活動，其實它本身也是當時社會的一個反映。它的縱情聲色、感性和反美學（或者稱為「非美學化」，英語為「nonaesthetic」）、玩笑化是一九六○年代社會反文化運動的一個縮影，因此雖然普普藝術宣傳沒有情緒、沒有趨向、中立立場、客觀主義，但是它依然具有時代的清晰痕跡，是那個時代的反映和縮影。

從歷史發展來看，普普與一九二○年代興起的達達主義之間具有千絲萬縷的內在聯繫。達達產生於第一次世界大戰期間的蘇黎世，之後在巴黎、柏林和紐約都有相當規模的發展，形成所謂的國際達達主義運動，一九二三年在德國當時最前衛的藝術與設計學院包浩斯所在的魏瑪舉行了「國際達達主義和構成主義大會」，是這個運動走向國際化的一個標誌。達達是一個高度的無政府主義運動，反權威、反政府、反規則、反方法和反程序，通過法國藝術家杜象的創作，把這個藝術運動的精神提到一個原則的高度，杜象的重要命題是把原來對於藝術的立場—「什麼是藝術」改變為達達的藝術命題—「什麼不是藝術」，對於達達這些虛無主義者和無政府主義者來說，任何東西都可以是藝術的主題，杜象把男廁所用的小便器改變方向放置，因而改變了小便器的實用形式，就成為一個藝術品，在當時具有驚世駭俗的影響，從而奠定了藝術上一條新的可能通道的基礎。達達在當時的發展，其實是對於第一次世界大戰造成的破壞的一種無政府主義、虛無主義的反抗，隨著第一次世界大戰越來越遙遠，人們對應達達產生的社會背景也就淡漠了，但是達達對於藝術原則的動搖，卻為普普提供了基礎。

在傳統藝術中，甚至在現代主義藝術中，生活與藝術是具有一定距離的，藝術是藝術家個人表現，具有對於生活典型化、提高化、理想化、戲劇化、批判化的特點，而達達把生活與藝術之間的距離縮小了，在達達來說，生活和藝術本身就

沒有什麼區別，一個小便器在廁所是供男人小便用的，放在博物館就變成藝術品，藝術鑑賞也無須訓練。杜象因而也成為達達的最重要代表人物，而他也是普普最受到重視的一個大師。

對於普普運動具有決定性影響作用的現代主義時期大師還有斯圖亞特・戴維斯（Stuart Davis）、葛拉爾德・墨菲（Gerard Murphy）和費迪南・勒澤（Fernand Leger）等人。他們對於普普的影響主要在於藝術的批量生產性（mass-production）、工業化時代的商業題材（commercial materials of the machine-industrial age）。在他們的影響上，出現了美國最早一代的普普先驅，主要是賈斯伯・瓊斯（Jasper Johns）、拉利・里維斯（Larry Rivers）和勞生柏三人。他們一方面依然部分採用傳統的藝術創作手段，比如繪畫、雕塑等，但是表現的內容卻具有強烈的達達色彩，比如畫美國國旗，以青銅作啤酒罐的雕塑，早期作品具有一定的表現特色，與後期的完全中立方式的典型普普作品有一定區別。

第二波的普普藝術家具有更大的國際影響力，他們包括了安迪・沃荷、羅依・李奇登斯坦、克萊斯・歐登柏格、湯姆・魏斯曼、詹姆斯・羅森奎斯特，羅伯特・印地安納這幾位美國藝術家，也包括上面已經提到的幾個英國藝術家。他們的作品具有更加典型的普普特徵。李奇登斯坦利用美國連環畫插圖放大的繪畫，沃荷以絲網印刷描繪的罐頭、汽水瓶、肥皂箱，魏斯曼描繪的稱為（偉大的美國裸體）的沒有臉面的、色彩平淡而突出性器官的女裸體，歐登柏格把日常用品一鏟子、木衣夾、軍鼓、消防水龍頭、漢堡、打字機等一以小改大，大改小，硬改軟，軟改硬的表現，還有喬治・席格爾（George Segal）把垃圾堆中揀來的午餐桌、破爛公共汽車和塑料鑄造的人體混合做成的裝置，都具有典型的普普特色：通俗題材，媒體導引和壟斷的支離破碎的社會形態，消費主義心態等等。這些普普藝術家都對於自己的作品具有非個人化、講究製作精細（英語稱為「urbane」，原意是「彬彬有禮」，「精細細作」）的立場，雖然他們自己強調自己是非個人化的、中性的、客觀主義的，但是他們的作品中依然有一些具有比較清晰的個人傾向，具有一定的表現形式和內容，並非完全中立與客觀主義。其實在一九六○年代那個動盪的時期，要做到完全的客觀和中立，幾乎是沒有可能的。

美國的普普和英國的普普有一定的區別，美國的普普藝術具有比較強烈的挑戰性、符號象徵性，和非個人性；而英國的普普藝術則比較主觀、旁徵博引性，並且也比較浪漫。英國普普藝術家喜歡普普主題的文化隱喻表現，對於製作技術也更加講究。美國普普藝術家則往往沒有太多的文化觀，沒有浪漫主義的色彩，比較平鋪直述，沃荷說「我認為每個人都是一個機器而已」，很代表這種缺乏英國式人情化的美國普普立場。

二、新普普運動

普普運動在一九六○年代達到高潮，一九七○年代開始出現衰退的趨向，普普

到一九七○至八○年代已經成為經典，被世界各地的藝術博物館、畫廊收藏，做為一九六○年代反主流文化的主要力量之一的普普，到一九八○年代居然成為主流文化的組成部分，因此其挑戰性，其無政府主義原則和虛無主義原則逐漸成為教條，成為商業銷售的噱頭，力量自然大大削弱。到一九九○年代，大部分主要的普普藝術家都去世了，比如沃荷在一九九○年代初期去世，一直沒有間斷創作的李奇登斯坦也於一九九七年突然去世，這一代人逐步退出了藝術創作的舞台，普普被視為一個重要的藝術發展階段和時代，而記載入藝術史中。

自從一九九○年代以來，西方藝術面臨了很大的意識型態和形式危機，對於大部分到西方當代藝術博物館和嚴肅藝術畫廊參觀的人來說，得到的印象很可能像看見一大堆垃圾或者看到一個支離破碎、亂七八糟的戰場一樣。各種廢物、破爛，沒有明確的目的和原則，沒有具體的內容，沒有共同的形式特徵，沒有一個可以清晰捕捉到的藝術發展傾向，現代主義藝術已經做為經典進入了博物館，而自從一九六○年代以來，在廿多年以來似乎確立了基礎、站穩了腳跟的普普藝術似乎走進了死胡同，變成混亂、無序的雜亂。看不到趨向，看不到出路。但是也似乎看不到從事普普類型藝術的藝術家有放棄它的可能性。

雖然如此，從總體的發展來看，目前的西方藝術發展方向在很大程度上依然與一九六○年代的普普運動有千絲萬縷的關聯，如果評論家不這樣認為，起碼大部分西方的大眾認為所謂的當代藝術在很大程度上是普普藝術的當代發展和延伸。因為普普藝術的許多基本特徵，依然是當代藝術的基本特徵，在形式上有非常類似的相似之處。比如表現的對象是每人所見的、熟視無睹的日常題材，對主題採用沒有明顯藝術家自我傾向的中立立場，絕對客觀主義立場，對於媒體引導和壟斷的社會型態造成的支離破碎的心態的刻畫等，都與傳統的普普非常相似。普普做為一個特定的藝術運動，雖然已經成為史蹟，但是做為一種新的藝術思維方式，一種新的文化氣氛和現象，特別是混淆藝術中的高低之別，混淆職業訓練和業餘的區別，混淆藝術家和大眾的區別這點上，普普卻更加生機勃勃，非常活躍，因此，可以說當代西方藝術是具有延伸的普普精神形式體現。這是普普狀況的泛意解釋。與此同時，從狹義範圍來看，也有少數藝術家依然從事普普藝術方式的創作，他們被稱為「新普普」藝術家，他們的創作與傳統的普普有千絲萬縷的聯繫，也有一定的區別。

首先要瞭解的是普普的存在和發展依然具有其社會基礎，一九六○年代的混亂社會狀況雖然已經過去，但是自從一九六○年代以來所形成的一系列社會現象，比如商業主義氾濫、媒體肆無忌憚的壟斷和左右人們的生活和思維，社會生活的支離破碎化、人們生活的非個人化趨向等等，卻依然存在，並且有越來越絕對化的發展趨向。與此同時，一九七○年代以來發展得非常迅速和氾濫的「觀念藝術」（或者稱「觀念主義藝術」和「極限主義藝術」到一九九○年代開始受到旁落，新一代的藝術家在後現代文化的影響下，企圖取消「觀念藝術」和「極限主義」藝

術，而他們採用的手法和形式，正是普普的。因此，如果要問普普繪畫的前途如何，是否能夠在未來依然維持發展，依然成爲當代藝術的一個主要門類，回答是很有可能的，因爲這些日常生活的主題，比如沃荷的〈二百個坎別爾罐頭〉絲網印刷繪畫作品，表現的是幾乎不會過期的商業主義符號，它包涵的普普內容依然非常強烈，賈斯伯‧瓊斯的〈數字〉上描繪的阿拉伯數字，也具有幾乎是永久性的特徵。他們的這兩件作品包含的空洞內容「罐頭排列和阿拉伯數字排列」，到一九八〇年代和一九九〇年代成爲新一代藝術家拿來反對觀念藝術、極限主義藝術的手段和借鑑的標準，因此，反而影響了進一步的發展。

新一代的普普藝術家出現在一九八〇年代和一九九〇年代，他們當中比較突出的有傑夫‧孔斯（Jeff Koons），他的作品在相當大的程度上是沃荷的延伸。孔斯是新普普藝術很重要的藝術家之一，一九五五年生於賓夕法尼亞州的約克市，曾經在馬里蘭州巴爾的摩的馬里蘭藝術學院（Maryland Institute of Art, Baltimore）和芝加哥藝術學院（Chicago Institute of Art）學習藝術，長期在紐約居住，曾經在華爾街當過五年的證券交易員，到一九八〇年代初期才開始從事藝術活動，逐步投入新普普藝術創作，一九九二年在舊金山現代藝術博物館舉辦自己的第一個展覽，引起評論界的注

湯姆‧奧登斯　渡渡鳥　雕塑　青銅　1989-90

羅伯特‧印地安納　十年自畫像-1964　油畫
182.7 × 182.7cm

意。孔斯屬於青年一代的普普藝術家，他在普普達到高潮的一九六〇年代還在上小學，因此他的創作是很單純的新普普藝術，具有很典型的代表性。

另外一個新普普的藝術家是加利福尼亞的藝術家艾德‧魯沙（Ed Ruscha），他是年紀比較大的一代藝術家，一九三七年生於內布拉斯加州的奧瑪哈，畢業於洛杉磯的曹納德藝術學院（Chouinard Art Institute, Los Angeles），他則採用了自己創造的方式來捕捉支離破碎感的瞬間，他們的方式更加注意絕對客觀的萬花筒破碎感，也發展出更加強調身體、感官體現的方式，即英語稱為「感官美學」的方式（kinaesthetic，這個詞的翻譯未必準確，但是所指的內容是強調身體、感官所得到的綜合美觀的美學原則，因此權且翻譯為「感官美學」），魯沙的作品〈噪音〉就是這種普普藝術新趨向的代表。這個作品什麼也沒有，單純的深藍色底，上面以鮮明的黃色書寫「噪音」這個英語單詞，非常突兀，冷漠地反映了這個物質社會的刻板、冷漠、非人情化的現實狀況。一九六〇年代的普普藝術反對的是傳統的「高尚」藝術，包括現代主義的各個流派，特別是一九四〇年代以來壟斷現代藝術的抽象表現主義藝術，而新普普運動反對的主要是一九七〇年代的觀念藝術和極限主義藝術，也具有反對「高尚」藝術的類似動機。

三、復出的普普老將

新普普運動也包括了一些舊人，一些一九六〇年代普普運動的主要幹將，其中比較突出的是羅森奎斯特。羅森奎斯特是畫廣告招牌出身的，具有非常嫻熟的廣告看板描繪技巧，同時對於大廣告看板這種典型的商業主義標誌具有非常深刻的瞭解，因而在一九六〇年代曾經以各種商業廣告看板上的題材—義大利通心粉、漢堡等，加上媒體中的形象：越南戰爭中的美國噴氣戰鬥機、原子彈爆炸，拼合成代表普普思想的作品。他在一九九〇年代繼續採用這種方式從事創作，其動機很明顯地是要通過作品傳達出清晰的訊息：普普第一代並沒有過時，他們不是毫無希望的老一代，他們的方法和思想依然充滿了活力。

羅森奎斯特在一九七〇年代後期完全隱退，在美國藝術界銷聲匿跡，但是在一九九〇年代突然再出現，展示了他的新作系列，比如他的作品〈禮物包裝的洋娃娃〉一至九號，採用了與一九六〇年代非常近似的手法，而描繪技術上則更加考究，描繪了一個用塑料紙包裹的娃娃，消費時代的冷漠感和非人格化的社會特徵表現得非常清楚。

新普普與經典普普不同的地方在於比較多具有悲觀的、不祥的氣氛，而不再僅僅是冷漠的客觀主義，美國在經過卅年的經濟發展，物質主義已經達到超級氾濫的地步，新聞媒體也氾濫到無以復加，一個二億四千萬人口的國家居然有二億部汽車，在紐約和洛杉磯這樣的大城市電視頻道多達近百個，物欲橫流，如果說這種物質主義在一九六〇年代還能夠使普普藝術家產生表現的企圖的話，那麼它在目前使藝術家連表現、再現的欲望都沒有，大家對於物質主義和氾濫的新聞媒體

也都見怪不怪了，因此一九六〇年代的以客觀方式來嘲諷物質主義情況，在一九九〇年代再沒有出現了。羅森奎斯特的新作品描繪的是艷俗的花卉，繁雜得好像萬花筒中的圖案，塑料紙包裹的洋娃娃等，正是這種新普普的狀況寫照。

另外一個在一九九〇年代復出的老普普幹將是羅伯特·印地安納。他曾經在一九六〇年代初期非常活躍，後來退隱，創作活動很少，他的復出方式是對自己在一九六〇年代的作品進行再詮註、再審視。他在一九七六年創作了新作〈十年自畫像——一九六四〉，他創作這幅作品的時候已經聲名岌岌，無論從作品的形式、內容還是作品的名稱都可以看出他是在懷念一九六〇年代普普全盛時代的舊光輝。這種懷舊傾向在好幾個目前依然健在的第一代普普藝術家的作品中都可以見到。

新普普變得更加具有老普普要反對的形似：更加富於繪畫性，更加講究製作的技巧，也出現了類似印地安納這樣的懷舊傾向。比如約瑟夫·史提拉（Joseph Stella）一九二八年的作品〈我在黃金中看到數目字「五」〉，葛拉爾德·墨菲（Gerald Murphy）一九二四年的作品〈剃刀〉所體現的是所謂的美國形象，而在新普普主義中都有所體現。這樣，又產生了藝術史研究上非常有興趣的探索：因為墨菲的作品是直接受到達達主義最重要的藝術家代表法蘭西斯·皮卡比亞（Francis Picabia）的影響，這樣，從達達主義到一九二〇年代的美國藝術，再到一九九〇年代的新普普主義，有一條一脈相承的內在關聯和線索，說明新普普與老普普是因果關係。

四、哈林和塗鴉風格

我們提到新普普，似乎沒有可能不討論一九八〇年代在紐約產生的所謂紐約派（the New York school of the 1980s）。紐約派是一九八〇年代期間在紐約以一群青年藝術家發起的普普運動，具有很高的遊戲色彩，其中最主要的領袖人物是凱斯·哈林（Keith Haring）。哈林於一九五八年生於賓夕法尼亞州的庫茲市（Kutztown），曾經在匹茲堡的長春藤藝術學院（Ivy School of Art, Pitsburgh）和紐約的視覺藝術學院（School of Visual Arts, NewYork,一九七八—七九）學習，對於學校教授的內容並不滿意，對於紐約到處可見的「塗鴉藝術」（graffiti）卻興趣盎然，十分熱中。他對於老普普的一些藝術家的作品也具有很濃厚的興趣，而對於一九八〇年代很流行的觀念藝術和極限主義藝術卻具有明顯的反感。美國普普藝術家湯姆·奧登斯（Tom Otterness）的作品〈渡渡鳥〉對他影響很大，他喜歡他的作品中明顯的卡通形式，具有卡通角色的歡樂、趣味特徵，因此在自己的塗鴉作品中盡量發揮這種特徵。他與奧登斯不同之處在於，奧登斯的天真是藝術家的人為創造，而哈林本人則是一個天生的大孩子。他的作品表現的是他的心態，而沒有那麼多矯揉造作的動機。筆者在一九八九年曾經與哈林交談過，當時他到筆者任教的學院畫一張大壁畫，雖然他當時已經是愛滋病的晚期，病入膏肓，而他和他的作品依然是生機勃勃的，天真爛漫的。筆者在三天之中從頭到尾看他完成了一張巨大

梅爾‧拉莫斯　叢林帝國的茶花皇后

湯姆‧魏斯曼　偉大的美國裸體

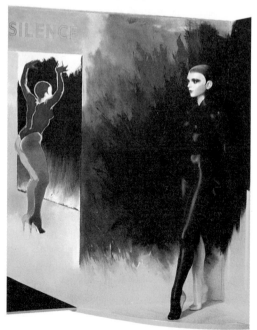

艾倫‧瓊斯　站街　油畫 1991-92

的塗鴉作品，充滿了歡樂，而他在言談之中也始終是樂觀的、天眞的，充滿了兒童式的高興。沒有筆者與羅森奎斯特交談時的那種深思熟慮的考慮，也沒有沈重的藝術家負擔。這大約也可以說是第一代普普與新普普的區別之一。哈林在完成那張作品後兩個月就去世了，那是一九九〇年初，去世時他只有卅二歲，十分可惜，而筆者與他的一面，也成了永訣。

哈林的作品中充滿了非常歡樂的小人形象，也有大量的性象徵形象，他在描繪採用塗鴉式的手法，非常流暢而簡單、明確，遊戲感很強，與沃荷、李奇登斯坦這些第一代普普大師的作品比

較，他更加富於自我娛樂的特徵，而較少對於時代特徵的考慮，雖然他的作品代表的是新生代的世界觀和一九八○年代的虛無主義、物質主義精神。他的許多作品都稱爲〈無題〉，其實他根本就沒有題目，畫畫在他是一種娛樂，好像在紐約地下鐵塗鴉的青少年一樣，他在塗鴉過程中得到感官的娛樂，如此而已，非常簡單。他的「小人」如此歡樂，如此可愛，因此目前被廣泛地應用到服裝、室內裝飾、廣告設計上，哈林也因此成爲新普普藝術的最傑出代表人物。

哈林的作品也具有他刻意的非個人化努力痕跡，他希望自己的作品能夠如同紐約地下鐵中那些爲數眾多的塗鴉作品一樣，沒沒無聞，而又成爲地下鐵文化的組成部分，但是畢竟他具有藝術教育背景，他的訓練在他的創作中頑固地流露出來，形成了他本人並不希望的個人特徵。他的作品被全世界主要當代藝術博物館收藏，價格也越來越高。

五、色情化的類型

一九六○年代、七○年代的普普藝術已經成爲有公認定論的經典了。也由於一系列當時還在爭論的題材成爲定論而顯得過時了，比如一九六○至七○年代的婦女權利運動促使不是普普藝術家表現婦權題材，而到一九九○年代婦女權利運動已經在美國相當成功，婦女在政治、經濟、文化中的參與也越來越大，加利福尼亞州的兩個聯邦參議員都是婦女（Dianne Feinstein 和 Barbara Boxer），因此在目前再高唱福利權利平等有些類似於無病呻吟，毫無意義了。對於一九六○年代以婦女爲題材來調侃物質主義、消費社會的方式，比如上述魏斯曼的〈偉大的美國裸體〉，在一九九○年代顯得具有觸犯婦女權利的傾向，自然也就不會出現類似的流行方式。但是，性主題依然是社會生活的主題之一，異性的吸引造成了與性有關的文化比如色情讀物、色情畫和色情影視都是目前社會生活的現象，因此，新普普運動中也有藝術家採用近乎色情的方式表現這種社會現象的人物，比如梅爾·拉莫斯（Mel Ramos），他的作品〈叢林帝國的茶花皇后〉就是這種形式的表現，自然這種方式會引起婦權分子的反對，但是與魏斯曼的作品一樣，他的作品也依然是時代對於社會影響的一個反響。對於肉欲橫流的西方社會的一種近乎中立的客觀主義嘲弄。大約因爲如此，一些新普普藝術家的作品展覽就遭到社會某些權益集團的反對，比如英國新普普主義代表人物之一的艾倫·瓊斯（Allen Jones），他的作品往往與色情題材密切相關，因此他的作品遭到婦權積極分子狂熱的反對和抵制。

如果說老一代的普普藝術家利用普普方式來傳達了他們反對的形式和社會現象—高尚藝術的壟斷，社會的物質主義和商業主義氾濫，那麼新生代的普普藝術家僅僅是利用普普第一代藝術家的觀念和手段來從事商業創作活動，沒有對抗的對象，沒有意識型態的立場，因此，當代普普顯得非常軟弱。凱斯·哈林的作品雖然有趣，但是其實是把紐約地下鐵塗鴉推上畫廊和博物館的手；艾倫·瓊斯、斯蒂夫·吉亞納科斯（Steve Gianokos）以豔俗的風月女子爲主題取悅觀眾，則是以

近乎色情的題材譁眾取寵的手段。而到一九九○年代依然從事創作的第一代的普普藝術家，比如羅依‧李奇登斯坦、勞生柏等，他們作品中那種當年對現存政權和主流文化的冷嘲熱諷、尖酸刻薄批評性也消失了，作品變得溫文爾雅，成為形式主義的探索。

　　拉莫斯和吉亞納科斯的豔俗作品具有很典型的代表性。他的作品源於美國流行的色情招貼畫，英語稱為「pin-up images」，「pin-up」這個詞源自一九二○年代、三○年代的色情畫和第二次世界大戰期間美國大兵掛在軍營中的半裸體美女畫和照片，戰後逐漸成為美國文化的一個部分，美國成人雜誌，如《花花公子》、《閣樓》等等都每期有大張的「pin-up」裸體美女照片贈送，他們的作品就借用這個社會文化的現象為依據，描繪風月女子，非常豔俗、平庸，從而突出表現了當代文化的一個極為平庸和無聊的側面，如同所有的普普藝術一樣，他們的表現並沒有惡意，沒有批判，甚至沒有諷刺，採用中立的客觀主義方法，是普普的傳統立場。他們描繪的女子，是一九二○年代和三○年代美國早期「pin-up」中的典型形象，她們的髮式，手中的樂器，都具有一九二○年代至三○年代的特徵，因此可以說是借古諷今的手法，並不直接影射當今的色情題材。

六、歐登柏格和普普公共藝術項目

　　普普藝術在剛剛出現的一九六○年代是得不到政府支持的，因為普普藝術混淆高低藝術的手法，使大部分政府官員和部分評論家感到疑惑和不解，但是，隨著社會接受普普藝術的水準提高，少數普普藝術家能夠在公共環境項目中得到委託，從而使普普藝術成為公共藝術的組成部分。其中最成功的是普普雕塑家歐登柏格。歐登柏格是第一代的普普藝術家，他的創作卻基本沒有中斷，一直延續到一九九○年代，一方面是一系列藝術博物館，包括華盛頓的國家畫廊、紐約的現代美術館、洛杉磯當代藝術博物館、西班牙畢爾包的古根漢美術館等，都舉辦他的回顧展，同時也有不少的新公共藝術項目委託他創作。他的經歷很能說明普普被社會接受的過程，一九六六年歐登柏格曾經在倫敦建議用普普藝術來取代倫敦皮卡蒂利廣場的〈艾羅斯雕塑〉，他的設計是用整列口紅做為新雕塑，他還提議在另外一個倫敦的歷史標誌—尼爾遜柱位置改成巨大的齒輪，這兩個項目都沒有得到接受，歐登柏格沒有因此而洩氣，繼續努力通過速寫草圖的方式向各地政府申請公共藝術項目，他的妻子、荷蘭藝術家和藝術博物館負責人布魯根（Coosje van Bruggen）協助他尋求創作的機會，他的那些碩大無朋的日常用品，如鏟子、鋤頭、衣服夾等最終得到少數地方政府官員的認可，到一九七○年代，他成功地得到美國費城市政府的委託，在市政府大樓前面設計了一個巨大的衣服夾子，是第一個得到公認的、永久性的普普公共藝術雕塑。自此以後，歐登柏格的公共藝術項目越來越多，成為最受大眾注意的普普藝術家之一。

　　歐登柏格的作品既是普普的，但是也具有非常講究的製作工藝，因此不完全是

純粹不分高低藝術的普普藝術典型。重要的是他在題材是打破了高低藝術的界線，而依然維持了製作上的藝術創作技術水準，因此不是任何人都能夠創作出類似他的作品，所以他的作品依然具有高尚藝術的內涵，他的作品具有強烈的象徵性特點，也正因為如此，他的普普藝術作品才能夠一直受到廣泛的歡迎，甚至得到政府官員的欣賞與支持。通過公共環境藝術而使普普成為真正的大眾的藝術形式。他是跨越了第一代普普和新普普兩個時代的很少的幾個普普藝術家之一。他的作品方法，特別是把小放大的手法，影響了很多當代藝術家，其中保加利亞裔的克里斯托（Christo）模仿他的方法，創作了不少類似的普普風格雕塑。

但是，必須看到歐登柏格成功的另外一個側面：歐登柏格的作品也同時體現了普普的一個問題：因為太容易模仿，所以太容易成為流行風格，目前模仿他的作品風格的藝術品比比皆是，而那個是屬於他的創作，有時非常難分辨。雖然普普藝術家表示他們不要強調個人，希望非個人化，但是藝術一旦雷同，成為批量化的對象，藝術本身的凝固力也就消失了。在現代西方社會中，一但流行，很快就庸俗、濫觴，從而失去原來的原創力量。藝術的前衛性也因此而消失。

七、具有爭議的政治化趨向

普普藝術向來具有挑起爭議的特點，在一九六○年代，沃荷作品中反對越南戰爭、支持民權運動的立場非常鮮明，與美國官方的立場肯定是背道而馳的，而到了一九九○年代，普普依然維持了這個傳統，但是因為對官方權威的挑戰已經過多，毫無震撼影響，因此一些新普普藝術家採用一些具有強烈社會爭議的主題來創作，比如英國新普普藝術家德里克‧波謝爾（Derek Boshier）就用美國種族歧視的組織三K黨的符號—三個K字母組成美國牛仔的靴子，這種非常明顯的象徵形式，自然引起美國社會廣泛的反對。但是波謝爾認為他的這個創作不是頌揚三K黨，恰恰相反，他是利用這種具有典型普普藝術的象徵方式來諷刺美國的種族主義，因為美國種族歧視最嚴重的是南部地區，而牛仔靴象徵了美國的南部。波謝爾自己曾經在美國西南部的德克薩斯州居住和教學，對美國瞭解一二，但是他從來都是以一個局外人的角度來看美國的，他的創作顯然是一個局外人對於美國社會現象的詮註。

冷嘲熱諷的手法是新普普的一種典型方式。波謝爾的三K黨標誌牛仔靴是一個例子，另外一個很好的例子是新普普藝術家艾德‧金霍茲（Ed Kienholz）和南希‧金霍茲（Nancy Reddin Kienholz）合作創作的雕塑〈旋轉馬車〉。這個雕塑採用直接取材於日常生活用品和廢料的混合材料製作，由於材料具有明顯的原貌，傳達了清晰的俗文化、商業主義、消費主義訊息，因此僅僅從材料上已經具有很鮮明的普普特徵。許多材料是在跳蚤市場上買來的，因此材料具有明確的性質特徵，並且在裝置為雕塑的時候有意識地突出材料來源和原功能屬性，整個雕塑就具有所謂的材料的真實性。一九六○年代沃荷採用照相製版、絲網印刷的方式間接體

歐登伯格　切開牆面的刀　雕塑與裝置　1989　洛杉磯
（右上）德里克·波謝爾　三K黨　1992
（右下）艾德·金霍茲和南希·金霍茲合作創作的雕塑〈旋
轉馬車〉

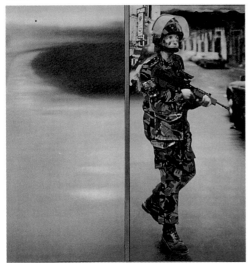

理查·漢米頓　狀態　油畫　混合媒介　1993

現可口可樂汽水瓶、濃湯罐頭，而金霍茲則直接取用這些商品做為創作的原材料，更加直截了當。這樣一來，他們作品的普普性質更加清晰和強烈。當然，西方評論界對於他們的作品是有爭議的，其中比較集中的爭論在於：（一）他們的作品具有超現實主義的色彩，並非完全的普普文化和普普藝術，其中的思想意識飄浮不定，是否具有完全的普普特徵，是否屬於新普普還存在巨大分歧；（二）他們夫婦的作品往往包含了非常具體的道德譴責立場，這種具有明確的個人意識型態立場的做法，與傳統和新普普主義的原則格格不入的。

　　英國老牌的普普藝術家、英國普普藝術運動的奠基人之一理查·漢

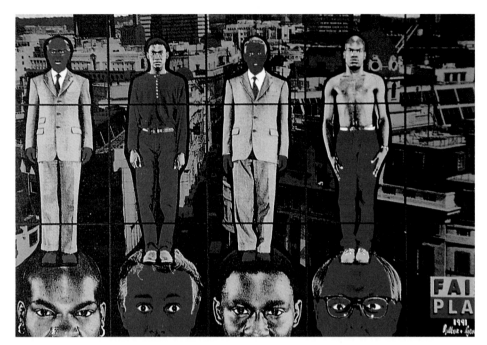

吉爾伯特和喬治　　公平遊戲　　1991

米頓（Richard Hamilton）在最近的新普普主義作品也有這種道德譴責立場的流露。他在一九五六年創作的作品—照片拼貼組合〈是什麼使今日的家變得如此不同和如此顯眼？〉，是公認普普運動的奠基作品。他的最近作品卻有了很明顯的道德譴責特徵，比如〈狀態〉這個作品，這個作品採用了普普藝術比較少採用的照相寫實主義手法，表現的內容是北愛爾蘭圍繞獨立、脫離英國的問題爆發的天主教派和新教派之間的騷動、內戰，具有很強烈和明顯的社會主題，並且具有明顯的個人立場：對毫無意義的內戰譴責，作品描繪了在貝爾法斯特街頭巡邏，荷槍實彈的英國士兵，整個氣氛是沈重的、陰暗的、壓抑的，整個城市好像一個死寂的廢墟，藝術家對英國佔領北愛爾蘭的不同意立場一目瞭然，這與漢米頓一九六○年代的遊戲的、客觀的藝術立場有很大的改變。

　　新普普藝術運動中的確有一些藝術家放棄傳統普普非政治化、絕對客觀主義的立場，在他們的作品中取類似漢密爾頓這種具有政治譴責、社會道德譴責傾向的立場來從事創作，德國新普普藝術家呂奇特（Gerhard Richter）的作品就反映了德國激進恐怖主義組織—「赤軍」（Red Army Faction）對社會的衝擊，隱約體現了藝術家對於這個以恐怖手段來企圖達到政治目的的激進組織的立場不苟同的立場。這些特徵，雖然在一九六○年代的普普藝術中偶然可以隱隱約約感覺到—比如沃荷的作品中有關於民權運動示威遊行、美國警察毆打示威群眾照片的拼貼，但是那些作品的表現依然比較中性，沒有新普普藝術這些作品如此鮮明的政治譴責傾

向，這應該說是新普普藝術與傳統的普普藝術的一個很大的區別。

有兩個新普普藝術家在採用老普普手段結合目前的社會議題上取得令人側目的成功，他們是英國新普普藝術家，經常合作，名稱經常聯用，即吉爾伯特和喬治（Gilbert & George）。他們的作品往往具有似是而非的自相矛盾的特點，英語稱爲「paradoxical」的方式，並且刻意地製造挑釁性的議題。他們的作品包含有他們極右的政治立場色彩，也充滿了自戀色彩，他們的作品是他們自己創造的個人宇宙、自我世界，在這個環境中自我陶醉，自我滿足，而不具有什麼特殊的政治、社會譴責的傾向，所謂挑釁性僅僅是通過視覺來表達的，並不具有其他明確的社會內容。他們的兩張大作品—〈攻擊〉和〈公平遊戲〉都採用了照相製版的絲網印刷製作，與沃荷有非常近似的手法，是與傳統普普聯繫的形式特徵。〈公平遊戲〉上有筆直站立的四個人，兩個衣冠楚楚的白人和兩個穿著隨意的黑人，他們都站在互相的頭頂上，背景是高樓林立的英國倫敦東端城市背景，是否表達黑人與白人互相可以壓抑，從而表現社會結構的公平呢，他們沒有提供答案，畫面呆板、冷漠和客觀，是傳統普普經常使用的觀念手法，而提出黑人與白人「公平遊戲」的議題，則是新時期的社會問題。在〈攻擊〉中，僅有兩個白人，還是那兩個人，他們互相站立在對方放大的舌頭上面，是否說明這個小道消息氾濫、小道消息媒體左右社會注意力的時代特徵呢？也不清楚，留下很大的遐想空間給觀眾。作者是兩個白人，他們肯定有自己想說的話，但是畫面的絕對客觀性，卻使他們的意識型態立場非常模糊，正是普普的中立性特徵寫照。

吉爾伯特和喬治兩人的作品與沃荷的作品比較，既有相似之處，也有不同點，相同的地方有技法上的，比如都大量採用照片爲手段，對於照片的處理也都採用減少細節、刪除細尾末節，突出基本形象，在色彩的處理上，這兩代人也非常接近，吉爾伯特和喬治喜歡沃荷強烈的、挑戰性的色彩，從色彩上可以看出兩代普普藝術之間的繼承關係。但是他們也有明顯的區別，沃荷的創作好像是一個具有窺淫癖的人偷看這個物質主義、商業主義世界一樣，本人是在一邊偷看的；而吉爾伯特和喬治的作品卻反映出他們具有一種強烈的，對於他們生活於中的世界的熱愛，他們的熱愛近乎沒有立場，僅僅是喜歡，無須評頭品足，這種對於物質主義、商業主義氾濫的喜愛，或者簡單說：對他們生活中的社會環境的喜愛，是第一代普普藝術家中幾乎看不到的。

吉爾伯特和喬治都是英國人，其中吉爾伯特於一九四三年出生於義大利，而喬治一九四二年在英國出生。曾經在英國許多藝術學院學習，之後兩人一起去德國的慕尼黑藝術學院供讀，一九八五年第一次舉辦雙人展，地點非常顯赫：紐約的古根漢美術館。之後聲名大噪，展覽不斷，是新普普藝術很重要的代表人物。

吉爾伯特和喬治的創作方式並不孤立，我們在其他的一些普普藝術家的作品中也可以看到類型的創作立場。比如在前蘇聯一些新普普藝術家的作品中，就有類似的熱中生活於其中的社會環境的傾向。俄羅斯藝術家艾里克·布拉托夫（Eric

Bulatov）的作品，描繪了蘇聯解體以前的街頭景象，一個老太太走過冷靜的街頭，招貼板是張貼著大張的列寧宣傳畫，沒有批判，沒有對當時政治的憤怒，而含有淡淡的欣賞和喜歡，雖然布拉托夫很難歸納入新普普主義，但是這種對於生活的環境、社會有明顯熱愛的立場，卻的確是新普普藝術家中很多人都有的立場。

八、熱中人物繪畫

新普普藝術在選擇表現題材上對於人物題材非常熱衷，比如美國新普普藝術家阿列克斯・卡茲（Alex Katz）的肖像，荷蘭藝術家費爾菲爾德・波特（Fairfield Porter）都是很好的例子。卡茲的肖像〈桑佛特・什瓦茲肖像〉，以狹長的尺寸描繪了一個站立的男子，身體兩邊垂直切開，好像是印刷品上不完整的照片片斷一樣，與沃荷的一九六〇年代的〈夢露〉有類似的處理手法：平淡無奇、斷章取義的分割對象，他的肖像色彩平淡，好像褪色的照片一樣，無聊、冷漠，充滿了對於對象和世界的困乏、厭倦感。沃荷的肖像作品絕大部分是名人，而卡茲肖像的對象是名不見經傳的小人物，即便在題材選擇上，也比第一代普普藝術家更加退縮和消極。與上面提到的吉爾伯特和喬治具有熱愛生活其中的社會環境有所不同，卡茲等人表現了對於他描繪對象所生活其中的社會的冷漠，對於人際關係的冷漠感，同時也顯示了對於社會頹喪的精神實質的某種淡淡的同情。

新普普是在美國率先開始的，英國也在一九八〇年代末期開始另外一個趨向的新普普藝術發展，新普普藝術在一九九〇年代之後傳到歐洲大陸，產生了一些具有歐洲特徵的變化。其中比較重要的變化趨向之一是對於照相方式的使用。美國新普普藝術家繼承沃荷的傳統，採用照相製版的絲網印刷方式，進行照片的拼貼和蒙太奇式的組合，這是自從一九六〇年代以來在美國就沒有消失過的基本普普藝術手法。而在歐洲大陸，新普普藝術家往往直接採用攝影做為繪畫的參考，無須製版和做絲網印刷處理，因而具有比較重的手工痕跡，比較典型的例子是德國新普普藝術家康拉德・克拉費克（Konrad Klapheck），他的作品〈名利場〉採用照片做參考，極端客觀地描繪了一輛倒置的自行車，具有相當接近照相寫實主義的技法特徵，稱為「假照相寫實主義技術」，他的技法與達達運動的大師皮卡比亞的某些手法相似，而表現對象：一輛毫無生氣、毫無感情、毫無內容的自行車，又與另外一個達達大師杜象的作品有內在的關聯。義大利新普普藝術家皮斯托列多（Michelangelo Pistoletto）的〈自畫像〉根本沒有繪畫處理，直接採用銀版攝影，把自己的頭部的側面照片和一部照相機的局部幾乎是毫無關係地拼合，照片因為採用銀版印刷，因此它的金屬表面會反映出觀眾自己的形象，從而在作品上提供了觀眾遊戲性參與的功能，表現了歐洲新普普藝術的另外一個特點：參與性的民主主義和絕對寫實主義的結合，這是在美國的普普和新普普藝術中都很少見的直截了當方式。

康拉德・克拉費克一九三五年出生於德國的杜塞道夫，在杜塞道夫藝術學院

（Kunstakademie , Dusseldorf）學習，一九八五年開始在德國漢堡和圖平根（Kunsthalle, Tubingen）和慕尼黑市立美術館（Staatsgalerie moderner Kunst, Munich）舉辦個展，初露頭角，引起注意。

採用豔俗手法描繪對象是新普普常用的手法，上面提到有些美國新普普藝術家描繪風月女子的豔俗，就是典型例子。而這種手法也出現在歐洲大陸的普普藝術家作品中，比如德國普普藝術家西格瑪‧波克（Sigmar Polke）的早期作品〈萊柏斯巴‧二〉就已經具有這種趨向。他的繪畫不但強調了商業主義的豔俗，還在表現手法是具有一定德國傳統的表現主義色彩。波克是德國第一代普普藝術家，他於一九四一年生於當時屬於德國的奧爾斯（Oels），現在是波蘭領土。長期居住在德國漢堡和科隆兩地，在杜塞道夫藝術學院學習藝術。一九七六年第一次在杜塞道夫展出自己的作品，引起廣泛注意，以後展覽連續不斷，主要都在德國舉辦，是新普普運動非常重要的藝術家之一。他雖然比較早就有創作推出，但是他真正引起藝術評論界注意是在一九七〇年代和一九八〇年代，是非常活躍的一個新普普藝術家。

一九六〇年代普普曾經出現過採用卡通題材放大的創作方法，代表人物是李奇登斯坦，他在一九八〇年代改變了完全依靠繪畫的創作方式，從歐登柏格的小放大的雕塑中借鑑手段，把卡通畫的局部放大，製作成巨大的雕塑，是他在新普普時代的一個發展。李奇登斯坦集中攻擊的對象是抽象表現主義，從總的來看，普普和抽象表現主義幾乎是勢不兩立的兩個運動，互相攻擊、謾罵，李奇登斯坦在一九八〇年代和一九九〇年代把卡通的筆觸放大到不可想像的尺寸，強調普普精神，其實是對於已經消失了的抽象表現主義的繼續討伐和窮追猛打的繼續，具有很強烈的藝術派別門戶之見的味道。

繼續發展老普普傳統的美國新普普藝術家之一是魏恩‧提堡（Wayne Thiebaud），提堡是老一代的寫實主義畫家，一九二〇年出生於美國亞利桑那州，曾經在加利福尼亞州的薩克里門托加州州立大學（Sacramento State College）學習，長期居住和工作在北加州的戴維斯市。雖然年紀大，但是他最早成名的作品卻是在一九六〇年代才得到注意，而真正被肯定為新普普重要畫家則是在一九八五年他舉辦的個展之後，可以說是大器晚成。他是採用繪畫的方式來從事新普普藝術創作的，題材上是美國社會生活日常事物：糕餅、麵包和超級市場中的冷凍櫃，表達的方式是冷漠的、絕對客觀主義的，全部是靜物，並且是商業品的靜物，佈局刻板，完全看不出藝術家的情緒和情感，與美國藝術家威廉‧哈涅特（William Harnett）和約翰‧比托（John Peto）的作品非常接近。

提堡早在一九六〇年代就從事藝術創作，早期非常不成功，他心儀普普，但是在普普高潮的時候，在普普大師處於創作巔峰時期，他似乎很難脫穎而出，一九六二年他在紐約舉辦了自己作品的個展，他的靜物畫表現的糕餅麵包，實在是太普通、太平常，因此也就非常普普，從而受到評論界的注意，那年他已經四十一

羅依·李奇登斯坦　筆觸　雕塑　1989

歲了。他的絕對客觀立場得到評論界的好評，普遍認為他代表了普普藝術正宗的中立立場，而沒有摻入個人情緒。

普普藝術在宗旨上是比較一致的，新普普也依然延續了絕對客觀表現商業主義、物質主義、媒體壟斷的社會文化方式，因此，傳統普普和新普普之間並沒有一道分隔帶，它們在很大程度是一脈相承的延續關係，這關係可以從不少新普普藝術家的作品中、從他們的創作方法中看出來。比如雕塑家理查·

（上）康拉德·克拉費克　名利場
（下）皮斯托列多　自畫像

阿什瓦格（Richard Artschwager）的作品〈鋼琴〉與歐登柏格的作品就有一目瞭然的內在承繼關係。

對商業社會、物質主義的體現，長久以來一直是普普表現的核心內容，新普普藝術家也毫無例外，比如西班牙女雕塑家安德列斯·納熱（Andres Nagel）的繪畫作品〈我是盲的，買了一枝鉛筆〉採用非常漫畫的手法，把日常金屬易開罐做爲動機，描繪了一個金屬罐式的女人，靠在易開罐旁邊，面對從易開罐形式轉化出來的海洋、太陽，整個世界都與金屬易開罐相關，是對於這個商業主義時代的很突出的描繪。這個金屬女人的形象明顯是從好萊塢電影「綠野仙蹤」中蛻變出來的，但是含義卻完全不同了。他的作品，和西格瑪·波克的作品一樣，都具有一種表面的客觀，內在的諷刺味道，具有一種半超現實主義的特點，如果單純從創作角度來看，他們的作品與其說像沃荷、李奇登斯坦的正宗普普風格，還不如說與薩爾瓦多·達利（Salvador Dali）的超現實主義作品具有更多的形式聯繫。

納熱於一九四七年生於西班牙的聖薩巴斯蒂安（San Sebastian），一九六五至七一年在納瓦列大學（University of Navarre, Pamplona）學習建築，之後轉而從事藝術，最早成功的展覽是一九九〇年在美國德克薩斯州的達拉斯的米度藝術博物館（Meadows Art Museum, Dalas）舉辦的個展，之後又於一九九一年在加州的聖塔安娜藝術博物館（Modern Museum of Art, Santa Ana, CA）和墨西哥的一系列藝術博物館（Museo Rufino Tamayo, Maxico City, Museo de Monterrey, Mexico）舉辦個展，逐漸引起注意。

年輕的蘇格蘭新普普畫家亞歷山大·蓋（Alexander Guy），他的作品也具有一定的超現實主義特點，他在一九九二至三年創作的油畫〈基督升天〉，畫的是一件類似搖滾樂歌王艾爾維斯·普萊斯利（Elvis Presley，俗稱「貓王」）的演出外衣冉冉升天，而作品的名稱是基督教中特指基督升天的，因此具有對商業主義、物質主義和媒體主導的社會具有很大的諷刺意味。而這種諷刺卻又是不動聲色的、冷靜的，甚至有一種頌揚的形式外表，描繪手法也通俗易懂，最特殊的處理是作品沒有直接描述「貓王」，而僅僅是他的外衣，似乎在傳達一個訊息：我們這個商業時代中崇尚的僅僅是外表，而不是精神實質；僅僅崇拜媒體造出來的神格化偶像，而不是明星人格的本身。在一個物質主義橫流的社會中，崇拜是盲目的、受媒體操縱的、非理性的。這種把超現實主義和普普原則結合的作法，是新普普的重要特徵之一。

亞歷山大·蓋於一九六二年出生於英國的聖安德魯斯（St. Andrews），曾經在地方的美術學校和倫敦的皇家藝術學院學習美術（一九八五至八七年），第一次成功的個展是在一九九三年格拉斯哥藝術博物館舉行的，之後逐步成名。成爲年輕一代傑出的新普普藝術家之一。

美國芝加哥的新普普藝術家艾德·帕什克（Ed Paschke），原來是一九六八年成立的芝加哥地方的一個普普藝術集團「不加幾個」（the Nonplussed Some）的成員，

　　他在一九九○年代的作品走出自己的道路，一九九三年的油畫〈瑪布里茲〉，以縱橫線排列的方式，組織成人頭像，和一些象徵性的符號，表現了電視的形象，利用這種方法，把電視這種媒體對我們日常生活方式的影響以隱隱約約的方式表達出來，畫面很工整，但是也具有很明確的諷刺意味。

　　艾德‧帕什克作品具有普普的一般性特徵，同時也包含了某種獨特的製作手法，強烈的繪畫性，講究製作的精細和完整，是與長久以來壟斷普普藝術的紐約派不同的地方，從而體現了芝加哥的普普藝術的個性特點，形成自己的普普面貌。芝加哥的普普藝術和其他藝術在一九八○年代自立門戶，形成體系，與紐約派分庭抗爭，很有自己的獨到之處。

　　艾德‧帕什克一九三九年生於芝加哥，一九六一至七○年在芝加哥藝術學院學習美術，一九七五年第一次在辛辛納提當代藝術中心舉辦個展，逐步出名，成為年紀比較大的新普普藝術的成員之一，同時是芝加哥地區非常重要的藝術家。

　　普普運動自一九六○年代開始以來，就存在著理論如何歸類的問題，有些藝術評論家按照作品的形式來歸類，比如李奇登斯坦的卡通主題類，沃荷的照相製版絲網印刷的拼合類，或者羅森奎斯特的廣告看板類，或者歐登柏格的小放大類等，這種方法在一九六○年代因為從事普普藝術創作的藝術家人數不多，還可以行得通，到一九九○年代則因為參與的藝術家遍佈西方世界各地，人數眾多而具有相當的困難了。目前的所謂新普普藝術，其實是具有非常多元化特徵的一個雜燴式的活動，以上提及那些來自世界各地的藝術家，他們的作品都在一方面具有普普的基本精神和內容─對通俗題材的、對商業主義、物質主義、媒體控制的社會的絕對客觀主義的描述，但是具體的手法卻千奇百怪，各人各樣，完全沒有辦法歸類討論。因此，對理論界來說，就是一個非常頭痛的狀況了。其實這種多元化的現象，是後現代時期的典型社會和文化特徵之一，歸類的企圖本身，就是經典的、過時的。我們可以看到相當多風格截然不同的作品，但是都屬於新普普主義的範疇，比如傑姆‧狄恩（Jim Dine）的油畫和裝置組合〈撞車〉，具有很濃的表現主義特徵，也具有偶然藝術（the Happening，或者稱為「隨機藝術」）的某些特點，表現了社會衝突的破碎、壓抑狀態，這與另外一個普普運動的奠基人勞生柏的新創作有相似之處，勞生柏一九八七年創作的混合媒體作品〈無題〉表現的也是社會的物質文化的破碎感和衝突感、壓抑、破裂，從思想上他們是非常一致的。

　　多元化的狀況也體現在普普藝術的雕塑上，新普普主義的雕塑家約翰‧張伯倫（John Chamberlain），他在一九八四年創作的雕塑〈浪漫〉使用的手法是在鍍鎳的金屬上用油漆繪，組成一個似是而非的金屬裝置，看不太清楚是什麼，卻表現了這個時代似是而非的文化、精神狀況，從源來說，他的這種手法動機可以追溯到一九六○年代的瓊斯、勞生柏等人的作品，思維方式和表現技法是具有一脈相承之處，但是這種形式混淆、似是而非的形式，卻是新的發展。

（上）魏恩·提堡　糕餅店櫃台　油畫
（下）理查·阿什瓦格　鋼琴　雕塑，與歐登伯格的
作品就有一目瞭然的內在繼承關係。

　　多元化的形式，使藝術理論界對什麼是屬於普普藝術的範圍也存在爭議，比如有些評論家把旅英美國畫家基塔依（R.B.Kitaj）也看爲普普藝術家，從他的作品的表現主義手法和描繪手法來看，甚至從他的題材和反映的意識型態來看，這樣的分類實在有些牽強附會。關於基塔依的繪畫藝術，我們將在後面的章節再討論。

　　最具有爭議的是英國畫家大衛·霍克尼（David Hockney）的分類。這個藝術家是英國普普運動的主將，因此，在研究一九六〇年代的普普運動時他是必須討論的主要人物之一，更加是英國最重要的代表，但是，自從一九六〇年代以來，特別是他遷移到美國洛杉磯以後，他的藝術就開始發生了多元化的、非普普的轉變，做爲一個極爲聰明的藝術家，他在當代藝術上應該是多棲的，他具有非常普普的側面，同時也在其他的範疇中活動，簡單把他做爲一個普普藝術家看待，似乎有簡單化的趨向。

　　霍克尼畢業於英國倫敦的皇家藝術學院（the Royal College of Art），他在一九六〇年代開始受到當時英國的普普文化影響，開始從事普普藝術的創作探索。英國是美國之外唯一在一九六〇年代發動和捲入普普藝術的國家，也是歐洲唯一產生了具有規模的普普運動的國家，霍克尼是最早從事英國普普藝術探索的藝術家，奠定了普普在英國的發展基礎。他在一九六一年離開英國，到美國尋找自己發展的途徑，一九六三年到達洛杉磯，立即被這個美國西部最大的都會複雜的文化吸引，他租了部汽車，開車到附近的賭城拉斯維加斯遊樂，並且在賭場贏了一把，他感受到美國西部文化的活力和繁雜、破碎的組合狀態，因此

在這裡定居了相當長一個時期，從事自己的創作。他描繪的洛杉磯印象是他最傑出的作品。

但是，他在一九六〇年代描繪的洛杉磯：藍天、白雲、漂亮的游泳池、棕櫚樹等，卻很難歸納入普普藝術的範疇，雖然霍克尼在英國的時候曾經創作過典型普普的作品，但是他在洛杉磯時期的創作顯然已經離開了普普的立場，因此在這裡就不再討論了。

新普普運動迄今依然在發展，並且看來會成爲當代西方藝術運動的一個比較重要的潮流，由於它本身的多元化面貌，參與的藝術家形形色色，因而對於它的討論和瞭解都具有一定的難度，但是做爲西方當代藝術的一個重要組成部分，對它的研究和認識，無疑是能夠啓發我們對於當代藝術的瞭解，開拓可能的新途徑的。

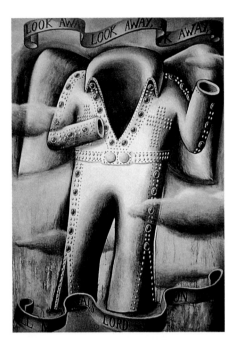

亞歷山大·蓋 1992-3 年創作的油畫〈基督升天〉
（下）安德列斯·納熱的油畫作品〈我是盲的，買了一枝鉛筆〉

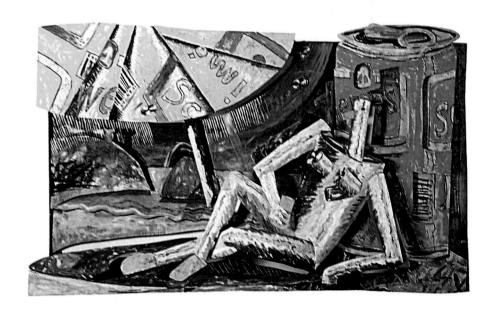

第 2 章　當代抽象藝術的發展

一、抽象藝術的發展背景

　　抽象藝術，特別是抽象繪畫是現代藝術中一個非常突出的現象，它完全打破了藝術原來強調主題寫實再現的局限，把藝術基本要素，比如形式、線條、色彩、色調、肌理做爲具有本身獨立意義的元素，把這些元素進行抽象的組合，創造出抽象的形式，因而突破了藝術必須具有可以辨認形象的藩籬，開創了藝術新的發展天地。

　　抽象藝術在第一次世界大戰之前已經發展成熟，到第一次世界大戰和第二次世界大戰之間，由於歐洲的法西斯力量惡性擴張，抽象藝術受到很大的打擊，進入發展的低潮，一九四〇年代，在美國開始再次得到發展，但繁重的形式卻與第一次世界大戰前後歐洲的抽象藝術的方式不太一樣，具有強烈的美國特色，統一表現爲美國的抽象表現主義。抽象表現主義是抽象藝術，特別是抽象繪畫的史無前例的大發展，影響非常大，它具有的抽象形式和表現主義的思想內容使之能夠形成獨立的體系和流派，在美國和其他西方國家有長達廿年的發展，影響了整個西方現代藝術發展。但是，抽象表現主義如此強大和來勢洶洶，也造成其他現代藝術受到一定的壓抑，比如不完全屬於抽象表現主義的一般性抽象藝術、抽象繪畫就基本被藝術評論界忽視了，其實抽象藝術、抽象繪畫並沒有在抽象表現主義發展高潮中消失，而是與抽象表現主義同時存在，一方面受到抽象表現主義一定程度的影響，也同時具有非抽象表現主義的自我特徵，它與抽象表現主義有時候合爲一體，不少抽象畫家基本上是抽象表現主義畫家，但是，在一九六〇年代，當普普主義取代了抽象表現主義之後，抽象表現主義逐漸衰退，而抽象藝術卻依然存在，保持低調的發展，而這個發展一直持續到一九九〇年代，一直維持到今天，依然有一定水平的發展，也就是說：在抽象表現主義已經壽終正寢卅多年之後，抽象藝術依然存在，並有所發展。對於這個發展的側面，認眞研究的人並不太多。

　　當代抽象藝術與戰前歐洲的抽象藝術，和戰後美國的抽象表現主義其實具有承繼關係，延續性大於獨創性，這種情況與上文提到的普普藝術和新普普主義的關係非常相似。在討論新普普主義的時候，我們其實是在討論普普的繼續存在過程，因爲所謂的「新普普」其實並不新，而僅僅是一九六〇年代的普普的一個延伸發展而已，並且在影響上和藝術的深度上也無法和一九六〇年代的普普相提並論。新普普有兩個特點：一是它的主力藝術家不少是一九六〇年代的舊人，比如霍克尼、羅森奎斯特等等，另外一個特點則是所謂的「新普普」採用的思維方式和表現手法依然是一九六〇年代普普的體系，沒有什麼創新或者突破。而當代抽象藝術和經典抽象藝術的關係也非常類似。

　　新普普藝術的這兩個特點，其實也適用於描述當代的大部分其他藝術形式，比如抽象藝術，抽象繪畫就是如此，當代的抽象藝術，在很大程度是傳統現代主義的抽象藝術的延伸，從事這種藝術創作人很多也是戰後從事抽象藝術的舊人，而當代抽象繪畫和抽象藝術也沒有對於經典的抽象藝術的觀念上或者技法上的突破，因此，是經典抽象藝術的延續發展。

　　提到抽象繪畫，很容易聯想到戰後在美國興起的「抽象表現主義」繪畫，當然，當代抽象繪畫和抽象表現主義繪畫有千絲萬縷的關係和內在聯繫，但是抽象繪畫不僅僅局限於抽象表現主義的框框內，而具有更大的形式表現空間，因此，我們在這裡不簡單以抽象表現主義做為框框來討論當代抽象繪畫，而是把當代抽象繪畫放在一個更加廣闊的背景中進行討論。

　　抽象藝術，也稱為「無主題藝術」（Non-objective Art），或者「無代表性藝術」（Non-representational Art），是特指以描繪沒有可識別的具體對象的藝術形式，抽象性的表現和抽象創作，在雕塑、繪畫和其他平面藝術的形式上都有。其實，藝術本身就具有抽象的本質，形式、體積、色彩、線條、色調、肌理等等的藝術表現，具有相當的抽象性。但是，在廿世紀之前，藝術家往往使用這些抽象的因素—形式、線條、色彩、色調、肌理來表現可以辨認的形式，因此藝術成為現實生活對象的再現過程，抽象的藝術因素為表達和再現可認知的、我們生活中的經驗對象服務，十九世紀末以前，可以說單純的抽象藝術在西方基本不存在。

　　但是抽象藝術在東方是有相當悠久的歷史的。在東方，特別在中國，抽象藝術形式卻由於書法的原因很早就得到非常充分的發展，並影響到繪畫創作，比如八大山人、石濤等「四僧」的作品中就具有很強烈的抽象表現成分，而中國人在園林設計中對於太湖石的使用，其實也是抽象雕塑的基礎。因此，不能說抽象藝術是在廿世紀才在西方國家出現的藝術形式，其實在東方，特別在中國和日本，已經具有很長的發展歷史了。東西方的長期隔閡，在東方發展得非常成熟的抽象藝術，在西方卻基本是一無所知，也就不存在借鑑的可能性了。

　　西方的抽象藝術開始於十九世紀，藝術在十九世紀下半葉面臨了巨大的挑戰，藝術家們開始對於藝術表現使用的因素和對象進行了重新的研究和考慮，特別是對應光線和視覺過程的研究，開始揭示了一個視覺表現的嶄新的天地。從浪漫主義時期起，藝術家開始否定古典藝術、學院派藝術的自然主義方法和對對象的刻板摹寫，而提出通過藝術形式來達到藝術家自我表現的創作目的，從這個時候起，藝術開始逐漸走向越來越多地採用藝術的各種技法因素來表達自我，而不再強調自然主義的、寫實主義的再現，一八九〇年，法國藝術家毛利斯‧丹尼斯（Maurice Denis）說：「我們要記住的是：一張畫，在它被描繪成或者一匹戰馬、一個裸體，或者什麼其他的具體對象之前，它僅僅是一個平面而已，所謂畫，就是在這個平面上把色彩按照某種次序進行的組合，」這句話基本代表了十九世紀象徵主義、後印象主義藝術對於繪畫的立場，把繪畫不再看成是一個再現真實的

山姆‧法蘭西斯 當白色的時候（When White,1963-4,oil on Canvas,251×193cm） 油畫

格雷斯‧哈提岡 復活節靜物

對象，而僅僅是藝術手段的平面組合而已。

這裡出現了一個現代藝術中存在的距離：藝術和自然形象的距離，廿世紀的主要現代藝術流派，其實都在探討這兩者的關係，這個關係的內部因素則是藝術創作中的主觀與客觀的關係問題。

從具體表象（appearances）進行抽象總結，其他達到表象之下的精神，或者通過這個抽象過程來表現藝術家的主觀心理，是廿世紀藝術創作的一個重心。在第一次世界大戰前的四、五年前後，有些藝術家開始嘗試採用純抽象的形式來表現主觀心理，其中比較突出的有羅伯特‧德洛涅（Robert Delaunay），瓦西里‧康丁斯基（Wassily Kandinsky），卡西米爾‧馬勒維奇（Kazimir Malevich）和佛拉基米爾‧塔特林（Vladimir Tatlin）等人，除了德洛涅之外，其他三個都是俄國人。其中以康丁斯基的探索最為重要，他被視為真正進行純抽象繪畫創作的第一人。他在一九一〇至一一年創作了一系列完全抽象的繪畫作品，因而奠定了抽象藝術的基礎。他們的重大突破在於：（一）完全放棄了對真實對象的描繪和再現；（二）運用繪畫的各種基本因素：形式、線條、色彩、色調、肌理等等來表現自我的心理主觀感受；（三）把形式、線條、色彩、色調、肌理這些原來僅僅是繪畫的元素上升到繪畫的主題的高度，繪畫的核心成為這些元素的自我表達和組

維克多・帕斯莫　線條和空間（Line and Space, oil, charcoal and gravure on board, 91.5 × 122cm）　油畫

班・尼柯爾遜　Locmariaquer（oil on carvered board, 19.5 × 50.5cm）　油畫

合。

在他們之後，歐洲出現了一系列前衛藝術集體，進一步探索抽象藝術的可能性，其中以荷蘭的「風格派」（the de Stijl group）和蘇黎士的「達達」主義（the Dada group in Zurich）最為激進。

抽象藝術在第一次世界大戰和第二次世界大戰中間比較消沈，因為現代藝術在歐洲遭到法西斯的禁止和反對，沒有繼續發展的可能，而美國卻還沒有形成現代藝術發展的社會和藝術基礎。當時歐洲比較重要的藝術形式是超現實主義和蘇聯這些國家中主張的社會主義現實主義、社會寫實主義或者批判寫實主義（socially critical Realism）。這些創作探索都沒有引起多大的注意。

第二次世界大戰期間，大批歐洲現代藝術家移民到美國，從而把現代藝術的精神和實踐帶到了新大陸。在這個期間，在美國發展出抽象表現主義這樣的強調抽象形式和個人主觀動機表現的新流派。抽象表現主義在美國發展得有聲有色，成為戰後主要的、最重要的藝術運動之一，在西方控制藝術發展解決有廿年之久，其產生的根源，是第一次世界大戰之前形成的抽象繪畫。這是抽象藝術的大發展時期。

二、一般抽象藝術和抽象表現主義的並存狀況

在抽象表現主義全盛的一九五○至六○年代，西方依然有不少藝術家在從事非抽象表現主義的簡單的、純粹的抽象繪畫創作，可惜抽象表現主義當時勢頭太大，藝術界和藝術評論界的注意力都集中在其上，而忽視了其他抽象繪畫的存在。如果仔細審視西方現代藝術發展史，會發現這個被忽視的側面，也產生過不少重要的抽象藝術作品，無論在美國還是歐洲，一般抽象藝術一直存在，並且沒有因為抽象表現主義的興亡而受到影響。

在這些戰後出現的非主流的（也就是非抽象表現主義的）一般抽象繪畫的藝術家中，其中比較重要的有如英國畫家維克多・帕斯莫（Victor Pasemore）。他在一九七○年代嘗試繼續發展荷蘭「風格派」大師蒙德利安的探索方向，採用簡單的幾何線條布佈局來達到視覺的平衡和次序，他在一九六七至七六年期間完成的油畫〈線條和空間〉是他在簡單抽象藝術探索上的代表作，沒有多少抽象表現主義影響的痕跡。在作品上，他採用了非常簡單的平塗色彩，土黃色底是作一個有機的圈形，上面以縱橫直線為中心，加上少許曲線，組成一個平面上非常均衡的佈局，而在淺米色的圈形底上，在線條之間，以簡單的淺黃色、粉綠色和白色圓圈點綴，給人以一種簡單、和諧、均衡的視覺感受。是當代抽象繪畫的代表，同時又是蒙德利安的繼續，他的作品反映出非抽象表現主義的發展方向，努力繼承戰前歐洲的、特別是蒙德利安和荷蘭「風格派」的傳統，因此體現了不同的探索方向。帕斯莫是最能夠代表當代抽象繪畫的當代畫家之一。

　　另外一個與帕斯莫的創作具有相似之處的抽象畫家是班‧尼柯爾遜（Ben Nicholson），班‧尼柯爾遜其實是現代藝術時代的人物，一八九四年四月十日生於英國的丹漢（Denham, Buckinghamshire），一九八二年二月六日在倫敦去世，享年八十八歲，因為享年高，因此他自然能夠穿越兩個時代，從現代主義到當代藝術，但是，從創作的本質來講，他依然主要是一個現代主義的藝術家，屬於戰前歐洲現代主義傳統範疇。他曾經經歷了許多現代藝術的運動，包括立體主義、構成主義等等，但是他的主要創作中心一直是抽象繪畫，他是英國抽象繪畫的核心人物，同時也是在一九七〇年代依然堅持純抽象繪畫創作的少數藝術家之一。

　　班‧尼柯爾遜的父親也是畫家，他從小喜歡美術，一九一〇至一一年在倫敦的斯萊德藝術學校（the Slade School of Fine Art）學習繪畫，並且在一九一一至一九一四年期間在歐洲廣泛遊覽，領略歐洲藝術、建築的精神。一九一四年和一九一七年兩次訪問美國的加利福尼亞州，對於美國西部的景色非常入迷。英國在現代藝術運動中是比較落後於其他歐洲國家的，他意識到這個問題，因此在一九二〇年代和巴巴拉‧希帕沃斯（Barbara Hepworth，後來成為尼柯爾遜的第二任妻子）、雕塑家亨利‧摩爾（Henry Moore）一起，把歐洲大陸的現代主義藝術介紹和引入英國，從而促進了現代主義藝術在英國的發展和壯大，正因為如此，尼柯爾遜被視為英國的現代主義之父。

　　他自己早期從事半抽象繪畫創作，反映了他在巴黎受到綜合立體主義（Synthetic Cubism）的影響痕跡。一九三三年，班‧尼柯爾遜認識了荷蘭「風格派」大師蒙德利安，受到他的風格非常大的影響和震動，開始轉變自己的畫風，創作集中於具有「冷幾何」特點的簡單幾何形式組合，特別是在畫布上利用凸起的肌理形成的白色的圓形和長方形，當時的代表作品如〈白色的浮雕〉（1937-1938）。一九三七年他與俄國裔的畫家南姆‧加博（Naum Gabo）和馬丁（J.L.Martin）合作，出版了旨在推動英國本身構成主義藝術的宣言《圈》。是他成名的作品之一。

　　班‧尼柯爾遜在戰後繼續從事抽象繪畫創作，他越來越重視獨立的形態的簡單性，通過類似剪影的形式、簡單長方形的半透明重複，來表達他對於簡單形式的均衡、次序的和諧觀念。他能夠在抽象表現主義非常流行的時候保持獨立，同時又不受另外一個戰後流行的藝術流派—極限主義的影響，實在難能可貴。他的作品中最具有代表意義的一件，是他在一九六九年創作的油畫〈Locmariaquer〉，畫上是簡單長方形的重複和疊合，色彩基本是灰色、白色，中間的突出了一個小小的藍色長方形和一個黑色的扁長方形，冷漠、和諧、沉著和簡單，他是能夠一直持續發展一般性的抽象繪畫，而沒有流入當時非常時髦的美國式抽象表現主義的重要藝術家。

　　第三個當代抽象藝術的代表人物是山姆‧法蘭西斯（Sam Francis），他是美國抽象繪畫的重要代表人物，在時間上應該算是現代藝術的後一代，也是戰後逐漸成

卓安‧米切爾　向日葵　油畫

艾倫‧德庫寧　太陽牆‧第100窟（Sun Wall, Cave#100, acrylic on canvas,213 × 335cm）　油畫

海倫‧佛蘭肯絲勒　大溪地　油畫

長起來的一代藝術家。他於一九二三年六月廿五日出生於美國加利福尼亞州的聖瑪地奧（San Mateo），一九九四年十一月四日在洛杉磯去世，美國藝術評論界把他列入抽象表現主義的第二代藝術家。山姆‧法蘭西斯於一九四一至四三年在加利福尼亞大學伯克萊校區（the University of California at Berkeley）學習繪畫，第二次世界大戰期間參戰，並且受傷，一九四七年創作了第一張抽象繪畫作品，一九五○至五七年他一直住在巴黎，從事藝術創作，他受到兩個方面很大的影響，

珍妮佛・杜然　在你眼中（In Your Eyes,1992,acrylic on canvas,164×393cm）　油畫 1992

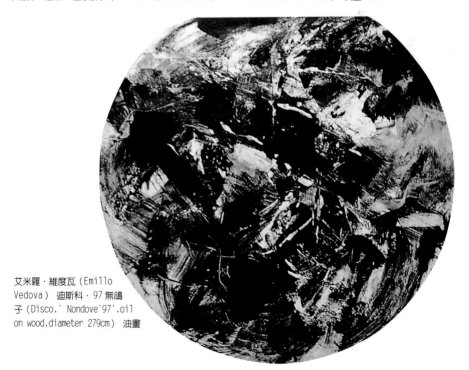

艾米羅・維度瓦（Emillo
Vedova）　迪斯科・97 無鴿
子（Disco,'Nondove'97',oil
on wood,diameter 279cm）　油畫

一是「塔赫派」畫家（the Tachist painters），另外一個是美國抽象表現主義大師傑克森・帕洛克（Jackson Pollock）。一九五二年他第一次在巴黎舉辦自己的個展，其單純的抽象繪畫風格和抽象表現主義風格很受注意。一九五八年他的作品〈點中的藍色〉集中體現了他對於抽象表現主義繪畫的個人詮註—詩歌式的、浪漫的、典雅的。他講究色彩的鮮豔和形式上的活潑，一九六〇年代到一九七〇年代以來，他堅持抽象繪畫創作，作品往往把色彩以流暢的筆觸和甩色的方式處理在畫布的邊緣，中間留出空白，比如他的作品〈當白色的時候〉就是這樣的典型作品，色彩鮮豔，形式輕鬆，也沒有什麼表現的內容，僅僅是抽象的運用繪畫的基本元素而已。這個美國的藝術家，能夠在抽象表現主義風行一時的時候，堅持自己不追逐時尚的藝術立場，因而在藝術界得到很好的評價。

三、當代抽象藝術上的一個突出現象—女性抽象畫家眾多

當代從事抽象繪畫的女畫家相當多，是抽象繪畫中的一個非常特殊的現象。這些女藝術家基本上都是屬於戰後的抽象表現主義範疇，但是不少人也能夠在創作上超越抽象表現主義的框框，具有更加單純的抽象特徵，而比較不太強調抽象表現主義的表現側面，屬於這個類型的、比較具有代表性的女抽象藝術家有如卓安・米切爾（Joan Mitchell），艾倫・杜庫寧（Elaine de Kooning），格雷斯・哈提岡（Grace Hartigan）等等。

米切爾於一九二六年二月十二日出生於美國芝加哥，一九九二年十月卅日在法國巴黎去世，是被稱為美國抽象表現主義第二代的代表藝術家之一，她其實並不完全局限於抽象表現主義的範圍，創作上很有自己獨立的立場。

米切爾於一九四二至四四年在美國麻塞諸塞州的史密斯學院（Smith College, Northampton,Mass,）學習藝術，並且畢業於這個學院，之後在芝加哥藝術學院（the Art Institute of Chicago）繼續學習，於一九四七年畢業，得到美術學士的學位，之後得到獎學金，到法國深造，並且在一九五〇年在法國得到美術碩士學位。一九五〇年代，她進一步在紐約哥倫比亞大學深造，這個時期成為紐約「第八街俱樂部」（the Eighth Street Club）的成員，這個俱樂部（有時也簡稱為「俱樂部」—The Club）是紐約派的抽象表現主義大本營，成為這個俱樂部的成員，也標誌了她被藝術界正式承認為抽象表現主義藝術家。

她的早期作品具有強烈的抽象表現主義特色，特別注重使用書法手段來創作，恣意縱橫，非常流暢，沒有什麼特別的隱喻和象徵，僅僅是活潑生動、色彩強烈的抽象筆觸而已。她很喜歡法國和巴黎，經常去巴黎，一九五九年之後，乾脆在巴黎設立了一個自己的工作室，一九六〇年代之後，她把巴黎的工作室遷移到一個農村小鎮維特爾（Vetheuil），這個時期的作品，開始擺脫抽象表現主義式的以書法為中心的方式，開始出現抽象地使用色塊、色團的新方式。她的作品雖然是完全抽象的，但是卻經常使人聯想起風景、植物花朵，具有一種隱隱約約的聯想

形式在其中，而她的作品的詩意和韻律感則是非常明晰的。她在一九九一至九二年畫的油畫〈向日葵〉是當代抽象繪畫的典型作品之一，筆觸輕鬆、色彩和諧，沒有向日葵的形式，卻隱隱約約地體現了植物叢的感覺，沒有什麼具體的含義，是非常輕鬆的抽象繪畫作品。

艾倫・杜庫寧原名是艾倫・瑪利・凱瑟林・佛萊德（Elaine Marie Catherine Fried），一九二〇年三月十二日生於紐約，一九八九年在紐約長島去世，是美國傑出的女藝術家。她與其他抽象畫家不同，是她同時是一位傑出的肖像畫家，她在紐約學習藝術，並且逐漸成為一個藝術評論家和畫家。一九三八年認識荷蘭藝術大師威廉・杜庫寧（Willem de Kooning），他們在一九四三年結婚，婚後她發表了大量的藝術評論文章和著作，同時也從事繪畫創作，她同時在好幾個大學教書，一九五二年她在紐約的斯台伯畫廊（Stable Gallery）舉辦了自己的第一次個展，她的創作受到抽象表現主義，特別受到「行動繪畫」（Action painting，比如傑克森・帕洛克的繪畫就是典型的行動繪畫）很大的影響，但是同時也在抽象繪畫中加入少數可以辨認的形象，使她的作品有點像原始人在岩洞中作的動物圖畫，具有一定的原始感。一九八六年創作的〈太陽牆・第100窟〉是她的當代抽象繪畫的代表作之一，畫面具有強烈的抽象筆觸，但是同時又具有一些可以勉強辨認的抽象線描的動物形式，和法國、西班牙山洞中發現的原始人的繪畫具有某些相似之處，是非常特別的處理。

格雷斯・哈提岡（Grace Hartigan）是另外一個從事抽象繪畫的女藝術家。她早在一九五〇年代和六〇年代已經是很有成就的抽象畫家了，但是由於種種原因，她在這個時期基本上完全被忽視，她在沒沒無聞中進行了很有意義的探索，特別是努力把抽象表現主義和剛剛形成的普普藝術努力結合起來，是很少有人進行過的探索和試驗。一九五六年前後，已經形成自己獨立的藝術立場和風格。她的作品色彩絢麗，形式生動，跳躍感很強，精神上與普普具有一定的相同之處，而形式上則完全是抽象的，形式感非常強烈和歡樂。她的作品在目前得到廣泛的注視和好評。是早出而晚成的一個女性抽象畫家。她的代表作品包括油畫〈復活節靜物〉，這張作品充滿了她的風格特點，是她的代表作之一。

另外一個美國重要的女抽象畫家是海倫・佛蘭肯絲勒（Helen Frankenthaler），她於一九二八年十二月十二日出生於紐約，父親是紐約最高法院的法官，她在中學時跟墨西哥畫家塔瑪約（Rufino Tamayo）學習繪畫，塔瑪約是拉丁美洲當代藝術中最重要的代表人物之一，在抽象繪畫上具有很大的成就和貢獻，影響許多青年畫家，佛蘭肯絲勒就是其中一位。她很幸運地能夠在中學就跟隨這個大師學習藝術，早年的影響非常深刻。之後她到紐約的達爾頓學校（the Dalton School, New York City）和佛蒙特州的本寧頓大學（Bennington College, Bennington, Vt.）繼續學業，一九四九年在大學畢業，回到紐約，立即受到兩個抽象表現主義藝術家—阿什爾・高爾基和傑克森・帕洛克很大的影響。因此初期作品具有一定他們的影響痕

傑哈德・呂奇特　794-7 抽象畫　油畫

（左上）傑克・特沃科夫（Jack Tworkov）　帶黃色條紋的綠色上的紅色（Red on Greeen with Yellow Stripe, oil on lenin, 232 × 220cm）　油畫

（左下）傑哈德・呂奇特（Gerhard Richter）　794-1・抽象畫（794-1 Abstraktes Bild, oil on canvas, 240 × 240cm）　油畫

（右上）古特・佛格（Gunther Forg）　無題（Untitled. Acrylic on paper, 150 × 120cm）　油畫

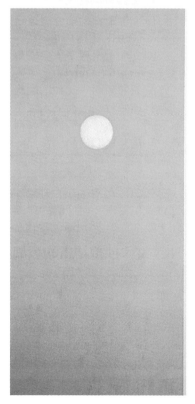

艾爾斯沃斯·凱利（Ellsworth Kelly） 藍紅綠（Red Blue Green,
1965.2 panels.oil on canvas on board.222 × 137 × 222cm） 油畫

（右上）羅伯特·曼戈德（Robert Mangold） 北極作品系列第七號
（Attic Series VII.1990.acrylic and pencil on canvas.264 ×
205.5cm） 油畫
（右下）羅伯特·穆斯科維茲（Robert Moskowitz） 文森特
（Vincent, oil on canvas.292 × 137cm） 油畫

跡。她最早在一九五一年於紐約舉辦自己的個
展，一九五二年的抽象繪畫作品〈山與海〉是成
名之作，在這張畫上，她在沒有作過底部處理
的生帆布上繪畫，油畫色彩中的油成分被布吸
收，因而形成很生澀的效果，並且油在帆布上
自然滲開，因此色彩周圍出現了滲油的明顯痕
跡，效果很特別，這種技法被稱爲「滲法」（the

stain technique），可以說是海倫・佛蘭肯絲勒創造的，也是從抽象表現主義的色彩厚塗法（impasto）發展出來的，自成技法體系。這個技法的發展，一方面可以看出抽象表現主義繪畫對她的影響，同時也可以看到單純抽象畫家的獨立發展。

與此同時，海倫・佛蘭肯絲勒也受到「大色域」（the colour-field）畫派的兩個重要代表畫家——莫里斯・路易斯（Morris Louis）和肯尼斯・諾蘭（Kenneth Noland）的影響，因此作品中兼具有抽象表現主義和大色域的特色。一九七〇年代以來，她開始在抽象繪畫上出現了新的轉變，作品採用「大色域」比較單純的單一底色處理手法，同時也出現了塔馬約的描繪性痕跡，特別是在大色域底上以非常細小的線條作簡單的抽象描繪，形成空間、體積和色彩的強烈對比，形成了有別於抽象表現主義的個人特色，自成一體，比如她一九八九年創作的〈大溪地〉（大溪地是南太平洋島嶼名稱，後期印象主義畫家高更曾經在那裡居住），採用綠色底色，上面簡單地以白線、黑線和橙色線條作縱橫直線和曲線組合，是當代抽象繪畫的發展。她一九七五年的作品〈海洋沙漠〉也具有類似的處理手法，非常具有當代抽象繪畫的特色。

海倫・佛蘭肯絲勒曾經嫁給美國抽象表現主義大師羅伯特・馬查威爾（Robert Motherwell，婚姻時間是在一九五八年到一九七一年）。

英國當代也出現了一些從事抽象繪畫的新女畫家，其中比較突出的是珍妮佛・杜然（Jennifer Durrant）。美國從事抽象繪畫的女畫家往往有在畫面上比較簡單、極限主義的傾向，比如上面提到的海倫・佛蘭肯絲勒在一九八〇、九〇年代的作品就有這個特點，而英國從事抽象繪畫的女畫家，則往往在畫面上比較繁雜、比較複雜，因而往往被評論家稱為「有更多的抽象」，其中杜然是一個典型。比如她一九九二年的作品〈在你眼中〉，畫面很豐富，充滿了抽象的橙色、黃色、藍色的圖形，跳躍而生動，沒有海倫・佛蘭肯絲勒作品中的那種沉靜、哲理的抽象意味，反而有更多新普普的特徵。

隨著現代女權主義的日益加強，越來越多的女畫家轉向抽象繪畫，她們強烈的自我表現藝術，使她們的作品並沒有人們習以為常設想的女性繪畫一定比較典雅或者陰弱的特點，不少當代抽象女畫家的作品都體現出非常強悍的特色。

四、當代抽象繪畫的發展趨勢

由於抽象繪畫是現代主義藝術中非常重要的內容之一——從德國第一次世界大戰時期的表現主義，荷蘭的「風格派」，到戰後美國的抽象表現主義，都曾經使用過部分或者全部的抽象表現手法，而純粹的抽象繪畫早在康丁斯基時期已經確立，因此，它在當代藝術中被採用，它的延續發展是非常自然的。上面提到相當多的西方女畫家，特別是美國的和英國的女畫家採用抽象繪畫做為藝術創作的重點，其實男性藝術家也有相當一批從事抽象繪畫創作，因為在一九八〇到一九九〇年代，整個藝術圈已經轉向藝術家獨立發展的後現代時期，因此在抽象繪畫上

也沒有戰後抽象表現主義那樣統一的面貌，或者幾個發展的方向，呈現出因人而異的面貌。

比較突出的當代男性抽象畫家有如艾米羅‧維度瓦（Emillo Vedova）。他採用黑白兩色作抽象繪畫，恣意縱橫，非常自在，並且作品具有某些中國水墨的特點，而畫布形式往往採用圓形，很有特色，比如圓形直徑爲二七九公分的木板底繪畫〈迪斯科‧97 無鴿子〉就是他作品的典型。作品上黑白筆觸縱橫，潑辣而強烈，好像一個黑白的地球照片一樣，完全沒有任何具體形象的痕跡，卻有類似中國水墨的韻味。

傑克‧特沃科夫（Jack Tworkov）也是一個很突出的當代抽象畫家，他的作品採用簡單的方塊組合，縱橫交錯，往往具有強烈的紅色方塊爲核心，而方塊（採用橄欖綠色、藍色、白色、橘黃色等等）的邊緣，則採用朦朧化的處理，使各個交迭的方塊的邊緣不甚清晰，因爲有一種凝重感，他從一九六〇年代開始就從事這種類似的繪畫創作，比如他的作品〈帶黃色條紋的綠色上的紅色〉就是這種類型作品的代表，他的創作風格很少改變，迄今依然如故。

與特沃科夫的風格非常接近的抽象畫家還有羅伯特‧納特金（Robert Natkin），他的作品有時候與特沃科夫的作品很難區別，比如他一九九〇年的繪畫〈希區考克〉，無論色彩上還是形式上，與〈帶黃色條紋的綠色上的紅色〉都非常接近，具有明顯的影響痕跡。他們之間具有直接的繼承關係，雖然都是當代抽象繪畫非常傑出的代表，但是他們卻並沒有形成一個運動或者流派，他們的創作在很大程度上是個人的探索而已。

德國藝術家傑哈德‧呂奇特（Gerhard Richter）是歐洲當代抽象繪畫的代表人物。他的作品在某些方面—比如色彩傾向、方塊結構等，與特沃科夫、納特金具有一定程度的相似之處，但是他更加強調即興的筆觸、縱橫的組織關係，因此作品有一種匆匆的節奏感，比如他一九九三年的油畫〈794-1‧抽象畫〉就是這種風格的代表作。

看來德國藝術家更加喜歡採用縱橫的結構，而不是簡單的立體形式，比如另外一個德國抽象畫家古特‧佛格（Gunther Forg）的作品也類似，他更加簡單明確，採用黑色、黃色、藍色的縱橫方格來組成網格，用筆草率，自成一體。比如他一九九三年的作品〈無題〉就這這種方法的集中體現。

五、從極限主義等流派中發發展出來的抽象繪畫

在抽象繪畫中，大部分抽象畫家都受到戰前的歐洲抽象繪畫和戰後美國的抽象表現主義的影響，因此在創作上有明顯的內在關聯和形式上的承繼痕跡，但是，也有相當一部分抽象藝術家的影響來源不是從美國抽象表現主義中發展出來的，而是從一九五〇至六〇年代的另外一波西方藝術運動中發展出來的，比如從「極限主義藝術」（Minimalism，關於極限主義的當代發展，我們在以後的章節中討

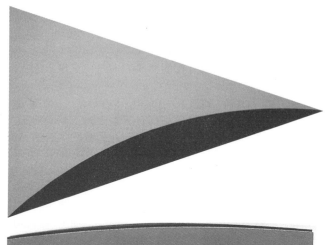

(上)艾爾斯沃斯‧凱利　黃紅彎之一　1972

(下)肯尼斯‧諾蘭 (Kenneth Noland) 星期天的炫光 (Flares Sunday, acrylic on canvas on wood, with plexiglass. 66.6 × 100.9cm,) 壓力克畫

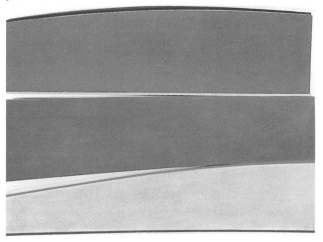

論），從「大色域藝術」、從「硬邊派藝術」(Hard Edge)中發展出來的，還有少部分的發展與「歐普藝術」(Op Art，或者稱為「光效益藝術」)有密切關係，因此，當代抽象繪畫其實具有多個根源，而不僅僅是第二次世界大戰前歐洲抽象繪畫和戰後美國抽象表現主義這兩個來源。這種情況在極限主義最發達的國家—美國藝術家中最為明顯。在這個範疇內，很難說這些藝術家有什麼大的發展，他們的創作在很大程度上是以上這幾個流派的風格的當代延續而已。

比如，藝術家辛‧斯庫利（Sean Scully）一九八六年創作的直條排列的油畫〈回憶〉，可以看出一九六○年代高爾基作品的痕跡；羅伯特‧穆斯科維茲（Robert Moskowitz）一九八九年創作的油畫〈文森特〉與「大色域」的作品也非常類似。當然，羅伯特‧穆斯科維茲在某些方面有自己的立場和原則，他的作品〈文森特〉採用了「大色域」的整個畫面塗成單一色彩——黃色的方法，但是在上面開了一個白色的圓形「洞」，又在左上方切開了一個折口，因而具有某些破壞、解構的特點，是在「大色域」基礎上的發展。他們形成另外一批具有明顯個人特徵的抽象藝術家。

在這一批抽象藝術家中，比較具有影響的是美國抽象畫家艾爾斯沃斯‧凱利（Ellsworth Kelly），凱利於一九二三年生於紐約州紐布市（Newburgh, N. Y.），曾

尤金‧李羅的油畫組畫〈春〉、〈夏〉、〈秋〉、〈冬〉四聯畫　195.6×129.5cm　1993

經是「硬邊派」的主要代表人物，在一九六〇年代曾經名噪一時。他於一九四六至四八年在波士頓博物館的美術學校（the Boston Museum of Fine Arts School）學習，一九四八至四九年繼續在巴黎美術學院（the Academie des Beaux-Arts）深造，一九五一年在巴黎舉辦第一次個展，一九五四年回到美國，開始了自己的職業生涯。他從一開始就拒絕具象的繪畫手法，採用簡單的長方形色塊、平塗的原色來創作，比如一九六三年的油畫〈藍紅綠〉就很典型。他也開始創作雕塑，方式也採用金屬板切割而成，形式也非常簡單，代表作品有如一九五九年的〈門〉。一九五七年，他受到美國費城市政府的委託，在費城交通局大樓外設計雕塑，也受到紐約州的委託，在一九六四至六五的紐約世界博覽會上設計雕塑，採用的都是類似的手法，逐步形成「硬邊派」的特徵。他也逐步成為「硬邊派」的代表人物。繪畫採用原色長方形組合，色彩往往是檸檬黃色、藍色、紅色、綠色等原色，而形式單一：全部是長方形的，簡單到無以復加的地步，由於色彩生澀，因此對比強烈，也就產生了「硬邊」的稱謂。一九七三年紐約的現代美術館舉辦了他的作品回顧展，使他在藝術界的地位得到確認。

　　凱利的創作一直是延續自己的風格的發展，迄今沒有很大的轉變，因而在「硬邊派」已經式微的多年之後，他卻依然以單純抽象繪畫的面貌在發展「硬邊」，一九七二年的作品〈黃紅彎之一〉採用三角形放鬆，上面是黃色的三角形，下邊有一個紅色的彎曲狀，非常簡單明確，也絕對抽象，是他新作的發展方向之一。他是當代抽象繪畫中非常突出的一個人物。凱利的後期作品，比如上面提到的〈黃紅彎〉，已經具有相當強烈的「歐普藝術」的特徵了。

　　而最集中在當代抽象繪畫中發展「歐普」的藝術家應該算是布萊吉特‧萊利（Bridget Riley）。她是「歐普藝術」的重要人物之一，在一九六〇年代的作品中往往採用典型的「歐普」風格，並且趨向使用黑白中性色彩計畫，組成類似圖案的作品，已經很受注意。而在一九九〇年代，萊利進一步發展了自己的「歐普」原則，在色彩上更加注意調和、協調的效果，她的抽象繪畫作品採用了菱形的色塊組合成圖案，但是沒有凱利的色彩那樣絕對採用原色，而是在原色基礎上採用了一定的調和，使色彩比較協調，而沒有硬邊派或者大色域派那樣強烈，因此具有很好的協調感，她的作品，比如一九九一年的〈六月廿三日的第四個圖象〉，採用藍色、橘紅色、淺黃色、紅色、綠色等等菱形的均等色塊組成協調的圖案，視覺上非常舒適，是「歐普」影響的直接結果。也說明了當代抽象繪畫和一九六〇年代一系列藝術流派之間的承繼關係。

　　「大色域」、「硬邊」和「歐普」三種風格在一九九〇年代的西方抽象繪畫中依然具有很大的影響，除了上面討論到的幾個藝術家之外，還有相當一批畫家是採用這些流派的形式原則來發展抽象繪畫的，比較典型的有如美國畫家羅伯特‧曼戈德（Robert Mangold），他的作品往往採用單一的色彩，比如他一九九〇年的作品〈北極作品系列第七號〉，整個畫面採用印度紅色「淺棕紅色」壓克力「丙烯」

做基本色調，沒有其他任何色彩和形式，僅僅在畫面上面以對角方式淺淺地用鉛筆描繪了頭尾相接的兩條拋物線，僅此而已，因此兼而具有「大色域」和「硬邊」的特點。

肯尼斯‧諾蘭（Kenneth Noland）則採用了平行排列的非規整長方形式來組織畫面結構，他的作品〈星期天的炫光〉採用了綠色、藍色、灰色和一條細細的橘紅色條紋組成三大塊平行的、不工整的橫向長方形帶，隱隱約約具有海洋、綠地的感覺，畫面卻完全抽象，三條橫向塊具有彎曲的外部形狀，因此具有一種特殊的形式韻律感，游動、活潑、生動、輕鬆。顯示了當代抽象繪畫發展的一個方向，並且也具有很典型的美國抽象繪畫的特點：明快、簡單、清晰、樂觀，與歐洲的深刻、凝重、哲理、悲觀的方式大相徑庭。

六、尤金‧李羅—當代抽抽象繪畫的傑出代表

法國抽象畫家尤金‧李羅（Eugene Leroy）是最近非常令人注目的傑出抽象藝術代表。他生於一九一一年，到一九九八年已經高壽八十七歲，依然堅持創作。在年齡上算他應該屬於戰前一代的經典現代主義藝術家，但在法國卻從來沒有人知道他，他在五十多年的藝術生涯中，也沒有參加過任何大型的藝術活動或者大型展覽，他從來都孤立於潮流之外，沒沒無聞地探索抽象繪畫，直到最近才被主流藝術界「發現」，他的被「發現」是一九九〇年代的事情，成為轟動西方藝術界的大事。因為他基本是被美國人「發現」的，因此他也令法國藝術界和文化界非常難堪。

李羅本人對於主流、對於大眾媒體一向冷漠，對於自己的名聲和形象也漠不關心，因此造成他基本長期無人所知的狀況。他一直住在法國北部的李爾（Lille），直到一九九〇年代才開始受到越來越大的重視。

李羅的「發現」在很大程度上是法國以外的藝術評論界的功勞，特別是紐約的藝術評論家和畫廊負責人愛德華‧索普（Edward Thorp）和另外一個美國畫廊負責人和藝術評論家麥可‧魏納（Michael Werner）。他們在一九九〇年代開始發現李羅異乎尋常的抽象繪畫，認為他是具有國際水準的大師，因此在紐約、德國的科隆為他舉辦個人展覽，之後又把他的作品推薦到國際大型藝術博覽會中去，他最近的個展是一九九七年十月到十一月在紐約麥可‧魏納畫廊舉辦的，筆者在十一月份曾經去看過他的這個展覽，相當震撼。通過這些活動，李羅開始為世人所知道，並且得到國際藝術評論界的肯定，逐步被視為法國的國寶級大師，也被認為是世界當代抽象繪畫的重要代表人物，特別是代表了非美國化的歐洲經典抽象繪畫的傳統。

由於得到國際的首肯，李羅的作品最近出現在一系列國際重大的藝術展覽活動中，比如在巴西聖保羅雙年展，在德國的第九屆「文件大展」中都有他的抽象繪畫展出，引起國際廣泛好評，由於國際的肯定和高度的評價，法國方才注意到這個在法國沒沒無聞從事抽象繪畫近七十年的大師，一個大師在自己的祖國得不到

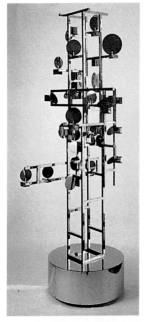

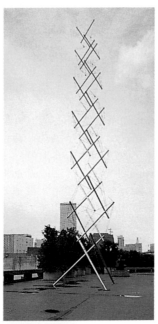

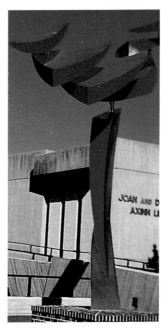

（上左）尼古拉斯·索佛（Nicholas Schoffer）的室內雕塑（架上雕塑）〈克羅諾斯之八〉（Chronos 8,stainless stell,334 × 122 × 122cm）

（上中）肯尼斯·斯尼爾遜（Kenneth Snelson） 高137公尺的戶外雕塑〈維蘭塔〉（Virlaine Tower,stainless stell,hight 137m）

（上右）林·艾莫利（Linemery） 1991年的大型戶外雕塑〈樹舞〉（Tree Dance,installed at Hofstra University, New York,miror-painted aluminium with red facets, 7m）

馬克·迪·蘇維洛（Markdi Suvero）的抽象雕塑〈為傑拉爾德·霍普金斯〉（For Gerard Monley Hopkins）

肯定和認識，直到外國高度評價他之後，祖國才知道有這麼一個大師在國內沒沒無聞地創作了半個世紀之久，在發達的西方國家中幾乎是令人難以想像和難以相信的，這也成為當代藝術史上的古怪現象之一了。

李羅早期的作品是比較粗獷的描繪，比如黑白的裸體素描，這些素描大部分採用炭筆、水粉、色粉筆混合畫成，近乎抽象，用筆狂放，淋漓盡致，比如他

理查‧塞拉（Richard Serra） 彎曲的拱（Tilted Arc, Federal Plaza, New York.cor-ten stell.3.7 × 36.5m, 1981）

阿諾多‧波莫多諾（Arnaldo Pomodoro）太陽輪（Solar disc.1983-4.bronze）青銅

一九八〇年代的一系列素描都有這個特點，而到一九九〇年代後，雖然他年事已高，作品反而越見精到，他反覆在畫布上用油畫色彩塗抹，層層相疊，極爲凝重，具有很沉重的視覺感受，一九九三年他創作了〈春〉、〈夏〉、〈秋〉、〈冬〉四聯畫，作品尺寸爲 195.58 × 134.62cm，色彩反覆疊壓，畫布上油畫色彩厚到好像浮雕一樣；一九九四年又作〈四季〉的四聯畫，尺寸很小（38.1 × 53.34cm），但是雄風依舊，有過之而無不及，顯示出這個老藝術家的心態。

李羅的作品給人以非常新鮮的感覺，因爲在當代抽象繪畫受到美國爲中心的抽象表現主義、「大色域」、「歐普主義」、「硬邊」等等影響之後，似乎產生了非常美國化的雷同趨向，而他卻沒沒無聞地維持了自己對於抽象表現的立場，維持了第一次世界大戰前後歐洲嚴肅的抽象繪畫的內涵，不迎合、不討好觀眾和收藏家，也沒有寄希望於博物館、主流畫廊的肯定，因此體現了抽象繪畫非常單純的發展方面，是非常難能可貴的。他的被「發現」，對於當代抽象繪畫的認識提出了新的挑戰。

七、當代抽象雕塑

從第一次世界大戰後，在歐洲已經出現過發展得非常充分的抽象雕塑了，戰後在西方國家中，抽象雕塑成爲城市環境藝術的主要內容和形式，與城市規畫、環境規畫、現代建築，特別是大型公共建築──大學、圖書館、歌劇院、政府機構等等，以及商業中心──銀行、商業辦公大樓、購物中心等等緊密聯繫，因此，抽象雕塑與抽象繪畫不同，在於它已經成爲公眾藝術的主要內容，因此沒有一個起伏的發展過程，而維持著持續的穩定狀態。

當代的抽象雕塑，與一九六〇年代的抽象雕塑沒有什麼本質的區別，基本可以分爲以下幾個大類型。一是在亞歷山大·柯爾達（Alexander Calder）的大型金屬抽象雕塑基礎上發展出來的類似雕塑，採用「工」字金屬構件組成，一般使用紅色塗料，粗壯有力，比如美國雕塑家馬克·迪·蘇維洛（Mark di Suvero）一九八八─八九年在洛杉磯海邊城市威尼斯設計的〈爲傑拉爾德·霍普金斯〉，與柯爾達的雕塑如出一轍，強調結構和金屬的力量感，是公共雕塑中比較容易爲公眾接受的一個類型。類型以強調金屬結構爲主的雕塑還有如尼古拉斯·索佛（Nicholas Schoffer）創作的室內雕塑〈克羅諾斯之八〉，這是利用不銹鋼構件組成的非常精美的、具有明顯機械特徵的裝置；肯尼斯·斯尼爾遜（Kenneth Snelson）一九八一年設計的、高一三七公尺的戶外雕塑〈維蘭塔〉，這是一個採用交叉的金屬管和金屬線構成的交叉架式高塔，形式輕盈；而林·艾莫利（Lin Emery）一九九一年設計的大型戶外雕塑〈樹舞〉則是採用鋁材製作，部分構件採用塗紅色面方式，高約七公尺的抽象雕塑，樹立在紐約州一個大學校園內，這個雕塑具有大小、高低和傾斜不同節奏的金屬片組成的抽象裝飾，設計上具有節奏感，是很典型的公共環境雕塑。

　　另外一種類型則是使用很龐大的簡單金屬構件，不進行特別的結構加工，而以體積、簡單的金屬形式來達到空間效果的抽象雕塑。比較典型的是理查・塞拉（Richard Serra）的雕塑作品，他的雕塑基本都採用巨大的彎曲金屬板材，橫樹而形成一道金屬牆，比如一九八一年設計的、放在紐約聯邦政府廣場的〈彎曲的拱〉，是一道三點七公尺高、三點五公尺長的彎曲和傾斜的鐵板牆，他所設計的兩個彎曲的這種鐵板牆，則安放在剛剛開幕的西班牙畢爾包的古根漢美術館中間大廳中，由於形態簡單、體積龐大，因此非常引人注目。

　　第三種類型的當代抽象雕塑是採用未來主義形式的高科技結構為中心，或者以簡單的機械細節（特別是機械加工金屬的細節和結構細節）來強調工業化，或者諷刺工業化的衰落的作品，這部分作品與柯爾達對於金屬、機械結構的頌揚完全背道而馳，具有很強烈的後現代主義精神色彩。比較典型的藝術家有如阿諾多・波莫多諾（Arnaldo Pomodoro）的未來主義雕塑〈太陽輪〉，這個雕塑的形式好像未來世界的飛船一樣，圓形打開的缺口中充滿了機械細節，圓盤直徑為三點七公尺；而採用抽象形式對機械化、工業化進行冷漠的諷刺、強調生銹的表面、粗糙的機械構件和焊接口的雕塑，則以比華利・佩伯（Beverly Pepper）、馬克・迪・蘇維洛、愛德華多・奇里達（Eduardo Chilida）等人的作品最具有代表性。其中比華利・佩伯〈永久的慶祝〉是冷漠的工字鋼整齊的堆合，馬克・迪・蘇維洛的〈最後兩條鐵〉則是一堆廢金屬構件的複雜組合，愛德華多・奇里達的〈托普〉也是鋼鐵構件簡單、沉悶的組合。來自巴基斯坦的拉什德・阿拉因（Rasheed Araeen）乾脆用金屬手腳架拼成一個巨大的立體形狀的高塔〈敬啓者〉，成為一個龐大的金屬手腳架森林，在一九九八年二月份的《美國藝術》上有專文介紹，說明這個雕塑在藝術界引起廣泛的注意，這個雕塑家其他的作品，也都具有類似的動機和特徵，都是屬於這個範疇的作品。

　　還有一種類型是以普普藝術的某些元素為動機，採用金屬材料，組成具有鮮明色彩，比較活潑、甚至是兒童氣息的抽象雕塑裝置，往往使人聯想到兒童喜歡的植物、動物形象，但是這僅僅是形式上的聯想而已，事實上這些雕塑都依然是抽象的，比較典型的有喬治・蘇加曼（Geroge Sugarman）為美國俄亥俄州辛辛那提市的哥倫比亞廣場設計的抽象雕塑，體積相當大，在金屬上塗色彩鮮豔的油漆，具有剪紙的效果，很具遊戲特點；阿爾伯特・帕里（Albert Paley）一九九○年設計的稱為〈奧林匹亞〉的雕塑，採用類似方法，在金屬上塗以鮮紅色、鮮黃色、鮮藍色為主的鮮豔的色彩，組成具有遊戲性的類似奧林匹亞神的翅膀形式的抽象形式。這種類型的雕塑數量很大，屢見不鮮，難以一一列舉。

　　抽象藝術自從第一次世界大戰前後被少數前衛藝術家進行試驗，到第二次世界大戰結束以後在美國與歐洲奠定了穩定的基礎和體系以來，一直是藝術中的一個不可忽視的潮流。一九九○年代的當代藝術中也包括了抽象藝術的這個主要類別，雖然沒有成為類似抽象表現主義那樣風行一時的大潮流，但是做為一種形式，它一直存在，不斷發展，可以預見它在廿一世紀依然會是主流藝術的一個重要組成部分。

比華利‧佩伯(Beverly Pepper)
永久的慶祝(San Martino Altar:
Eternal Celebrant)雕塑

愛德華多‧奇里達
(Topos- Stele VII)雕塑 1998

托普八號 馬克‧迪‧蘇維洛的〈最後兩條鐵〉
(Next Two Stell,197 × 197 × 140cm)

拉什德‧阿拉因(Rasheed Araeen)的〈敬啓者〉(To Whom
It May Concern,1996,stell scaffording poles,approx.
33 × 39 feet, London)

阿爾伯特‧帕里的雕塑〈奧林匹亞〉(Olympia,1990,
painted stell,9.1 × 3.7 × 2.4m)

辛‧斯庫利(Sean Scully) 回憶(Remember) 油畫 243.
5 × 317cm 1986

喬治·蘇加曼
（Geroge Sugarman）
為美國俄亥俄州辛辛那
提市的哥倫比亞廣場設
計的抽象雕塑
70 × 1675 × 1370cm

希里基特·萊特　6月23日第四個畫像（Fourth revision of June 23.Study after Cartoon for' High Sky'Gouache on paper.66 × 86cm）

第3章　極限藝術在當代的發展

　　極限主義藝術是一九六〇年代在美國興起的重要新潮藝術之一，這種藝術主張非常少的形式主題，強調藝術創作必須通過精心的設計，必須具有周密的計劃，相信藝術是要通過高度的專業訓練的結果，這種藝術反對當時在美國是西方流行的兩種最主要的藝術潮流：抽象表現主義和普普主義。它認為抽象表現主義藝術僅僅是藝術家瞬間的感覺，並不足以形成嚴肅的藝術；而普普刻意打破藝術中的高度之分，反對藝術需要高等的專業訓練，其實是把業餘藝術和專業藝術混淆的作法，對於藝術的發展來說，是具有危害的，因此也必須否定。極限主義的意識形態是反潮流，而它的手法是極少的形式、簡單的色彩，通過繪畫和雕塑來形成自己的宣言，在一九六〇年代曾經有一度相當引人矚目。

　　一九九〇年代以來，極限主義藝術依然存在，但是由於它反對的普普藝術、抽象表現主義都已經逐步衰退，雖然普普藝術在當前依然存在，但是對於藝術的影響早已不如一九六〇年代那樣大，那樣具有先聲奪人的力度，抽象表現主義則基本完全消失，在缺乏對立面的前提下，當代極限藝術也變得比較弱，雖然依然有不少人從事極限藝術的創作，但是作為一個曾經顯赫一時的重大藝術運動，它在目前僅僅是一九六〇年代的尾聲了。

一、極限藝術的出現

　　極限主義藝術的開創早在二十世紀初就出現了。一九一三年，俄國前衛藝術家卡西米爾·馬勒維奇（Kasimir Malevich）創作了一張新油畫，畫面是白色的底色，上面畫了一個規整的黑色正方形，馬勒維奇說：「藝術再不為政府或者宗教服務了，藝術也再不用來描述行為歷史了，它將僅僅用來表達客觀對象，表明簡單的客觀對象（指簡單的幾何形態）可以存在，並且能夠單獨存在，不依賴於其他的任何東西。」這段話基本奠定了極限主義的理論基礎。從這個時候開始，藝術出現了沒有實用目的性、沒有意識形態代表性。一九一四年，馬勒維奇進一步創作了具有極限主義特徵的繪畫，來鞏固他的觀點。他的方形在繪畫中反覆出現，當時是被作為俄國的「至上主義」（Superematism）藝術形式的組成部分之一看待的。這個部分的內容，到一九六〇年代的美國形成潮流，終於獨立成為流派，稱為「極限主義」，或者「減少主義」藝術。

　　馬勒維奇提倡極限主義形式的時候，他的主張與構成主義一樣，具有濃厚的理性特點，具有相當程度的數學、幾何思維，按照他的看法，雕塑的目的是要證明幾何的嚴格，另外一個俄國構成主義藝術家塔特林（Tatlin）也提出要在創作中發掘「真實的空間，真實的材料」這種理性的原則。到一九六〇年代，在美國開始發展極限藝術的時候，他們在一九一〇年代提出的這一系列理性主義的主張，被

美國的一批藝術家用來作爲批判和抗衡普普藝術的原則使用。

極限主義藝術，又稱爲「減少主義」藝術，英語原字是「Minimalart」，其中「Minimal」是「極少」的意思，這是一個於一九六○年代前後主要在美國發展起來的藝術運動，這個運動主要在紐約開始發展的，其方式是極爲簡單的形式，直截了當的、客觀的表現方式。這個運動又稱爲「ABC藝術」（ABC art），因爲 ABC 三個字母是拉丁字母表開始的三個字母，因此具有簡單、初步的意思。顧名思義，「減少主義」是把視覺經驗的對象減少到最低程度，因此作品大部分都有空空如也的形式特徵，與商業符號擁擠不堪的普普藝術形成鮮明對照，是一九六○年代互相對抗的兩個大藝術潮流之一。

早在一九五○年代和一九五○年代，極限主義已經在美國出現了，但是還沒有形成運動，美國藝術家巴涅特·紐曼（Barnett Newman）在一九四九年父親去世之後，曾經創作過一張作品〈阿布拉罕〉（Abraham），僅僅在黑色的畫面上加上一條黑色的直線條紋；另外一個藝術家阿德·萊因哈特也創作了類似的、內容形式簡單到無以復加地步的作品。一九五二年，勞森伯格創作了完全空白畫面，艾格尼斯·馬丁（Agnes Martin）在一九六○年代初期開始創作方格畫，並且在紐約的帕森斯畫廊（Betty Parsons' Gallery）展出，這些先後出現的類似風格作品，預示著一個新藝術種類的出現。

極限藝術正式的開始，應該在一九五九年。這年，美國一個年紀方才二十三歲的青年藝術家法蘭克·史提拉（Frank Stella）在紐約和其他幾個藝術家一起在現代藝術博物館舉辦畫展，參加這個展覽的藝術家包括有路易斯·尼維遜（Louise Nevelson）、艾爾斯沃斯·凱利（Ellsworth Kelly）、賈斯伯·瓊斯（Jasper Johns）和羅伯特·勞森伯格（Robert Rauschenberg），都是當時鋒芒畢露的藝術新秀。他展出的作品稱爲〈十六個美國人〉，畫面空空如也，只有簡單的直線條。這個作品是在紐約和美國最重要的現代藝術中心現代藝術博物館展出，因此具有非常大的影響作用，從而奠定了極限主義在主流藝術的地位，而上述的那些藝術家中，不少開始明確從事極限主義創作，蔚然成風，從而在一九六○年代開展了極限主義藝術運動。

二、極限主義的理論脈絡

極限主義在一九六○年代的發展，起源於幾個考慮的。最重要的一個考慮，是對當時講究藝術家瞬間的感覺表現爲中心的抽象表現主義壟斷藝術達十年以上的不滿，對普普藝術混淆藝術創作中的高低之分、混淆職業訓練和業餘遊戲的界線的不滿而產生的，因此是一個具有特點時間、地點的運動，並且具有明確的反對對象。另外一個起源是把塔特林提倡的「真實的空間、真實的材料」這個觀點進一步發揮，對於創作對象的色彩準確性、空間尺度準確性、材料使用的準確性發展到極端的水準。美國的極限主義藝術家和評論家丹·佛拉文（Dan Flavin）曾經

西・湯伯利 (Cy Twombly)　蘇瑪 (Suma, 1982, oil, crayon and pencil on paper,140 × 126cm)

艾格尼斯・馬丁 (Agnes Martin)　無題第五號

在一九六七年討論極限主義的時候說：「象徵主義減少到微乎其微的地步，我們在向非藝術方向探索前進，發展到心理上對於裝飾因素熟視無賭，發展出對於視覺認識的共性的中性化歡愉感來。」他在這個時候創作的一個極限主義作品：稱為〈塔特林紀念碑〉的霓虹燈裝置，除了霓虹燈管之外，一無所有，霓虹燈管既不彎曲，也不加工，形式上毫無代表性和象徵性，簡單之極，而也真實之極。整個作品僅僅是霓虹燈的物理意義的存在，除此之外一無所有。

極限主義在思想根源上與蒙德利安的藝術思想是一致的，他認為藝術品在被創作出來以前，必須在藝術家的頭腦中完全成熟，考慮、設計充分，沒有經過深思熟慮設計的藝術，不是真正的藝術。這與抽象表現主義講究一時的衝動表現的原則立場大相徑庭。藝術應該是由精心思考得到的理性的秩序結果，根據極限主義藝術家的看法，最不成為藝術的是抽象表現主義，因為這個主義毫無思考，毫無考慮和設計，因此不是成熟的藝術形式。極限主義藝術認為抽象表現主義僅僅是遊戲，傑克森・帕洛克的甩顏色、滴畫不是真正的藝術創作過程，因此作品也僅僅是欺世盜名的玩意，並不具有嚴肅的藝術價值。

史提拉的創作原則是畫面的平

衡和設計。他曾經說過，他的藝
術創作是要找尋畫面各個因素的
平衡關係，通過藝術家的專業手
法，來表現這種平衡的韻律和
美。萊因哈特更加認為：所有的
形式因素都應該是可以規劃的
（prescribed），也都是可以被禁止
使用的（proscribed），只有根據
這個原則，藝術創作才可以不傾
向任何方向，只有標準的形式可
以是無想像的，只有模式化的形
象是可以無形的，只有公式化的
藝術可以是無公式的（原話是：
「Everything is prescribed and
proscribed. Only in this way is there
no grasphing or clinging to anything.
Only a standard form can be imageless,
only a stereotyped image can be
formless, only aformulaized art can
be formulaless」）。設計在極限主
義的創作中因此有至高無上的作
用。而極限主義的絕對中性立場
也顯而易見。

對於觀眾來說，極限主義這種
形式減少到極致的風格，是完全
取消人情化的創作趨向。因此，
極限主義具有明顯的反主觀性
（the anti-subjective）、物質主義
性（materialist）、絕對主義性
（determinist）和反生活性（anti-
life in our culture）的特點。因
此結果是沈悶不堪（boredom）和毫
無意義（futility）。正因為如
此，所以極限主義在出現的時候
遭到評論界非常明顯的反對和批
評。比如評論家布萊恩‧奧多赫

左邊：羅伯特‧萊曼（Robert Ryman） 第十七部分 油畫
右邊：盧西奧‧豐塔那（Lucio Fontana） 紐約15

法蘭克‧史提拉（Frank Stella） 梅杜莎之筏‧之一（Raft
of the Medusa, Part 1, 1990. aluminium and steel, 425 ×
413 × 403cm, ）

提（Brian O'Doherty）說史提拉是「藝術的奧布羅莫夫（俄國文學中的無為之人，終日遐想，一事無成），是虛無主義的塞尚，一個無聊的大師」（原話是「the Oblomov of art, the Cezanne of nihilism, the master of ennui」），另外一個評論家多納德‧庫斯比特指責極限主義藝術是「集權主義」，「反生活的」。大部分人無法接受極限主義藝術的簡單、幾何形式、冷漠的中性立場。它不具有藝術所應該具有的情緒、個人特徵、藝術家的七情六欲，也無法引起共鳴。

但無論理論界還是公眾的反對，都沒有能夠阻止極限主義的發展，到一九六〇年代、七〇年代，它已經發展得相當壯觀，越來越多的主流博物館也開始接受它，因此理論界出現了部分學者研究極限主義藝術，並且開始注意早在馬勒維奇的作品中，極限主義已經具有它的雛形了。理論家巴巴拉‧羅斯（Barbara Rose）認為不僅僅馬勒維奇是極限主義的開創者，馬歇爾‧杜象（Marcel Duchamp）的作品中也具有極限主義的痕跡。包浩斯的重要骨幹教員莫霍里‧納吉（Moholy Nagy）是第一個利用電話指導工廠工人為他製作藝術的藝術家，這種作法本身就把藝術的設計和製作分開來，並且強調製作的構思和設計。極限主義在這樣具有理論支持的條件下發展得越來越成熟。極限主義藝術家羅伯特‧莫里斯在一九七〇年稱藝術創作的核心在於設計和製作的技巧、程序（他的原話是「the notion that work is an irreversible process ending in a static icon-object no longer has much relevance, what matters is the detachment of art's energy from the craft of tedious art production」）。

比較早參與極限主義風格創作包括繪畫和雕塑兩個主要方面，大部分是美國的藝術家，這些藝術家從事繪畫、雕塑，而更重要的是他們往往把繪畫和雕塑混合起來，形成具有繪畫性的裝置。其中比較重要的代表人物除了上面提到的紐曼、萊因哈特之外，還有多納德‧組德（Donald Judd）、卡爾‧安德勒（Carl Andre）、丹‧佛拉文（Dan Flavin），湯尼‧史密斯（Tony Smith）、安東尼‧卡羅（Anthony Caro）、索爾‧雷文特（SolLe Witt）、約翰‧麥可克萊肯（John McCracken）、克里克‧考夫曼（Craig Kaufman）、羅伯特‧杜蘭（Robert Duran）、羅伯特‧莫里斯（Robert Morris）等人開始探索，逐步形成風氣，而中堅人物是法蘭克‧史提拉（Frank Stella），另外還有肯尼斯‧諾蘭（Kenneth Noland）、艾爾‧赫爾德（Al Held，）和珍‧戴維斯（Gene Davis），他們逐漸也成為極限主義繪畫的最主要代表人物。

極限主義藝術家主要的反對對象是抽象表現主義，他們對於行動繪畫、抽象表現主義具有越來越不滿的傾向，抽象表現主義強調瞬間的感受渲泄，行動繪畫本身就具有相當的偶然性和自發性，這種藝術在一九五〇年代成為壟斷藝術主流的風格，引起以上一些藝術家的不滿，他們認為藝術創作應該是深思熟慮的、經過周密計劃是設計之後的結果，並且應該有專業的技巧，而抽象表現主義則完全不講究事先的計劃和設計，也不要求專業技巧，隨心所欲，甩顏色滴畫，對於嚴肅的藝術來說是一個破壞，因此逐漸出現從不同途徑進行改良的探索。極限主義的

出現，在很大程度上是因為對於抽象表現主義不滿、對抽象表現主義、對行動藝術的不滿而導致的探索結果。

極限主義藝術家認為行動繪畫過於個人化，而缺乏內涵，他們認為藝術作品應該強調作品本身，而不應該影射其他、或者包含其他的隱喻。因此，他們採用了非常極端的簡單處理手法，來反抗抽象表現主義的原則和潮流，他們採用簡單的形式和簡單的線條，來取代繪畫的色彩筆觸，以極其簡單的結構來反對抽象表現主義極其複雜的畫面效果，特別強調平面的、二度空間的效果，使觀眾能夠有立即的、純粹的視覺反應，這批藝術家逐漸形成自己的風格，影響了更多的抽象表現主義畫家轉變為極限主義，比如畫家巴涅特‧紐曼（Barnett Newman）和阿德‧萊因哈特（Ad Reinhardt）就是一個例子。

嚴格的來說，其實所謂的「硬邊派」（Hard-edge painting）也是極限藝術的一個派生，硬邊使用簡單的整體色彩，簡單的幾何形狀，畫面簡單、形狀交接之處非常鋒利整齊，形式準確，畫布一般都沒有做底，顏色直接塗上去。它否定了詩意的、浪漫的的處理手法，同時也拒絕使用簡單數學的運算結果，是理性的，但是不是數學、幾何學的，這樣就在藝術和數學之間達到一個新的中間點。硬邊派是極限藝術發展的一個分支和高度。

三、極限主義發展的軌跡

大約從現代藝術一開始起，前衛藝術中已經包含了極限藝術的因素，這個探索的特徵是減少、盡力取消繪畫因素，這種極限主義的探索，有時候比較強烈和明顯，有時候則相當比較弱一些。最明顯的早期極限主義探索可以在蘇聯的至上主義和構成主義運動中找到痕跡，馬勒維奇是一個非常突出的早期代表，他在一九一三年和一九一八年的一系列作品，都具有明顯的極限主義方式，他在一九一八年的作品〈白色上的白色〉在白色的底色上描繪一個白色的長方形，把形式減少到最低限度，對於後來的極限主義藝術家具有相當的影響。

作為一個藝術運動，極限主義最早在美國出現於一九五〇年代，羅伯特‧勞森伯格在他早期的作品中曾經出現過極限主義的創作傾向。他曾經畫過一些完全白色的畫布，是美國最早的極限主義作品，可惜些作品現在全部遺失了。到一九六〇年代，極限主義和它關係極為密切的另外一個藝術運動—觀念藝術同時興起，是對當時甚囂塵上的普普主義運動的最主要反抗力量。普普藝術混淆藝術中的高低，是極限主義和觀念藝術集中反對的內容和本質，他們不同意藝術無高低之分，主張藝術本身的觀念內涵，而不僅僅是藝術家一時的情緒流露；他們主張藝術要通過職業的技巧來完成，而反對把日常商業題材當作藝術來看待。普普主義在一九六〇年代達到登峰造極的地步，接近壟斷的地步，而極限主義和觀念藝術在這個時候興起，採用具有嚴肅觀念內涵和專業技巧的表達，對於一家獨放的普普藝術來說，是一個重要的抗衡力量，也具有一定的制約作用。

　　極限主義和觀念藝術是同時出現的，他們在出現的時候，被評論界比較普遍的認爲是藝術家努力回顧到純美學，或者傳統美學的努力和企圖，反對普普藝術對於純美學的、傳統美學的破壞。普普藝術破壞傳統的、純的美學，對於審美中的一系列因素—包括色彩、形式都嗤之以鼻，並且採用絕對中立的立場，對於表達的內容不抱任何藝術家的個人情感或者傾向；而極限主義和觀念藝術則反其道而行之，重視傳統審美的內容，重視形式和色彩，邀請觀眾來經歷視覺過程，也重視藝術家的個人傾向，作品有明確的目的。藝術的傳統方法和立場在被普普藝術破壞殆盡之後，在極限藝術和觀念藝術中重新得到肯定和強調，藝術的內容再次成爲表現的核心，這在普普壟斷畫壇的時期

由上至下依序：
(1) 唐那·茱德　茱德1991年的作品〈無題〉，採用黑色氧化處理過的鋁構件和長條的製成品不銹鋼板組成簡單的橫向排列。
(2) 約翰·麥可克萊肯1993年創作的〈本質、重複、衝動〉(Untitled, orange anodized aluminium and plaxiglass, 457 × 101 × 79cm)，採用三塊方形的夾板盒子，上面以樹脂塗料、玻璃纖維處理，組成三種色彩、三種不同材料的同樣形式的長方形盒子橫向排列。
(3) 布萊斯·瑪登 (Brice Marden)　系列 (Range, 1970, 3 panels, oil and wax on canvas, 155 × 266cm)
(4) 卡爾·安德勒　鎂和鎂 (Magnesium-Magnesium Plain, 1969, magnesium 36 units 1 × 30.4 × 30.4 each, 1 × 182.7 × 182.7cm)

索爾‧雷文特　1990 年的作品〈開放的幾何結構〉(Open Geometric Structure IV, 1990, painted wood, 98 × 438 × 98cm) 中採用了正方形空架結構單調，反覆重複，從一個增加到八個單體，再增加到二十七個，六十四個、一百個、一百四十四個、一百九十六個、二百五十六個單體，全部白色，結構簡單。

阿里吉羅‧波蒂 (Alighiero E. Boetti)　鐵和木 (Iron and Wood, height 4.4cm, diameter 49.5cm)

烏里奇‧呂克林姆 (Ulrich Ruckriem)　1989 年創作的極限主義雕塑裝置〈無題〉(Untitled, Blueslate, 13.5 × 100 × 100cm)

具有很重要的對抗作用，因此也保持了當代藝術多元化的發展可能。

　　講到藝術的內容，我們不能說普普沒有內容，但是普普對於內容的處理是中立的重複，同時具有相當程度的冷嘲熱諷。極限主義和觀念藝術絕對是具有傾向的內容的，同時對於表現的主題也絕對不冷嘲熱諷，這裡出現了對於主題的熱愛，對於內容的深思熟慮的推敲。

極限主義和觀念藝術在對於題材的、形式的運用上具有各自的特徵，極限主義通過少而又少的形式內容，逐步引導觀眾理解到他們減少風格內容的立場，特別是繪畫和雕塑上都盡量不留下藝術家個人化的製作痕跡，與傳統繪畫、雕塑講究藝術家的個人筆觸、製作特徵正好相反，因此，雖然極限藝術具有回復傳統審美的立場，在具體的方法上卻並不完全循規蹈矩地走傳統審美、傳統藝術的道路的。在極限主義藝術中，所有的內容對是最重要的內容，沒有主次區別，沒有重點和非重點之分，這也是非常突出的一個特點。

四、極限主義藝術發起人

極限主義在繪畫上和雕塑上都有相當程度的發展，部分抽象表現主義的藝術家，特別是在抽象表現主義邊緣的部分藝術家，比如巴涅特‧紐曼（Barnett Newman）和阿德‧萊因哈特（Ad Reinhardt），他們在抽象表現主義中的風格原本就有些離異，具有某些減少的形式趨勢，在極限主義開始形成的時候，他們脫離了抽象表現主義，特別是逐步擺脫了傑克森‧帕洛克的書法式的、行動繪畫式的形式影響，而成為極限主義陣營中的重要代表人物。紐曼、萊因哈特都成為極限主義在美國的奠基人。

紐曼於一九○五年一月二十九日出生於紐約市，一九七○年七月三日在紐約去世，是美國第一代極限主義藝術的重要代表人物。他早期是從事抽象表現主義繪畫的，很快轉向簡單的大面積色彩，因此在一九六○年代成為極限主義的主力藝術家，並且造成對大色域藝術形成的決定性影響。

紐曼是波蘭移民的兒子，一九二二至二四年在紐約的藝術學生聯盟（Art Students League）學習繪畫，之後在紐約的市立社區大學（City College of New York）繼續學習美術。一九二七年畢業，開始在他父親的成衣廠工作，業餘畫畫，一九三○年代以後開始逐漸全職從事藝術創作。一九四八年與畫家威廉‧巴茲奧特（William Baziotes）、羅伯特‧馬特維爾（Robert Motherwell）、馬克‧羅斯科（Mark Rothko）合作組成稱為「藝術家的目的」的學校（the school "Subject of the Artist"），主要是為藝術家提供論壇和講課地點，促進了紐約地區的藝術交流，特別是藝術家之間的思想交流和溝通。

紐曼在一九四八年創作了〈溫曼一號〉（Onement I），這張作品在黑紅色底色上畫了一條橙黃色的條紋，簡單非凡。是美國比較早的極限主義色彩作品之一。這種簡單樸素的幾何形式成為他日後的個人風格。他的作品尺寸往往很大，畫面大部分是空白，有簡單的縱向色彩線條。一九五○年，他在紐約舉辦了自己的第一次個展，大部分作品都具有極限主義特徵，這次展覽引起評論界的敵視和批判，到一九五○年代末期和一九六○年代初期，紐曼成為剛剛興起的極限主義藝術的主力，而評論界也改變了對他的批評態度，轉而視他為極限主義的主要代表大師。他的極限主義作品影響了兩個美國畫家，一個是阿德‧萊因哈特，另外一個

是克里佛特‧斯蒂爾（Clyfford Still），這兩個人加入他的創作行列，形成極限主義藝術群體；之後，紐曼的作品又影響了青年一代的藝術家，特別是佛蘭克‧史提拉（Frank Stella）和拉利‧蓬斯（Larry Poons）。一九六六年，紐曼的十四張畫組成的系列作品〈十字站〉（Stations of the Cross）在紐約的古根漢博物館展出，得到廣泛的好評，也堅定地奠立了極限主義在藝術中的地位。

阿德‧萊因哈特是另外一個重要的極限主義大師，他於一九一三年十二月二十四日生於紐約州的布法羅市，一九六七年八月三十日在紐約去世，他是受到紐曼影響而發展出來的重要的極限主義藝術的代表人物。

萊因哈特於一九一三年到一九三五年期間在紐約的哥倫比亞大學跟隨歷史學家邁耶‧夏皮羅（Meyer Schapiro）學習，畢業之後，他在美國的國際設計學院（the National Academy of Design）和美國藝術家學校（the American Artists' School）進修藝術，到一九三七年才完成學業。一九三七年到一九四七年期間，他參加了紐約的「美國抽象藝術家協會」（the American Abstract Artists group），投身於抽象繪畫的創作活動。一九四三年舉辦了自己的第一次個展，之後在好幾個學校教書。他的作品開始出現採用明亮的、鮮艷的色彩、硬邊的簡單幾何形式的趨向，明顯受到立體主義、荷蘭「風格派」畫家蒙德利安（Piet Mondrian）的影響。他的作品出現了非常理性的縱橫線條組合，形式也越來越簡單。一九四○年代，他曾經採用過比較柔軟的形態來創作，到一九五○年代，萊因哈特開始把作品限制在單色的範圍內，形式也越來越簡單、越來越幾何化，一九六○年代他受到紐曼的影響，開始轉向單純的極限主義方向。他的在一九六○年代以來的作品大部分都是採用不同陰暗程度的黑色長方形的重疊，單純之極。

萊因哈特除了創作極限主義的作品之外，還進行過很多的積極的活動，來推廣極限藝術的主張。他在各種場合的演講、在各種文章中都強調藝術的非個性化，強調藝術的專業性，強調藝術的創作於生活經歷完全分開的重要性，強調畫面上的色彩、筆觸、線條、光線關係的運用，在強調了簡單的形態和色彩之外其他的視覺因素應該盡量壓制和消除。一九五○年，他與羅伯特‧馬特維爾合作，出版了《現代美國藝術家》（Artists in America）雜誌。對於促進極限主義藝術和其他當代藝術的發展起了一定的促進作用，而這本雜誌也成為重要的當代藝術的論壇。正式奠定了極限主義作為一個藝術運動基礎的是佛蘭克‧史提拉，我們在下面對他進行介紹。

五、當代極限主義的代表人物

當代極限主義藝術依然存在，在基本在原來的路線上發展，也出現了新一代的極限主義藝術家。比如西‧湯伯利（Cy Twombly）就是新一代的代表人物之一。他的作品採用簡單的線條反覆纏繞組成形式，比如他的繪畫〈蘇瑪〉（Suma, 1982, oil, crayon and pencil on paper, 140 × 126cm）就是這種風格的一個典型例子。這張作品

完成於一九八二年，採用油畫、油質臘筆、鉛筆在紙是反覆簡單重複環繞成圈，非常簡單而明確。這張作品是作者收到佛教的影響，特別是佛教念經時頌唱的「南無阿彌陀佛」的經文的朗頌韻律的影響，每一個環圈都具有念一次「南無阿彌陀佛」的韻律，周而復始，沒完沒了，是一個簡單但是又具有複雜宗教內容的作品。他的大多數作品都具有類似的特徵，節奏感，宗教感，與極限主義最早的大師馬勒維奇的方式非常不同，但是通過形式，卻又具有類似的立場。

在湯伯利之後，又出現了兩個美國的藝術家，投身於極限主義創作，一個是艾格尼斯‧馬丁（Agnes Martin），另一個是羅伯特‧萊曼（Robert Ryman）。他們的作品更加接近一九六〇年代的極限主義藝術家的作品，巨大的統一的色彩塊簡單到無以復加的形式，因此更加沈著和冷靜。比如馬丁一九八九年的作品〈無題第五號〉，採用整塊畫布塗上暗綠色，上面有深綠色縱向拉線，非常六個綜長方形，僅此而已，是一九六〇年代極限主義的邏輯延續。這個女畫家在當代的極限主義藝術中具有相當高的地位。

萊曼的手法也與馬丁相似，他在一九九三年創作的油畫〈第十七部分〉完全採用白色作這張畫的底色，上面延畫布四周畫了一個淺灰色的正方形邊緣線，樸實無華，卻非常冷靜，利用整個與正方形畫布同樣的正方形線圈來突出表現線環繞的中間四方形內部，突出內部是繪畫的核心內容，因此這個正方形的線圈具有畫框的作用，因此隱約有觀念藝術的內涵，這類型作品，也與一九六〇年代的極限主義有密切的因果關係。

（左）根德‧佛格（Gunther Forg）1990 年創造的作品〈無題〉(Untitled, acrylic on lead, 280 × 160cm) 採用壓克力「丙烯」在鉛板上畫上一條縱向的紅色帶，使色彩和金屬形成強烈的對比，展示的方法是靠牆放，而不是掛在牆上，這樣，原來平面的繪畫因為放置的方式而成為三度空間的、立體的，觀眾自然會把它看作一件雕塑，而不是一張繪畫。

（右）丹‧佛萊維（Dan Flavin）1986 年創作的作品〈無題〉(Untitled, Yellow and pink fluorecent lights and fixture, 487 × 21 × 21cm)

單色畫是極限主義繪畫經常使用方式，比如義大利減少主義畫家盧西奧·豐塔那（Lucio Fontana）就是經常採用這種方式從事創作的。他有些作品乾脆採用金屬板來代替畫布，比如他的作品〈紐約15〉就是採用在上面做了橢圓形凸起的處理，然後再在均勻地打孔的一塊長方形鋁板作成的，具有一種金屬的語彙感，很強烈。在金屬材料上的

打磨、延伸、鑽孔、緞打，雖然形式依然簡單，但是金屬材料的處理具有很獨特的地方，採用極限主義的觀念和金屬材料製作，結果往往非常突出。

法蘭克·史提拉（Frank Stella）是美國極限藝術的大師，同時也在其他幾個藝

羅伯特·莫里斯1991的作品〈無題〉(Untitled, Structural stell, height 30/4cm, diameter 369cm)是用金屬製成一個大圓圈，靠牆角陳列。

（右上）羅伯特·莫里斯的作品〈艾利斯〉為金屬構件，3件組成一個作品，每件尺寸為244 × 244 × 61cm。
（右下）茱德　無題(Open Geometric Structure IV, painted wood, 98 × 438 × 98cm)中則採用十個橘黃色的鋁盒子縱向排列

術範疇中非常活躍。他的極限主義作品具有強烈的個人特色。他早期也是集中於極限主義的繪畫，作品屬於主流極限主義風格，而最近他開始逐步擺脫畫布，而轉向雕塑和裝置的創作，而在極限主義的表現上，也開始形成自己的新個人特色。他與其他極限主義藝術家的方式不同，不是採用「少則多」（Less is More）的原則，而反其道而行之，採用「多則少」（More is Less）的手法，他的作品往往非常繁雜，具有強烈的個人表現特點，但是卻同時具有冷靜的觀念，是極限主義的另外一個發展趨向。他在一九九〇年創作的〈梅杜莎之筏‧之一〉（Raft of the Medusa, Part 1, 1990. aluminium and steel, 425 × 413 × 403cm,〈梅杜莎之筏〉是法國浪漫主義畫家傑里科的代表作），使用一個堅固的金屬支架，橫向支撐出一大堆支離破碎、纏繞一團的金屬片、金屬線和金屬構件，他在解釋這件作品的時候說：作品無須解釋，自己就說明了自己，沒有象徵意義，沒有隱寓，所有的內容和思想都在作品上，無須翻譯，因此，觀察作品就能夠得到最真實的、最準確的認識。

法蘭克‧史提拉於一九三六年五月十二日生於美國麻塞諸塞州的莫登（Malden, Mass.），是美國極限主義最重要的代表藝術家。

史提拉在美國的菲利普學院（the Phillips Academy）學繪畫，之後到普林斯頓大學學習歷史，一九五八年取得普林斯頓大學的學士學位。他早期是從事抽象表現主義創作的，一九五〇年代晚期到紐約，開始創作一系列新作品，具有非常簡單的形式和精心設計的布局，這些作品被稱為「黑色繪畫」（black paintings）為他奠定了在藝術界的地位，其作品基本都是在簡單的黑色底色畫布上作非常簡單的白色直線條紋，布局都是對稱的，單純之極。一九六〇年代初期，斯提拉創作了一系列比較複雜一些的作品，採用金屬色彩系列和非規律性的形式，與幾何形式混合起來，曲線和直線交叉，規則的形式和不規則的形式交叉，色彩也非常和諧和明快，與一九五〇年代的作品有很大的區別。

一九七〇年代以來，史提拉打破了他原來極限主義、硬邊派的原則，而開始創作採用混合媒介的、具有浮雕效果的作品，形式也越來越多轉向有機形式。迄今為止，他依然是極限主義藝術的主要代表人物。

極限主義具有一些本身的困難或者局限，最大的困難或者局限是因為是極限藝術，因此形式語言很少，所以藝術家能夠運用的空間和形式也非常少，必須在極其少的形式語言中精益求精、非常經濟地使用有限的形式和色彩，因此難度也比較大。單色繪畫、簡單到無以復加的雕塑，本身就是一種挑戰，因此，極限主義藝術家往往採用一些布局編排的方法來增加形式的內涵，比如把畫面分成好幾個部分，或者採用同樣色彩的不同明度對比來象徵天、地、海這樣一些內容。而更多的極限主義藝術家都尋求完全與文脈（context）沒有關係的單純內容和單純形式。比較典型的例子還可以舉畫家布萊斯‧瑪登（Brice Marden）的作品為代表，

他的作品，比如他在一九七〇年創作的〈系列〉（Range, 1970, 3 panels, oil and wax on canvas, 155 × 266cm）就採用橄欖綠色的三種色彩色階變化的縱向三條長方形排列，來達到極限主義表現的目的。

六、極限主義雕塑

因爲極限主義藝術是在已經存在的客觀環境中創造一個新的極限的環境，因此最好的表現形式應該說是雕塑了。最早把極限主義的原則運用到雕塑中的藝術家是卡爾・安德勒。

安德勒首先是從現成品藝術（ready-made）中發展出來的，他取用一些現成的材料和構件，組合裝置，完成自己的藝術品。比方採用磚頭、金屬片材，他把這些形式簡單到無以復加地步的現成材料利用不同的方式進行組合，或者列、或者橫放、或者堆砌，組成簡單的雕塑形式，從而把極限主義發展到雕塑上來。他逐步發展到對這些現成製品的裝置進行新的個人演繹的地步，他認爲自己的作用是「事物的開關旋鈕」，通過他這個旋鈕，事物就被賦予新的內容和含義，他的金屬材料的組合，逐步發展向採用數學的韻律、比例來進行，形成系列，他的早期作品以一九六九年的〈鎂和鎂〉（Magnesium-Magnesium Plain, 1969, magnesium 36 units 1 × 30.4 × 30.4 each, 1 × 182.7 × 182.7cm）爲代表，採用三十公分見方的鎂金屬正方形板鋪地，組成一個大正方形，尺寸爲兩公尺見方，簡單到不起眼的地步，在展覽中經常有觀眾不自覺地走了上去，以爲是金屬地板。他後期的作品，也就是最近的作品依然保持了極限主義的原則，但是更加注意裝置的數學關係。

卡爾・安德勒的數學方式的現成品裝置方法影響了不少新極限主義藝術家，一九九〇年代以來，不少人開始從這個途徑發展，創作極限主義雕塑，其中比較突出的有約翰・麥可克萊肯（John McCracken）、多納德・組德（Donald Judd）、丹・佛拉文（Dan Flavin），湯尼・史密斯（Tony Smith）、安東尼・卡羅（Anthony Caro）、索爾・雷文特（SolLe Witt）、克里克・考夫曼（Craig Kaufman）、羅伯特・杜蘭（Robert Duran）、羅伯特・莫里斯（Robert Morris）等人。組德一九九一年的作品〈無題〉採用黑色氧化處理過的鋁構件和長條的製成品不銹鋼板組成簡單的橫向排列，而約翰・麥可克萊肯一九九三年創作的〈本質、重複、衝動〉（Untitled, orange anodized aluminium and plaxiglass, 457 × 101 × 79cm）是採用三塊方形的夾板盒子，上面以樹脂塗料、玻璃纖維處理，組成三種色彩、三種不同材料的同樣形式的長方形盒子橫向排列。組德的〈無題〉中則採用十個橘黃色的鋁盒子縱向排列，形式簡單，採用同樣單體的重複達到表現的目的；索爾・雷文特在一九九〇年的作品〈開放的幾何結構〉（Open Geometric Structure IV, 1990, painted wood, 98 × 438 × 98cm）中採用了正方形空架結構單調，反覆重複，從一個增加到八個單體，再增加到二十七個、六十四個、一百個、一百四十四個、一百九十六個、二百五

索爾·雷文特　七個角的星星（Seven-pointed star）　壁畫

十六個單體，全部白色，結構簡單但是繁多，也是這種方式的一個發展。

這些藝術家基本都是美國的，其中不少人是從繪畫轉而從事雕塑創作的，比如約翰·麥可克萊肯是來自加利福尼亞州的極限主義畫家，最近才開始轉向極限主義雕塑，作品很有看頭，受到評論界的重視。

受卡爾·安德勒的影響，不少極限主義藝術家也採用堆砌的手法來製作雕塑裝置。德國極限主義藝術家烏里奇·呂克林姆（Ulrich Ruckriem）的作品就有明顯的安德勒的影響。他在一九八九年創作的極限主義雕塑裝置〈無題〉採用黑色的長方形木塊拼砌成簡單的方形裝置，簡單樸素，具有濃厚的宗教意味。當然他也具有自己改良的地方，比如他的這個裝置的每個單體形態在裝置上並不是太清晰，這與安德勒和其他「主流」極限主義藝術家強調結構和單體形態和內容清晰的要求是不同的。

義大利極限主義藝術家、雕塑家阿里吉羅·波蒂（Alighiero E. Boetti）的創作手法與呂克林姆也有相似的地方，他的作品〈鐵和木〉（Iron and Wood, height 4.4cm, diameter 49.5cm）是採用圓圈的方式，運用木料和鋼鐵形成向心形式的大圓圈，具有相當的宗教味道。木頭用圓形為中心，分解為八塊，八塊合成一個圓圈，但是靠近圓心處卻用鐵作成一個圓環，打破了八塊木頭的向心方向，而圓心部分則又恢復八塊木頭的向心編排，這種統一而又具有變化的手法，實在非常特別，也耐人尋味。

因為圓形具有統一而有簡單的形式特點，又是幾何形狀的最基本形式之一，因此極限主義的藝術家都喜歡使用它。特別是極限主義的雕塑家特別中意使用圓形作為作品的基本形式。比如羅伯特·莫里斯一九九一的作品〈無題〉（Untitled, Structural stell, height 30/4cm, diameter 369cm）是用金屬製成一個大圓圈，靠牆角陳列，因為是圓圈，所以既簡單到極端，也具有非常飽滿的形式特點。與此同時，莫里斯也採用非對稱的手法，製作雕塑作品，比如他在一九八八年創作完成的三件一組的雕塑〈艾爾斯〉（The Ells, expanded stell, 3 elements, each 244 × 244 × 51cm），就是使用非對稱的三個 L 形狀的鐵籠，用非對稱的方法擺設，從而組成一個利用空鐵籠形成的空間組合，強調非對稱性，也很有自己的特點。

羅伯特·莫里斯是另外一個重要的當代極限主義藝術的代表人物。他於一九三

一年二月九日生於美國的堪薩斯市（Kansas City, Mo.），迄今依然非常活躍地從事創作。他的主要精力在極限主義的雕塑上，也做一些表演性的藝術作品，在一九六〇年代、七〇年代曾經是極限主義最重要的藝術家之一。

丹尼爾‧布罕（Deniel Bruren）1993年的〈獻給阿特爾〉（To Alter, installation at the John Weber Gallery, New York, painted ceramic tiles）

莫里斯在堪薩斯市藝術學院（the Kansas City Art Insitute）學校之後又在加利福尼亞藝術學校（California School of Fine Arts）、里德大學（Reed College）、紐約的杭特大學（Hunter College）繼續深造美術。一九六七年以來，在許多美術學校教書，他於一九五七年和一九六〇年在舊金山舉辦了自己的個展。一九六〇年以後，他搬到紐約，在那裡受到極限主義早期的影響，特別是紐曼、萊因哈特等人的影響。他開始創作一系列單色的幾何形狀的大型雕塑，並且喜歡以幾個單體組成組合雕塑，強調單體之間的空間感。他這個時期的作品對於極限主義運動具有很大的影響。

一九六〇年代以來，他日益轉向更加強調表現情緒的方向，講究作品的偶然性結果，雕塑的材料都是隨手撿到的廢料，組合的方式也越來越隨心所欲，與正統極限主義的原則具有越來越大的距離。

極端主義藝術家都不喜歡普普藝術，特別對於安迪‧沃荷的作品感到仇恨。組德、安德勒都是強烈反對沃荷的代表人物。他們的作品

奧利維‧莫謝特（Olivier Mosset）1993-94年創作的一系列作品「無題」（untitled, installation at the John Gibson Gallery, New York, 4 paintings, acrylic on canvas, each 244×122cm）

都充滿了反普普的氣息。

七、當代的極限主義發展狀況

極限主義作爲一種反對抽象表現主義和普普藝術而產生的理性藝術形式，在一九九〇年代以來逐步失去了它的原創力，原因是它反對的對象：抽象表現主義已經基本消失殆盡，而普普在當代的發展也非常軟弱，缺乏反對的對象，所剩下的僅僅只有極限主義的形式，而缺乏思想內容了。這是當代極限主義的主要困惑之所在。當代極限主義藝術依然以美國爲中心發展，同時也有部分西方國家的藝術家在嘗試極限主義，比如德國、義大利等歐洲國家都有極限主義藝術的創作出現。

德國極限主義藝術家根德·佛格（Gunther Forg）一九九〇年創造的作品〈無題〉（Untitled, acrylic on lead, 280 × 160cm）採用壓克力「丙烯」在鉛板上畫上一條縱向的紅色帶，使色彩和金屬形成強烈的對比，展示的方法是靠牆放，而不是掛在牆上，這樣，原來平面的繪畫因爲放置的方式而成爲三度空間的、立體的，觀眾自然會把它看作一件雕塑，而不是一張繪畫，雖然金屬面是以紅色畫了一條垂直的長方形帶，也依然無損於它呈現的立體形式，這種採用展示方法來突破繪畫的局限的手法，是非常具有創造性的。

丹·佛拉文一九八六年創造的作品〈無題〉，依然採用日光燈管縱向排列，組成簡單的裝置，顯示他的風格從一九六〇年代以來沒有發生本質的變化。這個日光燈管裝置分成兩個不同的色彩，上部是黃色的，下邊是粉紅色的，上下各有四條日光燈管並排，形成一道比較寬的長方形，簡單而實在。這個裝置因爲是燈光組成的，因此也僅僅在開燈的時候才具有效果，如果關燈，停電，這個作品也就看不見了。這個作品因此與環境藝術（environmental art）的邊緣接近、模糊，這是極限主義藝術目前發展的一個比較突出的特點。

索爾·雷文特最近創造了一系列的壁畫，都具有明顯的極限主義特色，這些壁畫都注意到壁畫存在的空間的室內特徵，盡力於室內協調。並通過壁畫來增加建築的空間感，比如他的壁畫〈七個角的星星〉（Seven-pointed star）在畫廊的牆上描繪了一個七角星，十二個色圈層層從內到外，環繞這個星，色彩協調，而在牆上描繪的這個壁畫，又具有擴大空間感的作用，是一個很具有特點的壁畫項目。

這種類型的壁畫作品還有丹尼爾·布倫（Deniel Bruren）一九九三年的〈獻給阿特爾〉，這是佔用了畫廊內部所有牆面的大型裝置，採用紅色垂直條紋和白色底上的黑色小長方形點綴裝飾，在牆面上的瓷磚上描繪黑色長方形，形成具有高度裝飾性的畫面，使室內也具有活潑的氣氛。

色彩的和諧是當代極限主義藝術的一個重要特色。一九六〇年代的極限主義講究大面積的單色，而一九九〇年代的極限主義則採用兩種或者三種色彩的條紋排列對比，色彩之間具有一種講究的和諧美觀，因而也更加富於裝飾性。比如奧

利維‧莫謝特（Olivier Mosset）一九九三至九四年創作的一系列作品「無題」，採用許多塊長方形的畫布，上面以紫色、土黃色、灰色作底色，再在每張上一不同的鮮明色彩作上下橫條，紫底是以紅色起條，土黃色上以藍色起條，灰色上一淺粉紅色起條，鮮明而且和諧。因此也具有很高的裝飾性。

作為一九六○年代主流藝術形式之一的極限主義藝術，經歷了接近三十年的發展，雖然已經不是那麼先聲奪人，但是迄今依然存在和發展。由於它反對的抽象表現主義已經完結了，而它反對的普普主義也處在模稜兩可的低水平發展中，因此作為一個潮流，極限主義可以說已經接近衰落的尾聲。

作為一種藝術的形式，極限主義藝術目前依然存在，而在一定程度上看，它具有越來越強烈的裝飾性，表現的形式也越來越多採用雕塑、壁畫等等與公眾藝術、公共藝術相關的方式，因而反而找到了新的發展形式和空間。極限主義的嚴肅面貌、工整的形式、與公共環境容易吻合的特徵，都使它越來越受到公共藝術的歡迎，因此，有可能會以公共藝術為主的形式發展下去，形成一個比較固定的流派。

八、極限主義藝術其他領域的發展

作為一種藝術形式，極限主義也的音樂和其他領域中有所發展，音樂中提倡極限主義的是約翰‧蓋奇（John Cage），他提出了音樂上的極限主義美學原則，往往在表演的時候一聲不發，沈悶一段時間，然聽眾遐想，如是結束。很多聽眾感到受到欺騙。在他的極限主義美學的影響下，艾里克‧薩蒂（Erik Satie）創作了不少極限主義的音樂作品，大部分都是「於無聲處聽有聲」的無音音樂。也有不少極限主義的音樂家採用電子合成器創作非常簡單的音樂作品，比如拉‧蒙特‧楊（La Monte Young）是一個典型的使用電子合成器創作連續的、單調的音響的極限主義音樂家。作品樸實、單調，還有蒙頓‧菲德曼（Morton Feldman）努力取消音樂中的變調，採用柔軟的背景音響，加上簡單的節奏。另外一些極限主義的音樂家則受到印度民族音樂、印度尼西亞的荅里島民間音樂和西非的民間音樂的影響，採用非常簡單的和聲和旋律，強調重複同一旋律和和聲的手法，這些音樂家包括有菲利普‧格拉斯（Philip Glass）、斯提夫‧萊什（Steve Reich）、科涅留斯‧卡杜（Cornelius Cardew）、佛列德里克‧日澤烏斯基（Frederic Rzewski）等。

在音樂和視覺藝術中，極限主義都企圖探索藝術形式最本質的因素。在視覺藝術中，極限主義剝奪了藝術因素中的個性、個人的手法（gestural element），從而達到表現客觀對象和最基本的視覺因素的目的。在極限主義音樂中，傳統的對曲式的方法被否定，目的是追求節奏感，對於西方音樂重視的和聲、旋律性是一個取消過程，使音樂成為簡單的節奏組合，因此也可以視為音樂上的重大改革。

第4章　觀念藝術在當代的發展

　　觀念藝術是一九六○年代在美國和西歐國家發展起來的另外一種重要的新藝術形式，它強調藝術的創造核心是觀念的表現，而不在於視覺形象的創造，因此，往往以文字來傳達思想，而不是採用傳統的視覺藝術的形式。在一九六○年代和七○年代曾經非常興盛，到目前已經出現了逐步萎縮的趨勢。

　　人們提到觀念藝術的時候，往往會認為這僅僅是以語言文字取代繪畫形式的前衛藝術類別而已，其實這樣看觀念藝術，是把它的原則狹窄化了，因此也是不正確的。觀念藝術的表達方式不僅僅是語言文字，而具有更加廣泛的範圍。當然，語言文字是觀念藝術形成和發展的核心內容，因為採用了語言文字，觀念藝術才和其他的造形藝術形式拉開了距離，但是觀念藝術的觀念中心表達方式，並不僅僅局限於採用文字上，也有其他的方式，我們在本文後面會討論其他的形式的表達。

　　語言文字的確是觀念藝術的表達核心手段。利用語言文字來表現藝術，而不採

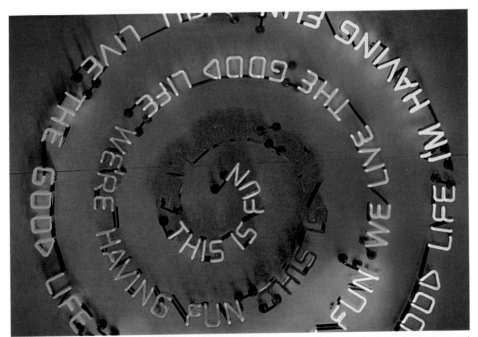

布魯斯·諾曼（Bruce Nauman）　高高興興，過好日子，象徵（Having Fun / Good Life / Symptoms, Neon and glass tubing, 175 × 25.4 × 40.6cm）　霓虹燈裝置　1985

用藝術傳統的視覺手段，是藝術上的一個很大的革新，在藝術史上具有非常重要的意義。文字並不僅僅在觀念藝術上表現文字原來代表的意思，因為文字和語言在觀念藝術上僅僅是表達的工具而已，它們原來的意義並不重要，重要的在於它們所被使用的方式和藝術家企圖利用它們來表現的思想內容。因此，雖然文字在觀念藝術上廣泛被利用，但是它們的意義往往是與文字本身的意義不同的，甚至有時候是矛盾的。

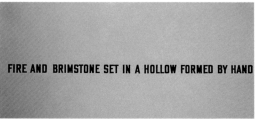

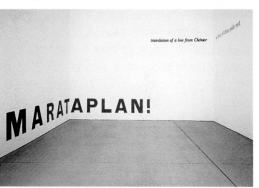

一、觀念藝術的起源和發展

觀念藝術的開始在一九六○年代，當時正是西方藝術界對長期壟斷藝術的抽象表現主義的地位進行挑戰，希望能夠突破它的局限，而開創新的藝術創作局面。與當時總體文化氣氛相吻合，出現了一系列「反文化」的藝術潮流，其中比較突出的是普普運動，之外還有其他新的形式，比如大色域、極限主義、大地藝術、人體藝術、表演藝術等等，而觀念藝術是其中比較突出的一個潮流。

一九六○年代中期，出現了一個完全放棄造形藝術的基本立場的高度自由化的藝術潮流，這種藝術潮流是面對所有的人的，不需要有美術的訓練，也無須了解造形藝術，就可以創作藝術，英語稱為「為所有人的」藝術（free-

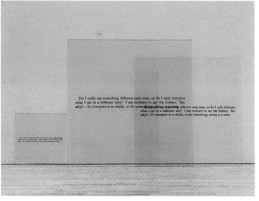

（上）勞倫斯‧懷恩納1988年創作的〈以手形成的硫磺與火的真空〉(Fine and Brimstone Set in a Hollow Formed by Hand, installation at Anthony d'Offay Gallery, London, text painted on wall, dimensions variable according to location, 1988)
（中）依安‧漢密爾頓‧芬利1990年的作品〈莫拉塔普蘭〉(Morataplan, installation at Burnett Miller Gallery, Los Angeles, text painted on walls)
（下）約瑟夫‧科蘇斯1990年創作的作品〈奧古斯丁的懺悔〉(+ 216, After Augustine's Confession, 1990, silkscreened enamel on three glass panels, sizes of panels are : 80X80cm,197 × 197cm, 170 × 170cm)

for-all），集中於以語言代替造形，因為這種藝術中，觀念，特別是語言傳達的觀念是創作的核心，因此被稱為「觀念藝術」（Conceptural Art），也被稱為「意念藝術」（Idea Art），或者「信息藝術」（Information Art），與此同時出現的一系列新型藝術也都擺脫了傳統造形藝術的束縛，比如「身體藝術」（Body Art）、「表演藝術」（Performance Art）、「敘述藝術」（Narrative Art）等。這是我們傳統稱之為「美術」（法語「beaux art」，或者英語的「fine art」）最終崩潰，為非造形藝術的新形式取代的開端，在現代藝術史上具有很重要的轉折意義。

觀念藝術的產生，重點在於觀念，雖然傳統藝術和經典現代主義藝術也講究觀念，但是觀念的表達一向是以某種藝術的形式來達到的，比如要表達一把椅子，要畫一把椅子，或者用雕塑做一把椅子，或者以攝影拍一把椅子，椅子的造形表現可以是立體主義的、表現主義的、抽象的、具象的，但總有一個表現的形式，而觀念藝術則拋棄所有這些形式，可以僅僅在牆上掛張紙，上面印著「椅子」這個字，就表達了「椅子」的觀念，或者甚至僅僅說一句「椅子」，也就表現了椅子的觀念。藝術創作長期以來主要的功夫用在表達觀念的造形技巧，而觀念藝術拋棄造形技巧，觀念就是觀念，赤裸裸的傳統，通過語言文字的傳達，因此藝術的問題在觀念藝術中僅僅是觀念的問題了。

當然，要傳達觀念，語言文字還是一個形式，觀念藝術家也採用其他的形式來表達，比如也有採用攝影方式的，有採用文件方式的，有採用圖表方式的，有採用地圖方式的，有採用錄音帶或者錄影帶方式的，或者採用電影方式的，更有藝術家使用自己的身體，使用肢體語言來表達的，不拘一格，種類繁多。但是總體來說，表達的核心還是語言文字，特別是語言是觀念藝術的核心。觀念藝術的成功與否，在於藝術家的觀念通過傳達能夠有多大比例傳達到觀眾頭腦之中。觀念藝術講究傳達，就在於觀念藝術的立場本身僅僅是觀念，而不是造形的審美對象。而藝術家和觀眾是有差距的，為了縮短差距，使傳達能夠比較順利，就要求觀眾的積極參與，因此觀念藝術也是參與性的藝術形式。

二、觀念藝術的歷史淵源

如果要找尋觀念藝術的起源，應該說全部基本的原則都是由馬歇爾‧杜象（Marcel Duchamp）一個人奠定的。他早在一九一七年和以前就產生了類似的設想，一九一三年，他還是一個朝氣蓬勃的法國青年藝術家，就宣佈說：我對於觀念的興趣遠遠大於對最後結果的興趣。他拿小便器簽名當做作品，命名為〈泉〉，且在上面簽名「R.Mutt」，目的在於觀念的傳達，而小便器本身僅僅是一個載媒而已。他在紐約舉辦的展覽中的這個作品，其實已經包含了一九六○年代的觀念藝術的基本原則。採用製成品（eady-made）創作，僅僅是借用他來達到觀念傳達的目的。從他採用「製成品」創作觀念作品以來，藝術開始出現了與傳統方式的決裂過程，杜象提出藝術可以不是經過藝術家手創作的，可以不是以繪畫和雕塑形式

的，問題所在已經不是「什麼是藝術」，而是「什麼不是藝術」，因爲只要有觀念，什麼都可以被視爲藝術品。杜象認爲現代藝術的大多數形式依然是傳統的，都依然是「爲藝術的藝術」的（solidify,or art for art sake），包括立體主義的畢卡索和勃拉克，野獸派的馬諦斯，「風格派」的蒙德利安，構成主義和至上主義的馬勒維奇均是傳統的藝術家，他們都維持「爲藝術的藝術」立場，重視形式多於觀念，因此，在杜象的眼中，他們都是形式主義者。在他來看，任何具有觀念的東西都可以成爲或者被視爲藝術形式。（一個評論家指出杜象認爲任何東西都可以成爲藝術品。「his infinitely stimulating conviction that art can be made out of anything」）

　　杜象成爲廿世紀最具有爭議的、最令人矚目的藝術家，他的思想也因此得到廣泛傳播。他以觀念爲中心的藝術原則，日後成爲觀念藝術的基本綱領。他開創的藝術創作道路，在西方藝術評論界籠統稱爲「非形式主義」（non-formalist），因爲他不講究形式，而僅僅強調觀念的傳達。他影響了達達運動、超現實主義運動，一九五〇年代產生的「新達達」也受到他的思想很深的影響，在他的影響下產生了類如賈斯伯·瓊斯、勞生柏、依夫斯·克萊因（Yves Klein）、皮艾羅·曼佐尼（Piero Manzoni）這樣一些新達達藝術家。杜象的藝術思想越到當代越受到重視。

　　一九五〇年代後期和一九六〇年代的西方藝術，在很大程度上集中在非造形化（non-object）、文脈意識（context conscious），而非內容意識，後杜象主義傾向（post-Duchampian）、前期觀念藝術（proto-Conceptual）階段。但是當時主流藝術還主要集中與抽象表現主義、大色域、極限主義和剛剛興起的普普運動上，這些運動都強調內容，強調造形，強調形式，因此，早期的觀念藝術一致受到主流藝術的壓抑，沒有得到充分的發展。儘管如此，勞生柏採用電報的文字描述某人而當做肖像畫的創作，克萊因自己通過照片體現他從牆上跳下來的，以表達飛的觀念等，都具有觀念藝術的色彩，也具有表演藝術的特徵，而表演藝術本身也是觀念藝術的某種形式。一九六〇年，巴黎的一個畫廊堆了兩車垃圾做爲藝術品，同年荷蘭藝術家斯坦利·布勞恩（Stanley Brouwn）以語言作聲明完成他的藝術創作，也在這年，布勞恩宣布阿姆斯特丹的所有鞋店中的鞋都是他的藝術創作，這一連串的活動，逐步形成了觀念藝術的氣候。

　　觀念藝術做爲一種藝術運動的正式開始是一九六六年，藝術家開始明確強調觀念是創作的一切，而文脈要比內容重要得多。觀念的內容可以因人不同，但是相同的則是藝術觀念表現的承上啓下的聯繫關係，也就稱爲「文脈」，內容不再是藝術創作的核心，而內在的關係，或者「文脈」才是中心，是觀念藝術與其他藝術形式最大的區別。

　　觀念藝術其實具有很大的與其他具有反主流文化的藝術重疊的地方，比如與程序藝術（Process Art）和普普藝術。它具有起碼兩個側重點，使它與其他類型的藝

術不同，第一個特點是它肯定具有語言表述性，能夠描述，甚至被敘述；第二個特點是一定能夠重複製作，絕對沒有獨一無二的傳統藝術特點。（美國評論家梅爾·波赫納曾經明確地指出這兩個基本特徵，他的原話是：「a doctrinaire conceptualist viewpoint would say that the two relevant features of the ideal conceptual work ' would be that it have an exact linguistic correlative, that is , it could be described and experienced in its description, and that it be infinitely repeatable. It must have absolutely no ' aura', no uniqueness to it whatsoever.」Mel Bochner）這兩個特點可以用來界定觀念藝術與其他當代藝術形式的區別。

三、觀念藝術的現狀

　　觀念藝術在一九八○年代和一九九○年代依然是西方眾多的藝術形式中的一種，由於在一九六○、七○年代過度發展，因此到一九九○年代相對比較低迷，因此，總體情況是存在而發展不大。從目前的發展也可以預言觀念藝術在廿一世紀依然會維持現狀。

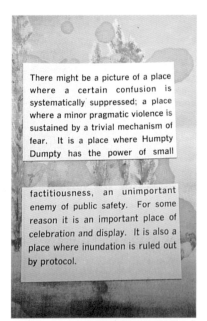

約瑟夫·科蘇斯　「藝術與語言」（Art & Language）　1990年創作的作品〈人質·卅二〉（Hostage XXXII, 1990, glass, oil on canvas on wood, 183×122cm）

　　觀念藝術主要在英語國家發展得比較好，原因大約與語言有關，因為如果使用非英語，很難做到國際化，目前即便以下從事文字的觀念藝術家，也不得不採用英語來取得認知，比如中國大陸長期以人造新字確立自己觀念藝術地位的徐冰，目前也部分採用英語來作自己作品的工具，因此，英語國家的觀念藝術發達，與語言文字的國際化是有密切關係的。

　　比較重要的觀念藝術家主要是美國藝術家和英國藝術家，其中以美國的勞倫斯·懷恩納（Lawrence Weiner）、依安·漢密爾頓·芬利（Ian Hamilton Finlay）、英國的約瑟夫·科蘇斯（Joseph Kosuth）最重要。他們在一九八○年代和一九九○年代依然從事標準的觀念藝術創作，是維持觀念藝術發展的重要人物，而他們採用的手法和一九六○年代的手法非常相似，如果不知道創作年代，往往會以為是一九六○年代的作品。

　　比如勞倫斯·懷恩納一九八八年創作的〈以手形成的硫磺與火的真空〉，這個可以勉強稱為「裝置」的作品是在倫敦的畫廊中展出的，作品僅僅是簡單地在牆上以黑色的無裝飾線字

體書寫了題目的英語字樣「Fine and Brimstone Set in a Hollow Formed」，其餘空空如也，簡單到只有題目，而無內容的地步，是典型的觀念藝術作品的手法。創作的動機是以絕對的空洞、絕對的虛，和以文字提示完全不同的觀念，火和硫磺，而且是以手組成的這種憤怒的空間，觀念僅僅通過文字傳達給觀眾，如果觀眾看不懂英語，就一無所獲，觀念藝術對於文字的依賴可見一斑。如果說還有審美對象，就僅僅是文字本身和編排，而編排也簡單到採用對稱方式，白牆黑字，這個作品是當代觀念藝術的典型代表。

依安‧漢密爾頓‧芬利的

（上）阿米康‧托倫（Amikam Toren）的作品〈椅子繪畫〉（又稱〈變形〉，英語是「Metamorphosis」）
（下）大衛‧特里姆列特（David Tremlett）1990 年的作品〈沒有天花板〉（No Ceiling, 1990, pastel on paper, 116 × 178.5 cm）

維克多‧布金（Victor Burgin）的作品〈瓦多‧萊德克肖像〉（Portrait of Waldo Lydecker, 1991, text painted on black and white photograph, each panel 138 × 148 cm）

作品和勞倫斯‧懷恩納的作品也非常近似。他也在畫廊的牆面上書寫文字作爲作品，不同的是他往往採用兩個色彩，而不僅僅是黑色，他喜歡採用黑色和紅色兩色字體來書寫，在編排上也比較注意節奏，而不是簡單的對稱形式。他一九九〇年的作品〈莫拉塔普蘭〉是在畫廊的三面空洞的白牆上書寫文字，題目「Morataplan」以黑色和紅色從左牆到中間牆面連續書寫，中間牆面上以黑色小字書寫「從切尼爾上摘取一段的翻譯」（translation of a line from Chenier），轉而延續到右邊牆面，改爲紅色小字書寫的「淺紅色的小小一行」（a line of thin pale red），他對於理性版面設計風格把握得很好，因此雖然文字內容空泛，而且對絕大多數人來說如同胡言亂語，但是文字編排和色彩編排的節奏感很強，而文字傳達了模糊的、不清的、幻覺式的觀念，加上空洞白色的室內，的確具有一種強烈的觀念感在其中。

約瑟夫‧科蘇斯的作品製作比較複雜一些，他習慣把文字印刷在方形的玻璃板上，同樣的文字內容以不同的字體尺寸印刷在不同大小的玻璃板上，然後再把這些玻璃板前後錯開地放置，因爲玻璃是透明的，因此具有文字重疊的現象，而字體大小不同，前後重疊，因此具有一種喋喋不休地重複同一句話的效果。比如他在一九九〇年創作的作品〈奧古斯丁的懺悔〉，用三塊尺寸不同的玻璃，採用三種不同尺寸的字體，利用絲網印刷方法在玻璃上印刷了同樣一句話「我是否每次都看見一些不同的東西呢？或者我僅僅是把看見的東西作了不同的理解呢？我想我取前者，但是爲什麼如此？理解和解釋就是思想，就是行動，看僅僅是一種狀態。」（Do I really see something different each time, or do I only interpret what I see in a different way？I am inclined to say the former. But why？- To interpret is to think, to do something; seeing is a state.），這句話有些像自言自語的嘮叨，採用三塊不同尺寸的玻璃板印刷，在展出時前後錯開地重疊，字體尺寸也大小不同，全部黑色的「時報新羅馬體」字體，更加加強了囉哩囉嗦的觀念，作者自己心裡囉哩囉嗦的自白通過玻璃和印刷文字清晰無疑的表現在觀眾面前，且毫無修飾，因此具有思想中的內容坦蕩表達和特點，而這正是觀念的內容，也是他創作要表現的內容。

約瑟夫‧科蘇斯的這種手法影響了許多當代青年觀念藝術家，其中明顯受他影響的藝術家團體之一是一個叫「藝術與語言」（Art & Language）的藝術家團體。這個團體對於藝術批評的狀況非常關係，認爲藝術批評家過於關心自我的詮注，而缺乏對於當代藝術批評的敏銳和關心。他們在一九九〇年創作的作品〈人質‧卅二〉，是在畫布上粘貼玻璃，畫布上又以油畫塗畫背景，在玻璃上書寫文字來表現觀念，而整塊玻璃又貼到木板上的複雜裝置，文字以兩塊玻璃來書寫，內容很長，內容爲：

「大約有一個畫面空間，那裡的某種含糊不清的觀念是被有系統地壓抑著的；在那裡，小小的實用主義暴力爲恐懼的微不足道的結構維持。漢普提‧頓普提在那

個空間裡具有小小的人爲的力量，那個力量是公眾安全之不太重要的敵人。爲了同樣的原因，那個空間是一個重要的慶祝和展示的地方。在那裡，泛濫行爲是被條約禁止的。」（There might be a picture of a place where a certain confusion is systematically suppressed; a place where a minor pragmatic violence is sustained by a trivial mechanism of fear. It is a place where Humpty Dumpty has the power of small factitiousness, an unimportant enemy of public safety. For some reason it is an important place of celebration and display . It is also a place where inundation is ruled out by protocol.)

如此一篇混混沌沌的長文，印刷在兩塊玻璃板上，玻璃下面是畫布，畫布上是田野和三棵大樹，下面再是木板。這個作品具有某些視覺因素，比如文字的編排、底下的繪畫、不同材料的裝置形式等，文字表現的觀念是含糊不清的，也具有藝術家自言自語，甚至是胡思亂想的因素，但是也具有坦率地把自言自語的思想公佈於衆的特點。

類似的手法也在另外一個觀念藝術家珍妮・荷爾澤（Jenny Holzer）的作品中看見，她是女觀念藝術家，因此她的文字往往具有女權主義的色彩，比如她一九九三年創作的一個作品〈倖存〉是一個系列，全部是簡單的招牌，上面只有文字，而文字的內容都與女權主義相關，比如「男人不再保護你了！」（Men Don't Protect You Anymore！），觀念是婦女自立，情緒性很強烈。

四、圖形和文字結合的新觀念藝術—普普和觀念藝術的結合

當代觀念藝術出現的一個新趨勢，不少從事觀念藝術的藝術家開始把圖形和文字結合起來，上面提到的「藝術與語言」集團的作品就是這樣的例子，他們比較重視文字，而另外一些藝術家更加注意圖形的觀念傳達作用，他們的作法，往往採用很多大衆文化的視覺符號來做爲圖形，因此，不知不覺地把觀念藝術和普普藝術聯繫起來，成爲具有普普特點的觀念藝術，這種結合的趨勢，是當代觀念藝術的一個重要的發展方向。

比較典型的例子是法國觀念藝術家維克多・布金（Victor Burgin）的作品〈瓦多・萊德克肖像〉。這個作品是兩張大尺寸的黑白照片，上面有兩個閉著眼睛的男人的肖像，肖像上印刷了一行法文字「我沒有看見森林中的捕捉」（je ne vois pas la cachee dans la foret），兩個不同的男子肖像後面都有一張同樣的女子肖像在他們背後牆上，森林中的捕捉顯然是指這個色情女子，因此這行字的實踐意思是「我沒有看見森林中的女子」，畫面上兩個男人閉目象徵「看不見」這個觀念，有點類似中國人的「視而不見」的說法，這個藝術家表現的觀念是「我沒有張開眼睛，因此沒有看見」，那行黃色的字剛剛從他們的眼睛前面橫過，好像遮眼布一樣，因此圖形和文字處理內容上的觀念之外，還具有形式上的觀念意義。

類似的方法也可以從另外一個觀念藝術家阿米康・托倫（Amikam Toren）的作品

貴列莫・庫特卡（Guillermo Kuitca） 大地之歌（Das Lied van der Erde, or The Song of the Earth），這是從奧地利現代音樂家古斯塔夫・馬勒的合唱作品中抽出來的一句詞。

〈椅子繪畫〉（又稱〈變形〉，英語是「Metamorphosis」），以繪畫的方式描繪了一個單調的原野，色調是灰黃色和暗棕色的，上面也橫寫了作品的名稱「變形」（或者可以翻譯為「變質」），因為作品的題目是〈椅子繪畫〉，與這個畫面上的標題風馬牛不相及，因而產生很多可能性聯想。這個陰鬱的森林、單調的田野，究竟是什麼在變形或者變質呢？它與椅子又有什麼關係呢？

洛杉磯的觀念藝術家麥克・凱利（Mike Kelley）在運用圖形和語言文字上具有自己的獨特方式。他的作品〈語言障礙〉（或者翻譯為〈演講障礙〉）是故意製作為非常粗糙、製造工藝粗劣的繪畫和文字組合作品，畫面分成兩邊，左邊是一個婦人在殺豬，一個孩子幫她端豬血，右邊是文字：「Wanted：Rich IPSG to Pay me to TPSI on them. Signed：Your Houthbroken Pet」，字體高低不齊，意思不全，其中「IPSG」和「TPSI」代表什麼也含糊不清，根據殘缺不全的文字來看，可以勉強翻譯為「懸賞：有錢的豬玀給小費我，簽名：你的家破人亡的寵物」。無論文字或者圖形都有些莫名其妙，文不對題，圖不對文，觀眾在這樣的作品前不得不考慮到底它說的是什麼，不得不思考文字表面傳達的意思（文句不通）和文字本身的含義。雖然不成句，但是在這些類似胡言亂語的句子中，也似乎隱隱約約藏了一些意思，耐人尋味。這種模稜兩可、胡言亂語的方式，也是當代觀念藝術的一種表現手法。

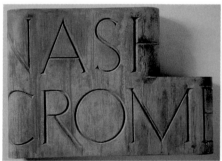

基斯・米樓（Keith Milow）在1990年創作的作品〈納什・克羅姆〉（Nash Crome）

麥克・凱利（Mike Kelley） 語言障礙（Speech Impediment, 1991－2, felt, 242 × 355cm），或者翻譯為「演講障礙」。

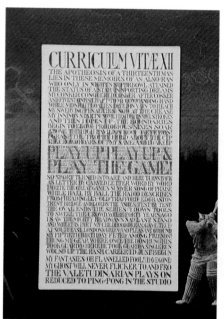

湯姆‧菲利普斯（Tom Philips） 自傳十二
（Curriculum Vitae XII, 1985, acrylic on gesso
panel, 150 × 120cm） 1985

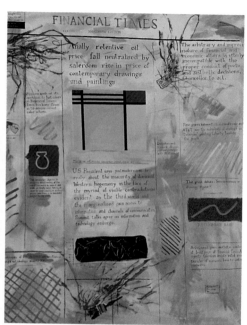

康拉德‧阿金遜（Conrad Arkinson），採用報紙的基本版
面，以新聞報導、插畫的方式作觀念藝術，是非常突出和
典型的一個。他在1986年創作的〈商業新聞：蒙德利安專
題〉（Financial Times, Mondrian Edition, 1986, acrylic
on canvas, 152 × 132cm）

英國出生的觀念藝術家大衛‧特
里姆列特（David Tremlett）的觀念表
達也是依靠語言文字，但是與凱利
很不一樣。他採用簡單的、佈滿畫
布的大寫字母排列，組成作品形
式，比如他一九九○年的作品〈沒
有天花板〉，是用粉筆畫在紙上
的，簡單地以大寫字母寫上「狗的
味道：在角落裡：沒有天花板」，
整個畫面沒有流行空間，完全被字
母擠得滿滿的，但是在右邊盡頭卻
流行了單詞轉行的符號，且「天花
板」一字是沒有完全的，因此製造
了不斷的不完全感，這種不完全的
觀念又似乎隱隱約約與「沒有天花
板」這個句子相關，因此具有「不完
整」這個觀念。

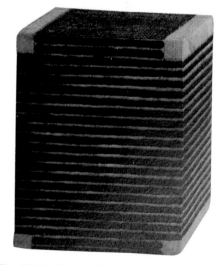

羅傑‧阿克林（Roger Ackling） 韋伯那十二號（Weybourne,
No 12, 1991, sunlight on wood, 7.4 × 6.1 × 6.9cm）

五、傳統觀念藝術的延續

上面提到的一系列藝術家都代表了一九九○年代以來新的觀念藝術發展方向，與此同時，也有少數觀念藝術家維持一九六○年代的傳統，創作類似早期觀念藝術的作品，因此被稱爲傳統觀念藝術家。其中比較重要的一個是旅居美國的英國觀念藝術家基斯·米樓（Keith Milow）。他的作品與早期的觀念藝術一脈相承，採用非常少的文字，體現觀念，而注意文字附屬在上的材料和工藝，他在一九九○年創作的作品〈納什·克羅姆〉（Nash Crome），是用金屬板、樹脂和玻璃纖維鋼作爲底板材料，上面以羅馬體簡單地分兩層刻印上「納什·克羅姆」幾個字，因爲字母相對比例都很大，因此觀眾很自然會注意觀察字母，而不是句子，會注意版面的編排變化，而不會注意句子的內容。審美的對象成爲字母和字母的排列方式，比例和材料感，從而超脫了一般觀念藝術長篇大論的莫名其妙句子的局限。

米樓的這類型作品相當受歡迎，他在巴黎的展覽一直很成功，是在法國名氣很大的一個觀念藝術家。

傳統的觀念藝術雖然也使用語言文字，但是很注意語言文字的形式，當代繼續維持這種特色的藝術家，就可以歸納爲傳統的，或者延續型的觀念藝術家。

六、觀念藝術與傳統書籍的版面風格

觀念藝術基本集中於使用語言文字的表達，而不依賴造形方式，因此，它與文學，特別與十九世紀的文學和現代文學具有很接近的地方。維多利亞時期的一些書籍設計，也以圖襯托文字，因此形式上看與觀念藝術有一定的相似，事實上，觀念藝術與維多利亞全盛時期的書籍版面風格藝術不同，因爲它更加注重字本身的表現，而不一定必須依靠句子傳達意義。但是，由於觀念藝術和維多利亞風格的書籍版面設計具有相似的形式，因此也有一些當代觀念藝術家採用類似維多利亞風格版面形式來創作作品的，其中一個代表人物就是湯姆·菲利普斯（Tom Philips），他注意維多利亞時期書籍設計採用書頁四周環繞圖案或者插畫，中間突出文字的版面設計，在自己的作品上也採用類似的方法，因此在形式上具有相當的復古味道利用壓克力（丙烯顏色）製作，他的方法是在長方形的畫布四周環繞描繪細緻的寫實主義繪畫，中間則印刷上重疊的文字，他的早期作品作品是一個稱爲「人類里程碑」的系列作品的一張，全套作品是在一九九五年完成的，他的觀念藝術繪畫中間的文字是來自基本爲世人遺忘的維多利亞時期小說家馬洛克（W.H.Mallock）的一部稱爲《人類紀念碑》（A Human Monument）的著作中的某些段片，使用它們做爲每張繪畫中間的文字部分，因爲四周繪畫裝飾環色彩很深，因此中間文字的長方形空白就非常突出，文字重重疊疊，採用了多種色彩，很具裝飾味道。這是利用歷史文學作品的版面方式來創作觀念藝術的例子之一。

菲利普斯在這套作品的後來數張中，還創作了自己的文字內容。他在一九八五

年創作的〈自傳十二〉，方式與上面那套作品相同，不同的是文字是他自己杜撰的，觀念是現代社會的形態，比如有如下的文字：「太忙了，沒有時間去—電報—電報—好像事物一樣—電報—合適的旅館—爲明天扮樣子」。這樣的好像現代社會雜亂無章的、繁忙的、破碎的、無序的生活一樣，突出在四周繪畫的環繞圈中的長方形空白中，以複雜的、重疊的文字反複印刷，而達到體現他希望傳達的觀念。

七、敘述性的觀念藝術

觀念藝術既然使用語言文字，就很自然會產生敘述性的趨勢。而語言文字可以作正面敘述，也可以冷嘲熱諷的反面諷刺，這些特點都使觀念藝術的範圍越來越豐富。

敘述性的形式本身，一直很受觀念藝術家的歡迎，在當代的觀念藝術家中也有不少人從這個方向進行創作。比如康拉德·阿金遜（Conrad Arkinson），採用報紙的基本版面，以新聞報導、插畫的方式作觀念藝術，是非常突出和典型的一個。他在一九八六年創作的〈商業新聞：蒙德利安專題〉在報紙一樣比例的畫布上分成傳統報紙一樣的三欄，上面以印刷體書寫新聞，且夾以蒙德利安式的插畫，新聞內容都是從日常美國報刊是隨意片段摘下來的，具有傳統的報紙特點，而觀念則非常中性化，因爲文字內容都是報紙上的片斷，因此文字本身不帶有藝術家自己的觀念，他有意識地把各種報導混合編排，中性程度就更高了。這樣一來，這個觀念藝術作品就具有與普普藝術絕對中性立場非常近似的地方。

採用這種敘述性方式設計的當代觀念藝術相當多，因爲這種方法的藝術邊界模糊，與普普藝術接近，因此也有不少普普藝術家採用它，敘述性的、中性的觀念藝術，與絕對中性的普普藝術經常混爲一體，很難區分。

八、觀念藝術的國際化

觀念藝術主要是在美國和英國發展起來的，當代的觀念藝術家主要也集中在這兩個國家。但是，自從一九八〇年代以來，觀念藝術出現逐步發展到其他國家的國際化現象，越來越多國家的藝術家對於觀念藝術感興趣，因而出現了國際性的觀念藝術潮流。

拉丁美洲與美國比較近，因此那裡的藝術家也受到美國當代藝術潮流比較大和比較直接的影響。觀念藝術在拉丁美洲的發展主要集中於兩個國家：阿根廷和智利。而與美國鄰近的墨西哥等國家的觀念藝術反而沒有什麼發展的跡象，是很特殊的現象。

阿根廷傳統與西方文化比較密切，在過去的廿年中，阿根廷出現了自己的觀念藝術。其中最具有影響的阿根廷觀念藝術家是維克多·格利普（Victor Grippo），他在過去的卅多年中一直從事觀念藝術創作，可以說是拉丁美洲觀念藝術最主要

約翰‧波德沙利（John Baodessari） 1992 年創作的作品〈風景―街景〉(Landscape / Street Scene [with Red and Blue Intrusions ― One Deteriorating , 1992, color photo and acrylic on board-up section , and oil enamel on formica on board , lower section, 140 × 350cm)

（上）尚―盧‧維莫斯（Jean-Luc Vilmouth） 椅子的各面觀（Views of a Chair, 1989, chair and twenty framed mirros, 121 × 454 × 36cm)
（左中）波依德‧威伯（Boyd Webb）的攝影作品〈非漏乾〉(Undrained, 1988, color photograph, 123 × 158cm)
（左下）維克多‧格利普（Victor Grippo）在 1978 年他創作的〈桌子〉(Tabla, 1978, wooden table, ink , photograph and plexiglass, 75 × 12- × 60cm)

（右頁上圖）馬克‧唐賽（Mark Tansey） 行動‧繪畫之二（Action Painting II, 1984, oil on canvas, 193 × 279cm) 油畫 1984

的代表。他的作品採用西班牙語言爲核心，具有強烈的地方色彩。一九七八年他創作的〈桌子〉是在一張簡單的廚房木桌子的檯面上書寫了密密麻麻的文字，連拉出來的抽屜底部也同樣寫滿了文字組成的。這個創作表現了日常的、平庸的、典型的生活主題，把平庸生活主題變成嚴肅藝術品，這個作品兼而具有觀念藝術的內涵和普普藝術的特徵。

同樣著名的另外一個拉丁美洲觀念藝術家是阿根廷的貴列莫・庫特卡（Guillermo Kuitca），他的觀念藝術集中於把古代文件、地圖做爲表現工具，把這些具有濃厚文物特色的形式加到日常的生活用品上，形成內容和形似的強烈不協調對比。比如他在一九九〇年創作的作品〈大地之歌〉，這是從奧地利現代音樂家古斯塔夫・馬勒的合唱作品中抽出來的一句詞），是用一張陳舊的中國地圖，複合印刷到床單上，然後把床單做成一個雙人床的床墊，因此把兩個完全不同的觀念合成一體——嚴肅的、古典的、文化性的「中國地圖」；通俗的、日常的、普通的「床墊」，他的這種手法很自然造成觀眾在觀念上的混淆，從而導致思索藝術家要表達的觀念的興趣。這類型的作品是庫特卡作品的典型。

以上兩個藝術家體現了拉丁美洲的觀念藝術的水準，也展示了這種藝術形式雖然在總體上來說沒有一九六〇年代剛剛開始的時候那樣具有先聲奪人的氣勢，但是其

（左）威廉・魏格曼（William Wegman）於1993年創作的作品〈辛德里龍〉(Cendrillon, 1993, Polaroid photogrph, 76 × 56cm)
（右）馬克・沃林傑（Mark Wallinger）採用簡單的寫實主義繪畫來表達自己的觀念，比如他在1993年創作的作品〈父與子〉(Fathers and Sons, Blushing Groom and Nashwan, 1993, two panels，oil on canvas，each 81 × 61cm) 油畫 1993

國際化程度卻更加深刻和廣泛了。

九、非文字形式的觀念藝術

　　觀念藝術也有不採用語言文字的，因爲要表現一個觀念，文字之外，圖形也是可能的。比如「椅子」這個觀念，採用文字「椅子」，是可以傳達，但是如果利用一系列照片，或者一系列繪畫，把椅子的四面八方的角度都顯示出來，也完整地傳達了「椅子」這個觀念，不比「椅子」這個字的完成傳達有所欠缺。法國觀念藝術家尙一盧・維莫斯（Jean-Luc Vilmouth）就創作了〈椅子的各面觀〉這個作品，他在展廳一面牆的中間擺了一張高背椅子，一邊放了十條狹長的長方形鏡子，鏡子的尺寸和椅子的背的三分之一剛剛一樣大小，鏡子與椅背同樣高度兩邊排列開去，鏡子反映了室內的空空四壁和地面，從不同的角度看，鏡子也反映了前面的椅子的某個細節，因此觀念始終是椅子和房間室內。而觀衆自己也會被反映，因此觀衆成爲參與者，是觀念藝術採用非語言文字方法的一個典型。

　　羅傑・阿克林（Roger Ackling）的作品〈韋伯那十二號〉也是採用非語言文字來創作的例子。他用一塊簡單長方形的木塊，利用太陽通過放大鏡在木頭上燒焦出一條一條的黑色平行紋道，因此記錄了製作「利用稜鏡聚光燒焦木頭表面」的過程，記錄了時間，傳達了燒的觀念，形式簡單和樸素，也很有趣。

　　從這些非語言文字類型的觀念藝術來看，觀念藝術與抽象表現主義的距離的確非常大，基本採用造形形式，動機則完全不同。

　　觀念藝術與攝影經常有非常密切的關係，觀念藝術家常常使用照片拚貼方式（Collage）來組成作品。比如觀念藝術家約翰・波德沙利（John Baodessari）就經常採用照片、畫面、色彩版的非工整拚合來組成自己的作品。他在一九九二年創作的作品〈風景——街景〉，是用照片、油彩、壓克力和裝飾板混合製作的，把空曠的西部荒原、破爛的城市街道一角、圖案、紅色的長方形色彩塊四樣內容拚合在一起，這種作法的一個長處，或者說使用照片的長處，是攝影往往能夠保持相當中性的特徵。因此具有觀念藝術家希望的功能。在波德沙利的作品中可以看到這個功能的運用結果。

　　有些觀念藝術家乾脆完全採用攝影來作爲形式內容，比如威廉・魏格曼（William Wegman），他一九九三年創作的作品〈辛德里龍〉是有俗稱「拍立得」的即時照相機拍攝的照片，上面是一個穿了公主的長袍、頭戴假髮的狗在「讀」書，四周還有閃爍的星星，作品的名稱來自家喻戶曉的童話《灰姑娘》，灰姑娘的原名是「辛德瑞拉」（Cinderella），把這個大家熟悉的名稱轉化，具有很強烈的調侃意味。大部分的觀念藝術作品都有非常嚴肅，甚至是憂鬱的氣氛，而威廉・魏格曼的這張作品卻很有趣，很生動，也具有通俗的氣息。

　　波依德・威伯（Boyd Webb）的攝影作品〈非漏乾〉是拍攝的一把倒放在好像海

洋表面上的雨傘，仔細看看，這個「海洋」其實是塑料紙仿的水形，而透明的塑料薄膜下面隱隱約約可以看見有三隻火烈鳥的圖案。他的這張作品和其他作品都尺寸很大，他的作品具有超現實主義的色彩，同時也具有很強的觀念藝術特徵。

當代觀念藝術出現了越來越多的非語言文字方式的種類，上面提到的攝影僅僅是其中一種，繪畫也是不少藝術家習慣採用的方式。從歷史來看，這是具有一定諷刺意味的趨向，因爲觀念藝術的起源正是希望反對繪畫和其他造形藝術的形式，集中體現語言傳達的觀念，集中體現前因後果的、具有承上啓下內涵的文脈性，而到了廿世紀末，居然又以繪畫來恢復，與初衷大相徑庭，但是如果看看這些採用繪畫來傳達觀念的作品，也依然具有觀念藝術的同樣基本特徵，遵守觀念藝術的基本原則。

比較典型的繪畫型觀念藝術是藝術家馬克‧唐賽（Mark Tansey），他一向採用繪畫來表現觀念，且是採用寫實的繪畫來達到觀念藝術的目的。他在一九八四年創作的油畫〈行動‧繪畫之二〉是一個採用繪畫方式進行觀念藝術創作的例子。這張作品以高度寫實的手法描繪了美國佛羅里達州卡納維拉爾角的甘迺迪宇宙航空中心發射航天飛機的一瞬間情況，航天飛機（宇宙穿梭機）發射的濃煙滾滾，非常壯觀，在發射場地前面，有好幾個畫家在畫航天飛機發射的靜物畫，且是油畫，畫面上的發射場面和正在發生的場面一模一樣，但是，誰都知道，發射過程是非常短暫的一瞬間，而描繪這個過程要用好多個小時，因此，這裡出現了不可能的聯想；這些藝術家沒有可能在這裡畫到發射一瞬間的場面，這種與人們的實際經驗完全違背的情況，自然會把觀眾帶入一種遐想，一種好奇的對於創作這張作品的藝術家的觀念的思考中。在這種不可能的情況中，隱隱約約包含了對於抽象表現主義的嘲諷—抽象表現主義講究一瞬間的情緒表現，而這裡顯示的是一瞬間的現象是不可能記錄的。唐賽在創作是一直保持這種冷靜的、諷刺的風格，他與超現實主義的某些藝術家，比如馬格利特（Rene Magritte）在表現上具有相似之處。

另外一個採用繪畫方式來包含觀念藝術動機的藝術家是青年英國畫家馬克‧沃林傑（Mark Wallinger），他採用簡單的寫實主義繪畫來表達自己的觀念，比如他在一九九三年創作的作品〈父與子〉，是以非常中立、冷靜的立場描繪兩隻馬頭象，以兩個同樣尺寸的近乎方形的畫布上下對比懸掛，表達什麼呢？眾說紛紜，英國的賽馬業，和賽馬業背後的資本主義制度？還是僅僅馬的寫生而已，作者沒有解釋，留下了充分的空間給觀眾，去探索他希望傳達的觀念。

觀念藝術已經有接近四十年的發展歷史了，迄今依然是主流藝術的一個組成部分，隨著時代的推移，觀念的內容發生了變化，而人們接受信息或者觀念的方式、方法也發生了變化，可以預見，觀念藝術在廿一世紀依然會是主流藝術的一個門類，維持一定水準的發展，且因爲觀念的不斷更新而產生新的轉化。

第5章　新表現主義繪畫的發展和現況

　　新表現主義（Neo-Expressionism）是當代藝術中的一個非常重要的組成部分。做爲廿世紀初期表現主義發展的一個持續部分，新表現主義在一九八〇年代中期以來在歐洲和美國都有非常突出的發展，成爲當代藝術中非常令人注意的現象之一。

　　新表現主義主要是一個以繪畫爲中心的當代藝術運動，一九八〇年代中期在歐洲和美國同時發展起來，一時相當具有聲勢。這個運動主要的成員都是青年藝術家，他們放棄抽象表現主義的無具體對象的描繪，也反對極限主義和觀念藝術的缺乏技法、否定創作的技術要求的立場，是對於一九六〇年代和七〇年代流行這兩種藝術潮流的修正和挑戰。新表現主義和傳統表現主義一樣，重視描繪的對象，強調通過繪畫性的描繪，表現藝術家的感受和觀念。新表現主義在一九八〇年代得到媒體大力推介，得到畫廊、畫商爲核心的整個藝術市場的推動，因此非常具有影響，作品價格也一度達到令人側目的水準。

　　新表現主義的繪畫和雕像，雖然因人而異，作品風格差別很大，但是都具有其共同的地方，其中最主要的共同點是：（一）它們都抗拒傳統的繪畫和雕塑的構圖和比例原則。（二）具有強烈的藝術家個人情緒，表現當代的都市生活和價值觀。（三）缺乏對於傳統美術的圖畫式理想美的關切和重視。（四）採用近乎幼

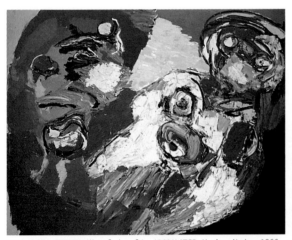
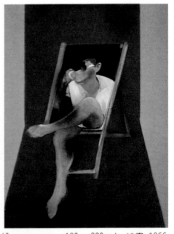

（左）卡爾‧阿拜爾（Karel Appel）　躺著的裸體（Lying Nude, 1966, oil on canvas, 190×230cm）　油畫 1966
（右）法蘭西斯‧培根（Francis Bacon）在1989年創作的肖像〈約翰‧愛德華肖像〉（Study for a Portrait of John Edwards, 1989, oil on canvas, 198×147.5cm）　油畫 1989

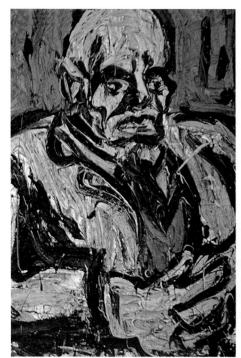

佛蘭克‧奧巴赫（Frank Auerbach） 莫寧頓彎道
(Mornington Crescent,1987-8,oil on canvas,114.3 ×
139.7cm) 油畫 1987-8

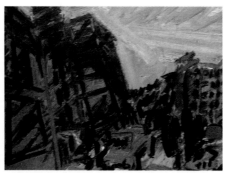

列昂‧科索（Leon Kossoff） 父親肖像（Portrait of
Father,No.3,1972,oil on canvas,152.4 × 121.9cm）
油畫 1972

霍華德‧霍金（Howard Hodgkin） 威尼斯的落日
(Howard Hodgkin:Venice sunset,1989,oil on wood,
26 × 30cm) 油畫 1989

喬治‧巴塞里茲（George Baselitz） 阿地尤斯（Adieu,
17.III.82,1982,oil on canvas,250 × 300cm） 油畫 1982

稚的技法表現緊張、娛樂性的對象表
現，從而表現了一種內在的不安、緊
張、敵視感，和含糊性、曖昧性。
（五）活潑、強烈的色彩，同時也基本
上是協調的。

　　最主要的新表現主義藝術家包括美國
的朱理安‧施拿伯（Julian Schnabel），
大衛‧沙勒（David Salle），義大利的桑
德羅‧齊亞（Sandro Chia），法蘭西斯科
‧克里門蒂（Francesco Clemente），德國
的安塞姆‧基弗（ Anselm Kiefer），喬
治‧巴塞利茲（Georg Baselitz）等。

　　新表現主義是存在很大爭議的當代藝
術流派，原因是對於它的高度商業炒

作，使一些評論家認爲它本身在藝術上的地位非常令人懷疑，如何確定它應用的藝術地位，目前依然是一個頗具爭議的主題。

一、表現主義發展的背景

表現主義做爲現代藝術的主要組成部分之一，在廿世紀初期開始發展，主要集中在德國和北歐國家，其中以德國最爲重要。表現主義的立場非常清楚：強調主觀感覺的表達，而不是客觀對象的描繪。爲了傳達自己的感受，可以對客觀對象進行變形、誇張處理，採用原始主義、浪漫的神祕主義等手法，來達到表現自我情感和感受的目的。因此，表現主義藝術的形式往往是生動的、暴力的、強悍的、有力的，無論形式還是色彩都具有這樣的特點。

從藝術上來講，表現主義具有非常重要的革命性意義，它主張表達自我，而不是取悅於他人，它主張藝術的目的是主觀表現，而不是客觀再現，改變了歷史依賴藝術的功能和目的，而爲日後的各種類似的現代藝術發展開拓了一個新的路徑。德國、俄國、法國、奧地利、斯堪的納維亞地區和低地國家（主要是比利時和荷蘭）的藝術家對於表現主義的形成做出了很大的貢獻。表現主義在第一次世界大戰前後是與從立體主義發展出來的、日益走向理性處理的藝術潮流，比如構成主義、「風格派」相對立的一個流派。同時，表現主義在第一次世界大戰前後也具有相當的社會批評內涵，具有它的社會背景特徵。

表現主義發源於後期印象主義，歐洲當時有一批藝術家開始企圖在創作中表現自我的感覺，特別是壓抑感，這些藝術家包括比利時的文生‧梵谷、挪威的愛德華‧孟克，還有詹姆斯‧安梭爾（James Ensor）等。他們在一八八五到一九○○年期間開始進行具有強烈主觀色彩的繪畫創作，表現自我，開創了表現主義的方法，對於客觀主題進行了極爲主觀的、具有強烈情緒的特點，打破了藝術僅僅是再現客觀事物、僅僅是敘述客觀事物的傳統，通過藝術揭示了自己的心理活動和感受。

在他們的影響之下，德國出現了具有團體面貌的表現主義活動，最早是在一九○五年，當時德勒斯登的一批藝術家，包括魯特維格（Ernst Ludwig）、赫克爾（Erich Heckel）、史密特—羅特盧夫（Karl Schmidt-Rottluff）、布萊爾（Fritz Bleyl）等人，組成了一個前衛小組，稱爲「橋社」（Die Brucke），含義是要在傳統和未來直接建造一座橋樑。提出要表現自己瞬間的感覺，要通過基本的、原始的、高度個人性的方法來創作。不久有新人加入這個組織，包括了艾米爾‧諾爾德（Emil Nolde）、馬克斯‧配比修坦茵（Max Pechstein）和奧托‧繆勒（Otto Muller）三個德國畫家。其中諾爾德成爲日後表現主義運動舉足輕重的大師。他們的創作一方面從後印象主義的幾個大師中找尋動機，而同時也受到德國和北歐地區文藝復興某些藝術家的影響，特別是德國的杜勒（Albrecht Durer）、格林華特（Matthias Grunwald）和阿特多夫（Albrecht Altdorfer）的作品。通過這些藝術家的努力，在

短短幾年之間，形成了德國表現主義的清晰而強有力的形象。作品粗獷、有力、視覺結構緊張，線條破碎而扭曲，並且粗糙、濃密，色彩也不協調，表現出他們情緒的起伏不安，困擾、渴望、不穩定，反映了當時德國社會的心態。他們的版畫作品以單色為主，也具有類似的特徵。

「橋社」影響了歐洲其他國家的藝術家走向表現主義藝術，其中最重要的是奧地利的柯克西卡（Oskar Kokoschka）、艾貢·席勒（Egon Schiele），法國的盧奧（Georges Rouault）、史丁（Chaim Soutine）等人。他們通過自己的詮註加強了表現主義在藝術界的影響力度，使這個流派成為一個國際運動。

一九一一年，在德國的慕尼黑，另外一批藝術家組織了德國的第二個表現主義組織——「藍騎士」（Der Bleu Reiter），成員包括有白克曼（Max Beckmann）、柯維茨（Kathe Kollwitz）、恩斯特·巴拉赫（Ernst Barlach）、列亨布魯克（Wilhelm Lehmbruck），這個組織後來又有一批藝術家參加，成為力量最強大的一個表現主義集團。

第一次世界大戰之後，表現主義成為壟斷德國現代藝術的最主要潮流，因為戰爭對德國社會和人民造成了極大的損害，表現主義恰恰符合了當時社會的心理需求，通過諷刺、扭曲表現等方法，來諷刺和抨擊現實和社會不公平，出現了第一次世界大戰之後的新一代表現主義大師，其中包括了喬治·葛羅士（George Grosz）、奧特·迪克斯（Otto Dix）等。在他們的影響下，西方各國都出現了類似的表現主義藝術，表現主義是現代藝術的一個非常重要的範疇。同時也影響了文學，在文學上出現了表現主義思潮，同時還在音樂上、戲劇上出現了音樂的表現主義運動、戲劇的表現主義流派等。

美國的藝術家受到德國表現主義的感染，他們放棄了德國表現主義的社會性趨向，在抽象的形式中開拓新的創作天地，從而在第二次世界大戰期間和戰後形成了具有美國特點的表現主義——抽象表現主義。在一九五○至六○年代壟斷了整個美國藝術界。

德國的表現主義強調個人感受的表現，強調個體的主觀意識，對社會腐敗、頹廢的批評，都刺激了德國一九三三年上台的納粹政權，因此，做為一個運動，表現主義在納粹上台之後就被封殺了，整個第二次戰爭期間和之後的很長一段時期，做為一個運動的表現主義基本消失，只有美國抽象表現主義存在。

但是，做為一種藝術方法和思想方法，表現主義卻依然具有它的生命力，無論在戰前還是戰後，表現主義方法和思想依然存在，並且在一九八○年代終於再次形成高潮，稱為「新表現主義」運動。

二、新表現主義的基本狀況和背景

新表現主義主要的反對對象是一九七○年代控制了西方當代藝術的兩個主要流派：觀念藝術和極限主義藝術，同時也反對與這兩個運動有密切關心的另外一個

藝術傾向：所謂的「波維拉藝術」（Arte Povera）。因此，新表現主義是當代藝術在一九七〇年代以後出現的重點轉折的代表性運動和潮流。

其實，自從現代藝術在廿世紀產生以來，現代和當代藝術的發展中一直存在有表現主義的動機。因為藝術是藝術家自我情緒的表現這個核心內容，始終能夠緊緊抓住一些藝術家的心，表現自我，表現感覺，是現代藝術長期以來的一個主題。而表現主義強調表現的手法，對於技法的重視，又使得表現主義和那些無需技法就可創作的新流派，比如觀念藝術、極限主義、普普藝術等，在某些藝術家的眼中相形見絀，因此特別受到歡迎。

表現主義有些時候僅僅是某些藝術家的風格，比如法國的史丁、英國的培根（Francis Bacon），都沒有形成運動，僅僅存在於他們自我的藝術創作中，但是，有些時候，表現主義藝術家集中起來，形成具有國際影響力的藝術運動，比如德國一九〇五年的「橋社」，慕尼黑一九一一年的「藍騎士」等，都成為藝術史上不可忽視的重要藝術運動，綜觀表現主義在現代藝術中發展的軌跡，經常可以看到這種起伏興衰的情況。上溯到愛德華‧孟克、文生‧梵谷，下到一九八〇年代的新表現主義，表現主義始終是現代和當代藝術中一個不可缺少的有機組成部分。

基克比（Per Kirkeby）在1990年創作的油畫〈沃德涅〉
（Voderne，1990，oil on canvas，200×300cm）

（左上）馬庫斯‧魯配茲（Markus Lupertz）的作品〈5 Bilder
uber das mykenische Lacheln〉油畫 270×400cm 1985

（右上）安佐‧庫齊（Enzo Cucchi）在1991年 創 作 的
〈Transporto di Roma su un Capello d'oro〉油畫和鐵拼合
292×501cm 1991

（右中）萊奈‧費庭（RainerFetting） 馬布圖－坦茲（Mabutu
Tanz.1983.oil on canvas.282×213.4cm）油畫 1983

（右下）馬丁‧迪斯勒（Martin Disler）在1989-91年期間創
作的作品〈無題〉（Untitled，1989-91，oil on canvas.194.5
×196cm）

左頁：
（上）依門多夫（Jorg Immendorff）的油畫系列「德國咖啡館」
之一（Eigenlob Stink nicht.1983.Cafe Deutschland series.
oil on canvas.150×200cm）

（下左）卡爾‧霍迪克（Karl Horst Hodicke） 奧斯維庫夫
（Ausverkouf.1964.acrylic on canvas.150×97cm）油畫 1964

（下右）卡爾‧霍迪克（Karl Horst Hodicke） 無題（Untitled.
1985.oil on canvas.260×190cm）油畫 1985

　　如果講運動形式，那麼我們可以說表現主義起碼有三次國際性的運動高潮，第一次是第一次世界大戰前後在以德國爲中心的中、北歐國家產生的表現主義，第二次是第二次世界大戰後在美國發展起來的抽象表現主義，第三次就是本文要討論的一九八○年代中期以來發展起來的新表現主義。

　　在評論界有一個流行的看法：表現主義主要是歐洲北部地區的藝術運動，特別是德國、斯堪的納維亞國家和荷蘭、比利時這兩個所謂的「低地國家」的運動。從歷史發展來看，這種看法也有它正確的方面：的確主要的表現主義運動都是在這個區域中發展起來的；但是這種看法忽視了相當一部分孤軍奮戰的非這個地區的藝術家的創作和努力，比如在兩次世界大戰期間在表現主義繪畫上具有很大影響的法國畫家史丁，戰後對於表現主義藝術有很大影響的英國畫家培根，都是表現主義藝術上舉足輕重的人物，而他們都不屬於北歐地區，因此，這種簡單的以地緣方式來確定藝術運動的作法看來很有問題。

三、科伯拉集團

　　第二次世界大戰結束以後，德國的表現主義藝術基本在戰前就給納粹扼殺了，大部分德國的表現主義藝術家流離失所、流落異國他鄉，做爲一個有聲有色的運動，德國的表現主義已經成爲昨日黃花，不復存在了。戰後初年，歐洲出現了新的表現主義藝術的探索，並且出現了戰後最早的歐洲表現主義團體——「科伯拉集團」。

　　「科伯拉集團」是由斯堪的納維亞和低地國家的表現主義藝術家組成的。「科伯拉集團」的原來名稱是「COBRA」，這個字是由藝術家來自的三個城市的首寫字母合成的：丹麥的哥本哈根（COpenhagen），比利時的布魯塞爾（BRussels）和荷蘭的阿姆斯特丹（Amsterdam）。他們在戰後歐洲動盪之中發展表現主義，具有非常明顯的動機：戰爭造成人類的浩劫，造成戰爭倖存者心理巨大傷害，通過表現主義藝術得到發洩。這個時候，巴黎已經失去了戰前世界現代藝術首府的地位，紐約爲中心的抽象表現主義取而代之，而「科伯拉集團」則以表現主義的形式，在歐洲問鼎巴黎的領導地位。

　　「科伯拉集團」中最具有代表意義的藝術家是荷蘭畫家卡爾・阿拜爾（Karel Appel）。他是當代藝術的常青樹，從一九五○年代開始，他堅持表現主義的創作，直到一九八○年代依然非常高產，不但維持了表現主義在當代的發展，而且促進了它的成長，因此，阿拜爾在當代藝術中具有非常重要的地位。他的作品受到德國早期表現主義藝術很深刻的影響，無論在筆觸、強烈而和諧的色彩使用，還是在通過繪畫表現自己強烈的情緒上，他的作品都能夠明顯看出與德國早期表現主義藝術家艾米爾・諾爾德藝術之間直接的因果關聯關係。比如他在一九六六年創作的油畫〈躺著的裸體〉就具有這樣的特徵。

　　「科伯拉集團」其他藝術家的作品也大部分具有與德國表現主義的繼承關係，這

個集團是連接戰前德國表現主義和新表現主義之間的一座橋樑。

四、英國的表現主義探索

英國的人物繪畫一直具有傳統，無論當代藝術如何激烈的衝擊，英國人物繪畫一直是沒有動搖過的一塊獨立的土地。在這塊土地上，也具有表現主義藝術家的耕耘。

英國最重要的表現主義藝術家是法蘭西斯・培根。培根是一個非常複雜的藝術家，他一直否認自己是表現主義畫家，他說自己沒有什麼可以表現的（見羅伯特・修斯編輯的錄像文獻片：《新的震盪》中培根自己的解釋），但是他的作品卻一直頑固地體現出所有表現主義基本的特色：都抗拒傳統的繪畫和雕塑的構圖和比例原則；具有強烈的個人情緒，表現當代的都市生活和價值觀；明顯缺乏對於傳統美術的圖畫式理想美的關切和重視；採用近乎幼稚的的技法表現緊張、娛樂性的對象表現，從而表現了一種內在的不安、緊張、敵視感，和含糊性、曖昧性；強烈、憤怒的色彩，同時也基本是協調的。他受到現代藝術各個方面的影響，比如畢卡索的影響（多角度觀看對象），孟克和梵谷的影響（強烈的個人情緒發洩，並且經常是悲觀的），他使用攝影為創作的參考，通過攝影來觀察人動物性的方面。他描繪的性、裸體都具有野蠻的、動物性的、放縱的形式，絕對沒有美感。即便他的肖像作品，也充滿了這種悲觀的曖昧情緒，比如他在一九八九年創作的肖像〈約翰・愛德華肖像〉就是這種特徵的典型。關於培根的藝術，《藝術家》雜誌已經有過大篇幅的專論，在這裡就不重複了。

英國表現主義的另外兩個很有影響的藝術家是佛蘭克・奧巴赫（Frank Auerbach）和列昂・科索夫（Leon Kossoff）。這兩個藝術家都是畫家大衛・邦伯格（David Bomberg）的學生。大衛・邦伯格在第一次世界大戰前和期間是一個在英國存在時間非常短暫的藝術團體「沃爾特」（Vorticist group）的成員。這個藝術團體其實是義大利未來主義的一個分支流派，但是未來主義在英國市場很狹窄，因此很快就消失了。大衛・邦伯格之後改變了自己的畫路，開始向表現主義方向發展，他的描繪比較精細，與用筆狂放的德國表現主義大相逕庭，因此被稱為「慢表現主義」（Slow Expressionism），但是，仔細觀察他的作品，會發現他的表現主義的根源和動機與德國依然不同，主要還是根植於英國的藝術。

大衛・邦伯格通過對學生的培養，傳授了自己的表現主義理念和風格，在佛蘭克・奧巴赫和列昂・科索夫的作品中都可以看出這種影響和風格特徵來，佛蘭克・奧巴赫在一九八七年創作的油畫〈莫寧頓彎道〉中就具有這種英國繪畫的根源痕跡。色彩濃厚而沈著，用筆強有力，而具有沈著的對於現代都市文明的自我評價在內，是英國表現主義的一個很重要的發展。他的作品也顯示了他除了受到老師大衛・邦伯格的影響之外，也受到其他表現主義畫家的影響，比如史丁的技法影響，艾米爾・諾爾德等。

布魯諾‧切科別利（Bruno Ceccobelli）的〈Prova in Due Fuochi〉木板上的混合媒介　153.7 × 133.3cm　1989

列昂‧科索夫的作品中也具有老師的影子，但是更加多的是諾爾德的和柯克西卡的繪畫影響，比如他在一九七二年創作的〈父親肖像〉就具有非常強烈的柯克西卡的痕跡，這說明英國的表現主義雖然受到島國的地緣限制，但是依然是國際表現主義運動的一個環節。

另外一個具有影響力的英國表現主義畫家是霍華德‧霍金（Howard Hodgkin）。他的作品似乎擺脫了英國其他表現主義畫家的影響，也沒有走常規的表現主義的路徑，而使用簡單的筆觸，強烈的色彩來表現自己希望表現的主題。他在一九八九年創作的油畫〈威尼斯的落日〉就是這種方式的典型代表。英國十八至十九世紀的繪畫大師泰納曾經多次描繪威尼斯的落日，他的作品具有朦朧的印象主義的傾向，因此是色彩絢麗的、美好的，而霍金的落日是沈重的、太陽是棕黑色的、威尼斯是四方的深綠色和紅色的，凝重而深刻，與泰納的傳統

（左）彼得‧切瓦利爾（Peter Chevalier）在 1987 年創作的油畫〈II Monttino〉160 × 200cm　1987
（右）　迪特‧哈克（Dieter Hacker）的〈 Der Lech〉　油畫 160 × 230cm　1986

克里門蒂（Francesco Clemente） 冥想
（Contemplation,1990,gouache on paper on
canvas, 243 × 248cm）

桑德羅‧齊亞（Sandro Chia） 皮謝里諾（
Pisellino） 油畫 198 × 284.5cm 1987

克里門蒂 瑪姬（The Magi） 壁畫 200 × 300cm 1981

大相逕庭。但是，從他的作品中，我們依然可以看到諾爾德的影子，依然是經典表現主義的持續發展。

英國的表現主義發展得非常獨特，它從來沒有產生過德國那樣的表現主義集團，在很大程度上是藝術家分散的、個體的自我創作，英國表現主義喜歡人物題材，因此有時候也被稱爲「改造的人物畫」，或者「再人物畫」（Refigured painting），個體性、分散性使英國的表現主義具有很多元化的特色。

五、德國的新表現主義

表現主義的產生和發展一直是以德國爲中心的，德國是表現主義的搖籃，「橋社」和「藍騎士」都在德國形成和發展，一九三〇年代納粹政權攻擊現代藝術也是以德國表現主義開刀的。

德國的表現主義發展具有它本身強烈的特色。首先是德國表現主義具有很突出的群體性，往往是形成集團，由一批志同道合的藝術家一起工作創作，而形成很有力的形式；其二是德國的表現主義具有很強烈的社會背景或者社會目的性，與其他國家的表現主義比較，德國的表現主義的社會隱喻性最強。

德國在第二次世界大戰之後被分成兩部分：東德和西德。東德在蘇聯集團內，藝術被要求遵循蘇聯政治藝術的社會主義現實主義風格，以學院派的寫實爲中心，表現宣傳政治目的的題材。但是，由於德國藝術家在一個具有濃厚現代藝術傳統的國家中生活和工作，德國具有長期的現代藝術，特別是表現主義藝術發展的歷史，要他們輕易放棄現代藝術，接受他們認爲具有過分宣傳痕跡的寫實主義風格，並不容易。

在這種情況下，東德的藝術家開始小心翼翼地嘗試表現主義創作，他們使用的方式，與第一次世界大戰前後的經典德國表現主義非常接近，因爲東德的藝術家沒有可能與西方和外界接觸，因此他們的藝術試驗是在近乎封閉的條件下進行的，這種重複第一次世界大戰前的經典表現主義的情況是可以理解的。

西德的情況則不一樣，西德的藝術家可以在比較寬鬆的意識型態環節中創作，發揮也自由得多，這樣的情況，使西德的藝術家能夠在戰後很快發展新的表現主義形式，比他們在東德的同行來說，發展的水準也高得多。

東德和西德雖然被柏林牆分隔，但是畢竟是一個民族，交流依然存在，這也包括了藝術家之間的交流。在兩個德國的藝術家之間溝通往來、促進兩個德國的表現主義藝術發展的關鍵人物是畫家喬治·巴塞利茲。

喬治·巴塞利茲原名喬治·肯恩（Georg Kern），生於一九三八年，他的家鄉在東德，叫「德意志巴塞利茲」（Deutschbaselitz），他取這個地名後面一節做爲自己的名字。這個小城市位於東、西德的邊疆上。他在東德的一家美術學院（the Hochschule fur Bildende und Angewandte Kunst）學習美術，學院的教學強調藝術爲政治服務，因此也主要強調寫實主義的技法訓練。之後，他設法進入西柏林的一家美術

學院（the Hochschule fur Bildende Kunste,West Berlin）深造。在那裡第一次見到美國抽象表現主義大師傑克森‧帕洛克、菲利普‧加斯頓（Philip Guston）和其他美國藝術家的新藝術作品，受到很大的震撼。他認為他的責任應該是繼續發展德國現代藝術，使之不因為政治因素而被中斷。

喬治‧巴塞利茲在一九六一年與同學尤金‧勛伯格（Eugen Schonbeck）組成一個前衛藝術小組，稱為〈潘達莫農（一）〉（Pandemonium I），並且發表了宣言。詞彙含義含糊不清的宣言，表明了他要發揚德國現代藝術傳統的決心，和探索新藝術形式的企圖。這個宣言與第一次世界大戰前柯克西卡的表現主義編導的一個表現主義戲劇（the play Morder,Hoffnung der frauen,or Murderrer,Hope of Women）的語言內容卻非常接近，顯示喬治‧巴塞利茲與德國經典表現主義之間在思想上的關係。而他的創作則開始轉向明顯的表現主義方向，他的繪畫受到越來越多的重視。

喬治‧巴塞利茲的表現主義創作從開始起就具有很強烈的社會批評特徵，對性等一系列社會非常敏感的問題，也都採用了非常激進的表現，因此一直遭到兩個德國當局的敵視，他在一九六三年創作的兩張油畫在德國一家商業畫廊展出時被西德當局以具有猥褻內容為由而沒收，兩年後才發還給他。但是他的創作一直不斷，具有強烈的表現主義特點，因此在國際上的聲譽也越來越高，一九六五年喬治‧巴塞利茲獲得藝術界非常重要的「羅馬大獎」（Villa Romana Prize），他因此獲得在義大利的佛羅倫斯居住一年從事創作的機會。

一九六九年，喬治‧巴塞利茲的創作出現了一個非常大的轉折，他開始在這年把所有他畫的畫倒置處理，因此，作品看來是反的、倒掛的。比如他在一九八二年創作的油畫〈阿地尤斯〉就具有這個特點。畫是以黃色為方格，有兩個倒立的人體，用筆放蕩不羈，色彩和筆觸強烈，是他的典型代表作。他這樣處理，具有很多不同的解釋，評論界一般認為他的這個處理是一方面希望保持與經典表現主義的聯繫，同時又希望與經典表現主義具有不同的面貌。

喬治‧巴塞利茲的創作表現了德國經典的表現主義藝術家的一個特點：他們不太在乎表現具體、個體的意識，而更加希望能夠突出的表現社會性議題。這一直是德國現代藝術，乃至德國現代文化的特徵。

德國新表現主義藝術家中出現了新一代的人物，與傳統的德國表現主義不同，他們比較少關心社會問題，而希望更多地反映自己的感受，如果說德國傳統的、經典的表現主義和新表現主義之間具有區別，這應該被視為主要的區別之一。比如德國新表現主義畫家印門朵夫（Jorg Immendorff）的油畫系列「德國咖啡館」和他其他的作品，就具有強烈個人情緒在內，渾沌的、黑暗的咖啡館，複雜的氣氛和複雜的文化大雜燴，都表現了藝術家對於德國一九八○年代社會文化的看法和感受。同樣的，另外一位新表現主義的代表人物卡爾‧霍迪克（Karl Horst Hodicke）的作品也有類似的個人化、情緒化的特點，與傳統的表現主義的社會化不同。比如他一九六四年的作品〈奧斯維庫夫〉（德文，意思是「賣完」），一九八五年的

格林‧威廉斯（Glynn Williams） 非洲的獵人（Hunter, from the African, 1981, ancaster stone, height 134cm）

麥克‧桑德勒（Michael Sandle）在1985年創作的雕塑〈鼓手〉（The Drummer）青銅 高269cm 1985

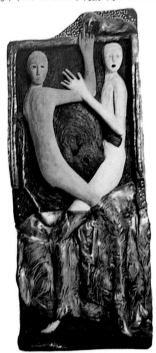

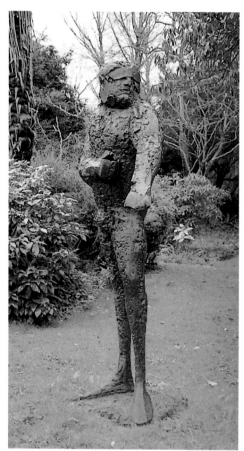

伊麗莎白・佛林克（Elisabeth Frink）1963 年的雕塑〈朱
達〉（Judas）青銅 高 190cm 1963
（右上）尼古拉・海克（Nicola Hicks）在 1993-94 年創
作的雕塑〈薩拉熱沃〉（Sarajevo）石膏和稻草 高 190cm
（右下）巴利・佛拉拉岡（Barry Flanagan）1992 年的雕
塑〈大鏡子的尼津斯基〉（Large Mirror Nijinski）青銅
309.2 × 91.4cm 1992

左頁：
（左下）米莫・帕拉丁諾（Mimo Paladino）在 1989 年創作
的油畫〈無題〉（Untitled, 1989, oil and steel on
canvas, 108 × 80cm）
（右下）米莫・帕拉丁諾（Mimo Paladino）　阿里戈利亞
（Allegoria）　彩繪青銅浮雕 185.4 × 76.2cm　創作時間
不詳。

〈無題〉都具有狂放表現情緒的特點，而不太具有社會議題的隱喻性。如果說他的作品還有少許社會內容的話，那麼可以說〈奧斯維庫夫〉是用隱隱約約的方式來影射消費社會的消費文化，因為題目的原意是「賣完了」的意思。仔細看看這張作品可以依稀看出是一個破爛的商店的玻璃櫥窗中陳列有婦女的衣服，而在〈無題〉中，這種可以辨認的社會內容已經不見了，發展的趨勢顯然是越來越強調藝術家自我的感受，而不是作品的社會責任。

這種強調自我，而不再強調社會主題的傾向在許多新表現主義的德國青年藝術家作品中都可以看見，比如德國藝術家沃夫根‧帕特里克（Wolfgang Petrick）的作品〈Zu Preussische Pieta:Der Ritt〉，描述的是戴防毒面具的人和一個戴著德國第一次世界大戰期間士兵用的尖頂鋼盔的孩子，充滿了神祕主義色彩，很容易聯想起喬治‧葛羅士的作品影響來。

德國新表現主義的藝術家在創作上逐步擺脫第一代對於社會問題那種悲天憫人的立場，轉向神祕主義、原始主義動機，這是一個很大的改變。比如德國藝術家萊奈‧費庭（Rainer Fetting）一九八三年的作品〈馬布圖—坦茲〉在創作上具有強烈的神祕色彩，與德國十九世紀向新幾內亞派遣殖民遠征軍時在那個熱帶叢林島上收集到的舞蹈、民間藝術有密切的關聯。另外一個德國新表現主義藝術家馬庫斯‧魯配茲（Markus Lupertz）的作品〈5 Bilder uber das mykenische Lacheln〉也有類似的神祕主義色彩，和非歐洲的民俗文化的特點。這張大畫是橫列了一排宗教性的偶像，具有很濃的宗教崇拜的趨向。這與德國第一次世界大戰前後的表現主義的確很不一樣。

六、新表現主義的國際化發展

新表現主義在一九八○年代中期被商業畫廊、畫商推動起來，很快成為一個在國際上很受人注意的新藝術現象，如果我們了解上面發展脈絡的話，就知道它並不是突如其來的運動，而是一個持續發展了接近八十年的現代藝術的發展而已。當然，一九八○年代中期之後，由於它成為一個國際運動，因此也吸引了不少其他國家的藝術家參與，特別是美國和歐洲的藝術家，使之成為一個名符其實的新藝術運動。

新表現主義的許多參與藝術家都繼續了德國新表現主義藝術家的路徑，在創作上、在手法上具有非常接近的地方，比如丹麥畫家基克比（Per Kirkeby）的作品，與上面提到的兩位德國新表現主義畫家萊奈‧費庭及馬庫斯‧魯配茲作品的神祕主義、原始主義的動機就非常接近。他在一九九○年創作的油畫〈沃德涅〉就具有這個特色，說明國際新表現主義運動的內在密切關聯。他的作品中的神祕主義動機來自古代的洞穴繪畫，充滿了原始的神祕感，是新表現主義繪畫的一個很獨特的方式。

有些時候，新表現主義藝術家不採用任何與古代、古典、神祕的民俗因素

的方式，而直接通過繪畫來製造一種神祕的氣氛，這種氣氛的營造，可以在馬丁·迪斯勒（Martin Disler）一九八九至九一年期間創作的作品〈無題〉中明顯地看出來。這張油畫採用白色、灰色、黑色和綠色，朦朦朧朧地描繪了兩個人物，非常含糊不清，氣氛神祕，但是卻沒有任何參考因素，僅僅是通過氣氛營造達到的效果，很有特色。同樣的，藝術家奔德·科伯林（Bernd Koberling）一九八二年創作的油畫〈科莫拉涅三〉以典型表現主義的筆法描繪了兩隻黑色的烏鴉，也沒有使用其他參考的因素，但是依然造成了神祕的氣氛，也是類似的趨向。

表現主義的繪畫具有很強烈的內涵，在表現上也具有強烈的手法特徵，諾爾德、柯克西卡、佛蘭茲·馬克等這些藝術家的作品都具有這樣的特徵，好像音樂在具有強弱、明顯的節奏一樣，他們的繪畫作品也充滿了高音和低音，對比強烈分明，而這種經典表現主義的特徵在新表現主義中卻越來越不普遍了。以上幾個新表現主義畫家的作品，混沌、不刻意強調高低強弱，僅僅達到能夠表現的目的就滿足了。以另外一個德國新表現主義畫家迪特·哈克（Dieter Hacker）的一九八六年的作品〈Der Lech〉就可以說明這種情況。作品上畫了一個站在河流中間的人，呆視岸邊的石頭，冷漠，缺乏強烈對比，與經典表現主義有很大區別。有些作品雖然在形式比較強烈，但是內容更加隱晦，不像經典表現主義的作品那樣具有比較一目了然的動機表現性。比如彼得·切瓦利爾（Peter Chevalier）一九八七年創作的油畫〈Il Monttino〉，描繪了個馬頭，一個盾牌，依靠在一棵樹幹上，前面有一束鮮花，表現什麼，非常含糊不清，應該也具有代表新表現主義的特徵。

新表現主義是一九八〇年代在德國首先開始興起的，之後影響到北美和其他地區，一時非常興盛。一九八一年一至三月份在倫敦的皇家藝術學院（the Royal Academy of Arts in Lndon）舉辦了「繪畫中的新精神」為題的新表現主義畫展，把這個運動和風格推到世界矚目的高度。商業炒作隨機而起，當時的氣氛簡直有些可以以「一擁而上」，或者「一窩蜂」來形容。商業炒作之所以如此熱，原因是因為在一九七〇年代曾經通過商業炒作炒熱了觀念藝術，很多藝術經紀人、畫廊都賺了大錢，因此採用同樣的方法來炒新表現主義，效果也相當可觀。這種背景，是第一次世界大戰前後的經典表現主義運動所沒有經歷過的。

其實，新表現主義的出現還具有一個很大的國際政治背景，就是「冷戰」的對抗在藝術家中造成的心理影響，雖然不少藝術家都不在作品中表現政治和社會內容，但是他們作品內的那種神祕、壓抑感，與柏林牆、與德國的分裂是絕對有密切的關係的。因此，也可以從某個側面來說：新表現主義依賴的一個社會生存背景是德國的分裂和兩個政治陣營的對抗。

一九八九年，蘇聯瓦解，隨即整個東歐集團都瓦解了，做為東方集團中重要的國家之一的東德也解體，柏林牆一夜倒塌，德國統一，這個大背景的改變，造成德國本身的國情大變，而依靠德國特殊分裂狀況而產生的新表現主義因此立即受到影響，從而開始走向下坡路，這也是為什麼德國的新表現主義在一九九〇年代

傑拉德・加魯斯特（Gerard Garouste） 阿維拉的聖特雷沙（Gerard Garouste）油畫 200 × 300cm 1983

菲利普・加斯頓（Philip Guston） 梅薩 油畫 1976

尚・拉斯丁（Jean Rustin） 電燈下的兩個女人（Two Women with an Electric Light bulb, 1983, acrylic on canvas, 130 × 160cm) 油畫 1983

遠沒有一九八〇年代那種鼎盛的氣勢的主要原因之一。

七、義大利的新表現主義 —「三Ｃ」和其他代表人物

眾所周知，第一次世界大戰前後在德國的表現主義運動基本沒有影響到義大利，義大利在現代藝術運動中是以超現實主義、未來主義著名的，但是一九八〇年代的新表現主義則在義大利有很大的回響，產生了好幾個具有世界影響力的義大利新表現主義藝術家。

義大利的新表現主義主要藝術家是三個名稱都以字母「Ｃ」爲首的畫家爲代表的，稱爲「三Ｃ」。這三個「Ｃ」分別是桑德羅・齊亞（Sandro Chia），安佐・古奇（Enzo Cucchi），佛蘭西斯科・克里門蒂（Francesco Clemente）。其中影響最大的是古奇。他的作品往往採用單色在畫布上描繪，形象清晰、準確而簡單，比如他在一九九一年創作的〈Transporto di Roma su un Capello d'oro〉，是一雙大手，畫的左下角有一個黑色的鐵做的圓圈，好像這雙手在呼喚這個黑圓圈一樣，畫面長五公尺，巨大的面積增加了作品視覺的感染力。

齊亞的作品活力十足，具有義大利人的幽默、樂天的風格，比如他的作品〈皮謝里諾〉，上面的四個拿棍子要鞭

奧德・涅德魯姆（Odd Nerdrum） 守水人（The Water Protectors, 1985, oil on canvas, 157×183cm），油畫 1985

打下面一個紅色小人的紳士形態充滿漫畫的趣味，用筆活潑生動，也具有相當的裝飾性，特別是他的色彩和筆觸肌理均勻，具有很高的裝飾性，使他的作品很快得到歡迎，成為非常快速成功的新表現主義畫家之一。

　克里門蒂大部分時間在印度的馬德拉斯居住，工作室也設在那裡。因此受到印度的宗教氣氛很大影響，他的不少作品都具有這種影響的流露。比如他一九九○年的作品〈冥想〉描繪了兩個人面，一個開眼，一個閉眼，面部後疊畫了夜間景色和白天景色，對比強烈，冥想中有山水，有日月，作品中具有很多的宗教意義內涵。是他獨特的風格。他的另外一張作品、壁畫〈瑪姬〉則描繪了三個裸體人物，都躺著在冥想，還有三件印度的宗教器皿，表現的內容雖然朦朧不清，但是卻表現了他的宗教傾向和信念。他反覆強調他喜歡原始主義，在自己的繪畫中也盡量少畫，保持比較簡單原始的面貌，但是他的宗教立場，使他的作品中的宗教傾向大於原始主義的傾向。

　採用宗教方式來作表現主義繪畫，不僅僅局限於克里門蒂一個人的作品中，另外一個義大利新表現主義畫家布魯諾・切克貝利（Bruno Ceccobelli）也有類似的手法。他的作品〈Prova in Due Fuochi〉在木板上利用混合媒介創作了一個頭上有光環的女性，與絲綢之路上一系列的洞窟壁畫，特別是敦煌壁畫具有極其相似的地方，這種宗教性的趨向，在不少青年的新表現主義畫家作品中都可看到。

　　在義大利所有的新表現主義藝術家中，最值得一提的應該是米莫‧帕拉丁諾（Mimo Paladino）。他也被認爲是最具有表現主義特點的新表現主義畫家之一。他的作品之中具有新表現主義共同的含糊不清的觀念和動機，但是在表現手法上他採用了非常有力的筆觸，某些原始面具式的形象使作品充滿了生機和寓意。比如他在一九八九年創作的油畫〈無題〉就是這種風格的一個很好例子。他的另外一件作品〈阿里戈利亞〉是青銅浮雕再上色，上面有兩個交叉而坐的人，形式上也非常獨特，他是兼進行繪畫和雕塑的新表現主義藝術家之一。這在經典表現主義藝術家中是不多見的。

八、新表現主義的雕塑

　　上面提到義大利新表現主義藝術家米莫‧帕拉丁諾也從事雕塑創作，其實在新表現主義中是很少見的現象。新表現主義主要是在繪畫上的運動，在雕塑上則非常有限。大部分新表現主義都是以人物爲中心從事創作的，因此必須在人物雕塑家中才比較容易發展出新表現主義，而歐洲的人物雕塑家很多集中於英國，英國自然就變成新表現主義雕塑可能產生的一個核心。

　　從事表現主義，或者作品中具有表現主義色彩的英國雕塑家最早有卡羅（Caro），之後有朗（Long），戈德沃斯（Goldsworthy），然後又有東尼‧魁克（Tony Cragg）、理查‧迪康（Richard Deacon）等人。這些人都已經年事甚高，不少已經去世了，目前在創作中具有比較明顯的表現主義特徵的雕塑家有伊麗莎白‧佛林克（Elizabeth Frink）、麥克‧桑德勒（Michael Sandle）等人。其中最具有新現代主義特徵的當推佛林克，她的作品充滿了表現主義特色。她自己曾經反覆強調，她的雕塑不是提供常規的方法看的，因爲她的雕塑上的每一塊結構都具有獨立的情感，代表她在那個時刻處理時的情感和衝動，因此，她的立場具有類似表現主義的地方。她的作品，比如一九六三年的雕塑〈朱達〉就是這樣的作品，作品上充滿了細塊的黏土，具有複雜的加工過程的戲劇痕跡，而整體的雕塑卻好像沒有完成一樣，她關心的看來是過程，而不是最後完成的結果，具有某些解構的動機。佛林克在一九九三年去世，她去世之後，評論界基本一致認爲她是一個新表現主義的雕塑家。

　　麥克‧桑德勒（Michael Sandle）的風格與佛林克不太一樣。他的雕塑也屬於新表現主義，但是更加重視人體雕塑細節直接的協調關係。他在一九八五年創作的雕塑〈鼓手〉上，塑造了一個沒有面孔的、全身披掛的武士一樣的鼓手，甲冑、衣服的褶皺都以立體主義形式處理，甚至鼓槌也設計了一排，顯示不斷擊打時的動態，這種具有相當結構主義形式的處理，使他的雕塑具有相當的裝飾效果，因此很受公共藝術項目管理單位的歡迎。

　　其他的新表現主義雕塑家還有尼古拉‧海克（Nicola Hicks）、格林‧威廉斯（Glynn Williams）、巴利‧佛拉拉岡（Barry Flanagan）等，他們雖然在風格上個個

不同，但是都具有類似的表現主義特徵。這種風格，可以從他們的作品看出來，比如尼古拉・海克一九九三—九四年創作的雕塑〈薩拉熱沃〉表現了這個前南斯拉夫共和國內戰造成的傷亡和損失，形式非常破碎和慘烈，具有經典表現主義抨擊第一次世界大戰類似的手法；格林・威廉斯一九八一年的作品〈非洲的獵人〉則具有原始藝術，特別是非洲原始的部落藝術的特徵，巴利・佛拉那岡一九九二年的雕塑〈大鏡子的尼津斯基〉，以兩個兔子相對舞蹈的形式來包含對尼津斯基芭蕾舞的戲謔。

九、幾個獨立的表現主義藝術家

除了德國、義大利這樣國家具有比較緊密的新表現主義創作集團之外，還有少數獨立的表現主義藝術家，他們完全與新表現主義浪潮不往來，也不參加商業炒作，但是他們的創作依然代表新表現主義發展的一些方向。

在這些具有一定表現主義特點的藝術家中，比較引入矚目的有挪威的奧德・涅德魯姆（Odd Nerdrum），法國的尚・拉斯丁（Jean Rustin）等人。奧德・涅德魯姆的描繪方式是嚴峻的寫實主義的，他被稱為「新巴洛克主義」的代表人物，但是他的作品中依然充滿了表現主義的動機，不過採用了比較寫實的方法來表現而已。他最著名的作品是一九八五年創作的油畫〈守水人〉，畫面上是三個帶槍的守水者，風格具有很典型的巴洛克特徵，而他們的步槍卻是現代的，衣服、背景、他們的動機都非常曖昧，模模糊糊的內容，表現了他希望傳達的一種氣氛，而不是一個內容。這張作品引起評論界很大的興趣，被認為是後現代主義的代表作，而它的新表現主義特色卻依然非常突出。

拉斯丁是一個經歷了大變化的法國畫家。一九六○年代以前，他是一個很成功的抽象畫家，一九六一年在巴黎的現代藝術博物館舉辦了自己的回顧展，之後突然改變畫風，開始畫人物，並且主要是男女裸體，他的模特兒往往是醜陋的、年老的或裸體，沒有提供任何的美感，恰恰相反，他的作品使人們聯想到醜惡、衰老、疾病、手術、變態這類內容。他的作品，比如一九八三年的〈電燈下的兩個女人〉，表達了衰老和醜陋，不是對社會問題提出自己的表現，而是對於生命的短暫進行消極的表現，孤獨、冷漠、變態、衰老，他的作品具有一種宿命的氣氛。

另外一個法國的新表現主義藝術家是傑拉德・加魯斯特（Gerard Garouste），他的表現主義作品除了具有表現主義一般的特徵之外，也明顯地具有古典藝術的影響痕跡，比如他的作品〈阿維拉的聖特雷沙〉就是一個例子，這張作品具有濃厚的文藝復興藝術的氣氛，也同時具有表現主義的色彩，是藝術家的代表作之一。

美國的新表現主義藝術家基本都獨立創作，沒有像義大利或者德國的新表現主義畫家那樣形成群體。美國比較重要的新表現主義畫家、也是能夠在最大限度內把美國的表現主義和歐洲的人物繪畫傳統結合起來的美國畫家是羅伯特・包尚

戈魯伯 審問 1981

包尚 紅天 1969

科柏林的作品〈Karmorane 111〉 1982

（Robert Beauchamp），他的代表作〈紅色的天〉完成於一九六九年，代表了他在表現主義上的探索方向，隨意、具有美國式的黑色幽默感和神祕感。

還有兩個藝術家在表現主義上一直進行探索的，同時也取得國際藝術評論界首肯的是列昂·戈魯伯（Leon Golub）和菲利普·加斯頓。菲利普·加斯頓原來是抽象表現主義畫家，專門從事抽象繪畫創作，直到他的晚年才開始改變風格，從事表現主義的創作。他的作品具有很特殊的冷漠感，比如一九七六年創作的油畫〈梅薩〉，描繪了一堆堆在沙漠上的皮鞋的底部，好像古代建築的廢墟一樣，嚴肅的形式之下具有遊戲的成分，其構思來源於美國的大眾文化，他的作品是新表現主義在美國的形式的代表。加斯頓是在一九八〇年去世的，留下了不少具有表現主義特徵的作品。

戈魯伯則比較趨向採用寫實的表現主義手法來抨擊美國社會的問題，也回復了經典表現主義的立場，比如他在一九八一年創作的〈審問〉一畫，描

（右）阿扎謝塔（Luis Cruz Azaceta） 人蒼蠅（Homo-Fly, acrylic on canvas, 1984, 167 × 152cm）

寫兩個白人警察在折磨和審問一個全身赤裸的婦女，這種近乎於插圖式的真實描繪嚴刑拷打場面，往往具有很大的社會煽動效果，這也正是這個藝術家希望的結果。有些評論家不把不視為新表現主義藝術家範疇，而把他放在寫實主義範疇，原因也是在於他無論從技法、題材上都具有強烈的社會寫實主義傾向。

除了歐洲和美國之外，拉丁美洲國家也出現了一些從事新表現主義創作的藝術家，他們的作品具有濃厚的地方色彩。比如在美國的古巴移民畫家阿扎謝塔（Luis Cruz Azaceta）就是一個典型的拉丁美洲的新表現主義藝術家。他在一九八四年創作的〈人蒼蠅〉，把人和蒼蠅結合為一體，諷刺某些行為如同蒼蠅的為人，具有很特殊的拉丁美洲藝術特徵。

新表現主義在一九八〇年代做為一個影響整個西方世界的當代藝術運動興起，代表當代藝術發展的力量，顯示了傳統的表現主義依然具有藝術上很大的力度和影響。但是必須看到的是這個運動和這個藝術流派之所以如此迅速在世界達到高潮，與積極的商業推廣有密切的關係，而不僅僅是藝術本身規律性的發展，因此就出現來的快，去也快的情況，目前雖然還有獨立的藝術家在從事具有表現主義特徵的藝術創作，但是做為一個熱潮來講，這個運動已經過去了。

第6章　新寫實主義的現狀和發展

第二次世界大戰前後，現代主義藝術的各個流派都取得巨大的成就，並合起來形成了現代藝術的主流，從表現主義、構成主義、立體主義到達達主義、超現實主義、未來主義等，西方評論界往往稱之爲「前衛藝術」。在這個席捲幾乎整個藝術界的國際潮流中，比較遭到忽視的是寫實主義藝術。很多人認爲在前衛藝術的發展中，寫實主義基本消失了。其實這是不正確的看法，寫實主義在現代藝術的開始、發展過程中，都一直存在，迄今爲止，依然是藝術中的一個重要的流派，並沒有因爲現代藝術的發展而消失。其中最值得注意的是美國，在第二次世界大戰期間，美國逐步取代了戰前法國的地位，成爲現代藝術的中心，而紐約更取代的巴黎，成爲當代藝術的核心。與此同時，寫實主義藝術在美國也得到最大的發展，這是非常令人意外的。但是，如果我們注意美國寫實主義繪畫在戰後的三、四十年發展的過程，會發行寫實主義在美國已經不是一個統一的流派，而是非常多元的一個大類型的藝術活動，其中包括了很多不同的形式和內容，參與寫實主義藝術的藝術家也形形色色，各種各樣，非常複雜。與十九世紀寫實主義的統一性、同一性大相逕庭。甚至「寫實主義」（或者翻譯爲「現實主義」）的定義都很難確定。

一、照相寫實主義，或者「超寫實主義」

一九六〇年代到一九七〇年代，在美國出現過一個非常流行的藝術運動，風格特徵是高度的寫實主義繪畫和雕塑，稱爲「超寫實主義」（Super Realism）或者「照相寫實主義」（Photo Realism）。而有些評論家爲了區分一九七〇年代的「超寫實主義」藝術和一九九〇年代以來的「超寫實主義」藝術，所以又稱一九八〇、一九九〇年代的這類型爲「新寫實主義」（Neo Realism）。無論如何，這個類型的藝術，大約在所有的現代主義藝術運動中，這個運動是被誤解得最嚴重的一個了。從這個運動的名稱上就可以看到，真正吸引評論家注意的是「寫實」的形式，而從事這種藝術的藝術家絕大部分都採用照片來做爲創造的主要工具和參考。講直率一點，就是畫照片。照片寫實，加上大部分描繪的題材都是日常的耳濡目染的普通對象：人物、風景、街道等，都是人們每日所見的，這樣造成的印象是這個運動在動機是與普普運動是同源的。如果仔細考慮一下，就會發現照相寫實主義藝術家與觀念藝術家也同時具有相同的動機和背景，在觀念上，他們做出的貢獻、投入的精力還不比觀念主義藝術家少，因此，普遍認爲照相寫實主義是普普運動的發展顯然是一個誤會。而從時間上看，這兩個運動也基本是並行的，很難說那個爲主，那個爲輔。應該說，照相寫實主義和普普藝術是互相影響的，也是並行發展的。

要說明這個關係，比較好的例子是超寫實主義畫家馬爾科姆·莫利（Malcolm Morley）。莫利是英國出生的畫家，其藝術事業是在美國發展起來的。一九六八年，莫利創作了大幅油畫〈在佛基山谷的美國海軍陸戰隊員〉，描繪了一個舉著美國國旗莊嚴地站在美國獨立革命聖地、賓夕法尼亞州的佛基山谷獨立紀念碑前的美國海軍陸戰隊員，表面充滿了愛國主義情緒，而一九六八年是美國國內反政府、反越南戰爭達到高潮的時代，也是最缺乏愛國主義精神的時刻，他的這張作品是根據一張明信片畫的，非常逼真，卻與普普作品一樣，存在這明顯的近似中立的動機在內。這張作品以表面毫無情感的忠實寫實手法，隱隱約約地傳達了對於國家、愛國主義這類當時在美國受到社會強烈批評的內容和表現形式的諷刺，而諷刺的手法卻毫無諷刺特徵，是超寫實主義在當時異軍突起的一個重要的代表作品。

必須提到的是莫利在創作這張作品的時候，連繪畫的方法都是模仿印刷製版分色的網點方式，這張作品如果從細部看，可以看到是由許多好像印刷網點的彩色點組成的，也就是說，莫利希望表現出的是一張巨大的明信片的效果而已，通過這種絕對性的中立方式，來傳達自己的觀念，是超寫實主義的一個幾乎可以說是共同的特徵。

莫利本人在這張作品之後，沒有繼續沿著超寫實主義的方向發展，他逐步轉化為新表現主義畫家，但是他的這張作品，卻為以後的超現實主義，或者稱為「照相寫實主義」繪畫的發展提供了參考的基礎。

真正開創和奠定了超寫實主義繪畫基礎，並且一直到現在為止依然在從事超寫實主義創作的是美國畫家查克·科羅斯（Chuck Close）。他在一九七〇年代已經創作出相對數量的超寫實主義作品，在藝術界引入廣泛的注意，而到一九九〇年代，當超寫實主義藝術已經逐步不再成為藝術界、評論界關注的焦點的時候，他依然從事同樣類型的藝術創作，從而使他成為超寫實主義藝術最重要的代表人物。科羅斯的作品基本都是大尺寸的人物頭像，細緻入微，具有好像照片一樣的真實性和照片的效果，從寫實的技法上看，可以說是非常到家和成熟的。

科羅斯的絕大部分作品都是根據照片，特別是使用最一般的照相機隨意拍攝的照片做為樣本描繪而成的。具有相對程度的隨意選擇題材的特點。他使用油畫、壓克力、水彩等各種不同的材料，描繪類型的題材，作品尺寸都很大。比如他在一九七二年創作的水彩畫〈萊斯利〉，就是畫在紙上的一個青年婦女的頭像，尺寸很大，把照片的焦點前後比較的效果都畫出來了，如果從印刷品上看他的這張作品，會以為是照片而已，毫無主觀情緒，好象僅僅未來表現照片的效果而畫而已。是他當時很具有代表性的作品之一。

科羅斯曾經回憶他是如何從一九六八年開始從事這類型的繪畫創作的。他最早是創作一系列根據照片畫的黑白自畫像，他當時注意到照片上中間部分的焦距準確，而照片邊緣部分則焦距不準確，這樣產生了準確和不準確焦距相對比的效

(上) 拉爾夫・戈因斯 (Ralph Goings) 金色道奇 (Ralph Goings:Golden Dodge,1971,oil on canvas,153 × 183cm) 油畫 1971

(左下) 查克・科羅斯　萊斯利 (Leslie,1973,water-color on paper,184 × 144.6cm) 水彩畫 1973

馬爾科姆・莫利 (Malcolm Morley) 在佛基山谷的美國海軍陸戰隊員 (US Marine at Valley Forge, 1968,oil on canvas,150 × 125cm) 油畫 1968

查爾斯・貝爾（Charles Bell） 幸運女（Lucky Lady.1990.oil on canvas.127 × 228cm）油畫 1990

傑哈德・呂奇特（Gerhard Richter） 明亮的波克（Brighter Polk.1971.oil on canvas.100 × 126cm）油畫 1971

果，他認爲表現這種效果具有很大的意味。因此集中以照相寫實的方法來表現這種攝影的效果，之後開始轉到彩色繪畫上，依然維持這種方法，逐步成爲他的風格特徵之一。他的創作的最突出的立場是非個人化（impersonality）、非個性化、絕對中立、絕對客觀，好象自己僅僅是一個照相機式的描繪工具一樣，執行再現照片的過程而已。因爲眞實到無以復加的地步，因此畫面上毫無動人之處，在寫實的表面下，因而存在著抽象的特徵。科羅斯曾經中風一次，之後行動困難，他依然坐在輪椅上作畫，採用方格網，一格一格塡色，表現的依然是超寫實主義的中立、絕對客觀的立場。透過這種絕對客觀性，他隱隱約約地體現了自己的某種抽象的形式動機。

與科羅斯具有類似重要代表性的另外一個超寫實主義畫家是拉爾夫・戈因斯（Ralph Goings）。他的作品雖然也是使用超寫實主義、照相寫實主義方式，但是在題材上與早期的莫利，或者科羅斯的作品取材都不太一樣，他更注意社會、文化性的題材，而不僅僅是描繪肖像或者明信片而已，更加注意題材能夠產生和造成的聯想、隱喻性，一九七一年前後，他曾經創作了一個系列的作品，題材都是小卡車（pick-up trucks），而背景都是美國單調的日常都市街景。一九七一年畫的〈金色道奇〉就是非常具有代表性的這個系列的作品。畫面上是一輛舊道奇小貨船停在一個維修站門口，街頭景象是最普通、最單調的美國小市鎮的街景，平庸之極，也正是美國社會面貌和文化面貌的寫照，這種以平庸無奇的眞實描繪方式，反映社會的本質面貌的方法，是在以上兩位藝術家的作品中看不見的。也是戈因斯作品最突出的特徵。

戈因斯曾經回憶這個系列的創作的時候提到：他最早開始創作這個類型的題材是因爲他曾經看見兩個美國人在停車場上品頭論足的講他們的小卡車，這兩個人都屬於已經發達了的美國佬，買輛小卡車不是爲了用它來謀生，而是用來炫耀，因此，他感到小卡車所代表的美國文化中的膚淺特徵非常強烈和集中，所以開始以小卡車系列來表達他對於美國社會和文化的看法，他的超寫實主義作品也具有其他人沒有的社會性和文化象徵性。

對於攝影和照片，戈因斯也有自己的看法，他認爲攝影如此普遍，已經成爲日常生活的一個組成部分，因此，攝影、照片其實就是當代生活的組成因素之一，人們接受它，也承認它在現代物質社會中的地位，以照片的形式從事藝術創作，其實是再現社會現象而已。

超寫實主義自從一九六〇年代末開始產生以來，一直維持著低水準的發展，沒有成爲主流，卻也沒有消失，而其特徵也依然是絕對客觀、寫實、中立性的，對於寫實技法具有很高的要求。一九九〇年代，在美國和少數其他西方國家中，依然有部分藝術家從事這類型的藝術創作，形成當代超寫實主義、照相寫實主義群體。其中不少人依然維持一九七〇年代的超寫實主義傳統進行創作。其中比較具有代表性的一個藝術家是查爾斯・貝爾（Charles Bell），他描繪的對象非常特別，

往往是賭場使用的彈子機的細部，或者彩色玻璃珠（玻璃彈子），描繪的方式也依然是根據照片的。這兩類型對象，都與美國賭場文化密切相關，因而自然具有既是美國的，又是俗氣的、市民的、娛樂的、缺乏文化根源的，是美國俗文化的縮影，因而，雖然他的描繪形式上冷漠、中立，其實卻具有深層的文化諷刺意味在中，不過表達方式隱隱約約，並不甚清晰而已。比如他在一九九〇年創作的油畫〈幸運女〉，就具有這個特點。

對於超寫實主義繪畫，評論界是有很大的爭議的，部分人認為這些作品具有它的文化內涵，代表了一種用照相寫實的方式來影射現實的觀念，而另外一些人則認為僅僅是表現畫家們技法的手段而已，價值不大。但是收藏界則對這類型作品具有比較高的興趣，因為無論它們的思想內涵如何，由於製作複雜，技法嫻熟流暢，因此具有相當的投資價值。一九九〇年代以來，超寫實主義繪畫依然能夠在一定程度是發展，與收藏界的喜歡有密切關係。收藏界的中意，使超寫實主義繪畫能夠從一九六〇年代到二千年前後這個期間一直維持經久不衰的狀態，在美國起碼有三代超寫實主義的藝術家同時存在，都在創作類似的作品，也都具有自己的市場和銷路，市場在藝術運動中的作用，因此可以看得很清楚。

如果從歷史的角度來看，超寫實主義繪畫一直在收藏界和上層社會中具有它的市場地位，我們可以上溯到十七世紀荷蘭、法蘭德斯派的靜物繪畫，那些作品中描繪的花卉、水果、瓷器達到微妙微肖的地步，細緻如微，有些作品中描繪達到驚人的精細程度：昆蟲的觸角、桃子表面的絨毛都可以依稀看見，其實已經具有超寫實主義的基本技法特徵了。這種中立描繪客觀對象的方式，在廿世紀被超寫實主義畫家採用來描繪人物、日常生活題材，在手法上基本是一脈相承的。

二、歐洲的新寫實主義發展狀況

比較突出的一個現象是：超寫實主義，或者照相寫實主義雖然在美國具有這樣長的發展歷史，在歐洲的藝術家中卻甚少有回響。雖然高度寫實主義繪畫的根源在歐洲，但是自從一九六〇年代開始，一直到現在為止，這類型繪畫在歐洲的藝術家中地位非常微弱，也不太受到歐洲的收藏界重視。在美國，超寫實主義一直是藝術主流中的一個比較令人注目的種類，在歐洲卻往往停留在藝術家個體的探索中，比較少形成潮流。歐洲也具有少數從事寫實主義風格創作的畫家，但是他們的創作比較美國超寫實主義畫家的創作更加具有比較清晰的觀念內容，也比較不過於中立，比較不走絕對客觀主義道路。因此，形成了歐洲的超寫實主義系統，與美國的同行創作方式相差很大。

比較典型的歐洲超寫實主義畫家有德國的傑哈特‧呂奇特（Gerhard Richter），他是多方面的藝術家，我們在「抽象主義藝術現狀」一文中曾經介紹過他的純抽象繪畫作品，與此同時，他也創作超寫實主義的作品，而他的寫實主義作品往往具有美國同行所沒有的明顯的政治性內容，這大約也是歐洲藝術和美國藝術之間

很大的一個區別。他在一九七一年創作的油畫〈明亮的波克〉描繪的是當時西德極端分子和恐怖主義組織「紅軍」的一個成員的肖像，這個年輕的女孩具有姣好的容貌，但是參與了恐怖主義活動，因此被捕，呂奇特使用她在監獄中拍攝的一張照片、以照相寫實主義的方式描繪了她的肖像，這個女孩在監禁期間或者自殺，或者是被他殺身亡，這張作品因此具有隱隱約約的政治諷刺意味，從精細的描繪和浪漫的色彩、筆觸處理上看，作者是對這個女孩具有同情性的，因此，對於置她於死地的德國政權就具有明顯的批評色彩。

俄國也一直具有強烈的寫實主義傳統，在

（上左）約翰・德・安德里（John de Andrea） 交叉
雙手坐著的金髮女子（Seated Blond Figure with
Crossed Arms,1982,painted polyvinyl,152 × 86 ×
93cm） 雕塑 1982
（上右）杜安・韓森（Duane Hanson） 公共汽車站前
的女士（Bus Stop Lady,1983,polyes terresin and
fiberglass,life-size）雕塑 1983
（下）羅伯特・科庭漢（Robert Cottingham） 克里斯
格（Kresge's 1984,oil on canvas,244 × 168cm） 油
畫 1984

左頁：
（上）西蒙・法比索維奇（Simon Faibisovich） 火車
站上的士兵（Train Station:Soldiers,1989,oil on
canvas,284 × 190cm）油畫 1989
（下）謝爾明斯（Vija Celmins） 無題（Untitled,
1989,oil on canvas,35.8 × 46cm）油畫 1989

蘇聯強調社會主義現實主義的前提下，大部分畢業與蘇聯美術學院的藝術家都具有很好的寫實技法，因此，轉為超寫實主義，對他們來說並不困難。一九八○年代，蘇聯面臨戈巴契夫的改革，之後面臨蘇聯解體的混亂，不少藝術家也開始使用寫實主義的手法來表現這種政治改變帶來的心理動盪感，也屬於歐洲的超寫實主義的泛政治化發展內容。比如俄國藝術家西蒙‧法比索維奇（Simon Faibisovich）一九八九年創作的作品〈火車站上的士兵〉就是這種類型的作品的代表。畫面上三個蘇聯士兵在火車站站台上吃冰棍、等候火車，一反以往表現蘇聯士兵的英雄主義、愛國主義色彩的作法，這張作品表現了冷漠的、毫無英雄主義可言的平常生活圖景，如果把這個表現和蘇聯傳統的愛國主義、英雄主義特徵放在一起看，就可以看出俄國的新一代超寫實主義畫家在對待傳統題材——士兵時的消極態度，和淡淡的黑色幽默感。也具有強烈的政治意義在內。

三、新寫實主義的多元化發展

即便在美國，新寫實主義畫家也不是鐵板一塊，他們具有非常多元化的特徵，即便在照相寫實主義這個狹窄的範疇中，依然存在這多元化的發展情況。在同類型的創作技法基礎上，藝術家們在題材的選擇上也各各不同，比如美國超寫實主義藝術家羅伯特‧科庭漢（Robert Cottingham），他對於美國街頭的各種各樣、形形色色的照片、霓虹燈牌很感興趣，認為這些標誌是美國商業化的代表，因此他的作品集中描繪這些招牌，典型代表作品有如〈克里斯格〉，這是一張油畫，表現了美國街頭的霓虹燈招牌，玻璃反光，色彩絢麗，具有很強的裝飾性，也突出表現了美國商業化的特點。因為玻璃的反光，所以作品具有非常零碎的小塊組成的形式特點。與普普藝術中以羅森奎斯特為首的一派以路牌廣告方式的組合有相似的地方，不過具有更加寫實的特點。

超寫實主義這種與其他同時代的藝術類型交叉的性質，是其特點之一，因為它僅僅是使用寫實的手法來表現，因此，表現主體不同，就會出現與其他類型的流派相交叉和重疊的地方。比如超寫實主義畫家謝爾明斯（Vija Celmins）一九八九年創作的油畫〈無題〉描繪的是落日陽光下的海面，雖然非常精細寫實，而由於主體單調，僅僅只有波浪而已，因此和極限藝術又具有相似之處，表現了超寫實主義與其他藝術類型的交叉情況。

四、超寫實主義的雕塑

超寫實主義雕塑和超寫實主義繪畫之間具有一定程度的差別，主要差別在於超寫實主義的繪畫是以照片為依據創作的，因此也稱為照相寫實主義，而超寫實主義的雕塑卻與照片毫無關係，在創作技法參照物是具有很大的差別，但是在其觀念是，比如中性立場、絕對客觀主義、高度寫實技法的應用等等問題上，它們依然屬於一個範疇，沒有本質的區別。

　　超寫實主義雕塑基本都集中在人體上，以人體作爲表現主體，與超寫實主義繪畫盡量回避人物的作法大相逕庭。

　　最早從事超寫實主義雕塑的是喬治·西格（George Segal），他從人體上直接翻模具，用這個模具澆注雕塑，因此與真實對象幾乎完全一樣，採用這種絕對客觀、絕對準確的方式，來體現與傳統雕塑的異化，是普普運動時期雕塑上的一個很突出的現象。這個利用人體直接倒模的方式，被其他雕塑家一直繼承下來了，稱爲新寫實主義雕塑的主要方式。比如雕塑家約翰·德·安德里亞（John de Andrea）一九八二年創作的雕塑〈交叉雙手坐著的金髮女子〉和杜安·漢森（Duane Hanson）一九八三年創作的雕塑〈公共汽車站前的女士〉，都是採用樹脂、有機合成材料和玻璃鋼從真人身上直接翻模製造的雕塑，加上表面塗色，植上真人髮，穿上真人的衣服，和真實的人一樣的尺寸，如果不注意，還會以爲是真人。漢森的人體連眼睛都是玻璃的，鞋子、手提袋、手表等等也是真的，因此，可以說這些雕像家是運用了一起可能的手法製造出逼真的對象，而作品本身具有強烈的客觀性、中立性特點。

　　絕對真實的新表現主義雕塑自然有它發展的局限，最大的問題是它的手法並不新奇，因爲自從十七世紀以來，歐洲就有製造逼真的臘象的傳統，迄今在許多地方，比如倫敦、巴黎，都還有臘像館，如何把新寫實主義雕塑和具有高度娛樂性和商業性的臘像拉開距離，使之被視爲嚴肅藝術，有時候不太容易。這個困難，顯然是造成新寫實主義雕塑發展緩慢和不太流行的主要原因之一。

　　與此同時，部分新寫實主義雕塑家也試圖採用傳統的雕塑手法，以模特兒爲對象製作雕塑，以避免過於與臘像雷同。安德里亞就曾經以美國大學生爲模特兒，製作雕塑，他在這些雕塑中努力拉開與商業性很重的臘像的距離，但是又希望能夠擺脫傳統雕塑的影響，通過塗色的方式表現自己對於傳統和商業藝術的雙方對立的立場。他表現的對象除了美國大學生之外，也包括了美國藍領階層的各種人物，因爲他屬於新寫實主義，因此他的作品依然具有非常寫實的基本形式和手法，但是，一旦擺脫了從真人體上直接翻模，超寫實主義的色彩就淡薄了，因此，可以看出這些雕塑家的困境。

　　漢森對於從人體翻模會與臘像相似的趨向不以爲然，他強調他的翻模方式僅僅是手法而已，而他依然具有自己強烈的個人藝術立場和原則，他說他受到在美國克蘭布魯克藝術學院（the Cranbrook Academy of Art）遇到的雕塑家卡爾·米勒（Carl Miller）和羅丹雕塑的影響，他認爲他的作品重要的不再與寫實的、逼真的外表，而在於這個真實的人體所傳達的某種信息。

　　漢森所提到的「信息」，其實是存在於新寫實主義藝術家的作品中的，從兩個當代的新寫實主義雕塑家——約翰·阿海姆（John Ahearn）和里戈別多·托列斯（Rigoberto Torres）的作品中可以清晰地看到這種信息傳達的成分。這個兩個雕像家都在紐約居住和工作，並且互相往來很多，他們很具有當代超寫實主義，或者

里戈別多・托列斯 (Rigoberto Torres) 纏紅色毛巾的女孩 (Girl with Red Halter Top, 1982-3,oil on castplaster,56.5 × 22.9cm) 石膏塗色 1982-3

新寫實主義雕塑的代表性。他們一方面也使用眞人體翻模的方法創作,但是,與其他使用人體翻模做超寫實主義雕塑的藝術家不同,他們都基本採用自己的親戚和熟悉的朋友來作題材,這樣,就具有一種他們本人對自己的親人和朋友的再認識,有一種他們對於親人和朋友的認同和看法在內,作品因此就不完全是絕對客觀的,而包括了藝術家自己的主觀趨向、情感在內,這樣,他們的作品就打破了超寫實主義長期的局限,開始出現不同的發展傾向。約翰・阿海姆一九八八年的作品〈維羅尼卡和她的母親〉創造了一個小女孩和她的母親親切擁抱的場面,很溫情,里戈別多・托列斯一九八二至八三年期間創作的〈纏紅色毛巾的

約翰・阿海姆 (John Ahearn) 維羅尼卡和她的母親 玻璃鋼塗色 180 × 90 × 90cm 1988

(左) 愛麗絲・尼爾 (Alice Neel) 家庭 (The Family,John Gruen,Jane Wilson and Julia,1970,oil on canvas, 147 × 152cm) 油畫 1970

朱里奧‧拉拉茲（Julio Larraz） 獵人（The Hunter,1985,oil on canvas,101.5 × 152cm）油畫 1985

悉尼‧古德曼（Sidney Goodman） 廢物處理（Waste Management,1987-90,oil on canvas,246 × 200cm） 油畫 1987-90

菲利普‧皮爾斯坦（Philip Pearlstein） 坐在印度紅色地毯邊的裸女（Female Moderon Chair with Red Indian Rug,1973,oil on canvas,122 × 106.5cm）油畫 1973

女孩〉是一個沉思的黑人女孩,具有寧靜的性格和沉思的瞬間感,都具有強烈的藝術家對於雕塑題材的人物的認識的體會的表達。

漢森剛剛到紐約的時候,遇到已經在美國現代藝術中頗有名氣的藝術家愛麗絲·尼爾(Alice Neel),他們開始在藝術觀點上對立矛盾,經常發生理論問題上的衝突,但是逐漸地趨於互相認同對方的觀念,建立了很好的友誼關係。尼爾是一位寫實主義畫家,但是並沒有金融超寫實主義、或者新寫實主義的範圍,她的作品生動、活潑而充滿生機,具有很強烈的繪畫形式感,比如她在一九七〇年油畫〈家庭〉描繪了藝術評論家約翰格魯恩和妻子詹·威爾遜和女兒朱麗亞的肖像人物都很有個性,她的作品對於漢森的創作具有一定程度的影響。

五、新寫實主義的現狀

如本文開頭提到的,超寫實主義、照相寫實主義僅僅是寫實主義在戰後發展的一個側面和流派,寫實主義在戰後的發展不僅僅局限於照相寫實主義,而具有相當豐富的面貌。

第二次世界大戰前後,現代主義藝術的各個流派都取得巨大的成就,合並起來形成了現代藝術的主流,形成所謂的「前衛藝術」潮流。由於前衛藝術具有先聲奪人的聲勢,評論界、收藏界、觀眾都集中注意力到前衛藝術,從而忽視了依然存在的寫實主義的發展,很多人認為在前衛藝術的發展中,寫實主義基本消失了。其實這是不正確的看法,寫實主義在現代藝術的開始、發展過程中,都一直存在,迄今為止,依然是藝術中的一個重要的流派,並沒有因為現代藝術的發展而消失。其中最值得注意的是美國,在第二次世界大戰期間,美國逐步取代了戰前法國的地位,成為現代藝術的中心,而紐約更取代的巴黎,成為當代藝術的核心。與此同時,寫實主義藝術在美國也得到最大的發展,這是非常令人意外的。但是,如果我們注意美國寫實主義繪畫在戰後的三、四十年發展的過程,會發行寫實主義在美國已經不是一個統一的流派,而是非常多元的一個大類型的藝術活動,其中包括了很多不同的形式和內容,參與寫實主義藝術的藝術家也形形色色,各種各樣,非常複雜。與十九世紀寫實主義的統一性、同一性大相徑庭。甚至「寫實主義」(或者翻譯為「現實主義」)的定義都很難確定。上面提到的「超寫實主義」,或者「照相寫實主義」僅僅是眾多寫實主義藝術中的一個大門類。

在當代寫實主義藝術中,有一派比較流行的是以寫實主義手法,在技法上與印象主義比較接近的類型,這派寫實繪畫講究色彩,與美國早期印象派繪畫具有淵源關係,特別是與薩金特(John Sargent)、蔡斯(William Merritt Chase)的繪畫的內在關係非常明顯。他們也從法國印象派畫家,比如馬奈、莫內等人的技法中吸取營養,豐富表現手法。代表這派的當代畫家有美國藝術家朱里奧·拉拉茲(Julio Larraz),他在一九八五年創作的油畫〈獵人〉是這派風格的集中代表。這

張作品與馬奈〈左拉肖像〉之間具有很多平行的形似之處，畫面上是一個從充滿陽光的房間窗口向外觀望的「獵人」，窗外是藍色的海洋，室內零星有一些作家的文具紙張，僅僅在畫面的右上角掛了一個美洲野牛的牛頭，這張作品具有強烈的隱寓特點，有美國作家海明威的古巴居所的特點，好像是在描寫海明威的生活，但是卻又沒有清楚點明，留下懸念給觀眾。另外一個同類型的畫家悉尼·古德曼（Sidney Goodman）一九八七至九〇年創作的油畫〈廢物處理〉，則利用比較強烈的對比手法，企圖表現當前的社會寫實，粗糙的、過分物質主義的，這張作品使我們聯想起一九二〇、三〇年代美國流行的社會寫實主義風格繪畫，作品具有相當強烈的社會批評特徵。

如果討論當代的寫實主義，或者新寫實主義，不能不提到美國畫家菲利普·皮爾斯坦（Philip Pearlstein）。他採用高度寫實的方法描繪了一個大系列的裸體人物，大部分人物都看不到頭臉，僅僅是身體部分，比如他一九七三年創作的〈坐在印度紅色地毯邊的裸女〉就很代表他的風格特色。他的裸體有時候是單人，有時候是群體組合，都是在畫室中創作的，背景也因此都是畫室環境，可以說他的創作對象極為簡單，僅僅是人體和畫室，因此，人體的角度、姿勢、畫室的背景安排，就成為他佈局、經營位置的核心，由於視覺因素非常少，因此他的寫實主義繪畫往往具有一種抽象的特徵。他的努力之一是使他的模特兒缺乏個人、缺乏性格、缺乏具有的個性，而僅僅是人體而已，在描繪上非常細緻，對人體肌膚的表現入微，但是並不重視表現個性的臉部，甚至有意識地掩蓋臉部，這樣就造成僅僅是肉體的表達，並沒有模特個人的性格在內。這是他使用的所謂絕對客觀方法，或者絕對中立方式，來拉開他的寫實主義繪畫和傳統的社會寫實主義強調人物對象情感、性格的方式的區別。

另外一個當代的寫實主義畫家羅伯特·伯米林（Robert Birmelin）則進一步把具體的、寫實的對象以抽象的佈局和方法處理，形成寫實基礎等候的抽象作品。也是當代寫實主義的一個很突出的現象。他在一九八七年創作的油畫〈手挽手〉，前面是兩只僅僅握住的大手，雖然描繪上非常寫實，但是把手放到如此巨大的尺寸，自然出現抽象的構造感，背景則可以看出有另外一個女孩在跟這這兩只手在走，他的這種角度處理，其實是攝影式的，如果有攝影機可以拍攝出這樣的角度來，從這張作品來看，攝影與繪畫在照相寫實主義之間，在與新寫實主義繪畫之間逐步發展出一種內部的關係來，不僅僅在描繪的細節是模仿攝影效果，甚至在角度和佈局的選取上也盡量達到攝影的效果，這種新關係的建立，是一九八〇年代以來在西方寫實藝術中的一個很大的發展。

西方當代的寫實主義繪畫出現了越來越離開原來照相寫實主義狹隘的基礎和對象範圍，開拓理很廣闊的發揮空間，在題材是越來越豐富，把經典寫實主義的一系列對象重新包括進去。比如寫實主義畫家艾普·戈尼克（April Gornik）的作品〈進入沙漠〉從情調上、從風格上和作品傳達的情緒上，都有十九世紀德國寫實主

（上）詹姆斯‧瓦列里奧（James Valerio）夏天（Summer,1989,oil on canvas,244×299cm）油畫 1989

（下）羅伯特‧伯米林（Robert Birmelin）手挽手（Hands interlocked,1987,acrylic on canvas,121.8×198cm）壓克力畫 1987

右頁：
（上）艾普‧戈尼克（April Gornik）進入沙漠（Entering the Desert,1992,oil on canvas,152×304cm）油畫 1992
（下右）詹姆斯‧都林（James Doolin）橋（Bridges,1989,oil on canvas,183×259cm）油畫 1989
（下左）依旺‧加貴特（Yvonne Jacjquette）左翼：波士頓工業區之二（Left Wing,Boston Industrial AreaII,1992,oil on canvas,216×179cm）油畫 1992

義繪畫中的比德邁耶派（the Biedermeier period）的特點，具有類型德國當時寫實畫家賈斯伯‧弗里德里克的風格特徵。這種作品描繪了海洋邊的沙漠，天上有沉重的雲層低壓，氣氛凝重，具有象徵主義的色彩，也具有美國畫家喬治亞‧歐姬芙（Georgia O'Keeffe）的象徵方式，是把十九世紀浪漫主義的情緒和廿世紀初期美國象徵主義藝術和當代美國的文化觀和價值觀合併起來的一個非常獨特的作品。這個作品也受到經典現代主義攝影的影響，因此它大大跨越了超寫實主義狹隘的圈子，走出比較廣闊的發展途徑。

在寫實主義是努力突破超寫實主義的束縛，開拓比較具有內涵的、具有比較深刻的文脈內容的方向，是不少寫實主義畫家努力的方向。比例洛杉磯的寫實主義畫家詹姆斯‧都林（James Doolin）以洛杉磯市中心那些滿佈塗鴉的立交橋為主題，創作了不少類似的作品，抨擊讀書衰敗的現象，也反映出大都市在後工業化時期

　　無可奈何地成爲被大部分中產民眾放棄的廢墟，成爲犯罪的溫床的事實。他的作品〈橋〉正是這類型作品的代表作。

　　新寫實主義藝術家中，越來越多人開始如同都林一樣通過繪畫表現當代城市面貌，和工業化時期給城市帶來的各種消極的後果，上面提到的〈橋〉，表現了佈

滿塗鴉的立體交叉橋下的景象，冷漠、隔絕、不安全、骯髒與巨大的橋樑結構、現代化的高速公路形成對比。另外一個美國的寫實主義畫家依旺·加貴特（Yvonne Jacjquette）創作了一系列從飛機上看波士頓的油畫，顯示工業化對於這個具有四百年歷史的古老城市造成地貌是無可挽回的破壞和損害，比如她的這個系列中的一張作品：〈左翼：波士頓工業區之二〉中也表現了從飛機是看到的波士頓工業區域的稠密的油罐和工廠設施、缺乏居住空間的結果，對於工業化是有比較冷靜的批評的。

在美國新寫實主義繪畫中，有一些是非常傑出的藝術家，他們利用寫實的方法，表現了日常的生活，反映了美國社會的現實，具有很親和的面貌，很受歡迎。比如畫家簡涅特·費舍（Janet Fish）的作品〈鷹架〉描繪了充滿陽光的窗台外面，兩個在鷹架是忙碌的建築工人，陽台上的葡萄和玻璃盤。對面建築鷹架上的工人，陽光斜射，形成白色牆上豐富的光影交錯，她用筆奔放自由，因此整張作品具有一種特殊的韻律，是新寫實主義作品中的佳作。

除了使用油畫之外，寫實主義畫家也使用其他傳統的媒介，比如水彩、水粉、壓克力等，媒材上他們並不拘。畫家約瑟夫·拉菲爾（Joseph Raffael）採用水彩創作的作品〈夏芒地方的秋天〉是描繪了秋天的紅葉，很細緻入微地刻畫了秋天的情調，他依然使用了照片做為依據，逼真地描繪了電視鏡頭上或者攝影機上拍攝。除了的標準秋葉形象，連佈局也具有攝影的特點，這樣來擺脫以往一般描繪秋天的傳統繪畫的痕跡，對於他來說，使用明顯的攝影、照片的方式，是擺脫傳統繪畫在處理同樣主題上可能出現的雷同情況。與此同時，他又加強了色彩的濃度使作品上的紅葉具有比真實秋葉更加誇張的紅色，也是為了擺脫傳統繪畫的影響。在新寫實主義畫家中，使用攝影方式的描繪，走照相寫實主義道路，在很大情況下是他們企圖用這種方法來表明與傳統寫實主義的區別的手段。

雖然如此，因為他們是寫實主義藝術家，因此無論技法使用上的改變，他們往往在情緒上依然流露出與傳統寫實主義類似的地方，比如美國畫家詹姆斯·瓦列里奧（James Valerio）一九八九年的油畫作品〈夏天〉描繪的是一個盛夏時刻的樹林中一對男女在休息的圖景，陽光穿過樹蔭的縫隙射入叢林，形成斑斑駁駁的光斑，一片濃夏的氣氛，無論技法上他如何企圖使用攝影方式來擺脫傳統寫實的影響，而這張作品依然具有濃厚的浪漫主義風景畫的特點。

靜物依然是不少新寫實主義藝術家喜歡的主題，比如美國畫家傑克·貝爾（Jack Beal）創作的靜物作品〈景觀〉，描繪的是一個攝影工作室內零亂的靜物：照相機、三角架、解剖圖、畫冊、望遠鏡、放大鏡、眼鏡等，色彩昏暗，靜物的描繪過於清晰而反而出現不真實的感覺。是一堆靜物的拼合組成。形式結構是具有某些立體主義的手法。很富有形式感。

另外一個以靜物為中心創作題材的畫家史提夫·豪勒（Steve Hawley）的靜物描繪花卉、紡織品和舊照片，他的作品〈白煙，黑煙〉表現了他在寫實上的驚人的

技巧性，對象好像是不經意看到的地下一角，有花卉，畫板是粘貼的舊照片、布幔的一角，具有取材上很大的隨意性和偶然性，與傳統寫實畫家精心選擇靜物題材形成鮮明對比。

　　新寫實主義藝術家對於技法非常講究，因為他們的作品中既然已經採用了絕對中立性、絕對客觀性、偶然性和隨意性的方式來對待主題，主題刻畫上的空間很少，剩下的就在技法上的精益求精。我們在一九九○年代以來看到不少寫實主義畫家的作品出現了越來越精細的技法特徵，很明顯感到這是一個趨向。

　　有兩個新寫實主義畫家的肖像作品顯示出他們在寫實技術上的精益求精，同時，他們也以表現人物的精神面貌而拉開了與照相寫實主義，或者超寫實主義之間的距離。畫家里查·薛佛（Richard Shaffer）的〈自畫像〉就顯示了這個發展的趨向和特徵，這張肖像作品中的人物—作者神情嚴肅，略有所思，背景是保證和各種文具的拼合，整張作品都有一種凝重感，人物刻畫也具有精神層面的內容，與照相寫實主義那種沒有內在感受的人物顯然不同。具有比較濃厚的社會寫實主義的特徵。從這張作品上，可以從精神、風格各個方面追溯到十九世紀，甚至更早的現實主義繪畫傳統。從他的作品中，也可以了解，社會寫實主義，或者社會現實主義的藝術傳統在西方並沒有完全消失，它依然存在於少部分藝術家的創作和探索中。

　　即便採用照相寫實主義方式創作，也依然有一些藝術家努力體現主題的思想和精神，而不上如同影印機一樣重複和再現現實，畫家格里戈里·基爾斯皮（Gregory Gillespie）的作品〈穿著藍色運動裝的自畫像〉就是一個很好的例子。作品結構簡單樸素，僅僅是坐著的藝術家自己，穿著藍色的運動衣，手法也是比較典型的超寫實主義的，毛髮纖維、皮孔可見，但是卻有很強烈的精神感，作者久經風霜的神態和頑強的意志感躍然畫上，這是絕對客觀、絕對中性的超寫實主義、照相寫實主義作品中從來沒有的。

　　不少當代的寫實主義畫家喜歡以自畫像這樣的肖像作品與觀眾相對。他們認為把自己的原本面目坦然公布於眾，是最誠實的、最真實的寫實主義方式。上面介紹的兩個寫實主義畫家的自畫像具有相當的自信的、堅定的神情，因為他們自己的性格即如此，而其他一些藝術家則不一定具有類似的英雄主義的性格，他們也坦然披露自我。比如威廉·貝克曼（William Beckman）的〈自畫像〉就描繪了裸露上身、略為惶恐地站著的自己，格里戈里·基爾斯皮的作品〈威廉·貝克曼〉中反映出的也是這樣的一個惶恐的、不太自信的藝術家的形象，因此，這兩張作品其實從自畫和他畫的角度反映了真實的人的性格，因而，它們已經不僅僅局限於技法的寫實主義範圍內，而達到了在精神上反映真實的現實主義的領域。這種把現實主義思想加到寫實主義繪畫中的情況目前很普遍，比如威廉·貝克曼畫的自己父親的肖像〈我的父親〉也具有強烈的對父親的愛和尊敬的傾向在其中，顯示出當代寫實主義，或者新寫實主義發展的一個趨向。

傑克・貝爾（Jack Beal） 景觀（Scene of Sight.1986-87.oil on vanvas.167 × 122cm）油畫 1986-87

（下左）威廉・貝克曼（Ｗｉｌｌａｉｍ Beckman） 我的父親（My Father.1988-93.oil on wood.185 × 145cm）油畫 1988-93

（上左）格里戈里·基爾斯皮（Gregory Gillespie） 穿著藍色運動裝的自畫像（Self Portrait with Blue Hooded Sweatshirt,1993,oil on and rasin on wood,66 × 57cm） 油畫和樹脂畫 1993
（上右）里查·薛佛（Richard Shaffer） 自畫像（Self-Portrait,1993,oil on canvas,45.6 × 43.1cm）油畫 1993
（下）格里戈里·基爾斯皮（Gregory Gillespie） 威廉·貝克曼在畫室中的肖像（Potrait of William Beckman,1992, oil,resinand mixed media on wood,244 × 170cm）油畫、樹脂和混合媒介 1992

左頁：
（上左）簡涅特·費舍（Janet Fish） 鷹架（Janet Fish:Scaff or lding,1992,oil on canvas,106.7 × 106.7cm）油畫1992
（上右）威廉·貝克曼（William Beckman） 穿灰色褲子的自畫像（William Beckman: Self Portrait in Gray Pants,1992-93, oil on canvas） 油畫 1992-93

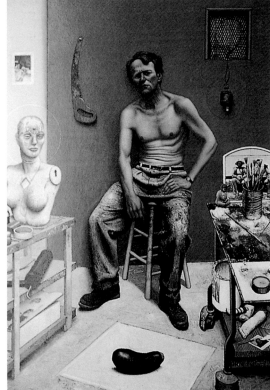

第7章　後現代主義藝術的發展狀況

後現代主義藝術運動是一九六〇年代以來的文化、思想界的後現代主義運動的一個組成部分，在當代藝術發展中佔有重要的地位。它造成的繪畫性復興，寫實主義手法的再次受到重視，以及它傳達出的後工業化時代的精神和理念，都使這個運動成為理論界非常注意的研究主題之一。

一、泛義的「後現代主義」——文化和思想方面的後現代主義思潮

「後現代主義」（Post-Modernism）這個詞的含義非常複雜。從字面上看，是指現代主義以後的各種風格，或者某種風格。因此，它具有向現代主義挑戰、或者否認現代主義的內涵。本書是建築史，討論的後現代主義僅僅局限於建築中，而不是討論整個文化和社會思潮上的後現代主義運動，因此，必須在這裡強調建築上後現代主義和文化、社會思潮上後現代主義的區別。

後現代主義在建築上是特定的一種風格運動，時間從一九六〇年代末到一九九〇年代初期，目前基本處於衰退階段，它具有明確的風格特徵、時間限度、具體的代表人物和理論體系，而文化上的後現代主義則是一個龐雜的大體系，迄今也沒有明確的界定和範疇，文化上的後現代主義把婦權主義、解構主義統統包括在內，而建築是設計上並不存在婦權運動，解構主義與後現代主義風格是不同的兩個範疇，這種區別必須分清，否則很容易被文化上大而混亂的後現代理論把原本很清楚和簡單的後現代主義建築搞混淆。

文化是社會思潮上的後現代主義肯定是針對現代主義而發生的，在時間次序上，現代主義代表了工業時期的文化和思潮，後現代主義代表了後工業化時代、信息時代的文化和社會思潮。某些理論家認為後現代主義不僅僅、或者完全不是一種文化思潮，而是一種文化傾向，是一個文化哲學、精神價值的取向，代表了後工業化時代的價值觀。由於它的發展是處在商業化時代，因此具有非常濃厚的商品意識，文化上的高度之分消失，批量生產、複製、消費是文化上的後現代主義特徵。

後現代主義這個術語首先出現在文學理論著作中，美國文藝評論家伊哈布·哈桑（Ihab Hassan）很早就提出這個術語在一九三〇年代已經出現在某些文藝評論作品中了。而文學理論家邁克·科勒（Michael Kohler）在他一九七七年的著作《後現代主義——一種歷史觀念的概括》（Postmodernism:Ein bergriffsgeschitlisher Uberbick Amerikastudien 22:8-18）中提到這個概念的複雜起源。他提到早在1934年就有弗雷德里科·德·奧尼茲（F.Onis）採用了「後現代主義」（Postmodernismo）這個詞；一九四二年達德萊·費茲採用「後現代」（Post-Modern），一九四七年英國歷史學家阿諾德·湯因比也採用了「後現代」（Post-Modern）這個術語。但是，他們都沒有

對這個詞的實質含義進行準確的界定。荷蘭烏特勒支大學教授漢斯‧伯頓斯（Hans Bertens）在他的〈後現代世界觀與現代主義的關係〉中提到有幾個理論家認為後現代主義是五〇年代美國反文化活動開始的。因而把普普運動做為後現代主義的起源看待。他們認為後現代主義的精神實質是對傳統的現代主義的反動，是一種「反智性思潮」（anti-intellectural current）。如此之類，對於後現代主義的含義、時間概念、發展情況等等，都眾說紛紜。

從文化現象上來解釋後現代主義，一般都認為後現代主義的反對目標是現代主義的同一性、敘述性、本質主義、基礎主義，因此，趨於統一的語言、方式都是後現代主義反對的，後現代主義提倡的是多元化、非敘述化、非本質化、無基礎化的方式，文化中的後現代主義內容包括新解釋主義、解構主義、新實用主義、西方馬克思主義、女性主義，非常繁雜，其中心內容是重新解釋現代主義。美國後現代主義理論家格里芬曾經說：「如果說後現代主義這一詞彙在使用的時候刻意從不同的方面找到一個共同之處的話，這個共同點就是它是一種廣泛的情緒，而不是共同的教條，是一種認為人類能夠，而且必須要超越現代的情緒」。「超越現代」自然是「後現代」，時間是前後連接的，而思想上也是連接的：在過於同一之後，希望多元；在過於強調結構、邏輯之後，希望解構、非邏輯；在過於受英雄領導之後，希望強調非英雄的個體；在資本主義之後，希望否定資本主義。而後現代主義並不期望完全推翻現代主義，也沒有能力這樣做，後現代主義的真實內容，其實是補充、重新解釋現代主義，使現代主義之後的文化和思想能夠符合現代主義以後的實際社會情況。後現代主義理論支離破碎、體系龐雜，沒有統一結論，而這些卻恰恰是後現代主義的特徵。求異而否定同一，求變而否定普遍規律，否定權威而又希望形成新權威，進退維谷，矛盾重重。嘲諷資本主義，卻又不敢完全否定資本主義體制，說一套，做一套，言論空泛，實踐上也是譁眾取寵的成分居多。最特別的是後現代主義還沒有討論出個結果，自己已經開始衰落了。具有發展是未老先衰的特徵。因此，可以說泛意的後現代主義是一個很難確定的文化術語。本文也不準備對此進行討論。

在英文中，「後現代」（Post Modern）和「後現代主義」（Post Modernism）的內容是不同的。「後現代」在設計上是指現代主義設計結束以後的一個時間階段，基本上可以說，自從七〇年代以後的各種各樣設計探索對可以歸納入後現代時期的設計運動，直到目前為止，依然是後現代時期；而後現代主義，則是從建築設計上發展起來的一個風格明確的設計運動，無論從觀念還是從形式，都是非常清晰的，而設計上的後現代主義運動則已經從八〇年代末期開始式微了。正因為「後現代」這個時間觀念和「後現代主義」這個設計風格觀念經常混淆，所以近來有一些理論家開始採用「現代主義以後」（after Modernism）來取代「後現代」這個時間階段術語，比較典型的例子是約翰‧薩卡拉編輯的有關後現代時期設計問題文選《現代主義以後的設計》（John Thackara:Design After Modernism,Thames and

Hudson，1988）和布萊恩・瓦里斯編輯的有關後現代時期的藝術問題的文選《現代主義以後的藝術》（Brian Wallis:Art After Modernism: Rethingking Representation,the New Museum of Contemporary Art,New York,in association with David R. Godine,Boston,1991）等兩本著作。因為後現代和後現代主義產生的各種含糊不清的問題，最近越來越多的理論家偏重於採用「現代主義以後」來代替「後現代」這個詞。

許多理論家都企圖確定「後現代主義」這個術語產生的時間，其中包括加達默爾（H.G.Gadamer Jacques）、德希達（Jacques Derrida）、傅柯（Michel Foucault）、羅蘭巴特（Roland Barthes）、丹尼爾・貝爾（Daniel Bell）、哈貝馬斯（Jurgen Habermas）、李歐塔（Jean-Francois Lyotard）、詹姆遜（Fredrie Jameson）、斯潘諾斯（William Spanos）等等。看法各各不同，有些認為後現代主義形成於一九六〇年代，是伴隨現象學、分析哲學、存在主義、結構主義的衰落，以新解釋學、解構主義哲學的面貌形成的；有些人認為後現代主義的興起與哲學變遷關係不大，而主要是因為後工業時期造成的社會思潮的變化而形成的；有些人則認為後現代主義形成於第二次世界大戰結束後，是以反現代主義的目的而形成的；有些人認為後現代主義是對於資本主義社會的反對，因此形成於一九五〇年代，如此種種，不勝枚舉，也沒有定論。而在文化層次上的後現代主義的時間界定，比較受到大多數理論家肯定的還是上面提到的荷蘭烏特勒支大學教授漢斯・伯頓斯，他提出做為文化傾向和社會傾向的後現代主義具有四個階段，即：一九三四至一九六四年：後現代主義這個術語開始出現和運用；一九六五年之後：後現代主義表現出與現代主義精英意識徹底決裂的情況；一九七二至一九七六年：存在主義為中心的後現代主義思潮出現；一九七六至一九八〇年代：後現代主義觀念日趨具有綜合性、包容性，因此使用更加廣泛。

伯頓斯主要是以文學為中心討論後現代主義，與建築來比較，他的模式顯然不適用。在以上眾多的理論家中，只有詹姆斯提出後現代主義是「後歷史主義」，雖然他遭到幾乎所有的理論家反對，但是他的提法卻恰恰符合了後現代主義建築

（上）理察‧艾斯特斯1984年畫的〈荷蘭旅館〉(Richard Estes:Holland Hotel,1984,oil on canvas,114 × 181cm) 油畫 1984
（下）安德烈‧佛萊克1982年創作的靜物〈乞靈〉(Audrey Fleck:Invocation,1982,oil and acrylic on canvas,162 × 203cm) 油畫 1982

左頁：
安東尼奧‧羅佩茲─加西亞1968年畫的水槽中的一堆濕淋淋的待洗衣服，稱為〈水裡待洗的衣服〉(Antonio Lopez-Garcia:Clothing in Water,1968,oil on wood,80 × 73cm)

的某些基本的特徵。

　　總體來看，後現代主義主要集中於向現代主義的同一性挑戰，反對英雄的、敘述性的方式，反對統一而主張多元化和異質化，趨向一致的內容顯然不是後現代主義的。

　　雖然文化、社會思潮和取向上的後現代主義極為龐雜，但是如果理順它的體

系，內中依然有部分內容與建築上的後現代主義基本是平行的，以下我們列舉哈桑在《後現代的轉折》一書中提出的一個現代主義和後現代主義的圖表，而我加上建築上的後現代主義風格作平行比較，來看看建築後現代主義在那些特徵上和文化上的一般後現代主義是相似的，或者並行的。

必須注意的是，哈桑的現代主義一欄羅列的特徵，也並不完全符合現代主義和國際主義風格建築的基本特徵。

現 代 主 義	後 現 代 主 義	藝術和建築上的後現代主義 (這一欄是筆者加的)
浪漫主義，象徵主義	形而上物理學，達達主義	裝飾主義，象徵主義，折衷主義
形式（聯接和封閉的）	反形式（分裂和開放的）	形式主義（封閉和開放結合）
意圖	遊戲	具有意圖的遊戲
設計	偶然	形式偶然的設計
等級	無序	形式無序的等級
技術精巧	技窮	技術精巧
藝術對象，完成作品	過程，即興表演	藝術對象，完成作品
距離	參與	距離，偶然也有距離中的參與
創造，總體化	反創造，解結構	裝飾性的折衷創造
		（解結構屬於解體主義，另外一個風格）
綜合	對立	綜合和對立結合處理，折衷
在場	缺席	在場
中心	分散	中心和分散混合的方式
文類，邊界	本文，本文間性	處於邊界的本文
語義學	修辭學	修辭學
範例	句法	範例和句法的混合
暗喻	轉喻	暗喻和轉喻混合
選擇	混合	選擇和混合結合
根，深層	根莖，表層	表層
闡釋，理解	反闡釋，誤解	反闡釋，誤解
所指	能指	能指
讀者的	作者的	作者的（建築家的）
敘事，正史	反敘事，野史	反敘事
大師法則	個人語型	個人風格
徵候	欲望	通過欲望形成的徵候
類型	變化	變化
生殖的，陽性崇拜	變性的，兩性同體	無性的
偏執狂	精神分裂症	清醒的裝瘋
本源，原因	差異，痕跡	差異，痕跡
天父	聖靈	裝扮聖靈的凡夫俗子
超驗	反諷	冷嘲熱諷的玩笑
確定性	不確定性	不確定性
超越性	內在性	表面性

二、後現代主義建築運動

在過去的卅多年藝術發展中，最令人感到興趣的現象是人們開始對現代主義以前的一系列藝術進行重新審視和研究。自從一九○○年以來，藝術的發展一直是建立在否定過去、反對傳統藝術形式、反對傳統藝術媒介、反對傳統藝術觀點的一個徹底的革命的過程，而在過去卅多年中，我們看到越來越多的人開始對他們

曾經反對過的、企圖完全否定的傳統藝術形式、觀念、媒介進行重新評價和研究，是非常突出的一個現象。這種現象首先出現在建築運動中，可以說，藝術中的後現代主義運動是受到建築中的後運動主義直接的影響的。

建築中的後現代主義發展得非常完善，門類複雜，對於後現代主義的建築，不同的理論家有不同的分類方式，本人也是後現代主義建築設計的重要人物羅伯特·斯坦因（Robert Stern）在他的著作《現代經典主義》（Modern Classism,Rizzoli,1988）中把後現代主義建築分劃爲五個大範疇，另外一個是後現代主義建築理論的權威查爾斯·詹克斯的分類，也分成六大類型，不過後者的分類方式重疊、重複太多，往往一個建築家在好幾個類型中同時出現，因此如果不是對他們的設計非常熟悉的人，往往會感到困惑和混亂。

斯坦因的分類雖然也具有某些比較牽強附會地方，但是總體來說，還是比較能夠反映後現代主義發展的基本的情況，根據他的分類，後現代主義的建築基本有以下幾個大範疇：

一、「遊戲的古典主義」（Ironic Classicism），或者翻譯爲「嘲諷的古典主義」，這個風格也有人稱爲「符號性古典主義」、「語意性古典主義」（Semiotic Classicism）。這是後現代主義中影響最大的一個種類，基本主要的後現代主義大師都在這個類型範圍內。

顧名思義，具有遊戲和嘲諷味道的古典主義包含了兩個方面的內容：它的基本特徵是使用部分的古典主義建築的形式或者符號，而表現手法卻具有折衷的、遊戲的、嘲諷的、戲謔的特點。

採用大量古典的、歷史的建築符號、裝飾細節、設計基本計畫來達到豐富的效果是這種風格最突出的地方。「遊戲的古典主義」類型的後現代主義建築家常常在現代建築的表面採取明顯的高浮雕，起到符號的作用。從設計的裝飾動機來看，應該說這種風格與文藝復興時期以來的人文主義有密切的聯繫。與傳統的人文主義風格不同在於冷嘲熱諷古典主義，或者狹義後現代主義建築設計明確地通過設計表明現代主義和裝飾主義之間無可奈何的分離，而設計師除了冷嘲熱諷的採用古典符號來傳達某種人文主義的信息之外，對於現代主義、國際主義風格基本是無能爲力的。因而充滿了憤世嫉俗的冷嘲熱諷、調侃、遊戲、玩笑色彩。比如查爾斯·穆爾（Charles Moore）設計的美國新奧爾良的義大利廣場（Piazza d'Italia, New Orleans,Louisiana,1977-78），大量採用古典拱門做爲廣場裝飾，完全沒有把拱券做爲功能結構，而僅僅是裝飾而已，而重複、交叉的拱券，風格衝突、形式交疊，充滿了玩世不恭的調侃、冷嘲熱諷色彩。是這種風格設計的最典型代表作品之一。邁克·格里夫斯的波特蘭市公共服務建築（Portland Public Service Building, Portland,Oregon,1980-82）、菲力普·約翰遜的AT&T大廈（AT&T Building,New York,1978-84）和德克薩斯州休斯頓大學的建築學院大樓（School of architecture Building,University of Houston,Texas,1982-85）、日本設計家磯崎新的筑波市政中心（Civic Center,

里查‧皮科羅 1989 年創作的〈病人的寓言〉（Richard Piccolo：Allegory of Patient，1989，oil on canvas，129.5 × 162.6cm） 油畫 1989

（下左）提波‧謝爾紐斯 1987 年創作的油畫〈無題〉（局部）（Tibor Csernus： Untitled，or Four Figures，1987，oil on canvas，195 × 130cm） 油畫 1987

（上）約翰・納瓦1992年創作的作品〈舞蹈者〉（John Nava：Dancer,Teresa,1992,oil on canvas,122×122cm） 油畫 1992

（右）詹姆斯・安波諾維奇1992年創作的〈平諾斯科特灣：靜物〉（James Aponovich：Still Life:Penobscot Bay,1992,oil on canvas,152×122cm） 油畫 1992

（下）愛德華・施密特1993年創作的〈夜曲〉（Edward Schmidt：Noctune,1993,oil on canvas,105×162.6cm） 油畫 1993

左頁：

（上）布魯諾・西維提科的作品〈景觀的隱寓〉（Bruno Civitico：Allegory of Scenes,1992,oil on canvas,188×188cm） 油畫 1992

Tsukuba,1979-83）、特利‧法列爾（Terry Farrell）的倫敦電視中心（TV-am Studios,
CamdenTown,London,1983）、詹姆斯‧斯特林（James Stirling）的德國斯圖加特新國
家藝術博物館（Neue Staatsgalerie,Stuttgart,Germany,1977-84）等等也具有類似的特色。
這是最引起世界注意的後現代主義設計風格。

按照斯坦因的分類，解構主義代表人物法蘭克‧傑里（Frank Gehry）的早期作品
也屬於這個範疇，他列舉了兩個他的作品到這個範疇之中：洛杉磯市拉霍亞‧馬
利蒙特大學法學院（Loyala Marymount University,LawSchool,LosAngeles,1984-86）和好
萊塢的高德溫公共圖書館（Frances Howard Goldwyn regional Branch Library,Hollywood,
1986），但是在使用古典主義符號上，傑里顯然不是那麼突出和具有代表性。

以斯坦因的分類方法，他認為屬於這個範疇的、主張這種風格的後現代主義設
計家其中包括以下幾個：羅伯特‧溫圖利（Robert Venturi）、查爾斯‧穆爾、邁克
‧格利夫斯（Michael Graves）、菲力普‧約翰遜（Philip Johnson）、弗蘭克‧蓋利、
磯崎新、特利‧法列爾、查爾斯‧詹克斯（Charles Jencks）、法蘭克‧以色列
（Frank Israel）、詹姆斯‧斯特林等。

二、「比喻性的古典主義」。從英語原字面上看，這個斯坦因創造的術語是「潛
伏的古典主義」（Latent Classicism），而從具體的設計來看，應該說是具有比喻性
的古典主義來得恰當一些。這種風格其實也是狹義後現代主義風格的一個類型。
它基本採用傳統風格為動機，設計多半處於一半現代主義、一半傳統風格之間。
他與上面討論的「遊戲的古典主義」的最大不同，在於這派設計家對於古典主義
和歷史傳統具有嚴肅的尊敬態度，絕對不開玩笑，沒有戲謔的、遊戲的、嘲諷的
方式，而是取古典主義的比例、尺度、某些符號做為發展的動機，因此具有比較
嚴肅的面貌，如果從文化的角度來看，這派的作品更加能夠為大眾接受。

這種類型的後現代設計具有更加強烈的古典和歷史復古特色。比如塔夫特建築
設計事務所（Taft Architects）在德克薩斯州沃斯堡設計的河灣鄉村俱樂部（River
Crest Country Club,Forth Worth,Texas,1981-84）採用完整的古典拱券和現代主義的整體
結構混合，達到非常工整而嚴肅的古典風格，近乎復古。類似的風格還有賈奎林
‧羅伯遜（Jaquelin Robertson）在美國弗吉尼亞州夏洛特維爾的阿姆維斯特中心
（Amvest Headquarters,Charlottesville,Virginia,Eisenman Robertson Architects;
Trott&BeanArchitects,1985-87），瑪利奧‧坎皮在瑞士的住宅「卡薩‧瑪基」（Casa
Maggi,Arosio,Switzerland,1980），瑪利奧‧博塔在舊金山的舊金山現代美術館（San
Fransisco Museum of ModernArt,1995），凱文‧羅什的美國通用食品公司總部大廈
（General Foods Corporation Headquarters,Rye,NewYork,1977-83）等等，這些建築都有強
烈的古典與現代摻半的特點，非常嚴肅和認真，也因而具有一種古典和傳統的
美。

屬於這個風格包括有以下幾個設計家和建築事務所：賈奎林‧羅伯遜、塔夫特
建築設計事務所、弗列德‧科特與蘇斯‧金（Fred Koetter and Susie Kim）、勞倫斯

‧布斯（Laurence Booth）、瑪利奧‧坎皮（Mario Campi）、瑪利奧‧博塔（Mario Botta）、凱文‧羅什（Kevin Roche）等。

三、基本古典主義（Fundamentalist Classicism）。做爲後現代主義建築的另外一個類型，這個後現代主義建築流派主要強調建築設計必須從研究古典風格的、工業化以前的城市規畫著手，現代建築家的首要任務是把建築設計與傳統的城市規畫重新結合爲一體。這種風格並不追求採用古典的符號或者設計細節來達到表面的裝飾效果，或者採用古典和傳統的結構達到古典的韻味，它強調採用古典的城市佈局爲中心，採用古典的比例來達到現代與傳統的和諧。這派的設計家講究建築本身與都市傳統環境的綜合和和諧統一，比如義大利設計家阿道‧羅西設計的義大利熱那亞市卡洛‧費利斯劇院（Reconstruction,renovation,and additions for Carlo Felice Theater,Genoa,Italy,1982），拉菲爾‧墨涅奧在西班牙梅利達的國家羅馬藝術博物館（National Museum of Roman Art,Merida,Spain,1985），羅賓‧多茨在澳大利亞西南威爾士的格里住宅群（Grey House,Bowral,New South Wals,Australia,1987）等等，都是這種風格的典型例子。

「基本古典主義」在使用建築符號上不主張模仿古典的裝飾細節，而強調使用古典主義的幾何形式的應用，特別是圓形、圓柱形、長方形、方形等等，這些形式是古典建築的根本，人們在觀察古典建築的時候，首先看到的不是裝飾細節，而是這些強有力的簡單幾何形式。

這個流派與其他後現代主義流派的區別在於它強調建築與城市的關係，是從城市的總體考慮來選擇風格的，他們都是城市規畫方面具有很強烈個人設想的建築家，而他們希望的城市是具有古典文脈特徵的，而不是現代的，當然，他們在運用現代主義建築結構和古典主義風格的時候，也不具有嘲諷的立場，他們是嚴肅的建築家，對於美國式的通俗文化、對於美國的商業主義都非常不以爲然，這樣，他們的建築作品就都具有一種凝重感和沈重的責任感，很不輕鬆。

屬於這種風格範疇的建築家主要有以下幾個，他們基本都是來自歐洲的建築家而主要作品也都在歐洲：阿道‧羅西（Aldo Rossi）、拉菲爾‧莫涅奧（Rafael Moneo）、米貴爾‧加利和何塞—因納西奧‧林納扎所羅（Miguel Garay and Jose-Ignacio Linazasoro）、貝迪與瑪克（Betey and Mack）、段尼與普拉特—載別克（Duany and Plater-Zyberk）、亞歷山大‧贊涅斯（Alexander Tzannnes）、羅賓‧多茨（Robin Espie Dods）、德米特里‧波菲羅依斯（Demetri Porphyrios）等。

四、「復古主義」，或者直接翻譯爲「規範的古典主義」（Canonic Classicism），雖然很多評論家把這個派別歸納入後現代主義，但是從這些建築師設計的作品來看，基本上是簡單的復古作品，在形式上、功能上、甚至結構上都沒有突破傳統的模式，因此很難說是後現代主義的，充其量可以說是在現代主義之後的一種社會思潮在建築中的體現和反映罷了。

這派的建築設計家們主張在建築設計的各個方面復古。他們認爲古典主義是西

（左上）雷蒙德‧漢
1992-93年創作的油畫
〈靜物，橙色的鐵皮罐
和其他容器〉(Raymond
Han:Still Life with
Orange Tin and pro-
duce Containers,
1992-93,oil on
canvas,71×112cm)

（左中）威廉‧巴利
1993年創作的油畫
〈普拉托〉(William
Balley:Prato,1993,
oil and wax on
canvas,76×102cm)

阿比托‧阿巴特1992年創作的〈沙樂美〉(Alberto
Abate:Salome,1992,oil on canvas,180×180cm)
（左下）班‧約翰遜1990年創作的油畫〈佔有空間〉
(Ben Johnson:The Taken Space,1990,oil on canvas,
72×72cm) 油畫 1990

（上）西德尼‧古德曼1973-74年創作的〈人物肖像〉
(Sidney Goodman:Portrait of Five Figures,1973-
74,oil on canvas,132 × 185cm)　油畫 1973-74

（下右）阿蘭‧佛爾圖斯1993年的油畫作品〈母親和孩
子〉(Alan Feltus:Mother and Child,1993,oil on
canvas,100 × 80cm)　油畫 1993

邁克‧里昂納德1992-93年期間創作的作品〈黑色的水
銀浴者〉（局部）(Michael Lenonard:Dark Mecury
Bather,1992-93,alkyd-oil on board,84 × 76cm)

方建築的核心和精華,對於現代主義抱有強烈的反對情緒。

反現代主義的思潮應該說自從工業革命以來就存在,十九世紀的「工藝美術」運動、「新藝術」運動都具有比較明顯的反現代傾向,這是現代化造成的必然的社會反映之一,傑佛利‧斯各特一九一四年出版的著作《人文主義的建築》(Geoffrey Scott:The Architecture of Humanism)已經提出了復古主義建築的基本理論和原則,中心就是要以全面復古來反對現代建築的興起。他的理論為復古主義,或者稱為「古典復興主義」奠定了基礎。

美國復古主義建築理論的主要代表人物是亨利‧里德(Henry Hope Reed),他提出現代城市的建築基本風格應該是古典的、歷史的,而不是現代主義的。一九五三年,他與圖納德(Christopher Tunnard)合作,在耶魯大學舉辦了促進復古思潮的建築展覽,一九五九年,他的著作《黃金城市》(The Golden City,1959)出版,明確提出要以古典主義風格的建築取代現代主義建築,他一直堅持自己的復古主張,但是因為現代主義和國際主義風格正在全盛時期,因此很少有人注意他的理論。英國的雷蒙德‧艾利斯(Raymond Erith,1904-73)和美國的約翰‧巴里頓‧巴利(John Barrington Bayley,1914-81)是少數機構在現代主義、國際主義風格全盛時期支持他的復古理論的建築家。

這個情況到一九六○年代末期開始發生改變,因為建築界對於國際主義風格長期的壟斷的反感,對現代主義建築的不滿,造成廣泛的後現代主義思潮的興起,而復古主義也夾在後現代主義浪潮中泛起,成為一個獨立的門派。在美國和歐洲都出現了一些主張建築上全面復古的建築家,其中比較重要的有如昆蘭‧泰利(Quinlan Terry)、約翰‧波拉圖(John Blatteau)、東尼‧阿特金(Tony Atkin)、克里斯提安‧蘭格羅斯(Christian Langlois)、馬努艾爾‧曼扎諾—莫尼斯(Manuel Maanzano-Monis)等人,他們的設計,基本採用完整的復古方式,比較典型的例子有昆蘭‧泰利在英國艾塞克斯設計的住宅(No.4,Frog Meadow,Dedham,Essex,Erith&Terry,1977,)和倫敦的度弗大廈(Dufours Place,London,1981-83),約翰‧波拉圖在美國新澤西州設計的拜永奈醫院擴建工程(Roberson Pavilion Addition,and general renovation of BayonneHospital,Bayonne,New Jersey,Ewing Cole Cherry Parsky Architectus,John Blatteau,designed 1979)和美國國務院富蘭克林宴會廳(Franklin Dinning Room,State Department,WashingtonD.C.,1983-85),克里斯提安‧蘭格羅斯(Christian Langlois)設計的巴黎的法國參議院擴建建築(Addition to the Senate Building,Rue de Vaugirard,Paris,Christian Langlois,1975),馬努艾爾‧曼扎諾—莫尼斯為西班牙塞戈維亞市設計的市政博物館(City Museum,Casa del Sol,Segovia,Spain,Manuel Manzano-Monisy Lopez-Chicheri and Manuel Manzano-Monis,1981)等等。如果從建築的角度來看,這些建築的確具有完全的歷史內涵和形式,獨立地看是復古的典範,而從歷史發展的角度來看,則完全沒有任何的發展機緣在內,因為僅僅是仿古建築,與歷史和現代的城市、建築都沒有必然的文脈關係,因此是割斷的、獨立的、片斷的作品。

　　上面提到，這種風格主要包括以下幾個重要的設計家：昆蘭・泰利、約翰・波拉圖、東尼・阿特金、克里斯提安・蘭格羅斯、馬努艾爾・曼扎諾—莫尼斯等。

　　五、「現代傳統主義」（Modern Traditionalism）。「現代傳統主義」這種風格與「遊戲的古典主義」具有某些類似的地方。不同的地方在於：第一，這個風格更加講究細節的裝飾效果，因而設計內容更加豐富、奢華、艷俗，採用折衷主義手法在同一個項目上使用好幾種不同歷史時期的風格是非常普遍的情況，因而遊戲性、娛樂性、玩世不恭的態度更加明顯；第二，這種風格往往集中於現代建築項目上，因此明顯的是在現代主義的基本構造上加上傳統裝飾的點綴，也就更加是一張傳統裝飾混雜的「皮」。

　　這種風格的基礎依然是現代主義建築構造，現代建築的功能，卻而又加上各種各樣的源自歷史風格的細節裝飾，因而，與二十世紀初期的「裝飾藝術」（Art Deco）運動風格非常接近，有些「現代傳統主義」的建築與「裝飾藝術」風格如此接近，甚至很難區分，是歷史發展中出現的否定之否定過程的很好例子。
這個名稱—「現代傳統主義」，傳統主義是核心的，現代是專指功能屬性的，因此，可以了解到這個類型的建築比「遊戲的古典主義」具有更多的裝飾成分，更加重視傳統風格的表現，也就更加花俏和誇張。

　　因為具有很高的遊戲成分，具有某些對現代主義建築和古典主義的冷嘲熱諷態度，因此，這個風格與我們討論過的第一個類型的後現代主義風格—「遊戲的古典主義」具有很相似的地方，有些建築家、設計家的作品，比如邁克・格里夫斯也可以歸納到這個範疇中來。這正是為什麼在某些理論家，包括斯坦因的分類中往往把這些人同時歸納在兩個範疇中的原因。

　　這個風格的主要代表人物包括以下幾個重要的設計家：托瑪斯・彼比（Thomas Beeby）、喬治・哈特曼（George Hartman）、沃倫・科克斯（Warren Cox）、科恩・弗克斯（Kohn Pedersen Fox）、邁克・格里夫斯（Michael Graves）、凱文・羅什（Kevin Roche）、克里門特和哈爾班特（Klimentand Halsband）、羅伯特・亞當斯（Robert Adams）、斯坦利・泰格曼（Stanley Tigerman）、奧爾和泰勒（Orrand Taylor）、約翰・奧特朗（John Outram）、托瑪斯・史密斯（Thomas Gordon Smith）、羅伯特・斯坦因（Robert M.Stein）等。

三、後現代主義的藝術運動

　　後現代主義藝術運動是直接受到建築上的後現代主義運動的影響而產生的，因此，在許多具體的藝術處理上，具有一脈相承的關係，在分類上，也基本可以按照上面的分類方式來歸納，具有一定的平行發展關係。

　　後現代主義藝術，如果從形式上來看，應該具有以下幾個特徵：

　　（一）重新使用繪畫方式，並且採用寫實主義的繪畫方式；（二）在繪畫技法上企圖使用文藝復興、浪漫主義、佛蘭德畫派等等一系列傳統的手法；（三）題材

（上）大衛・史考特1992年
創作的〈西・依地・克列
蒂特・依羅比特〉（David
Settino Scott:Sild Cretet
Errabit.1992.diptrich.
oil on wood.205 × 249cm）
（下左）大衛・里加爾1993
年創作的〈赫克力士保護
歡樂和貞節之間的平衡〉
（David Ligare:Hercules
Protecting the Balance
between Pleasure and
Virtue.1993.oil on linen.
152 × 142cm）
（下右）安東涅拉・卡普齊
奧1993創作的〈依巴列娜
和吉奧達列羅最終相會〉
（Antonella Cappuccio:
Ilaria and Guidarello Fi-
nally Meet.1993.oil on
canvas.200 × 150cm）

上也盡量使用傳統手法，包括室內的靜物、人體、群體，甚至借用傳統題材，包
括宗教的、傳說的題材；（四）在創作動機上具有很大的對現代主義的諷刺和嘲
弄，具有強烈的反工業化、反現代化的色彩，也正因為如此，才成為「後現代主
義」；（五）按照我在上面列的現代與後現代主義對比的表格來看，後現代主義

布魯諾‧達謝維亞在1992年創作的〈旗〉（Bruno d'Arceivia:The Flag.1992.oil on canvas.150 × 200cm）

卡羅‧馬里亞尼在1989年創作的〈構圖四號──從伊甸園的驅逐〉（Carlo Maria Mariani:Composition 4-The Expulsion from Eden.1989.oil on canvas.180 × 180cm）

（下右）維多利亞‧西奧羅哈1992年創作的〈葡萄束〉（Vittoria Scialoja:The Bunch of Grapes.1992.oil on canvas.15- × 100cm）

藝術顯然應該具有以下特徵：裝飾主義，象徵主義，折衷主義，形式主義（封閉和開放結合），具有意圖的遊戲，形式偶然的設計，形式無序的等級，技術精巧，藝術對象，完成作品，距離，偶然也有距離中的參與，裝飾性的折衷創造，綜合和對立結合處理，折衷，在場，中心和分散混合的方式，處於邊界的本文，修詞學，範例和句法的混合，暗寓和轉寓混合，選擇和混合結合，表層，反闡釋，誤解，能指，作者的（藝術家的），反敘事，個人風格，通過欲望形成的癥候，變化，無性的，清醒的裝瘋，差異，痕跡，裝扮聖靈的凡夫俗子，冷嘲熱諷的玩笑，不確定性和表面性。

對於藝術創造繪畫性的恢復，是很多歐洲和美國藝術家在現代主義藝術逐步開始衰退時的探索方向，從一九六〇年代普普運動以來，藝術創造基本是一個取消描繪、取消傳統繪畫媒介的過程，藝術日益成為無法收藏、無法展出、甚至無法總體觀看的對象，與觀眾的距離越來越大，藝術也日益成為瞬間的行為，而不是雋永的對象，這些當代藝術的發展趨勢，自然使不少人感到若失若離，對於舊形式的藝術，或者對舊藝術形式開始出現懷念，而逐步出現繪畫性復興的現象，與建築上的後現代主義具有平行發展的關係和情況。建築上出現的幾個潮流，包括「遊戲的古典主義」、「比喻性的古典主義」、「基本古典主義」、「復古主義」和「現代傳統主義」這五個大範疇，都基本在視覺藝術中具有類似的活動。

後現代主義藝術和照相寫實主義不同之一，在於它是一個非常國際化的藝術運動，形成的時間大約與建築上的後現代主義運動差不多，在一九六〇年代的末期，真正的發展，是在一九八〇、一九九〇年代期間，而基本所有西方國家都有不同程度的參與和介入，因此，沒有一個中心，當然，在表現上、在創作風格上，特別在持之以恆的長期創作上，不同的藝術家有不同的程度發展，因此也有高低之分，義大利的後現代主義藝術家卡羅・馬里亞尼（Carlo Maria Mariani）、布魯諾・達謝維亞（Brunod'Arcevia），美國的大衛・里加爾（David Ligare）都具有很重要的作用，在後現代主義藝術中具有代表性，則是有目共睹的事實。卡羅・馬里亞尼被評論界視為後現代主義藝術的象徵，而布魯諾・達謝維亞則是所謂「新巴洛克主義」的代表，在評論界基本沒有多大的爭議。他們都是後現代主義的國際大師。

後現代主義繪畫在法國、美國、西班牙出現得最早，其中西班牙是非常突出的國家。直到一九七四年以前，西班牙依然處在老獨裁者佛朗哥的統治之下，佛朗哥反對現代主義，但是對與繪畫一竅不通，也根本不關心藝術活動，因此，部分西班牙藝術家看到這是一個機會，從而開始了繪畫性的後現代主義探索。西班牙的巴塞羅那集中了一批來自卡塔蘭省的藝術家，其中領導人物是安東尼・塔皮亞斯（Antoni Tapies），他們集中在一起，從事繪畫性的探索，以寫實的手法描繪現代生活的瑣碎對象，開始了西班牙的後現代主義藝術探索。比如這個集團的畫家安東尼奧・羅佩茲─加西亞（Antonio Lopez-Garcia）一九六八年畫的水槽中的一堆

濕淋淋的待洗衣服，稱爲〈水裡待洗的衣服〉（Clothing in Water,1968,oil on wood,80
×73cm）一方面把繪畫性，特別是寫實的繪畫性帶回來了，同時又突出地改變了
原來寫實繪畫性題材的重要性立場，以瑣碎的、片斷的、無關緊要的題材來表現
當代生活的瑣碎、凌亂、不完整。從某種意義來說，他恢復了西班牙十七世紀曾
經出現了某些藝術家曾經探索過的路徑。

後現代主義藝術的出現，其實蘊藏在超寫實主義，或者照相寫實主義之中，因
爲照相寫實主義強調寫實描繪，同時也注意內容的絕對客觀性。這些特徵，也都
是後現代主義藝術的特徵之一，比如美國照相寫實主義藝術家理察·艾斯特斯1984
年畫的〈荷蘭旅館〉（Richard Estes:Holland Hotel,1984,oil on canvas,114×181cm），
不僅像照片，也具有某種對於現代社會的冷漠、缺乏人情味、隔絕的特徵的諷刺
和批判意義在內，並非絕對客觀，其實已經具有後現代主義的特徵了，對現代社
會、對現代主義的批判，恰恰是後現代主義的精神實質。艾斯特斯的照相寫實主
義，已經不僅僅是照相寫實主義的照相方式，而具有相當程度的對現代主義的批
判，因而也使照相寫實主義與後現代主義之間建立了一條可以溝通的橋樑，使後
現代主義具有可以發展的技術方式依據。

後現代主義在表現手法上往往採用傳統的繪畫技法，有時候甚至使用陳舊的技
法，比如巴洛克、浪漫主義的技法等等，而在表現對象上，也往往採用傳統的模
式，比如靜物、人體、群體組合等等，總而言之，盡量使題材於傳統的題材能夠
在形式上接近和類似，造成了形式的復舊性。比如靜物，就是一個非常受後現代
主義藝術家歡迎的題材，因爲它本身就充滿了古典的味道，而且對繪畫性要求很
高，容易達到後現代主義的目的。安德烈·佛萊克一九八二年創作的靜物〈乞靈〉
（Audrey Fleck:Invocation,1982,oil and acrylic on canvas,162×203cm）以乞靈對象爲
靜物主題，包括骷髏、蠟燭、花卉、油畫顏色管等等，把原來很嚴肅的宗教迷信
活動以遊戲的方式表現出來，顯然與建築上的「遊戲的古典主義」是屬於同一範
疇的。

後現代主義藝術的另外一個經常使用的方法，是通過古老的技法描繪古老的主
題，而隱隱約約地傳達某些現代人的意識，並且這種傳達往往是不清晰的，含糊
其辭的，比如里查·皮科羅一九八九年創作的〈病人的寓言〉（Richard Piccolo:
Allegory of Patient,1989,oil on canvas,129.5×162.6cm）描繪了一個躺在椅子上的女
子，旁邊有鐵鏈，整個氣氛好像中世紀的地窖一樣，色彩完全是十七世紀佛蘭德
畫派式的，沉悶、古老、陰鬱、神秘，是什麼寓言，作者沒有交待，留給觀眾自
己去捉摸。這種一古老的繪畫方式傳達出某些現代人的觀念的作法，也正是後現
代主義藝術習慣的方式之一。

布魯諾·西維提科的作品〈景觀的隱寓〉（Bruno Civitico:Allegory of Scenes,1992,
oil on canvas,188×188cm）是一張很著名的作品，這張作品具有類似早期印象主
義畫家馬奈的〈草地上的午餐〉的冷嘲熱諷的處理方式，表現上也與〈草地上的

午餐〉一樣，非常冷靜和理智。這是一個寧靜的、陽光充沛的假日早晨，母親在拉小提琴，父親和女兒在安靜地聆聽，兒子（？）在準備畫畫，陽光從陽台照入室內，照入客廳，充滿了禮拜天的安祥、家庭的天倫之樂，而在房間的中間，則有一個女孩把衣服脫光，是準備給兒子作裸體模特還是僅僅脫衣服呢，並沒有交代，因此，脫衣裸體與典雅的、十九世紀的家庭和諧氣氛格格不入，形成強烈的對比。因此也就具有後現代主義藝術的基本特徵：裝飾主義，象徵主義，折衷主義，形式主義「封閉和開放結合」，具有意圖的遊戲，形式偶然的設計，形式無序的等級，技術精巧，藝術對象性的，是一張完成作品，與觀眾具有很大的距離，裝飾性的折衷創造，綜合和對立結合處理，折衷的，在場的，中心和分散混合的方式，處於邊界的本文，暗寓和轉寓混合的，選擇和混合結合的，表層化的，反闡釋性的，誤解的，能指的，藝術家的個人的，反敘事的，個人風格的，通過欲望形成的癥候，變化的，無性的，清醒的裝瘋，差異性的，裝扮聖靈的凡夫俗子，冷嘲熱諷的玩笑，不確定性和表面性的。

後現代主義藝術有時候也盡量利用非常古典的方式來達到某種復古或者懷舊的動機，比如愛德華・施密特一九九三年創作的〈夜曲〉（Edward Schmidt:Noctune,1993, oil on canvas,105 × 162.6cm）描繪的是具有濃厚文藝復興作品色彩的裸體男女在安寧地睡覺的畫面，很難分別出這是一九九〇年代的作品還是一六〇〇年的作品，雖然可以牽強附會地給這個作品加上很多後現代主義的標籤，但是它所具有的強烈復古主義氣氛則是很難忽視的特徵。從總體來看，作者顯然具有要以古典技法、古典題材和氣氛來傳達要擺脫現代化社會的願望，這種逃脫性的趨向，在十九世紀英國的拉斐爾前派作品中已經出現過，對於工業化、現代化割斷了含情脈脈的舊式懷念是工業化以來在藝術中反覆出現的現象，而第二次世界大戰之後，因為人們對於科學技術的成果非常歡欣鼓舞，因此在藝術上就比較少見了，而到了後工業化時代，這種情緒自然的浮現，也是非常正常的，這個作品和以後介紹的幾張作品都包含了類似的情緒和懷舊的內容，也正是這種思潮的泛起的代表。

把靜物畫得非常精緻、美好，完全脫離了現代社會的大環境，也是這種類型的懷舊情緒的表達手法之一，我們可以從詹姆斯・安波諾維奇一九九二年創作的〈平諾斯科特灣：靜物〉（James Aponovich:Still Life:Penobscot Bay,1992,oil on canvas,152 × 122cm），在漂亮的海灣住宅窗台是的靜物，描繪的精細入微，乾乾淨淨，色彩甚至艷俗，出現類型行貨的表現技法特徵，除了以題材、技法懷舊之外，還具有對於後工業化時代的某種隱隱約約的諷刺在內。

匈牙利裔的法國畫家提波・謝爾紐斯一九八七年創作的油畫〈無題〉（Tibor Csernus:Untitled,or Four Figures,1987,oil on canvas 195 × 130cm）是使用古典的色彩、技法來表現了肢體誇張的裸體人物的作品，具有非常嫻熟的油畫技法，也具有強烈的象徵主義特點，顯然是走形式主義道路的，是具有意圖的遊戲，技術精巧，藝術對象性的，是一張完成作品，但是與觀眾具有很大的距離，含義不清，是一個

米列・安德里傑維克（Millet Andrejevic） 相會（The Encounter, 1983, oil and egg tempera on canvas, 91 × 127cm）

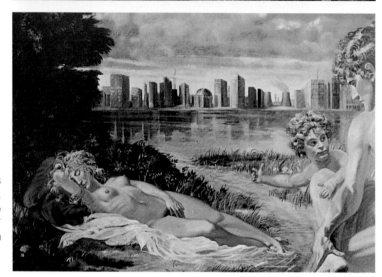

安德烈・杜蘭 1993年的作品〈安多尼斯的死亡〉（Andre Durand:The Death of Adonis, 1993, oil on canvas, 189 × 295cm）

處於邊界的本文（繪畫的內容），具有暗寓和轉寓混合的，因此相當表面化的，從而導致了後現代主義藝術常用的反闡釋性的立場，刻意造成誤解。也很具有後現代主義藝術的特徵。

　　現在西方藝術評論界往往流於把具有繪畫性的、非照相寫實主義的描繪的作品，都籠統歸納入「後現代主義」的範疇，其實是不準確的，因爲後現代主義首先不僅僅是爲了復興繪畫性，繪畫性的使用僅僅是爲了反對、抗御現代主義的目的，我們不妨再細細看看建築上後現代主義的理論脈絡，對於後現代主義的藝術

的內容會比較清楚一些。比如約翰‧納瓦一九九二年創作的作品〈舞蹈者〉（John Nava:Dancer,Teresa,1992,oil on canvas,122×122cm）描繪的是一個練習芭蕾舞的女舞蹈家的動態，如果要把這個作品分入後現代主義的範疇，顯然有點牽強附會。

後現代主義藝術家中，有不少是採用紮紮實實的技法來描繪毫無人情味的靜物的，這幾乎已經成為後現代主義藝術的一個大門類了。他們都盡量避免複雜的透視，採取橫向排列靜物的方式，來體現客觀性，而這種排列和描繪的內涵，卻依然是對現代主義和後工業化時代、後現代化時代的嘲諷。比如威廉‧巴利1993年創作的油畫〈普拉托〉（William Balley:Prato,1993,oil and wax on canvas,76×102cm）和雷蒙德‧漢一九九二至九三年創作的油畫〈靜物，橙色的鐵皮罐和其他容器〉（Raymond Han:Still Life with Orange Tin and produce Containers,1992-93,oiloncanvas,71×112cm）都是這種類型的作品。前者是一系列橫向排列的陶器皿，加是一個描繪真實的雞蛋，非常中性和安寧，而後者則把白色的陶瓷器皿和彩色的金屬容器排列在一起，形成某種視覺上的衝突，但是基本都保持了寧靜、脫離、隔閡的特徵。

更有人把人物肖像的描繪採用上面這種靜物的中性、絕對客觀的方式進行，典型的例子就是西德萊‧古德曼一九七三至七四年創作的〈人物肖像〉（Sidney Goodman:Portraitof Five Figures,1973-74,oil on canvas,132×185cm），這個作品描繪了五個人物，三女二男，都是青年人，作在室內，擺出給人拍照的姿態，絕對客觀，但是，與照相寫實主義不同，這張作品也依然具有浪漫主義方式的描繪手法，技巧嫻熟而提煉，從動機上看，與上面提到的兩張靜物作品應該屬於一個類型。

具有古典主義色彩、浪漫主義色彩的寫實描繪手法，是後現代主義繪畫的很重要的手段之一，一個很典型的例子是邁克‧里昂納德1992-93年期間創作的作品〈黑色的水銀浴者〉（Michael Lenonard:Dark Mecury Bather,1992-93,alkyd-oil on board,84×76cm），描繪了一個體態健壯、色彩豐富的男人體，扭曲形體、強壯的肌肉和骨格，溫暖的色調，細膩的描繪手法，都使這張作品具有很強烈的傳統繪畫的觀賞性和形式感。主題簡單，而技法豐富，也正是古典藝術經常使用的手法。這種全面運用傳統繪畫手法達到表現目的的方式，在後現代藝術家中也非常常見。

如果說邁克‧里昂納德的作品具有比較客觀的處理特徵的話，那麼其他的後現代主義藝術家則很重視個人詮注的意義，比如阿蘭‧佛爾圖斯一九九三年的油畫作品〈母親和孩子〉（Alan Feltus:Motehr and Child,1993,oil on canvas,100×80cm）就比較具有個人形式感地描繪了母女的肖像，反映出兩代人不同的精神面貌，這是在邁克‧里昂納德的「浴者」中看不到的的個人性表現特徵。基本絕對客觀式的描繪，比如班‧約翰遜一九九〇年創作的油畫〈佔有空間〉（Ben Johnson:The Taken Space,1990,oil on canvas,72×72cm），描繪了一個古典建築內部走廊，陳列了一些古典雕塑，非常安靜，好像照相寫實主義作品一樣，但是依然具有作者反現代主義、退隱的立場的流露，因此，依然具有強烈的主觀立場。

四、寓言性的古典主義

作爲後現代主義藝術的主要流派之一，採用古典主義的形式和技法，而傳達某種作者的當代含義，可以籠統稱爲「寓言性的古典主義」，或者「象徵性的古典主義」。其中最主要的代表是卡羅‧馬里亞尼、布魯諾‧達謝維亞、美國的戴維‧里加爾等人。

古典的形式，表現某些現代的意義，特別是對於後工業化時代、對後工業化社會的反對立場和看法，通過看來溫文爾雅的古典風格來表現，具有一種寧靜的外表下的憤怒或者不滿的對立衝突，是後現代主義藝術這個流派經常使用的方式。這派藝術家的手法往往具有非常明確的古典依據和技法特徵，觀眾可以立刻認出或者是文藝復興風格的、中世紀風格的、古典主義風格的，或者是巴洛克主義、洛可可主義風格的，而這種風格下面的內涵、寓言的含義卻往往含糊不清，因此會引起聯想或者猜測。這樣一來，不但傳達了後現代主義的觀念，同時也產生了在揣摩過程中的趣味，因此不但藝術評論界喜歡，而一般公眾也因爲這些作品具有他們熟悉的傳統繪畫性和趣味感也表現出對這類型作品的接受態度，這種方式，自然創造了一個這類型後現代主義作品的比較寬闊的國際市場。

大衛‧史考特一九九二年創作的〈西‧依地‧克列蒂特‧依羅比特〉（David Settino Scott:SiId Cretet Errabit,1992,diptrich,oil on wood,205 × 249cm）採用了中世紀聖象畫的兩個分開而拼合的板的方式（英語稱爲「diptrich」），描繪了兩個穿這祭服的女子，好像利用「氣功」一樣懸空托起一個裸體女子，充滿了神秘的宗教氣氛。阿比托‧阿巴特一九九二年創作的〈沙樂美〉（Alberto Abate:Salome,1992,oil on canvas,180 × 180cm）把奧斯卡‧王爾德的「沙樂美」主題人物加以色情化處理，並且在背景上以複雜的裝飾和細節加強了整個作品的神秘感，隱隱約約表現了藝術家的某種含糊不清的立場。

這種集大成的這個範疇的藝術家是卡羅‧馬里亞尼。《藝術家》雜誌曾經爲他集中刊載過專輯，這個畫家使用典型的古典手法，來表現當代的各種社會問題，比如同性戀、社會暴力氾濫、婦女權力、墮胎合法化等等，他具有很好的寫實基礎，並且對古典風格掌握得非常好，因此作品都有很典雅的造型形式，討人喜歡，而包含的內容卻非常複雜，並且也具有爭議，因此引起評論界的重視，這種創作的立場和方法，使他的作品成爲當代藝術中少有的雅俗共賞的對象之一。一九九七年美國幾個主要藝術博物館連續爲他舉行回顧展，特別是洛杉磯藝術博物館（Los Angeles County Art Museum,LACMA）舉辦的「卡羅‧馬里亞尼回顧展」吸引了大量的觀眾和藝術家前來觀看，是當年展覽的大事，可以他把握分寸的妥當，從而取得藝術和商業的雙贏結果。

他的作品介紹很多，我們在這里僅僅列舉一張他的作品，說明他的風格和觀念。這是他在一九八九年創作的〈構圖四號—從伊甸園的驅逐〉（Carlo Maria Mariani:Composition 4-The Expulsion from Eden,1989,oil on canvas,180 × 180cm），望文

生義，說明他表現的是亞當和夏娃因為偷吃智慧果，而知道赤身露體的羞恥，被上帝從伊甸園的驅逐出來的故事。畫面上是沉靜坐著的夏娃，一個具有古典形體的美女，而看不見亞當，但是從夏娃的下體則生出一個又一個小人來，說明誘惑—性的、世俗的、物質的等等，造成了生殖繁衍，或者罪惡（性氾濫），夏娃的下體充滿了火焰，對性造成的困惑、或者破壞性具有一定的強調。

新巴洛克主義是後現代主義中很突出的一個流派，其特色是使用巴洛克風格來描繪有影射現狀的主題，形式上好像僅僅是巴洛克藝術的翻版，而仔細琢磨，會體會出某些深層的意義來。比較典型的例子有如維多利亞·西奧羅哈一九九二年創作的〈葡萄束〉，安東涅拉·卡普齊奧一九九三創作的〈依巴列娜和吉奧達列羅最終相會〉，都具有傳統繪畫的布局、構圖、色彩、甚至題材也相當陳舊，但是兩者都具有某種非傳統的動機，故作姿態的艷俗，某些含糊不清的象徵性觀念。

新巴洛克主義最傑出的畫家是布魯諾·達謝維亞。他的技法純熟，畫風流暢，對古典風格，特別是巴洛克風格把握的非常準確，他在一九九二年創作的〈旗〉（Brunod' Arceivia:the Flag,1992,oil on canvas,150×200cm）是代表作品，畫面上三個人物，一個古代武士穿著的男子，兩個裸體女子，身上包裹這類似美國國旗條紋的圖案紡織品，他們眺望遠方，而周圍有象徵性的面具、獵豹、教堂、帆船，好像象徵西方殖民地歷史和殖民地對於文明造成的重建和破壞，天是陰鬱的，非常不安、不祥，人物的表情也是驚惶的，是否暗示現代化、工業化將要帶來破壞性的衝擊呢？還是資本主義原始積累之一的殖民地化已經造成了被殖民的新大陸的文明的破壞和解體？

古典題材和現代含義的衝突，是後現代主義藝術家反覆使用的手法，也幾乎可以說是基本手法之一。新巴洛克主義藝術家只是強調巴洛克風格，而其他的風格也都可以達到這個目的。比如更加古老的古典主義、文藝復興風格，就經常被用來達到這個後現代主義的創作動機和目的，大衛·里加爾一九九三年創作的〈赫克力士保護歡樂和貞節之間的平衡〉就是很集中地典型例子。這張作品以極為細緻的寫實方法，近乎於細密方式的文藝復興技法，描繪了在兩個分別代表歡樂和貞節的女性前面調解的裸體希臘神赫克力士，人物都具有象徵性的姿態，這個作品的題目已經點明了作者要表達的意義：性是具有歡樂的，但是與貞操是矛盾的，縱情聲色會失去貞節，而固守貞節又會失去歡樂，人類的面臨的問題是如何能夠在這對矛盾前面達到平衡，以得到兩全的目的。作者以赫克力士這個大力神為期望來達到平衡，而他的這個方式，也表面他對於是否能夠達到這個目的都感到失望。

使用類似的手法來表達對工業化文明不滿的後現代主義藝術家數量相當多，他們往往採用或者是完全退隱的懷舊手法來表達對古舊的懷念，或者以強烈的古典與現代的對比表面工業化、現代化造成的破壞，比較突出的例子有如以懷念安

（左）彼得・薩利的作品〈無題〉（Peter Saari:Untitled.red with Column,1877. plaster and acrylic on canvas.228 × 137cm）

（右）羅伯特・格拉漢的雕塑〈人物二之G〉（Robert Graham:Figure II-G.1989-90, painted bronze, height of figure：37. 7cm）

靜、溫情脈脈的舊日的作品：米列・安德里　維克的一九八三年的作品〈相會〉，或者安德烈・杜蘭一九九三年的作品〈安多尼斯的死亡〉。前者是一張非常具有中世紀式寧靜的退隱氣氛作品，而後者則把一群具有古典風格的裸體人物和醜惡的工業化城市作爲背景對比放在一起，形成鮮明和強烈的對照，都具有上述的思想內涵。

　　後現代主義也在雕塑中有所發展，其方式也往往採取傳統的方式，特別是傳統的雕塑、建築結構，比如柱、拱券作爲動機，組合而成，也往往包涵對於某些現代問題的嘲諷和寓意在內，比如羅伯特・格拉漢的雕塑〈人物二之G〉（Robert Graham:Figure II-G,1989-90,painted bronze,hiehg of figure37.7cm），就是這樣一個作品，採用一個以青銅鑄造的、以標準的寫實手法製作的少女裸體，表面以白色描繪，頭頂放一塊磚頭，使這個雕塑具有類似支撐柱的古典動機，而本身又不具有任何結構功能，創作動機非常含糊不清，留給觀眾很大的遐想空間。

　　後現代主義藝術中也如同後現代主義建築一樣，存在在突出的復古主義流派，也就是採用完全復古的創作方式，比如彼得・薩利的作品〈無題〉採用各種風格，製作了一塊與古羅馬出土的壁畫一模一樣的仿古壁畫殘片，體現了藝術家對於那個消失了的遠久年代的懷念。

　　後現代主義藝術是目前依然在發展的重要的當代藝術潮流之一，可望到二十一世紀依然成爲主流形態之一，因此，對它的研究和了解，是具有一定重要意義的。

第8章　英國當代繪畫

英國在整個現代主義運動中，一直保持著一部分藝術家繼續從事繪畫，特別是保持具有一定寫實特徵的繪畫創作，在現代藝術史中是很突出的情況。而這種情況，在當代也並沒有發生改變，因此逐步形成一個具有強烈英國地方特色的繪畫集團。因為他們的作品中的部分具有一定的比喻特徵，因此在當代藝術理論界被籠統稱為「比喻性繪畫」（Figurative painting），或者「寓意性繪畫」。其實，這個稱謂有些牽強附會，因為不是所有具有寫實特徵的英國繪畫都具有比喻性，而有些人集中討論英國的人物繪畫，在這個階段中，英國具有寫實主義特點的繪畫也不僅僅集中在人物畫，英國繪畫如果說具有共同特點，我認為主要在絕大部分畫家都採用部分或者完全寫實的方式從事創作，而他們基本沒有組成或者形成任何團體，沒有參與任何運動，也沒有發起任何運動，英國在現代藝術發展中完全游離在主流運動之外，畫家基本全部從事完全個體化的創作，這可能是他們共同的特點。正因為如常，以運動的方式討論現代藝術，英國都會被忽視，而英國在繪畫和雕塑上卻具有非常大的貢獻，組成現代藝術不能缺乏的部分，因此，要討論當代藝術，英國的繪畫和雕塑都不得不單獨進行討論。為了保證討論的方式能夠基本包括英國繪畫的全部活動和成就，因此在這裡，我簡單地稱其為「英國當代繪畫」。

一、英國現代藝術的方式

英國在整個現代藝術運動中基本我行我素，從來不參與歐洲和美國的主流運動，具有很高的個體性。但是這不等於說英國就沒有現代藝術，英國的現代藝術因為基本是個體的探索，沒有出現集團、運動，所以反而具有很獨特的地方，值得深入研究。英國當代出現的一系列大師，從法蘭西斯‧培根、魯西安‧佛洛伊德到亨利‧摩爾，都是國際級的大師，可見缺乏運動、缺乏群體活動，並不等於英國就沒有出現現代藝術。恰恰相反，這種獨立的創作方式反而出現了不少特殊的人材，其中佛洛伊德就是很好的例子。

一九七〇年代以來，藝術界開始出現了對於評論界對現代藝術的分類的準確性產生了懷疑，因此部分人開始對於歐、美各個國家的民族的藝術傳統進行了重新的審視，這個傳統不僅僅十九世紀以前的傳統，也包括第二次世界大戰以前的經典現代主義的各種流派，比如表現主義、立體主義、達達主義等等。但是，這種審視過程在一九七〇年代時是低調的，從事審視研究的人都小心翼翼，甚至有些害羞，不願意過度曝光，因為按照現代主義藝術思想原則，對於傳統的研究本身就是離經叛道、邪門歪道（英語稱為「heresy」）。因為現代主義的產生，本身就是建立在對於傳統的破壞、絕對否定的基礎上，而在探索當代藝術的途徑是居然

從傳統去找動機和動力，這個舉動本身就是對於現代主義藝術原則的反對。

最早出現這種後來被稱為「民族主義」的探索，是我們在前面討論過的德國新表現主義藝術，新表現主義的基礎是現代主義初期的表現主義，而表現主義的基礎是後印象主義，再往前推，十九世紀的象徵主義也是它的淵源之一，因此，德國藝術家的這個探索，是利用了民族傳統藝術來豐富自己，從而推動了當代藝術的發展，造成了新表現主義這個聲勢浩大的一九八○年代的藝術運動。可見民族主義方式未必是倒退，而如果運用得當，它會產生新的藝術風格來。德國新表現主義具有強烈的德國民族特色，德國沉重的歷史過去，德國藝術家傳統的社會責任感和憂天憫人的創作動機，德國戰後被分裂為東、西兩部分這個事實對於德國藝術家造成的強烈心理影響，因此，新表現主義也就具有強烈的德國民族特點，被部分評論家乾脆稱為「德國主義」。對於德國藝術家來說，他們重新投身於表現主義的創作，還有另外一層意義：把被納粹否定的東西重新復興起來。

英國的情況與德國很不一樣。因為英國的藝術從來沒有成為過現代主義藝術運動的主流，無論印象主義、後印象主義、野獸派、立體主義、未來主義、超現實主義、達達主義、構成主義、至上主義、表現主義等等，都全部在歐洲大陸國家和美國發展，英國沒有產生任何具有國際影響意義的現代主義藝術運動，這樣，英國成為現代主義藝術運動中一個特殊的半游離狀態的國家，而它與歐洲的鄰近關係，又使得英國不能夠完全脫離歐洲現代主義運動的影響，這種若即若離的狀態，造成了非常特殊的英國現代藝術形態。英國的現代藝術具有受歐美現代主義運動的特點，但是無論什麼影響，在英國藝術界造成的運動都非常短暫。比如意大利產生的未來主義在英國曾經有過一個短暫的反映，產生了英國的「旋渦畫派」，或者稱為「旋渦主義」（Vorticism），但是時間相對短，影響也極為有限。在第一次世界大戰和第二次世界大戰之間，英國也出現過一個短暫的超現實主義藝術運動，雖然有過一些佳作，但是時間卻極為短暫，僅僅在一九三六年一年之間有關一些展覽活動，當時在巴黎的西班牙超現實主義藝術家薩爾瓦多・達利來倫敦，與英國藝術家一起開展創作，影響了一些人，英國藝術家亨利・摩爾（Henry Moore）和保羅・納許（Paul Nash）參與了一九三六年的這個英國的超現實主義運動，但是卻無法堅持下去，英國的總體氣氛並不如歐洲那樣具有藝術上群體化的運動條件，所以這個本來頗有希望的超現實主義運動在英國也就很快就消失了，這兩個例子可以說明英國現代藝術在發展上是遠遠不如其他主要歐洲大陸國家的水準的。

在第一次世界大戰和第二次世界大戰期間，英國的藝術家逐步顯示出他們在現代藝術探索上的特點：比較個體化，而缺乏群體運動趨向。因此英國出現了一系列具有很重要意義的藝術家個體，而沒有形成任何具有國際影響意義的現代藝術運動。比如兩次世界大戰期間產生的英國現代藝術家中最重要的史坦利・史賓塞（Stanley Spencer）就是一個典型。他的全部創作活動都完全孤立，與外界、與國

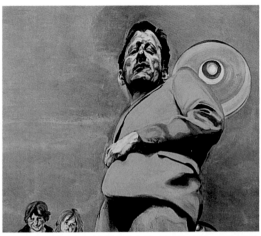

魯西安‧佛洛伊德在1965年的作品〈和兩個孩子一起的倒影〉
(Reflection with Two Children,1965,oil on canvas,91.5 ×
91.5cm) 油畫 1965
(左)魯西安‧佛洛伊德1947年的作品〈帶貓咪的女孩〉(Girl
with a Kitten, 1947,oil on canvas,39.5 × 29.5cm) 油畫

魯西安‧佛洛伊德於1981-83年的作品〈大室內W‧11-仿華鐸風格〉(Large interior W.11(after Watteau),
1981-83,oil on canvas,186 × 198cm) 油畫 1981-83

列昂納德·麥克康伯（Leonard McComb）於1991年創作的靜物〈檸檬和梨的靜物〉（Still Life with Lemons,Cannes,Pastel on paper,79 × 56cm）

泰·山·謝倫堡（Tai Shan Schierenberg）1993年創作的油畫〈蹲著的女人〉（Crouching Woman with Chair, 1993,oil on canvas,35.5 × 25.5cm） 油畫 1993

際現代主義藝術運動毫無關係，也不建立於藝術界的交往，我行我素，獨來獨往，集中體現了英國現代主義藝術發展的特徵。

在兩次世界大戰之間，英國也有少數藝術家集團成立，比如「尤斯頓街集團」（the Euston Road Group）——包括了威廉·戈德斯特林姆（William Goldstream）和年輕藝術家維克多·帕斯莫（Victor Pasmore）兩個主要的藝術家，他們當時的探索方向是企圖在現代主義運動開始以前的英國本地的「康登鎮畫派」（the Camden Town School）中找尋創作的動機，特別是研究這個派別的畫家

約翰·蒙克斯（John Monks）於1991-93年期間創作的油畫〈一個房間的肖像〉（Portrait of a Room,1991-93,oil on canvas, 279 × 305cm）

西克特（Sickert）的作品風格。

英國現代藝術的這種發展狀況到第二次世界大戰之後並沒有發生什麼重大的改變，因此，可以說英國一直沒有形成過真正的現代藝術運動。到一九六〇年代為止，英國僅僅有兩個藝術潮流是值得注意的，其他的藝術活動基本是建立在藝術家個人的探索上。一九六〇年代，英國出現了普普藝術潮流，這個潮流立即在美國得到反映，形成了美國的普普藝術運動，應該說，這是應該在廿世紀中最重要的一次藝術上的成就；另外一個趨向是一九六〇年代在英國出現的「狀況派」（the Situation Group, 1960 年成立），這個流派的成立是受美國藝術家巴涅特・紐曼（Barnett Newman）和艾斯沃史・凱利（Ellsworth Kelly）等影響的。

這兩個潮流涇渭分明，並且在英國是獨無僅有的藝術運動，被藝術評論界稱為「乾乾淨淨的兩個潮流」（the neat dichotomy）情況，顯示了英國藝術的主流依然是頑固的個人性的、個體性的，雖然受到某些外界的影響，但是在很大程度上還是我行我素，自己有自己的發展路徑，不跟隨國際潮流發展。在這種情況下，英國雖然沒有出現大規模的、具有國際影響作用的（一九六〇年代的普普運動是唯一的例外，但是普普真正集大成也依然在美國，而不在英國），現代藝術運動，但是英國卻出現了一系列具有國際影響的藝術大師，這些大師不屬於任何流派，也不承認受任何國際流派的影響，藝術運動上的這種高度個體化的情況，是英國當代藝術的最主要特徵之一。

二、英國當代藝術的大師

英國現代藝術中具有國際影響意義的重要的大師包括有法蘭西斯・培根（Francis Bacon），從他的藝術風格和創作方法上來看，他應該屬於表現主義的範疇，但是他本人反覆強調他不是表現主義畫家，他沒有什麼可以表現的。英國的現代藝術家不結群體，不合主流已經是他們的共性了。但是，這種大量群體的存在，其實也形成了一個其他國家沒有的特徵，以個體形成群體面貌，這是外界看英國當代藝術的情況，但頑固的英國人堅決否認這種情況，直到一九七〇年代，美國藝術家基塔依（R.B.Kitaj）在英國開始以英國畫派的名義舉辦各種展覽，才開始衝破這種頑固的局面，以團體的面貌來展示英國當代藝術，使國際藝術界和評論界對英國的當代藝術的觀點開始出現改變。因此，基塔依對於推動英國當代藝術運動來說是具有歷史意義的。

基塔依在一九六〇年代從美國來到英國，基本定居在英國從事藝術活動，他於一九七六年在倫敦的海沃特畫廊（the Hayward Gallery in London）舉辦了一個稱為「人類粘土」（Human Clay）的展覽，之後在英國各地巡迴展出，一九七八年到比利時展出，在這個展覽的「前言」中明確地提出「倫敦派」（the School of London）的名稱，他提出雖然沒有團體的活動，但是倫敦的英國藝術家中有一些是具有相同或者類似的創作動機和趨向的，包括培根、大衛・霍克尼（David Hockeny）、奧

爾巴赫（Auerbach）和他自己，他稱這些人為「倫敦派」，從而開始推出一個完整的流派形象，而且具有明確的成員。

這些畫家雖然各自的藝術風格不同，但是都取繪畫方式來從事創作，在動機上也有比較接近的地方，從他們的作品中，可以看出英國一九七○年代以來繪畫藝術的發展方向。

基塔依沒有提到的另外一個英國藝術家則具有比以上這些藝術家更令人矚目的創作成就，他就是魯西安‧佛洛伊德（Lucian Freud）。魯西安‧佛洛伊德的整個藝術創作生涯和所走的藝術道路完全是獨立的，與任何流派沒有關係，也不屬於任何風格體系，基本是我行我素的以人物繪畫為中心的藝術家。他是著名心理學家西格蒙德‧佛洛伊德（Signund Freud）的孫子，於一九二二年生於德國柏林。一九三三年移民到英國，一九三九年歸化英國，成為英國公民。他是在英國一個非常不出名的小美術學校——「東安吉利安繪畫學校」（the East Anglian School of Painting and Drawing at Dedhamin Suffolk）中學習繪畫的，老師是謝得里克‧莫里斯（Cedric Morris）和里特‧漢斯（Lett Haines）。

魯西安‧佛洛伊德具有很高的繪畫天賦，在的繪畫技巧在學習時已經得到老師的注意，畢業之後，他成為專業藝術家，從事繪畫創作，其寫實風格古樸紮實，在第二次世界大戰結束後初期已經被英國藝術界視為所謂「新羅馬派」（Neo-Romantic Art，或者稱為「新古典主義」）的成員之一。這個時期，他成為法蘭西斯‧培根的好朋友，培根比他大十二歲，但是當時名氣還不如他大。因為兩人都從事人物繪畫為主的創作，因此也成為在這個領域中的對手。一九五○年代，他們的地位發生了戲劇化的改變：培根日益名氣增大，成為國際公認的表現主義繪畫大師，而魯西安‧佛洛伊德則逐步退隱，他最後一次得到國際首肯是在一九五一年，他在這年得到一個英國年會（the Festival of Britain, 1951）的藝術大獎，從此以後，基本消失，到一九五○年代末期和一九六○年代，他不但完全被培根壓倒，也不如一系列新生代的青年藝術家，比如霍克尼，霍克尼自從一九六○年代以來基本壟斷了英國繪畫的主流。魯西安‧佛洛伊德甚至失去主流藝術市場的支持，作品無法進入主流藝術市場，僅僅依靠非常小的英國貴族階層的藝術市場而生存，雖然不至於陷落到貧困的地步，但是在藝術上是十分窘困的。

魯西安‧佛洛伊德可幸的是有幾個英國貴族知音，購買他的作品，收藏他的畫，使他能夠保持創作自己喜歡的題材。其中比較重要的支持者是英國地文夏郡公爵（the Duke of Devonshire），他請魯西安‧佛洛伊德為自己的家庭和家族成員畫了一系列肖像，而魯西安‧佛洛伊德也利用肖像繪畫的收入來保持不斷的創作，此後一九六○年代到一九八○年代創作了相當數量的作品，包括肖像、人體和少數城市風景。其中以人體和肖像最為傑出。這個時期的作品中，包括了相當數量的地文夏郡公爵和他的家庭成員、親戚朋友的肖像，作法樸實，能夠反映人物的性格，都是非常傑出的作品。

艾利森‧瓦特（Alison Watt）1992 年創作的油畫〈冬日的裸體〉（Winter Nude,1992,oil on canvas,122 × 137cm）油畫 1992
（上右）大衛‧赫菲（David Hepher）1993 年創作的油畫〈魯夫‧恩‧圖夫〉（Ruff N Tuff,oil on canvas,1993,224.5 × 37cm）
（下左）約翰‧凱恩（John Keane）1992 年的油畫〈倫敦童話〉（Fairy Tales of London,1992,oil on canvas,206 × 163cm）
（下右）羅伯特‧梅森（Robert Mason）1993 年創作的作品〈在狗島上工作〉（Working in the Isle of Dogs,1993,Acrylic on Board,150 × 99cm）

約納森・華勒1989
年創作的〈鏈鋸〉
(Jonathan Waller:
Chainsaw,1989,oil
on Canvas,229 ×
335cm)

格萊漢・迪安 (Graham Dean) 的水彩畫〈外國記者〉(Foreign
Correspondent,watercolor on paper,167 × 141cm)
(下右)依安・加德奈 (Ian Gardner) 於1994年創作的大張
水彩畫〈配給〉(The Allotment,1994,watercolor on paper,
112 × 91cm)

　　魯西安・佛洛伊德的創作貴在根本不受外界、國際繪畫和藝術流行風格和潮流
的影響，完全集中在自己的藝術天地中，以非常實在、扎實、有時候甚至是老實
的方式描繪對象，他的技法樸實無華，因此反在一九六○、七○年代的普普運動
和其他反主流文化的藝術運動中顯得突出。一九八○年代以來，後現代主義、普
普都逐步消退，而他的老老實實的風格開始重新受到注意，從一九七○年代末開

始，他開始被各種畫廊邀請舉辦個展，都得到好評，到一九八○年代，魯西安‧佛洛伊德的畫展越來越多，並且規模越來越大，影響也越來越大，一九八七年，美國首都華盛頓的赫什霍恩藝術博物館館雕塑博物館（the Hirshhorn Museum and Sculpture Garden, Washington DC.）舉辦了「魯西安‧佛洛伊德作品回顧展」，是世界上第一次舉辦他的回顧展覽，這個展覽集中了他長期以來創作的大量作品，濃縮地介紹了這個長期沒沒無聞從事自己的創作的藝術家的風格，引起全世界藝術評論界的震動。一九八八年，倫敦非常重要的畫廊海沃德畫廊也舉辦了他的回顧展，使他在英國和整個歐洲重新得到重視，這個展覽與華盛頓的那個不同之處在於它集中展出的是魯西安‧佛洛伊德在一九五五至七一年期間創作的一些不是那麼重要，或者不是那麼令人注意的作品，因此，這兩個展覽是互補的，合起來反映了他的整個藝術面貌。

從展覽來看，魯西安‧佛洛伊德的藝術風格從一九五○年代到一九八○年代期間具有很大的改變，他早期的作品稜角畢露，筆觸鋒利，形象具有一定象徵性特點，人物往往木訥，也往往採用誇張變形來描繪對象，描繪處理比較光滑細膩，具有當時的「新羅馬」風格的特點這裡列舉兩個典型的例子，一個是他在一九四七年的創作的作品〈帶貓咪的女孩〉，這是一張不大的油畫作品，描繪了一個眼睛特別誇張的女孩，手中拿著一隻小貓，女孩的眼睛和貓的眼睛很相似，具有很特殊的形式主義特點，他在一九五一至五二年的創作油畫〈帶白狗的女孩〉也具有很古典技法特點，女孩的眼睛也非常誇大，且整個作品的細節都精細地修飾過，非常完整，也很工整。

而一九七○年代下半期以來到一九九○年代的作品變得凝重、有力、更加結實，人物寫實，筆觸粗糙，描繪採用客觀寫實方法，人體的細部，包括皮膚下面的藍色血管痕跡都絲絲入扣，他的作品尺寸都很大，人體繪畫往往和真實人體同樣高，因此在視覺上具有很大的震撼力。其變化可以從他在一九六五年創作的作品〈和兩個孩子一起的倒影〉中看出來，這張自畫像具有比較粗糙的筆法，更加主觀的創作意圖，從這個時候開始，他的作品越來越強有力，人體作品特別如此，比如一九七八至九年的作品〈羅絲〉是一個健壯的女裸體，粗糙、壯健、完全暴露、逐步形成了他的個人風格，得到國際好評的也正是這個類型的作品。他在一九八一至八三年創作的作品〈大室內W‧11─仿華鐸風格〉是一個群象，具有很精緻的處理，也依然保持風格特徵，這個他的個人特徵，在他的大量作品中都得到反覆的強調，比如他在一九八六至八七年期間創作的作品〈畫家與模特兒〉描繪了一個女畫家和赤裸的男模特兒冷漠對峙的情況，客觀性和主觀性結合得非常好。他的作品沒有英國新表現主義畫家佛蘭克‧奧巴赫（Frank Auerbach）和列昂‧科索夫（Leon Kossoff）作品的特點(見本系列文章〈新表現主義的發展與現狀〉一文有關闡述)，但是卻具有對客觀對象無情的精細描繪，往往令人聯想起一九二○年代德國曾經出現過的「新客觀主義」藝術（the Neue Sachlichkeit, or New

Objectivity），特別是喬治‧葛羅士（George Grosz）和奧托‧迪克斯（Otto Dix）兩人的作品風格。很難說魯西安‧佛洛伊德曾經受過這兩個藝術家的影響，因爲這兩個藝術家創作高潮時，他還是一個幼兒，但是，從風格的類似來看，似乎他們之間具有某種相似的動機和對客觀認識的態度。

魯西安‧佛洛伊德是一個十足的、完全的畫室畫家，其工作方法是準確描繪他面前所能見到的一切，保證客觀性，他絕對不想像，也不把客觀對象進行重新創造，這使他與從來就改造對象、再塑對象的培根完全不同，在創作上他們可以說是背道而馳的。他奠定了英國當代繪畫藝術中的形式上的客觀主義基礎，也影響了一些年輕一些的英國畫家。其中在創作方法上與魯西安‧佛洛伊德非常接近的英國畫家是元‧烏格樓（Euan Uglow）。他是英國畫家威廉‧戈德斯特林姆的學生，他是英國戰後出現的「尤斯頓街集團」的最主要理論家、精神領袖和藝術代表。他在一九八九到九三年期間創作的女裸體油畫〈地球上最輕的繪畫〉描繪了一個呆板的正面女裸體，具有明顯的客觀主義方式，布局簡單無奇，色彩和筆觸也樸素無華，與魯西安‧佛洛伊德的人體繪畫比較，他的作品更加簡單、更加樸素，也不追求強烈的表現技法。畫面上可以依稀看見縱橫格的線條，是有意地留出的，表現了作品的創作是一個科學的、客觀的、準確的過程。在某種程度上，他與魯西安‧佛洛伊德在創作方向上具有相似的地方。

樸實無華成爲一部分英國當代藝術家的創作方式，我們從魯西安‧佛洛伊德、烏格樓的作品中都可以看到這個趨向，而另外一個以靜物爲主的英國畫家列昂納德‧麥克康伯（Leonard McComb）的作品就更加具有這種特點。他在一九九一年創作的靜物〈檸檬和梨的靜物〉。這張用色粉筆畫在紙上的靜物，樸實到極端地步，一個高腳托盤上有四只檸檬，下面有四個梨子，背景是黑色的，採用純粹主義的方法表現客觀對象，也是英國當代繪畫的一個很突出的代表。

魯西安‧佛洛伊德、烏格、列昂納德‧麥克康伯都是英國目前地位確立的藝術大師，他們的風格自然得到公認和歡迎，除他們之外，英國也有另外一些名氣不是那麼大的藝術家也遵循他們的這個客觀主義的創作方式，比如青年畫家約翰‧蒙克斯（John Monks）就是一個代表。他在一九九一至九三年期間創作的油畫〈一個房間的肖像〉，採用類似魯西安‧佛洛伊德描繪人物的方式來描繪一個雜亂無章的房間，房間的形象是寫實的，但是絕對不是簡單的照相機式的複製對象，這大約也是這個類型的英國繪畫與照相寫實主義的主要區別。這些藝術家認爲現實必需通過情感才能得到真實的反映，因此，他們描繪的對象具有自己的情緒，所以他們也不是絕對客觀主義的，而是具有某種類型的比喻性質，或者隱寓性質，因此，這類型以繪畫、以寫實方式描繪爲主的藝術類型被稱爲「比喻性繪畫」。

三、當代英國繪畫的代表人物

當代英國藝術界中具有相對大量的藝術家從事類似現實主義，或者具有現實主

彼得・豪森（Peter Howson）1991 年創作的油畫〈盲人引導盲人・五號〉（Blind Leading the Blind V.1991.oil on canvas.244 × 183cm）

義傾向的創作，在英國可以說是最流行的風格了。英國現代藝術的特點之一就是缺乏群體活動，沒有運動，而比喻性的繪畫則從趨向上把英國藝術家們聯合起來了，因為風格類似，不少藝術家感到他們具有共同語言，因而產生了沒有運動的運動，沒有群體的群體熱。

在這些青年一代的英國比喻性藝術家中，比較突出的有菲利普・哈利斯（Philip Harris）、泰・山・謝倫堡（Tai Shan Schierenberg），哈利斯的作品〈在淺溪中的兩個人〉以寫實和含有比喻的方式描繪了一對男女躺在淺溪水中，周圍有不少具有寓意的物品：木片、組成圖案形狀的紅色鋼管、破碎的石膏雕像部分、花瓣等，描繪準確、技法嫻熟，而寓意含糊不清，很耐人尋味。

謝倫堡的作品則好象寫生一樣，輕鬆、簡略、準確、真實而具有某種寓意。他的油畫〈蹲著的女人〉就是這樣風格的代表。畫面上是一個蹲著的女性，一手托腮，一手撥髮，筆觸簡潔明快，非常概況，完全是畫室習作類型，也是英國繪畫當代的一個趨向。

自從戰後開始的卅多年中，英國寫生藝術家在創作的過程中，逐步發展出多種的不同風格來，雖然沒有形成團體或者風格運動，但是依然可以從他們的作品中區分出類型來，這使英國的繪畫具有比較豐富的面貌。比如有些畫家採用漫畫、卡通的方式來創作，作為充滿了具有兒童性幻想的特色，也自成一局，約納森・華勒一九八九年創作的〈鏈鋸〉就是這種類型，以漫畫的方式描繪了一個躲在樹上的男子，拿了一把鏈鋸，非常古怪，觀眾往往在莫名其妙中會有看兒童畫的喜悅。這張作品非常大，長超過三公尺，而題材卻莫名其妙，因而古怪的題材和巨大的尺寸形成更

布魯斯・麥克林（Bruce McLean）在 1982 年創作的〈東方的瀑布－京都〉（Oriental Waterfall.Kyoto.1982.acrylic and chalk on cotton.380 × 150cm）

加古怪的表現。這張作品與英國十八世紀的一些畫家，特別是托瑪斯‧羅蘭遜（Thomas Rowlandson）的作品具有某些相似的地方，也正表現英國當代畫家從民族傳統、民俗傳統中找尋出路的形式。

　　英國女畫家也具有他們的男同事一樣的個體化創作、走比較接近寫實的繪畫的傾向，這種情況可以在兩個英國女畫家－艾利森‧瓦特（Alison Watt）和珍尼‧薩維爾（Jenny Saville）的作品中看到。瓦特的作品〈冬日的裸體〉以非常優雅的寫實主義的表現方法描繪了一個捲曲在畫室沙發中的女裸體，技法細膩，畫面乾淨整齊，女模特也優雅、安靜，具有女性畫家的獨特處理特點。而薩維爾的〈道具〉則畫了一個粗壯的女裸體，採用底角度仰視，誇張表現這個模特的粗壯大腿、滾圓的腹部，軀體扭曲，體現了力量、粗俗，與佛洛伊德的女裸體非常相似。女畫家的多元面貌，顯示出英國繪畫界巾幗不讓鬚眉的情況。

　　對於英國繪畫和藝術界出現這種具有寫實性的繪畫熱，長期以來沒有形成運動，而以藝術家個體創作的方式而形成比較趨同的潮流，要從英國的具體情況和歷史來了解，才能找到原因。英國一方面是典型的島國文化，與歐洲大陸的藝術和文化具有廣泛的交流不太一樣，在很多情況下比較隔絕，廿世紀以來，雖然交流頻繁，但是心態上的隔膜依然存在，一九九九年歐洲發行「歐元」，唯獨英國不參加，也可以從這種隔膜心態中得到一定的解釋。加上英國自從十七世紀「大憲章」運動以來，已經進入代議制的民主階段，在社會發展的形態和階段性上也和歐洲不同步，第一、二次世界大戰雖然對英國造成巨大損害，但是英國本土並沒有遭到入侵，因此在對於歐洲大動亂的體會上也與歐洲其他國

約克‧麥克法丁（Jock McFadyen）的 1988 年創作的〈豪克斯穆與百事可樂〉（Hawksmoor and Pepsi, 1988, oil on canvas, 209 × 152cm）

家不同，民主體制造成了個人主義的高度發展，而島國文化造成心態隔絕，在藝術上的反映就是不從大流，缺乏團體運動，個體探索蓬勃發展等等。我們在「觀念藝術的發展和現狀」一節中討論過的英國觀念藝術家依安‧漢彌爾頓‧芬利就是一個很典型的英國現象。雖然英國藝術家創作與歐洲、美國類似的作品，比如觀念藝術、極限主義、新達達、新普普等等，但是他們強烈的個體性和非團體性則總是顯而易見的。

英國由於沒有在本土經歷過兩次大戰，因此藝術發展中缺乏類似德國表現主義的那種強烈的政治動機和沖動，而更多地具有田園牧歌的味道。比如英國當代畫家依安‧加德奈（Ian Gardner）的描繪主題總是英國的田園，特別是後園，他創作的大張水彩畫〈配給〉描繪了英國人自己的菜地風光，陽光下的小塊菜地，茂盛的各種蔬菜，他的妻子正在照料他的菜地，一片自然、恬靜、和平、安祥的景色。英國的「配給」這個術語，往往指居民的自留菜地，是從第二次世界大戰期間開始出現的制度，當時因為日常供應不足，因此居民紛紛在後院、或者在空曠地開荒種菜，逐步形成習慣，迄今為止，不少英國人依然有自己的菜地，因此，所謂「配給」，從意義是翻譯也可以稱為「自留菜地」，畫家自己家的菜地在英國蘭開斯特，這張作品就是描繪這裡的自留菜地的景色的，與佛洛伊德一樣，他也是從平凡中從事創作，沒有驚人動機，沒有宏偉題材，日常的、平庸的生活，是英國社會的縮影。

談到水彩畫，英國是這個媒介的最重要發展地，水彩在英國具有數百年的發展歷史，因而英國成為水彩畫最重要的發源地，英國畫家也有不少是以水彩做為主要媒介來表達的。當代英國藝術家也不例外，上面提到的依安‧加德奈就是主要以水彩從事創作的，另外一個以水彩為主要媒介創作的當代英國畫家是格萊漢‧迪恩（Graham Dean）。他的水彩技法嫻熟，也有自己強烈的個人思想觀念，因此，作品很受重視。他的創作方式具有相當程度的超現實主義趨向，比如他的水彩畫〈外國記者〉，描繪了一個在窗口看外面的男子，窗外是一個廣場，上面有許多來往的行人，而這些來往的人都是黑色單色的，熙熙攘攘，而窗口的男子卻是彩色的，因此好像只有這個男人是真實的，其他的人群則都是幻覺中的、超現實的。他的作品也說明英國當代繪畫的多元性，雖然都具有寫實的基礎，但是在表現的方向上則個個不同。

靜物畫一直是具有市場的，英國當代靜物畫家中不少人企圖通過靜物來表現一些個人的意圖和思想。他們的靜物因此也不是日常所見的類型，比如哈利‧荷蘭（Harry Holland）的靜物畫〈錐體〉描繪了一個一邊被一個小方塊支撐起來的橙色紙做的錐體，這個錐體的擺放方式，造成視覺上的傾斜感，因此也造成心理上的不平衡、不穩定、動搖感。這種利用抽象的靜物對象作題材的靜物畫，在英國是具有傳統的，在兩次世界大戰期間英國畫家愛德華‧瓦茲沃斯（Edward Wardsworth）的一系列靜物作品具有類似的傾向，因此，可以說哈利‧荷蘭的創作也是本文開頭提到

的從民族的傳統――在這裡是現代的傳統中找尋發展的動機例子。

四、後現代主義城市理論對於英國當代繪畫的影響

英國當代繪畫具有一個比較明顯的趨向：對社會的批評性。特別集中體現在城市風景畫方面。非都市化是後現代主義時期的一個非常集中的現象。

從一九六○年代開始，西方的都市進行了大規模的改造和擴建，城市越來越龐大，交通系統越來越複雜，通過數十年的發展，發達國家的城市都變得面目全非了。現代主義建築家在完全忽視城市的文脈的前提下設計了現代建築比如紐約的米斯設計的「西格萊姆大樓」和佛蘭克‧萊特設計的「古根漢美術館」都是與當時的城市整體系統格格不入的，現代主義建築完全無視人類上千年在建造城市的時候考慮園林、自然空地、風景等等因素，創造了一個完全人造的鋼筋混凝土森林，人類的生活，隨著工業化的發展，越來越都市化，越來越多的人口居住在城市中，而城市並沒有能夠提供溫馨的、自然的因素，反而造成了一個迫使人與自然脫離的人造環境，並且使人逐步脫離人的一系列基本功能，比如步行變成開車，面對面的交往變成電訊交往、鄰里關係疏散、人際關係鬆懈、城市喪失了它的傳統功能，人成為人造環境中的一個物理因素，而逐步喪失了原來的社會人、城市人的地位。現代主義和國際主義風格造成的這個後果，在廿世紀末已經顯現出各方面的消極性和問題了，現代主義的城市規劃造成人際關係的嚴重改變，是現代社會結構產生的危機之一。

這種情況自然受到廣泛的注意，特別是城市規畫人員和建築師們，他們開始對現代主義建築造成的這一系列問題的根源進行研究，逐步開始推翻現代主義城市規畫理論，建立起具有修正性的後現代主義城市規劃理論體系，而這個體系的核心是要改變產生危機的問題。比如自從一九一六年在紐約市開始實行的所謂功能區域分畫方式（functional zoning）是否具有問題，就是後現代主義都市理論研究的中心之一。把城市按照方形街區分畫看來無可非議，但是這種分畫，造成家庭與商業的隔離，迫使人們越來越依賴汽車和其他交通工具。

對於現代城市的問題研究，是後現代主義理論的一個重要的方面，早在一九六○年代前後，已經有不少理論家開始討論西方現代城市的問題，而最早參與這個理論討論的是新聞界的作家和記者，比如新聞工作者詹‧雅科布（Jane Jacob）一九六一年發表的著作《美國大城市的生與死》（The Death and Life of Great American Cities,1961）就是比較完全的現代城市批判著作之一，她在著作中要求城市規畫者重新考慮現代主義城市規畫制度化的合理性，因為現代城市看來充滿了各種問題，並不是理性主義者設想的那樣完美無缺的。一九九三年，理論家詹姆斯‧康斯特勒（James Howard Kunsteler）出版了著作《無地的地理學》（The Georgraphy of Nowhere,1993），提出自從第二次世界大戰結束以來的整個美國城市規畫，特別是功能分畫區域方式，都是錯誤的。他認為美國的城市規畫造成的結果是都市無休

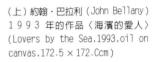

（上）約翰‧巴拉利（John Bellany）1993 年的作品〈海濱的愛人〉（Lovers by the Sea,1993,oil on canvas,172.5×172.Ccm）

（下）斯蒂文‧康貝爾（Steven Campbell）於 1992-93 年之間創作的油畫〈死人的雞尾酒會〉（Dead Man's Cocktail Party,1992-93,oil on canvas,282.5×268cm）

止的向外擴展，超級公路不斷延伸，商業發展沿著高速公路而進行，這樣造成惡性循環。他提倡要從以往的城市規畫中找尋合理因素，特別是工業化以前的城市模式，具有許多合理的方面和因素，應該重新研究和應用到城市規畫中，他稱這個方式是改造目前因為工業化、現代化而造成人與人隔膜、城市龐大無度的結果的唯一方式，這個理論，也就被稱為「新都市主義」（Neo-urbanism）。具體內容是要使重新改造被郊區化發展而廢棄的舊市中心區，使之重新成為居民集中的地點，建立新的密切的鄰里關係、城市生活內容。

後現代主義的都市理論、城市規劃理論從一九六○年代開始，形成三個理論體系：

一、「文脈主義」體系（Contextualism），主要代表理論家包括有羅威（Colin Rowe）、科勒（Wolfgang Koeller）、托瑪斯‧舒瑪什（Thomas Schumarcher）等等；二、「主街」主義，或者稱為「大眾主義」（Populism）理論，提倡主街文化，主要代表人物包括溫圖利、斯各特‧布朗（Scott Brown）、史提芬‧依佐努（Steven Izenour）和他的事務所 VSBA 等等；三、提倡全球的「當代城市模型」（Contemporary City Model）理論，主要代表人為古哈士（Rem Koolhaas）等。

歐洲建築家、理論家通過戰後的長期發展，逐漸形成了自己的有別於美國模式的城市規畫模式和理論系統，其中，阿道‧羅西（A.Rossi）提出的城市的意義存在於重複產生的記憶之中的理論具有很大的影響作用。一九六六年他出版的著作《城市的建築》（the Architecture of the City,1966）他引用地形學、城市規畫借用語言學的結構主義內容來發展等等，對現代主義的建築和城市規畫理論提出挑戰，反對現代主義的單一結論性。他認為城市是類似藝術品的事物，具有高度的文化象徵性，而不僅僅是功能性的結構組合。

按照羅西的看法，城市象徵什麼比它能夠提供什麼更加重要，城市具有複雜的矛盾統一性，在特殊和一般中的對比、在個體和集體直接的對比，通過城市的建築反映出來，使城市充滿了生機和文化內涵。

影響英國當代繪畫的主要是當代城市規畫理論中反現代主義、反都市化、提倡文脈主義的這部分內容。特別對於現代城市造成的鄰里關係破裂、城市荒廢的結果，他們使用寫實的手法來批評和諷刺這種現代化造成的都市頹廢的情況。比較突出的英國藝術家有大衛‧赫菲（David Hepher），他在一九九三年創作的油畫〈魯夫-恩-圖夫〉描繪的是一個現代城市，高層建築林立，而整個畫面上以塗鴉寫上「魯夫-恩-圖夫」和黑色的塗鴉條紋，是對於現代城市的非人格化、非人情化、刻板、冷漠、荒棄、頹廢的直接抨擊。另外一個英國畫家約翰‧凱恩（John Keane）的油畫〈倫敦童話〉則描繪了一個婦女，頂著一輛超級市場的購物用金屬推車，上面坐這女兒，另外一隻手拖著兒子，步履艱難地逃離現代化的倫敦，天上的雲彩呈現這不祥的紅色，把現代城市刻畫成人們要逃離的地獄，對現代主義城市的諷刺達到非常極端的地步。也代表了當代知識分子中對於現代城市的看法。加拿大出生的英國藝術家彼得‧多格（Peter Doig）的油畫〈窗口〉描繪了一個冰雪封凍的玻璃窗，透過窗口可以看見從冰融開的縫隙中的灰黃色的城市輪廓，毫無生氣，毫無希望，冷漠而無情。

真正把倫敦的現代城市化描繪成毫無希望的廢墟的是英國當代畫家羅伯特‧梅森（Robert Mason），他在一九九三年創作的作品〈在狗島上工作〉描繪了兩個在現代城市廢墟般的建築上工作的人，這張作品是壓克力畫，他採用了類似版畫的處理手法，人物和建築都是黑色的，而上面加上粗獷的彩色筆觸，形成鮮明的兩

個層次，工人好像在戰場上一樣，混亂、壓抑、沉重，傳達了現代城市給藝術家的總體印象，或者他希望傳統的印象。這張作品是同類作品中最強烈的一張，具有明確的都市批評傾向，是英國當代繪畫這個類型的最典型代表作。

在後工業時期，人們對於曾經是整個社會驕傲的現代城市、現代建築、現代生活方式感到厭倦，因此出現了對城市、對現代化的各種諷刺和批評，英國繪畫在這方面顯得特別突出，上面提到的兩個畫家的作品上這方面的典型，而其他的一些英國畫家也有類似的、或者不同的表現，採用寫實手法，達到抨擊現代化的目的。這與後現代主義理論的方式具有密切關係當然我們不能簡單地給英國當代繪畫中的這個類型的繪畫簡單貼上「後現代主義」的標籤，但是從思想動機上來看，這些作品具有比較典型的後現代主義痕跡是無疑的。

五、英國當代繪畫中的表現主義色彩

表現主義在一九八○年代的歐洲重新復興，以新表現主義面貌在德國成為當時藝術的主流，並且影響許多國家的藝術界，在美國產生了很大的反映，出現了美國的新表現主義。而在英國，雖然表現主義沒有形成類似美國或者德國那樣的運動，但是表現主義早已存在，並且有相當的發展，其中法蘭西斯‧培根是世界公認的當代表現主義大師，是最好的例子。除他之外，英國的畫家中有不少人從事具有表現主義特色的創作，雖然都是個體化的創作，但是基本可以被視為一個流派，與佛洛伊德的寫實主義形成對照。

英國的新表現主義產生，與國內本身具有類似培根這樣的大師，與英國其他的具有表現主義特色的畫家，比如波姆伯格（Bomberg）、法蘭克‧奧爾巴赫這些人的影響有密切關係，除此之外，外界的影響也是不可否認的，一九八一年，倫敦的皇家藝術學院（the Royal Academy of Arts）舉辦了以德國新表現主義為題材的「繪畫中的新精神」（the New Spirit in Painting）展覽，在英國的藝術界引起很大的震動，參加這個以德國新表現主義繪畫為主畫展的藝術家中有一個英國人，他就是布魯斯‧麥克林（Bruce McLean），他是青年一代的畫家，生於一九四四年，曾經參與過一九七○年代中期比較前衛的表演藝術團體「尼斯風格」（Nice Style）的演出，他在這個時期開始從事繪畫創作，從一開始就具有強烈的恣意縱橫的表現主義動機。但是他沒有德國人那種沉重的社會責任感，因此作品與德國新表現主義相比較，輕鬆得多，自由得多，並且在色彩上具有很強烈的裝飾性。他在一九八二年創作的〈東方的瀑布—京都〉充滿了隨意性、黑色的底對話以白色象徵瀑布，其他的部位是鮮豔的紫色和藍色，夾以少許紅色，用筆狂放，自然而生動。這種隨意性和裝飾性，使的作品和彼得‧多格的油畫〈窗口〉具有很密切的關係和相似的地方。

英國其他一些具有表現主義傾向的畫家則比較具有社會感，他們的作品也與德國新表現主義一樣，注重社會問題的揭露，或者通過創作給予嘲諷。比如約克‧

麥克法丁（Jock McFadyen）的一九八八年創作的〈豪克斯穆與百事可樂〉表現的是城市中的流民、無家流浪者，他們一對男女坐在街頭，背後的破牆上全部是塗鴉，這個作品，具有強烈的社會批評成分，比對於城市問題進行批評的那些畫家，他的作品更加直接指向社會的現狀和困境。

英國畫家彼得‧豪森（Peter Howson）一九九一年創作的油畫〈盲人引導盲人‧五號〉是一張沈重的、壓抑的、紐約的人物作品，以表現主義特有的強烈表現方式，凝重的色彩和筆觸，創作了一個站立的憤怒的男人，茫然憤對，不知所措。集中刻畫了現代人在現代社會的茫然處境，也是英國新表現主義的很典型作品。類似的英國當代畫家還有東尼‧比萬（Tony Bevan）、威爾士畫家沙尼‧萊斯‧詹姆斯（Shani Rhys James）等等。

使用繪畫來表現自己，英國當代畫家採用的方式也是多種多樣的，比如以超寫實主義方式，以象徵主義方式等等都有，可以說英國雖然沒有參與歐洲大陸現代主義運動的任何主流，但是從它的繪畫發展來看，基本什麼類型的歐洲風格都存在。不過是以藝術家個體探索的形式存在罷了。比如約翰‧巴拉利（John Bellany）一九九三年的作品〈海濱的愛人〉，就具有強烈的超現實主義風格，描繪了一個依稀可見的女性和一隻大鳥，在海濱相視，在技法上也具有明顯的表現主義影響，特別是培根的影響。另外一個英國當代畫家斯蒂文‧康貝爾（Steven）〈死人的雞尾酒會〉描繪了一群圍繞在一個赤裸的死人周圍開會的人群，死人地下則是隱隱約約的帶著兩個孩子翻山越嶺的男人，具有一定的象徵性，下面這個翻山越嶺的人是否就是死者呢？這些人的聚會是追悼死者還是慶祝他的再生呢？含糊不清，整個畫面沈悶、古典、充滿了朦朦朧朧的隱寓，也是英國當代繪畫的一個類型的代表。具有類似風格的英國當代畫家還可以列舉出保拉‧里戈（Paula Rego），她的作品〈在巴西的第一次基督教祈禱〉是對殖民主義的諷刺，約翰‧科比（John Kirby），他在一九九〇年創作的油畫〈另外一個地方的夢：禮物〉描繪了一個具有天使的翅膀的男子，手上托著一個摩天大樓模型，是對現代城市文明的諷刺；還有史蒂芬‧麥金那（Stephen McKenna）、安瑟‧克魯特（Ansel Krut）、凱文‧西諾特（Kevin Sinnott）、克裡斯多夫‧庫克（Christopher Cook）等等，都是當代英國繪畫中比較突出的代表。

英國當代繪畫的個體性雖然沒有為這個國家創造出具有影響或者聲勢的藝術運動，但是為數眾多的個體藝術家的探索，不斷的努力，持之以恆的、鍥而不捨的探索，使英國在沒有大型藝術運動，沒有大型藝術團體活動的情況下，卻出現了一系列重要的國際大師，而藝術上的這種個體性、多元性發展，卻又正是廿一世紀藝術發展的一個很主要的方向，與後現代主義思想吻合，因此，英國的當代繪畫是非常值得深入研究的一個領域和範疇。

與繪畫一樣，英國的當代雕塑也具有非常突出的面貌和特徵，我們在下文將集中討論英國當代雕塑的發展情況。

第9章　英國當代雕塑

　　做爲一個島國，英國的藝術，特別是現代藝術與歐洲、美國等西方國家的藝術發展雖然具有某些關聯，甚至有時候會影響西方主流藝術的發展（如一九六〇年代的普普運動），但是英國的藝術依然具有很大的本土特徵，甚至有時候是自我發展，不受西方大潮流的影響。比如在歐洲大陸，特別在與英國隔海峽相對的法國出現了轟轟烈烈的印象主義、後印象主義、野獸派、立體主義等運動的時候，英國的藝術家卻根本沒有受到這些運動的影響，當歐洲出現了「新藝術」運動的時候，英國也沒有出現什麼類似的探索，現代建築在德國如火如荼，在英國卻非常低調，英國人的島民狀態在現代藝術運動中顯得極爲突出。

　　我們在上一章提到英國當代繪畫具有它非常強烈的特點，與歐洲主流藝術不同，它沒有走其他藝術運動的道路，既沒有立體主義，又沒有表現主義、未來主義、超現實主義等等，我行我素，自己走自己的個人性發展方式，但是這些方式與歐洲的主流運動又具有千絲萬縷的關聯，因此，形成具有與主流藝術之間的共性特點，同時又具有高度個人化的地方特點，這在西方現代藝術中是非常少見的，而英國的雕塑，雖然與其繪畫具有明顯的區別，但是也具有比較獨特的發展軌跡，英國雕塑自從十八世紀末以來，就遠遠落後於大部分西方國家，沒沒無聞，直到亨利・摩爾（Henry Moore）出現，才開始逐漸步上今日世界主流地位，因爲其發展與西方其他國家如此不同，因此，不能夠在討論歐洲主流藝術中包括，而不得不分別討論。

　　英國當代雕塑與英國當代繪畫雖然在發展的模式上都相似，但是其藝術探索上卻幾乎沒有任何直接關係，在我們前面有關新表現主義藝術的一章中已經討論過一些英國雕塑家和他們的作品了，英國當代雕塑可以說是大器晚成，到一九六〇年代以後才逐

威廉・派爾（William Pye）於1991年創作的作品〈查里斯〉（Chalice,1991,bronze and stailess steel,7 × 6m,installed at Fountain Square,123 Backingham Palace Road,London）

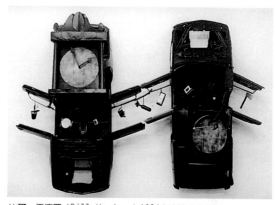

比爾‧伍德羅（Bill Woodrow）1984年創作的作品〈工廠，工廠〉（l'usine,l'usine,1984,mixed media,dimensions unknown）

步進入西方主流，但是其進入的方式與英國繪畫很不一樣，英國當代繪畫迄今依然是一個獨立的、個體爲主的活動，而英國的雕塑，雖然進入主流晚，但是一旦進入，就起到影響性、領導性的作用，特別在「大地藝術」（the Land Art）和新表現主義這兩個範疇中比較突出，影響其他西方國家。與此同時，英國的當代雕塑也繼續保持了自己獨立的特徵。從當代藝術發展的歷史過程來看，與其說英國當代雕塑是國際當代藝術的部分，還不如說當代英國雕塑影響了國際當代雕塑的發展。比如當代雕塑大師、英國雕塑家亨利‧摩爾就是一個很典型的例子，他的作品不但沒有重複國際雕塑各種類型運動的內容，反而影響了國際雕塑運動的發展。

一、英國現代雕塑的奠基人：亨利‧摩爾

從歷史來看，英國雕塑在亨利‧摩爾之前是相當不出色的，甚至可以說在國際雕塑中沒有什麼重要的地位。在他之前具有國際影響作用的雕塑家僅僅有十八世紀的約翰‧佛萊斯曼（John Flaxman,1755-1826），他恢復古希臘風格，作品在當時歐洲非常受歡迎，也就奠定了當時英國雕塑在西方的一定地位，但是，在他之後的二百年中，英國居然沒有出現過一個具有國際大師級的人物。直到摩爾才打破這種孤立。

摩爾不但在國際雕塑史是具有劃時代的意義，他同時也是英國現代雕塑的里程碑人物，在他之前只有一批中庸雕塑家，他以後則人才輩出，因而在英國雕塑史中都往往把他做爲一個起點來看。因爲有關亨利‧摩爾的文章非常多，介紹也非常詳盡，在這裡僅僅作簡單背景交代。

摩爾於一八九八年七月卅日生於英國卡斯特勒佛（Castleford,Yorkshire），一八九六年八

東尼‧魁格（Tony Cragg）1993年創作的作品〈完全奧米沃〉（Tony Cragg:Complete Omnivore,1993,plaster,wood and steel,154 × 150 × 150cm）

月卅一日在英國瑪什‧哈特漢（Much Hadham,Hertfordshire）去世，不但是英國現代雕塑的第一人，也是世界雕塑連接戰前的現代主義時期和戰後現代主義時期的關鍵人物。他使用接近抽象的有機形態創作了大量的作品，成為廿世紀國際雕塑中舉足輕重的大師。他的大部分作品都是戶外的紀念碑式創作，其中包括一九五七—五八年期間在巴黎的聯合國科學教育文化組織前的雕塑，一九六三—六五年為紐約林肯表演中心前設計的雕塑，華盛頓的國立美術館東廳（貝聿銘設計）前面的大型雕塑等，都是具有國際影響意義的傑作。

摩爾生於一個有七個孩子的大家庭，從小勤奮好學，一九〇九至一五年獲得獎學金，在當地的語言學校（the Castleford Grammar School）讀書，按照父親的希望，他最早是在學校教書，一九一七年在第一次世界大戰期間他參加英國軍隊，在戰爭中受到毒氣的傷害，一九一九年因為戰爭受傷而得到獎學金，到里茲藝術學校（the Leeds School of Art）學習美術，先學習繪畫，之後改學雕塑，當時沒有雕塑教員，他因此基本是自學的。學校中還有一個年輕的女學生學習雕塑，就是芭芭拉‧黑普奧斯（Barbara Hepworth），她日後也成為現代雕塑的大師。

他在學習期間和畢業之後，逐步開闊了自己對於雕塑了解的眼界，特別在里茲大學博物館的收藏中接觸到許多歷代的雕塑，對歐洲雕塑的發展和面貌逐步形成了自己的看法。他在學校通過了英國的雕塑考試，獲得新的獎學金，到倫敦的皇家藝術學院（the Royal College of Art）攻讀雕塑，一九二三年獲得這個學院的學士學位，又用了一年攻讀碩士學位。在倫敦的皇家藝術學院期間，他認識了威廉‧羅森斯坦（William Rothenstein），後者成為他畢生的良師益友，也成為他藝術的最主要支持者。在皇家藝術學院的期間是他進入雕塑天地的最重要時期，他在倫敦的博物館中不但了解了歐洲的雕塑，也接觸和了解了埃及、地中海文明時期、拉丁美洲殖民地以前的和非洲的雕塑藝術，對他畢生具有強烈的影響。

摩爾在一九二四年畢業之後，被皇家藝術學院委任為雕塑教員，他的教學非常成功，得到多方的賞識，一九二五年到法國和義大利旅遊，一九二六年回國之後開始從事石雕創作，雕塑中出現了女裸體形象，這個時期的作品顯示出他受到現代雕塑的奠基人、羅馬尼亞的雕塑家康斯坦丁‧布朗庫西（Constantin Brancusi）很大的影響。女性對象和立體主義的交叉影響逐步在他的作品中形成自己的特色。一九二八年在倫敦的沃倫畫廊（the Warren Gallery in London）舉辦了自己的第一次個人作品展，引起廣泛注意。一九二九年與自己在皇家藝術學院的女同學依林娜‧拉德茲基（Irina Radetzky，俄國—奧地利人）結婚，年輕夫婦到倫敦郊外的哈伯斯特（Hampstead）租了一個工作室，在那裡從事長期的創作，摩爾在一九三三年與一批青年藝術家一起成立的「第一小組」（Unit One）這個前衛的藝術集團，組織中包括了許多後來在國際上具有重要影響的大師（比如芭芭拉‧黑普奧斯，畫家Ben icholson英國現代藝術最重要的評論家Herbert Read等）。

摩爾開始成為國際注意的時期是一九三〇年代，他這個時期非常喜歡抽象雕

塑，作品開始從早先的人物形象轉變到抽象形式上，同時開始探索把具體的人體形象和抽象形式進行結合的方式，這個方式逐步成為他的個人風格。一九三一年開始，他在倫敦開了許多個人作品展覽，吸引了廣泛的注意，但是也被英國對現代主義極為仇恨的保守藝術評論界攻擊，一九三二年因為他的作品而被英國皇家藝術學院強迫辭職，他因此不得不到英國的切西亞藝術學校（the Chelsea School of Art）教雕塑。

　　整個一九三〇年代期間，他的作品是個人探索的，他從來沒有試圖討好公眾和評論界，他對於畢卡索的作品具有濃厚的興趣。對他的繪畫興趣就更加濃烈。他這個時期在筆記本中記錄了大量如何把現代的抽象形式和人體形態結合起來的思想過程，他講究自然的韻律，力圖通過自己的雕塑來表現這種韻律感，這個時期的作品充滿了這些因素影響的痕跡。

　　第二次世界大戰對他來說具有很強烈的轉變促進作用。戰爭期間，切西亞藝術學校從倫敦遷移到郊外，他也就停止教學工作，到肯特郡的小工作室中集中精力從事雕塑創作。戰爭期間雕塑材料缺乏，他不得不開始從事小件雕塑創作，他在一九四〇年的倫敦地下避彈室中看到形形色色的人物，認識到戰爭對人民的影響，因此開始創作一系列有關掩體中眾生相的素描，在掩體中他畫小張的速寫，次日在工作室改為大張的彩色繪畫作品，這些作品非常具有震撼力。

　　一九四三年，摩爾受一個教堂的委託創作〈瑪丹娜（聖母）和孩子〉，這個作品是他戰前有機形態和人體結合嘗試的繼續發展。但是，真正改變他後半生創作風格的則是一九四四年的另外一件委託作品，這是一件家庭群像，他在這個雕塑中成熟地把有機形態和抽象作風結合起來，這個雕塑使他得到國際的聲譽，而他的作品開始為世界各國的收藏家收藏，這個變化使他逐步擺脫了為生活奔波的操勞，能夠集中精力從事創作。一九四六年，紐約的現代美術館舉辦了他的第一次個人作品展覽，他也藉此機會第一次訪問了美國。美國富有的收藏家爭相收藏他的作品，美國是個大國，對於戶外藝術品的尺寸要求大，這正是他在歐洲夢寐以求的，因此，他的作品越來越具有尺度上的優勢，不受空間的局限，自己的風格得到充分的發揮。

　　一九四八年，摩爾的作品贏得當年的威尼斯雙年展雕塑大獎（the sculpture prize at the 1948 Venice Biennale），在英國委託設計不斷，創作了不少家庭群像，特別是一九四七至四八年的〈三個站立人物〉，一九五一年為英國博覽會創作的〈傾斜的人物〉都是非常重要的作品。

　　一九五〇年，摩爾的創作出現非常明顯的變化，他的作品開始出現比較粗糙的處理，雕塑的稜角突出而尖銳，與以前那種溫柔的、圓潤的形象大相逕庭，在一九五〇年代逐步形成自己的新風格，他在巴黎的聯合國科教文組織前面的作品是很典型的代表。一九五二至五六年他創作了著名的〈皇帝和皇后〉，具有粗糙和強烈的非洲雕塑的風格特徵。一九五三至五四年的〈武士和盾牌〉、〈倒下的武

約翰·吉本斯（John Gibbons）在1992年創作的雕塑－裝置〈聯盟〉（the Alliance,1992,welded stell,96 × 314 × 138cm）

（左上）大衛·瑪什（David Mach）1989年創作的雕塑－裝置作品〈每家應該有一個〉（Every House should Have One, 1989,cooker,microwave,refregirator and plastic gaugoyle, 211 × 127 ×,162cm）

（右）理查·迪肯（Richard Deacon）在1987－88年創作的雕塑〈思想的軀體〉（Body of Thought,1987-88,aluminium and screws, 280 × 864 × 419cm）

理查·溫特沃斯（Richard Wentworth）1990年創作的雕塑－裝置〈格蘭·佛達〉（Gran Falda,1990, aluminum ladder,wire screen and stale,4" × 167 × 15cm）

士〉也是這類型的作品代表。他在這個時期到雅典、麥西拿（Mycenae）、戴爾菲（Delphi）旅遊，早期古典作品對他產生了極大的震動。

一九五八年，他六十歲生日，摩爾已經是世界公認的現代雕塑大師了，他這個時候的委託創作應接不暇，其中美國紐約林肯表演藝術中心、華盛頓的美國國立美術館東廳前的雕塑都是這個時期創作的。這是他非常高產的階段，風格穩定，強烈的有機形態和抽象的表現是他的個人標記，這些作品與巨大

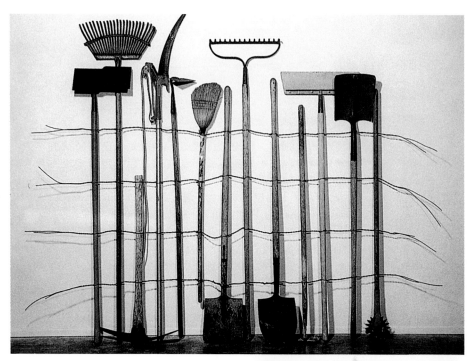

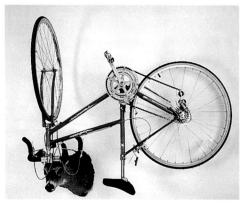

大衛‧瑪什在 1989 年創作的另外一個作品〈自行車在這裡停住〉(David Mach,The Bike Stops Here,1989,dear head and bicycle,1989,134 × 134 × 81cm)

(上)理查‧溫特沃斯在 1990 年創作的另外一個雕塑─裝置的另外一個作品〈欄杆片段〉(Piece of Fence,1990,garden tools and wire,181 × 228cm)

(下右)理查‧迪肯 1992 年創作的〈室內永遠是更加複雜的〉(the Interior is Always More Difficult,1992,aluminium and polycarbonate,145 × 246 × 80cm)

的戶外空間具有很好的吻合功能，也具有非常適當的公眾接受能力，因此成爲當地環境藝術雕塑的核心形式。

二、英國現代雕塑的兩代人

英國的現代雕塑是從亨利‧摩爾之後形成面貌的，摩爾是一個劃時代的界線，他之前的英國雕塑非常平庸，他之後的英國雕塑則有聲有色，逐步成爲影響國際現代雕塑的重要中心之一。在摩爾之後出現了一批重要的英國雕塑家，形成英國現代雕塑的的第一代，其中主要人物包括有林恩‧賈德維克（Lynn Chadwick），肯尼斯‧阿米泰吉（Kenneth Armitage），伯納德‧米杜斯（Bernard Meadows），列格‧布特勒（Reg Butler）和伊麗莎白‧佛林克（Elisabeth Frink），他們與摩爾一樣，基本都從事與人物題材、具有寓意的題材創作密切相關，他們中的大部分目前依然在積極從事創作活動，這批人一般被視爲摩爾後的、或者說英國當代雕塑的第一代。

他們的作品，在很大程度上具有比較明顯的摩爾的影響，比如我們在〈新表現主義繪畫的現狀和發展〉一節中介紹的英國女雕塑家伊麗莎白‧佛林克的作品，就具有人物性、表現性和寓意性的特徵，其他的幾位在藝術風格上也類似，摩爾對他們的影響痕跡是非常清晰的。

林恩‧賈德維克一九八九年的作品〈坐著的人物〉是這一代雕塑家風格的代表，這個接近兩公尺高的不銹鋼雕塑，以抽象表現的手法體現了兩個並列而坐的男女，看不見頭面，形式具有強烈的象徵性，使用了不銹鋼的金屬潛力，使這個作品具有非常濃厚的現代感和象徵主義特色，並且與亨利‧摩爾的〈皇帝和皇后〉這件作品的風格非常近似，即便連思維的方式也接近，可見摩爾影響對於第一代英國現代雕塑家的深刻。

在第一代之後，英國出現了第二代，與第一代雕塑家不同的在於第二代的雕塑家基本從事抽象雕塑，而不再集中於人物題材，其中第二代的重要領導人物是安東尼‧卡羅（Anthony Caro），他受到美國抽象雕塑很大的影響，特別是美國雕塑家戴維‧史密斯（David Smith）的影響，卡羅目前也依然處於創作的旺盛階段，作品很多。

第二代與第一代很不一樣，他們基本擺脫了摩爾的單純以人物爲中心的創作，也擺脫了具有強烈寓意性的風格，而開始從抽象表現，或者擺脫了任何具有寓意的單純抽象形式的組合的雕塑探索，其中以卡羅的影響最爲重要，他的作品的意義在於：他的創作開創了英國雕塑多元化的前途，打破了第一代英國現代雕塑家完全，或者絕大部分受摩爾影響，造成風格比較接近的情況。因此在第二代雕塑家的作品中，呈現出非常不同的個人化特色，在某種程度上看，英國的雕塑在一九八〇年代以來，與英國繪畫的個人化、多元化狀況是類似的，發展呈現出平行的方式。典型的例子是卡羅一九九〇至九一年期間創作的〈TB圈圈人〉，這是一

個青銅和白銅的抽象作品，包括一些圓形、半圓形結果和金屬彎曲線條，整個雕塑的底部是一個圓形的桶，兩邊一圓形的輪，意義含糊，具有明顯的單純抽象的動機。與受摩爾影響的第一代顯然不同。

這種完全走抽象形式道路的雕塑，在第二代中非常普遍，他們都設法擺脫摩爾對他們的影響，走自己的道路，顯示英國當代雕塑開始走向非大師化、強烈個人化的新階段。

三、影響英國當代雕塑發展的三個主要因素

英國當代雕塑雖然有其個人探索性的特點，但是，它也不得不在某種程度上受到市場需求、社會需求的影響。與其他國家的雕塑家一樣，英國雕塑家在創作上也不得不迎合社會需求。雕塑與繪畫不同在於它具有更大的、更加普遍的公共性，建立在戶外為大眾所見，因此社會的接納水準成為一個重要的制約因素。繪畫往往在畫廊展出，去看的人大部分是愛好者和行家，因此具有特指性，而雕塑一般都放在大庭廣眾場所，人人都能夠看見，因此缺乏特指性，而具有公眾性，除了少數僅僅為室內展出的雕塑作品以外，絕大部分的雕塑都具有這種公眾性，因此，雕塑必須考慮到這個情況，創作上的自由度也就比繪畫的自由度要低。

另外一個影響英國當代雕塑發展的因素是藝術的民主化傾向、公眾參與性傾向。一九七○年代西方藝術界出現了一個潮流，就是強調前衛藝術應該更加民主化，使人民能夠接觸和了解，結果是造成部分藝術家開始探索創作臨時性的、可參與性的作品，使工作能夠參與，具有強烈的民眾化特色。西方雕塑在這個過程中起到非常重要的作用，因為它們都具有公眾接觸的可能性，並且也能夠通過形式來使公眾參與。

第三個影響當代英國雕塑發展的因素是當代建築的發展過程。雕塑一般都設計在戶外空間，比如廣場、建築前面，因此自然與周圍的建築物和城市的總體面貌具有密切的關係，在這類型雕塑設計中，不得不考慮環境的因素，建築形式、城市環境也就成為當代雕塑風格的另外一個制約因素。自從國際主義風格建築和後現代主義建築這兩個建築運動造成大量的新都市高層建築、公共建築湧現之後，雕塑具有了與這些建築協調、吻合、補充的新社會需求，因此也刺激了雕塑的發展。到一九八○年代之後，由於後現代主義建築運動的發展，提倡採用古典主義、通俗文化來豐富建築形式，做為建築和城市的組成部分之一的雕塑，也順應這個變化，而廣泛使用古典主義的動機，或者通俗文化的動機來設計，使作品與建築能夠達到一種內在的和諧關係，這自然是促進雕塑發展的因素，而雕塑的創作，也比繪畫較缺乏完全獨立的、自由的環境。

在這個意義上，我們可以說現代雕塑的發展受到社會需求、受到社會民主化和受到與建築協調化三個方面的需求推動。當代，大眾參與需求造成雕塑的臨時特徵，而建築的協調需求、社會文化發展的需求，又造成了大量永久性雕塑，無論

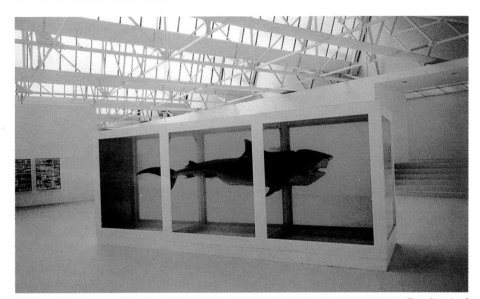

戴米安‧赫斯特（Damien Hirst）在1991年創作的〈在某些活的人的心目中不可能的物理死亡〉（The Physical Impossiblilty of Death in the Mind of Some one Living,1991,glass,steel and tiger shark in 5 percent formal dehyde solution,2.1 × 5.2 × 2.1m）

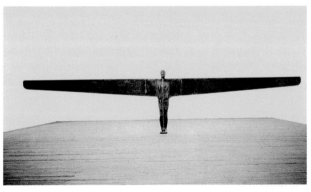

（左）安東尼‧戈姆利（Anthony Gormley）1990年創作的雕塑〈天使的盒子〉（A Case for an Angel II,1990,plaster,fiberglass,lead,steel and air,197 × 858 × 46cm）

（下）艾利森‧魏丁（Alison Wilding）在1991年製作的裝置 〈樓梯〉（Stair,1991,installation at Dean Clough,Halifa,steel,rubber and woolen cloth,3 × 10 × 85m）

是臨時和永久，英國當代雕塑在盡量符合社會、大眾、建築環境的三個方面協調上都具有很大的突破。

　　英國雕塑家在這兩個社會潮流中都具有一定的貢獻，比如為現代建築環境作環境雕塑的英國雕塑家威廉‧派爾（William Pye）一九九一年創作的作品〈查里斯〉是用青銅和不銹鋼製作的大盤，樹立在倫敦的白金漢宮大道上一二三號前面，是噴泉

和雕塑的組合，使用青銅和不銹鋼製作，這個雕塑
的形式是一個大的傾斜圓盤，水從傾斜面流入下邊
的圓錐體，再流入圓柱形的水槽中，利用機械進行
水循環，整個形式非常嚴肅，也與周圍的環境具有
密切的協調關係。這是當代環境藝術的很好的作品
之一，對於城市中心的環境藝術創作具有很好的啓
發意義。

四、具有試驗性的英國當代雕塑

　　除了上面提到的在公共場所、具有供公衆參與特
徵的、具有社會功能的英國當代雕塑之外，英國雕
塑也具有畫廊展覽、完全試驗性的另外一個側面。
當代西方雕塑的一個發展特點是架上和非架上、正
式和非正式、雕塑和裝置、硬性（比如金屬或者石
的雕塑）和軟性（比如布袋、填充物等等）、高與
低這些邊界中模糊游移的特點，而英國的雕塑也具
有當代藝術邊界模糊化過程中的轉變特點，往往在
幾個不同的藝術範疇的模糊邊界上游移，產生一些
處於邊界狀態的作品。這些藝術家比較困難，因爲
他們的作品很難歸類，評論家往往避免討論他們的
作品，因爲不知道屬於那個類型，而更加嚴重的問
題是這類作品缺乏收藏家的興趣，沒有收藏界的興
趣和購買，創作上自然就受到制約，而因爲他們的
類型模糊，並且很多都使用了永久性的材料製作，
因此又使公共藝術基金部門缺乏興趣，因而造成缺
乏公共的贊助，經濟基礎的薄弱，使這類型具有試
驗性的當代雕塑處在比較困難的狀況，英國從事這
類創作的雕塑家人數不大，但是作品都很有特點，
他們的創作具有很大的試驗性、探索性和個人性。

　　做爲試驗性的、非公衆性的雕塑的主要代表人物

（上）尼爾・傑佛里（Neil Jeffries）1985 年創作的〈淺浮雕〉（Light
Relief,1985,painted aluminum,190 × 180 × 70cm）
（中）安東尼・戈姆在 1991 年創作的〈歐洲大地〉（European Field,1991,
terracotta,40,000 figures varying in height from 7.6cm to 25.4cm）
（下）凱爾・史密斯（Keir Smith）1993 年創作的雕塑－裝置〈海濱的路〉
（Coastal Path,1993,Jarrah wood railway sleepers,total length 9.1m）

之一的東尼・魁格（Tony Cragg），一向被視爲當代英國雕塑走藝術範疇邊緣化的代表。他是一個風格極爲多元化的藝術家，在剛剛出道的時候僅僅被視爲描繪、表現城市破爛（英語稱爲「urban destritus」）一面的人，他在垃圾堆中找破爛塑料塊作雕塑，利用這些垃圾碎片在牆上拼合成英國國旗的形式，或者拼合成核動力潛艇的形狀，藝術評論界從義大利「普維拉」運動（Italian Arte Povera）中找尋他的創作根源，但是他的作品比其更加具有爭議性（polemical intent）。使用垃圾組成雕塑，其實是普普運動打破「高」與「低」之間的區別的重要手段，因此可以從此了解他早期就受普普運動很大的影響。

真正影響他的作品風格的是美國普普藝術大師卡萊斯・歐登柏格（Claes Oldenburg）的作品。卡萊斯・歐登柏格的創作特點就是把原來大的改爲小的、原來小的改爲巨大的，原來硬的改爲軟的，原來軟的改爲硬的，這種本末倒置的方法，是他的普普藝術的核心手法，比如他設計的瑞士軍刀，好像船一樣大；他設計的木頭衣服夾高七層樓，他設計的軍鼓使用軟塑料做的，他把門口的消防栓作成手掌的倒置形狀等，他的創作對於東尼・魁格具有很深刻的影響。他一九九三年創作的作品〈完全奧米沃〉是這個影響的典型代表，採用石膏製作模仿人牙形狀的袋子，在金屬架上下排列這些「牙齒」，與歐登柏格的作品非常接近。

普普運動是在英國和美國同時發展起來的藝術運動，也是英國戰後唯一的國際藝術運動，雖然普普運動到一九九〇年代已經不如一九六〇年代那樣先聲奪人，但是在英國藝術界，甚至於雕塑界中依然具有很大的影響，不少當代雕塑家的作品上可以看出這個運動的影響痕跡。普普藝術的重要原則之一是打破藝術中的高、低區分，把日常生活中的用品做爲藝術表現的對象，英國第二代現代雕塑家比爾・伍德羅（Bill Woodrow）和大衛・瑪什（David Mach）就是這種風格的當代發展的代表。他們的作品，具有隱隱約約對與商業文化的諷刺，但是卻也並非十分強烈，比如伍德羅一九八四年創作的作品〈工廠・工廠〉是用兩部汽車模型的構架組成的並列裝置，其中以機械特點爲訴求，包括機械臂、時鐘，但是整個作品在於告訴你：這是汽車的構架和金屬軀殼，車門都打開，並且互相連接，形成特殊的通道式的視覺符號，具有不甚清晰的象徵意義。

瑪什的作品就更加尖銳，他一九八九年創作的雕塑——裝置作品〈每家應該有一個〉，是一個雕塑的怪獸腳踏一個微波爐和煤氣爐灶，背袱一個巨大的電冰箱，這個作品對於當代商業文化具有非常直接的諷刺，同時也具有當代普普的一些特徵。他在一九八九年創作的另外一個作品〈自行車在這裡停住〉是利用一輛倒掛的自行車和一個標本的鹿頭合成的，鹿頭頂這自行車，涵義也非常模糊，自行車閃閃發亮，與自然的鹿標本格格不入，是現代化與自然的衝突呢，還是強調自然和現代化的協調呢，作者雖然沒有提出來，但是在現代化和自然形態中的衝突，則是他的一個很清楚的信息。

利用現成用品作裝置開始於馬歇爾・杜象時期，他早在一九一三年已經使用這

種手法來突破高低區別，來使用現成產品製作藝術品的探索，這種探索，迄今依然在西方的藝術家中非常流行，英國的雕塑家也有不少人從事這方面的創作，我們上面提到的這兩位雕塑家：比爾·伍德羅和大衛·瑪什的創作就具有這樣的特點，而其他一些的當代英國雕塑家也具有類似的方式，比如英國雕塑家理查·溫特沃斯（Richard Wentworth）一九九〇年創作的雕塑—裝置〈格蘭·佛達〉是把一把梯子包在一個金屬網內，梯子因此隱約不清，表現的目的也很含糊；他在一九九〇年創作的另外一個雕塑——裝置的另外一個作品〈欄杆片段〉則是把許多園藝的工具，比如耙子、掃把、鏟子等用鐵線編織起來，形成欄杆形狀，把園藝工具和欄杆這個園林的基本元素結合起來，也很有趣味。這些作品，雖然沒有什麼明顯的寓意，但是因為具有普普藝術的輕鬆、自然、流暢、沒有高低之分，因此也有相當多人喜歡。

五、對於工業化和現代化的扭曲表現

現代社會對於整個美學的經驗來說是一個很大的衝擊，因此影響整個美學思想的變遷，形成了泛義的後現代主義文化思想。

理論家約翰·薩卡拉（John Thackara）在他選編的重要後現代主義設計問題論文集《現代主義以後的設計》中，對於現代主義藝術和設計所遭遇的問題提出了他的看法。他認為，現代主義到六〇年代末期、七〇年代初期遇到兩個方面的問題，第一是現代主義設計採用同一的方法、同一的設計方式去對待不同的問題，以簡單的中性方式來應付複雜的人的要求，因而忽視了個人的要求、個人的審美價值，忽視了傳統對於人的影響，這種方式自然造成廣泛的不滿；第二個方面的問題是過分強調專家、大師的能力，認為專家能夠解決所有的問題，這種把大師和專家作用、大師和專家的每日經驗和知識、大師和專家對於複雜問題的判斷能力過高誇大的方式，在新時代、新技術、新知識結構面前顯得牽強附會。廿世紀下半葉的西方各國，雖然度過戰後初期的困難，也經歷過豐裕社會的繁榮，到了七〇年代左右，各種社會問題依然存在，而不斷的周期性經濟危機造成的失業、經濟衰退，更加使廣大民眾對於單一方式、專家精英領導這種方式具有反對情緒。這兩方面的問題，是促成新的、反對現代主義、國際主義設計運動產生的原因。

薩卡拉提出，藝術和設計在新時代中具有新的重要涵義。藝術和設計本身表達了技術的進步，傳達了對科學技術和機械的積極態度，同時旗幟鮮明地把今天和昨天本質不同劃分開來。他特別提出設計的重要作用，他認為：設計是以物質方式來表現人類文明進步的最主要方法。從我們周圍的設計存在來看，的確，現代主義和國際主義設計從根本上改變了我們的物質世界。也從很大程度上改變了我們的思想方法、文化特徵、甚至行為特徵。正因為設計牽涉到我們每個人日常生活、思想方法、行為方式、物質文明等方面，所以，人們對於設計也就越來越具

有敏銳的要求。也造成了現代主義、國際主義設計必須變化來應付新的需求的前提。

　　戰前現代主義時期，無論藝術家還是設計家們都強調比較一致的標準，特別雕塑家在現代與建築家環境設計家合作，來創作良好的公共環境，他們提出設計的目的是爲了「好的設計」（good design），這個「好的設計」指的主要是良好的功能、低廉的價格、簡單大方的外形。戰後國際主義建築和現代雕塑的發展雖然發展了簡單大方的外形，以致達到簡單到無以復加地步的極限主義，功能良好基本依然維持，造價也並不太高，亨利・摩爾的雕塑、亞歷山大・柯爾達的雕塑，都與現代環境高度配合，非常協調。但是，社會的複雜化，使這三方面的內容已經無法滿足新的需求了。新的社會情況，要求現代藝術和現代設計能夠提供對複雜的都市環境的統一計畫，以新的技術來取代現代主義、國際主義風格建築和戰後的現代藝術，特別是現代雕塑一成不變的技術特徵，以更加富於視覺歡娛的方式來取代一般性的視覺傳達方式。因此，國際主義設計、乃至現代雕塑都被認爲是一個取消美感（de-aesthetization）、破壞人類完美的生態環境的幫凶，它利用簡單的機械方式，或者趨於統一的風格，把原來與傳統、自然融爲一體的都市環境變成玻璃幕牆和鋼筋混凝土的森林，惡化人類的生活環境、破壞傳統的美學原則。與此同時，國際主義設計也參與商業主義，參與市場營銷活動，以虛假的外表來欺騙消費者，促使人們購買他們並不需要的東西。因此，對於我們地球有限的資源造成不可彌補的破壞。這些結果，都促使人們對於現代主義藝術、現代設計、國際主義設計提出疑問：它們的目的到底是什麼？因此，對於現代主義設計、國際主義設計的挑戰是來自兩個（或者起碼兩個）不同的來源的：一個是求新求變的新生代對於一成不變的單調風格的挑戰，造成各種裝飾主義的萌發；另外一個是對於設計責任的重視而提出的調整要求，造成了現代主義基礎上的各種新的發展。

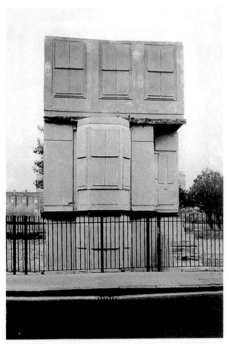

雕塑家瑞秋・懷特里德（Rachel Whiteread）於1993年設計的作品〈無題〉（Untitled,1993,building materials and plaster.height apor × 10 × 10m）

　　不少後現代主義的理論家都依然趨向把當代社會的巨大變化，特別是技術造

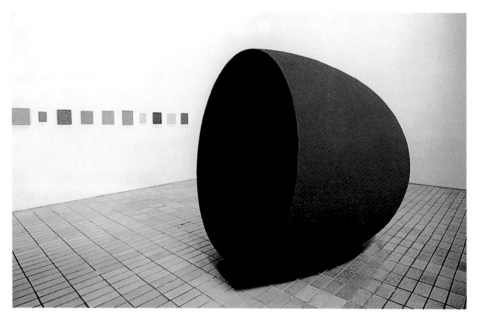

阿尼什‧卡普（Anish Kappor）1988年創作的雕塑和裝置〈孤獨的母親〉（Mother as a Solo,1988,fiber glass and pigment,205 × 205 × 230cm）

（下）馮‧帕帕尼特（Vong Phaphanit）在1993年設計和創作的裝置－雕塑〈灰和絲綢牆〉（Ash and Silk Wall, 1993,installation at the Thames Barrier, eastmore street,East Londo,August-September 1993,glass,silk and ash,large structure,4 × 14 × 1m）

成的社會變化，做為後現代主義設計出現的背景和主要原因來看待。的確，戰後的社會狀況與戰前有巨大的區別。科學技術從來沒有如此地影響到人們的日常生活，影響到社會的變化。戰前因為新能源的採用，因為工業化的推動而產生了工業化社會；戰後則因為傳播媒介、電子技術、信息技術的發展，產生了一個依附於傳播、信息技術的新時代。不少理論家把這種因素做為當代社會的形成背景之一看待。因而，他們把戰前的社會稱為「工業化社會」，把戰後的，特別是六○年代末期以來的社會稱為「後現代社會」。比如理論家弗里德利克‧詹姆遜（Fredric Jameson）提出戰後西方社會的特徵是一個後工業化的、多民族混合的資

本主義式的、消費主義的、新聞媒介控制的、一切都建立在有計畫的廢止體制上的、電視和廣告的時代。他的觀點非常有代表性。

並不是所有的人都對後現代時期持有積極態度。法國著名理論家和批評家讓·保德里亞德（Jean Boudrillard）對於被信息技術所控制的當代社會，對於被當代社會背景所控制的現代的設計、藝術發展抱有消極的態度和看法。他稱我們現在的這個時代爲對傳達媒介、或者「傳播信息的狂喜」時代（ecstasy of communication）。他認爲戰後社會變化的最大特點是傳播媒介、各種信息的大爆炸。我們的時代已經建立在轉眼即消的電子影像基礎上，對於設計造成的影響，就是設計師們再也不可能如同現代主義初期那些大師一樣能夠設計出永恆的產品、建築來。在信息時代，一切都顯得短暫、易變，設計不得不應付這個新的情況和環境。他認爲，大眾傳播媒介完全摧毀和破壞了藝術、設計可以積極促進社會穩步發展的可能性，在一個電子影像、傳播媒介控制的社會中，在事實是被新聞媒介歪曲的虛假現實中，設計與藝術只能退縮到設計與藝術本身中去。（見：Jean Baudrillard:The Ecstasy of Communication,the Anti-Aesthetic,Essays on Postmodern Culture,edited by Hal Foster,Bay Press,Seattle,Washington,1991,pp.126-134）。

對於後現代時期的這些社會文化發展，英國雕塑界也具有相當的反響，其中的方式之一，是以高度強調工業化的方式來諷刺現代化、現代社會對於人類生活造成的扭曲影響。比如英國雕塑家理查·迪肯（Richard Deacon）在一九八七至八八年創作的雕塑〈思想的軀體〉，是利用金屬長筒扭曲組成好像麵條一樣的巨大裝置，體現了現代化、工業化的扭曲心態；他的另外一件作品，一九九二年創作的〈室內永遠是更加複雜的〉，使用兩個金屬的有機形體從上下夾起一塊長方形的金屬玻璃構件，冷漠、刻板，這個雕塑─裝置的材料全部是最普遍的工業材料構件，因此對於批量化生產也具有隱約的挖苦。

對於工業化的嘲諷是當代英國雕塑家非常喜歡的主題之一，除了上面提到的迪肯的作品之外，雕塑家約翰·吉本斯（John Gibbons）也屬於這個類型，他在一九九二年創作的雕塑──裝置〈聯盟〉是利用鑄鐵製成的鐵籠，內部關了三個巨大的鐵錠，上面有兩塊巨大的圓形鐵板，把工業化的成果用粗糙的、粗野的、毫無人性的方式表現出來，非常辛辣。

後現代時期的英國雕塑家對於社會問題、對於工業化和現代化造成的社會新價值觀都有自己獨特的表現，比如雕塑家艾利森·魏丁（Alison Wilding）在一九九一年製作的裝置〈樓梯〉，是在室內用金屬、橡膠片和毛紡織品組成的室內組合，在空曠的室內，造成更加荒涼的氣氛。而安東尼·戈姆利（Anthony Gormley）一九九〇年創作的雕塑〈天使的盒子〉，是用金屬和玻璃鋼等材料鑄造了一個龐大的「天使」，在空洞的室內展開雙翼，天使的翼展有八公尺多長。龐然大物，因爲室內空間的限制，顯然這個天使不可能飛走，這裡面也隱約對現代主義具有某種程度的影射。

六、其他類型的英國當代雕塑

娛樂性總是一個藝術家喜歡的領域，從普普運動到目的的西方藝術，總有相當數量的作品具有很強烈的娛樂、遊戲的特徵。英國當代雕塑家也並不例外。在這個方面上創作，他們的方式很多，但是總往往是使用色彩、甚至照明、光線、特殊的題材等來達到目的，比如英國雕塑家阿尼什‧卡普（Anish Kappor）一九八八年創作的雕塑和裝置〈孤獨的母親〉，是使用一個藍色的半蛋形結構放在展場中央，一邊牆是一彩色的方塊做為背景裝飾，色彩鮮豔悅目，具有很強烈的娛樂性和遊戲性；另外一個英國雕塑家馮‧帕帕尼特（Vong Phaphanit）在一九九三年設計和創作的裝置—雕塑〈灰和絲綢牆〉是使用紅色的絲綢來組成一道高牆面，前面有一個長方形櫃，通過燈光照射來把玻璃瑰中飛揚的細塵反射到紅色的絲牆上，具有很奇妙的視覺效果，這個裝置設計在倫敦的東倫敦泰晤士河邊的馬路上，是在一九九三年八—九月份建立的，吸引了很多居民和遊客來觀看，也很具有娛樂性。特別在晚上，倒影這河水，紅色的絲綢牆和飛揚的塵的影子，效果特別。

英國雕塑家安東尼‧戈姆利最引入矚目的作品是他在一九九一年創作的〈歐洲大地〉，這個雕塑裝置使用了四萬個陶器小人組成，密密麻麻，每個小人都非常簡單，只有兩個眼睛，高低不等，高的有廿多公分，矮的有十八公分，組成一片巨大的小人「海洋」，娛樂之餘，很多人會聯想它的涵義，是指歐洲面臨人口危機呢，還是對於新歐洲的喜悅，並不清楚。但是強烈的形式感，則是大家有目共睹的。

達米安‧赫斯特（Damien Hirst）在一九九一年創作了稱為〈在某些活的人的心目中不可能的物理死亡〉的作品，這是一個非常驚人的作品，他用一個巨大的金屬箱，內中以福馬林溶液裝了一條巨大的鯊魚標本，整個製作非常嚴峻和嚴肅，人與自然、自然與社會的衝突極為強烈，這樣的作品已經穿越了娛樂的範疇，而進入了比較深刻的對於社會的反思。

類似驚世駭俗的作品在當代的英國雕塑家中非常普遍，比如凱爾‧史密斯（Keir Smith）的雕塑—裝置〈海濱的路〉，是利用鐵路的枕木來作雕塑，橫向排列，上面都有一個好像燈塔的形狀聳起，好象男性生殖器官，海濱、道路、鐵路、生殖器官，混合在一起，整個排列長九公尺，內容非常奇特。利用普普風格製作裝置的英國雕塑家尼爾‧傑佛里（Neil Jeffries）一九八五年創作的〈淺浮雕〉則具有一九六〇年代普普藝術的正宗風格特色，另外一個英國雕塑家瑞秋‧懷特里德（Rachel Whiteread）一九九三年設計的作品〈無題〉則是利用鋼筋混凝土建造了一個後現代主義建築的立面，而沒有建築的內容，這些都包含有對於現代化的某種程度的諷刺。

有一個特徵可以說英國雕塑和國際雕塑發展是同步的，那就是裝置逐步取代了雕塑，這個情況不但在英國，在西方其他國家也都非常突出，這點可以說明英國雖然有自己獨特的發展道路，但是卻也不能夠完全置於國際潮流之外。

第10章　　紐約的當代新藝術

　　紐約是美國最大的城市，位於東海岸，工商業發達，自從廿世紀開始以來，已經是美國最重要的商業、金融業中心。紐約的重要經濟地位，吸引了相當多的文化人集聚，而紐約眾多的大學，好像哥倫比亞大學、紐約市立大學等等，更成為知識分子集中的地方。紐約具有全世界最重要的博物館，包括大都會美術館、紐約現代美術館、古根漢美術館、惠特尼美術館、紐約歷史博物館、紐約自然博物館、布魯克林博物館等等，為藝術的收藏、集中展出提供了非常獨特的場地，成為吸引藝術家的另外一個中心。紐約具有相當數量的藝術學校，包括帕森斯藝術學院、紐約視覺藝術學院、紐約藝術學生聯盟、普拉特藝術學院等等，而在紐約的五十七街一帶形成商業畫廊中心區，在下城的蘇荷形成了藝術村和試驗性畫廊區，數以萬計的美國和世界各個國家的藝術家都集中在紐約，使紐約成為不但是美國最重要的藝術中心，也成為世界上最重要的藝術核心之一。

　　現代藝術是首先在歐洲發展起來的，第二次世界大戰以前，國際藝術的中心在

羅伯特‧莫里斯在1989年創作的作品〈最新的，最遲的／希望，絕望〉(Robert Morris：Newest Latest/hope Despair,1989,encausticon aluminum,183 × 247cm)

約‧夏皮羅在1986年創作的油畫作品〈無題〉(Joel Shapiro: Untitled,1986,painted wood,94×147×122cm)油畫 1996

法國的巴黎，紐約並沒有國際影響地位。一九一三年，紐約舉辦「軍械庫展覽」，第一次把歐洲當時正在進行的現代藝術介紹到美國來，其中以立體主義、表現主義最令人注目。一九三〇年前後，建築家和藝術評論家菲利普‧約翰遜在紐約現代美術館舉辦歐洲現代建築和設計展，開始把歐洲的現代建築和設計介紹到美國，是另外一個重要的起點，但是直到戰爭爆發以前，紐約依然沒有能夠成為國際現代藝術的中心。一九三八年，納粹德國發動戰爭，侵略奧地利、捷克斯洛伐克、波蘭，繼而在西戰場攻擊比利時、法國等等，歐洲自從第一次世界大戰以來的短暫穩定終於瓦解了，隨著巴黎的淪陷，納粹德國在德國全面清除現代主義藝術，迫害現代藝術家，這種形式，造成大量歐洲現代藝術家移居美國，而絕大部分都來到紐約，並且定居紐約。這個大的轉折，使紐約自然成為國際藝術的新中心，取代了巴黎的地位。來美國的歐洲藝術家中大有國際大師級的人物，比如荷蘭的威廉‧杜庫寧、皮埃爾‧蒙德利安、俄國的埃爾‧李西斯基、馬克‧羅斯科等等，都是在現代藝術史上具有舉足輕重地位的大師，他們的到來，一方面加強了紐約的現代藝術力量，使之成為具有國際實力的核心，另一方面則啓發了美國自己的現代藝術家，因而促進了紐約和美國的現代藝術發展。

第二次世界大戰結束之後，紐約出現了第一個美國自身的現代藝術運動——抽象表現主義運動，出現了一系列美國自己的現代藝術大師，其中包括傑克森‧帕洛克、羅勃特‧馬查威爾等等，聲勢浩大，並且影響國際藝術的發展。到一九六〇年代，紐約又出現了普普藝術運動，出現了觀念主義藝術運動，出現了極限主義運動，新藝術接踵而至，紐約在國際藝術上的領導地位也就穩固地確立了。

一九六〇年代以來，以紐約為

布萊斯‧瑪登在1988-91年創作的油畫作品〈冷山之二〉(Brice Maerden:Cold Mountain 2,1988-91,oil on line,274×365cm)

中心的一系列運動，包括普普藝術、觀念藝術、極限主義藝術、照相寫實主義等等都出現了式微的趨勢，隨著後現代時代、後工業化時代的來臨，以某些大師領導藝術運動潮流的情況發生了很大的改變，新一代的青年藝術家關心自我的發展、自我的探索，而不再隨波逐流地跟隨大師走，因而紐約的藝術出現了非常豐富的、多元化的新現象。正因爲如此，紐約成爲新的藝術中心，在多樣化、多元化的方向上具有領先地位。

從整體結構來看，紐約具有現代藝術發展所需要的硬體和軟體：硬體是指博物館、收藏家、畫廊、大量的藝術經紀人和畫商、大量的藝術雜誌期刊、世界最大的藝術出版社（比如里佐利出版公司：Rizzoli）、大批的藝術評論家和鑑賞家、價格適中的藝術村、高度集中的城市佈局、方便的交通和運輸、高度發達的國際聯繫等等，而軟體則是指具有大量的藝術家和藝術氣氛，紐約在這兩方面都得天獨厚，是其他國家、其他城市很難達到的。因此，紐約依然能夠保持這個領先的地位。而大量藝術家集中，思想碰撞和交流，就會產生新藝術的火花，這也是紐約能夠保持現代藝術的領先地位另外一個很重要的原因。

一、當代紐約藝術發展的條件和背景——紐約當代藝術發展的幾大因素

在廿世紀末和廿一世紀即將開始的時候，紐約依然能夠保持它在現代藝術上的領導地位，處理藝術羅列的基本原因，除了紐約具有的藝術上的硬體和軟體的配套完善這些原因之外，還有幾個非常重要的因素，要了解紐約目前的藝術的狀況和發展趨勢，必須要了解這些特殊的、獨特的因素。

紐約當代藝術發展的獨特因素之一，是紐約藝術家具有很特別的群體活動行爲。我們在前面討論〈英國當代繪畫〉和〈英國當代雕塑〉的文章中提到英國藝術家的特點是從來不從事群體活動，而德國的藝術家是具有群體活動的習慣的，但是德國卻缺乏一個好像紐約這樣高度集中的藝術家核心，紐約的藝術家長期以來都具有群體活動的習慣，雖然從藝術家個人來說，他們是個體的、個人的，但是從藝術創作的習慣來看，他們喜歡、或者傾向以某個方向爲共識，朝這個方向進行群體性的探索。

自從現代主義運動在廿世紀初期被介紹入美國來以後，以紐約爲中心的藝術家一向比較集中於反對藝術風格本身，對於藝術的內容（content）是持否定態度的，他們強調的是文脈性（context），而不是表面的形式。紐約在一九六〇年代和一九七〇年代中都曾經產生過一系列具有明顯形式特徵的藝術運動，比如上面提到的普普藝術、極限主義（減少主義）、觀念藝術、照相寫實主義（超寫實主義：Super Realism）等等，這些藝術形式都造成了成千上萬的作品湧現，通過紐約的畫廊和畫商，而轉換成爲盈利豐厚的商品，而這些形式也很快成爲美國和歐洲的美術館收藏的對象。無論是普普運動，還是極限主義、觀念藝術、照相寫實主義運動等等，都是紐約藝術家的群體活動的結果，團結就是力量，以群體的面貌出

現，比個體要來得強烈，容易造成氣候，具有市場的號召力，因而無論對藝術家本人，還是對推廣這些藝術家的畫商、畫廊、評論家來說，都是很有利的。通過這些藝術運動的國際性成功，這些運動最後都被記入藝術史，紐約的年輕一代藝術家開始明瞭：如果要使自己的藝術得到公認、得到藝術界的首肯、得到畫廊和博物館的接受，就應該以某種名目、某種形式的標題來集合起來，以團體面貌出現，可以得到成功。因此自從這個時候開始，紐約藝術家又出現了這種具有比較群體的創作特徵。這種以群體活動爲面貌的創作方式，自然使紐約具有其他城市國家的藝術家沒有的有利、有力條件來形成新的藝術。

這種群體藝術一直是紐約藝術家的共識，雖然獨立創作、閉門造車的大有人在，但是從整個發展趨勢來看，紐約目前的藝術家依然是對於群體性活動非常感興趣，並且紐約的聯展是相當多的，與歐洲現代藝術展覽大部分是個展比較，紐約藝術家的群體性活動顯然是一個非常獨特的、鮮明的特點。

紐約的當代藝術發展具有另外一個很突出的特點，那就是紐約的現代藝術、當代藝術的發展是在非常獨特的多代國際現代藝術大師共存的前提下發展起來的。紐約具有世界上其他國家所沒有的眾多的藝術大師，而最突出的是它擁有多代的大師，從歐洲現代主義早期的第一代大師，到目前的新人，可以說是代代都有，沒有藝術發展在人員上的斷缺問題，這種情況，造成了人員上、藝術思想上的延續性和完整結構，對於新藝術的出現是非常有利的因素。

自從現代藝術於本世紀初在歐洲發展起來，第二次世界大戰期間大量歐洲藝術家流亡美國開始，通過大半個世紀的積澱，紐約逐步成爲國際藝術家的最集中的居住中心城市。紐約的這個地位，加上其藝術硬體和軟體的配套完善，使越來越多的藝術家來到這裡定居，這樣，紐約就逐步集中了各個藝術代的大師和代表藝術家，紐約目前具有完整的五、六代現代藝術家存在，紐約的藝術家組成了一個完整的現代和當代藝術發展歷史序列，這可以說在世界上也是獨一無二的。

歐洲是現代藝術的搖籃和發源地，但是由於第一次世界大戰和第二次世界大戰的沖擊，加上戰後長期的冷戰對抗，歐洲的現代藝術發展不斷被打斷，藝術家外流，因此很難具有整個序列的藝術家群體。而美國則一直處於國內和平狀態，經濟發達，法制體系完整，因此紐約成爲世界從事藝術的人們最好的居住、工作的中心，從第一代歐洲的現代藝術大師，到一九九〇年代末期的各種新生代探索者，連續五、六代現代藝術家都集聚在這裡，因而形成了一個獨一無二的現代藝術延續性中心，文脈整齊，藝術家交叉影響，從而刺激了新藝術的不斷出現。

紐約當代藝術發展的第三個獨特的特點，是因爲第二個特點造成的，而大量不同代的藝術家在一個城市中工作和創作，還造成這一個新的特點，就是藝術家通過了解其他人的創作方向，來避免重複他們已經嘗試過的道路，這樣也避免了重複性的探索，這種避免重複性創作探索的情況，與紐約藝術家進行的團體性活動是並行的另外一個重要特徵。也就是說，紐約的藝術家一方面從事具有群體性的

（左上）菲利普・塔佛在1993-94年創作的混合媒材作品〈大象星座〉(Philip Taaffe:Constellation Elephanta.1993-94.mixed media on canvas.353 × 254cm)

（左下）大衛・沙利在1984年創作的油畫和壓克力畫作品〈正午〉(David Salle:Midday.1984.oil and arcylic on canvas and wood.289 × 127cm)

右頁：

（上）肯尼・沙佛在1992年創作的油畫和壓克力畫作品〈垃圾堆〉(Kenny Scharf:Junkler.1992.acrylic.oil and ink on canvas.188 × 231cm)

（下左）路易斯・蔡斯在1990-91年創作的油畫作品〈頭座〉(Louisa Chase:Headstand.1990-91.oil on canvas.203 × 178cm)

（下右）傑夫・孔斯在1988年創作的陶瓷作品〈小狗〉(Jeff Koons:Poppies.1988.porcelain 74.3 × 58.4 × 30.5cm)

多格和麥克・斯坦姆在1987-88年創作的混合媒材作品〈缺乏情感〉(Doug and Mike Starn:Lack of Compassion.1987-88.Toneselverpoint.ortho film and wood.261 × 19cm)

創作活動，舉辦聯展，以群體的面貌出現，同時又能夠通過了解其他人的創作，來避免風格雷同的局面，結果是使紐約的藝術出現了既具有群體性面貌，又具有鮮明的個人特色和風格這種雙重的特徵。

紐約畫家、極限主義藝術家羅伯特‧莫里斯（Robert Morris）和布萊斯‧瑪登（Brice Marden）是這個特點的很典型例子。我們在「極限主義在當代發展」的一節中曾經介紹過羅伯特‧莫里斯的極限主義創作，他於一九三一年二月九日生於美國的堪薩斯市，在堪薩斯市藝術學院（the Kansas City Art Institute）學校，之後又在加利福尼亞藝術學校（California School of Fine Arts）、里德大學（Reed College）、紐約的杭特大學（Hunter College）繼續深造美術。一九六七年以來，在許多美術學校教書，他於一九五七年和一九六○年在舊金山舉辦了自己的個展。一九六○年以後，他搬到紐約，在那裡受到極限主義早期的影響，特別是紐曼、萊因哈特等人的影響。他開始創作一系列單色的幾何形狀的大型雕塑，並且喜歡以幾個單體組成組合雕塑，強調單體之間的空間感。他這個時期的作品對於極限主義運動具有很大的影響。正是因為他居住在紐約，他開始從很廣泛的角度了解到其他從事極限藝術的藝術家的創作方式，因此在一九六○年代開始有意識地避免與其他人的方式重複，他更加強調表現情緒，講究作品的偶然性結果，雕塑的材料都是隨手揀到的廢料，組合的方式也越來越隨心所欲，與正統極限主義的原則具有越來越大的距離。在介紹極限主義的一節中，我們介紹了他在一九九一的創作的極限主義作品〈無題〉，是用金屬製成一個大圓圈，靠牆角陳列，因為是圓圈，所以既簡單到極端，也具有非常飽滿的形式特點。與此同時，莫里斯也採用非對稱的手法，製作雕塑作品，比如他在一九八八年創作完成的三件一組的雕塑〈艾爾斯〉，就是使用非對稱的三個 L 形狀的鐵籠，用非對稱的方法擺設，從而組成一個利用空鐵籠形成的空間組合，強調非對稱性，也很有自己的特點。

莫里斯在一九八○年代末了解到極限主義本身的極限，因而開始部分脫離極限主義，創作人物題材繪畫，在形式上和觀念上具有很大的突破，這種改變也是與他在紐約了解到當代藝術整體發展的趨向具有密切的關係。他在這年創作的〈最新的，最遲的／希望，絕望〉是一個兩聯畫，右邊的畫是一系列人在爬牆，下面書寫「希望」字句，左邊一張則是類似的人在爬牆，但是人都已經模糊不清，好像要變化為鳥有一樣，下面反寫「絕望」，「希望」人群與「絕望」人群相當，並且兩畫對稱，作品充滿了懸念和作者的隱喻，完全擺脫了極限主義的束縛，可以說是在紐約這個藝術家高度集中的中心裡使他產生的風格大轉變。瑪登的創作也有類似的發展過程，可見歷代人員齊備集中，也具有個體特徵發展的好處。

我們在「極限主義在當代的發展」一節中也介紹過居住在紐約的畫家布萊斯‧瑪登，他的極限主義作品在一九七○年代也十分受注意，比如他在一九七○年創作的〈系列〉就採用橄欖綠色的三種色彩色階變化的縱向三條長方形排列，來達到極限主義表現的目的。當時是極限主義藝術的標準作品。因為他在紐約工作時間很長，

因此了解到潮流的轉變、其他人的創作方式和探索方向，因而也就開始逐步轉變，擺脫與其他人相類似的發展方向。一九八八至九一年，他在紐約開始創作與極限主義關係很遠、多方面發展的新繪畫，採用彎曲的線條、簡單的色彩來達到類似抽象表現主義、東方書法的效果，比如他的作品〈冷山之二〉就採用了黑色、淺藍色的線條在灰色的底上作簡單的、纏繞的彎曲組織，是他完全擺脫了極限主義的代表，作品與德國新表現主義畫家印門朵夫（Jorg Immendorf）的作品具有相似的地方。這個大改變與他在紐約了解到整個藝術發展的趨勢和其他人的創作具有密切的關係。紐約藝術家這種相互影響、相互制約的情況，是其他城市中比較少看到的，產生的原因就是因為藝術家高度集中、層次豐富，代代有人。

　　紐約做為當代藝術核心的城市，除了上述的幾個特徵之外，還有一個非常突出的特點，就是這個城市的藝術家具有強烈的要與其他國家、其他城市做為藝術中心地位進行競爭的心態。紐約藝術家總是認為他們是紐約的，與其他美國城市的藝術家對於地理位置無所謂的態度很不一樣。比如加利福尼亞的藝術家，不太在乎他們屬於那個城市，自己也不斷的流動，洛杉磯的藝術家很少自稱是「洛杉磯藝術家」的，因為城市太大，生活鬆開，陽光明媚，無需中心地位；而紐約的藝術家們卻具有強烈的「我是紐約藝術家」的心態，並且以紐約藝術家的身分感到自豪，因此對於確立紐約藝術中心地位，具有強烈的欲望和訴求。

　　第二次世界大戰把歐洲最大的藝術中心——巴黎的地位永遠摧毀了，而紐約當仁不讓地成為戰後世界現代藝術的核心。但是，到一九八○年代，歐洲又出現了一系列的新藝術運動中心，比如義大利的「波維拉藝術運動」（Arte Povera）、德國的新表現主義（Neo-Expressionism）等等，紐約藝術界了解到：如果紐約無法造成新的藝術浪潮，紐約也就自然會失去當代世界藝術中心的地位，因此，在整個藝術界都具有一種強烈的要保持這個領導地位，或者起碼不落後於其他歐洲國家的心態。紐約藝術家之中要爭國際領導地位的欲望是很明顯的。

　　除了上面提到的這些特點之外，紐約在當代藝術中還具有一個很令人矚目的特點：就是紐約地方政府、紐約州政府、紐約的私人團體和企業對於建造紐約的藝術家集中區，對於發展藝術村具有比美國其他任何一個城市更加強烈的欲望和行動。投入的資源也大，政府還特別通過立法來進行促進，建造了蘇活這樣的中心，同時還在紐約外圍設立了不少藝術村，供藝術家免費入駐和從事創作。

　　這個特點產生的原因是具有諷刺性的：它是因為紐約經濟蓬勃發展造成的消極後果而刺激才形成的，紐約的藝術中心地位，在某種意義上來說，是紐約自身發展的受害對象，而正因為紐約的經濟發展造成紐約消費價格高漲，才迫使各方面來支持在高價格下岌岌可危的藝術行業。

　　由於第二次世界大戰以後紐約經濟的蓬勃發展，紐約生活價格越來越昂貴，因此，大量還沒有成功的藝術家越來越不可能在紐約找到他們能夠支付的起居空間和工作空間，房地產價格高漲，生活費用也越來越昂貴，這些對於藝術家來說都

是非常不利的條件，這樣，紐約在日益成爲當代藝術的中心的同時，又逐步因爲費用高漲而失去了保持一個中心地位的首要條件：擁有大量年輕的、具有強烈探索欲望的、還沒有成功的藝術家。這樣，紐約本來具有的先天優點都因爲這個因素而受到影響，如果不解決生活價格高昂的問題，紐約就不復爲藝術中心了。

正是因爲紐約和美國的居住價格高昂，因此，美國的一系列美術館和藝術基金會介入來幫助藝術界發展，一方面是設立了很多協助藝術家的藝術基金、創作基金，同時在美國大多數大高等院校，特別是綜合性大學中設立了許多支持獨立藝

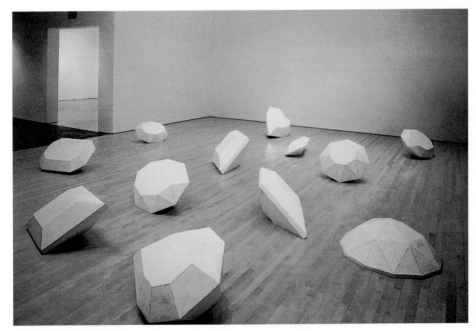

彼得‧哈利　方塊（Peter Halley:Block Cell with Conduit,dayglo and Roll-a-tex on canvas,153 × 153cm）

（右上）馬克‧科斯塔比在1988年創作的油畫作品〈簡單而不可抗拒的〉（Mark Kostabi:Simply Irresistible,1988,oil on canvas,183x218cm）

（右中）卓‧祖克在1991年創作的裝置作品〈木釘人〉（Joe Zucker:Peg Men,1991,installation at Aurel Scheibler Gallery,acrylic on peg board,24 × 6.1m）

（右下）約納森‧波羅夫斯基在保拉‧庫柏畫廊1980年10-11月做的裝置（Jonathan Borofsky:installation at the Paula Cooper Gallery,New York,18 October-15 November,1980）

左頁：
（上左）阿蘭‧麥克倫姆在1988年創作的作品〈完美的器皿〉（Alan McCollum:Perfect Vehicles,1988,Moonglo on cement,each jar 198 × 91 × 91cm）

（上右）阿什利‧比克頓在1983年創作的作品〈鉤子〉（Ashley Bickerton:Reg But,1983,2 panels,acrylic and latex on board,244 × 244cm）

（下）約翰‧托拉諾在1989年創作的裝置作品〈鬼的寶石〉（1989 John Torreano:Ghost Gems,1989,12 wooden gems of varying sizes,painted wood,each approx:45.5 × 61 × 89cm）

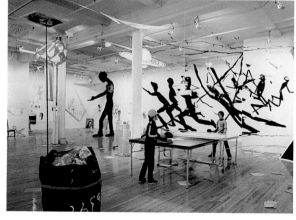

術家從事創作的項目和設施，同時也建立了一系列的藝術村，美國目前共有藝術村卅九個，其中大部分都在紐約和紐約州，這些藝術村成為藝術活動的中心，紐約得到這樣的促進最大的收益，因此，把生活價格高昂這樣不利的因素反而變成有利的因素了。其中比較突出的是「紐約 P.S.1 當代藝術中心」（The Institute for Contemporary Art,P.S.I）和「ISP 國際藝術工作室」（International Studio Program, ISP）。其中紐約「紐約 P.S.1 當代藝術中心」位於紐約長島，是紐約市和紐約州當代藝術的一個重要的創作中心，在紐約的當代藝術中具有舉足輕重的地位。這個中心建立於一九七一年，是由私人創立的，這個當代藝術中心在一九七〇、八〇年代逐步與紐約其他的藝術活動中心建立業務關係，因而擴大了自己的活動範圍，特別是在布魯克林的一些公共建築、倉庫中發展出供藝術家創作和探索的新空間，也與一些畫廊、藝術中心建立了展覽和提供創作空間的關心，這樣一來，這個「紐約 P.S.1 當代藝術中心」自然也就成為藝術家能夠賴以生存和工作的核心。這個中心與外國政府文化部門、私人基金會建立了合作關係，因而是名副其實的國際藝術創作中心。目前有十六個分開的工作室，提供藝術家工作、生活空間，在紐約的當代藝術活動中具有很重要的地位。而「ISP 國際藝術工作室」則是紐約另外一個由基金會和政府聯合建立的藝術村，地點在紐約的格里貝卡區，具有十四間工作室，提供給藝術家居住和工作，為從藝術家本國政府、基金會、企業贊助取得資金支持的藝術家提供創作和展覽的空間和機會。紐約曼哈頓島對面的斯坦頓島還有一個叫做司諾港文化中心的藝術村，也具有類似的功能，這些私人、政府建立的藝術村，在很大程度是解決了紐約費用高昂造成的問題，從硬體的角度促進了紐約當代藝術的發展，保持了紐約在國際當代藝術上的領導地位（讀者可參閱 1991 年 1 月《藝術家》雜誌有關國際藝術村的介紹）。

二、紐約當代藝術家創作的特徵——「循環使用」經典現代主義

從創作層面來看，紐約的藝術家也有一些他們自己的特點，其中，比較令人注目的特徵是他們不斷把以前曾經出現過的一些藝術思想、觀念重新啓用，即所謂的「循環使用」方式。因此，在許多紐約藝術家的當代作品中可以看到現代主義不少部分的影響痕跡，就是這種「循環使用」過去觀念方式的體現。在不少紐約的當代藝術中，我們可以看見過去的現代主義的痕跡。比如紐約藝術家約·夏皮羅（Joel Shapiro）就從俄國構成主義中吸取了不少動機，來創作自己的新作品，是「循環使用」經典現代主義手法的典型例子。他的作品〈無題〉是在一九八六年創作的，使用了四條木方來組成一個類似抽象雕塑的裝置，並且在木條塗上色彩，這個作品具有強烈的俄國一九二〇年代的構成主義的特點，是很典型的採用經典現代主義的某些動機和手法來創作作品的「循環使用」例子。另外一個紐約當代藝術家彼得·哈利（Peter Halley）則使用「大色域」和「歐普藝術」雙重參

考創作自己的新繪畫，比如他在一九八六年創作的繪畫〈方塊〉，集中了「大色域」和「歐普藝術」的動機於一體，也是「循環使用」經典現代主義方式的例子之一。而菲利普‧塔佛（Philip Taaffe）在一九九三至九四年創作的混合媒體繪畫〈大象星座〉運用「歐普藝術」動機，路易沙‧蔡斯（Louisa Chase）在一九九○至九一年創作的油畫〈頭座〉借鑑抽象表現主義方法，都是紐約當代藝術家中非常常見的現象。蔡斯的作品顯示他受到西‧湯伯利（Cy Twombly）很深的影響。湯伯利是極限主義繪畫新一代的代表人物之一。他的作品採用簡單的線條反覆纏繞組成形式，比如他的繪畫〈蘇瑪〉就是這種風格的一個典型例子。這張作品完成於一九八二年，採用油畫、油質蠟筆、鉛筆在紙上反覆簡單重複環繞成圈，非常簡單而明確。讀者可以參見在〈極限主義藝術在當代的發展〉一文中有關他的介紹，了解他對蔡斯的影響。這裡要說明的主要是紐約當代藝術家經常在以前已經出現的各種藝術思想中尋找動機，也就是所謂「循環使用」的手法。

紐約當代藝術家自然受到紐約本身產生的藝術運動最大的影響，特別是抽象表現主義、普普藝術、歐普藝術及極限主義等等，在許多當代的藝術家的作品中，往往能夠看到這種影響的痕跡。年輕的紐約藝術家大衛‧沙利（David Salle）直接受紐約的普普藝術，特別是羅伯特‧勞生柏的影響，勞生柏對於當代物質社會冷嘲熱諷的隱喻手法使他感到印象深刻，因此在自己的創作中流露出這種影響的痕跡來，他在一九八四年創作的油畫〈正午〉具有早期普普藝術的特點，特別是勞生柏的某些創作的思想動機，特別是形象的多層重疊、形式風格組成的矛盾衝突、圖形本身的拼合、部分應該是圖畫的區域採用抽象手法，這幾個特點都經常出現在勞生柏的作品中，沙利的創作在一九八○年代和九○年代，勞生柏的創作年代在一九五○年代，但是他們的作品具有如此多在觀念上、在手法上的相似之處，足於說明紐約當代新一代的藝術家是如何從以往的現代藝術傳統中找尋發展的因素。

抽象表現主義是戰後美國產生的第一個具有國際影響的藝術流派，對於美國的藝術和世界藝術都有很大的衝擊和影響。與抽象表現主義相比較，更加具有突出國際影響作用的則是一九六○年代產生的普普藝術，它的影響範圍和力度超過了抽象表現主義，也超過了觀念藝術和極限藝術，迄今為止，我們依然可以在不少新生代的紐約藝術家的作品中看到這個影響的痕跡，無論是從紐約畫廊展覽的新作品上，還是從紐約地下鐵的塗鴉上，都可以明顯看到當年普普藝術形式。普普對於商業性對象的運用，對於社會題材使用的近乎絕對客觀的立場，都十分適合於當代紐約的藝術家。特別是在紐約到處塗鴉，行為本身就是一種對於權威的反叛，因此無論塗的是什麼，塗鴉本身就是一種表達的形式。這樣的行為，或者從藝術的角度來說：行為藝術，引起紐約社會、政治界、新聞媒介日益重視。因為塗鴉本身使紐約變成一個骯髒的都會，因而影響城市對外的形象，也影響了紐約吸引遊客，一九七二年五月，紐約當時的市長約翰‧林賽（John Lindsay）呼籲紐

（右上）施拿柏在 1985 年創作的作品〈走回家〉（局部）（Julian Schnabel：The Walk Home,1985,oil, plates,copper,bronze,fiber glass and bondo on wood,284 × 589cm）

（左上）伊麗莎白・穆雷在 1983 年創作的油畫作品〈比你知道的更多〉（Elizabeth Murray：More Than You Know,1983,oil on several canvas panels, 282 × 274 × 20.3cm）

（左下）珍尼弗・巴特列特在 1989 年創作的油畫作品〈漩渦：紐黑文的一個平常的夜晚〉（Jennifer Bartlett：Spiral：An Ordinary Evening in New Haven,1989,painting oil on canvas,274 × 487cm）

右頁：
（上）多納德・巴切在 1987-88 年創作的壓克力和油畫拼合作品〈聖塔芭芭拉公寓〉（Ｄｏｎａｌｄ Baechier：Santa Clara Flat,1987-88,acrylic,oil and collage on line,282 × 282cm）

（下）朱利安・施拿柏在 1986 年創作的作品〈再生第三〉（Julian Schnabel：Rebirth III（The Red Box）painted after the Death of Joseph Beuys, 1986,oil and tempera,on muslin,375 × 400cm）

約人不要塗鴉，特別不要在公共場所塗鴉，「紐約人們，支持你們偉大的城市，保護它，支持它，維護它！」要求保持城市的清潔和積極的形象。這種呼籲是沒有結果的，塗鴉藝術家依然故我，到處亂畫，紐約的地下鐵被畫得面目全非，筆者記得一九八七年去紐約，從布魯克林乘R線地下鐵去曼哈頓，地下鐵車廂是什麼顏色的都看不出來了，因為整個車廂都被層層塗鴉蓋滿了，不但是車廂，地下鐵車站、座椅、電話亭、電話、走道、所有人能夠觸及到的構件，無一倖免，統統是塗鴉。這些「作品」，有些是藝術家的創作，比如凱斯‧哈林就是從地下鐵塗鴉而走上藝術道路的，逐步成為以塗鴉風格為中心的大師，但是也有不少塗鴉是紐約各個不同區域的幫派的代號、符號，是幫派之間畫定地盤的標記，形形色色，實在不成看相。

一九七○年代到一九八○年代，紐約的畫廊出面幫助紐約市政府來解決塗鴉污染城市的問題。它們的方法很簡單：舉辦畫廊中的塗鴉藝術展覽，把階梯的塗鴉藝術家請到畫廊中來，塗鴉因而變成高雅的藝術創作，這樣一來，不少塗鴉藝術家也就逐步放棄街頭，而轉入嚴肅的藝術畫廊。

　　最早的塗鴉藝術展覽是一九七二年在紐約曼哈頓的蘇活的「刀片畫廊」（the Razor Gallery,in SoHo,New York City）舉辦的，時間在一九七二年九月，當時展出作品的有後來成名的一半波多黎各血統、一半海地血統的紐約藝術家米歇爾‧巴斯奇亞（Michel Basquiat）。哈林很快也進入到畫廊創作，以及肯尼‧沙佛（Kenny Scharf）等人。哈林創作不斷，很快成為大師，他的作品也進入美術館了，因而自然放棄街頭塗鴉，而肯尼‧沙佛也一直保持街頭塗鴉的風格，但是作品也從畫廊進入嚴肅藝術界，他一直保持了自己的風格，比如他一九九二年創作的油畫〈垃圾堆〉，就是一個很好的例子，但是從這張作品的製作來看，顯然比街頭那種隨意的塗鴉要嚴肅得多，作品分成兩層，下面是各種商業符號的拼合，上面則是紫色的、纏繞的古怪植物枝蔓，對於當代物質文明具有某種隱約的影射，也保持了紐約塗鴉派、普普藝術的基本形式特色。

　　這種普普藝術的方式，在不少當代的紐約青年藝術家的作品中都可以看到，比如阿什利‧比克頓（Ashley Bickerton）一九八三年創作的兩聯畫〈鉤子〉，傑夫‧孔斯（Jeff Koons）一九八八年創作的陶瓷雕塑〈小狗〉，都具有明顯的普普特徵。這兩件作品都具有高度的遊戲特徵，好像兒童玩具一樣，色彩鮮豔、形象活潑，與一九六〇年代的普普藝術比較，更加具有遊戲性，而社會的諷刺性、或者隱約的社會批評性則是完全消失了，這種情況，一方面可以看到當年普普藝術依然具有的強大影響力，依然是當代紐約藝術的一個重要的發展依據和風格類型，另一方面則可以看到紐約新一代的藝術家更加注重遊戲的特徵，而比較少注意社會的熱門題材。第二個方面的原因，是與美國社會發生的改變有關係的，因為一九六〇年代美國具有大量不穩定的社會因素，比如越南戰爭剛剛爆發，社會具有越來越強烈的反戰氣氛，美國黑人要求平等的民權運動也正在風起雲湧，這些因素自然在當時的普普藝術中有不同程度的反映，而到廿世紀末、廿一世紀初，美國社會穩定、經濟繁榮，藝術創作上自然缺乏了因為社會因素造成的影響，而出現的只是豐衣足食前提下的遊戲，這是形成這些新普普藝術形式的基本社會因素。

　　在這兩個藝術家中，孔斯是比較重要的一個，他的創作趨向是把商業流行的某些符號、形象加以擴大，形成所謂的「流行商業裝飾品」（kitschy ornaments and commercial sourvenirs），而他採用的創作材料則是現成的產品，也就是杜象在本世紀初期使用的那種手法（ready-mades），這種方法在一九六〇年代的普普藝術中經常被採用，但是他更加注重當代商業化的特徵，因此他表現的主題更加集中於對商業主義的渲染，而不再那麼集中於對社會問題的諷刺。他與早期普普藝術家最大的不同，在於普普藝術家都往往採用諷刺的、中立的立場來創作，而他則是對商業主義採用了近乎慶祝的、頌揚的方式，也就是英語中稱為「celebratory」的方式，這可能是新的、紐約普普藝術家與一九六〇年代開始的經典普普最大的區別。這種對於時代、對於商業題材、對於社會精神具有慶祝精神的傾向，在另外一個紐約當代的藝術家馬克‧科斯塔比（Mark Kostabi）的繪畫作品中也有明顯的表現。他在一九

八八年創作的油畫〈簡單而不可抗拒的〉描繪天使和魔鬼，但是都具有哈林式的兒童趣味、娛樂和歡樂感，與以往藝術中經常包含的憂天憫人的感情動機大相逕庭，是廿世紀末、廿一世紀初紐約青年藝術家中很普遍的創作心態。

娛樂性、遊戲性在當代紐約藝術家中比比皆是，已經成爲一個強烈的地方特色了。與德國新表現主義藝術那種依然強烈的社會危機感形成鮮明對照。比如另外一個紐約當代藝術家阿蘭‧麥克倫姆（Alan McCollum）在一九八八年創作的裝置雕塑〈完美的器皿〉，是用水泥做成的大罐，上面塗上鮮豔的橘紅色和黃色，具有高度的娛樂特徵。

我們在前面有關新普普主義的一節中已經討論過這個藝術流派當今的發展狀況，在這裡僅僅提出少數紐約當代藝術家的創作，來說明他們的狀況，不再就普普問題進行深入討論了。

在紐約的藝術家中，甚至不太傾向於普普傳統的人，在作品中也往往自覺或者不自覺地流露出娛樂性、慶祝性、趣味性的趨向來，比如紐約藝術家約翰‧托拉諾（John Torreano）在一九八九年創作的裝置〈鬼的寶石〉，是採用木頭製作了十二個大裝飾形狀的白色裝置在畫廊中陳列的。這個作品雖然沒有普普痕跡，但是娛樂性和遊戲性卻依然顯而易見，紐約藝術家的這個趨向，可以說在很多人中可以視爲共性之一。

三、其他歷史藝術資源和社會感受在藝術創作中的借鑑

如果說紐約藝術家的創作特徵之一是採用了經典現代主義曾經用過的各種方式，因而具有「循環使用」的特點，那麼可能過於局限他們的創作空間了。他們其實參考的範疇要大得多，包括其他民族、其他傳統的動機，也經常被使用。比如紐約當代藝術家卓‧祖克（Joe Zucker）在創作〈木釘人〉這張繪畫的時候，使用的就是美國印第安民俗文化的動機，這個裝置作品完成於一九九一年，在紐約的賽伯爾畫廊（Aurel Scheibler Gallery）展出，這張作品採用印地安原始部落的岩洞繪畫、陶瓷裝飾上的繪畫的形式，在二公尺多高、六公尺多長的五塊畫布是以不同的色彩、在泥土底色上描繪了同樣的一個人形，是民俗藝術、原始藝術在當代的新詮註，也頗受注意。這個人形的來源，可以上溯到公元前六千年的印地安文化，因此，它也具有非常明顯的文脈特徵。

因爲紐約是一個各種各樣的文化、思想混合的中心，因此不少當代藝術家往往採用了拼合方式，在藝術上也叫「折衷主義」（eclectism）方式的創作手法，城市生活在多民族、多文化的前提下，造成的印象是片段的、破碎的、拼合的、折衷的，在一個展覽空間中把不同類型的藝術形式共放一起，形成拼合的形象，其實是把紐約這個特定城市、特定環境的生活、文化破碎感集中通過藝術形式體現出來的最好手法。因而也有不少藝術家是走此路徑。比如約納森‧波羅夫斯基（Jonathan Borofsky）一九八〇年十月十八日至十一月十五日在紐約的保拉‧庫柏畫

廊（the Paula Cooper Gallery,New York）作的裝置，是在一個寬敞的室內放置了繪畫、裝置、垃圾袋、雕塑、土星模型等等，甚至放了一張乒乓球台讓觀眾在內打乒乓球，他創造的雜亂無章的形象，卻正是紐約這個城市的形象和特徵，因而，以小見大，以藝術形式體現都市面貌，繼而體現藝術家在這個雜亂無章環境中的折衷的、扭曲的、破碎的、拼合的心態。

　　類似約納森·波羅夫斯基這樣的創造動機的藝術家在紐約很多，因爲整個城市的複雜性、文化的多元性、生活的緊迫性，形成藝術家感到的拼合、片段、斷裂、折衷內容，往往頑強地通過他們的作品表現出來。比如紐約女藝術家伊麗莎白·穆雷

（Elizabeth Murray）一九八三年
創作的油畫〈比你知道的更
多〉，是在好幾塊油畫布上作
不同特色的繪畫，然後以近乎
雜亂無章的方式把這些畫布拼
合起來，表現的心態與約納森
·波羅夫斯基的裝置所表現的
心態很接近。而另外一個紐約
女藝術家珍尼弗·巴特列特
（Jennifer Bartlett）在一九八九
年創造的油畫和裝置〈漩渦：
紐黑文的一個平常的夜晚〉，
是用兩把倒在地上的紅色方椅
子、兩個黑色的金屬錐體、大
張油畫上描繪的活躍、燃燒的
椅子和錐體組成的裝置，不
安、沸騰、跳躍、燃燒，就不

（上）安尼特·里麥克斯在 1992 年創作的作
品〈胡布叢林〉（Annette Lemieux:Hobo
Jungle,1992,fabric,glue,water-based ink
and acrylic resin on canvas,two
cushions,213 × 315 × 152cm）
（中）蘇珊·羅森柏格在 1976 年創作的壓克
力畫作品〈蝴蝶〉（Susan Rothenberg:
Butterfly,1976,acrylic and matte on
canvas,176.5 × 210cm）
（下）特里·溫特斯 1982 年創作的油畫作品
〈帽·睫·菌褶〉（Terry Winters:Caps,
Sterms,Gills,1982,oil on linen,152 ×
213cm）
左頁：
（上）羅斯·布萊克納在 1986 年創作的油畫
作品〈壓縮的花卉〉（Rose Bleckner:
Pressed Flowers,1986,oil on line,122
× 102cm）
（下）艾里克·費舍爾在 1982 年創作的油畫
作品〈水槍〉（Eric Fishchel:Squirt(for
Ian Giloth)1982,oil on canvas,173 ×
244cm）

僅僅是破碎感、片斷感的表現，而是對於社會不安狀態的形式描繪了。這種類型的作品，往往與這些藝術家對於紐約乃至美國的基本感受有密切關係。

與伊麗莎白・穆雷、約納森・波羅夫斯基、珍尼弗・巴特列特他們比較，紐約藝術家多格和麥克・斯坦姆（Doug and Mike Starn）則更多通過類似宗教性的方式來訴求感受。他們在一九八七至八八年創造的裝置和油畫〈缺乏情感〉，是利用混合媒材製作的一個狹長的高盒子，中間畫了一個被繩子綁縛的男孩，充滿了渴望生命、渴望解救的神情，而整個作品因為局限在一條非常狹窄的長方形木條上，因此具有某種類似宗教的十字架的氣氛，對於時代、對於紐約的壓抑感、破碎感的表達因而具有更加沈重的、更加宗教性的表現。

四、具有很大爭議的紐約當代藝術家

紐約的藝術家具有長期的反潮流的傳統，他們一方面在經典現代主義中吸取營養，同時對於正宗的、潮流中的當代藝術也往往取不同看法，走自我道路。當然，如果從廣義來看，整個當代藝術中的藝術家們很多都有這種取向，但是在紐約的藝術家中就顯得更加突出。他們人數多，集中，因此往往能夠互相激勵來反潮流。其中一個比較突出的經常格格不入的藝術家是朱利安・施拿柏（Julian Schnabel）。朱利安・施拿柏與評論界關係一向不好，因此紐約的藝術評論界也往往給他不太客氣的評論，而他則我行我素，從來不妥協。他與收藏家具有非常好的關係，因此，雖然評論界對他一向不齒，而他的作品卻價格日高，收藏甚眾，比如他在一九八六年創作的油畫和蛋清畫〈再生第三〉，完全與當時紐約幾個主流的畫派大相逕庭，倒與廿世紀初期維也納的「分離派」（Secessionist）大師古斯塔夫・克林姆（Gustav Klimt）的藝術風格具有某些在裝飾性上的聯繫，因此當然激起評論界的群起攻之，而他則我行我素，完全不介意評論界的說法。他在一九八五年的另外一張作品〈走回家〉，是油畫、木板、銅與青銅、玻璃纖維等組合，四個拼合，上面使用了粗重的油畫筆觸、木板、鋼鐵構件、青銅構件、玻璃纖維構件進行組合，強烈、混亂，又具有某些德國早期表現主義的色彩，同時隱約具有美國抽象表現主義的色彩，在一九八〇年代又是非常不合時宜的，卻受到評論界很大的歡迎。這些作品，都顯示出紐約部分藝術家中具有強烈的反潮流的趨向。

講到不合時宜，紐約藝術家多納德・巴切（Donald Baechier）也很突出。他在一九八七到八八年創作的油畫〈聖克拉拉公寓〉畫了一個好像兒童畫的人物和一些蔬菜，從藝術的關係上，好像與尚・杜布菲的原生（Art Brut）的關係更加密切，雖然依然有少數紐約地下鐵塗鴉的痕跡。

五、以寫實主義為基礎發展自我風格的紐約藝術家

紐約畢竟是美國的美術大本營，包括紐約視覺美術學院在內的一系列美術學院

依然具有強烈的學院派教育的傳統，畫畫在不少美術家中依然被視爲職業的核心內容。因此，紐約出現了不少以繪畫性、以寫實性爲中心手法的藝術家是不奇怪的。當然，部分藝術家採用完全寫實的方法，比如照相寫實主義就是一個例子，但是絕大部分紐約以寫實主義爲基礎的藝術家，還是希望通過寫實來表現一些個人的思想和藝術的動機。

在紐約爲數衆多的以寫實方法繪畫爲基礎的藝術家中，艾里克·費舍爾（Eric Fishchel）是非常突出的一個，他已經取得國際聲譽，在當代藝術界中具有很高的地位。他的作品是以簡單的寫實主義手法，來表達一些他感受到的當代議題，包括消費主義、無所事事、游手好閒的有閒資產階級生活等等，他在一九八二年創作的油畫〈水槍〉就是一個很好的例子，這張畫是一個小孩拿著水槍對著兩個在游泳池邊懶洋洋曬太陽的有閒階級太太，整張作品充滿了無聊感、無目的感，中產階級生活的乏味、閒極無聊淋漓盡致。雖然沒有明確的表示，而通過這種無聊主題的描繪，則表現得很清楚。一個缺乏精神生活、一個缺乏激動的社會中的缺乏精神生活的、缺乏激動的人們，一個百無聊賴的城市、一個百無聊賴的國家和社會中的百無聊賴的男女，這是藝術家要表現的思想。在某種程度上看，也很合適地描繪了當代美國社會的情況。

另外一個紐約藝術家安尼特·里麥克斯（Annette Lemieux）在表現上也採用了寫實主義的手法，但是在表現的精神內容上與艾里克·費舍爾很不一樣。她在一九九二年創作的繪畫和裝置〈胡布叢林〉，是使用了纖維、膠水、水基墨、壓克力等材料製成的繪畫性裝置，在繪畫前面還放置了兩個軟墊，畫面是一張舊照片，顯示了炸彈轟炸之後破碎的房屋，和三個站在室內救火的軍人，黑白的照片上有少數一些帶有彩色符號的圓圈上升，從地下的磚瓦堆穿過被炸毀的屋頂飛出屋外，這張作品具有某些社會寫實主義的色彩，對於破壞、對於毀滅的本質進行批評，但是並沒有特指哪個時代、哪個具體的毀滅和破壞。它與普普運動大師安迪·沃荷的〈撞車〉（Car Crash）具有一些內在的聯繫，都表現了破壞的本質，但是在表現的手法上又具有藝術家自己的表現。

以上這兩個藝術家都在一九七〇年代和一九八〇年代開始形成自己獨特的、基於寫實主義的創作風格，因而被部分評論家稱爲「美國新浪漫主義」（New American Romanticism），而它的發源地就正是紐約，在這個浪潮之中，不少藝術家都集中到紐約，從事具有類似特徵的藝術創作，在那 廿年中成爲一個大氣候。蘇珊·羅森柏格（Susan Rothenberg）在一九七六年創作的壓克力畫〈蝴蝶〉用一半寫實、速寫的方法畫了一匹奔馬，在紅色畫底是奔馳，又打了一個交叉十字，隱約表達了她的個人思想；特里·溫特斯（Terry Winters）一九八二年創作的油畫〈帽·睫·菌褶〉以寫實的手法畫了一些好像速寫而成的蘑菇，具有絕對中立的態度；羅斯·布萊克納（Rose Bleckner）一九八六年創作的油畫〈壓縮的花卉〉描繪了一大束似乎融在牆上、又被燈光照射的花卉，朦朦朧朧，這些作品和藝術家，都是紐

約代表的美國新浪漫主義的典型作品，代表了紐約寫實主義的當代發展的一些趨向。

六、紐約當代藝術的其他發展方向

除了「循環使用」派藝術家不斷從過往的經典現代主義藝術中找尋動機來發展自己的創作，除了紐約為中心的「美國新浪漫主義」藝術家利用部分寫實的方法來創作新的作品，除了部分塗鴉藝術家被畫廊「收編」之後，轉入畫廊的塗鴉藝術創作之外，紐約也還有一些藝術家走自己的道路，與其他風格關係不太密切。比如紐約當代藝術家多羅希亞‧羅克本（Dorothea Rockburne）就是一個例子，他在一九九四年在紐約的安德烈‧恩梅里斯畫廊（Andre Emmerich Gallery,New York）內製作的大小裝置〈分裂星球歷程—第一天〉是一個體積龐大的裝置，在畫廊的所有牆面上以各種化學色彩噴塗了星球、軌道的痕跡，具有很朦朦朧朧的科學幻想色彩，而又與廿一世紀的信息時代感有某些關係，這種創作，其實已經擺脫了大部分紐約藝術家正在探索的方向，可以說是自己開拓了新的創作路徑。這在紐約藝術家中也大有人在。

另外一個紐約藝術家羅斯‧布萊克納在一九九○至九一年創作的油畫〈穹頂〉也屬於這類型，他在巨大的畫布上以圓點圍繞出一個同心圓，顯示出好像從一個穹頂下往頂看的感覺，沒有明確的目的，僅僅是體現穹頂的感覺，也可以說是很獨特的。

羅伯特‧戈伯（Robert Gober）一九八七年創作的雕塑、裝置〈扭曲的嬰兒欄〉也是獨開路徑的創作嘗試之一。他的作品是一個完全歪倒的嬰兒圍欄，完全以嬰兒圍欄的尺度來設計，僅僅是扭倒，因而失去了其功能，維持了一個扭曲的形式，這種創作與普普運動時歐登柏格的風格有所相似，但是歐登柏格僅僅是以大喻小，以軟換硬，並沒有完全扭曲處理，因此，可以說羅伯特‧戈伯在探索自己的道路。

紐約的當代藝術是處在一個十字路口，何去何從並沒有誰關心，但是從它的取向看，卻很難找到清晰的發展方向，應該說它是多元的、多向的，就好像另外一個紐約當代藝術家尼爾‧傑尼（Nel Jenney）一九九三年創作的油畫〈無題〉一樣：畫上是黑色的室內，透過黑色的室內，可以看見盡頭是一個狹窄的、長方形的窗口，

多羅希亞‧羅克本在
1994年創作的裝置作
品〈分裂星球路徑：
第一天〉(Dorothea
Rockburne:Dividing
(the water under the
Firmament from the
Waters above the
Firmanemt) Star Path:
First Day,1994,wall
installation at
Andre Emmerich
Gallery,New York,
Lascaux aquacryl on
gesso-prepared
surface,over all
height 3.3m)

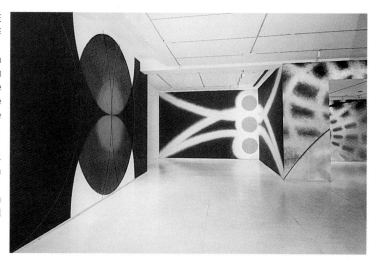

　而透過窗口，可以看到外面是安靜的湖、樹林、水面，紐約就好像是一個混亂的、多元的黑色的長廊，透過長廊的黑暗，前面是具有希望的恬靜，但是也可能僅僅是海市蜃樓而已。

　　美國是一個在當代藝術上很發達的大國，紐約是當代美國藝術發展的中心，但是，除了紐約之外，美國其他地方的當代藝術也發展得很有自己的特色，我們在下文會專門討論紐約以外的當代藝術發展狀況。

（左）羅斯‧布萊克納
在1990-91年創作的油
畫作品〈穹頂〉(局部)
(Rose Bleckner:Dome,
1990-91,oil on
canvas,244 × 233cm)
（右）尼爾‧傑尼在
1993年創作的油畫作
品〈無題〉(N e l
Jenney:Untitled,
1993,oil on canvas
with frame,122 ×
61cm)
左頁：
羅伯特‧戈伯在1987
年創作的塗畫的木雕
塑作品〈扭曲的嬰兒圍
欄〉(Robert Gober:
Slanted Playpen,1987,
painted wood,92.5 ×
127 × 59.6cm)

第 11 章　紐約以外的美國當代新藝術

　　談到美國藝術，其實在國際藝術評論界中往往談的僅僅是紐約的藝術狀況，對於紐約以外的美國藝術，不但國際評論界甚少注意，甚至連美國本身的藝術評論界也不太注意，紐約是美國當代藝術和中心，各種主要的藝術活動都與它分不開，但是做為一個龐大的、經濟文化都高度發達的國家，美國的藝術不僅僅局限於紐約一個城市發展，在紐約以外的其他城市和地區中，當代藝術也具有相當水準的發展，並且具有與紐約不同的特色。其中最具有地方特點、能夠獨立成為流派和中心的有芝加哥、南部的兩個州——德克薩斯州和路易斯安那州、西海岸的加利福尼亞州和其他的西部地區，特別是華盛頓州的西雅圖，這些城市和地區均有自己的藝術活動，與紐約的發展脈絡並不一致。它們的藝術創作和紐約的藝術創作加起來，才合成了美國當代藝術的全貌。

　　研究美國藝術以紐約為唯一的研究抽樣顯然是不對的，也違背了研究的完整性和系統性原則，最近以來，國際藝術評論界目前都認為當代美國藝術研究中經常會被忽視的一個方向就是美國藝術發展中的地方趨向。除了紐約之外，其實美國已經在一系列大城市中形成了獨立的藝術體系、藝術團體、藝術潮流和藝術風格，而國際評論界的集中力卻僅僅在紐約，這種以一個城市代表一個國家的研究方法，是很難了解到美國整體藝術發展的總體狀況的。

　　紐約具有自己非常得天獨厚的藝術發展條件，我們在上兩期的文章中已經有比較詳細的討論，而這些條件卻並非僅僅紐約才有，一旦其他美國城市和地區擁有了類似的條件，沒有什麼理由那裡不能發展出自己的藝術來。事實上，在過去的五十多年中間，紐約以外的不少地方都產生了自己獨特的藝術活動和藝術形式，雖然在國際影響上、在規模沒有可能與紐約相比，但是卻也是美國當代藝術的有機組成部分。

　　造成紐約以外的地方藝術發展的因素很多，其中主要的因素是紐約日益昂貴的生活費用造成越來越多的藝術家不得不離開紐約，在其他地區發展。在美國從事藝術的人，或者自稱為「藝術家」的人數近年急遽增加，紐約就超過十萬人以上，因此，紐約已經無法容納如此龐大數量的藝術家群，設施不足、工作空間不足、市場也不足；紐約的生活費用急遽增高，特別是工作室—畫室的租金急遽增高，使大部分藝術家無法承受；與此同時，紐約以外的很多高等院校和公立、私立的藝術機構也日益開始對當地藝術發展起越來越重要的促進作用，美國各地的美術館、高等院校的藝術系或獨立藝術—設計學院在當地藝術發展中起到越來越重要的引導和促進作用，因而形成了圍繞各地的博物館、高等院校而形成的地方性藝術家群體，以上這些因素，都促成紐約以外藝術活動的蓬勃發展局面。

　　美國是一個很自由的國家，對於藝術的尺度無論從政府的要求來看，還是從社

會大眾接受的水平來看，都很寬鬆。因此，也就造成了個人發展的廣闊空間，導致美國不同地方的藝術家具有很大的區別，造成美國當代藝術的多元性特點，這點是美國當代藝術的很重要的特徵之一，很多大國，雖然幅員遼闊，但是藝術上的地方差異不大，比如俄羅斯、中國大陸就是典型例子。原因是無論政府還是社會對於藝術具有比較近似和標準化、規範化的要求，而美國則因為政府寬鬆和社會容忍，因此造成藝術上各個地方之間的差異。比如芝加哥的藝術、路易斯安那的藝術、加利福尼亞的藝術、德克薩斯的藝術都與紐約的大相逕庭，這些地方藝術，都具有自己的影響基礎，加利福尼亞的多元文化和富裕經濟造成它的藝術面貌，德克薩斯長期的分離主義思想影響和墨西哥文化的影響，也反映在它的當代藝術中，與紐約的藝術很不同。要了解美國當代藝術的完整面貌，必須對紐約和紐約以外的藝術都有一個充分的了解。

一、芝加哥當代藝術

最早形成自己獨特面貌的紐約以外的藝術中心是芝加哥。芝加哥是美國第二大的城市，在美國的政治、經濟、文化生活中具有重要的作用，這個城市位於美國中西部的核心，扼五大湖連接處，工業發達，高等教育發達，也是這個大地區的交通樞紐。很早就是美國重要的藝術中心，也是美國現代建築發展的搖籃。目前在芝加哥從事藝術創作的藝術家人數依然相當多。

一九六○年代，當普普藝術在紐約發展得如火如荼的時候，芝加哥出現了自己獨特的普普藝術風格，團體很多，參與的藝術家也相當多，其中以「毛茸茸的誰」（the Hairy Who）這個團體最具有特色，這個團體與其他普普藝術家小組一起創造出與紐約普普藝術很不同的芝加哥普普藝術，因此引起廣泛的注意。

芝加哥普普藝術沒有紐約普普那樣激近，往往集中於對一九六○年代的青年人的叛逆心理造成的流行風格進行渲染。同時也受到當時美國以外的一些藝術的影響，比如受到法國當時稱為「原生藝術」的影響，也受到一個叫德懷特‧姚庫姆（Dwight Yoakum, 1886-1976）的魔幻類型的藝術家風格一定程度的影響，這個人原來是雜技團的演員，是一個自學成才的視覺藝術家，在血緣上，他具有是黑人和美國土生印第安人的血統，在文化是經常表現出這樣的血緣影響來，作品中具有非洲、美洲印第安人文化雙重的特色，作品奇幻，也富於色彩和韻律感，對芝加哥普普藝術具有相當的影響作用。總體來說，芝加哥普普從一開始，就有自己的影響因素，因而走了與紐約普普藝術不同的道路。

芝加哥一九六○年代的普普藝術在當時具有很大的發展，之後雖然有少許衰落，但是做為一種藝術形式，卻並沒有完全消失，一九六○年代芝加哥普普藝術中的部分參與者迄今依然從事類似的創作，也影響了青年一代的芝加哥藝術家，他們把芝加哥的普普藝術傳統延續下來了，形成了當代芝加哥的新普普代表，在這些藝術家中，最主要的代表人物是艾德‧帕切克（Ed Paschke），他是一九六○

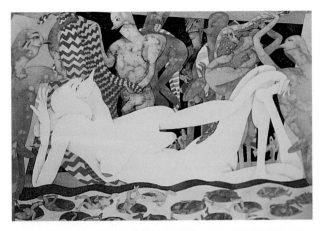

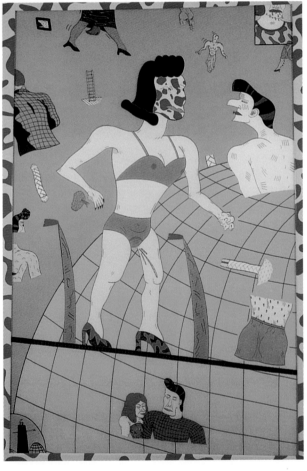

年代「毛茸茸的誰」的成員之一，他的作品是把表現主義的因素和普普藝術的動機結合起來，我們曾經在〈新普普藝術〉的一節中介紹過他的作品。他經常把電視上的形象進行整理、組合，來製作自己的新作品。比如他的油畫〈說話〉描繪了一個蹲在地上的男子，一個沒有頭髮的服裝人體模型的頭部，背景則是電視或者電腦平面上顯示的數碼，以這些冷靜的形象來表達信息時代造成的破碎感，具有一定的思想內涵，是「毛茸茸的誰」集團在目前最突出的代表藝術家之一。

「毛茸茸的誰」集團是美國普普藝術中維持世紀最長的一個組織，它直到一九九〇年代末方才分化為兩個小團體，繼續存在和發展。這兩個團體，或者說兩個不同的創作趨向，都依然保持了「毛茸茸的誰」的基本創作立場，這兩個新流派中的一個，是在普普基礎上走超現實主義方向的一派，代表人物有兩個，即格萊迪斯・尼爾森（Gladys

丹尼斯・尼什瓦塔（Dennis Nechvatal）
1983 年創作的〈青年〉（Youth 1）油
畫 221 × 287cm 1983

（右上）艾德・帕切克（Ed Paschke）說
話（Spoken Word,1992,oil on linen,
152 × 198cm）油畫 1992
（右中）特倫斯・拉努（Terence La
Noue）於 1992-93 年期間創作的〈克拉
卡圖下面〉（Beneath Krakatoa,1992-
93,oil on canvas,218 × 287cm）
（右下）羅傑・布朗（Roger Brown）宗
教自由（Freedom of Religion,1994,
oil on canvas,122 × 183cm）油畫 1994

左頁：
（上）格萊迪斯・尼爾森（Gladys
Nilsson）游泳洞（The Swimming Hole,
1986,watercolor on paper,103 ×
152cm）水彩畫 1986
（下）吉姆・納特（Jim Nutt）的〈DA
葡匐前進的女士〉（DA Creepy Lady,
1970,acrylic on plexiglas,186 × 130.
5cm）

Nilsson）和吉姆・納特（Jim Nutt），他們經常以水彩爲媒介創作，作品大部分是紙品，採用單線平塗的方法，具有還高的裝飾性和超現實主義的色彩，而表現的主題，則是屬於普普範疇的，比如尼爾森的水彩畫〈游泳洞〉，描繪了一個女裸體躺在畫面正中間，背景是各種各樣裸體的人物，前面則有不少好像高爾夫球洞一樣的洞口，每個洞上都有一個裸體男人或者女人躺在那裡，充滿了過度自由、放蕩不羈、過分豐裕的美國氣氛。形式上也很生動，充滿了戲謔特點，很耐看，是這個流派很典型的作品。他的作品和英國一個當代的以水彩爲中心從事創作的藝術家愛德華・布拉（Edward Burra,1905-76）的作品具有非常接近的特徵，都具有超現實主義的趨向，也都具有普普的色彩，同時也注意運用水彩的流暢特點來突出主題。

納特雖然與尼爾遜屬於同一類型，但是在使用線條上更加強硬，並且具有明顯的來自美國連環畫藝術的影響，他的人物具有他的懷舊情緒，比如人物髮形都是一九五〇年代式樣的，這種懷舊情緒傾向從來沒有出現在紐約普普藝術家的作品中，應該說是芝加哥普普獨有的特徵。他的典型作品有如〈DA 匍匐前進的女士〉，這張作品好像連環畫的一頁一樣，描繪了一個走鋼絲的女人，色彩鮮豔，線條清晰，具有連環畫的技術特徵，因此也就明顯帶有普普性質，但是其表現與紐約的普普顯然有區別。人物的髮型是一九五〇年代的，懷舊情結很清晰。這兩個藝術家的作品，基本是遵循了芝加哥普普的傳統，但是加入了超現實主義的某些色彩。

從「毛茸茸的誰」集團分裂的除了另外一個小團體則是由羅傑・布朗（Roger Brown）代表的，這一派特點是比較泛政治化，布朗是一個具有很政治傾向的藝術家，雖然一方面具有普普藝術和超現實主義的特色，但同時也具有很強烈的政治性表現立場。他的不少作品都表達了自己強烈的政治意見，趨於政治化也就是這一派與納特、尼爾遜一派不同的地方，比如布朗一九九四年創作的作品〈宗教自由〉描繪了被坦克包圍的一座被大火和濃煙包圍的建築，坦克的大炮對對準建築，諷刺在現代缺乏真正的宗教自由，宗教自由被政府當局以強迫性手段控制、甚至壓制。在這個表現上，他與一九六〇年代以民權運動爲訴求的安迪・沃荷，或者傑夫・孔斯（Jeff Koons）具有某種程度上的相似。

不是所有芝加哥的當代藝術家都與「毛茸茸的誰」集團有關係，另外一些與這個派別完全沒有關聯的芝加哥當代藝術家，也具有很突出的個人表現，比如芝加哥藝術家特倫斯・拉努（Terence La Noue）和丹尼斯・尼什瓦塔（Dennis Nechvatal）都是傑出的芝加哥當代藝術的代表人物。特倫斯・拉努一九九二至九三年期間創作的〈克拉卡圖下面〉和丹尼斯・尼什瓦塔一九八三年創作的〈青年〉都是具有強烈個人探索風格的作品，前者具有強烈的奧地利「分離派」大師克里姆特的裝飾效果，但採取完全抽象方式創作而成，而後者則具有拉丁美洲民間藝術的特徵，這兩張作品顯然與「毛茸茸的誰」的超現實主義和普普方式有很大區別，這

兩個藝術家的成功，顯示了芝加哥當代藝術的多元化發展趨勢。

雖然芝加哥在一九六○年代以來，一直是美國現代藝術的重要中心之一，但是自從一九七○年代和一九八○年代起，這個中心之一的地位逐步消退，由於種種原因負面影響，芝加哥目前的主流地位已經開始讓位於其他美國的城市和地區，從整體來看，芝加哥除了商業藝術依然能夠維持在美國國內的前列地位以外，嚴肅藝術的地方和力量已經大大不如以前那麼蓬勃有力了。

二、德克薩斯和路易斯安那──美國新的現代藝術中心的出現

在美國目前眾多的新的藝術中心中間，德克薩斯和路易斯安那兩個州是比較突出的。這兩個地方文化本身就具有很強烈的地方特色，路易斯安那位於美國南部，加勒比海邊，靠近密西西比河，是美國黑人文化，特別是爵士樂的搖籃；而德克薩斯位於美國西部，與傳奇的西部開拓者、牛仔、印第安人密切相關，兩個地方都具有自己獨特的地方特點。因此，它們的藝術家在創作的時候自然也受到這種傳統的影響。這兩個州也很靠近，因此它們之間的文化、藝術也具有互相影響的情況。

德克薩斯是美國現代藝術中很重要、又很具有特色的一個州。它的藝術與紐約中心的主流藝術大相逕庭，往往強調自我特色，而不遵循紐約領導的主流道路。比如德克薩斯當代藝術家彼得‧索爾（Peter Saul）就是一個典型代表。他的創作風格一方面具有明顯的普普藝術特徵，採用強烈色彩和強烈的主題，同時又具有紐約普普藝術中沒有的強烈的德克薩斯本地特點：奔放、熱烈。比如他在一九九○年創作的油畫作品〈阿拉莫〉一方面具有卡通漫畫的娛樂性，採用強烈的紅色為主調，表現十九世紀在德克薩斯美國和墨西哥之間的戰爭的一個場面，是採用普普風格來描繪德克薩斯州歷史結果，很有趣，而作品的主題則是完全德克薩斯州的，把普普藝術用來表現德克薩斯的內容，是德州藝術家的創造。他在使用漫畫方式創作的時候，往往具有某些迪士尼動畫的特點，因此趣味橫生，色彩往往是暖色，特別是紅色類的。

一九八○年代和一九九○年代這廿年中，在德克薩斯州還出現了一個類似新表現主義的藝術流派，這個流派的藝術家採用新表現主義的基本手法，創作上又從當地的民俗風格中吸收部分動機，其中最著名的一個是藝術家大衛‧貝茲（David Bates），他在一九九一年創作的〈木蘭花─春天〉這張油畫，以粗獷的筆法描繪了一枝插在空可口可樂玻璃瓶中的白色木蘭花，強烈的筆觸，是表現主義的典型手法，而可口可樂瓶的描繪、奔放的色彩卻同時具有德克薩斯的地方特色。他不但畫靜物，也畫人物和風景畫，作品都具有類似的表現特徵。比如他在一九九二風景油畫〈德克索瑪湖〉描繪了在大湖邊上的一輛吃力奔走的小卡車，作品處理上，無論是筆法還是色彩，都具有明顯的新表現主義的特點，而風景的對象則是典型的德克薩斯地方─克索瑪湖是德克薩斯州的湖。在這點上，他的創作方法與

我們在「表現主義」文中提到的以加利福尼亞風景爲中心的加州新表現主義畫家拉爾夫‧戈因斯的手法非常接近。

當代藝術發展的背景上，德克薩斯與紐約的情況也非常不同，最大的不同在於德克薩斯州缺乏紐約的龐大的藝術贊助力量，藝術支持很單一，來源也少。紐約具有很多不同的藝術收藏家和集團，具有繁多的各種各樣的藝術市場和藝術品的渠道，這種情況，使得紐約的當代藝術能夠在多元的市場經濟、文化經濟支持下不斷蓬勃發展，而德克薩斯的當代藝術僅僅只能靠私人的收藏來發展，私人收藏數量很有限，因此德克薩斯當代藝術的開拓空間很有限。德克薩斯州的當代藝術家必須要從生存的角度來考慮創作，而沒有紐約那些藝術家的比較大的自由空間。紐約眾多的支持當代藝術的社團、單位在德克薩斯是基本不存在的，因此，這裡的藝術家從事創作以前，也不得不考慮必須找到能夠提供資助的私人，否則活動就無法開展。

德克薩斯當代藝術雖然缺乏紐約當代藝術發展的某些優越的條件，但是也因爲地理位置和文化遺產，而具有與眾不同的發展空間，是紐約所不一定具有的。德克薩斯當代藝術的發展背景，除了上述那些影響因素（類似表現主義、超現實主義、普普、德克薩斯本地的民俗藝術等等）之外，也具有多元文化的影響因素。德克薩斯藝術家受到這個地區獨特的多元文化的影響，特別是德克薩斯州鄰近的墨西哥傳統文化和傳統藝術。在眾多的德克薩斯當代藝術家中，受到墨西哥藝術

（左）德克薩斯當代藝術家彼得‧索爾（(Peter Saul)在1990年創作的油畫作品〈阿拉莫〉(The Alamo,1990,oil and acrylic on canvas,213 × 304cm)

（右）威廉‧威廉米（William Wilhemi）1993年創作的〈馬蹄、牛仔靴〉(Earthenware Cowboy Boots,1993,low-fireclay with airbrush slipsdesign,glaze and goldlustre,largest boot 39.3 × 22.8 × 10.1cm)

右頁：

（上）大衛‧貝茲　德克索瑪湖（Lake Texoma）油畫　61 × 48cm 1992

（下左）小路易斯‧吉曼尼茲（Luis Jimenez Jr.）　越過國境線（Border Crossing）玻璃絆維雕塑　76 × 20.3 × 20.3cm　1988

（下右）大衛‧貝茲（David Bates）　木蘭花—春天（Magnolio-Spring）油畫　152 × 91cm 1991

影響最直接的應該算小路易斯・吉曼尼茲（Luis JimenezJr.）和莫洛雷斯（Jesus Bautista Moroles）這兩位了，他們都是雕塑家，創作具有豐富表面色彩、類似於彩陶雕塑的作品，與墨西哥民俗民間陶瓷很相似，墨西哥民間文化和民間藝術的影響程度一目了然。他們作品的題材也往往反映墨西哥和美國之間互動關係，比如大量來自墨西哥的非法移民問題、移民的生活和社會文化的衝突問題等等，能夠說明這個特點的作品有如小路易斯・吉曼尼茲的雕塑〈越過國境線〉就是一個典型的例子。這個彩色雕塑描繪了一個高大的墨西哥男子，背負一個老年的墨西哥婦女跨越國境線，從神情上具有驚惶、恐懼感，活生生地描述了墨西哥大量偷渡到美國、特別是偷渡到德克薩斯的非法移民的狀況，非法移民偷渡國境進入德克薩斯，不得不跨越格蘭特河，這個現象是德克薩斯的上百年來的長久問題，也是德克薩斯州與墨西哥關係的緊張點。作品突出表現這個議題，也就成了一個具有社會意義的作品。

莫洛雷斯原來是小路易斯・吉曼尼茲的學生，受他很大的影響，但是當他獨立創作以後，在藝術上走了很不同的道路。他喜歡美國成為歐洲國家的殖民地以前的印第安民間藝術，在美國藝術史上，這個時期的藝術被稱為「哥倫布前藝術」（Pre-Columbia art，指這種藝術是在哥倫布發現美洲新大陸以前發展出來的，而在哥倫布發現新大陸以後，印第安原住民的藝術傳統就被破壞了），他的創作集中在對當時印第安人製作的大型石頭日曆、日晷和其他石雕的參考，他認為這個時期北美印第安人的石雕塑具有很深刻的精神內涵、很強烈的宗教感，因此自己就在這個方向上發展，形成自己的獨特藝術面貌。他在新墨西哥州的聖塔菲（Santafe）和科普斯・克里斯蒂（Corpus Christi）這兩個地方建立了自己的工作室，創作了大量的石雕作品。形成了鮮明的個人風格。他在一九九三年創作的雕塑裝置〈月亮椅，月亮景，貝殼雕塑〉，是利用圓形、半圓形的大塊大理石和部分破碎的石塊組成的，石雕之間具有內在關係，但是每個雕塑又相對獨立，形式簡單，既有強烈的現代雕塑效果，又具有某些印第安原住民文化的動機，是體現他的藝術風格的最好例子。

運用墨西哥和印第安人民俗藝術做為創作動機，在德克薩斯當代藝術家中非常普遍，比如藝術家威廉・威廉米（William Wilhemi）就採用美國西部的牛仔靴子做為動機創作雕塑，他在一九九三年創作的〈馬蹄、牛仔靴〉是利用彩色低溫陶瓷製作的靴形和馬蹄形雕塑，這個陶瓷雕塑同時又可以做為杯子用，器形上面彩繪了鮮艷的民間圖案，並且鍍金裝飾，非常華麗，具有濃厚的民間藝術特有的艷俗特點，也具有強烈的德克薩斯色彩。

運有民間通俗藝術形式做為創作的動機，在美國藝術家中目前非常普遍。比如藝術家羅依・佛里奇（Roy Fridge）就是這方面一個很突出代表人物。他選擇德克薩斯做為自己創作的基地，是因為有感於德克薩斯的文化和民俗特點。他在一九八二年創作的裝置作品〈巫師：站立的甲骨〉使用一個崗亭和一架具有強烈拉丁

美洲的所謂「死亡祭」宗教色彩的、近於漫畫式的骷髏結合，表現了對於美國西南部民俗文化、拉丁美洲文化的認識和自我詮註。通俗而又神祕，是他的作品中經常出現的內容。

德克薩斯地方遼闊，因此這裡的藝術家也有比較能夠擺脫美國主流、特別是擺脫紐約影響的生存空間，具有自己廣闊的發展空間。從德克薩斯牛仔文化背景發展來看，這裡的藝術家也在自己的藝術上比較趨向類同，因此能夠自成一統，形成氣候，在美國成為「德克薩斯派」。這個情況可以從德克薩斯州與墨西哥交界的城市厄爾巴索的藝術家吉姆·馬吉（Jim Magge）的作品中看出來。他的作品沒有太強的傳統民俗因素，但是卻具有強烈的德克薩斯感覺：粗獷、堅實、強悍、穩固，他的作品強調的是德克薩斯的強悍、凝重、結實、豐富，表現的是德克薩斯的精神。比如他在 一九九二到九三年期間創作的裝置作品〈無題〉採用金屬做為主要材料，以立體主義的、構成主義的方式組合，好像堡壘外牆一樣、彈痕累累、粗糙和堅實，很有特點，與紐約的那些深奧的作品比較，顯然具有德克薩斯的質樸、強烈的主觀訴求特徵。與他類似的德克薩斯藝術家人數不少，形成自我為中心的德克薩斯派。在美國當代藝術中很有地位。

路易斯安那的藝術與德克薩斯具有某些相近的地方，但是更多的是因為加勒比海文化的異域風情，因此也有區別。

路易斯安那的藝術家與德克薩斯藝術家相似，也運用民間藝術做為創作動機的方法，這在新奧爾良的藝術家中也非常常見，比如來自新奧爾良的一個藝術家詹姆斯·蘇爾斯（James Surls），他的作品就具有民間藝術的遊戲性，他在一九八五年創作的雕塑〈被看〉是木雕，形式好像是章魚，又好像是樹根，或者一條大人蔘，懸掛在天花板上，很具有娛樂感。但是，在德克薩斯藝術家的作品中常見的西部動機、墨西哥動機或者印第安人藝術動機，則在路易斯安那州和新奧爾良市的藝術家作品中不多見。這是與這個州和城市的具體地理環境密切相關的。

路易斯安那和德克薩斯的藝術家之間交流很多，因為這兩個地區非常靠近，也都位於美國南部地區，公路和鐵路交錯，交通極為方便，因此藝術家之間也容易交流，他們的藝術也就具有很明顯的互相影響的情況。當然，路易斯安那面臨加勒比海，其藝術具有更典型的加勒比海文化的影響、加勒比海地區的民俗藝術的影響，而德克薩斯則比較美國化、牛仔化。路易士安那的部分藝術家會受到來自本土文化、加勒比文化和德克薩斯州文化的多重影響，因此形成很獨特的個人面貌。

這種交叉文化的影響，在路易士安那的藝術家羅伯特·沃倫斯（Robert Warrens）的作品中是顯而易見的。他長期住在路易斯安那和德克薩斯之間的巴吞魯日（Baton Rouge）市，這個城市雖然地點在路易士安那，但是與德克薩斯很靠近，因此在文化上受到德克薩斯相當強烈的影響，是美國西部到西南部文化轉折和過渡的點。他的作品具有很強烈的路易斯安那民俗藝術、神祕宗教藝術的影響，同時也兼有和德克薩斯來的一些墨西哥宗教藝術的影響，比如他的雕塑作品〈歷史、

（左）羅伯特・戈爾迪（Robert Gordy）1985 年創作的單色
畫〈覓尋者〉（Prowler,1985,monotype,90 × 68cm）
（右）理查・強森（Richard Johnson）在 1994 年創作的油
畫〈河沿的中斷〉（River front Break,1994,acrylic on
canvas,175 × 170cm）是他典型的作品風格，具有超現實
主義、結構和解構主義的特色，也具有南部黑人藝術的神
祕感。

（左）路易士安那的藝術家羅伯特・沃倫斯（Robert Warrens）的雕塑作品〈歷史、地質和茶杯〉（History,Geography
and a Cup of Tea,1990,mixed media,244 × 254 × 76cm）
（右）道格拉斯・布爾喬亞（Douglas Bourgeois）1982 年創作的油畫〈莫里斯日〉（Morris Day,1982,oil on linen
50.7 × 50.7cm）

莫洛雷斯(Jesus Bautista Moroles)1993年創作的雕塑裝置〈月亮椅,月亮景,貝殼雕塑〉(Moonscape Bench:
Moonscapes;Shell Sculptures,1993,installation at Beach Park,Rockport,Texas,stone)

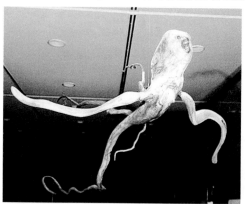

詹姆斯·蘇爾斯(James Surls)1985年創作的雕塑〈被看〉
(On Beinging seen,1985,wood,180 × 109 × 114cm,collec-
tion of the Virlaine Foundation,New Orlean)木雕 1985

(右上)羅依·佛里奇(Roy Fridge)1982年創作的裝置作
品〈巫師:站立的甲骨〉(Standing Shaman:Shine/Oracle-
Standing-in,1982,installation at the Betty Moody Gallery,
Houston,mixed media,264 × 132 × 76cm)
(右下)吉姆·馬吉(Jim Magge)在1992-93年期間創作的
裝置作品〈無題〉(Untitled,1992-93,steel,lead,grease and
oil bath,106.5 × 106.5 × 12.7cm)

地質和茶杯〉就是這種多元文化影響的結果。這個作品是採用木雕和其他混合媒介製作的，好像一個神話中的怪船，船頭坐著一個帶翅膀的狗頭怪物，船上有各種各樣的古怪玩意，充滿了超現實主義、夢幻、宗教色彩。與我們在〈新普普主義〉一章中談到的艾德和南西‧金霍茲（Ed and Nancy Kienholz）的作品如出一轍。是美國西南部非紐約派藝術家的作品中很突出的一個。

當代藝術中，絕大部分人喜歡大，畫也大，裝置也大，但是，也有些藝術家喜歡畫小畫，比如道格拉斯‧布爾喬亞（Douglas Bourgeois），他來自路易士安那州，作品也走美國南部普普藝術路徑，具有自己獨特的對於普普的詮註特徵，他的作品都很小，在展覽中比比皆是的龐然大物中，顯得特別突出。他在一九八二年創作的油畫〈莫里斯日〉，以普普手法描繪了一個黑人青年的肖像，周圍環繞的是香煙盒和豔俗的戒指，圖案是汽車輪胎，好像是一個祭壇，同時充滿了神祕的南部宗教氣氛和普普藝術對於商業主義的冷嘲熱諷，是很突出的作品。在舉世聞名的路易斯安那州的新奧爾良市每年舉辦的稱為「馬爾迪‧格拉斯」（Mardi Grascarnival）的嘉年華會的氣氛具有內在關係。

路易士安那在美國的當代藝術中自出一派，出現了不少具有突出地方色彩的藝術家，除了上面介紹的幾位以外，羅伯特‧戈爾迪（Robert Gordy）和理查‧強森（Richard Johnson）也是很具有影響力的兩位。羅伯特‧戈爾迪 1985 年創作的單色畫〈覓尋者〉（Robert Gordy Prowler,1985,monotype,90 × 68cm）以強烈的筆觸、極其單純的色彩，描繪了一個好像在覓尋、守候什麼的人，具有濃厚的新表現主義色彩，藝術家本人是一個非洲藝術的收藏家，對於非洲部落藝術、面具、民間工藝品等都有很深刻的理解和認識，因此他的作品中也具有深厚的非洲民間藝術的動機，這個〈覓尋者〉的氣氛其實很類似我們經常體驗到的非洲部落藝術中的氣氛。

理查‧強森則受到芝加哥「毛茸茸的誰」集團很深的影響，他的作品顯示芝加哥藝術的影響可以一直達到密西西比河南部地區，而他的作品不單純是芝加哥的，同時也是美國南部黑人的，這兩個不同的文化根源在他的作品中融為一體，具有很獨特的面貌。他在一九九四年創作的油畫〈河沿的中斷〉（Richard Johnson River front Break,1994,acrylic on canvas,175 × 170cm）是他典型的作品風格，具有超現實主義、結構和解構主義的特色，也具有南部黑人藝術的神祕感。

理查‧強森雖然不是新奧爾良人，但是卻在這個城市長大，因此基本可以說是土生的藝術家，他的風格說明當代藝術在這個特定的地點會產生一些怎麼樣的個性化發展，他的作品風格被稱為「抽象插圖主義」，因為基本是抽象的形式，但是這些抽象的形式又都似乎具有具象的細節，因此好像是什麼，又什麼都不是，具有強烈的結構和解構形式，〈河沿的中斷〉這張作品的描寫的是新奧爾良的密西西比河岸，他沒有表現密西西比河這段的浪漫情調，反而集中表現它流經工業區域的面貌，作品具有強烈的工業化特徵，但是卻不完全寫實，而是採用了抽象的構成方式，用強烈的紅色和黑色的色彩為主題色，因此無論從結構還是從色彩

上都很凝重，很飽和，對於這個特定地點和基本特徵的表達應該說是很準確的。

三、加利福尼亞的當代藝術

美國當代藝術除了紐約、芝加哥、德克薩斯、路易士安那這幾個中心之外，另外一個重要的發展中心是加利福尼亞州。加利福尼亞州是美國最大的州之一，也是美國人口最多州、經濟實力最強的州，由於這個州形狀狹長，因此自然形成了以舊金山為中心的北加州當代藝術中心和以洛杉磯為中心的南加州當代藝術中心這樣兩個中心。加利福尼亞州之所以能夠成為美國、乃至世界當代藝術的核心只要的原因是多方面的，其中加州的財富、宜人的氣候、獨特的多元化國際文化都是重要的因素，這些原因，吸引了大陸的藝術家前來加州工作和居住，因此自然形成好幾個當代藝術中心。

由於經濟、政治和文化的發達、文化的多元化，加利福尼亞又自然湧現出了一系列的藝術學院和具有國際影響作用的大型藝術博物館，這些學院和藝術機構就從各個方面促進了當代藝術的發展。加利福尼亞一些藝術博物館具有國際影響力，比如洛杉磯當代藝術博物館（Museum of Contemporary Art,Los Angeles）、舊金山現代藝術博物館（Museum of Modern Art,San Francisco），是當代藝術發展的很重要的資源。

雖然加利福尼亞有如此多優越的條件，但是卻始終沒有能夠形成紐約那樣的國際地位，加利福尼亞卻沒有能夠發展成為類似紐約一樣的中心，這也一直很令人關注，原因之一是加利福尼亞生活比較鬆閒、整個州的居住也比較鬆散，城市規模都出奇的大，難以如同紐約那樣在高度濃縮的居住、生存和工作空間中發展出集中的藝術來。另外一個與紐約不同的藝術發展條件，是加利福尼亞一直沒有能夠發展出紐約那樣多數量的商業畫廊，雖然我們在這裡討論的是嚴肅藝術創作，但是大部分藝術家的生存還是要靠商業畫廊的。加利福尼亞的商業畫廊數量、規模、營業水平都遠不如紐約，因此，加州的藝術家的生存空間要比紐約的狹窄一些。當然，比較少畫廊也有它的獨特好處：紐約每每到經濟衰退的時候，大量商業畫廊倒閉造成許多藝術家生活困難，而洛杉磯卻沒有這樣嚴重的問題，因此可以說加利福尼亞的藝術條件一方面沒有紐約好，而另外一方面則又比紐約強，較少的商業畫廊，較少的藝術家大起大落，因此加利福尼亞具有一定的藝術上的穩定性。但始終沒有能夠好像紐約一樣成為國際當代藝術的核心。

加利福尼亞自從第二次世界大戰結束以來，湧現了不少具有國際聲譽的現代藝術家，比如已故的山姆·法蘭西斯（Sam Francis）、艾里克·奧爾（Eric Orr）、羅伯特·格萊漢姆（Robert Graham）、大衛·里加爾（David Ligare）等等。不少人都在前面的章節中介紹過，也介紹過這幾個加利福尼亞藝術家的作品，他們的作品顯示出加利福尼亞藝術與眾不同的風格和敏感。

加利福尼亞具有兩個中心：舊金山和洛杉磯，這兩個城市雖然距離不算太遠

（左上）艾德‧摩西（Ed Moses）1987 年創作的繪畫〈無題〉(Untitled,1987,oil and acrylic on canvas,198 × 167cm)
（左下）另外一個洛杉磯藝術家查爾斯‧阿諾迪（Charles Arnoldi）1982 年創作的〈電影〉(Motion Picture,1982, painted branchesonply wood,228 × 223 × 20.3cm)
（右上）卓‧古德（Joe Goode）在 1993 年創作的油畫〈本質〉(Essence,1993,oil on canvas,122 × 122cm)
（右下）阿特林（Graig Antrim）1984 年創作的壓克力畫〈小復活〉(Small Resurrection,1984,acrylic on canvas, 25.4 × 17.8cm)

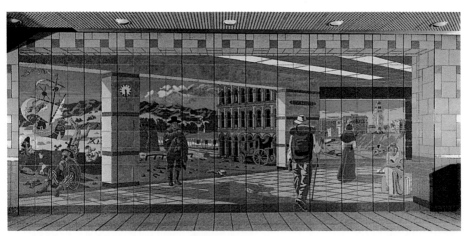

特利・舒霍芬（Terry Schoonhoven）在1991年創作的〈旅行者〉（Traveller,1991,ceramictilemural for Alameda Station,Los Angeles Metrorail-Mural,3 × 7.9m）

（左）東尼・伯拉特（Tony Berlant）1992年創作的〈洛杉磯國際機場〉（LA X,1992,found metal collage,acrylic and photograph on plywood with steel borads,304 × 322cm）
（右）拉里・彼得曼（Lari Pittman）1993年創作的〈固執和退讓的裝飾性編年史〉（A Decorated Chronology of Insistence and Resignation,Untitled#15,1993,acrylic,oil,enamel and glitter on wood,211 × 203cm）

（之間距離大約是5-600公里左右），但是卻從來是各行其事，往來不多。從當代藝術的歷史發展角度來看，大部分加利福尼亞藝術家都與洛杉磯具有比較密切的關係，而舊金山具有影響的藝術家相對來看數量比較少，且舊金山的當代藝術家中大部分是畫家。上面提到的四個著名的加州藝術家中，除了里加爾外，其他的都是長期在洛杉磯從事創作的。可見洛杉磯在加州當代藝術上的舉足輕重地位。

　　加利福尼亞當代藝術具有自己獨特的發展方向，其中抽象繪畫一直是一個重要的發展方向，抽象繪畫方面比較重要的加利福尼亞抽象畫家有如艾德‧摩西（Ed Moses），他在一九八七年創作的繪畫〈無題〉（Untitled,1987,oil and acrylic on canvas, 198 × 167cm）就是很典型的運用油畫色彩和壓克力色彩混合製作的純抽象作品，而他在創作這張抽象畫的時候，抽象繪畫在紐約是幾乎完全死亡的，沒有任何畫家從事純抽象繪畫探索，在整個美國，但是大約僅僅洛杉磯提供了抽象藝術存在和發展的寬鬆條件，使這個畫種具有生存和發展的可能性。

　　寬鬆自由，這也正是爲什麼加利福尼亞具有紐約所無法取代的強勢的地方。這種情況也可以從另外一個洛杉磯藝術家卓‧古德（Joe Goode）的抽象繪畫發展來說明。古德是另外一個基於洛杉磯的純抽象畫家，他的發展也僅僅是因爲加利福尼亞的穩定性才得到可能的。他在一九九三年創作的油畫〈本質〉（Essence,1993, oil on canvas,122 × 122cm）是一張高度單純的抽象畫，這種作品基本以油畫的肌理、筆觸來表現抽象的內涵，色彩是棕、黑色的，極爲單純，在當時的紐約是沒有可能出現的。加利福尼亞的另外一個藝術家阿特林（Graig Antrim）也是非常單純的抽象畫家，他在一九八四年創作的壓克力畫〈小復活〉（Small Resurrection,1984, acrylic on canvas,25.4 × 17.8cm）具有類似絲網印刷一樣的表面肌理效果，他的作品內隱約含有某些宗教的符號動機，但是整個作品基本是純抽象的，很自由和浪漫。強調抽象表現，而並沒有既定的內容，也是加利福尼亞抽象繪畫存在的例子。

　　阿特林生於一九四六年，是加利福尼亞青年一代的抽象畫家。他曾經與一批從事抽象藝術創作的洛杉磯藝術家一起，在一九八六至一九八七年間在洛杉磯藝術博物館（Los Angeles County Museum of Art）舉辦了一各題爲「藝術中的精神」（the Spiritual in Art）的展覽，他本人對於分析心理學大師容格（Jung）的學術理論、對歐洲的凱爾特藝術和文化，特別是凱爾特神話、傳奇興趣很大，這些影響集中在一起，形成自己作品的特色，藝術中具有的神祕感和傳說色彩，是加利福尼亞藝術與美國其他地方藝術很大的不同處。

　　另外一個洛杉磯藝術家查爾斯‧阿諾迪（Charles Arnoldi）往往採用了色彩的木條組成平面方形、或者立體的方塊來製作抽象裝置。他的風格從色彩上具有很自由的普普藝術動機，而以粗糙的方形或者方塊形則又隱藏了現代主義、構成主義的內涵，兩者交織，是洛杉磯這個地方自由和現代化混合的一個濃縮例子。他的代表作品有如一九八二年創作的〈電影〉（Charles Arnoldi Motion Picture,1982,painted branches on plywood,228 × 223 × 20.3cm），生動、活潑、而又具有內在的邏輯性和理性成分。

　　南加州藝術的另外一個突出的特點是有些藝術家對於某些問題採用直接的或者間接的諷刺、批判，形成具有批判色彩的流派。

　　雖然在兩次世界大戰之間，加利福尼亞雖然沒有形成大藝術氣候，但是卻出現

了一個以洛杉磯周邊風景為中心的「落日派」(the Sunset School),之所以這樣稱呼,原因之一是他們的作品都經常反映面對太平洋的洛杉磯落日景觀,而另外一個可能的原因是因為這些藝術家的工作室都在洛杉磯當時很繁華的「落日大道」上,一九八八年到一九八九年期間,筆者曾經在「落日大道」上住過一年半,訪問過幾個依然在那裡開自己工作室的畫家,很有感觸。「落日派」在戰後繼續發展,直到一九八〇年代、一九九〇年代依然有不少人從事類似題材的繪畫創作,其中有一些很具有影響,比如彼得・亞歷山大(Peter Alexander),就是一個很執著「落日派」畫家,他在一九八四年創作的油畫〈羅沙里奧〉(Peter Alexander,El Rosario,1984,oil and acrylic on canvas,91 × 101.5cm)以灰色調子描繪了太平洋上的落日,作品很沉靜,也很不安,是這個派別很好的代表作之一。這個傳統一直延續下來了,但是新一代的畫家則改變了描繪的主題,把落日印象轉為對於洛杉磯的印象,而當代的洛杉磯是複雜的多元文化衝突的中心,他們的作品也就具有諷刺、攻擊的色彩。

新一代的洛杉磯畫家一方面繼承了落「落日派」傳統,部分普普傳統,同時加強了批判性質,作品因而更加突出和引人注目。這類型藝術家中,比較典型的有洛杉磯畫家拉里・彼得曼(Lari Pittman),他的作品採用了很多普普的方法,描繪多元文化激烈衝突的洛杉磯,他的作品〈固執和退讓的裝飾性編年史〉(Lari Pittman,A Decorated Chronology of Insistence and Resignation,Untitled#15,1993,acrylic,oil,enamel and glitteron wood,211 × 203cm)採用了多種類型的材料製作,包括油畫色彩、壓克力、油漆、拼貼等等,作品好像洛杉磯貧民區布滿塗鴉的牆面一樣,混雜、豐富、商業和多元文化衝擊,是這個地方目前面貌的一個很好的濃縮寫照。這張作品基本包含了我們上面羅列的因素:普普、少許「落日派」描繪痕跡、對城市面貌不滿的批判性,因此是很洛杉磯化的作品。

談到適應諷刺手法描繪洛杉磯當地風景,另外一個洛杉磯當代藝術家東尼・伯拉特(Tony Berlant)一九九二年創作的〈洛杉磯國際機場〉(Tony Berlant:LAX,1992,found metal collage,acrylic and photograph on ply wood with steel brads,304 × 322cm)是很典型的。這是一幅用混合材料製作的拼貼作品,利用攝影和金屬漏版把空中攝影的洛杉磯國際機場附近的海濱的形象印刷到木板上,表面上再畫上一些象徵性的符號,把塗鴉文化和洛杉磯單調的城市面貌重疊在一起,也是一種對文化衝突的揭示和諷刺。洛杉磯國際機場旁邊是海濱,海濱擁擠在一起的富人住宅區,單調、無聊、刻板、物資過分充分,在他的作品上都暴露無遺。批判性很強。

由於長期特殊的氣候條件,長年麗日晴天使洛杉磯成為戶外活動的很主要場所,陽光、海濱、沙灘、棕櫚,這些都是人們聽到洛杉磯時立即會聯想的東西。在這種自然條件下,藝術也因此得到獨特的發展,而主要的發展形式之一就是戶外的壁畫,這種從南部的墨西哥傳入的文化形式,在洛杉磯大行其道,很受歡迎。洛杉磯一年降雨量區區25.4cm,一年三百天晴天,對於壁畫來說是最理想的

「灣區派」畫家納桑‧奧里維拉（Nathan Oliveria）在1990年創作的油畫〈無題‧站立者第六號〉(Untitled Standing Figure#6,1990,oil on canvas,243 × 213cm)

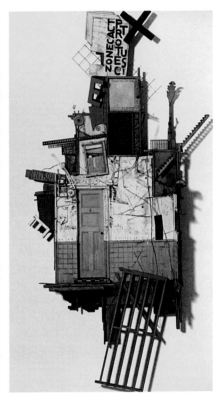

麥克‧麥克米蘭（Michael Mc Millen）在1992年創作的作品〈左涅卡圖斯－ 普羅特克努斯〉(Zonecactus Protectus,1992,mixed media,205.5 × 104 × 29.2cm)

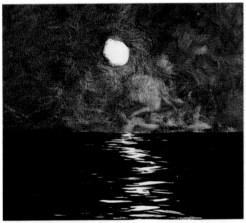

彼得‧亞歷山大（Peter Alexander）「落日派」畫家，他在1984年創作的油畫〈羅沙里奧〉(El Rosario,1984,oil and acrylic on canvas,91 × 101.5cm)

羅依‧德‧佛萊斯特（Roy De Forest）在1985年的作品〈大足怪、狗和學分〉(Big Foot,Dogs and College Grad,1985,polymer on canvas,226 × 241cm)

威廉・威利（William Wiley）1989 年的水彩畫作品〈放任自流〉
(Taking Liberties,1989,watercolor on paper,50.7 × 76cm)

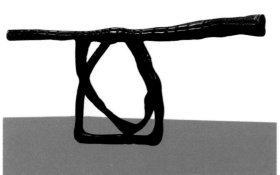

彼得・謝爾頓（Peter Shelton）在 1990~91 年間創作的青銅雕塑
〈馬鞭〉(Horseheader,1990-91,Bronze,157 × 375 × 132cm)

（右）西雅圖藝術家羅伯特・阿曼遜（Robert Arneson）在 1972 年創
作的〈古典的暴露〉(Classical Exposure,1972,torracotta,244 ×
91 × 61cm)

地方。壁畫保存時間長，而基本天天都可以創作，而觀眾也可以基本在以任何時間來看，正因如此，不少藝術家也在這裡專心從事壁畫創作，其中比較具有特點的是特利‧舒霍芬（Terry Schoonhoven），他在一九九一年創作的〈旅行者〉是洛杉磯新建的地下鐵車站之一的阿拉米達站台上的一幅近八公尺的壁畫，特利‧舒霍芬曾經與其他洛杉磯藝術家聯合在一起，以「洛杉磯美術家團」（the Los Angeles Fine Art Squard）的名義創作，之後轉為獨立創作，這張作品是他單獨完成的。作品以洛杉磯從西元一五○○年到二○○○年為階段的背景創作成的，作品具有觀眾參與性，邀請觀眾參加時間的遊覽。這張作品從描繪的風格上、跨越時空的構思上，都具有很典型的墨西哥壁畫的超現實主義特點。

另外一個值得一提的洛杉磯的藝術家是麥克‧麥克米蘭（Michael Mc Millen），他主要從事雕塑創作，與歐洲超現實主義作品往往比較直接地表達內容和動機不同，他的作品雖然一方面具有很獨特的南加州的超現實主義特徵，但是卻採用了間接的方式來表達自己的隱喻內容，他的作品具有構成主義的表面特色，而內在成分卻又是非常隱約的超現實主義的，與歐洲的大相徑庭，很有特點。他在一九九二年創作的作品〈左涅卡圖斯‧普羅特克努斯〉是其創作的代表，這個作品是多媒介製作的裝置，上面以各種製成品組合，比如大門、樓梯、建築構件等等，再塗上不同的色彩，形式和色彩都很強烈，具有解構、構成和超現實主義的三重特徵。形式上非常強烈。

加州藝術還有一個非常奇怪的影響因素，就是美國曾經一度流行的所謂「地下漫畫」藝術的影響。美國在一九五○年代出現一種以非正式方式印刷和發行的刊物，主要以連環畫為主，題材和風格很具有挑戰意味，對象是青少年，這種雜誌種類很多，在美國、特別在加利福尼亞州流行一時，發行也有不少就在加州本地進行的。這些刊物很受到當時的青年人廣泛的歡迎，其採用的連環畫和漫畫的風格，稱為「地下漫畫」風格，這些漫畫式的連環畫往往具有諷刺的方式，其中最主要的地下連環畫代表是《MAD》雜誌的風格，這種風格到一九六○年代中期隨著反越南戰爭運動的發展、反主流文化運動的發展而變得非常普及和大眾化。這種原來是地下刊物的雜誌在 1960 年代以來變得非常普及，而且也轉為公開發行，這些刊物而最流行的地方是美國的西海岸地區，特別是加利福尼亞州。其中舊金山出版的「柏克萊巴伯出版社」（Berkeley Barb,San Francisco），洛杉磯的「洛杉磯自由出版社」（the Los Angeles Free Press）等出版社都出版了相當數量的類似刊物，一時非常流行。一些本地的漫畫家都找到自己創作的出版社，比如加利福尼亞州的漫畫家羅伯特‧克朗伯（Robert Crumb）就是一個在這個浪潮中湧現的通俗畫家。他曾經長期在地下出版社創作，作品在一九六○年代廣泛普及以來，影響了整整一代的美國人。

洛杉磯的一些藝術家受到這種浪潮的影響，作品的風格出現了變化，比如洛杉磯的藝術家彼得‧謝爾頓（Peter Shelton）就是其中一個，他在一九九○至九一年期間創作的作品、青銅雕塑〈馬鞭〉很具有地下漫畫的特色，不嚴肅、風趣、對

於傳統雕塑充滿了嘲諷，他的其他一些作品也採用了現成品的組合，總的精神是放蕩不羈的、嘲諷的，具有明顯的地下漫畫的特色。

與一向與主流背道而馳的洛杉磯藝術家不同，舊金山為中心的「灣區」藝術家比較喜歡表現他們與傳統視覺藝術的密切關係。畫家在舊金山的生存和發展空間要比洛杉磯要大。因此，舊金山當代藝術中具有相當數量的畫家，比如新表現主義在舊金山就曾經一度很是有聲有色，新表現主義的舊金山能夠發展成風行一時的派別的主要原因之一是克里佛德・斯蒂爾（Clyfford Still）曾經在舊金山的「加利福尼亞美術學院」（the California School of Fine Arts, San Francisco）中擔任教員，在這個學院中發展出一系列遵循表現主義創作傳統的新一代畫家來，這個學院也成為舊金山和加利福尼亞州的新表現主義藝術的大本營。

在戰後初年，舊金山的藝術曾經有一度是受抽象表現主義控制的，這個控制延續了相當長一段時間，到一九五〇年代開始出現了非抽象的繪畫性的復興，抽象表現主義的影響開始減弱。當時在舊金山地區的新藝術派主要集中在非抽象的、主題性和繪畫性創作的藝術家中，他們被稱為「灣區派」（Bay Area Figuration），這個派別中的藝術家都從事人物畫為主的創作，其中包括大衛・帕克（David Park）、艾爾莫・比索夫（Elmer Bischoff）和理查・蒂本科恩（Richard Diebenkorn，僅僅在這個流派中工作了一個短暫的時期）。這個流派從那個時候開始，到現在依然存在，也就是說在舊金山為中心的「灣區」一直存在著相當數量的從事以人物畫為中心的藝術家團體，也有部分人在從事創作的時候維持了一九五〇年代「灣區派」的某些大師的傳統，比如舊金山的一個當代畫家納桑・奧里維拉（Nathan Oliveria）就遵循了帕克的方式，他在一九九〇年創作的油畫〈無題・站立者第六號〉，作品中具有很獨特的表現主義色調。

舊金山的繪畫風格中，比較主流的一個是採用比較平鋪直述的方式描寫寫實主題，同時又包含了某些地下漫畫的特色，有時候這種創作的構圖和內容會很複雜，比如舊金山畫家威廉・威利（William Wiley）一九八九年的水彩畫作品〈放任自流〉就是這樣的代表。這個作品中表現了一系列沒有關係的靜物主題，都是片斷，拼合放置，隱約存在這地下漫畫的特色。威利在一九六〇年代在舊金山藝術學院（the San Francisco Art Institute）學習，作品與舊金山的藝術家主流風格具有密切的關聯，是維繫舊金山繪畫派發展的主要力量。

另外一個重要的舊金山畫家是羅依・德・佛萊斯特（Roy De Forest），他被稱為「狗畫家」，是因為他的作品混雜經常出現狗或者其他動物的形象，他也設法通過創作來保持舊金山的繪畫傳統的發展。他在一九八五年的作品〈大足怪、狗和學分〉（Big Foot, Dogs and College Grad, 1985, polymer on canvas, 226 × 241cm）是代表作，他在作品中表現了某些「地下漫畫」的特點，很有趣，也很生動，形式感也很強。

部分美國藝術家，特別是舊金山和美國西海岸的其他城市（比如西雅圖）的藝

戴爾·其胡里（Dale Chihuly）於1992年創作的作品〈溫圖利的窗口〉（Venturi Window,1992,installation at the Seattle Art Museum,brown glass,4.9 × 14.6 × 2.1m）

術家中，陶瓷藝術方式經常被用來表現藝術觀念，西雅圖藝術家羅伯特·阿曼遜（Robert Arneson）就是一個典型代表，他在一九七二年創作的〈古典的暴露〉（Robert Arneson,Classical Exposure,1972,torracotta,244 × 91 × 61cm）是陶瓷製作的，他用無釉陶瓷製作了一個男性肖像，放在一個形似古典風格的柱台上，而台中卻露出男性生殖器，而台下部則是男性的雙腳，應該說是很具有嘲弄性的、玩世不恭態度的作品。他知道他的玩世不恭的作品會引起紐約藝術界的憤怒，但是他卻依然我行我素，創作了一系列類似的作品，在美國藝術界很具爭議。

與他相比，舊金山的藝術家往往在運用陶瓷上也具有比較學院派的、傳統的態度，他們希望能夠突出陶瓷的特點，同時也表現自己的藝術觀念。大衛·吉霍利（David Gilhooly）一九八九年的作品〈巧克力糖〉（David Gilhooly,Bowl of Chocolate Mousse,1989,ceramic,25.4 × 15.2 × 17.8cm）使用陶瓷塑造了一個非常像巧克力麋鹿糖的主題，放在杯中，往往引起觀眾的好奇，會探討一下是否是巧克力，這樣，陶瓷的技巧和陶瓷的特性就得到發揮。

西雅圖也是近年當代藝術發展得比較快的一個城市，藝術家的表現在這裡具有截然不同的面貌，上面提到的羅伯特·阿曼遜是一個很極端的例子，而另外一個當地藝術家戴爾·其胡里（Dale Chihuly）也很典型。他在一九九二年創作的作品〈溫圖利的窗口〉（Dale Chihuly,Venturi Window,1992,installation at the Seattle Art Museum,brown glass,4.9 × 14.6 × 2.1m）命名的對象是後現代主義建築大師、開創後現代主義運動的主要人物之一的美國建築家羅伯特·溫圖利（Robert Venturi）採用彩色玻璃吹製的花朵一樣的懸空雕塑裝置，排列在工整的窗口格前面，體現了

現代構造和後現代審美立場的關係和衝突，很有內涵。另外一個當地藝術家維奧拉・佛萊（Viola Frey）的一九九〇至九一年期間創作的作品〈兩個女人和一個世界〉（Viola Frey,Two Women and a World,1990-91, glazed ceramic,212 × 604 × 173cm），是兩個相對而坐、面對地球儀的女人，具有普普藝術的某些成分，也很獨特。這個作品也是使用上釉陶瓷製作的，是美國當代陶瓷探索的一個發展。

美國藝術是一個很龐大的、混雜的體系，我們在企圖了解它的時候，經常從紐約入手，本文則希望能夠從非紐約的角度討論，給讀者一個新的了解和認識的境界，從而真正把握美國當代藝術的基本全貌。了解了美國，要認識整個西方的當代藝術也就容易多了。

（上）大衛・吉霍利（David Gilhooly）1989年的作品〈巧克力糖〉（Bowl of Chocolate Mousse,1989, ceramic,25.4 × 15.2 × 17.8cm）

（下）維奧拉・佛萊（Viola Frey）在1990-91年期間創作的作品〈兩個女人和一個世界〉（Two Women and a World,1990-91,glazed ceramic,212 × 604 × 173cm）

第12章　拉丁美洲當代藝術

　　拉丁美洲是當代藝術中很具有特色的地區，在當代藝術中具有相當重要的地位，它不但具有地區性的發展重要性，同時對於整個當代西方藝術來講也有重要的促進作用。如果說西方當代藝術目前面臨的了重大的衝擊和挑戰，可以說這種衝擊和挑戰很大程度上是來自來自拉丁美洲當代藝術家，在當代藝術中，拉丁美洲的崛起是一個非常突出的現象。在經濟上講，拉丁美洲相對西方國家(主要是歐洲和北美洲)比較落後一些，但是在藝術上，拉美卻毫不弱小，反而對西方主流藝術卻具有很強的挑戰意義，經濟發展和文化發展不同步，是一個很值得注意、值得研究的現象。

　　現代主義運動主要是歐洲的運動，拉丁美洲在現代主義運動的發展上遠遠落後於歐洲國家，但是，必須注意的是拉丁美洲，特別是墨西哥曾經有好幾個藝術家在一九二〇年代、三〇年代到歐洲學習現代藝術，他們回到拉美之後，把自己對於歐洲現代藝術的認識，融合了拉美的地方文化、民俗文化，發展出非常獨特的現代藝術形式來。墨西哥在這個浪潮中顯得特別突出。可以說，拉丁美洲在現代藝術發展中曾經有過一個具有國際影響意義的、很重要的階段，那就是一九三一至三二年期間在墨西哥出現的揉合了寫實主義技法、現代主義觀念的墨西哥壁畫藝術潮流，墨西哥當時出現了好幾個具有世界影響力的壁畫家，其中以地哥·里維拉（Diego Rivera）為中心，形成了「墨西哥壁畫派」（Mexican Muralism），影響當時國際藝術的發展，里維拉本人曾經被邀請到美國的紐約的洛克菲勒中心內作大張壁畫，他的社會寫實主義風格、左翼政治立場、未來主義的美學傾向，都引起廣泛的注意。他在洛克菲勒中心大樓內的壁畫上把列寧肖像也畫了上去，引起洛克菲勒的憤怒，從而把壁畫塗掉，也是現代美術史是非常令人矚目的大事。由於里維拉聲名大振，紐約的現代藝術博物館當時舉辦了他的個人展覽，這個成立不久的博物館在此以前僅僅給法國「野獸派的」領袖人物亨利·馬諦斯舉辦過展覽，可見博物館和紐約的評論界對於他的藝術的重視，里維拉個人展覽當時吸引了大約五萬多人參觀，是當時極為成功的一個個人展覽，而藝術評論界對於他的作品也基本是好評如潮，拉丁美洲的現代藝術在當時取得相當卓越的成就。

　　不過，在里維拉為期不長的成功之後，拉丁美洲的現代藝術基本是逐步退出西方藝術的主要舞台，不再為主流藝術界重視，後繼無人、更缺乏能夠在國際大舞台有突出表現的大藝術家，整個拉美地區的藝術保守、落伍，從一九三〇年代到第二次世界大戰結束為止，拉丁美洲的藝術基本被忽視和遺忘。少數一些在一九三〇年代還可以吸引西方主流藝術注意的拉美藝術家，都是設法沿著主流藝術潮流走的人，他們在風格上遵循主流、順應西方潮流，迎合市場需要，而不再具有拉丁美洲的獨創和開拓的氣魄。因此，總體來說，拉美的現代藝術曾經有過一個低潮階段。

　　當然，這這個總體低潮階段中，整個拉美地區還是出現了一些傑出的藝術家，比

如古巴的維佛里多·蘭姆（Wifredo Lam）被認爲是拉丁美洲的超現實主義藝術中的大師級人物，智利的瑪塔（Matta）則是抽象表現主義的主要人物，他們的作品都具有國際水平，得到國際藝術界的認可和接受，但是這些成功的藝術家中的大部分都選擇了離開拉丁美洲而發展，比如智利的瑪塔本人的經歷可以說明拉丁美洲現代藝術的發展情況：他很早就離開智利，到歐洲發展，終於成爲歐洲重要的藝術家，然後到美國加入抽象表現主義的隊伍，成爲一個國際的、西方主流的藝術家。而沒有能夠在拉丁美洲發展自己的藝術，所以，當我們提到他們的時候，僅僅能夠說他們是來自拉丁美洲的藝術家，但是不能說他們的藝術代表了拉美地區。

這樣說，基本是概況了總體情況，但是卻不能說拉丁美洲在整個一九三○年代到一九五○年代期間完全沒有現代藝術的探索。拉美的現代藝術，其實在這個階段有幾個雖然不是那麼具有氣勢、但是依然有一定成就的探索運動，其中，歐洲式的構成主義，以及在構成主義影響下發展出來的「運動藝術」都在拉美有一定的發展。

一、拉丁美洲的構成主義和「魔幻寫實主義」藝術

拉丁美洲的現代藝術發展中，構成主義運動是比較引入注目的。這個運動的起因是要反對墨西哥壁畫派的寫實主義風格，因而產生了具有構成主義色彩的藝術運動，具體到人，這個運動主要受到烏拉圭的構成主義藝術家托雷斯-加西亞（Joaquin Torres-Garcia）的影響。他曾經在歐洲逗留國很長一個時期，在一九三七年回到阿根廷的蒙特維地奧市（Montevideo），而且在那裡建立了一個藝術學校，推進歐洲形式的現代藝術，特別是他喜歡的構成主義。他感到墨西哥的寫實主義壁畫過於通俗，希望發展出具有更加前衛特點的藝術運動來。在他的推動下，拉丁美洲的構成主義最早在一九四○年代中期開始出現，而且逐步發展，而且出現了兩個互相競爭的藝術家團體：一個稱爲「馬蒂」（Madi），另外一個則叫做「堅強藝術創造集團」（Arte Concreto-Invencion）。構成主義首先從阿根廷發展起來，逐步擴展到其他拉丁美洲國家，比如巴西、哥倫比亞、委內瑞拉等等。委內瑞拉藝術家傑蘇·索圖（Jesus Rafael Soto）、卡羅·克魯茲-地耶茲（Carlos Cruz-Diez）在拉丁美洲乃至國際的「運動藝術」運動（the Kenetic Art movement）中起到重要的領導作用，所謂「運動藝術」是從構成主義發展出來的一個戰後的重要藝術運動，在1960 年代曾經有一度是普普運動的對手，卡羅·克魯茲-地耶茲直到一九七○年代還在從事創作，他在一九七六年創作的作品〈相貌，第 1053 號〉（Carlos Cruz-Diez, Physchromie, No.1053,1976,painted metal and wood relief,150 × 100cm）雖然已經具有某些光幻藝術（Op Art）的特徵，但是它的基礎依然是構成主義的，從中可以看出他的歷程。

但是這些發起一九四○、五○年代的構成主義運動的拉丁美洲藝術家基本被視爲西方藝術家，而他們的拉丁美洲背景往往被忽視了。其中的一個原因大約是刻意地使自己的藝術非個人化、非地區化的創作傾向，或者西方主流藝術界對拉丁美洲的

魯菲諾·塔馬約（Rufino Tamayo）
面具（Mascara Rajo,1977,oil on
canvas,101.5 × 81.2cm）

（上左）卡羅·克魯茲－地耶茲
（Carlos Cruz-Diez）　相貌，第
1053號（Physchromie.No.1053,
1976,painted metal and wood
relief,150 × 100cm）

（上右）根特·傑斯索（Gunther
Gerzso）　白色、黃色、藍色
（Blanco-amarillo-azul,1970,oil
on board,46 × 63.5cm）

冷漠態度所致。正因如此，拉美的現代主義藝術運動往往被完全忽視。

　　一九六○年代是拉丁美洲現代藝術重新振作而形成獨立的面貌的時期。這個時期的重大成功，是促進國際藝術界、評論界正式接受拉丁美洲藝術，從而把拉丁美洲藝術推進到國際舞台上去，其中，起到最重要促進作用的藝術家是來自墨西哥的藝術大師魯菲諾·塔馬約（Rufino Tamayo）。魯菲諾·塔馬約從年齡上說，應該屬於第一代的現代藝術家，他生於一八九九年，與墨西哥其他三個現代藝術大師、壁畫運動發起人里維拉、胡塞·奧羅斯科（Jose Clemente Orozco）、大衛·西蓋羅斯（David Alfaro Siqueiros）同代。但是在藝術上成熟得比較晚，是典型的大器晚成人物。他的第一次大規模的個人展覽是在一九四八年在墨西哥城舉辦的，這是他初出茅廬的大展，也奠定了他日後在國際藝術中的地位。這次展覽他的作品非常具有震動力，被國際藝術評論界視為具有領導地位的新人，一些評論家估計他日後會成為拉丁美洲現代藝術的領袖。果然，塔馬約在一九五○年代開始成為墨西哥新藝術派的領導。他也成為墨西哥、乃至拉丁美洲最重要的現代藝術家，他的抽象繪畫作品具有強烈的隱寓性，豐富地包括了拉丁美洲文化的傳統和當代的思想，是拉丁美洲現代藝術集大成者，對好幾代青年藝術家具有重要的影響作用。他在藝術上非常穩定，風格具有強烈的個人特徵，這從他在一九七七年創作的作品〈面具〉（Rufino Tamayo,Mascara Rajo,1977,oil on canvas,101.5 × 81.2cm）上可以看出來。這也就是他給青

費爾南多·德·吉茲羅（Fernando de Szyzlo） 魯林海（Mar de Lurin,1993,oil on canvas,104 × 104cm）

佛朗西斯科·托列多（Fracisco Toledo） 大赦（El Amnistiado,1975,Gouache and ink on paper,76.5 × 57cm）

費爾南多·波特羅（Fernando Botero） 維格納爵士（Alof de Wignacourt(After Caravaggio),1974,oil on canvas,254 × 191cm）

（右下）馬謝羅·波尼瓦底（Marcello Bonevardi）六角形（Hexagram 1969,construction,canvas on wood,157 × 122cm）

年一代的拉美藝術家造成重大影響的風格之一。

塔馬約影響了許多人，其中包括墨西哥的藝術家佛朗西斯科・托列多（Fracisco Toledo）。佛朗西斯科・托列多可以說是塔馬約的學生，直接受到他的藝術的影響，他的作品〈大赦〉（Fracisco Toledo,El Amnistiado,1975,Gouache and in konpaper,76.5×57cm）充滿了塔馬約的氣氛，技法上也有不少可以看出的直接的影響。托列多與塔馬約一樣，都是從墨西哥民族藝術、民間藝術中吸取自己創作的基本營養，因此，他的作品和塔馬約的作品一樣，具有強烈的民族性格和特徵。

另外一個受到塔馬約影響、成為具有國際意義的藝術家是哥倫比亞的費爾南多・波特羅（Fernando Botero）。他最早在一九六○年代展出自己的作品，而受到廣泛的注意，創作的方法非常獨特，基本都是在歐洲古典大師和浪漫主義大師的作品中進行變形發展，比如西班牙大師維拉斯蓋茲就是他經常針對的變形創作的對象之一。他的人物都是非常獨特的「胖子」，創作手法是把古典作品的構圖保持，而把人物改成「胖子」，這種方法在英語中稱為把人物和對象描繪成「plump」或者「roly-poly」的手法，日後成為他習慣的方法，也得到藝術界的接受和好評。這種特殊的風格可以從他一九七四年的作品的作品〈維格納爵士〉（Fernando Botero,Alof de Wignacourt(After Caravaggio)1974,oil on canvas,254×191cm）中明顯地看出來。根據他自己解釋，他的這種手法是有目的、有計劃的創作方向，他本人一些否認有扭曲人體的企圖。他認為自己感興趣的僅僅是形體的風腴和飽滿。他在回答問題的時候認為形體飽滿是他的興趣核心（「my concern is with formal fullness,abundance.」），而對於肥胖的變形，他既不關心，也無此創作計劃和傾向，即便觀眾看到這些「胖子」，也不具有他自己的任何意義在內（「the deformation you see is the result of my involvement with painting,the monumental and in my eyes,sensually provocative volumes stem from this. Whether they appear fat or not does not interest me.It has hardly any meaning for my painting」）。但是他承認，他是刻意創作「哥倫比亞的藝術」，作為哥倫比亞的現代藝術家，他要奠立民族自身的當代藝術的基礎和形式。他使用歐洲古典主義大師的作品作為主要參考，是表面拉美藝術與歐洲藝術之間的繼承、影響關係，而他的變形創作，則又強調了拉丁美洲的獨立的面貌和發展方向。

為了逐步創立拉丁美洲藝術的形象，波特羅開始逐步從以歐洲大師的經典作品為參考轉移開去，逐步以拉美自己的題材為動機，作品中很多都是拉丁美洲日常生活的形象和內容，特別是妓院內部的強烈形式感，妓院是他少年時期居住的哥倫比亞城市麥德林（Medellin）很常見的景象。這個城市是哥倫比亞毒販的中心，犯罪的熱床，妓院也因此四處林立。這種糜爛的生活圖景往往成為他的作品的主題。與此同時，他有從墨西哥、哥倫比亞這些國家流行的神秘、魔幻的文學中找尋靈感。他的繪畫在文藝評論界目前常常被與哥倫比亞的代表「魔幻寫實主義」作家加布里爾・馬貴茲（Gabriel Garcia Marquez）相提並論，加布里爾・馬貴茲是代表當今拉丁美洲「魔幻寫實主義」文學的大師。而波提諾則被視為美術中的魔幻寫實主義

大師。他的作品，或者馬貴茲的小說，和當代拉丁美洲的藝術一樣，都具有一個很普遍的特點：敘述性、故事性，或者說是某種寫實主義的手法特徵，這正是當代拉丁美洲藝術和文學與歐洲、北美洲文學藝術不同的主要地方。

上面討論到的兩個藝術家：卡羅‧克魯茲－地耶茲和費爾南多‧波特羅各代表了一個發展方向，他們的創作基本代表了當代拉丁美洲藝術發展的兩個主要途徑。一個是從構成主義的方向發展開來，在「運動藝術」、結構形式上的發展；另一個是在敘述性、故事性、「魔幻寫實主義」的基礎上發展開來，形成具有「魔幻寫實主義」特徵的拉丁美洲獨特的藝術形式，兩者都具有強烈的拉美特點。他們的作品，特別是「魔幻寫實主義」這一派的藝術作品，與墨西哥一九三〇年代的壁畫派，特別與里維拉的藝術有一脈相承的繼承關係。

二、拉丁美洲的抽象藝術發展

拉丁美洲的藝術家中受到構成主義早期影響，一直保持有一定水平的抽象藝術發展。但是，他們的抽象藝術和西方其他地區的抽象藝術不太一樣，比如墨西哥當代藝術家根特‧傑斯索（Gunther Gerzso）的抽象繪畫經常具有一個具象的象徵性因素（英語稱爲「a figurative substratum」）。他的繪畫當然具有構成主義的結構，排列整齊、有序，但是內中往往具有一個比較具體形象的形式基礎在內，或者與工廠的廠房建築聯繫、或者與工具形式聯繫，而色彩上則比早期的構成主義作品要豐富和生動。他雖然一向被評論界劃入「構成主義」範疇，而自己卻認爲是具有「現實主義」色彩的，表現的結構、題材中反應的是墨西哥景觀，特別是墨西哥在成爲西班牙殖民地以前的景觀的精神：開闊、壯麗、深沉的民族文化等等。比如他一九七〇年創作的繪畫作品〈白色、黃色、藍色〉（Gunther Gerzso, Blanco-amarillo-azul, 1970, oil on board, 46 × 63.5cm）就是一個典型的例子。

根特‧傑斯索作品中的結構，據他說是從傳統建築中提煉出來的，這種以建築結構爲中心的拉丁美洲「構成主義」繪畫，不但在根特‧傑斯索的作品中可以看見，在其他拉美藝術家的作品中也能夠看到，比如阿根廷藝術家馬謝羅‧波尼瓦底（Marcello Bonevardi）就具有類似的創作傾向。馬謝羅‧波尼瓦底是上面提到過的烏拉圭的構成主義藝術家托雷斯－加西亞（Joaquin Torres-Garcia）的學生，他後來主要在美國發展。他的作品中具有類似的構成主義特徵，具有構成的抽象結構因素，也具有具象的動機。他的作品中往往描繪建築結構的細部，具有抽象的形式和具象的細節，比如他在一九六九年創作的作品〈六角形〉（Marcello Bonevardi, Hexagram 1969, construction, canvas on wood, 157 × 122cm）中體現了這種風格特徵。這張畫以非常細緻的手法描繪了建築構造的細部，整體是幾何抽象的，而細節卻是建築細部的具象的。

這種具有構成主義和細緻的寫實主義雙重特徵的風格在另外一個阿根廷的藝術家佩雷茲‧謝利斯（Perez Celis）的作品中也可以看見，比如他的作品〈西方的意義〉

（Perez Celis,the Meaning of the West,1990,oil and acylic on canvas）中就具有抽象的、構成主義的結構，但是同時具有十字架和六角星（猶太象徵）的形象，是典型拉丁美洲當代構成主義繪畫的代表作。

拉丁美洲的抽象藝術與西方主流抽象藝術的一個很大的區別，在於它缺乏美國的抽象表現主義的那種特色，美國抽象表現主義在西方抽象藝術中一直是個很主要的影響因素，在遼闊的拉丁美洲中，除了少數國家以外，卻很難看到抽象表現主義的蹤影，造成這種情況的原因大約是政治性的：從墨西哥開始，在整個拉丁美洲中，抽象表現主義都被認為是具有文化帝國主義色彩的藝術風格，是美國佬的風格，拉美長期以來廣泛的反美情緒造成了對於這種藝術形式的普遍排斥。因此，抽象表現主義在拉美的影響就非常微弱。有少數拉美國家出現了有限的抽象表現主義藝術，而這些國家往往是經濟上、文化上都相對比較落後、心態上急於在文化上趕上所謂國際水準的，而不是拉美那些歷史悠久、文化深厚的大國，比如墨西哥、巴西、阿根廷等等。

即便那些仿效美國抽象表現主義風格的國家中的藝術家，也沒有完全嘲笑或者模仿美國風格，而是進行了根據地方、民族的改造。當然，相對落後的拉美國家在文化上要

胡安・卡地納斯（Juan Cardenas） 靜物變體（Variation on a Still Life.1990.oil on canvas.56.4 × 71.6cm）
（上右）吉姆・阿瑪拉（Jim Amaral） 死詩人（Dead Poet VI. 1992.painted bronze.54 × 45 × 25cm）

赫爾曼・布勞恩－維加（Herman Braun-Vega） 名氣－依照維梅爾、哥雅和畢卡索的風格（Fame.after Vermeer.with Goya and Picasso.1984. acrylic on canvas. 195 × 300cm）

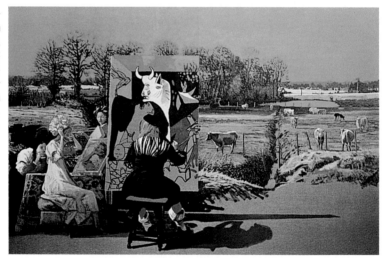

左頁：
（左上）安東尼奧・貝尼（Antonio Berni） 胡安娜・拉古納的願望世界（El Mundo Prometido a Juanito Laguna. 1962.collage on corrugated board.300 × 400cm）
（左中）阿爾別多・吉洛謝拉（Alberto Gironcella） 奧克塔維約・帕茲（Octavio Paz.1990.serigraph and mixed media in box.116 × 75cm）
（左下）奧爾加・德・阿瑪拉（Olga de Amaral） 帷幕（Mantal.1991.fibre.gold relief and paint.280 × 220cm）
（右下）佩雷茲・謝利斯（Perez Celis） 西方的意義（The Meaning of the West.1990.oil and acylic on canvas）

追上西方大國，藝術上也就會出現受到美國和其他西方國家藝術，特別是戰後的抽象表現主義很深的影響。其中最典型的例子是秘魯。

秘魯的藝術一直具有強烈的民族特色，直到第二次世界大戰結束以前完全沒有抽象藝術，沒有舉辦過任何抽象藝術展覽，但是在戰後，就出現了明顯的源自美國的抽象表現主義的影響，其中比較重要的、具有抽象表現主義特點的當地藝術家之一是費爾南多·德·吉茲羅（Fernando de Szyzlo）。他的作品傾向抽象方式，而且具有明顯的抽象表現主義影響痕跡。但是，他卻把創作的動機依然集中在對於安底斯山脈風景，和秘魯的原住民—印地安人文化，特別是印地安人的傳統紡織工藝品的紋樣，這樣，一方面吸收了美國的抽象表現主義藝術的方式，使秘魯的當代藝術能夠不落後於主流藝術，但是同時也保持了秘魯民族文化的傳統，這樣一來，秘魯的藝術既不走完全拉美構成主義道路，也沒有走完全「魔幻寫實主義」的道路，而能夠在抽象表現主義和民族文化之間找到一條獨特的路徑。更加重要的是：這樣的創作，顯示了從西方主流藝術中吸收營養，不一定必然成為受文化帝國主義控制的藝術，對於其他拉美國家來說，是一種啟示。他們的作品，僅僅是稱為「抽象藝術」，其實具有很強烈的內容，很強烈的地方色彩和民族情緒。這個特點，可以從費爾南多·德·吉茲羅一九九三年的新作〈魯林海〉（Fernando de Szyzlo,Marde Lurin, 1993,oil on canvas,104 × 104cm）中體現出來。

費爾南多·德·吉茲羅走的是安底斯民族文化的道路，他的這種探索，其實與另外一個哥倫比亞的女藝術家奧爾加·德·阿瑪拉（Olgade Amaral）的拼貼組合藝術之間具有內在的關聯，只是採用的媒介不同而已。奧爾加·德·阿瑪拉的作品其實是很難歸類的，她的作品大部分是採用編織的方式，具有手工藝品的某些因素，其組成的方式往往是具有強烈的民族特徵的。她所探索的是一種被稱為「本土主義」（indigenism）的東西，但是，卻絕對不是完全傳統的，所謂「本土」的內容，其實更多的是一種精神層次的東西。她在一九九一年創作的作品〈帷幕〉（Olgade Amaral, MantaI,1991,fiber,gold relief and paint.280 × 220cm）是使用編織品、金鉑和油漆組合的一道黃金色的帷幕，沉重、強烈，暗暗地隱藏了某些印地安早期文化的因素，卻也同時比較含糊，並未過分清晰地表現自己的設計意圖，這是她的創作的特徵。

三、普普藝術對於拉丁美洲當代藝術的影響

普普藝術在一九五〇年代末、一九六〇年代開始在西方發展起來，特別在美國和英國，它自然也影響到拉美地區，但是普普在拉美的發展和影響卻依然是具有拉美特徵的。

總體來講，拉丁美洲的藝術總具有強烈的形式特點，具有某種式樣，這與地方文化傳統和審美價值觀具有密切關係。這種形式主義特徵與現代精神結合，使它的現代藝術往往具有明顯的混合特徵。與西方主流藝術的比較單純的走向不太一樣。這種情況的典型例子是普普藝術在拉美的轉化和發展方式。普普在拉美的發展，方式

上比較混合，而內容上則更加政治化，這是拉美對於外界引入的藝術進行改造的結果。

拉丁美洲的普普藝術出現了不少重要的藝術家，他們在這個地區很有影響，其中一個雖然很傑出，但是卻從來沒有在國外得到真正應該得到重視的是阿根廷當代藝術家安東尼奧‧貝尼（Antonio Berni），貝尼的藝術經歷過一個長期和複雜的演變過程，有一個時期他受到畢卡索的作品〈朝鮮的屠殺〉的影響，畢卡索這張作品在評論界一向受到批判，在藝術史上地位很低，原因是過於圖解和政治宣傳性，流於表面化，貝尼受它的影響，作品也不能夠太成功和順利；他在這個時期還受到法國戰後初期的「社會寫實主義」（French Social Realism）藝術的影響，特別是類似波里斯‧塔斯里茨基（Boris Taslitzky）這類藝術家的影響，作品具有比較強的社會批判色彩。這種社會批判的色彩，一直是他作品的特色。一九六〇年代開始，他形成了自己的風格，基本以反應阿根廷的下層社會為主題，他選擇了兩個主題人物，一個是阿根廷街頭的妓女拉莫娜‧蒙迪爾（Ramona Montiel），一個是流浪兒胡安尼托‧拉古納（Juanito Laguna），作為貫穿自己創作的核心內容，通過描述性、敘述性的拚貼畫來描述他們的生活形態，他制作了一系列在瓦楞板上的複合材料拚貼作品，表現了他們兩個人在阿根廷下層社會中流離失所的生活，具有強烈的社會批判性。他的代表作品是〈胡安娜‧拉古納的願望世界〉（Antonio Berni,el Mundo Prometidoa Juanito Laguna,1962,collage on corrugated board,300 × 400cm）。他的作品中雖然具有普普特徵，但是他的作品同時也集中體現了拉美的普普藝術與美國普普藝術的不同，美國或者英國的普普藝術往往比較空洞，即便具有內容，也往往影射商業文化，而貝尼的作品卻批判貧富懸殊的社會問題，採用的方式則是敘述性的，充滿了拉丁美洲豐富的敘述性文化藝術的特徵。

拉丁美洲的普普藝術大部分都具有這種社會性、社會批判性的特點，比如墨西哥一個普普藝術家阿爾多‧吉洛謝拉（Alberto Gironcella）的作品就具有與貝尼類似的趨向。他的木盒裝置作品〈奧克塔維約‧帕茲〉（Octavio Paz,1990,serigraph and mixed media in box,116 × 75cm）是對墨西哥具有爭議的當代文學家的描述表現，具有清晰的社會動機。奧克塔維約‧帕茲是拉美重要的現代作家，剛剛去世，他的木盒設計成一個神龕的式樣，供奉流行作家，具有清晰的表達社會情緒的創作趨向，這種情況，在很多拉美的普普藝術家的作品中都可以看見。

四、超現實主義對於拉丁美洲現代藝術的影響

拉丁美洲的現代藝術不僅僅受到普普藝術的影響，其他類型的西方主流藝術也對這個地區的現代藝術造成不同程度的影響，拉丁美洲畢竟不是真空中的地區，與西方國家保持這密切的、千絲萬縷的聯繫，因此藝術潮流的影響是不可避免的。在眾多的西方現代藝術潮流中，超現實主義的影響比普普和其他潮流對於拉美的藝術的影響要都來得明顯和強烈。這大約與拉美本身文化中的超現實主義成分、與其文化

雅科布‧波依斯（Jacobo Borges） 新郎（ The Groom,1975,acrylic on canvas,119 × 119cm）

雅科布‧波依斯 科羅馬的恐懼（Espantapajaro de Choluma, 1960,oil on canvas,94 × 131cm）

中的魔幻寫實主義成分有一定的關係。上面提到的以紡織、編織的方式從事創作的哥倫比亞女藝術家奧爾加‧德‧阿瑪拉的丈夫吉姆‧阿瑪拉（Jim Amaral）的作品就具有明顯的超現實主義的特徵，他在一九九二年創作的作品〈死詩人〉（Jim Amaral,Dead Poet VI,1992,painted bronze,54 × 45 × 25cm）就是一個例子，同類型的超現實主義傾向，也可以在秘魯當代藝術家赫爾曼‧布勞恩-維加（Herman Braun-Vega）的作品中看到。他的作品，除了超現實主義的特徵之外，還明顯表達了拉丁美洲當代藝術家對於傳統的所謂「前衛藝術」所設定的界限的否定，他們根據自己的需

（左）路易斯‧菲利普‧諾爾（Luis Felipe Noe） 人民面前的基督（Christ before the People,1963,mixed media on canvas, 190 × 115cm）

（右）路易斯‧卡巴列羅（Luis Caballero） 無題（Untitiled, 1984,charcoal and thinned oil on paper,114 × 146cm）

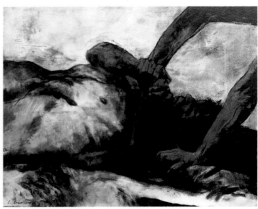

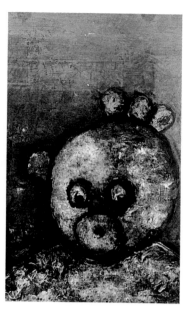

何塞‧加瑪拉（Jose Gamarra） 夜降臨（局部）（Night Fall,1993, oil and acrylic on canvas,150×150cm）
（右）阿佛列多‧普里奧爾（Afredo Prior） 無題（Untitled,1993, mixed media on corrugated board,189×117cm）
（下）米貴爾‧達里安佐（Miguel d'Arienzo） 馬來亞諾‧阿科斯塔的沙龍（Salon Mariano Acosta,1993,tempera on canvas,142×165cm）

求，任意打破這種傳統的「前衛藝術」侷限，天馬行空，任意在超現實主義的思想空間中發揮。

　　另外一個具有明顯超現實主義特徵的藝術家是烏拉圭的當代藝術家何塞‧加瑪拉（Jose Gamarra），他往往採用亞馬遜河流域的景色作爲創作的背景，突出南美洲的特色，同時加入超現實主義的因素。他的作品〈夜降臨〉（Jose Gamarra,Night fall, 1993,oil and acrylic on canvas,150×150cm）是典型的代表作，畫面上是亞馬遜河熱帶雨林，濃鬱的森林，日落時分，夜正降臨，而河面上有一條獨木舟，上面有天使、魔鬼、西班牙早期的殖民者和美國通俗連環畫中的超人，超人划船，在似乎嚴肅的氣氛中突出了超現實主義的色彩。這張作品的風景畫風格是十七世紀訪問巴西亞馬遜河流域的荷蘭畫家佛朗斯‧普斯特（Frans Post）的，拉丁美洲美術界無人

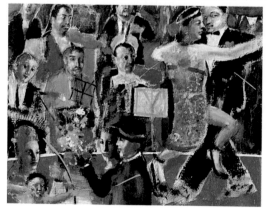

不知道，因此，在風格的取向上，是採用了既定的、大眾熟悉的傳統風格，而採用了超現實主義的內容，作品就更加具有自己的影響力。

　　拉美的畫家中也有不少是同樣採用古典大師的風格，進行超現實主義的改造和變形的。我們上面提到的哥倫比亞畫家費爾南多‧波特羅是其中一個典型，另外一個哥倫比亞畫家路易斯‧卡巴列羅（Luis Caballero）也採用古典

歐洲大師的風格，從事自己的創作。而他的方式具有明顯的新表現主義色彩和手法。他在一九八四年創作的油畫〈無題〉（Luis Caballero,untitiled,1984,charcoal and thinned oil on paper,114 × 146cm）是很典型的例子。他使用木炭筆和很稀的油畫色在紙上描繪，在風格上很接近十七世紀西班牙宗教繪畫，而主題則表現了今日哥倫比亞暴力的社會：凶殺、販毒，同時也表現了這個藝術家本身的同性戀傾向的意識，是把十七世紀的古典風格與今日的主題銜接起來的方式。

哥倫比亞當代畫家胡安・卡地納斯（Juan Cardenas）在吸收西方手法的時候，把古典主義加以發揮，他在技術表現上集中於十九世紀歐洲的學院派技法，以靜物和人物混合，幾乎是絕對平衡、對稱、靜止的靜物空間，加上一個寧靜的人物，來構成新內容，比如他在一九九〇年創作的油畫〈靜物變體〉（Juan Cardenas,Variation on a Still Life,1990,oil on canvas,56.4 × 71.6cm）就是典型例子。畫面上是畫室的道具和安靜站著的畫家，絕對的寧靜中具有某種新的含義。這也是吸收傳統藝術手法來達到新的主題的方式之一。畫面上的畫家就是藝術家自己，作品具有對自己進行重新的自我審視的的立場。

五、拉丁美洲的表現主義趨向

按照拉丁美洲的文化特徵來說，真正對它的藝術具有強烈的影響和衝擊力的自然是表現主義藝術。在國際表現主義的影響下，特別是新表現主義的影響下，拉美形成了具有拉美特色的表現主義藝術。這種表現主義藝術是拉丁美洲當代藝術發展的重要方向之一。

在拉美表現主義藝術中具有很大影響力的代表人物是委內瑞拉的藝術家雅科布・波依斯（Jacobo Borges）。雅科布・波依斯很早就從事表現主義藝術的創作，長期以來堅持表現主義創作，他是拉丁美洲表現主義藝術中最重要的代表人物之一。他的風格奔放、筆觸強烈、色彩生動，因此作品都具有很強的感染力。他在 1960 年創作的油畫〈科羅馬的恐懼〉（Jacobo Borges,Espantapajaro de Choluma,1960,oil on canvas,94 × 131cm）是他早期風格的典型代表作。畫面上的牛頭骨似乎在舞蹈，周圍是躍動、顫動的色彩和線條，非常強烈，在他創作這張作品的時候，歐洲正出現了新表現主義的苗頭，基本可以說是與歐洲的新表現主義同時出現的。他的作品強烈的拉丁美洲文化內涵和個人情緒的表現，是拉美藝術對歐洲主流藝術的反應，他的成功，說明拉丁美洲在藝術的發展上迅速，每每在歐洲出現了某個新的藝術潮流的時候，拉美地區往往也不落後地有類似的探索和創作，反應非常快。雅科布・波依斯晚年的作品在風格上有所改變，從強烈的表現主義轉變到既具有表現主義特色、又出現了魔幻寫實主義特徵的新形式。

除了委內瑞拉出現了類如雅科布・波依斯這樣的表現主義大師之外，拉美其他地區也出現了表現主義藝術的探索。比如阿根廷出現了一個稱為「奧格拉人物繪畫組」（the Otra Figuracion group）的集團，集中於表現主義的創作。其中包括三個

主要的人物，即喬治・德・拉・維加（Jorge de la Vega）、安涅斯托・迪艾拉（Ernesto Deira）和路易斯・菲利普・諾爾（Luis Felipe Noe）。路易斯・菲利普・諾爾一九六三年創作的作品〈人民面前的基督〉（Luis Felipe Noe,Christ before the People,1963,mixed media on canvas,190 × 115cm）是一張視覺感非常強烈的表現主義作品，中間一個四塊白色碎片構成的十字架，強烈的紅色筆觸，右下角密密麻麻一堆人頭，用筆狂放，比任何歐洲的新表現主義作品都要強烈和狂放，是拉美表現主義重要的代表作之一。也是拉美強烈的、暴力的生活內容在藝術家身上的反應。

上面提到的委內瑞拉表現主義畫家雅科布・波依斯，他的後期的作品出現了轉變，後期作品中，他一方面保持了原來強烈的表現主義的特徵，而同時也加入了超現實主義和拉丁美洲流行的魔幻寫實主義藝術的一些特點，比如他在一九七五年創作的作品〈新郎〉（Jacobo Borges,the Groom,1975,acrylic on canvas,119 × 119cm）就進一步發展了表現主義的風格，而且具有明顯的拉美「魔幻寫實主義」和超現實主義的特徵。他在這張作品中其他尋找時間和空間、過去和未來的平衡點，其魔幻寫實主義的方式與魔幻寫實主義作家加布里爾・馬貴茲的作品所描述的時空內容很相似。因為魔幻寫實主義僅僅存在拉丁美洲，因此他更加被視為拉丁美洲的藝術代表人物，而不僅僅是歐洲或者西方當代藝術的一個成員。

雅科布・波依斯是拉丁美洲當代藝術最老資格的一代大師，在這個地區具有舉足輕重的影響作用。他和他的同代人年事已高，基本成為藝術史上的經典人物了。在他的影響下，後一代的藝術家也逐步成熟起來，逐步取代了波依斯的領導地位。

六、阿根廷的當代藝術

一九八〇年代以來，拉丁美洲出現了新一代的藝術家，自成門派，在國際藝術上很有影響。可以說在拉美的各個國家中都出現了一些重要的代表性藝術家，其中人數最多、質量最高、影響最大的應該推阿根廷。

阿根廷是拉丁美洲的大國，地大物博、人口眾多，文化上、經濟上與歐洲最密切。因此，在拉美地區，阿根廷的藝術總是被認為太歐洲化，被認為缺乏地方特色和個人特色。國際藝術評論界也因此對於這個國家的當代藝術比較懷疑，認為它僅僅是歐洲當代藝術的影子而已。阿根廷的現代藝術一直得不到應有的重視。

但是，自從一九八〇年代以來，阿根廷的現代藝術異軍突起，湧現出一系列具有國際影響力的藝術家，其中最重要的包括有觀念藝術家貴列莫・庫特卡（Guillermo Kuitca）（見〈觀念藝術在當代的發展〉一文）、米貴爾・達里安佐（Migueld' Arienzo）、里卡多・西納利（Ricardo Cinalli）、阿佛列多・普里奧爾（Afredo Prior）等人，他們都具有國際的聲譽和影響力，他們的出現，改變了國際藝術界對阿根廷的現代藝術的看法。

如上所提到的：阿根廷藝術傳統以來與西方藝術關係比較密切，因此被認為是歐洲和北美洲藝術的影子而已，但是，自從一九六〇年代以來，阿根廷的藝術已經出

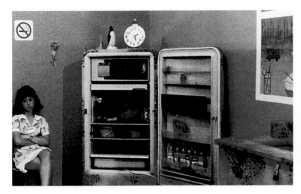

現了不同於歐洲發展的路徑，而在觀念藝術運動中，阿根廷的觀念藝術家更加具有獨立的面貌。阿根廷出現了自己的觀念藝術家和觀念藝術流派。阿根廷的觀念藝術是南半球觀念藝術的核心，觀念藝術在拉丁美洲的發展主要集中於兩個國家：阿根廷和智利。而與美國鄰近的墨西哥等國家的觀念藝術反而沒有什麼發展的跡象，阿根廷的觀念藝術發展得很有個性和特色。在阿根廷的觀念藝術中，最具有影響力的是藝術家維克多·格利普（Victor Grippo）和貴列莫·庫特卡。

維克多·格利普在過去的三十多年中一直從事觀念藝術創作，可以說是拉丁美洲觀念藝術最主要的代表。他的作品採用西班牙語言為核心，具有強烈的地方色彩。比如在〈觀念藝術在當代的發展〉一文中介紹過的、他在一九七八年他創作的作品〈桌子〉（Tabla,1978,wooden table,ink,photograph and plexiglass,75 × 120 × 60cm）就是一個例子，這是在一張簡單的櫥房木桌子的台面上書寫了密密麻麻的文字，連拉出來的抽屜底部也同樣寫滿了文字組成的。這個創作表現了日常的、平庸的、典型的生活主題，把平庸生活主題變成嚴肅藝術品，這個作品兼而具有觀念藝術的內涵和普普藝術的特徵。

阿根廷的另外一個重要的觀念藝術家是貴列莫·庫特卡（Guillermo Kuitca），他的觀念藝術集中於把古代文件、地圖作為表現工具，把這些具有濃厚文物特色的形式加到日常的生活用品上，形成內容和形似的強烈不協調對比。比如他在一九九○年創作的作品〈地球之歌〉（Das Liedvander Erde,or The Song of the Earth，這是從奧

（上左）阿列克斯·瓦勞利（Alex Vallauri）1985 年在聖保羅雙年展上的裝置〈家〉（細部）（Casa,1985,installation at the sao Paulo Bienal,mixed media）
（上右）金·普爾（Kim Poor）昆民（Curumin,1993,enamel on metal,68.5 × 76cm）

（下）丹尼·森尼斯（Daniel Senise）無題（Untitled,1986,acrylic on canvas,150 × 250cm）

地利現代音樂家古斯塔夫‧馬勒的合唱作品中抽出來的一句詞，見〈觀念藝術在當代的發展〉一文中的插圖），是用一張陳舊的中國地圖，複合印刷到床單上，然後把床單做成一個雙人床的床墊，因此把兩個完全不同的觀念合成一體 - 嚴肅的、古典的、文化性的中國地圖；通俗的、日常的、普通的床墊，他的這種手法很自然造成觀眾在觀念上的混淆，從而導致思索藝術家要表達的觀念的興趣。這類型的作品是庫特卡作品的典型。

米貴爾‧達里安佐（Migueld' Arienzo）不是觀念藝術家，他的作品具有一定的寫實特徵，同時也具有某些表現主義的色彩，描繪的對象是阿根廷的中產階級、或者中偏下階級的生活內容，他的作品與社會性很強的貝尼的作品具有一脈相承的內在聯繫，與 1920 年代到 1930 年代之間的早期阿根廷現代主義藝術也具有內在聯繫。他受到義大利法西斯出現時期的藝術和設計運動「諾瓦茜多集團」（Novecento Group）藝術的影響，特別受到這個運動中的義大利藝術家卡羅‧卡拉（Carlo Carra）、瑪利奧‧謝羅尼（Mario Sireoni）這些人物的影響。因而有未來主義、新古典主義的某些痕跡。混雜了對於歐洲法西斯主義盛行時期

拉米諾‧阿隆霍（Ramiro Arango） 天話 (Celestial Conversation.1990.pastel on canvas, 116 × 83cm)

奧菲利亞‧羅德里貴茲 (Ofelia Rodriguez) 一個奶頭的危險盒子 (Dangerous Box with one Til.1993.mixed media, hight31cm)

里卡多‧西納利（Ricardo Cinalli） 相對 (Encuentros VII.1993.tepera on board.32 × 26cm)

的風格、阿根廷本身複雜的社會發展歷史背景，他的作品可以說是當代對於歷史的回顧和重新的詮注。他在一九九三年創作的〈馬來亞諾‧阿科斯塔的沙龍〉（Migueld' Arienzo,Salon Mariano Acosta,1993,tempera on canvas,142 × 165cm）是他風格的代表作。

里卡多‧西納利的參考取向則不是義大利的「諾瓦茜多集團」，而是義大利超現實主義大師喬治‧德‧切里科（Giorgio de Chirico）的晚期作品。他的很多作品都描繪了一個四方的室內，有一個破碎的人體懸浮在空中，充滿了超現實主義的特徵。他的人體都是破碎的、片斷的、僅僅是軀殼，往往懸在空中，比如他在一九九三年創作的蛋清畫〈相對〉（Ricardo Cinalli,Encuentros VII,1993,tepera on board,32 × 26cm）中就是描繪了一個這樣破碎的、懸在空洞的室內中的人體，其暗寓是影射阿根廷的具體文化困境：一方面上下不著邊，沒有根源，沒有發展的立足點，另一方面則又與歐洲的文化具有若即若離的關係（超現實主義的手法是義大利、西班牙的現代藝術），破碎的人體形容了阿根廷破碎的、缺乏整體組織和文脈的文化，這種手法與紐約當代藝術家傑夫‧孔斯的作品所希望表達的文化破碎感具有內在的關聯。

阿根廷的藝術與歐洲的主流藝術具有千絲萬縷的內在聯繫，同時也根據本國的情況發揮出自己的面貌，自從一九八〇年代以來，已經引起廣泛的注意。

七、哥倫比亞的當代藝術

哥倫比亞由於生產毒品、而且成為北美洲毒品走私的大本營，哥倫比亞的毒犯因此受到本國政府和美國政府的聯合追緝，引出一連串暴力的衝突。與此同時，哥倫比亞國內的政治鬥爭也非常暴力化，右翼集團和左翼游擊隊之間的抗爭都以暴力作為訴求，因此，哥倫比亞社會充滿了暴力，這是舉世聞名的了。在這樣的前提下，藝術自然會反應暴力的社會生態，哥倫比亞藝術中的一個表現的主題就是暴力化的社會。如果具體看看哥倫比亞藝術界的情況，就會發現表現暴力社會的藝術家主要是由那些受正統學院派教育培養出來的中、老年代藝術家，而青年一代的藝術家則比較趨向不直接反應暴力社會，轉向比較浪漫、比較幻想的手法，本文前面提到的哥倫比亞藝術家費爾南多‧波特羅是當代哥倫比亞藝術中很典型的代表，他的「胖子」自然具有幽默、浪漫的特點，而並不反應殘酷的社會現實。

同樣的，其他的青年畫家也往往走類似的道路，在創作上採取不直接反應社會現實的手法。比如青年哥倫比亞藝術家拉米諾‧阿隆霍（Ramiro Arango）一九九〇年創作的作品〈天話〉（Ramiro Arango,Celestial Conversation,1990,pastel on canvas,116 × 83cm）就是一個例子。這張作品是採用彩色粉筆在畫布上創作的，下面一兩個大梨子相對，灰色的天上懸掛了咖啡壺、剪刀、梨和、葫蘆，如果熟悉西方藝術史，就會知道他這張作品的構圖也來自西班牙的古典大師的繪畫，不過他對於古典繪畫的改造比波特羅改為「胖子」更進一步，是以靜物取代人物，因此，在莫名其妙的靜物之後，隱藏了對於傳統西方藝術的幽默和暗示。另外一個同樣採用幽默、幻想

的方式從事藝術創作的哥倫比亞當代藝術家是奧菲利亞‧羅德里貴茲（Ofelia Rodriguez），他的代表作品之一是一九九三年創作的混合媒介製作的裝置〈一個奶頭的危險盒子〉（Ofelia Rodriguez,Dangerous Box with one Til,1993,mixed media,height：31cm），這個裝置是一個外部紅色的木盒子，從內向外釘了許多密密麻麻的釘子，而打開的盒子中有一個小木台，上面放了兩束金屬絲，下面是一個嬰兒用的塑料奶嘴。從內到外、從形式到內容，充滿了針鋒相對的衝突感，也很幽默和趣味，奧菲利亞‧羅德里貴茲的目的是通過這個創作來突現哥倫比亞多種社會、文化的衝突感：純正的西班牙文化（哥倫比亞西班牙語在拉美被視爲最純正、最接近西班牙原語言的）和本土的印地安文化的衝突，高原和低地文化的衝突，通俗文化和所謂高級文化的衝突，等等。但是他並沒有採用敘述性的方式來表達，而是採用一種浪漫的、娛樂的、幽默的方式，這種方式在新一代的哥倫比亞藝術家中是很常見的。

　　從哥倫比亞的現代藝術發展來看，可以看到不同代的藝術家對於社會問題的態度的不同。老一代的藝術家具有強烈的社會責任感，通過藝術來表現這種社會責任立場，而新一代的藝術家則更加強調個人，對社會問題比較冷漠。因此，新一代的哥倫比亞藝術家的作品，往往很難反應出社會的實際情況和人們普遍關係的事情。這也發生在其他拉美國家的藝術家中。

八、巴西的當代藝術

　　巴西是拉丁美洲現代藝術重要的中心之一，國家大，而且在整個南美洲也相對比較富裕，富裕的經濟背景，吸引了不少藝術家，因此經常有相當多數量的藝術家在巴西從事創作和居住。

　　巴西在經濟高速發展的過程中，原始生態遭到破壞是一個引起全世界關注的大問題，這個問題也觸動了一些對於社會問題比較關心的藝術家，其中有一部分藝術家對於現代化逐步破壞和消滅了巴西遼闊的熱帶雨林、破壞了亞馬遜河流域的印地安原始部落文化，甚至造成這些部落種族的滅絕的情況非常不安和不滿，因此通過自己的藝術來表達這種情感。比如巴西當代藝術家金‧普爾（Kim Poor）就是一個典型代表。他在一九九三年創作的繪畫作品〈昆民〉（Kim Poor,Curumin,1993,enamel on metal,68.5×76cm）是在金屬上做的類似景泰藍式的琺榔畫，表現的就是一個印地安原始部落居民的面部細節，具有強烈的要求保護原始文化的意義。是這類型巴西藝術家社會責任感的表現。當然，與哥倫比亞一樣，大部分從事這類型具有明顯社會意義創作的藝術家都屬於受過比較正規教育的一代。

　　巴西作爲拉美最大的國家，在藝術上也具有自己很大的實力。這個國家具有比較大的藝術家群，也具有比較大的藝術市場，巴西還舉辦大型國際藝術節，比如「聖保羅雙年展」（the Sao Paulo Bienal）就是具有國際知名度的重要當代藝術大展活動，巴西的當代藝術自然就具有發展的土壤和條件。

　　巴西人喜歡大型活動，舉世聞名的里約熱內盧的嘉年華會從來都是先聲奪人的，活力、性感、跳躍、熱情，集中在這個大型的、多日的活動中，通過媒介，被吸引

希爾頓・別列多（Hilton Berredo） 圖畫全景（Pindorama III.1989.acrylic on rubber.231 × 520cm.Museum of Modern Art.Riode Janeiro） 里約熱內盧現代藝術博物館藏

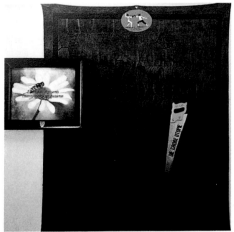

阿圖羅・杜克羅斯（Arturo Duclos） 大烏托邦（Lo Gran Utopia.1991.oil.acrylic and enamel on vanvas.with added collage elements.dimensions unknown）

亞歷山得羅・科隆加（Alejandro Colunga） 最後的晚餐（The Last Supper.1990.oil on canvas.260 × 530cm. Fundacion Cultural Gallo.Guadalajara.Mexico） 墨西哥，瓜達拉哈拉文化基金會藏

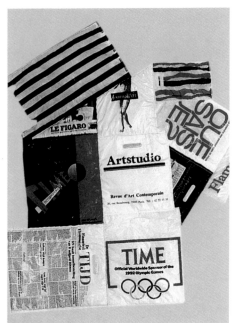

傑克・萊納（Jac Leirner） 我是誰（Que Sai-je?.1993. plastic bags and polyster wrapping.129 × 150cm. collection of Monica and Xavier Mora）

何塞・路易斯・蘇瓦斯（Jose Luis Cuevas） 自畫像和日記（Self-Portrait with Diary.1980.mixed media. 72.4 × 72.4cm）

了全世界的注意。因此，藝術家也受到這種環境氣氛的影響，往往趨於採用非常規化的方式來創作，比如裝置、環境藝術等等。巴西的環境藝術在一九八○年代非常流行，而且影響到其他拉美國家。在這個地區，藝術往往與舞台表演有關，與公眾場所的展示有關，與邀請觀眾參與的方式有關，在巴西和其他拉美國家，藝術中的創作者和觀眾往往不分，觀眾也是參與創作的人之一。比如巴西藝術家阿列克斯‧瓦勞利（Alex Vallauri）一九八五年在聖保羅雙年展上的裝置〈家〉（Alex Vallauri,Casa, 1985,installation at the sao Paulo Bienal,mixed media，細部）就是一個很好的例子。

阿列克斯‧瓦勞利的〈家〉是一個大型裝置藝術，整個作品是使用實物重新搭建的一個巴西中產接近家庭的室內，目的是作為一面反應新興的資產階級和小資產階級家庭生活方式的鏡子，具有一定的諷刺性。中產階級的產生和擴大是巴西一九八○年代的重大發展，特別在聖保羅這個城市，更加是巴西中產階級的新中心，這個情況自然引起國內和國際的廣泛注意，中產階級的出現，是在巴西傳統的貧窮和富裕階級之間產生了一個新的階級，也使巴西開始邁進到西方富裕國家的階級關係體系。瓦勞利的作品就是針對這個現實進行無惡意的諷刺。室內有電冰箱、鬧鐘這類中產階級標準的用品，牆上則有「不許抽煙」的標記，粉紅色的牆，手繪的窗外有小花園，窗台上繪有汽水杯，廉價的裝飾品點綴室內，一種百無聊賴的中產階級生態。巴西社會當時大眾夢寐以求的這種階層的生活方式，其實是非常無聊的、艷俗的、乏味的。這種裝置中的椅子是觀眾可以坐的，平時就由展覽的服務員休息用，坐的人也是這個裝置的組成部分之一。

除了裝置藝術之外，普普藝術也在巴西具有一定的發展。巴西藝術家習慣用自己的方式來重新詮注普普藝術。比如巴西藝術家希爾頓‧別列多（Hilton Berredo）的作品〈圖畫全景〉就是這樣一個例子。他有汽車的舊輪胎剪成的橡膠帶進行剪裁、編織和組合成為一個大張的平面織物，再在上面用壓克力丙烯顏色涂畫，既有普普藝術的通俗、打破高低之分、商業化和中立化的特點，也具有巴西自己的地方特色：汽車輪胎的再生使用方式。而他的含義是巴西的熱帶叢林的「工業化」方式。

巴西也有一些藝術家採用表現主義的手法，稱為巴西「新表現主義」，代表人物有如丹尼‧森尼斯（Daniel Senise），他在一九八六年創作的繪畫〈無題〉恣意縱橫，非常自由，具有強烈的表現主義色彩，主題則隱約是巴西的，可以看出在新表現主義運動中巴西藝術界的反應情況。

另外一個潮流則是更加具有知識份子化的特點，部分藝術家採用觀念方式，以裝置、拼貼制作觀念藝術作品，其中很突出的代表是傑克‧萊納（Jac Leirner），她在一九九三年使用塑料袋、塑料包裝拚貼而成的裝置〈我是誰？〉影射的了消費文化的浪費，也批判了信息爆炸的今日世界，裝置上報紙、包裝袋重疊，具有我們日常所見、熟視無賭的垃圾、浪費，也同時具有大量的信息的堆砌的信息時代的現象。這種類型的裝置是非常具有知識份子的觀念在內的，與上面提到的那些具有趣味的、具有觀眾參與性的作品大相徑庭。它表明巴西當代藝術的多元特徵。

　　無論那一個種類的藝術，巴西當代藝術的一個可以說是共同的發展趨向就是裝置的普遍性，巴西藝術家都喜歡裝置藝術這種形式，認為它具有很好的表現主題的特點，同時也具有巴西人喜聞樂見的娛樂性和趣味性。上面提到的這些作品中大部分都是與裝置或者拼貼有關的，可以窺豹一斑。

九、智利的當代藝術

　　在南美洲的國家中，智利的經歷最為複雜，因為智利曾經長期被軍事強人皮諾切特統治，皮諾切特的統治是法西斯式的，這個政權對於自由思想進行鉗制、對於自由創作嚴厲禁止，因此，智利人民稱他的統治年代為黑暗時期。主張個性解放、自由表現的現代藝術在這個時期的發展非常有限。直到這個政權倒台、智利開始民主化改革之後，當代藝術才開始具有生存的空間和發展的條件。因此，智利的現代藝術發展時間特別短。因為國情不同，因此智利的現代藝術也具有與其他拉美國家不同的面貌。

　　智利的現代藝術主要在聖地亞哥這個大城市中發展起來，出現所謂「聖地亞哥學派」（School of Santiago）這個前衛藝術集團，其中有兩個主要的代表人物：尤金諾‧迪特波恩（Eugenio Dittborn）和阿圖羅‧杜克羅斯（Arturo Duclos）。尤金諾‧迪特波恩是一個具有國際聲譽的畫家，他的最著名作品是他在一九八○年代創作的一系列稱為〈航空信繪畫〉的繪畫。他用航空信郵寄作品，信件、圖畫、照片都折在信封中郵寄，反覆轉折，經過多次轉寄之後，信和照片、圖畫都在郵件處理過程中被折縐、磨損，他再把這些信、照片、繪畫平裱起來，展示了郵寄的過程，也包含了郵件的故事，是一個過程的藝術展示。

　　智利的地理環境，使人們很容易認為它是很孤立的，高山大海的包圍，從外國去智利，或者在智利國內旅行都不容易，這種孤獨感、孤立感是根深蒂固的。因此，它的文化也具有一種與眾不同的孤立發展的模式。尤金諾‧迪特波恩的作品以航空信的形式，企圖打破這種與世隔絕的孤獨感和孤立感，通過航空郵件，智利是與世界相聯的。他的作品還用拼貼的方法來解釋和顯示智利社會，他的郵件上有家庭照片，也有被通緝的罪犯照片，這種平等拼合的裝置方式，是社會文化的多元性的體現。他的作品是一個表達過程、顯示時間和經歷的藝術品，也是獨特的反應智利社會的作品，因此在國際上引起很大的興趣。

　　與尤金諾‧迪特波恩採用類似的手法來表現智利社會的是阿圖羅‧杜克羅斯。他的作品與蘇聯一九八○年代的所謂「改革開放派」，或者直接翻譯音為「別列斯特羅伊卡」派（the Perestroika）的畫家作品有相似之處，那就是對於獨裁政權的反覆的、無所不在的影射，他的箭頭總是指向獨裁者皮諾切特。他的代表作品是一九九一年創作的拼貼〈大烏托邦〉，這張作品中使用了書信、信封、筆記、速寫、當年的紀念品等等拼結起來，組成複雜的時代的一頁，對於黑暗的獨裁年代，是一個沉痛的回憶和反省。如果了解智利獨特的歷史背景，大家對於他的作品就會有

一個認同感和了解的基礎了。

　　獨特的社會、政治、文化生態、造成了獨特的現代藝術形式，智利當代藝術的發展正說明了這個道理。

十、墨西哥的當代藝術

　　墨西哥與美國之間具有漫長的邊界，大量的移民，使墨西哥人在美國成爲增長最快的少數民族，加上大量的季節工來回于美國和墨西哥之間，因此墨西哥受美國經濟、政治、文化的很深的影響，但是墨西哥在現代藝術上卻依然是民族的，沒有受到邊界北邊的美國的抽象表現主義、普普這類型運動多大的影響，而是沿著塔馬約開創的道路在發展。

　　大家都熟悉塔馬約，其實在他發展的同時，還有一個影響墨西哥當代藝術發展的重要人物，就是何塞·路易斯·蘇瓦斯（Jose Luis Cuevas）。他是一個具有反叛性的畫家，一向我行我素、從來不理會什麼是主流，什麼是發展方向，堅持自己走自己的創作道路，在一九五〇年代到一九六〇年代在墨西哥藝術界很有影響力。他的影響主要在於他的反叛精神，在於他對主流的、對美國的藝術的輕視態度。他的繪畫集中了墨西哥民族民間藝術的因素，也集中了自己對於自我認識的立場，他在一九八〇年創作的〈自畫像和日記〉是採用混合媒介的繪畫和裝置，畫面上具有自己的形象，同時整個畫面處理具有很多觀念的動機，也具有中世紀藝術的形式，與美國的主流藝術毫無關聯。墨西哥藝術家在創作的時候採用民族民間傳統動機，是一脈相承的，從塔馬約，到他的弟子托列多，再到蘇瓦斯，幾乎無一例外，可見民族性在墨西哥藝術家中具有何等的地位，而民族性的因素，是專指墨西哥淪爲西班牙殖民地以前的藝術和民族文化，也就是印地安文化的遺產。這種情況可以概況一九八五年以前整個墨西哥藝術的發展。

　　一九八五年墨西哥遭遇到大地震的打擊，墨西哥城幾乎被摧毀，生靈塗炭，藝術也受到很大震動，新一代的藝術家在地震中催生了，他們走了一條與墨西哥現代藝術大師塔馬約、托列多、蘇瓦斯等人完全不同的道路，開創了墨西哥現代藝術的新階段。

　　新一代墨西哥畫家的代表人物包括亞歷山得羅·科隆加（Alejandro Colunga）和胡利奧·加蘭（Julio Galan）等人。他們也從傳統吸收創作的動機，但是與以往的大師不同的是：他們不再從殖民地以前的時期的民俗文化中找借鑒，而是從殖民地時期的動機中找自己創作的養份。

　　長期以來，墨西哥的藝術家都認爲眞正的傳統在殖民地時期以前，屬於哥倫布前時期（Pre-Columbian），而新一代的畫家，則認爲殖民地時期也是傳統，也包含了墨西哥民族自己的創造，不應該簡單否定和排斥。一九八五年大地震以後，墨西哥開始重新認識這個民族的一個現代藝術大師，那就是墨西哥一九三〇年代壁畫派大師里維拉的妻子佛里達·卡羅（Frida Kahlo）的作品。這個女畫家的具有的高超創

（上左、上右）胡利奧‧加蘭（Julio Galan）是與否（Yes and No,1990, diptych,acrylic and collage on canvas,305 ×518cm）

（下）尤金諾‧迪特波恩（Eugenio Dittborn）航空信畫（Armail Painting,1986,mixed media on paper,dimensions unknown）

作性，長期以來都沒有得到認識，一九八五年地震以後，她被藝術界廣泛的研究，她的作品的強烈、具有明確的宗教觀，這種宗教精神貫穿在她的大部分作品中，對於墨西哥藝術界來說，這種精神的表達影響很大。

所謂墨西哥的宗教觀，主要是西班牙殖民者帶入的羅馬天主教，這種宗教觀從來在墨西哥現代藝術中都是被刻意忽視的，原因是它是具有深刻的殖民色彩，而在新一代藝術家的作品中，這種精神信仰被強調，卡羅的作品中曾經強調過的宗教感情被新一代的墨西哥藝術家加以運用。這種轉化，顯然是墨西哥藝術家對於自己民族文化觀的重新認識、重新界定的結果。在亞歷山得羅‧科隆加（Alejandro Colunga）一九九〇年的作品〈最後的晚餐〉和胡利奧‧加蘭一九九〇年的作品〈是與否〉中，都可以看到這種在墨西哥當代藝術中顯而易見的動機和因素。這種發展迄今依然在進行，它使墨西哥當代藝術沿著一個嶄新的途徑而發展。

墨西哥和整個拉丁美洲的當代藝術不是簡單用幾頁紙的篇幅可以準確描述清楚的，拉美的藝術充滿了民族、傳統和地方的色彩、充滿了各種各樣的藝術家個人的探索、受到複雜的社會文化的交叉影響，我們可以從墨西哥藝術家羅伯特‧馬爾貴斯（Roberto Marquez）一九九三年的作品〈胡安娜的理論〉中看到拉美藝術的這種複雜的背景和實質。羅伯特‧馬爾貴斯作品描繪了一個躺在地上的裸體女子的身

軀，畫面上有墨西哥魔幻寫實主義作家胡安娜‧德‧拉克魯茲（Son Juana de la Cruz）的詩句：「世界呀，是什麼利益在追逐著我？當我的靈魂企圖把美好事物放在我的頭腦中，而不是把我的頭腦放在你的美好中的時候，是什麼觸犯了你？」

這條詩句的含義在於認為最真實、最重要的東西是軀體的生命，而不少靈魂的生命，反應了新一代藝術家對於現實的重視和對於精神的實用主義態度，這種改變，是拉美複雜的社會文化背景和個人探索造成的。

同樣的，智利藝術家喬治‧塔克拉（Jorge Tacla）一九八九年創作的油畫〈討論的空間〉也能夠反應這樣一個複雜社會背景造成的複雜藝術狀況的說明，作品則描繪了一個死亡的軀體，周圍環繞了各種各樣神秘的符號，這裡，他邀請觀眾進入討論的空間，參與過程，這裡包含了觀念藝術的動機，又隱約地提示了靈魂死亡是終極的，只有實際的生命才是可貴的這個事實，因此，這張作品既是現代的——個人主義、實用主義，又依然是拉丁美洲自己的文化——魔幻的、空靈的。拉丁美洲藝術的這種複雜的雙重性，在其他西方藝術中很難看到。

拉丁美洲藝術的力量在於對它的豐富的傳統的發掘，同時也在於藝術對於人的活動、人的精神的促進和發揚光大意圖。對於拉美藝術家來說，當代藝術不是侷限在情感的小圈中，而是企圖接近生活的問題，採用了更加直截了當的方式，因此當代藝術是屬於拉丁美洲大眾的、屬於全體人民的。

喬治‧塔克拉（Jorge Tacla） 討論的空間（Espacio para un Discurso.1989.diptych.oil on canvas. 250 × 221cm）

羅伯特‧馬爾貴斯(Roberto Marquez)胡安娜的理論 (La Tearia de Son Juana.1993.oil on canvas. 122.4 × 122.4cm)

第13章　俄羅斯當代藝術

一、俄羅斯的社會寫實主義藝術的根源

　　提到俄國藝術，我們很容易把寫實主義形式、藝術具有強烈的社會內容這兩個特點與它聯繫起來。的確，俄羅斯藝術的最突出的特點就是它長期以來奠定的社會寫實主義傳統，在蘇聯時期（1917-1991），由於內容更加是反映政治議題，俄國官方稱之為「社會主義寫實主義」，這裡有一個稱呼的問題：蘇聯時期稱為「社會主義寫實主義」，而西方則往往把反映設計現實、採用寫實手法的藝術稱為「社會寫實主義」，區別在於蘇聯的社會主義寫實主義是政治藝術，而社會寫實主義則是反映社會生活的寫實藝術。俄國的藝術在十九世紀開始已經進入了社會寫實主義階段，一九九一年蘇聯瓦解以後，俄國藝術雖然進入了受到西方主流藝術影響的新階段，出現了俄國自己的普普藝術、表現主義藝術等等，但是俄國的藝術基本還是具有非常濃厚的社會寫實主義特徵。蘇聯在一九九一年瓦解之後，雖然新藝術形式有所產生，但是其社會寫實主義的基礎根深蒂固，依然左右了俄羅斯當代藝術的主流。討論俄國—蘇聯的藝術，不可避免地必須要討論它的社會寫實主義藝術。

　　西方理論界趨向於研究俄國—蘇聯藝術的非官方部分，也就是俄羅斯藝術中具有西方現代主義特徵的探索。而西方對於社會寫實主義一向不太支持，也不熱中，西方集中尋找的是俄國藝術中的非寫實主義部分，而這個部分卻相對比較弱。造成研究俄羅斯—蘇聯藝術的困難。這個困難不是因為俄羅斯缺乏藝術活動，而是缺乏非官方、同時又是非寫實主義的藝術。蘇聯在一九二〇年代曾經有過短暫的現代藝術探索，集中在「構成主義」和「至上主義」藝術，因此，在西方的研究中大量所見是針對「至上主義」藝術和「構成主義」運動的探討，或者集中在長時間佔俄羅斯—蘇聯藝術主流的寫實主義中某些具有政治異議、藝術形式上企圖走非寫實主義途徑某些個人的研究上，並且有部分西方評論家和研究家企圖把這部分內容描述為俄國藝術的主流，如果從俄國—蘇聯的藝術發展史來看，這種方法顯然是扭曲了歷史發展的真實面貌，與歷史原來的發展是不符合的，是主觀、武斷、和實用主義的。俄羅斯藝術的研究，應該同時從寫實主義和非寫實主義兩個方面進行，才能夠得到真實的了解。

　　俄國藝術是歐洲藝術的一個有機組成部分，與歐洲的藝術具有千絲萬縷的內在關聯。但是，由於俄國經濟處於農奴體制中，工業化姍姍來遲，因此無論在經濟上或者文化上，都曾經落後於西歐國家，造成上層建築之一的藝術也曾經一度出現過落後的情況。標準資本主義來臨的文藝復興運動在俄國發生得比其他歐洲國家都要遲，俄國的資本主義經濟發育不完全，事實上並沒有產生過類似義大利那樣具有國際影響意義的文藝復興運動。長期以來，俄國在藝術上受到拜占庭的影響要大於西

歐的影響，俄國的繪畫因此也具有濃厚的中世紀拜占庭爲主的東正教藝術的特徵。

俄國的現代化是從學習西歐經濟和文化開始的。在彼得大帝的領導之下，俄國在十八世紀初期開始了大規模的經濟和政治改革，彼得大帝決心把俄國的首都遷移到接近波羅的海和歐洲的地方，因此在一七〇一年建立新首都聖彼得堡，這個城市是按照歐洲城市規畫和建築的模式，從無到有地建設起來的，成爲俄國當時新首都，宏偉的大型公共建築群、雕塑、橋樑、交通樞紐都標誌著俄國進入了新時代。這個首都的遷移，在藝術上大大削弱了以莫斯科爲中心的傳統拜占庭東正教藝術的控制力量。爲了迅速實行俄國的現代化，彼得大帝在一七二四年提出建立俄羅斯科學與人文科學院，來提高俄國總體的素質。但是，彼得大帝當時的主要興趣是在於自然科學，他在同年去世，他建立的學院其實是俄國科學院。在他去世之後，俄羅斯的新統治者逐步完善俄國的學術結構，其中包括了國家美術學院的建立。一七二五年，俄國女皇安娜‧依奧諾娃根據彼得大帝生前的提議，建立了俄國美術學院，針對學院內部的具體結構，她提出俄國要發展三方面的藝術：繪畫、雕塑、建築，因此俄國位於聖彼得堡的美術學院從開始起就是一個具有繪畫、雕塑和建築的完整的機構。這個學院經過接近五十年的發展之後，逐步形成規模，一七五七年，聖彼得堡的這個美術學院當時的院長舒瓦洛夫派人到西歐去招募老師，以引入歐洲最傑出的藝術教育人材。這年，學院正式成爲聖彼得堡皇家美術學院，即現在聖彼得堡的列賓美術學院前身。

聖彼得堡美術學院當時的學生人數不多，一七五八年開始對社會招生，這年夏天招到廿六個學生，其中俄國外地學生十六個，聖彼得堡本地學生廿個；一七六〇年，聖彼得堡美術學院派出第一個到義大利留學的留學生安東‧羅申科（Anto Losenko），一七六四年，俄國女皇凱薩琳（Catherina the great）大帝開始直接管理美術學院，她希望這個學院能夠成爲歐洲一流的美術最高學府，她於三月三日宣佈：聖彼得堡皇家美術學院由她直接領導，並且命令建立位於聖彼得堡的涅瓦河邊的新校舍建築。這個學院的建築、教學體系完全按照法國巴黎的皇家美術學院模式，屬於歐洲第二批設立的重要美術學院之一。歐洲第一批美術學院建立於十七世紀，其中包括了法國在一六四八年建立巴黎的皇家美術學院，奧地利在一六九二年建立的維也納皇家美術學院，德國在一六九四年建立的柏林美術學院，這些都是歐洲和世界上最早的美術學院。

自從聖彼得堡美術學院在沙皇的直接領導下運作，俄國的藝術走上了很繁榮的發展階段。做爲一個相對比較落後的農業國家，在發展藝術和藝術教育上，俄國在整個十八世紀中基本是以西歐藝術爲模式發展的，技法、創作模式都走歐洲路，俄羅斯民族的內容很少。而對於俄國藝術影響最大的是義大利的藝術。

在十八世紀中，俄國的美術走兩條並行的道路：一方面是歐洲風的所謂「上層藝術」，主要集中在聖彼得堡美術學院中，另一方面則是民間的低層藝術的發展主要是稱爲「魯波克」的木刻印刷畫，形式類似中國年畫，內容通俗、普及、幽默、民

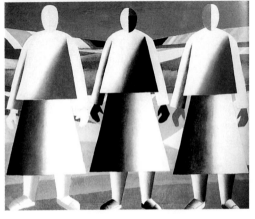

間化，受到大眾歡迎。雙軌並行，在當時不少國家都存在類似的情況。

十九世紀開始，俄羅斯藝術界的重大突破首先是從理論研究開始的，出現了不少注重藝術理論的學者和作家，他們的理論對於促進俄國在這個百年的藝術上的發展有著重要的作用。

十九世紀上半葉俄國的藝術主要是受到來自義大利的古典藝術風格影響，無論繪畫、雕塑，還是建築，都具有強烈的義大利特徵。聖彼得堡美術學院到義大利留學的三個學生成為俄國十九世紀第一批古典主義風格的大師，他們是安德烈・依萬諾夫（Andrei Ivanov）、阿列克賽・艾戈諾夫（Aleksei Egorov）和瓦西里・謝布耶夫（Vasili Shebuev），在他們的影響下，俄國出現了第二代古典主義大師，他們對於俄國寫實

由上至下依序：
1.卡爾・布留洛夫（Karl Bryullov）的〈龐貝的末日〉(the Last day of Pompeii)是俄國古典主義的重要代表作品，可以看出早期俄國寫實繪畫受到義大利藝術非常深刻的影響。
2.依里亞・列賓的〈查波羅什人給土耳其蘇丹寫信〉(Zaporozhe Cossacks Writing Letter to the Turkish Sultan)，具有強烈的斯拉夫民族主義氣息，是俄國社會現實主義繪畫的經典之作，為後來俄羅斯的現實主義藝術奠定了基礎。
3.菲利普・瑪里亞文（Filipp A. Malyavin）的〈旋風〉(The Whirlwind,1906)是俄國寫實主義在20世紀初期出現改變的典型代表作品。
4.馬勒維奇在1928-32年創作的油畫〈田野中的女孩〉(Girls in a Field,1928-32,oil on playwood,106×125cm)

巴維爾‧費諾洛夫（Pavel N. Filonov）在1928–29
年間創作的油畫〈春天的公式〉（The Formula of
Spring,1928-29,oil on canvas,250 × 285cm）具有
點彩派和未來主義的特徵的早期現代主義作品。

右圖由上至下依序：
1.尼古拉‧馬促辛（Mikhail M. Matyushin）在1922
年的作品〈空間的運動〉（Movement in Space,1922,
oil on canvas,124 × 168cm）
2.圖左‧佛拉基米爾‧馬雅科夫斯基（Vladimir V.
Mayakovski）的雜誌漫畫〈羅斯‧塔窗口〉（Window of
Ros TA,1919）具有通俗、抽象的特徵。
圖右：佛拉基米爾‧列別德夫（Vladimir V.Lebedev）
〈羅斯‧塔窗口〉（Window of Ros TA）雜誌漫畫 1991
3.喬治‧魯伯列夫（Georgi I. Rublev）的油畫〈靜
物〉（Still Life,1930,tempera on canvas,60 × 80cm）
是俄國的立體主義作品代表。
4.尼古拉‧特普西科洛夫（Nikolai B.Terpsikhorov）
的油畫作品〈第一條標語〉（The First Slogan,1924,
oil on canvas 88 × 103cm）表現俄國十月革命之後，
藝術家開始改為新的政權服務。

主義繪畫的影響是極爲深遠的，其中最突出的是亞歷山大‧依萬諾夫（Aleksandr Ivanov）和卡爾‧布留洛夫（Karl Bryullov）。布留洛夫的〈龐貝的末日〉和依萬諾夫的〈基督在人民面前的顯現〉都是俄羅斯寫實主義藝術的奠定基礎的傑作。這樣，他們奠定了俄國學院派的傳統基礎，義大利風格、寫實主義趨向、宗教題材是其中主要的特徵。

十九世紀俄羅斯藝術中，除了學院派以上的發展之外，也出現了以描繪日常生活爲中心的另一個趨向，稱爲「每日生活派」（「the Genre of Everyday Life」），代表人物有阿列克賽‧瓦尼西亞諾夫（Aleksei G. Venetsianov）等人。他們的作品都反映了近乎瑣碎的日常生活主題，同時也具有相對的社會批判性。

一八五〇年，俄國在克里米亞戰爭中失敗，激發了國內的各種矛盾。社會思潮日益激進，人民要求社會制度改革。一八六一年，在強烈的社會壓力下，俄國沙皇尼古拉‧亞歷山大二世廢除農奴制度，並且開始有限的社會民主改革。這個政治背景，促進了寫實主義藝術的發展。

一八五〇年代前後，俄國的藝術評論出現了要求藝術反映生活、藝術表現人民心聲的寫實主義方向突破，出現了一系列重要的寫實主義藝術理論評論大師，其中最重要的是維沙里奧‧別林斯基（Vissarior Belinski），他是在俄國藝術上第一個提出藝術要爲社會服務、藝術要反映社會眞實的評論家。其一八四七年的「給果戈里的信」一文，集中體現了他的這方面理論的立場和論點。一八六〇年代，另外一個俄國評論家尼古拉‧車爾尼雪夫斯基（Nikolai Cheernyshevski）進一步加強了藝術反映社會的理論，他明確反對「爲藝術的藝術」、強調藝術反映眞實、藝術促進教育、道德、藝術反映眞實生活的這種立場，他的理論爲日後俄國的馬克思主義運動的思想發展奠定了基礎。另外兩個理論家尼古拉‧杜勃羅尼波夫（Nikolai Dobrolyubov）和德米特里‧比沙列夫（Dmitri Pisarev）也都在同時提出類似的理論立場。他們促進了俄國寫實主義─社會寫實主義藝術的發展。

在這樣的理論促進下，俄國的藝術在一八六〇年代開始出現了反學院派的潮流，藝術家德米特里耶夫在一八六三年的《火花》雜誌（Iskra）中明確提出批判學院派的理論體系。同年，聖彼得堡皇家美術學院的部分學生反對學院大獎的評審標準和方法，出面反對評審的學生共十四人，其中十三人是畫家，另外一個是雕塑家，他們在三次被學院拒絕以後，成立了「自由藝術家協會」（the Co-operative of Free Artists, Artel），組織領導人是傑出的藝術家、「巡迴展覽」畫派的代表人物伊萬‧克拉姆斯科依（Ivan Kramskoi）。他們要求創作自由，要求個性解放，要求藝術反映現實生活，但是並沒有要求推翻政權的社會革命。

一八六四年，俄國寫實主義繪畫最重要的人物依里亞‧列賓（Illya Repin）進入聖彼得堡皇家美術學院。列賓是非常傑出的寫實主義畫家，他在學院中很快表現出在繪畫上超人的天才，被聖彼得堡和莫斯科的藝術界重視，畢業之後，做爲一個獨立的畫家，他很快成爲「巡迴展覽」派的最重要成員和精神領袖。

　　雖然俄國的寫實主義藝術具有非常深刻的學院派技法特點，但是它的精神內涵是反映社會生活、反映人民生活和問題，因此，它的發展其實主要是從與社會生活密切相關的「低層藝術」方面發展起來的，利用學院派的技法，表現社會生活內容，具有一定的社會批判特徵，逐步形成影響這個廿世紀俄羅斯藝術發展的影響核心。出現了一系列重要的藝術家，除了列賓、克拉姆斯科依之外，還有類似蘇里科夫、列維坦這樣一大批非常傑出的人物，他們組成了俄國歷史上最強大的藝術家集團——「巡迴展覽畫派」。

　　一八六〇年代到七〇年代，俄羅斯藝術上出現了很大的轉折，最主要的轉折是把以前從以義大利藝術為中心的方向轉到以法國為中心方向上。大部分俄國當時的主要藝術家都到巴黎學習和了解藝術情況，並且也在法國舉辦展覽。但是，這個學習的結果很特別：雖然對於法國藝術十分喜歡，但是對於法國當時正在欣欣向榮發展的印象派藝術，絕大部分俄國藝術家是懷著懷疑、反對態度的，比如列賓本人曾經在巴黎兩年，對印象派非常反感，對於俄國藝術家來講，他們最喜歡的、受影響最大的藝術家反而是當時在巴黎的一個西班牙寫實主義畫家瑪利亞諾．佛圖里（Mariano Fortuny），表示喜歡他的藝術風格的俄國畫家包括了列賓、瓦西里．波連諾夫（Vasili Polennov）、康斯坦丁．薩維茨基（Kanstantin Savitski）、克拉姆斯科依、契斯季亞克夫（Chistryakov）等，評論家斯塔索夫更在一八七五年給友人的信中高度評價這個西班牙畫家。對於俄國畫家來說，令他們心儀的不是印象派，而是法國學院派，他們喜歡學院派紮實的技法，在自己的創作中使用這個技法來表現社會題材。

　　「巡迴展覽」畫派在這個時期形成，對於促進俄羅斯藝術的發展起很大的作用。這個畫派突出了社會寫實主義的立場，強調寫實技法的運用，主張以巡迴方式展出自己的作品，以教育人民、陶冶人民對於藝術的感情，因此稱為「巡迴展覽」派。依薩克．列維坦（Issak I. Levitan）、阿列克賽．薩佛拉索夫（Aleksei K. Savrasov）是其中的風景畫家，但是他們的風景作品中依然具有強烈的社會內容和強烈的俄羅斯和斯拉夫民族情緒。一八七〇年代，這個畫派勢力日益加強，列賓逐漸成為這個集團的領導人物。「巡迴展覽」畫派受到斯拉夫民族主義很大的影響，因此創作中不少作品是歌頌斯拉夫民族的，比如蘇里科夫的〈蘇沃洛夫翻越阿爾卑斯山〉、列賓的〈扎波羅什人給土耳其蘇丹寫信〉等等是典型的代表作。

　　一八八一年，沙皇亞歷山大二世被刺，俄國改革暫時中斷，之後，亞歷山大三世登基，部分「巡迴展覽」派藝術家為他服務，比如克拉姆斯科依即為沙皇接受繪畫訂單任務。

　　一八九〇年代開始，老一代的巡迴展覽畫派畫家逐步推出主要地位，青年一代開始成熟，其中包括謝爾蓋．依萬諾夫（Sergei Ivanov）、謝爾蓋．科羅文（Sergei Korovin）、尼古拉．卡薩特金（Nicholai Kasatkin）、阿布拉姆．阿爾希波夫（Abram Arkhipov）等人。他們加強了「巡迴展覽」派的力量，促進了俄羅斯社會寫實主義

藝術進一步的發展。

俄國現代藝術開始成熟的另外一個重要的因素是私人收藏和贊助力量的形成，成為支持俄羅斯本土藝術發展的主要動力。其中以帕維爾‧特列查科夫（Pavel Tretyakov）的作用最大。他集中收藏俄羅斯藝術，特別對於巡迴展覽派的收藏最為集中和精彩。一八九二年，他把自己的全部收藏，連同他弟弟的收藏一起捐獻給莫斯科市，以他名字命名的特列查科夫畫廊目前是俄羅斯繪畫作品最為集中的美術館之一。俄國革命後，政府在一九二二年把這個美術館沒收，成為蘇聯政府最大的美術館之一。

另外一個重要的支持俄羅斯藝術發展的人是薩瓦‧馬門托夫（Savva Mamontov），他在自己的領地阿布蘭姆塞沃（Abramtsevo）建立了供藝術家創作的特別藝術家村，支持藝術家來此工作和創作。不少重要的藝術家都曾經在這個藝術家村工作過，其中

由上至下依序：
1.依薩克‧布羅德斯基（Isaak I. Brodski）1932年創作的〈德涅伯水電站工地上的工人〉（A DneproStoi Schock Worker,1932,oil on canvas,98×125cm）油畫 1932
2.亞歷山大‧德尼卡（Aleksandr A. Deineka）1932年的〈母親〉是史達林進行禁止現代主義藝術、樹立社會主義現實主義風格為官方唯一藝術風格時期的作品。
3.尤里‧皮緬諾夫（Yuri I. Pimenov） 新莫斯科（New Moscow,1937 oil on canvas,140×170cm） 油畫 1937
在史達林整肅藝術之後，連具有很前衛思想的藝術家，比如尤里‧皮緬諾夫都要畫歌頌社會主義建設成功的作品。
4.瓦西里‧庫普斯托夫（Vasili V. Kuptsov）1934年的油畫〈安-20飛機‧馬克西姆‧高爾基號〉（The Ant-20 Aeroplane,"MaksimGrki",1934,oil on canvas,110×121cm）是史達林整肅藝術時代高潮中的作品，典型歌功頌德式的創作。

加維爾・戈列洛夫的〈波洛米科夫叛亂〉(Bolotmikov's Revolt,1944,oil on canvas,119 × 231cm)是歌頌斯拉夫民族主義的作品。

蓋里・科傑夫 (Geli M.Korzhev) 戰爭的日子 (In the days of War,1954,oil on canvas,186 × 50cm) 油畫 1954
這張作品原來是設計為一個畫家在衛國戰爭時期的寒冷室內畫史達林肖像的,1953年史達林去世之後,他把作品畫成這個畫家面對空白的畫布,不知道要畫什麼,是否定史達林化的明顯開端。

塔吉雅娜・卡波隆斯卡亞 (Tatyana N. Yablonskaya) 的〈玉米〉(Corn,1949,oil on canvas,201 × 370cm)是蘇聯戰後最傑出的社會主義現實主義作品的代表。

安德烈・梅爾尼科夫 (Andrei A. Mylnikov) 和平的原野 (In Peaceful Fields,1950,oil on canvas,200 × 400cm) 油畫 1950

包括著名的康斯坦丁‧科羅文（Konstantin Korovin）、瓦蘭丁‧謝羅夫（Valentin Serov），謝羅夫著名的油畫作品〈女孩與梨〉就是馬門托夫女兒的肖像。

馬門托夫不但支持藝術家到他的藝術家村來工作，並且贊助大型的民族題材的創作，比如他支持的維克多‧瓦斯涅佐夫(Victor Vasnetsov)、米哈依爾‧佛盧貝爾（Michail Vrubel）等人的這類型題材創作，對於促進俄國藝術發展起重要的促進作用。

第三個支持俄國藝術發展的人物是瑪利亞‧特尼舍娃（Mariya Tenisheva），她在自己的莊園內也支持藝術家從事創作，其中包括列賓、著名俄羅斯現代音樂家依戈爾‧史特拉汶斯基（Igor Stravinsky）等都在那裡工作過。後者著名的「春之祭」就是在她的莊園中完成的。

十九世紀是俄羅斯藝術繁榮的時期，其主要原因主要是經濟逐步繁榮，外來藝術新思潮的影響，以及國內廣泛要求個性發展、思想自由的社會潮流。當時有出現了相當多的藝術組織，其中包括一八八六年的「斯列達」（Sreda,Milieu,1886），一八九三年在莫斯科的「莫斯科藝術同志會」（Moscow Comradeship of Artists,1893），一八九〇年在聖彼得堡的「聖彼得堡藝術家協會」（St.Petersburg Society of Artists, 1890）等。新藝術的思想在俄國開始萌發和加強，因此，青年和老年藝術家在對於藝術問題的思考是出現了不同的意見。在這些協會和組織中，青年一代的藝術家與老一代的藝術家逐步在藝術創作思想上出現了裂痕和衝突。

一八九〇年，在聖彼得堡組成的「藝術世界」（the World of Art）組織是俄國最早的綜合性藝術團體，藝術家在理論上、在多類型的藝術範疇中討論藝術和文化，設計到音樂、美術、文學、哲學等等內容。主要成員有日後成為俄國新藝術的代表人之一的亞歷山大‧別努亞（Aleksandre Benua,Benois）、康斯坦丁‧索莫夫（Konstantin Somov）、列夫‧巴斯克斯特（Lev Bakst）、葉夫金尼‧蘭謝列（Evgeni Lansere）等。

一八九九年，馬門托夫出版了《藝術世界》雜誌，主編為謝爾蓋‧迪亞吉列夫（Sergei Dyagilev），這份雜誌是俄國新藝術派與長期壟斷藝術的「巡迴展覽」畫派正式決裂的開始。在雜誌上，西歐新藝術人物被介紹到俄國來，其中包括英國插圖畫家比亞茲利（Beardsley）、莫侯（Moreau）、伯恩-瓊斯（Burne-Jones），哲學家尼采關於作曲家華格納的文章也翻譯發表。在《藝術世界》的策畫下，俄國開始策畫了好多次「藝術世界」畫展，推動新藝術的探索。

廿世紀開始，在「藝術世界」思想的推動下，俄國出現了一些與巡迴展覽派不同的新藝術家，比如創作〈旋風〉的畫家菲利普‧瑪里亞文（Filipp A. Malyavin）、創作〈十七世紀俄國婚禮〉的安德烈‧來布什金（Andrei P. Ryabushkin）等等。「藝術世界」展覽影響越來越大，一九〇三年，在第二次「藝術世界」成功展出之後，這個以展覽和雜誌為中心的俄國前衛藝術群體由藝術家佛盧別爾改名為「俄國藝術家聯盟」（the Union of Russian Artists），他們放棄了迪亞基列夫主持的《藝術世界》雜誌，迫使雜誌在一九〇四年停刊，為了增強本身的力量，「俄國藝術家聯盟」開始在巡迴展覽派中招募成員，擴大組織。但是，由於這個具有前衛藝術思想

的聯盟成員太廣泛、思想差異太大，因此沒有能夠形成組織力量，更沒有能夠形成一個獨特的藝術市場，因而，基本被視為在自由市場機制的前提下俄國藝術出現的新改變而已。沒有出現類似「巡迴展覽」派那樣對於俄國藝術的深刻影響。

一九○五年二月九日，俄國政府殘酷鎮壓請願的大眾，引起全國的震動，俄國藝術家也非常激動，因此大部分傑出的俄國藝術家都起來與支持沙皇政府的俄國皇家美術學院決裂。其中包括列賓、謝羅夫和全部「俄國藝術家聯盟」的成員。

一九○六年，尼古拉‧里亞布新斯基（Nikolai Ryabushinski）接過迪亞基列夫負責主編的《藝術世界》雜誌，利用這個雜誌支持當時俄國的現代藝術運動，他支持了當時的象徵主義的「藍色玫瑰」（Blue Rose）組織的展覽（1907），主持過「金色羊毛」（Golden Fleece）集團三次團體展覽，俄國藝術出現了類似馬提洛斯‧薩里安（Martiros Soryan）、巴維爾‧庫茲涅佐夫（Pavel Kuznetsov）、庫茲瑪‧彼得羅夫-沃德金（Kuzma Petrov-Vodkin）、米哈依爾‧拉里奧諾夫（Mikhail Larionov）、娜塔利雅‧岡查洛娃（Natalya Goncharova）這些人。他們在創作中引入了當時歐洲流行的現代藝術手法，包括了印象派、野獸派，這是俄國現代主義藝術的最初期型態。這部分作品基本都被莫斯科的收藏家莫洛佐夫、舒金等人收藏。

在這些藝術家中，最重要的是拉里奧諾夫。他在一九○一年因為被指責畫「色情」內容，而被莫斯科大學開除。而在一九○六年前後，他逐步成為俄國藝術中最具有前衛思想的新人，在日後的現代藝術運動中具有相當重要的影響作用。

一九一○年，俄國的文學界在義大利未來主義作家馬里涅蒂（Marinetti）的影響下，形成了俄國的未來主義集團，領導人物是俄國青年詩人佛拉基米爾‧瑪雅科夫斯基（Vladimir Mayakovski）。同年，前衛藝術組織「方塊 J」（the Jack of Dianmonds）舉辦了第一次展覽，組織者就是拉里奧諾夫。參加者有娜塔利雅‧岡查洛娃、布林克兄弟（the Burlynk Brothers）、馬勒維奇、康丁斯基等。還有被稱為「莫斯科的塞尚」的彼得‧岡查洛夫斯基（Petr Konchalovski）。但是，一年以後，在一九一一年，拉里奧諾夫認為這個集團還不夠前衛，在藝術上太保守，因此與之決裂，自己組織了一個新的藝術集團，叫「驢子的尾巴」（the Donkey's Tail）。成員有後來俄國構成主義的主力人物塔特林、馬勒維奇、岡查洛娃等等。而「方塊 J」也不甘示弱，在一九一二年舉辦第二次展覽，作品更加強烈，並且邀請了「野獸」派領導人物馬諦斯、立體派創始人畢卡索參展。

這樣，到一九一○年，俄國的藝術中出現了四個主要的潮流：一、「巡迴展覽」派人馬，代表社會寫實主義方向；二、殘餘的學院派人馬，是最保守的力量；三、「俄國藝術家聯盟」，是具有自由、個人風格的大混合；四、「世界藝術」和它派生出來的「方塊 J」、「驢子的尾巴」的最前衛的試驗藝術小集團。

一九一○年前後，俄國藝術市場已經開始成熟，藝術評論也開始成熟，出現了《阿波羅》（Appollo）這樣的具有全國影響意義的藝術評論刊物，俄國藝術家開始參加法國巴黎的春季和秋季沙龍，展出和銷售自己的作品，俄國藝術開始進入歐洲市場和藝術界。部分俄國藝術家更參加歐洲主流藝術運動，其中以康丁斯基加入德國

慕尼黑的表現主義集團「藍騎士」最為具有國際意義。俄國也開始與西方的藝術交流，一九一三年一月一日在莫斯科舉辦了「法國藝術一百年展」，影響很大。而從一九一〇到一九一四年第一次世界大戰爆發前夕舉辦的多次「方塊J」展中，德國、法國的藝術家都參加展出，西方現代藝術家開始來訪問一向比較封閉的俄國，比如一九一一年法國「野獸」派的大師馬諦斯訪問莫斯科、一九一四年義大利未來主義領導人馬里涅蒂訪問莫斯科等等，都是非常重要的交流。

西方現代藝術進入俄國，不但受到俄國傳統的學院派激烈的反對，甚至具有比較先進思想的「巡迴展覽」派也反對激烈，其中以「巡迴展覽」派大師列賓反對最為突出。他多次寫信

由上至下依序：
1.格里高里·夏卡爾（Grigori M Shegal） 克林斯基從卡欽納逃走（Kerenski's Flight From Gatchina,1937-38,oil on canvas,217 × 259cm） 油畫 1937-38
2.彼得·克里沃諾戈夫（Petr A. Krivonogov） 布列斯特要塞保衛者（Defenders of the Brest Fortress,1951,oil on canvas,250 × 460cm） 油畫 1951
3.阿列克賽·麥茲里亞科夫（Alesei P. Merzlyakov）的油畫（局部）〈普希金與庫克別克會面（Pushkin's Meeting with Kyukhelbekker,1957, 146 × 201cm）是這個時期眾多的歷史題材作品之一。
4.依夫謝·莫依申科（Evsei Moiseenko）1961年油畫〈紅軍到來〉（The Reds Have Arrived,oil, 1961,200 × 360cm）具有蘇聯政府主張的革命浪漫主義的典型作品，作者技法嫻熟，影響很大。

給《阿波羅》雜誌，公開批判現代藝術，言詞激烈。以至一九一三年他的作品〈伊凡雷帝弒子〉被一個精神病人以刀破壞，也被理論界認為是現代和傳統衝突造成的。

一九一〇年代，俄國社會革命風起雲湧，俄國共產主義思想最早的傳播人之一的喬治‧普列漢諾夫（Georgi Plekhannov）公開攻擊西方現代藝術是無內容、無技法的空洞東西。開始了俄國共產黨政權長期反對西方式的現代主義的歷史。俄國共產主義文學藝術理論的主要奠基人是安那托里‧盧拿查爾斯基（Anatoli Lunacharski）和亞歷山大‧波格丹諾夫（Aleksandr

由上至下依序：
1.奧根斯‧扎達里揚（Oganes M. Zardaryan）　春天（Spring,oil on canvas,1956,185 × 200cm）油畫 1956
少數民族藝術家的現實主義創作在這個時期有很大的突破，這張作品無論從色彩、構圖、技法上在當時的蘇聯都具有很大的社會影響。
2.巴維爾‧尼可諾夫（Pavel E. Nikonov.）　肉（Meat, oil on canvas,1960-61,123 × 191cm）油畫 1960-61
蘇聯出現了某些西方當代藝術的探索形式，比如這張作品與英國表現主義畫家法蘭西斯‧培根的探索方向就十分相似。
3.維克多‧薩佛羅諾夫（Viktor A. Safronov）衛士的旗（The Banner of the Guard,oil on canvas, 1974,250 × 300cm）油畫 1974
這是蘇聯社會主義現實主義藝術在1970年代的新發展，一方面更加形式化，同時在表現官方的革命英雄主義要求基礎上，也表現了戰爭殘酷、冷漠的一面，是蘇聯藝術出現大規模的人性化的趨勢。
4.維克多‧加洛夫（Victor G. Kharlov）　盧西沃諾村的最後一批居民（The Last Inhabitants of the Village of Rusinovo,1979,oil on canvas,135 × 160cm）油畫 1979
蘇聯作品出現了民俗化、象徵主義化的新趨向代表作之一。

Bogdanov）。

一九一四年第一次世界大戰爆發，俄國立即參戰，俄國參戰導發了廣泛的反戰和反沙皇政權運動，一九一七年俄國爆發了共產主義革命，推翻了沙皇政權，通過不長的與「孟什維克」黨的鬥爭，稱為「布爾什維克」的共產黨在一九一七年十一月的「十月革命」奪取了政權，建立了蘇聯。一九二二年在與俄國鄰近的一系列國家（比如烏克蘭、白俄羅斯等等）合併之後，成為「蘇維埃社會主義共和國聯盟」（Union of Soviet Socialist Republics，簡稱USSR）。而在十月革命成功以前的一九一七年三月四日，蘇聯共產黨已經在聖彼得堡的俄國共產黨作家高爾基家中舉行了特別會議，成立了當時稱為「高爾基委員會」（the Gorky Commission）的黨的藝術領導小組，這是蘇聯後來的藝術局的前身。當時考慮委任為藝術局領導人的都是前衛的、左翼的藝術家，包括別努阿、迪亞基列夫等人。

十月革命之後俄國成為蘇聯，藝術開始發生了變化，其中變化的第一個階段是列寧時期，時間上是從一九一七到一九二五年；第二個階段是一九二五到一九三二年，是史達林在黨內爭奪權力時期；之後是一九三二到三四年，是史達林全面圍剿和消滅現代藝術、樹立社會主義寫實主義為唯一官方藝術形式的階段；一九三四到一九五三年期間，是史達林統治時期，藝術基本是社會主義寫實主義，意識型態控制非常嚴格，其中還有一九三八到四五年的第二次世界大戰，在俄國稱為「衛國戰爭」，一九五三年史達林去世之後，有短暫的權力爭奪，馬林科夫曾擔任國家元首，到一九五六年尼基塔·赫魯雪夫全面控制政權，開始反史達林運動，蘇聯藝術進入到一個受到赫魯雪夫控制、維持社會主義寫實主義原則的新時期，藝術具有相當的革命浪漫主義特徵，一九七〇年代，赫魯雪夫被推翻，布里茲涅夫上台，藝術上開始出現在社會主義寫實主義大前提下的修正，比較寬鬆。這個寬鬆一直延續到布里茲涅夫以後的安德羅波夫時代，而到了一九八〇年代的戈巴契夫時代，藝術的控制幾乎完全解放，蘇聯藝術出現了自由化、個人化的發展，而以國家支持的強勢藝術也就瓦解了。

二、俄羅斯現代藝術的發展

在一九一七年的「十月革命」前後，俄國曾經出過一系列非常突出的現代藝術運動，首先有一系列具有強烈探索性的前衛藝術組織，其中包括「藍色玫瑰」、「方塊J」、「驢子的尾巴」等等與西方的印象派、野獸派、表現主義、立體主義、未來主義有某些關係的前衛藝術運動流派，也包括了一九二〇年代的「至上主義」藝術和「構成主義」運動，這些前衛藝術運動不但對於俄國藝術具有重要的意義，並且也促進了國際現代藝術運動的發展，蘇聯的前衛藝術一直延續了列寧在位的整個時期，一九二五年列寧去世，史達林掌握政權，他對於現代藝術具有明顯的、強烈的不滿，因此逐漸開始封殺現代藝術，為了使藝術能夠為政治服務，他提倡社會主義寫實主義文學藝術，以此做為共產主義政權的藝術形式和內容。史達林在一九三二到三四年期間全面打擊現代藝術，推行社會主義寫實主義，提倡藝術為政治服

務，因此蘇聯—俄國的藝術也開始逐步退出了國際藝術的大舞台。

　　大部分研究人員都把蘇聯—俄國現代藝術的衰退原因歸咎於史達林時期以社會主義寫實主義來打壓的結果，這個當然是主要的原因，但是，另外一個原因卻往往被忽視：那就是蘇聯一九二○年代的現代藝術本身存在反架上藝術的宗旨，蘇聯的「構成主義」運動雖然具有其前衛性，也是史達林要消滅的主要內容，但是構成主義本身卻提倡設計，反繪畫、反架上藝術，這個立場，其實與官方反現代主義藝術匯合一起，成爲蘇聯現代藝術（特別是現代繪畫，也包括現代雕塑）無法存在的原因。所以，可以說俄國—蘇聯在革命成功以後，繪畫受到沈重的打擊，原因來自官方對於現代主義藝術、特別是繪畫藝術的控制，也同時在於俄國現代藝術運動的核心的「構成主義」對於繪畫的敵視立場、對於傳統架上藝術的否定立場這個原因。而「構成主義」、「至上主義」本身卻又因爲現代主義被禁止而消亡，即俄國現代主義運動成爲消滅自己的原因之一，是具有很大的諷刺意義的事。

　　俄國藝術因爲革命的衝擊，出現了講究現代形式、追求藝術和設計新面貌和新功能的發展趨勢，這個發展，終於導致了一九二○年代的至上主義和構成主義藝術。

　　雖然部分藝術家採用寫實主義手法來歌頌新的蘇聯政權，但是更爲前衛的一些青年藝術家們，特別是革命成功以前形成的「藍玫瑰」、「方塊 J 」、「驢子的尾巴」這三個集團的部分成員，比如馬勒維奇、塔特林等人，不滿意藝術採用傳統的手法來爲新的社會目的服務，而在革命政權內開始探索試驗嶄新的形式和思想來形成新藝術，並且主張以新的藝術來創造應用性的服務：設計，包括建築、產品設計、平面設計等等。在設計上他們被稱爲構成主義（Constructivism）運動，在藝術上稱爲「至上主義」運動（Suprematism），這兩個相關的運動是俄國十月革命勝利前後，在俄國一小批先進的知識分子當中產生的前衛藝術運動和設計運動，無論從它的深度還是探索的範圍來說，都毫不遜色於德國包浩斯或者荷蘭的「風格派」運動，但是，由於這個前衛的探索遭到史達林早在一九三二到三四年前後開始的扼殺，因此，沒有能夠像德國的現代主義那樣產生世界的影響，這是非常令人遺憾的。

　　俄國的革命信條和激進的革命綱領，轟轟烈烈的革命運動，摧枯拉朽的紅色風暴，使大批知識分子爲之狂熱。他們希望能夠協助、參與共產黨的革命，爲建立一個富強、繁榮、平等的新俄國而貢獻自己的全部力量。在內外干涉的困境之中，大批藝術家利用各種形式來支持革命，鼓舞士氣，宣傳畫、海報劇層出不窮。建築家埃爾・李西斯基（Eleanzar[El]Lissitzky,1890-1941）的海報〈用紅鍥子攻打白軍〉，是採用完全抽象的形式，強烈地表達出革命觀念的現代海報之一。

　　俄國的革命建築家、藝術家、設計家在這種艱難困苦的狀況中開始了自己爲革命的設計探索。最早的建築之一是又弗拉基米爾・塔特林（V.Tatlin,1885-1953）設計的第三國際塔方案，是他在一九二○年設計的。這個塔比艾菲爾鐵塔要高出一半，內中包括國際會議中心、無線電台、通訊中心等。這個現代主義的建築，其實是一個無產階級和共產主義的雕塑，它的象徵性比實用性更加重要。

　　一九一八年到一九二一年，是俄國歷史上的所謂「戰時共產主義」階段。俄國共

阿列克塞‧特卡切夫和謝爾蓋‧特卡切夫
(Alesei P. Tkachev,Sergei P.Tkhachev) 1950
年代的油畫〈冬天的女郵遞員〉(The
Postgirl in Winter,early 1950s,oil on
canvas,127 × 38cm）這個時期一些畫家開始
把現實主義主題表現轉移到色彩、技法的表
現這個重點上，這張作品用筆奔放，色彩強
烈，是這個傾向的典型例子。

產黨中央委員會、紅軍，和布爾什維克控制的
國家警察掌握全國。列寧承認，這個高度的中
央集權方式與他原來的提法有很大出入，但是
他認為暫時這樣做是必要的、必然的。列寧對
於藝術創作沒有進行任何干預，也沒有執行任
何審查。他的一個基本的立場是希望能夠在混
亂之中形成新的、為無產階級政權的藝術形
式。（列寧自己的話是：「the chaotic ferment,
the feverish search for new solutions and new
watchwords」）因此，各種各樣的藝術團體開始
大量湧現。

一九一九年，在離開莫斯科不遠的維特別斯
克（Vitebsk）市，由伊莫拉耶娃（Ermolaeva）、
馬勒維奇和李西斯基等人成立了激進的藝術家
團體「宇諾維斯」(UNOVIS)。同年，李西斯基
開始從事構成主義的探索，開始把繪畫上的構
成主義因素運用到建築上去。他用俄語「為新
藝術」幾個字的縮寫「普隆」(PROUN) 來稱這種
新的設計形式，一九二○年，宇諾維斯在荷蘭
和德國展出自己的作品，可以說，立即對荷蘭
風格派產生了直接的影響。

一九一八年，在莫斯科也有前衛的藝術家和
設計家成立了一個團體「自由國家藝術工作
室」(the Free State Art Studios)，利用縮寫簡
稱為「弗克乎特瑪斯」(VKHUTEMAS)，這個團體
力圖集各種藝術和設計之大成於一體，繪畫、
雕塑、建築、手工藝、工業設計、平面設計等
等無所不包，具有高度的全面性和廣泛性。成
員包括重要的建築師亞歷山大‧維斯寧
（Alesander Vesnin），伊利亞‧戈索諾夫（Ilya
Golossov），莫謝‧金斯伯格（Moisei

德米特里‧直林斯基（Dmitri Zhilinski） 在老蘋果樹下（Under
an Old Apple Tree,1969,PVA on panel,202 × 140)
作者從俄羅斯傳統的東正教宗教繪畫中吸取營養，發展出自己的
獨特風格來。

巴維爾‧沙達科夫（Pavel E. Shardakov）的〈牛奶女工們〉（Milkmaids,1967,oil on canvas,103 × 206cm）
是蘇聯主流藝術大規模脫離革命主題，轉向民俗、日常生活描繪的方向代表作。

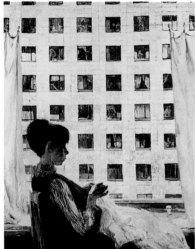

亞歷山大‧羅馬尼切夫（Aleksandr D.
Romanychev）1968-71年間的油畫〈窗前〉（By the
Window,1968-71,oil on canvas,119 × 99cm）作
品反映蘇聯藝術向表現社會瑣碎主題轉化的發
展。
（右上）維克多‧波普科夫（Viktor E. Poplkov）：
1969年的蛋清畫〈七月〉（July,tempera on canvas,
150 × 189cm,1969）作品以早期立體主義的某些手
法，表現出逐步脫離寫實主義的新形式趨向。
（右下）馬依‧丹茲格（Mai V. Dantsig）的油
畫〈陽光明媚的日子〉（A Sunny Day,1965,oil
on canvas,188 × 208cm）以色彩、筆觸技法為表
現中心的作品代表。

Ginsburg），尼古拉‧拉多夫斯基（Nikolai Ladovsky），康斯坦丁‧梅爾尼科夫（Konstantin Melnikov）弗拉基米爾‧謝門諾夫（Vladimir Semenov）。

　　一九一八年，另外一個前衛的設計組織「因庫克」（INKHUK）也成立了，這個組織包括了另外一些重要的俄國前衛藝術和設計的先驅，包括剛剛從德國回來的前衛藝術家瓦西里‧康丁斯基，重要的前衛藝術家羅欽科（Rodchenko）、瓦爾瓦拉‧斯捷潘諾娃（Varvar Stepanova）、柳波夫‧波波娃（Liubov Popova）和評論家奧西勃‧布里克（Ossip Brik）。在俄國革命的這個階段當中，「弗克乎特瑪斯」和「因庫克」一直是領導俄國設計和現代藝術主流的兩支主要力量。

　　一九二三年，拉多夫斯基和梅爾尼科夫組織「新建築家協會」（the Association of New Architects），簡稱「阿斯諾瓦」（ASNOVA），宣佈集中利用新的材料和新的技術來探討「理性主義」，研究建築空間，採用理性的結構表達方式。

　　與此同時，維斯寧也開始全力研究構成主義，圍繞他形成了一個相當可觀的「構成主義者」集團，是當時俄國規模最大的研究和探討構成主義的團體。他們對於表現的單純性、擺脫代表性之後自由的單純結構和功能的表現的探索，以結構的表現為自身的最後終結。這個集團包括嘉堡（N.Gabo）、佩夫斯奈（Pevsner）、羅欽科、斯捷潘諾娃、布里克等人。原來「弗特乎克瑪斯」的一些學生，如米哈伊爾‧巴什（Mikhail Barsch），安德列‧布洛夫（Andrei Burov）也參與到這個運動中來。當時，俄國前衛詩人馬雅科夫斯基與理論家布里克組織的「左翼藝術陣線」（Leftist Art Front，簡稱LEF）與這個運動有非常密切的聯繫。俄國早期電影導演愛森斯坦與梅耶霍德（Meyerhold）也與他們有非常密切的關係。通過他們的電影，構成主義的建築才為外界所知。

　　構成主義最早的設計專題是一九二二年到一九二三年期間由亞歷山大‧維斯寧和他的弟弟列昂尼‧維斯寧設計的「人民宮」。這是一個巨大的橢圓形體育館建築，旁邊有一個巨大的塔，塔與體育館之間是無線電台天線網，這些天線網同時起到建築空間結構的作用。

　　一九二一年列寧的「新經濟政策」時期，俄國鼓勵與西方聯繫，這樣，俄國的構成主義探索才開始為西方知道。當時，歐洲有一小批俄國十月革命以前的流亡知識分子，他們當中有不少都在前衛藝術是有相當貢獻，比如旅居巴黎的俄國芭蕾舞編導迪亞基列夫（S.Diaghilev）與俄國作曲家史特拉汶斯基、表現主義畫家索丁（立陶宛人，Chaim Soutine）和巴克斯特（Leon Nicholaevich Bakst）等人，都是非常重要的前衛藝術奠基人物。但是，在新經濟政策短暫的期間，新的俄國藝術被西方認識，特別是俄國的一批構成主義設計家到西方旅行和交流，把俄國的構成主義觀念和思想帶到了西方，產生了很大的震撼。特別是對德國產生了很大的影響。

　　列寧的新經濟政策是立足在團結與依靠城市工人階級的基礎上，利用給予俄國農業一定的個體自由度，來取得農民對革命的支持。在這個社會試驗的前提下，西方各國對於俄國的革命有新的看法，不少國家取消了對俄國的經濟封鎖，俄國的經濟開始有比較快的復甦和發展。對於列寧的這種社會試驗，俄國共產黨內有人指責列

寧是背叛革命。他們認爲革命必須採取取消私有制的激進方法，主張與所有的私有制、與西方資本主義對抗，一九二二年開始，俄國的政治形式開始轉向緊張，列寧的身體在他的被刺以後惡化，一九二三年已經基本不能擔任日常的工作領導，激進派分子日益控制局勢。這樣，一批當時的構成主義、前衛藝術的探索者開始爲擺脫俄國的政治干預，而離開俄國，前往西方。其中包括有康丁斯基、嘉堡、佩夫斯奈、夏卡爾、馬勒維奇、李西斯基等人。

西方的前衛藝術運動當時受第一次世界大戰的結果和共產主義革命失敗很大的影響，戰後轉而出現了表現主義的新高潮，體現的形式非常不同，虛無的、傷感的、宿命的成分大大增加。體現在勃什（Becher）、維弗爾（Franz Werfel）的詩歌，凱塞（Kaiser）和托勒（Ernst Toller）的戲劇，卡夫卡（Franz Kafka）的小說等方面，於此同時，現代建築也受到這種思潮的影響。俄國的構成主義此時的傳入西歐，對於促進新形式起到重要的作用。

一九二三年，有兩件重大的事情，促進了俄國現代藝術觀念，特別是構成主義和至上主義藝術觀念的發展。

其一是國際構成主義大會的舉行。一九二二年，德國設計學院包浩斯在杜塞道夫市舉辦國際構成主義和達達主義研討大會，有兩個世界最重要的構成主義大師前來參加大會，他們是俄國構成主義大師李西斯基和荷蘭風格派的組織者西奧‧凡‧杜斯伯格（Theo van Doesburg），他們帶來了各種的對於純粹形式的看法和觀點，從而形成了新的國際構成主義觀念。

其二是俄國文化部在柏林舉辦的俄國新設計展覽。展覽組織人是俄國當時的文化部長盧拿察爾斯基（Lunacharsky）。這次展覽不僅僅是讓西方系統地了解到俄國構成主義的探索與成果，同時，更重要的是了解到設計觀念後面的社會觀念，社會目的性。

俄國的構成主義在藝術上也是具有非常大的突破的，對於世界藝術和設計的發展也起到很大的促進作用。在電影是，愛森斯坦創造了構成主義式的新電影剪輯手段，稱爲「蒙太奇」，成爲世界電影剪輯手法中的核心成分。俄國舞台劇作家梅耶霍德的舞台設計和劇本安排受到構成主義的很大影響，而他的作品又影響到歐洲現代戲劇家匹斯卡多（Erwin Piscator）和布萊希特（Bertolt Brecht）的劇作。羅欽科和李西斯基的平面設計，特別是平面排版設計和大量採用攝影的方式，影響到許多歐洲國家的平面設計，特別在包浩斯的莫荷里—那基的設計當中表現明顯。

如果從俄國本身的構成主義發展史來看，也有一些建築家和設計家對設計和政治的共同性問題，同一性問題有異議。對於構成主義的形式和觀念，雖然有不少俄國知識分子是持支持態度的，但是，持反動意見的人也不在少數。不少人認爲俄國的新社會制度，應該採用新古典主義爲代表。如俄國設計家佛明（I.Fomin）和佐爾托夫斯基（I.Zholtovsky）就持有這種看法。另外一些雖然是激進的藝術和設計家，但是卻與荷蘭的凡‧杜斯伯格一樣，力圖把設計與政治分離開來，比如出名的詩人維克多‧史克羅夫斯基（Viktor Shklovsky），以及俄國當時甚有勢力的形式主義派，

就是如此。但是，對於布爾什維克的構成主義者來說，構成主義就是革命，就是代表無產階級的利益和形式，雖然他們不主張暴力形式，但是構成主義本身，就是一種對以往各種形式的暴力革命。這些教育良好的中產階級知識分子提出要與廣大的工人階級、農民共同享有新的藝術和設計，這在精英主義強大的歐洲是聞所未聞的，對西歐的藝術先驅和前衛設計家來說，這也是一個重大的啟迪。俄國構成主義的建築家、藝術家提出構成主義為無產階級服務，為無產階級的國家服務，旗幟鮮明，政治目的明確，是設計史和藝術史上少有的現象。正因為如此，因此二○和三○年代中間，歐洲不少人把現代藝術、現代設計和社會主義、無產階級革命聯繫起來。認為如果是現代藝術的，就是社會主義的。而法國建築大師柯比意一直努力使這兩者能夠分別開來。

一九二三年，列寧發表了他的新著作《論合作》（On Co-operation），對於未來的社會主義發展提出了三個基本任務，即（一）反對官僚主義，方式是建立一個新的體系，雖然是代表人民利益的，但不是人民擁有的；（二）農業合作化和工人對工業的控制，其實是全國國民經濟公有化；（三）建立一個工人階級能夠行使領導的社會與文化基礎，這個任務自然導致一場真正的社會與文化革命。列寧沒有時間和可能完成他的新經濟政策的全部工作，一九二四年他去世之後，全部政治領導權力落入他認為是俄國革命的最大危險人物史達林手中。

俄國此時與歐洲的交流依然沒有因為史達林的上台而立即中止，俄國構成主義對於西方的影響也依然非常強大。OSA 組織成員之一李西斯基則集中精力與歐洲設計界聯繫與合作，特別是與荷蘭風格派的一個重要的成員瑪特·斯坦（Mart Stam）的合作。另外一個組織——「弗庫特瑪斯」組織的重要成員羅欽科在設計的建築與家具與包浩斯的馬謝·布魯爾（Marcel Breuer）的設計越來越相似，他們分頭進行這幾乎同樣的探索與試驗。他們在一九二五年分別設計出世界上最早的電鍍鋼管椅子和家具。一九二五年前後，俄國的紀錄電影對西方產生了極大的影響，比如俄國電影製作人茲加—維爾托夫（Dziga-Vertov）的觀念「電影眼睛」（Kino-Eye），他的

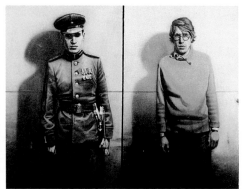

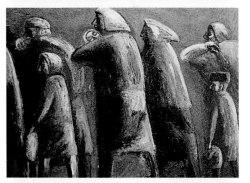

西爾維斯特拉斯‧德之亞烏克什塔斯（Silvestras V. Dzhyaukshtas）的油畫〈活動分子之死〉（the death of an Activist,1969,oil on canvas,165 × 150cm），作品主題含糊，沒有點明這個死者是什麼運動的活動分子，而在技法上出現了某些早期野獸派的特徵，是蘇聯藝術開始逐步脫離官方路線的跡象。

右圖由上至下依序：
1.謝爾蓋‧謝斯圖克（Sergei A. Sherstyuk）的〈我和父親〉（Father and I,oil on canvas,140 × 180cm），採用照相寫實主義手法表現兩代蘇聯人的外表和精神的區別，是蘇聯寫實主義藝術出現異化的代表。
2.列夫‧塔本金（Lev I. Tabenkin）的作品〈難民〉（Refugees,1987,oil on canvas,170 × 230cm）抽象表現難民，對蘇聯的對外擴張政策的隱約批判，蘇聯藝術的異化趨向加強。
3.亞歷山大‧斯莫林和彼得‧斯莫林（Aleksandr A. Smolin,Petr A. Smolin）罷工（A Strike,1964,oil on canvas,250 × 200cm）油畫 1964
社會主義現實主義的革命題材創作越來越抽象化，表明化。

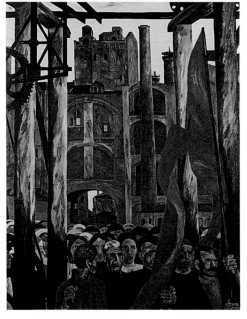

（左頁上圖）蓋里‧科傑夫（Geli M. Korzhev）唐吉訶德和桑喬‧龐扎（Don Quixote and Sancho Panza, 1977-84,oil on canvas,108 × 226cm）油畫 1977-84
蘇聯油畫在題材上發生了巨大的變化，這張作品就是從西班牙古典作家塞萬提斯的名著《唐吉訶德》中找尋創作動機。

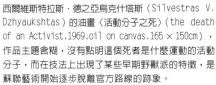

電影〈帶著電影攝影機的人〉（The Man with the Movie Camera， 1929），愛森斯坦現場拍攝，大量採用業餘演員，利用紀錄片和文獻片方法剪輯等等，在他的電影「戰艦波將金號」（Potemkin,1925）中體現得非常有力，與當時柏林和好萊塢的人爲做作的電影製作的商業方式完全不同，不但獨樹一幟，而且影響西方電影製作。這些，都足以表示俄國構成主義的力量。

大部分的構成主義都沒有能夠實現，眞正變成建築現實的俄國構成主義建築是在西方完成的，那是梅爾尼科夫一九二五年在巴黎世界博覽會上設計的蘇聯展覽館的大廈，在這個博覽會上柯比意展出了自己的「新思想宮」（Pavillon de l'Esprit Nouveau）內中的精神與形式因素有大量俄國構成主義的特徵，而「裝飾藝術」風格也是因爲這個展覽而形成的，這個風格當中的構成主義特點也是顯而易見的。俄國的構成主義在這個博覽會當中不但提供了一個堅實的樣板，同時，它對於現代設計的影響也完全可以看到了。

列寧去世之後，史達林和托洛斯基共同掌握政權，他們之間的權力鬥爭立即開始。一九二九年，托洛斯基被推翻，史達林全面控制政權，這是俄國革命的正式結束，也是社會主義的結束，以後的革命和社會主義，只是徒有虛名。一九二八年，史達林利用開展第一個五年計畫（1928-1932）來中止列寧的新經濟計畫，這個五年計畫是一個雄心勃勃的發展工業化的計畫，史達林完全在全國實行公有制，在農村實行集體農莊，消滅地主階級。在全國、全黨進行肅反運動，清洗一切持有不同政見的人。

俄國的構成主義設計是俄國十月革命之後初期的藝術和設計探索運動的內容。這個運動，從思想上是受到共產主義的影響，是知識分子希望發展出代表新的蘇維埃政權的視覺形象的努力結果；而從形式上來講，則是西方的立體主義和未來主義的綜合影響的結果。義大利未來主義的主要人物費里波‧馬里涅蒂在俄國十月革命之後到蘇聯講學，他的未來主義思想給俄國的藝術家和設計家帶來很大的震動，而他也注意到當時俄國的藝術家和設計家是如何急迫地汲取立體主義和未來主義的形式營養。因此，俄國的構成主義運動，從風格上看，是立體主義—未來主義的綜合。但是，與立體主義和未來主義不同的在於

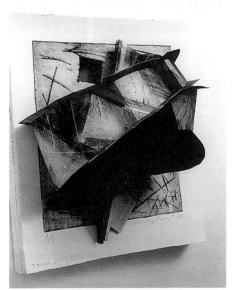

奧爾格‧庫德里亞斯科夫（Oleg Kudryashov） 構成（Construction.1987,paper construction with dry-point and watercolor,73.5 × 36.5cm） 裝置 1987

俄國構成主義的明確政治目的性。這些俄國前衛藝術家和設計家的目的是要用這種新的形式，來推翻沙皇時期的一切傳統風格，從藝術和設計形式上與俄國革命的意識型態配合，否定舊時代，建立新的時代所需要的形式。在平面設計上，他們採用非常粗糙的紙張印刷，目的是表現新時代的刻苦精神，特別是無產階級的樸素無華的階級特徵；在版

1987 年蘇聯在莫斯科舉辦全國青年畫展，這張照片反映了一群觀眾在阿列克賽‧孫杜科夫（Aleksei A. Sundukov）的作品前。

面編排上，他們也採用了未來主義雜亂無章的方法，表示與傳統的、典雅的、有條不紊的版面編排的決裂。俄國作家佛拉基米爾‧瑪雅科夫斯基（Vladimir Mayakovsky）在詩歌撰寫的時候已經採用了所謂的階梯方法，行句錯落，完全不按照原來的詩歌創作的基本格式，已經自成一體了。而他的《自傳》由構成主義的平面設計家布留克兄弟（David/Vladimir Burliuk）設計，形式與未來主義的設計幾乎完全一樣，行句高低錯落，字體大小參差，插圖也具有強烈的立體主義、未來主義和超寫實主義的特徵。他們的作品又影響了其他的設計家，比如伊里亞‧茲達涅維奇（Ilya Zdanevich）等人。

俄國的構成主義和至上主義的起源是相似的，但是後來的發展卻大相逕庭。至上主義是以藝術形式為至上目的的藝術流派，強調形式就是內容，反對實用主義的藝術觀，其主要的領導人物是馬勒維奇；而構成主義卻恰恰相反，他們反對為藝術而藝術，主張藝術為無產階級政治服務，因此反對單純的繪畫，主張藝術家放棄繪畫，從事設計，因此，可以說俄國的這兩個同時發生和發展的流派雖然形式上和形式淵源上相似，但是精神內容和意識型態立場是不同的。

俄國至上主義運動的核心人物是卡西米爾‧馬勒維奇（1878-1935）。他很早就受到立體主義和未來主義的影響，早在十月革命以前，已經開始探索藝術創作的目的性。並且創造出自己的構成主義藝術和設計風格來。他採用的簡單、立體結構和解體結構的組合，以及採用鮮明的、簡單的色彩計畫，完全抽象的、沒有主題的藝術形式，自稱為「至上主義」藝術。他否認藝術上的實用主義的功能性和圖畫的再現性，他提出要用絕對的、至上的探索，來表現自我感覺，「追求沒有使用的價值、思想，沒有許諾的土地」。早在一九一三年，馬勒維奇就認為藝術的經驗只是色彩的感覺效果而已，因此曾經設計過一個完全和僅僅由黑色方塊構成的創作：〈黑方塊〉，說明僅僅是對比表達了藝術的真實。一九一五年以後，他開始了利用立體主

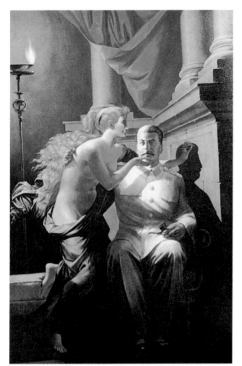

維他利·科麥爾（Vitaly Komar）和亞歷山大·米拉瑪德（Alexandr Melamid） 社會主義現實主義的根源（The Origin of Socialist Realism.1982-3.oil on canvas. 183×122cm） 油畫 1982-3

埃里克·布拉托夫（Eric Bulatov） 列寧再見（Farewell Lenin.1991.oil on canvas.120.5×119cm）

義的結構組合的創作，簡單的幾何形式和鮮明的色彩對比組成了他的繪畫的全部結構內容，視覺形式成爲內容，而不是手段。這個探索，從根本是改變了藝術的「內容決定形式」的原則，他的立場是「形式就是內容」。馬勒維奇在一九二〇到三〇年代期間一直堅持至上主義和構成主義的創作，他在一九二八到三二年創作的〈田野中的女孩〉是最傑出的代表，作品採用單純的色彩，簡單的幾何形式組合，突出表現了新的形式觀和藝術觀。而米哈依爾·馬促辛（Mikhail M. Matyushin）在一九二二年的作品〈空間的運動〉則具有一九六〇年代的歐普（OP Art）藝術的特徵，抽象而具有強烈的現代感。是構成主義藝術的集中代表之一。

這個時期的蘇聯藝術家的探索是多方面的，比如巴維爾·費諾洛夫（Pavel N. Filonov）的油畫作品〈春天的公式〉體現了他企圖從點彩派繪畫和未來主義中吸收營養，發展自己的藝術，具有很前衛的形式特徵。

十月革命以後，俄國的這些個人的藝術和設計探索，開始得到刺激，因而迅速發展。左翼藝術家和設計家利用新的形式來反對陳舊的、沙皇時期的形式，表現新時代的到來。利用這種探索來支持革命。這場具有相當理想主義色彩的運動，吸引了大量的青年藝術家和設計家參與，形成上面提到的俄國構成主義運動和至上主義藝術運動。也吸引了一些當時還客居外國的俄國藝術家和設計家回國參與，德國表現主義的重要人物之一的康丁斯基就是在十月革命之後回到俄國，參加構成主義和至上主義運動

斯維特拉娜·科皮斯蒂亞斯卡雅（Svetlana Kopistianskaya）的作品〈故事〉（Story,1990,installation at the Phyllis Kind Gallery,NewYork, mixed media,3.5 × 9.1 × 2.6m），1990年於紐約菲斯·刊特畫廊展出。

的。但是，到一九二〇年前後，這個運動產生了分裂。其中部分人員，比如馬勒維奇、康丁斯基等人，主張藝術應該是精神的，不應該過於注重社會的實用功能。希望藝術能夠在比較單純的知識分子對於形式的探索中發展，而不至於成為簡單的社會革命的工具。而其他的一些青年藝術家和設計家則持有完全相反的立場。他們認為藝術應該是為無產階級革命服務的，藝術的最高宗旨就是它的社會功能性。這批人中包括有佛拉基米爾·塔特林（1885-1953）和亞歷山大·羅欽科（1891-1956）。他們組成一個由廿一個藝術家和設計家組成的團體，在一九二一年宣佈成為為革命探索的新派別，公開譴責「為藝術而藝術」的立場。他們強調藝術應該為無產階級實用的目的服務，呼籲藝術家放棄創作那些「沒有用的東西」，而轉向設計有用的內容。所謂「有用」的，其實就是政治海報、工業產品和建築。他們說：「做為新時代的公民，現在藝術家的任務是清除舊社會的垃圾，為新社會開拓發展的天地。」這是塔特林和羅欽科都紛紛放棄藝術創作，而改向設計的原因。

一九二二年，俄國構成主義者們發行自己的宣言，由亞歷克賽·甘（Aleksei Gan,1893-1942）撰寫題為「構成主義」（Konstruktivizm）的宣言。在這篇文章中，明確的批判為藝術而藝術的傾向，主張藝術家為無產階級政治服務。提出要藝術家走出試驗室，參與廣泛的社會活動，直接為社會服務。在這篇文章中，他提出構成主義三個基本原則，即是：技術性（tecnonics）、

依戈爾·科陂斯提安斯基（Igor Kopistiansky）的裝置作品〈構成〉（Construction,1990,installation at the Phyllis Kind Gallery,New York,oil on unstretched,rolled and unrolled canvases,3.3 × 3 × 4. 3m）於1990年在紐約菲利斯·刊特畫廊展出。

肌理（texture）、構成（construction）。其中，技術性代表了社會實用性的運用；肌理代表了對工業建設的材料的深刻了解和認識；構成象徵了組織視覺新規律的原則和過程。這三個原則，基本包括了構成主義設計的全部內容特徵。

構成主義在設計上集大成的主要代表是李西斯基（1890-1941）。他對於構成主義的平面設計風格影響最大。李西斯基曾經申請進入彼得堡的高等美術學院，但是被彼得堡美術學院以種族原因——因爲他是猶太人而拒絕，因此他對於傳統的美術教育體系嫉惡如仇。他因此轉而去德國達姆斯塔德工程和建築學院（the Darmstadt School of Engineering and Architeucture）學習建築。以後，數學和工程結構就成爲他的藝術創作和設計的核心。一九一七年俄國十月革命勝利之後，李西斯基感到無比興奮，他認爲十月革命是一個嶄新的紀元的開始，是無產階級當家作主的開端。新的社會制度會帶來全社會的變革，技術的廣泛運用會造成國家的富強。他立即回國，決心從設計改革上來爲新時代工作。

俄國畫家夏卡爾當時在離開莫斯科二五○公里以外的一個小城維特別斯克市的美術學校當校長，一九一九年，夏卡爾邀請李西斯基去擔任教員。當時，在這個城市已經有伊莫拉耶娃，馬勒維奇等至上主義藝術家在進行新藝術的探索，李西斯基到達以後，很快加入他們的試驗，志同道合地從事積極的創作。他們成立了自己的激進的藝術「宇諾維斯」（UNOVIS）。同年，李西斯基開始從事構成主義的探索，開始把繪畫上的構成主義因素運用到建築上去。他用俄語「爲新藝術」這幾個字的縮寫「普朗」（PROUN）來稱這種新的設計形式，李西斯基說：「普朗」是在繪畫和建築之間的一個交換中心。是連接設計和藝術的結合點。這個提法，說明他的目的是要把至上主義繪畫直接運用到建築設計和平面設計上去的欲望。他設計的海報明確地反映了這種傾向。比如上面提到過的、他設計的海報〈用紅鍥子攻打白軍〉就是採用白色、黑色方格代表克倫斯基的反動勢力，而用紅色的鍥形代布爾什維克的革命力量，是把至上主義非政治化的藝術形式運用到高度政治化的宣傳海報上的典型代表作。這個海報的俄語原來的口號是四個單詞組成的，即「用紅色打擊白色！」，「白色」又是複數，因此，隱有「白軍」的意思，言簡意賅，目的和涵義明確；這張海報的色彩的象徵作用也非常典型：白色是反動勢力，紅色是革命勢力，這種象徵方法，得到老百姓的歡迎。因此，立即有非常強烈的社會反應。

一九二○年代，新成立的俄國蘇維埃政權對藝術和設計的探索採取鼓勵的立場。這個立場刺激了俄國的新藝術和設計的發展。俄國當局對於李西斯基創造的新設計形式不但鼓勵，而且還由國家出版的雜誌，宣傳這種新的形式。李西斯基與編輯伊里亞‧厄倫堡（Ilya Ehrenburg）合作，主編新雜誌《主題》（Veshch），這是一份三種語言合併的雜誌，俄文名稱爲「Veshch」，德文名稱爲「Gegenstand」，法文名稱則是「Objet」，之所以稱爲「主題」是因爲他們認爲藝術的目的是創造新的主題，是爲了在俄國和歐洲，通過青年藝術家和設計家之手創造代表新時代的新主題，新的、國際風格。李西斯基和厄倫堡把《主題》這份雜誌視爲各個不同國家的新藝術和設計思想衝突、融合的論壇。

　　李西斯基在德國期間，多次到包浩斯設計學院講學，並且帶去包括《主題》在內的各種俄國構成主義設計的刊物和出版物，對於包浩斯產生了相當的影響。他還與德國和其他西歐國家的現代設計家合作設計，其中包括一九二四年與庫特‧施威特共同設計和出版的刊物《邁茲》，參與非常激進的美國刊物《掃把》（Broom）的編輯和設計。《掃把》專門刊登前衛的文學作品和評論，因此，李西斯基的設計與刊物特色正好吻合。他爲這份刊物設計了很多封面和版面，影響很大。

　　李西斯基的設計具有強烈的構成主義特色：簡單、明確，採用簡明扼要的縱橫版面編排爲基礎，字體全部是無裝飾線體的，平面裝飾的基礎僅僅是簡單的幾何圖形和縱橫結構而已。他對於當時的版面編排受排版技術的局限非常不滿意，特別是金屬版格的控制，使他難以發揮自己的設計思想，因此經常是自己利用繪圖工具來完稿，設法不受技術的局限。他在一九二五年已經準確地預言：古騰堡的設計方式已經是過去的、歷史的了，他的金屬活字版已經成爲平面設計和印刷發展的障礙，未來的設計有賴於新的技術突破。

　　俄國構成主義的另外一個重要的設計家是亞歷山大‧羅欽科。羅欽科是一個忠實的共產黨人，他在平面設計上進行了很大規模的探索和試驗，包括對於字體、版面編排、拼貼和照片剪貼等等，爲現代平面設計奠定了基礎。

　　高爾基‧斯坦柏格（Georgy Stenberg,1900-1933）和佛拉基米爾‧斯坦柏格（Vladimir Stenberg,1899-1982）兄弟也是俄國構成主義平面設計的重要代表人物。他們在攝影非常昂貴的這個時期，採用依據照片來進行繪畫放大的方法，得到逼真的效果，把這種照片繪畫和構成主義式的版面編排結合起來，也非常有力。他們的作品也在蘇聯廣泛流傳。

　　蘇聯政府最早在一九二二年開始對構成主義和至上主義設計和藝術開始提出異議。一九二四年列寧去世之後，這些設計與藝術上的試驗被批判爲「資產階級」的，逐漸被取消。雖然構成主義的設計在建築上和工業設計上還一直發展到一九三〇年代，但是，大部分從事這個試驗的設計家，特別是主張至上主義的藝術家則開始受到不斷的批判和清算。部分人離開俄國，比如康丁斯基，而其他的大部分人則受到衝擊，比如馬勒維奇等人，在壓力下轉而從事寫實的人物肖像繪畫創作，有些被迫改行，有些因爲失去職業和社會的支持而陷入貧困的絕境，有些則被送到西伯利亞的集中營，如果注意一下這些構成主義設計家的生卒年份，可以看到有不少是英年早夭的。但是，他們創造的爲現代服務、爲人民服務的這種新的設計形式，特別是建築和平面設計形式，卻在世界各個國家產生了很大的影響，成爲現代主義設計的重要基礎之一。他們的貢獻和作用是不可低估的。

三、蘇聯的社會主義寫實主義藝術的傳統背景

　　在構成主義運動和至上主義藝術被正式禁止之後，蘇聯的藝術在史達林的指導下，進入了全面的社會主義寫實主義階段，這個階段延續的時間從一九三〇年代一直到一九八〇年代蘇聯瓦解爲止，而俄國藝術中的寫實主義傳統，迄今依然非常強烈的

依里亞·卡巴科夫（Ilya Kabakov）1983-90年的裝置作品〈他失魂落魄·裸體〉（He Lost his Mind, Undressed,Ran Away Naked,Detail of InstallationIII,1983-90,Installation at Ronald Feldman Fine Art,New York,6 January-3 February 1990,incorporating five Socialist Realist murals, acrylic on paper,eight painted masonite panels and mixed media）把五張社會主義現實主義的繪畫和其他類型的繪畫組合而成。

蓋里·科傑夫（GeliM.Korzhev）1980-1992年的油畫〈穆坦們〉利用寫實手法表現了藝術家對於目前俄國社會的看法：社會是為妖魔鬼怪掌握的。

存在於它的造形藝術教育和創作中，成為世界上最主要的寫實主義風格的大國。

源自歐洲的寫實主義傳統在十月革命以前已經在俄國具有很高的發展水準，其中以批判寫實主義立場為意識型態核心的「巡迴展覽畫派」具有非常突出的成就。俄國寫實主義的大師，如依里亞·列賓、瓦西里·蘇里科夫、謝爾蓋·科羅文、阿布拉姆·阿爾希波夫、謝爾蓋·依萬諾夫、米哈依爾·涅斯傑羅夫、尼古拉·雅羅申科、依薩克·列維坦、阿列克塞·薩佛拉索夫等等這些人，都創作出大量傑出的作品，是俄國人民引以為自豪的成就，而他們的創作風格都具有寫實主義特徵，作品也都具有批判社會現實的意識型態內容，與十九世紀俄國寫實主義大師們的歐洲傳統式宗教題材創作顯然不同，比如早期的寫實主義大師卡爾·布留洛夫、亞歷山大·依萬諾夫等人的作品，雖然具有紮實的寫實技法，但是其作品反映的思想內容則依然是西歐傳說的、宗教性的。在十九世紀末、廿世紀初期，俄國寫實主義藝術中開始出現了比較具有形式主義特點的新一代大師，其中比較突出的是米哈依爾·佛盧貝爾、菲利普·瑪里亞文這些人，他們的作品雖然依然依照學院派的途徑發展，但是在色彩、筆觸的運用、主題構思等方面，已經突破了學院派的經典寫實主義傳統，具有強烈的個人表現色彩。而米哈依爾·拉尼奧洛夫的作品有「野獸派」特徵，庫茲瑪·彼得羅夫—沃特金的作品有表現主義色彩。

十月革命成功以後，蘇聯的藝術出現了急遽的轉變，體現在全面反對學院派，一九一七年九月，彼得堡的美術學院進行了改革，學院受到新成立的革命政權的控

制，教學上廢除了很多陳舊的內容。一九一八年四月十二號，這個全俄國最重要的美術學院解散，進行重組。同年莫斯科美術學院也進行了類似的改造。一九一八年前後，國家開始沒收私人收藏的藝術品，其中包括特列提亞科夫的全部收藏、舒金的全部收藏，都收入國家的藝術博物館中。國家禁止藝術品隨意出口，保證蘇聯內部的藝術品能夠不外流。國家繼續舉辦各種藝術展覽，包括一九一九年的「鑽石」組織展，列賓等人的「巡迴展覽」派展等等。一九一九年，國家舉辦全國美術展覽，從精神上鼓勵藝術家創作，同時也是通過國家收購方式來維持藝術家生機的方式。

蘇聯在一九三〇年代開始逐步形成國家藝術家制度，利用美術學院、藝術學院、出版機構、藝術活動中心和獨立藝術創作室等方式，把藝術家納入國家職工體系，提供他們生活、工作條件，而他們的藝術創作，則必須按照黨的原則、路線嚴格要求，遵循一九三四年擬定的社會主義寫實主義原則。

俄國在十月革命勝利前後，在具有前衛思想的藝術家中產生了很大的興奮，很多藝術家開始為了革命事業而創作具有鮮明宣傳特徵的作品，在形式上也就具有與傳統的經典寫實主義不同的地方。比如亞歷山大·德尼卡（Aleksandr A. Deineka）一九二六年創作的〈建設新工廠〉、一九二七年創作的〈保衛彼得格勒〉和同年創作的〈紡織女工〉、尤里·皮緬諾夫一九二七年創作的〈你為重工業作出貢獻〉、一九二六年創作的〈戰爭受害者〉都具有強烈的表現主義色彩，而喬治·魯布列夫一九三〇年的〈靜物〉則完全是俄國立體主義的代表作，即便是強調寫實主義原則的作品，比如依薩克·布羅德斯基一九三二年創作的〈德涅伯水電站工地上的工人〉就是這方面的代表。

一九三二年是蘇聯政府確定為未來蘇維埃藝術的形式中心的「社會主義寫實主義」確立的時期，這個時期從歷史上可以簡單分為一九三二至一九四一年第一個階段，一九四一——四五年是蘇聯進入衛國戰爭時期，一九四五至一九五三年是這個形式做為蘇聯學院派完全控制蘇聯藝術創作的高潮階段，一九五三至一九六四年基本可以視為赫魯曉夫時

佛蘭西斯科·因方特（Francisco Infante） 製造品（Artefacts,c.1990,three examples from series of photographic images of open-air installations） 照片裝置（部分） 1990

期（早期曾經有馬林科夫短暫的領導期），蘇聯藝術基本遵循上一個時期的革命學院派的社會主義寫實主義傳統發展，藝術從總體來看，沒有很大的突破，一九六四至一九九一年期間，是俄國社會制度開始出現改變的裂痕、社會不斷變化的時期，隨著蘇聯的社會主義體制的崩潰，爲這個體制服務的寫實主義藝術也出現了本質的改變，從藝術史的角度來看，我們基本可以說這是蘇聯社會主義寫實主義藝術的尾聲時期。這個時期也最有興趣，因爲它充滿了轉變時期的探索和衝突，產生出不少傑出的新作品來。

這個時期的藝術發展可以說是基本絕對單一化的，通過蘇聯政府的一系列美術學院以藝術體系的方式進行灌輸，通過全國美術家協會來進行組織控制，再通過舉辦全國美術展覽的形式來加以鼓勵，使美術家們明確在整個的蘇聯，如果希望在藝術上成功，只有單一的方向和形式可以發展，那就是社會主義寫實主義。通過數十年的影響，寫實主義、寫實主義基本成爲蘇聯—俄國的基本藝術形式，也改變了人民的藝術觀。

蘇聯的社會主義寫實主義藝術經歷過幾個大的發展階段，它們是：

一、一九一七至一九三二年，初步形成時期，這個時候的主要藝術基本被聲勢浩大的構成主義和至上主義壓倒，寫實主義比較弱。

二、在一九三〇年代至一九五三年，史達林時期，是蘇聯的社會主義寫實主義達到第一個高峰的時期，在這個階段中，蘇聯依然存在少數藝術家不願意屈服於官方的欽定藝術道路，採用地下活動的方式從事非寫實主義的創作，但是他們實在難以抵抗排山倒海的影響和政治壓力，因此大部分人也逐漸放棄探索。比如構成主義大師馬勒維奇本人，也在一九三〇年代放棄構成主義繪畫，轉向比較具有寫實特徵的人物肖像創作，以他的家人和朋友爲題材，創作了不少肖像繪畫作品。

這個時期出現了一系列非常傑出的社會主義寫實主義作品，比如格里高里·夏卡爾（Grigori M. Shegal）：〈克林斯基從卡欽納逃走〉；亞歷山大·德尼卡：〈塞瓦斯托波爾保衛戰〉一九四二年，油畫，是俄國的衛國戰爭時期的傑出作品之一；亞歷山大·德尼卡：〈墜落〉，是衛國戰爭時期的傑出作品之一；加維爾·戈列洛夫：〈波洛米科夫判亂〉一九四四年，是歌頌斯拉夫民族主義的作品；塔吉雅娜·卡波隆斯卡亞（Tatyana N. Yablonskaya）：〈玉米〉一九四九年，蘇聯戰後最傑出的社會主義寫實主義作品的代表；安德烈·梅爾尼科夫（Andrei A. Mylnikov）：〈和平的原野〉，也是充滿了革命浪漫主義色彩的傑作；彼得·克里沃諾戈夫（Petr A. Krivonogov）：〈布列斯特要塞保衛戰〉和庫克雷尼克塞（Kukryniksy，由三個藝術家組成的創作小組名稱，他們分別是：Porfiri N. Krylov，Mikhail V. Kupriyanov，Nikolai A. Sokolov）：〈末日〉都是這個時期的代表作品，這個時期作品具有史達林主義下的強烈宣傳色彩，同時也具有強烈的樂觀主義精神，這種精神，也延續到下一個時期的創作中去。

三、一九五三至一九六四年，赫魯曉夫時期：

一九五三年史達林去世，赫魯曉夫在藝術創作的意識型態控制上依然非常嚴格。

蘇聯這個時期的藝術創作基本是衛國戰爭前後的史達林時期的作品的延續，藝術家在社會主義寫實主義框架內，盡量完善技術，同時也具有強烈的對於共產主義未來的憧憬，因此他們的作品中洋溢著一種革命浪漫主義的氣氛，或者說是西方評論家稱爲「烏托邦」的氣氛。

一九五七年，蘇聯主持了在莫斯科舉行的第六屆世界青年聯歡節，活動中舉辦了大規模的美術展覽，參加展覽的蘇聯和國外作品達到四千五百件之多，來自五十二個國家的藝術家參加了展覽。這是歷史上最大型的藝術展覽活動，從正面看，這個展覽刺激了蘇聯的社會主義寫實主義藝術的發展，以及對於其他社會主義國家官方藝術的影響。而這個展覽還造成了另外一個結果，就是蘇聯當時出現了地下藝術活動，在一些青年藝術家家中舉辦展覽，後來形成風氣，是蘇聯當代藝術的構成內容之一。

這個時期的主流藝術依然是社會主義寫實主義的，也出現了不少很傑出的作品，比如這個時期的蘇聯藝術依然遵循史達林時期的嚴格控制的社會主義寫實主義道路發展，風格可以說是上一個時期的延續：蓋里·科傑夫（Geli M. Korzhev）的油畫〈戰爭的日子〉，這張作品原來是設計爲一個畫家在衛國戰爭時期的寒冷室內畫史達林肖像的，一九五三年史達林去世之後，他把作品畫成這個畫家面對空白的畫布，不知道要畫什麼，是否定史達林化的明顯開端；阿列克賽·麥茲里亞科夫（Alesei P. Merzlyakov）的油畫〈普希金與庫克別克會面〉是這個時期衆多的歷史題材作品之一；依夫謝·莫依申科（Evsei Moiseenko）的油畫〈紅軍到來〉具有蘇聯政府主張的革命浪漫主義的典型作品，作者技法嫻熟，影響很大；阿列克塞·特卡切夫和謝爾蓋·特卡切夫（Alesei P. Tkachev,Sergei P. Tkhachev）的油畫〈冬天的女郵遞員〉顯示了這個時期一些畫家開始把寫實主義主題表現轉移到色彩、技法的表現這個重點上，這張作品用筆奔放、色彩強烈，是這個傾向的典型例子；阿列克塞·特卡切夫和謝爾蓋·特卡切夫的油畫〈洗衣女〉也與上面一張具有相似的背景；奧根斯·扎達里揚（Oganes M. Zardaryan）絢麗的油畫〈春天〉，油畫是蘇聯的少數民族藝術家的寫實主義創作在這個時期最傑出的代表之一，這張作品無論從色彩、構圖、技法上在當時的蘇聯都具有很大的社會影響。

但是，其他類型的藝術也開始在這個時期被蘇聯青年藝術家進行探索，比如巴維爾·尼可羅夫（Pavel E. Nikonov）創作的〈肉〉就標誌著蘇聯當時的藝術已經出現了某些西方當代藝術的探索形式，這張作品與英國表現主義畫家法蘭西斯·培根的探索方向就十分相似；維克多·薩佛羅諾夫（Viktor A. Safronov）的〈衛士的旗〉，雖然是革命題材的、寫實，但是卻表現了這是蘇聯社會主義寫實主義藝術在一九七〇年代的新發展，一方面更加形式化，同時在表現官方的革命英雄主義要求基礎上，也表現了戰爭殘酷、冷漠的一面，是蘇聯藝術出現大規模的人性化的趨勢。

民俗化、形式的多元化也是蘇聯藝術在赫魯曉夫和後來階段的發展趨向，比如維克多·加洛夫（Victor G. Kharlov）的作品〈盧西沃諾村的最後一批居民〉就體現了蘇聯作品出現了民俗化、象徵主義化的新趨向；德米特里·直林斯基（Dmitri Zhilinski）：〈在老蘋果樹下〉是作者從俄羅斯傳統的東正教宗教繪畫中吸取營

養，發展出自己的獨特風格來的代表；維克多‧波普科夫（Viktor E. Poplkov）的〈七月〉以早期立體主義的某些手法，表現出逐步脫離寫實主義的新形式趨向；巴維爾‧沙達科夫（Pavel E. Shardakov）的〈牛奶女工們〉是蘇聯主流藝術大規模脫離革命主題，轉向民俗、日常生活描繪的方向代表作；亞歷山大‧羅馬尼切夫（Aleksandr D. Romanychev）的〈窗前〉反映蘇聯藝術向表現社會瑣碎主題轉化的發展。依夫謝‧莫依申科（Evsei Moiseenko）：〈小河〉是蘇聯藝術家個人風格發展的重要代表作品，在蘇聯當時影響很大。

馬依‧丹茲格（Mai V. Dantsig）的〈陽光明媚的日子〉是以色彩、筆觸技法為表現中心的作品代表；即使是正式官方的作品，特別是反映革命內容的創作，也都具有形式化、抽象化的趨向，比如亞歷山大‧斯莫林和彼得‧斯莫林（Aleksandr A. Smolin,Petr A. Smolin）的〈罷工〉就是一個例子。

一九六二年，蘇聯的非官方藝術運動正式出現，當時部分畫家舉辦私人展覽，他們設法得到莫斯科的全國美術家協會莫斯科分會的批准，在莫斯科的展覽中心舉辦純粹私人的展覽，作品具有強烈的個人表現特徵，這個展覽引起蘇聯共產黨總書記赫魯曉夫的注意，他在看了作品之後，表示對於現代藝術這種不受官方管理的泛濫的憤怒，要求加強對私人藝術創作的管理。但是，既然已經開了風氣，私人藝術展覽就無法禁止了。

一九七二年九月份，一批青年藝術家在莫斯科郊外的一塊空地上舉辦展覽，吸引了大量外國記者參觀，作品前衛、個人化，卻並沒有明顯的政治異議，但是由於外國媒介報導，引起蘇聯官方的震驚，出動大量警察，利用推土機推倒展覽，這個事件由於外國新聞報導，引起國際注意。是俄國地下藝術運動在國際浮現的開端。

一九七七年，部分蘇聯青年藝術家在倫敦的當代藝術院舉辦蘇聯地下藝術展覽，是西方最早展出蘇聯地下藝術。雖然西方對於地下藝術曾經一度很感興趣，但必須注意到的是：蘇聯的地下藝術無論在國內還是國際上都沒有能夠建立在藝術界的學術地位，僅僅被視為一種藝術異議活動看待而已，這與中國大陸一九七九年前後曾經出現過的「星星畫展」情況很相似。曾經因為與赫魯曉夫一度公開對抗而在國際知名的蘇聯雕塑家恩斯特‧尼茲維斯特尼在一九七六年充滿希望移民到美國之後，幾乎是沒沒無聞。

在參加地下藝術活動中，目前在西方還有一些影響的有三個，他們是埃里克‧布拉托夫、佛蘭西斯科‧因方特、依里亞‧卡巴科夫，他們在一九九○年代對於把俄羅斯藝術部分重新介紹入西方主流藝術，具有很大的促進作用。

蘇聯藝術的重大轉變時期是布里茲涅夫從一九六四年開始擔任國家領導的時期。他的領導時期與後來幾任領導：柯西金、安德羅波夫、戈巴契夫等可以串聯起來，視為一個階段，時間是一九六四到一九九一年蘇聯瓦解為止。

布里茲涅夫對於國際共產主義運動具有他自己的了解，他在擔任蘇聯元首的時期，提倡輸出共產主義，因此蘇聯顯示出野心勃勃的軍事擴張，捲入阿富汗內戰，

B.B格連科　在工作室內　油畫　1994

N.M克拉夫佐夫　哀悼　油畫（局部）　1993

軍事支持安哥拉共產黨政權，他的這些作為，激化了蘇聯內部的矛盾。一九六六年，他在蘇聯共產黨第廿七次大會上正式放棄了目標過於龐大的赫魯曉夫的七年計畫，對蘇聯經濟進行比較實際的推動，但是社會問題層出不窮，廿五萬名俄國猶太人移民去以色列，氾濫的地下經濟，一九七九年入侵阿富汗引起的廣泛反戰運動，都是困擾蘇聯領導的問題。

　　在布里茲涅夫任內，社會主義寫實主義依然是官方藝術的原則，但是出現了兩股新潮流：一是反對官方正統文化的反文化潮流，部分藝術家在自己的寓所舉辦展覽，與官方的正統藝術對抗，其中比較著名的有斯維斯亞托斯拉夫‧里赫特爾在莫斯科寓所舉辦展覽等；另外一個潮流是在官方的正式展覽中出現了非社會主義寫實主義的作品，是官方容忍的非主流藝術運動，稱為「被允許的藝術」。

　　布里茲涅夫時期的重大改變之一，其實是在寫實主義藝術本身的。原來蘇聯的社會主義寫實主義藝術都具有強烈的革命浪漫色彩，或者「烏托邦」色彩，情緒上是向上的、熱情的、積極的、進取的，而在布里茲涅夫時期和之後，蘇聯不少社會主義寫實主義作品，雖然依然採用了寫實的技法，但是情緒上卻更加主觀、消極，或者在表現革命主題的時候更加抽象化、觀念化。比如在雕塑上，史達林時代的雕塑都是英雄的，比如穆希娜著名的〈工人和女集體農莊莊員〉，情緒高昂、奮勇前進，非常強勢，而到布里茲涅夫時候和之後，則出現了類似伏爾加格勒（原史達林格勒）馬馬依高地的「史達林格勒戰役紀念雕塑群」這樣強調母性偉大、戰爭殘酷

的作品，也出現了用鈦金屬製造的蘇聯宇宙飛行員尤里·加加林紀念碑這種具有未來主義特徵的新作品，科學幻想主題成為這個時期雕塑很主要的動機，是這種改變的例子。

布里茲涅夫時期，蘇聯的藝術制度已經完善了，藝術家人數直線上升，一九七〇年代，蘇聯全國藝術家協會成員約為一萬二千四百人，其中的蘇聯共產黨黨員人數佔百分之廿，而其中畫家有五千人，全部由國家供養，為國家創作。接受國家委託的創作任務，參加全國美術展覽。

布里茲涅夫對於藝術的干預遠遠不如赫魯曉夫那樣嚴格，到一九九一年蘇聯瓦解以前，蘇聯的藝術家控制都是通過全國藝術家協會進行的，這個機構的領導都是由蘇聯共產黨中央委員會指派的，其中，從一九六〇至六八年第一任書記是史達林時代開始飆升的蘇聯藝術管理、意識型態控制的官僚謝羅夫，他在一九六八年去世，宣告了史達林式的意識型態控制結束，之後是從一九六八至一九七五擔任總書記的蓋里·科傑夫，他是一個很傑出的寫實主義畫家，而一九七六年以後是謝爾蓋·特卡切夫，他一直擔任到蘇聯在一九九一年瓦解為止。

到一九九一年蘇聯瓦解前，蘇聯的創始人列寧的形象始終是蘇聯藝術家創作的一個主題。但是，自從布里茲涅夫之後，列寧的形象就具有越來越人性化的發展，列寧不再是一個超人、一個英雄，而同時是一個可以接近的人，在尼古拉·列文切夫的作品〈病後〉、〈列寧與夫人克魯普斯卡亞〉中，列寧是一個衰老的、脆弱的老人；在擔任全國藝術家協會總書記的蓋里·科傑夫一九六五至八五年的作品〈談話〉中，列寧是一個可以親近的老人，這種傾向在不少作品中都可以看到。

一九六四至一九九一年期間的俄國當代藝術具有突出的寫實主義主流，除了官方要求之外，社會審美習慣也是主要原因。這個時期發展起來的藝術，在藝術史上一般視為俄國的當代藝術，其實，俄國的當代藝術具有兩個很突出的特徵：

（一）俄國當代藝術與傳統的社會寫實主義藝術具有非常密切的關係。

（二）俄國當代藝術另外一部分則從一九二〇年代的構成主義中發展起來，是俄國另外一個當代藝術的重要根源，比如奧爾格·庫德里亞索夫的作品就是這方面的代表之一。

這個階段蘇聯的當代藝術在寫實主義方向上分以下幾個大類型：

一、表現蘇聯重工業發展、經濟發展的主題。這部分作品大部分是官方展覽的需求。

二、通過以衛國戰爭為題材，表現對於戰爭的殘酷、對人性渲染的作品，這個潮流，曾經在中國大陸的「文化大革命」期間被有系統地組織批判。

三、民俗化

四、形式主義化

五、社會生活的寫實表現，特別是瑣碎的社會生活細節的表現。

六、個人風格突出，擺脫統一模式。

以上這部分的藝術家都是使用寫實主義方式來從事創作的，他們中間部分人利用

重新詮註寫實主義的方法，來發展寫實主義基礎上的新俄羅斯藝術。比如埃夫斯·莫伊申科的油畫作品〈八月〉，與廿世紀初期的彼得堡象徵主義派繪畫關係密切，特別與這個流派的「藍色玫瑰」集團中的庫茲瑪·彼得羅夫—沃德金的風格接近，是利用早期的俄國象徵主義來拓展寫實主義的嘗試。另外一個重要的當代畫家是德米特里·直林斯基，他的作品〈一九三七年〉描寫其父親在一九三七年史達林的肅反運動中被捕的情況，使用了中世紀宗教聖像畫的風格，反映的是反史達林的政治主題，與列賓的〈不期而至〉具有類似的內涵，而風格上則走古典道路，非常特別。他在一九八七年以來，受到中世紀俄羅斯東正教藝術很大影響。

俄羅斯現代藝術曾經出現過俄國現代藝術中很少見的表現主義人物繪畫的探索。代表人物有亞歷山大·德列文（Alexandre Drevin, 1889-1939），他從事的表現主義創作很有力度，也相當震撼，但是卻被史達林禁止，由於他拒絕服從史達林的合作要求，因此在一九三九年被處決；他去世之後，很長一個時期俄國沒有出現過表現主義，直到一九八〇年代，才有尼古拉·安德羅諾夫（Nikolai Andronov）、列夫·塔本金（Lev Tabenkin）等人重新開始類似的創作，其中塔本金在一九八七年創作的油畫：〈鷹〉具有早期德列文的作品很近似的特點，是俄國被中斷了的表現主義的延續，也成為當代俄國藝術的一個組成部分。

自從一九七〇年代以來，隨著蘇聯社會開始出現變化，藝術中持異議的藝術活動越來越多，比如一九七〇年就有藝術家在莫斯科的依茲瑪洛夫斯基公園舉辦異議展覽活動，其中舉辦這類展覽很積極的兩個藝術家維他利·科麥爾（Vitaly Komar）和亞歷山大·米拉瑪德（Alexandr Melamid），對於他們的公園展覽活動，官方都採用赫魯曉夫時代的方法進行阻止，但是隨著社會風氣越來越開放，官方的直接干預就越來越少了。一九七六年，他們在紐約舉辦了第一次國外展覽，被稱為「索特藝術」（Softs Art），其實是蘇聯式的普普藝術。在西方很受注目，但是，他們的普普和西方的普普具有很大不同，其中最不同的是他們的這類型普普完全不像西方普普具有針對大眾文化、消費文化的方向，而實質在於對西方正式文化的挑戰，希望推倒蘇聯政權，因此具有強烈的政治動機。所以並不等於西方普普的俄國式翻版。當然，他們的作品也具有普普的形式特徵，把官方的寫實主義形式變成具有通俗風格的商業符號，技法上採用純正的法國學院派方式，而內容上是政治普普加商業主義，雅俗共賞，高低不分。他們的代表作品是〈社會主義寫實主義的根源〉，描繪了史達林為代表智慧的女神繆斯環繞，古典與獨裁、嚴肅和刻板、沉悶與智慧等多種因素衝突。是西方廣泛發表的作品之一，二人因此也成名了。

這兩個當代俄羅斯藝術家在一九七八年移民到美國，之後佳作越來越少見。

一九九〇年代以來，在蘇聯解體前後，俄羅斯藝術出現了異化的現象。但卻沒有出現很多西方評論預期的政治反抗類型，藝術家大部分還是集中於藝術的本身探索上，蘇聯藝術家大約長期工作在強烈的政治氣氛中，因此在政權崩潰的時候，希望的不是利用政治立場來抨擊舊政治制度，而是希望脫離過強的政治藝術，在非政治化、個人化中找尋新發展。這種在藝術上非政治化的情況，是大部分前社會主義國

家中都出現過的一個歷程。

蘇聯—俄國在一九八〇年代到一九九〇年代末的藝術出現了很大的轉化，他們體現在一系列這個時期創作的藝術品上，比如轉化期的俄國藝術（1980 年代到目前）：西爾維斯特拉斯・德之亞烏克什塔斯（Silvestras V. Dzhyaukshtas）在一九六九年創作的油畫〈活動分子之死〉，作品主題含糊，沒有點明這個死者是什麼運動的活動分子，可以說是革命時期的活動分子，也可以說是蘇聯瓦解前的異議分子，這種藝術主題上模糊化的表現，和在技法上出現了某些早期野獸派的特徵，是蘇聯藝術開始逐步脫離官方路線的跡象；而謝爾蓋・謝斯圖克（Sergei A. Sherstyuk）在一九八九年創作的油畫〈我和父親〉，採用照相寫實主義手法表現兩代蘇聯人的外表和精神的區別，是蘇聯寫實主義藝術出現異化的代表，這張作品表現了俄國藝術家開始脫離正宗的學院派傳統，從思想上、技法上都開始走上不同的途徑。

對於蘇聯社會問題的關切，也是這個時期藝術家的創作要點之一，比如列夫・塔本金（Lev I. Tabenkin）在一九八七年創作的油畫〈難民〉抽象表現難民形象，對蘇聯的對外擴張政策的隱約批判，蘇聯藝術的異化趨向加強。

蘇聯藝術在一九八〇年代末期已經大相逕庭了，出現了很大的變化。西方影響、俄國自己的社會內容和審美觀的改變，都促成了新的變化，一九八七年蘇聯在莫斯科舉辦全國青年畫展，展覽上出現了大量非寫實主義的作品，形式上、思想上都與官方原則悖離。是蘇聯藝術即將發生質的變化的集中體現。

即使採用寫實方法，不少藝術家也寧願採用非革命主題，比如蓋里・科傑夫（Geli M. Korzhev）一九七七至八四年期間創作的油畫〈唐吉科德和桑喬・龐扎〉，是蘇聯油畫在題材上發生了巨大變化的集中體現，這張作品就是從西班牙古典作家塞萬提斯的名著《唐吉訶德》中找尋創作動機，完全沒有俄羅斯的題材根源關係了。蓋里・科傑夫一九八三至八九年創作的油畫〈馬路斯雅〉，利用裸體和道具來描繪一九二〇年代俄羅斯婦女形象，具有強烈的懷舊動機。都是擺脫官方社會主義寫實主義藝術的例子。

類似以傳統現代藝術的方式來反對僵化的官方政權的例子在俄國藝術家中並不少見，比如另外一個藝術家埃里克・布拉托夫（Eric Bulatov）：〈改革〉和他在一九九一年創作的另外一張作品〈列寧再見〉。都是利用寫實和象徵手法，來表達對於蘇聯政權無可奈何的感嘆。

時代過去了，一去不復返了，列寧在街頭的海報上，或者是以鐮刀斧頭組成的、人們熟悉的穆希娜的雕塑式的「改革」俄文字樣，都是對一個曾經光輝的時代的感傷。

在蘇聯瓦解的前後，越來越多的藝術家到西方，特別到美國從事創作，或者局部個人展覽，比如依戈爾・科陽斯提安斯基（Igor Kopistiansky）一九九〇年在紐約菲利斯・刊特畫廊展出的裝置〈構成〉，斯維特拉娜・科皮斯蒂亞斯卡雅（Svetlana Kopistianskaya）一九九〇年在同一畫廊展出的另外一個裝置〈故事〉，佛蘭西斯科・因方特（Francisco Infante）一九九〇年製作的照片裝置〈製造品〉，依里亞・

N.N.克拉夫佐夫　皇村（普希金在皇村）　油畫 1993

　　卡巴科夫（Ilya Kabakov）一九九〇年完成的裝置〈他失魂落魄‧裸體〉等，都在西方引起注意，但是他們缺乏俄羅斯自己的藝術語彙，因此在一陣熱之後，也就很快消失了，俄羅斯的當代藝術依然存在一個自我形象的問題。顯然，西方的當代藝術道路對俄國藝術家來說，是走不通的。

　　在這個大前提下，部分俄羅斯藝術家開始重新回到寫實的方向來，最近我們看到的不少俄國當代藝術，都是非常傳統的寫實內容，比如 B.B.格連科：〈在工作室內〉，N.M 克拉夫佐夫：〈哀悼〉、〈皇村〉、〈普希金在皇村〉，A.B.列別溫：〈亞歷山大‧涅夫斯基在費德洛夫修道院〉，T.B.馬克西姆邱克：〈不眠之夜〉，都是一九九〇年代以來的作品，都具有類似的特徵，因此，具有其獨特的社會含義，社會的、寫實主義的藝術，看來依然是俄羅斯藝術的一個主要的源流。

　　俄羅斯目前社會動盪、經濟衰退，藝術家的工作和生活與以前相比是天差地別，很多人非常傷感，比如蓋里‧科傑夫（Geli M. Korzhev）：〈穆坦們〉在一九八〇至一九九二年所創作的油畫，利用寫實手法表現了藝術家對於目前俄國社會的看法：社會是爲妖魔鬼怪掌握的。這種陰鬱的心態，看來還會在俄羅斯藝術家中維持相當長一個階段，俄羅斯藝術何去何從，是一個沒有人能夠回答的問題。

第14章　日本和韓國的當代藝術

　　亞洲地域廣大，民族眾多，包括了好幾個文化、政治、經濟背景完全不同的地區，比如東亞地區、東北亞地區、東南亞地區、南亞次大陸地區、中亞和中東地區這幾個部分都具有自己顯著的特色，互相完全不同，還有俄羅斯的亞洲部分也相當遼闊，要討論這麼大一個地區的當代藝術狀況，顯然是困難的。本文集中於東亞地區，論日本、韓國和中國大陸的當代藝術發展狀況，這種敘述，屬於抽樣性的討論，希望能夠反映出整個藝術發展的基本面貌。因為國內已經有大量篇幅介紹台灣的當代藝術情況，本文就不討論台灣部分了。

　　西方習慣上把我們稱為「東亞」的這個地區稱做「遠東」地區，其實這個地區應該包括好幾個部分，即包括中國大陸、台灣、韓國、日本、香港等國家和地區在內的東亞，和馬來西亞、泰國、新加坡、越南、寮國、柬埔寨、印度尼西亞、汶萊、菲律賓等國在內的東南亞地區。本文僅集中介紹東亞地區的當代藝術狀況。

　　西方藝術評論界一向對於東亞地區的當代藝術發展情況感到困惑。困惑產生的主要原因是西方長期以來忽視東方和非西方地區當代藝術的發展，在西方的現代藝術史中，東亞簡直沒有一席地位，如果討論，也僅僅介紹一、兩個日本的現代建築家而已，好像東亞從來沒有過現代主義藝術的探索。另外一個原因是東亞的現代藝術家比較集中模仿西方現代藝術，造成面貌雷同的情況。東方不少藝術家模仿西方現代藝術，使他們的作品很像西方的現代藝術類型，出現了東亞的印像派、後印象派、表現主義、立體主義、抽象表現主義、普普、觀念藝術、照相寫生主義藝術等等，與西方同類藝術比較，大同小異，這種情況更加造成西方對於這個地區感到沒有興趣。比如日本、韓國不少當代藝術家的作品，與西方的藝術非常接近，看起來好像是模仿品，這樣的情況，當然造成西方藝術界和評論界興趣索然的情況。

　　當然，不能因為有部分亞洲藝術家模仿西方現代藝術，就認為東亞藝術一無是處，甚至沒有自己的現代藝術活動，其實，東亞地區的現代藝術發展得也非常具有特點，在日本、韓國、中國大陸、台灣、香港這些地方，出現了很多很有影響力的現代藝術群體，並不比西方的現代藝術群體來得差。這個地區的不少藝術家在創作也都具有很強烈的個人觀念和動機，只是他們的創作很少明晰地得到解釋，不為西方藝術界了解，隔閡自然就會產生。

　　從文化類型來看，東方和西方長期以來都是兩種不同的文化模式的類型代表，自十九世紀以來，西方對於東方的興趣越來越大，逐步把東方做為一個研究和學習、借鑑的主要類型看待。西方對於當時的東方是矛盾的，一方面，西方人認為東方在經濟、政治上是落後的、愚昧的，但也對於東方悠久的文化遺產、對於東

方獨特的文化感到巨大的興趣，特別廿世紀初期以來，一批西方學者提出東方文化中的先進思想內容是西方文明中缺乏的因素，因此造成了廣泛的對於東方傳統文化的熱情。儘管如此，西方對於東方的感情一直是雜亂和矛盾的。

第二次世界大戰結束以來，特別是一九八〇年代以後，東方經濟和文化都出現了突飛猛進的發展和變化，亞洲的一系列大城市都變得面目全非，高樓大廈林立，商業高度發達，物質高度豐裕，其中日本發展最爲迅速，成爲僅次於美國之後的世界第二大經濟強國，而南韓、台灣、新加坡、香港在一九八〇年代成爲所謂的「亞洲四小龍」，一九九〇年代初，馬來西亞、泰國和印度尼西亞也因爲經濟發展突飛猛進，而成爲新的「三小龍」。一九七九年中國大陸開始了「開放改革」，經濟發展相當驚人，到一九九九年，中國大陸已經成爲世界上的第六經濟大國，這些發展，使得西方人對於東方刮目相看。這個蓬勃發展的經濟階段，是東亞現代藝術發展的基本背景和條件。

西方人對於東方人的一個很本質的立場是把東方人典型化。他們把亞洲人分成幾個不同的類型來看，以西方習慣的標籤來籠統的對待東方人，比如中國人都是極端的共產黨，日本人都是毫無人情味可言的經濟動物，阿拉伯人都是狂熱的穆斯林等等，這種典型化、面譜化、標籤化或者模式化的思想方法，是西方人對於東方藝術缺乏正確了解的主要根源。

整個東亞的藝術發展，都與這個曾經經歷過繁榮的「泡沫經濟」和一九九七年以來的經濟衰退相關的背景密切相聯。一九八〇年代末、一九九〇年代初期，當時整個東亞都處於膨脹的「泡沫經濟」中，所謂的「錢淹腳」情況極爲普遍，日本的現代藝術在這種前提下發展非常快，大型展覽層出不窮，收藏家以高價收集現代藝術品，政府也大力支持現代藝術的創作，日本國民和政府都努力把日本的現代藝術設法以各種方式打入國際舞台。一系列的大型日本現代藝術展覽受到國際藝術界的矚目，比如一九八〇年代的「對抗自然：一九八〇年代的日本藝術」展，以及原俊夫策畫的「原生精神」展等等。對於促進日本藝術的國際形象具有積極作用。日本當時因爲經濟繁榮，因此在積極組織日本的現代藝術之外，也注意組織其他亞洲地區的現代藝術展覽和傳統藝術展覽，比如「福岡藝術展」是典型的日本現代藝術展，而「東南亞新藝術」展則集中展示東南亞的現代藝術，因爲經濟繁榮，其他的亞洲國家，特別是東亞和東南亞國家也都不甘寂寞，又私人或者政府來組織各種類型的現代藝術展覽，其中以韓國、新加坡、台灣最爲突出。在這個浪潮中，東亞各國還出現了一些非常具有能力的藝術活動家和組織家，比如日本就出現了一些非常具有影響力的獨立策展人，比如南條史生、清水敏男、北川等人，還有原美術館的原俊夫、東京當代藝術博物館的鹽田純一等等也都具有很重要的促進作用。

除了亞洲，特別是東亞國家自己組織展覽、舉辦藝術活動，來促進自己和地區的現代藝術之外，西方主要國家也注意到正在興起的東亞現代藝術活動，不少西

方國家，特別是美國也都辦舉東亞藝術展覽和活動。美國一些中型美術館注意到東亞的現代藝術，因此舉辦各種類型的展覽，比如紐約皇后區的地方美術博物館曾經舉辦過「飄洋過海」、「一九八九年以後的中國新藝術」等等展覽，洛杉磯帕薩迪納市的亞洲太平洋博物館也曾經在一九七九年和一九九〇年兩次舉辦過中國大陸前衛藝術展覽。一九九八年紐約古根漢美術館舉辦的中國藝術大展，紐約幾個博物館聯合舉辦的亞洲藝術展等等，都對於促進東亞藝術在西方的了解起到重要的作用。其中，一九九八年九月在紐約的亞洲協會舉辦的「蛻變‧突破：華人新藝術」展影響相當大，這個展覽經過兩年的籌畫，包括了基本全世界所有華人的現代藝術代表作品，其中有來自台灣的十二位藝術家，香港的五位，中國大陸八位旅居海外的藝術家，卅五位來自中國大陸本身的藝術家，一共是八十一件作品，其中包括了繪畫、裝置、水墨、錄影、表演等等不同的形式，分別在紐約曼哈頓中城的亞洲協會內和在紐約皇后區的 P.S.I. 當代藝術中心舉行。這可以說是當代華人藝術在海外最集中、最大的一次集中展示活動，自然在整個藝術界引起廣泛關注。這些活動，都使得東亞藝術逐步融入主流。

不少東亞藝術家在歐洲和美國舉辦個人或者群體展覽，對於促進西方了解東方的現代藝術也起到重要的作用。一九八九年在法國巴黎的龐畢度文化中心舉辦了「大地魔法師」展覽，包括了宮島達男、黃永砅、顧德新等亞洲藝術家，而德國的「文件大展」則包括了川俣

（上）草間彌生　鏡房（Mirror Room,1990,mixed media, 200 × 200 × 200cm, Hara Museum of Contemporary Art）南瓜裝置 混合媒介裝置 1990
（下）村上隆
左邊〈玫瑰－金〉(Rose-Gold, 1992, gold leaf on wood, 125 × 125 × 6cm）金箔貼畫 1992
右邊〈鉑－金〉(Rose-platinum, 1992,platinum leaf on wood, 125 × 125 × 6cm）金箔貼畫 1992

左頁：
（上）Matakasada Kubota　進化 (La Traccia (Evoluzione) E-19, 1992, mixed media on canvas, 160 × 130cm）混合媒介布上繪畫 1992
（中）Takashi Narahare　結構 (Structure, 86-E-52, 1986, dolerite, 28 × 30 × 17cm）合成材料雕塑 1986
（下）荒川修作的裝置作品〈戰爭〉中 (At War (Who or What is This?) 1990, two deptychs, acrylic and graphite on canvas, the first 304 × 457cm overall ,the second 335 × 457cm overall; plus a ramp with six panels, mixed media on board with rope, each 122 × 122cm）由兩塊版拼和組成，前面有六塊版組成的坡道。

正、舟越桂、馮夢波等人作品，而在其他大型的歐洲現代藝術展中，東亞藝術家越來越引人矚目，比如蔡國強、村上隆、森萬里子、黃永砅、張曉剛、劉瑋、荒木經惟、森村泰昌、草間彌生、柳幸典、徐冰、谷文達等等的作品，在威尼斯雙年展和其他一些大型展覽中是很突出的。一九九八至九九年期間，由高名潞策畫的「蛻變‧突破：華人新藝術」在紐約和舊金山展出，更是西方藝術界中的大事情。無論巴西的聖保羅雙年展、威尼斯雙年展、德國卡塞爾文件展，還是其他的一些獨立的國際現代藝術活動，總可以看到大量的東亞藝術家，特別是中國大陸的藝術參與，這是東亞現代藝術逐步進入主流西方藝術的重要標誌之一。

一、日本的當代藝術狀況

在東亞的諸多國家中，日本的現代藝術和當代藝術是最突出的，也是比較成熟的。這個和日本戰後在美國的佔領和扶植下，接受了美國式的民主體制、全面接受西方的文化和生活方式有密切關係，與日本戰後的政治地位和經濟發展形態也具有密切關係。

從藝術發展的歷史來看，其實西方現代藝術在開始的時候，還受到過來自日本的傳統藝術的影響。日本傳統的藝術曾經在明治維新（1868-1912）開始之後逐步影響西方國家，日本的浮世繪是刺激產生西方的「新藝術」運動（Art Nouveau）的主要因素，從英國的插圖畫家比亞茲萊到維也納「分離派」的大師古斯塔夫，克林姆，無一不受到日本當時藝術的影響，美國現代建築大師佛蘭克‧萊特更加是推崇日本建築，因此，日本藝術對於西方來說，並不陌生。而在「明治維新」之後，日本通過不斷學習西方的經濟、科學技術來強化自己，在這個過程中，自然也學習了西方的藝術，包括當時流行的學院派傳統和正在出現的印象主義、後印象主義，以及後來的立體主義、表現主義、野獸派等等的潮流。從十九世紀下半期到第二次世界大戰爆發之前，一方面是西方不斷學習和吸收日本藝術的因素，來豐富現代藝術發展，與此同時，日本也開始受到西方藝術的影響，本身的民族藝術開始發生改變，這是日本藝術現代化的開端。因此，日本的現代藝術是在西方現代藝術的直接影響下發展起來的。

從歷史發展的角度來講，日本的現代時期是從一八六八年的明治維新運動開始的，明治時期日本希望能夠借鑑西方工業力量和科學技術，來促進民族經濟的發展，是一個自強的洋務運動。日本在這個過程中逐步走向軍國主義的方向，到十九世紀末、廿世紀初，日本在東北亞地區打敗了中國和俄國軍隊，並且佔領了韓國、台灣，逐步走向發動世界大戰的邊緣。在這個時期中，日本開始模仿西方文化，在藝術上出現了日本的印象主義、日本的立體主義、日本的野獸主義、日本的表現主義之類的運動，這些藝術中的模仿痕跡很重，民族的、自我的實質內容則比較少，不少日本藝術家到西方，特別到歐洲學習，把西方現代主義藝術帶到日本，發展卻並不充分。一九二六年以後，日本裕仁天皇就位，日本進入更加野

心勃勃的發展階段，在藝術上也遠遠比明治時期要進取，出現了具有很濃厚日本情緒的現代藝術。一九三○年代，日本發動侵略中國和太平洋的戰爭，日本早在一八九五年佔領了台灣，一九一○年佔領韓國，在這個殖民化的擴張基礎上再侵略中國，一九四一年太平洋戰爭爆發，日本捲入了企圖佔領整個亞洲的大戰，國力民力全部投入戰爭中去，在這個前提下，具有強烈個人特色的現代藝術自然成為可有可無的文化形式，遭到壓抑。戰爭期間，日本的藝術變成為軍國主義服務的宣傳工具。因此，日本真正的現代藝術的發展，應該是在第二次世界大戰結束之後才開始的。

在明治維新時期，日本人對於整個西方文化、西方生活方式，甚至西方人具有一種盲目的崇拜心理。當時日本人大部分藝術家都對於西方藝術有一種絕對的崇拜態度，通過各種途徑設法學習西方藝術的方法，在這個背景下，當時來到日本的少數西方藝術家和理論家，對於促進日本的這種建立在崇洋的心態基礎上的日本藝術現代化達到了推波助瀾的作用。在這一派崇拜西方的浪潮之中，卻有極少數西方學者提倡日本應該注重自己的傳統文化和傳統藝術，並且明確指出：日本的傳統文化並不落後於西方的現代文化，日本的現代藝術應該在發展傳統文化的基礎上進行，而不是一味模仿西方。其中最重要的人是美國哈佛大學的畢業生恩斯特·費諾羅沙（Ernest Fenollosa, 1853-1908），他在明治維新的時期來到日本，做為一個學者，一個哲學家，他提倡日本重視和發展自己的傳統文化，不要簡單否定傳統，對於日本日後的藝術發展，他的影響是很大的，費諾買沙一八七八年來到日本，在東京帝國大學（現在的東京大學）教授哲學，他對於中國和日本的文化非常感興趣，特別對於日本的佛教藝術興趣很大。他與自己的日本學生岡倉天心（1863-1913，又稱為「Tenshin」）合作，企圖促進日本藝術界對於自己文化的重視和認識。因此，在日本現代藝術發展的初期，已經具有傳統派的有力聲音，來提醒日本藝術家不要走模仿西方的道路。

十九世紀末和廿世紀初期，日本政府了解到做為一個強權，文化形象是非常重要的，為了提供日本在世界上的認知水準，日本政府有計畫地資助日本傳統藝術和手工藝，並且把這些傑出的民族藝術品拿去參加各種類型的國際博覽會，這個行動使日本的藝術受到國際廣泛的注意，也引發了類如「新藝術」運動之類的西方藝術運動。日本文化開始被西方欣賞和接受。因此，在現代藝術剛剛開始發展的早期階段，日本本身受到來自西方的影響，遠遠沒有它對於西方的影響來得大。日本政府對於藝術活動的支持、干預和控制也從此開了頭，到第二次世界大戰期間，日本藝術終於淪為日本軍國主義的宣傳工具，直到一九四五年戰敗之後，盟國對日本進行佔領時期為止，日本藝術才逐步擺脫政府的全面支持和干預狀態，進入比較個人化發展的新階段。儘管如此，雖然日本在戰後開始再次受到西方藝術影響，特別是當時流行的西方現代藝術影響，但是政府對於藝術的政治內容還是非常嚴格地進行審查，政府干預藝術的陰影依然長期存在。

二、日本的現代繪畫發展

日本的現代繪畫是日本現代藝術中發展得最早的一個範疇。早在一八五五年，在明治維新之前，日本政府就已經成立了一個專門研究西方藝術和文化的國家機構（日文稱爲「Bansho Shirabesho」，即英語的「Institute for the Study of Western Documents」），專門研究西方的繪畫技巧。這個研究的是日本希望了解西方技術的一個組成部分，非常重視西方藝術教育，特別是學院派繪畫教育的課程設計。這個政府機構逐步成爲日本早期在藝術上西化研究的中心和教育中心。其中有些人成爲日本西方式繪畫的開創人，比如高橋由一（1828-94），他就是從這個中心畢業的，他了解到西方現代藝術不僅僅是技法的改革，而且是思想上的一場革命，他是日本第一個對於西方藝術創作的本質比油畫技法更加重視的人，他與英國當時旅居日本的插圖畫家查爾斯・威格曼（Charles Wirgman, 1835-91）學習，自己的西畫技巧越來越成熟。他在一八七七年創作的〈三文魚靜物〉反映了他當時努力要掌握西方技法和西方的藝術創作精神的動機。

一八七六年，在明治維新開始的八年以後，日本成立了第一個西式的藝術學校，雇用了一批義大利畫家來教授西方繪畫。其中最具有影響的一個是安東尼奧・豐塔涅西（Antonio Fontanesi, 1818-81），他是巴比松畫派的畫家，雖然他在日本教學的時間僅僅只有一年，但是卻造成了整整一代跟隨他的風格的日本畫家，也促成了日本對於歐洲浪漫主義繪畫風格特別熱中的日本民族新審美觀。他的學生中不少成爲日後日本繪畫的中堅人物，比如淺井忠（1856-1907）、黑田清輝（1866-1924）等等。這些人都在日後到歐洲深造，把歐洲的印象派技法和風格帶回

（上）野田哲也　日記，1968 年 9 月 11 日
(Diary, 11 september 1968, 1968; wooduct and silkscreen on Japanese paper, 82 × 82cm)　木刻與絲網印刷（日本紙）1968

（下）Arira Arita　無題 (Untitled, 1992, oil on canvas, 381 × 762cm)　油畫 1992

日本，使日本也產生了印象主義運動。

明治維新一九一二年結束，在此以後，日本的繪畫出現了更加複雜的發展過程。當時日本出版了具有前衛思想的文學刊物《白樺》（Shirakaba，《White Birch》），這是向日本藝術家介紹歐洲印象主義、後印象主義藝術的最主要刊物。這份刊物的出版時間在一九一二至一九二三年期間，對於日本早期的現代藝術家具有決定性的影響力。這個時期的不少日本畫家作品體現出一種通過西方繪畫手法，把西方情緒改變爲日本式情感的努力，比如畫家岸田劉生（1891-1929）的創作就是這種類型的典型代表。岸田劉生是荷蘭大師文生·梵谷的崇拜者，之後對於北歐文藝復興一系列大師，比如杜勒（Albrecht Durer）、凡·艾克（Jan Van Eyck）也極爲崇拜。他的作品，特別是他的人物肖像都具有強烈的表現趨勢，是日本早期現代藝術的傑作之一。

日本在第二次世界大戰時期的現代藝術，自然受到軍國主義、民族

（上）清水九兵衛的〈紅龍〉（Red Dragon, 1984, painted aluminium, left elements, length 13. 75; right element, length 10.4cm) 油漆鋁 1984 左邊一個長13.75公分，右邊一個長10.4公分。

（下）Kyoji Takubo 奧布利斯特（Obelisk, 1985, wood concrete, gold, oilstrain and coal tar, 700×70×70cm) 木頭、水泥、金、油漆、煤瀝清 1985

主義情緒的深刻影響，因此具有濃厚的政治煽動性。但是，也有少數畫家簡稱現代主義立場，描繪很具有印象主義和唯美情緒的作品，其中以畫家梅原龍三郎（1888-1986）的創作最典型。他的作品一方面是日本藝術家對於西方印象主義的喜好的發展，同時也對於日本軍國主義的擴張有一種由衷的高興和自豪。他在日本佔領華北之後，曾到北京畫了不少風景，比如一九四○年的油畫〈紫禁城〉等等，這些作品都具有一種樂觀主義的氣氛，手法上與後印象主義、野獸派具有一脈相承的地方，當然，除了他的純藝術的立場之外，日本軍國主義在當時的勝利，也使他的作品具有一種按捺不住的樂觀主義、興奮在內。這個時期不少的日本的西畫都具有類似的泛民族主義、軍國主義情緒特徵在內。

戰後日本藝術界全方位對西方開放，因此藝術上與西方更加密切，日本產生了類似西方的新藝術運動，比如抽象表現主義、極限主義、行動藝術（kinetic art）、普普藝術、歐普藝術等等。這些藝術流派在日本引起藝術家們廣泛的興趣，做爲最喜歡模仿先進國家的日本人來說，模仿這些當時最流行的藝術風格自然是天經地義、義不容辭的事情。這個背景，也正造成了日本的戰後藝術，特別是繪畫的民族內容不強。

在日本的各種類型的繪畫中，除了西畫之外，日本傳統的繪畫也具有很重要的意義，傳統繪畫也在戰後經歷了現代化的過程。日本的現代藝術發展，必須包括傳統繪畫的發展過程在內，才能夠說是完整的面貌。

日本的傳統繪畫在明治維新之後逐步發展和改進，在這個時期產生了相當水準的發展。十九世紀，日本出現了兩個傳統繪畫大師，他們是狩野芳崖（1828-88）和橋本雅邦（1835-1908），他們受到安東尼奧·豐塔涅西的鼓勵，吸收西洋繪畫的技法，特別是強烈和鮮艷的色彩，使日本傳統繪畫出現了重大的改變。狩野芳崖爲中心，形成了日本當時的狩野畫派。他們開創了日本畫和西畫結合的探索開端，之後出現了一批以傳統繪畫爲基礎，吸收西方繪畫技法特徵來發展日本畫的藝術家，包括下村觀山（1873-1930）、橫山大觀（1868-1958）、菱田春草（1874-1911）等人。他們開創了「日本畫」運動（nihonga），使日本繪畫脫離了中國水墨畫的影響，走上獨立的發展道路。繪畫連裝裱形式也發生了改變，從中國式的立軸轉爲裝鏡框的西式，是日本傳統繪畫上的一個重大轉折。

日本畫從此成爲日本現代藝術的一個重要的流派，並且出現了一代又一代的新人，其中最著名的包括前田青邨（1885-1977），是第二代最重要的藝術家，還有今村紫紅（1880-1916）、安田靫彥（1884-1978）、小林古徑（1883-1957）、速水御舟（1894-1935）等人，都在日本畫的發展上有過重要的貢獻。在技法上吸收了西方繪畫的精華，融合了日本傳統工藝的某些特點，發展了日本畫。從地理上來看，日本畫的創作集中在京都地區，這裡的日本畫創作是繼承了本地區傳統的畫派的手法，加以發展起來的。其中最強調Maruyama-Shijo畫派方法在發展日本畫上的重要性的是畫家竹內栖鳳（1864-1949），他和他的女學生上村松園（1875-1949）一起，

他們把傳統的浮世繪風格和西畫的色彩、構圖等因素結合起來，使日本畫具有傳統的本質，同時又具有西畫的技法，對於日本畫的發展具有很重要貢獻。

第二次世界大戰以後，日本畫持續發展。並且越來越現代感，技法也越來越豐富。題材上依然是花卉、風景，同時也加入了現代化的都市景觀和抽象形式，成為使用傳統的工具和材料表現日本現代化的主要領域之一。出現了類似東山魁夷、平山郁夫這樣的日本新繪畫大師，影響了整個廿世紀下半葉的日本藝術。

三、日本的現代版畫藝術

日本現代藝術的另外一個重要的領域是木刻版畫。自從十七世紀以來，浮世繪已經把日本的版畫推到一個國家文化的高度，得到日本社會的接納，也是最早為西方所崇拜和喜愛的藝術形式。現代以來，日本的木刻版畫依然是藝術創作的主要方式之一。

日本版畫在十九世紀已經受到西方繪畫很深刻的影響，成立了日本當時最重要的通商口岸的橫濱為名稱的畫派，稱為「橫濱繪」（Yokohama-e）。作品具有明顯的西方藝術的影響，具有透視、解剖、現代色彩這些西方繪畫中的特徵。與傳統日本版畫大相逕庭。題材也出現了現代化的發展：暴力、怪誕、黑色幽默，新的版畫大師也形成，比如河鍋曉齋（1831-89）和月岡芳年（1839-92）是其中最傑出的代表。小林清親（1847-1915）是從事版畫創作的藝術家中，受西方影響最大的一個，他本人是查爾斯·威格曼的學生，對於寫實藝術有很好的掌握，一八九五年中日戰爭時期，他以寫實的手法，採用木刻版畫形式記錄這次戰爭，作品真實而生動，是日本版畫達到寫實性的新高度。

廿世紀初期，日本版畫出現了兩個發展的趨向，一個稱為「新版畫」（shinhanga）運動，目的在於改造陳舊的浮世繪，以適應現代藝術的需要，也增加藝術中的浪漫主義成分。風景、女性都是很普遍的題材。主要的藝術家有如川瀨巴水（1883-1957）、橋口五葉（1880-1921）、吉田博（1876-1950）和伊東深水（1898-1972）等人。這個流派比較傳統，也很世俗化，受到日本社會民眾普遍的歡迎。

另外一個發展趨勢稱為「創造版畫」（sosakuhanga,「creativeprint」），這是日本版畫藝術中走歐洲方式的一個運動。藝術家不僅僅創作版畫，同時要參與整本書的插圖設計過程，因此，具有更深的與出版物內容關聯的特點。代表整個流派的代表人物是恩地孝四郎（1891-1955）和山本鼎（1882-1946），他們都設計過不少書籍插圖，風格上更加接近歐洲現代主義。注重色彩，而不像傳統的日本木刻版畫以線條為主要的形式。

日本的版畫是日本現代藝術非常主要的媒介之一，但是隨著時代的發展，木刻版畫逐步不流行，作為曾經是日本藝術的主要形式之一的這個媒介，其地位已經被石版畫取代，雖然在一九八〇年代前後曾經有過短暫的木刻的回顧情況，但是作為主流來說，木刻版畫鼎盛的時代應該說已經過去了。

　　除了繪畫、版畫之外，雕塑也是日本藝術的重要範疇之一。日本的雕塑長期以來僅僅局限於宗教性的造像，寫實雕塑計畫不存在，日本現代雕塑可以上溯到一八七○年明治維新開始時期，當時日本聘請義大利雕塑家文森佐・拉古薩（Vincenzo Ragusa）和一些其他的歐洲雕塑技工來日本作雕塑，從而把歐洲雕塑的技術引入日本。通過西方人的傳授，日本人學會了翻鑄青銅的現代技術，也學會了寫實雕塑的技法，進一步形成了三元的、立體的思維習慣。因此，初期的日本現代雕塑家開始創作非宗教性的雕塑作品，這種歐洲式的寫實雕塑與其傳統的雕塑具有很大的差距。日本出現了幾個重要的現代雕塑家，其中受到影響的日本雕塑家高村光太郎（1883-1956）和荻原守衛（1879-1910）都有很傑出的創作，他們把日本的雕塑推進到浪漫主義階段和現代主義階段。戰後以來，日本的雕塑越來越國際化，傳統的手法和媒介逐步被拋棄，形式越來越抽象，並且佔領了日本現代

森村泰昌　與神遊戲（Playing with Gods (#3 Night), 1991, color photography, 360 × 250cm）彩色攝影拼貼 1991

右頁：
（上）Masaaki Sato　報刊亭（Newstand No. 59B, 1991-92, oil on canvas, 168 × 203;）油畫 1991-92
（下右）中川直人　沙的肖像（portrait of Sand, 1991, mixed media on canvas, 277 × 193cm）混合材料，畫布 1991
（下左）舟越桂　遙遠的地方（The Distance from Here, 1991, painted camphor wood and marble, height 82cm）木雕，彩繪，大理石 1991

雕塑的主要地位。戶外雕塑也越來越多，取代了以往以室內雕塑爲主的情況。與此同時，部分日本現代雕塑家也依然從傳統手工藝中吸取營養，來發展自己的新藝術。

四、當代日本藝術狀況

嚴格地講，直到廿世紀上半葉，日本的現代藝術基本上還是處於模仿西方現代藝術的狀況中。因此，日本出現了西方所發生過的一系列現代藝術運動，這些運動都來源自西方，從思想內容和形式上與日本自己的發展沒有多大關係，比如日本的印象主義、日本的後印象主義、日本的未來主義和日本的構成主義等等，最後還出現了日本的超現實主義，一步一步發展，始終走的是西方的路。但是，日本卻始終沒有能夠發展出真正的自己的現代藝術來，究其原因，除了日本因爲與西方相隔遙遠而造成的對於這些藝術運動的了解缺乏對於西方藝術運動的思想內容無知之外，日本藝術長期習慣在紙上創作與西方全部是油畫的方式也大相逕庭，東西方的差異顯然是非常巨大的。因此，日本想要在藝術上全盤西化並不容易。

在這個基本上全盤西化的藝術發展過程中，開始出現了一些新型的日本藝術家，他們不同意完全西化的途徑，希望能運用日本的傳統藝術持續發展，成爲日本現代藝術中的純粹傳統派，與此同時，日本則還有一批藝術家主張全面西化，使日本藝術完全成爲西方式的，在當時的背景下，就是要求日本藝術全盤向印象派的方向發展，這是日本現代藝術中的西方派。

第三部分的藝術家則探索從日本傳統中找尋能夠與西方現代藝術結合的地方，探索現代藝術民族化的可能性。但是他們的人數和影響都非常有限。根據《獨立報》（the Independent Newspaper）的藝術和藝術拍賣專欄記者加拉丁‧諾爾曼（Geraldine Norman）的估計，第三部分的藝術家在日本的藝術中的比例和影響很有限，作品佔日本藝術品市場也很小，他們的作品大約佔當時日本全國藝術品總量的百分之廿左右。在市場上影響也就不大。因此，雖然他們的主張具有很先進的地方，但是卻沒有辦法左右日本藝術發展的潮流。日本藝術在十九世紀末、廿世紀初期都一直處於傳統派和西化派之間的搖擺中。

自從日本侵入中國華北以來，日本逐步捲入與整個亞洲的侵略戰爭中，到一九四一年太平洋戰爭爆發，在整個第二次世界大戰期間，日本與國際社會基本是完全隔絕的，處於戰爭狀態，因此，日本的藝術界也自然與西方藝術完全隔絕了，日本藝術家基本生活和工作在與外界完全沒有聯繫的狀況中，他們不了解現代藝術發展的狀況。直到戰後，以美國爲首的盟軍佔領日本，逐步促使日本民主化和開放化，日本才開始重新與外界有接觸，日本的藝術才真正走上現代階段。

戰後初期，西方在一九三○至四○年代期間產生的現代主義藝術在日本藝術家中造成了很大的興趣和衝擊，在諸多的西方現代主義流派中，戰後發展得非常迅

速的美國抽象表現主義對於日本藝術界的影響最大最深。一九五○年代，有兩張抽象表現主義大師傑克森·帕洛克的繪畫在日本參加西方藝術展覽而展出，引起很大震動。一九五一年，東京舉辦了一個稱爲「法國現代藝術」（Modern Art of France）的展覽，展出了當時流行的稱爲「非正式藝術」（the new French art informal）的法國新潮藝術作品，對於日本藝術界影響更大。在這個展覽的影響之下，日本於一九五四年成立了最早的前衛藝術組織「Gutai」小組（the Gutai group），這是日本現代主義藝術的眞正開端。

「Gutai」小組的核心人物和精神領袖是吉原治良（1905-1972），他是一個非常成功的生意人，同時也是一個很敏感、很智慧的藝術家。吉原治良想創造出具有日本特點的現代藝術來，而他發展的基礎是從歐洲和美國走過的途徑考察做爲參考。一九五五至五六年期間，「Gutai」小組這個組織舉辦了兩次露天的前衛藝術展覽，非常激進，大部分的作品都是臨時性的，這種臨時性的藝術創作方式，在日本的傳統藝術中是從來沒有存在過的，因此，即便在觀念上來說也是一個大的改革，有些藝術評論家認爲這兩個展覽中展出的「Gutai」小組的作品中，已經包含了後來義大利「貧窮藝術」（Art Povera）的基本內容和形式。

一九五○年代後期，「Gutai」小組的藝術家開始轉向比較傳統的創作方向，風格與法國當時流行的「非正式藝術」的抽象繪畫風格非常接近，這種轉化的原因之一是經濟上的，因爲大部分藝術家都不得不找出路謀生，不能僅僅在純藝術上流連。另外一個原因是法國藝術評訥家米切爾·塔皮奧（Michel Tapie）的推動。塔皮奧是法國的「非正式藝術」的主要促進者和精神領袖，他對於日本的「Gutai」小組很感興趣，因此鼓勵這個藝術集團的藝術家成員從事比較常規的、傳統的藝術創作，他主張他們的藝術一方面應該具有這個小組初期的風格和面貌特徵，但是，也應該同時具有比較容易銷售的市場功能。在他的促進下，這個藝術團體日益注意市場運作和國際聲譽。一九五八年，日本「Gutai」小組作品第一次在紐約的重要畫廊「瑪廈·傑克森」（the Martha Jackson Gallery）展出，一九五九年，「Gutai」小組第一次在歐洲舉辦展覽。名聲越來越大，而它的風格也逐步成爲程式。它在日本現代藝術中的前衛功能就越來越弱了。這個小組一直持續到一九七二年，到其領袖人物吉原治良去世時才才正式結束，它是日本現代藝術中存在時間最長的一個集團。因爲吉原治良去世，小組頓時沒有領導，群龍無首，馬上瓦解，這也可以說明吉原治良在這個前衛藝術運動中的舉足輕重地位。

「Gutai」小組是日本戰後早期的現代藝術運動，它的作用不僅僅是其展覽和創作，更重要的是它培養了整整一代日本現代藝術家，其中比如Matasaka Kubota的創作具有非常獨特的個人風格特徵，他能夠把西方當時藝術的思想和精神、技法和自己的融合了起來，發展出具有自我特徵的新現代藝術風格。對於日後日本現代藝術的發展具有相當的影響作用。一九七九年以後，Matasaka Kubota遷移到義大利居住和工作，雖然人在義大利，但是他的作品依然一直具有「Gutai」小組的

風格特徵。比如他的作品〈進化〉具有強烈的抽象表現主義特徵，紅、黑兩色對比，筆觸強有力，是很典型的這個小組的作品。

另外一個參加過「Gutai」小組的雕塑家 Takashi Narahara 與現代歐洲和美國雕塑也有非常密切的關聯，他的作品體現出現代雕塑的精神，也體現了日本精細的手工傳統。他早年是學習數學的，後改藝術工作，因此作品中經常具有嚴峻的數學統計的痕跡。他的作品受到當時在紐約流行的極限藝術和觀念藝術的深刻影響，Takashi Narahara 一九六六年移居美國，一直居住到一九七○年代初期，紐約的生活給予他很深的影響，因此，他的作品反映他周圍的事物和環境。他的作品〈結構〉創作於一九八六年，採用兩塊石頭夾著中間的黑色圓柱，具有強烈的對比感，是日本雕塑中很特別的一個發展方向。

另外一個日本現代藝術家草間彌生也具有很明晰的把西方現代藝術和日本的傳統文化結合起來的創作趨向。這個女藝術家一直非常活躍，她曾代表日本參加威尼斯雙年展，但是她早在一九六六年已經歸化，成為美國公民了。她的作品因此

具有更加強烈的美國環境影響的痕跡，她努力把日本傳統的大眾文化和美國現代藝術精神結合起來。而日本通俗文化中的電子遊戲機的痕跡，是她經常突出表現的。她在一九九○年創作的〈鏡房〉採用了在房間的四壁裝滿鏡子、整個室內佈滿人造的南瓜的裝置形式，具有很高的美國當代裝置的特點，也具有很高的娛樂性。

另外一個具有國際影響力的日本現代藝術家是野田哲也，他的作品〈日記，一九六八年九月十一日〉，是描述他和一個以色列婦女婚姻的經過，他採用大量攝影資料做為手段，通過版畫和印刷處理，拼合成為一個畫面，人物使用攝影轉絲網印刷，每個人物旁邊都有小字說明，是一個很特別的作品。

日本現代藝術家中也有一些

不太爲西方所知道的人，他們沒有遵循西方當代藝術的發展，而依然故我地採用日本傳統藝術和傳統繪畫技法從事現代藝術創作。在技法上，他們使用了很傳統日本手工藝的方法，製作新作品，比如金箔的應用就是一個非常明顯地使用傳統技法的例子。金箔的使用，在西方其實也早已有之，比如東正教的大量聖像畫的底部都是金箔的，當代西方藝術家克萊因（**Yves Klein**）創作的〈單金〉就是援用這個傳統，但是在近代以來並不普遍，這種技法在傳統日本的手工藝中卻一直大量使用，日本藝術家中就有人延續傳統的金箔技法，從事創作，顯然是以傳統做爲改革和推動藝術發展的嘗試。其中比較典型的代表人物有村上隆：他在一九九二年創作的

（上）Bong，Tae Kim 非磨（Nongrientable. 94-114. 1994,acrylic on canvas，182 × 182cm）壓克力畫 1994

（下）白南準 鳳凰的電子象徵聲音（Electro-Symbio phonics for phoeni × (detail), 1992, 60 television sets, plus neon panels.）60台電視機的裝置 1992

（左頁下圖）柳幸典 Hinomaru 的光環（Hinomaru illumination, 1992, as in-stalled at the Fuji Television Gallery, neon and painted steeel. 350 × 450 × 40cm）裝置 1992

兩件作品－〈玫瑰－金〉和〈鉑－金〉是金箔貼畫和鉑箔的貼畫，簡單而傳統，又很具有現代感。

日本藝術家 Akira Arita 也是當代日本藝術代表人之一，他的作品採用純抽象的方式，單一色彩（經常是黑色的），雖然具有西方抽象繪畫的類型特徵，但是同時也具有傳統日本藝術的風格，他在一九九二年創作的油畫〈無題〉是這種風格很突出的例子。

當代日本雕塑家清水九兵衛和 Kyoji Takubo 也都是這類型的藝術家。清水九兵衛一九八四年創作的雕塑作品〈紅龍〉是日本對於普遍問題的一個解釋，也企圖在東方和西方的雕塑藝術混雜中找到一個具有普遍性的視覺因素。這個龍是抽象的、扭曲，也具有傳統的形式感，可以看到西方現代雕塑家大衛·史密斯（David Smith）和安東尼·卡羅（Anthony Caro）的作品影響痕跡。

日本當代雕塑家 Kyoji Takubo 的作品〈奧比利斯克〉則與加利福尼亞的光和空間藝術流派（Californian Light and Space），比如埃里可·奧爾（Eric Orr）的作品具有千絲萬縷的聯繫，更加國際化。

對於西方人來說，最難了解的日本藝術，其實是最傳統的藝術，越是西方化部分，他們越能了解，比如日本現代藝術家 Masaaki Sato 以報紙架為中心的一系列的繪畫，看起來好像是照相寫實主義作品，仔細看才會發現報紙上的文字特點，作品具有鏡子一樣的對於現實的反映特徵。表現了東西方在視覺傳達是由於語言造成的隔閡，這也正是這個藝術家自己在紐約生活時的切身感受。比如他在一九九一至九二年期間創作的油畫〈報刊亭〉就是很典型的代表作。這張作品使用照相寫實主義手法，描繪了紐約報刊亭的景象，透過高度商業的報刊雜誌，表達出作者對於現代社會的感受和看法。

另外一個日本現代藝術家中川直人的作品則具有一些相當不安定的因素。他採用的創作因素有些可以在傳統的日本藝術中找到，但是卻採用了具有混亂、不安的手法處理。隱約提示在作品的背後存在著一些不安定的內容，作品後面還有潛在的意義。好像觀眾要被迫去觀看他們不要看的內容一樣。他在一九九一年創作的混合材料繪畫〈沙的肖像〉是這種風格的代表作品，畫面上是沙、石頭、化石、石器工具，歷史的痕跡，中間一條羽毛象徵這朦朦朧朧的非永恆性、變化性，充分表達了作者的藝術觀點。

最近日本藝術出現了兩個不同的發展趨勢，這兩個趨勢都對於日本和西方的傳統藝術的審視態度而界定的，具有文化和社會批評的特徵。一個趨勢是採用傳統的技法來表現新的內容，比如雕望家舟越桂採用日本最正統的傳統木雕技法從事創作，而內容卻是當代的，他在雕塑技法上運用了木雕和拼砌的方法，內中包含了一些具有寫實主義特徵的細節，如比採用大理石製作的眼球等。這種方法在本歷史悠久，早在鎌倉時期（the Kamakura Period, 1185-1392）就曾經使用過類似技法來製作雕塑。但是，舟越桂絕對不是一個古典風格的模仿者，他的目的是要創

作一個具有普遍意義的人物形象，不具有特別的東方或者西方特徵，是一個抽象觀念上的人。要賦予這個人以精神表現的內容，在作品中他使用了日文「天主教」這個字，表現他在創作時立意要做傳統保持距離。他在一九九一年創作的雕塑〈遙遠的地方〉使用了木、大理石雕塑，加以彩繪，表現的是一個穿白色襯衣的男子，形象現代，手法則非常古老，一個完全是非東方、非西方的觀念上的個人形象。

另外一個日本現代藝術家森村泰昌則從西方傳統的經典作品下手從事創作，他的攝影作品具有強烈的西方經典作品的特徵，但是卻採用了很折衷的手法處理。他的作品〈與神遊戲〉他以站在十字架下的兩個遊客，手中拿著照相機，豔俗的背景前面是三個吊在十字架上的塑料玩具娃娃，這個動機一方面影射日本傳統演藝男性扮演的女性的角色，這種角色在日文稱為「ｏｎｎａｇａｔａ」（ｆｅｍａｌｅ ｉｍｐｅｒｓｏｎａｔｏｒ），同時也影射日本少女目前狂熱的西方商業文化的偶像。因此內容是描寫的東西方衝突和共同點，被稱為「對立的統一」，西方一些藝術評論家認為森村泰昌的作品與孔斯（Jeff Koons）的作品具有異曲同工的地方。而文化的差異給予他更多的發揮空間。

另外一個趨向則是從目前政治的符號著手，對於民族文化提出新的思考。比如畫家柳幸典一九九二年的裝置作品〈Hinomaru 的光環〉利用霓虹燈和彩繪的鐵條組成了日本國旗的形象，在黑夜中發光，把商業主義和民族形象混為一體，具有一定的諷刺性。

柳幸典是一個膽大的藝術家，他把日本國旗來作創作，把國旗改成一個商業標誌，不但在日本是標新立異的，同時在這個民族感極強的國家中如此不恭的使用國旗作裝置，也是膽大妄為的行為。他的作品〈螞蟻農場〉使用一個裝滿彩色沙子的盒子，每個盒子中的彩色沙子形成一個國家的國旗的圖案，盒子之間用塑粒管連接，然後放入一些螞蟻，螞蟻在塑料管中來來去去，在國旗盒子中跑動，把彩色沙子形成的國旗圖案搞亂，柳幸典認為：這些螞蟻代表了世界上的無政府力量，它們把人為的國家、政治版圖觀念打破，說明人為的政治界限是如何的沒有意義。日本的民族主義分子和動物保護組織對於他的作品都非常的反感。

日本當代藝術在戰後現代藝術的基礎上發展起來，一方面走西方的道路，形成類似西方的流派；另外一方面出現了借用民族文化、民族傳統、傳統技法來改造日本藝術的新流派，他們的創作引起亞洲藝術界和國際藝術界廣泛的興趣。

五、當代韓國藝術

韓國是在十九世紀下半葉開始接觸到西方的現代藝術的，一九九〇年，一個英國建築家受當時朝鮮政府的邀請，在漢城設計和建造了具有西方文藝復興風格的 Toksu Palace 宮，這個石結構的建築於一九〇九年完成，一年以後，韓國被日本吞併，成為殖民地。這個建築在第二次世界大戰之後成為韓國的國家藝

術博物館。從建築風格來看，這個建築具有非常突出的歐洲折衷主義特色，是韓國早期受西方藝術和建築影響的典型例子。這應該是西方藝術和建築開始進入韓國的開端。

日本長期以來都企圖入侵韓國，因此在一八九五年發動華戰爭，打敗了中國軍隊，重創北洋水師，從而強迫中國推出與韓國的軍事聯盟條約，開始侵入韓國，到一九一〇年，日本正式吞併韓國，韓國成為日本的殖民地，日本侵領韓國長達卅五年之久，這種受外族奴役、控制的歷史狀態，使韓國人生活在一種非常古怪的文化形態中：日本不允許韓國本身文化存在，文化方式是日本的和通過日本帶來的歐洲式的，卅五年中間，這個國家卻唯獨缺乏自己的傳統文化生存空間。日本有計畫地消滅韓國民族和民族文化特徵，以致使韓國政府在日本投降之後，不得不專門組織尋找、保護即將遺失的文化遺產的工作，找尋韓國的傳統建築和藝術，並且設法重新復興傳統民族文化，這在其他東亞國家都是沒有過的。韓國政府在韓戰以後，全力以赴地設法恢復傳統文化，企圖重新恢復自己的文化傳統。

六、韓國畫

日本佔領時期，韓國畫做為一種民族藝術的形式處於被壓抑的狀態中，只有少數畫家依然堅持韓國畫的創作，其中比較重要的有兩位，即 Choosk-chin 和 An Chung-shik，他們的風格，所謂的韓國畫，其實與中國清代的江南諸流派相近，一九一一年，韓國的皇家設立了繪畫院，以期促進韓國傳統繪畫的發展，這個畫院在一九一九年關閉。在短短八年中，這個畫院卻依然培養出不少畫家來，因為處在日本佔領時期，畫院的風格也有些不倫不類，受到日本畫和西方繪畫的雙重影響，畫院的畫家的風格是日本和歐洲風格混合的。一九二二年，日本佔領當局舉辦韓國藝術的年度展覽，企圖推動新的日本式的學院派風格。日本的這個活動雖然遭到韓國的傳統藝術家的堅決反對，但這個活動的影響卻是無法否認的。這個時期出現了一系列具有代表性地位的藝術家，其中最著名的包括有 Kim Un-ho, Yi Sang-bom, Ko Hui-dong, Pyon Kwan-shik, No su-hyon 等人。

日本投降之後，韓國藝術在政府的促進下，重新恢復對於傳統藝術的重視，一九五〇年代以來出現的新藝術家都具有這種振興傳統的努力特點，其中比較重要的藝術家有 Kim Ki-ch'ang，Pak Nae-hyon，Pak No-su 等人。他們都精於水墨，同時也在筆觸、色彩應用上體現了大膽的探索趨向。形式也越來越抽象。目前韓國畫存在著兩個大流派，一個是傳統派，與十九世紀沒有多大的出入，是中國水墨繪畫的一個延伸；另外一派則是改革派，利用韓國畫的材料、工具、媒介、技法，創作新的內容，包括非常抽象的、觀念的藝術形式，企圖運用傳統方法改造韓國畫的發展方向。但是，韓國畫在西方基本完全沒有影響，是相當本地化的一種藝術形式。

七、韓國的西式繪畫

Ha, Chong-Hyun 結合部 91-37 (Conjunction 91-37, 1991, oil paint pushed throgh coursely woven hempen cloth, 194 × 260cm) 油畫 1991

柳幸典 螞蟻農場 (the World Ring Ant Farm (detail), 1990, ants ,colored sand, plastic boxes and plastic tubes, 170 boxes each 20 × 30cm, seen here as installed at LACE, Los Angeles, 1991)

　　韓國的西畫是通過中國在十八世紀傳入的。一八九九年，韓國聘請一個荷蘭的畫家爲韓國的皇帝和太子畫肖像，是韓國人最早直接看到西方人作畫。韓國畫家 **KO Hui-dong** 曾經在這個時期到日本學習歐洲的繪畫，他把歐洲的技法帶回韓國，當他寫生的時候，引起藝術家們的嘲笑，最後不得不改回傳統的韓國畫。但在他的影響之下，有好幾個韓國青年去日本學習西畫，他們成爲韓國當代繪畫的奠基人，其中包括了 **Yi Chong-u**，**To Sang-bong**，**Kim In-sung** 和 **Pak Tuk-sun** 等人。他們回國以後，通過創作和教育影響韓國藝術，從而形成韓國自己的西式學院派，他們幾位就是韓國學院派的核心人物，在他們的影響下，韓國絕大部分畫家僅僅局限在西方十九世紀的學院派風格中發展，技法陳舊、思想保守，即便在第二次世界大戰結束後的很長一段時間內，韓國繪畫一直徘徊在歐洲十九世紀學院派範疇中，在一九六〇年代舉辦的韓國全國畫展中，充斥大量的這類型作品。

　　對於繪畫如此保守、陳舊，青年畫家們是非常不滿意的，部份人開始提出要改造西畫，把現代藝術帶入韓國，突破學院派傳統的韓國畫家包括了 **Kim Hwan-ki**、

Yu Yong-guk、Kwon Ok-yon 等人，他們致力於改造韓國陳舊的藝術形式，以新的藝術語言、思維來改造韓國藝術。他們放棄寫實主義，轉向抽象繪畫，在他們的領導和影響下，韓國的新西式繪畫蔚然成風，而韓國的新繪畫也越來越與西方現代藝術的繪畫風格接近。自從一九八○年代以來，韓國政府日益放鬆對出國的限制，因此越來越多的韓國青年到西方學習藝術，他們回國以後，投身到藝術創作的行列來，成爲改造韓國藝術的新生力軍。歐洲、美國的當代藝術對於當代韓國藝術造成很大的影響。

八、韓國的現代藝術

　　韓國的現代藝術起步雖然晚，但是在前衛性、探索性上卻並不落後。在其現代化的發展過程中，韓國與日本有許多相似的地方。但是，也具有相當的區別，韓國曾經淪爲殖民地，自從一九一○年以來即被日本吞併，長期的日本統治，使韓國無法避免地受到日本文化的影響。早期韓國的西式繪畫和雕塑的風格和影響都不是直接來自西方，而是來自日本。在長期的殖民統治期間，韓國基本沒有現代藝術的活，真正現代藝術的開端，是一九五三年韓戰結束之後的事情。韓戰結束之後，美國在韓國的影響急遽升高，成爲影響韓國文化和藝術面貌的另外一個主要因素。韓國的藝術家在從事藝術創作的時候，有意無意地都會體現出這種影響來。雖然不少韓國藝術家都先到歐洲，特別到巴黎學習，但是創作上的美國影響卻比歐洲影響更深刻。

　　韓國的現代藝術家在一九七○年代開始形成了一個抽象繪畫集團，稱爲「單色集團」（the Monochromists），顯然是受到美國的抽象表現主義影響，這個集團具有很重要的意義，對於韓國現代藝術的發展具有重要的作用。這個流派的創作作品都採用單色製作，在畫面上以筆觸、肌理爲訴求中心，主要的代表人物是韓國藝術家 Ha Chong-Hyun，他的作品具有典型的「單色集團」的特點，他採用非常粗糙的紡織品做畫布，增加肌理感，而使用粗糙的布做裝飾，則又是韓國的傳統手法。Ha Chong-Hyun 在創作的時候也具有自己獨創的技法，他把油畫顏色塗在畫布後面，通過擠壓，使顏色穿過畫布纖維之間的空隙，擠迫到畫布面上，再用手指和其他工具畫出痕跡，因此具有類似建築塗抹和書法的雙重效果，很有特色。Ha Chong-Hyun 一九九一年創作的油畫〈結合部91-37〉，是他的風格集中的代表。這個藝術家代表了韓國現代藝術中企圖把民族傳統技法、審美觀和西方當代藝術運動的風格結合起來的嘗試。因爲「單色集團」依然堅持繪畫方式，因此他們的作品在韓國具有相當的國內市場和社會基礎，是當代藝術與社會認同結合的很重要的流派。

　　當然，「單色集團」在國際上了解是很少的，它主要是韓國本身的前衛藝術集團，真正引起國際注意的韓國藝術家是堅持走國際主流風格路線的一些人，其中以白南準（Nam June Paik）最爲著名。他使用電視、錄影、電腦來作裝置，開創了

新的信息時代的裝置方式，因此在全世界都具有相當的影響力，是韓國目前最突出的國際性藝術大師。白南準的經歷也並非是單純韓國的，應該說他更加是國際性的藝術家。他在一九六〇年代就開始在歐洲居住，與當時歐洲非常前衛的「激流派」（音譯為福魯克薩斯，the Fluxus Croup）關係密切，與當時歐洲重要的藝術家約瑟夫・波依斯（Joseph Beuys）在藝術上是同事。他很早就採用電視錄影技術來從事創作，在全世界也是處於最前衛的地位。白南準一直在這條藝術道路上發展，逐步成為一個國際性的藝術大師。他的作品被世界各地的現代美術館收藏和展出。他的新近作品，比如一九九二年創作的電視裝置〈鳳凰的電子象徵聲音〉是用六十台電視機做的裝置，他採用電視機建造了一個好像機器人一樣的形式，每個電視機都播放兩種不同的近乎抽象的節目內容，不斷重複、循環放映錄像帶，具有很強烈的視覺特徵，也具有資訊化時代特有的那種孤獨感、隔膜感、技術感，而從個性來說，白南準也是一個很孤立、很孤獨的人物，他把韓國藝術家的形象推到國際高度，應該說對於韓國的現代藝術具有很重大的意義。不過他長期旅居外國，對於韓國本身的藝術發展的促進作用很有限。

　　韓國與日本的文化背景類似語言也屬於同一個語言類型，在藝術上，韓國藝術家具有很突出的自我特徵，我行我素，發展方向很不一樣，很少能夠形成西方式的大型藝術運動或者潮流。比如韓國藝術家 Bong Tae Kim 的創作就是一個很典型的例子。他以佛教動機從事創作，卻從韓國民間工藝中借用了強烈的民族色彩，很具有自我特點。他在一九九四年創作的壓克力畫〈非磨〉採用了佛教符號的動機，豐富的韓國民間工藝的色彩，描繪出旋轉式的圖騰，是很有代表性的作品。

　　另外一個韓國藝術家 Kim Jong-Hak 體現了當代和韓國民族藝術發展的矛盾和衝突。韓國當代藝術中越來越流行的人物繪畫，Kim Jong-Hak 的創作吸取了韓國早期原始藝術的一些因素，採用全抽象的形式，他與 Ha Chong-Hyun 一樣，主題簡單、樸素，採用彩色紙張作畫，色彩強烈，代表了當代韓國藝術的一個發展的趨勢。他一九九三年創作的混合媒介繪畫〈三個梨子〉具有韓國傳統的特點，採用了三聯畫方式，畫面上三個梨子的形式和手法都是傳統韓國的，但仔細觀察，可以看見在紙上有隱隱約約的痕跡，原來他採用了一層一層的渲染方法，把肌理、英文字母都層層壓在畫上，因此畫中有畫，意義雖然模糊，但是現代繪畫的觀念傳達卻是非常強烈的。

　　韓國政府和藝術家集團全力以赴建立本國的國際形象這點是有目共睹的。在各種類型的國際展覽、博覽會上，韓國總是佔有很顯著的位置，並且展覽攤位也相當大，這是非常令人矚目的努力。但是，韓國的藝術從總體來看，依然還沒有打入國際主流的力度和總體水準，但是一方面這個國家既然已經出現了類似白南準這樣的世界級大師，說明它是具有這個實力的，另外一方面是政府高度重視韓國藝術在國際上的地位，有潛力，有政府支持，因此這個國家的當代藝術肯定會有更大的發展空間。

第15章　當代中國大陸藝術

　　中國大陸當代藝術引起國際藝術界廣泛的興趣與注意，一方面是因為大陸的藝術是從完全封閉、藝術僅僅為政治服務的這個範圍突破而發展起來的，因此，在意識型態的突破和改變上具有很特別的意義，而大陸的青年藝術家在現代藝術發展上也具有相當令人側目的成就，使大陸現代藝術雖然比其他國際發展要遲得多，但是在藝術的成就上卻毫不落後，並且能夠形成自己的特色。西方國際重大的藝術博覽會，比如威尼斯雙年展，德國的「文件大展」等等，中國大陸的現代藝術所佔的比例越來越大、越來越引入注目，是有目共睹的現象。

　　中國大陸的現代藝術開始時間應該在「文化大革命」結束之後，應該在一九九七年前後，到一九七九年，大陸出現了一系列新潮藝術活動，基本是都集中在對西方早期現代主義，或者稱為「經典現代主義」時期的藝術風格的模仿和探索，但是一九七九年北京的「星星畫展」卻突破了僅僅在風格、藝術形式上的模仿，而利用藝術表示不同的政見，開創了街頭具備非官方戰略的先例。到一九八○年代上半期，各種類型的前衛藝術群體非常多，活動很活躍，一九八五年在安徽的黃山附近舉辦

王勁松　大合唱

了討論油畫的座談會，俗稱「黃山會議」，是大陸的現代藝術從單純的模仿西方現代主義藝術形式向觀念轉變的轉折點。黃山會議以後，大陸的現代藝術進入到一個新的階段，模仿和探索西方的現代藝術思潮，一方面非常多姿多彩，另外一方面也充滿了五花八門的噱頭，這個發展到一九八九年在北京舉辦的「中國現代藝術大展」達到多元化、混亂的高潮，隨著這年夏天的動亂，這個喧鬧的現代藝術探索熱潮終止了，中國大陸的現代藝術進入到另外一個比較沈悶的發展階段。與此同時，商業主義泛起，大陸的藝術出現了非常複雜的模稜兩可局面。

　　從歷史的角度來看，大陸的現代藝術家應該分為四代，第一代是「文革」期間形成的「知識青年」代，這一代比較具有強烈的使命感，心靈都有創傷，藝術上受到大陸的「革命現實主義」很強烈影響，在這一代的推動下，產生了「傷痕」藝術、

「鄉土」藝術、「尋根」藝術的潮流，對他
們來說，藝術的鑑定準則是「真、善、
美」，對於普通百姓他們有很強烈的同情
心，對於社會的陰暗面他們也非常敏感，
對於他們來說，藝術的作用依然是社會性
的。

第二代人是一九八○年代中期之後崛起
的新人，他們更加注重藝術思想的探索，
他們大部分出生於一九五○年代後期，一
九八○年代初期他們都在大學中，受到當
時大量介紹到中國大陸的西方現代思潮很
大的影響，雖然他們的人生經歷是與「知
青」代有相似的地方，但是因為「文革」
時期他們還年幼，因此這種經歷還沒有第
一代那樣刻骨銘心，他們因而在西方現代
思潮進入的時候採用了更加客觀、或者更
加非個人化的方式來看待藝術，具有自己
的觀察性，雖然第二代與第一代相差很
大，但是他們都有相似的地方，那就是他
們都希望建立新的中國理想主義的藝術和
文化，他們具有強烈的建立構造、建立新
體系的願望。

第三代統稱「潑皮」型，他們都出生於
一九六○年代，「文革」對於他們來說僅
僅是大人聊天時的議題，自己沒有什麼記
憶，他們生活在一個觀念不斷變化的時
代，他們以前的所有藝術家都遵循藝術應
該干預、指導、影響生活的原則，而到他
們的時期，藝術的干預、指導、影響作用
基本不存在了，基本是失敗了，社會對於
藝術的功能看得很冷漠，很不在乎，藝術
家也不再是以前那種受到社會尊敬、具有
社會地位的人，而西方現代主義思潮來得
匆匆，去得匆匆，生活、精神、社會都是
殘破的，沒有什麼主要的、突出的社會大
事件，什麼具有影響力的思潮，沒有什麼

（上）宋永紅　乘公共汽車　100×100cm　布上油彩
1991
（中）方力鈞　系列一（之三）　80.2×100cm
油彩、畫布　1990-91
（下）岳敏君　轟轟　250×182cm　布上油彩　1993

人們一致認同的價值觀，能夠對他們產生深刻的影響。第一代有「文革」的衝擊，第二代有西方現代主義思潮的影響，而第三代是一無所有，有的只是無聊感、玩世不恭感，這樣，他們的藝術也就反映出這種感覺來。

第四代其實是第三代的延續，在思想背景、社會背景、文化背景上非常相似，只是更加年輕，他們生在「文革」結束以後的一九七○年代，不但生活豐裕，資訊也豐富，西方文化對他們來說是很容易接觸到的，而他們人生經歷處在大陸經濟改革的大氣氛下，自然缺乏那種強烈的社會使命感，或者對於西方的思想文化的興趣，對他們來說，甚至連第三代的無聊表現也有些顯得缺乏興趣，因為表現這種玩世不恭的動機，也顯得很累。他們生活在一個講物質究功利的時代，因此，他們的藝術具有很強烈的市場化實用主義特色，也充滿了機智地對於潮流的玩意的掌握和模仿。他們很難再形成一個大的文化氣候，藝術對他們來說，僅僅是一種生活的工具，而不是思想的表現，因此，從文化價值角度來看，第四代基本沒有形成自己的體系，是否能夠像前三代一樣形成自我的系統，也要看大陸的發展趨勢而定。目前討論大陸的現代藝術，基本是討論前三代人的藝術。

對於大陸現代藝術曾經有過的幾個大起伏，筆者在《藝術家》雜誌上曾經連載的〈中國大陸現代藝術史〉，內中有很詳細的討論，特別對一九八九以前的發展討論特別細緻，也就是說：對於第一代、第二代現代藝術家和他們的創作有詳細的討論，因此在這裡就不重複了，這裡僅僅集中討論一九八九年以後的發展情況，特別集中討論部分第一代、第二代藝術家在這個時期的創作，和以「潑皮文化」自稱的第三代人的創作。

一、大陸現代藝術的初期情況（1977-1989）

中國大陸的當代藝術發展，原則上看，分為三個大階段，其中在一九七七至一九八○年前後，是比較形式主義發展的階段，因為長期以來大陸的藝術僅僅局限於社會主義現實主義，以致到一九七七年文化大革命結束後，藝術家對於形式主義非常熱中，其間湧現出各種各樣的畫社，比如一九七九年的北京油畫研究會，一九七八年的「上海十二人畫展」，以及雲南的「申社」，湖北的「晴川畫會」等等，比比皆是，均集中對寫實主義的突破，其中借用了不少西方早期現代主義的因素來推動改革。類似表現主義、立體主義、達達、未來主義等等都有人嘗試。一九七九年北京的「星星畫展」是第一次以藝術來達到某種政治訴求的開始，自然遭到官方的反對。

這個時期大陸的青年藝術家們具有很大的衝擊力量，他們處於一種「文革」以後的興奮狀態，對於能夠有可能突破寫實主義、現實主義的範圍，在藝術形式上進行更加自由的探索感到由衷的高興。與此同時，由於這批藝術家或者是「文革」前已經從事藝術的老一代，或者是「文革」中曾經做過「知識青年」的一代，都對於藝術的功能具有比較類似的立場，受到革命現實主義的長期薰陶和影響，他們都具有

強烈的社會責任感，強調藝術的社會功能，因此產生了一系列具有強烈社會背景的藝術運動，比如「傷痕」藝術、「鄉土」藝術等。這一代的藝術家，比如陳丹青、羅中立、程叢林、何多苓等等，都是從這個著眼點進入自己的創作的，隨後目前他們的風格或許與當時的大相逕庭，但是爲世人記得的他們，依然是那個時代的，具有鮮明的社會動盪的痕跡。

也有部分人企圖走非主題化、非社會化的方向，但是在一九八○年代上半期，這種探索往往會被認爲是「形式主義」的，不但官方如此認爲，並且即使當時的一些具有很強烈探索精神的前衛藝術家，也不會苟同形式的試驗。

一九八五年「黃山會議」前後，大陸的現代藝術開始出現了一個很大的轉變，從形式的模仿轉爲思想觀念上的探索，稱爲「八五新潮」時期，包括的時間是一九八○年代的下半期，當時在大陸出現了越來越多的以觀念爲中心的藝術群體，包括東北的「北方藝術群體」、四川的「西南藝術群體」等等，從它們的藝術主張來看，是比較強烈的延續西方現代主義曾經走過的各種流派的道路探索方式。因此大致可以把一九八○年代前五年視爲對西方現代藝術形式的模仿和探索階段，一九八○年代的後五年是對西方的現代藝術思想觀念的學習、反思和吸收的階段。當時，西方的現代主義思想通過大量的翻譯作品出版，大規模地傳入大陸，對於大批青年知識分子帶來了巨大的影響。因此，在藝術上出現了對於影響西方當代藝術思潮的學習的高度興趣，這樣也就促使不少青年藝術家開始從思想的角度來探索西方現代藝術的本質，來指導自己的創作。

當然，在第二個階段中，要把西方現代藝術觀念與中國的情況結合起來，做爲藝術創作的動機，自然有不少誤解、偏差，所以在藝術創作上也出現了一些非常幼稚的、莫名其妙的現象。但是這些現象僅僅是支流，而不是主流。總的來說，中國大陸的現代藝術家在一九八○年代末開始逐步了解西方現代藝術思潮，自己就開始成熟了。

這股浪潮到一九八九年達到登峰造極，結果是一九八九年在北京的中國美術館舉辦的第一次中國現代藝術展。這次展覽集中呈現了中國大陸當時藝術界發展的水準，也充滿了對於當代藝術不了解所引起的混亂，因爲誤解和認識上的偏差，加上部分藝術家求勝心態，所以也出現了不少莫名其妙的「作品」，在展覽中孵雞蛋、賣蝦、開槍等等，這些其實都不是主流的東西，但是卻具有最大的新聞和社會效應，因此也被媒體大肆宣傳，也成爲官方禁止這類型當代藝術的口實。一九八九年以後，現代藝術在很大程度是遭到禁止，在一系列政府的藝術學院中，類似裝置這種現代藝術的手段也被明文禁止。因此一九八九年是一個轉折點，一個分水嶺。

從本質的側面來看一九八九年以前大陸現代藝術發展的路程，可以簡單把它分成兩個階段，一九八五年以前的大陸現代藝術運動是企圖清算所有的藝術，也包括「文革」結束初期的所謂新藝術，一方面走形式主義道路，企圖推翻社會現實主義在大陸長期的控制，另一方面則走鄉土化道路，出現了類似傷痕藝術、鄉土藝術這

樣的運動，影響很大。這兩者最後都變成矯飾主義的東西，也就具有濃厚的形式主義特點：一九八五年以後，大量的群體出現，一方面要求取得在中國大陸的社會創作自由和社會地位，另外一方面也強烈反對這種矯飾的形式主義，所以說，一九八五年的「八五新潮」既反對了「文革」和之前的所有的社會現實主義的藝術，也反對了一九七七至一九八五年期間的形式主義藝術，具有很強烈的批判特徵。因此，一九八五年的「中國現代藝術大展」，其實是一九八五年以來藝術發展的總結和巡禮，並不包括一九七七至八五年期間，也就是第一階段的任何作品在內。一九八九年，中國大陸前衛藝術已經突破了傳統的、經典現代主義的局限，走出了視覺藝術的傳統媒體，而開始應用裝置、人體、行為進行混合處理，具有強烈的社會性、公共性，在公共場所舉行的行為藝術活動，對於大陸官方來說，是相當挑釁的，這種情況，自然造成在一九八九年夏天的動亂之後，大陸意識型態管理部門集中力量批判和清理「中國現代藝術大展」。

中國大陸具有非常獨特的特點，首先它是世界上碩果僅存的共產主義國家，在這裡還保存了幾乎在世界是已經不存在的意識型態，依然強調馬克思、列寧主義原則、毛澤東思想，堅持社會主義道路、無產階級專政，這種意識型態的東西，本身是一種百年的模式，因此也自然是一種類型流行風格式的媚俗（Kitsch），而一九七九年開放改革以來，如洪水一般湧入中國的西方商業文化，也更加媚俗，意識型態的國家特有的媚俗和社會生活、商業文化上的國際化的媚俗，形成全世界獨一無二的雙重媚俗背景，而這兩種媚俗表面上看是對立的、水火不相容的，而事實上，它們又在中國大陸結合得很好，具有一種莫名其妙的協調性。如果一個外國遊客看見一間中國人民解放軍總參謀開辦的五星級大酒店，或者中共某官宣傳部開設的芬蘭蒸氣浴室，這種協調性就真是令人啼笑皆非了，而中國大陸的藝術就不得不在這樣的交叉文化生態中發展。目前在美國的大陸評論家高名潞曾經稱這個現象為「雙重媚俗」，不無道理。

嚴格地來講，大陸藝術家與西方現代藝術的正式接觸是在一九八九年夏天的動亂之後才開始的，這次事件，首先從政治挑戰性方面引起西方藝術界對中國大陸的興趣，西方開始具備專題的大陸現代藝術展，大陸藝術家也開始受到西方國家的邀請，去舉辦各種類型的展覽，包括集體展和個展。一九九○年的「明日中國」展，一九九一年的「我不和杜象玩牌」展等等，之後的展覽越來越多，形成潮流，而舉辦展覽的博物館級別也越來越高，直到一九九八年在舊金山現代美術館舉辦中國大陸現代藝術大展，這些都是大陸藝術開始逐步走向國際的重要的事件。

一九八九年以後，大陸的現代藝術出現了很大的轉變，部分當時的前衛藝術家移民到西方，比如谷文達、黃永砅、吳山專、徐冰、蔡國強、楊詰蒼、高名潞、費大為、侯瀚如等等，他們經過一段非常艱苦的探索過程，逐步進入西方主流藝術，成為在西方和大陸以外很主要的一支藝術創作力量，活躍在眾多的國際藝術展覽中，吸引了全世界對中國大陸藝術家的注意；而在大陸本身，除了鋪天蓋地的商業藝術大潮之外，少數藝術家依然努力維持現代藝術的發展，一方面依然具有模仿西方當

代藝術的痕跡，另一方面則開始探索把當代人的思想和中國的冷漠現實結合起來，創作具有中國特點的現代藝術，也很令人注目。一般來說，這些創作活動可以分成以下幾個發展的類型：（一）玩世的寫實主義；（二）政治波普；（三）豔俗藝術；（四）海外大陸藝術家的創作；（五）傳統寫實主義和傳統水墨藝術的持續發展。筆者在一九九八年《藝術家》雜誌上有專文介紹大陸當代藝術發展狀況，內中對於寫實主義、傳統水墨的發展狀況有介紹，因此這裡就不再重複這個部分。

　　以下對大陸現代藝術的玩世的現實主義、政治波普、國際化發展等三方面的情況進行一個簡單的介紹。

二、玩世的現實主義

　　中國大陸的現代藝術，經歷了一九八○年代的動亂、起伏之後，在一九八九年終於進入了一個比較沈悶的階段，夏天的動亂之後，整個大陸進入了政治、文化和思想的整頓期，藝術上充滿了異議和個人探索色彩的現代藝術也就自然進入低潮。一九八九年以後大陸的藝術思潮相對蕭條，一方面是藝術全面的商業化，不少畫家都轉向為適應市場的創作，嚴肅的藝術創作被認為吃力不討好而被擱置；另外一方面是思想上的貧乏，對於任何西方的現代思潮都感到無所適從，無論是佛洛依德還是卡繆，無論是尼采還是德希達，這些曾經在一九八○年代中激起不少青年藝術家思潮起伏的西方新思想，都在現實前面顯得無能為力，人們所面臨的是破碎的現實。

　　在這種前提下，少數藝術家認為沒有任何現成的觀念能夠幫助藝術家的精神

喻紅　黃花肖像

劉曉東　田野牧歌

和創作，因此轉向或是冷嘲熱諷，或是冷漠觀察的新創作方向，這就是一九九○年代初期出現的「玩世不恭的現實主義」和政治波普在大陸流行的主要社會背景。所謂「玩世不恭的現實主義」，其實沒有一個約定俗成的名稱，有些人稱之為「玩世現實主義」，也有人稱之為「潑皮式的現實主義」，其實所指的對象都是一樣的。

一九九○年代初期，在整個文化處於低潮的時期，大陸出現了一批新人，利用近乎客觀的方法、帶有玩世不恭的態度、有點冷嘲熱諷的意思、使用寫實的手法來創作，即為「玩世的現實主義」派。他們都畢業於正式的藝術學院，受過正式的美術訓練，從年齡來看，他們比一九八○年代風起雲湧的一代要小十歲以上，不少人還是第一代的學生，他們一方面沒有第一代對於西方現代以上形式的那種熱忱，同時也沒有第一代那種強烈的社會感和責任感，缺乏第一代那種悲天憫人的氣質，但是對社會感到隔膜、寒心、緲遠、孤立，因此試圖用最平庸的寫實手法來表現這種自我感受。在創作是具有相當強烈的自我趨向，利用幾乎是絕對客觀的寫實技法來描繪社會平庸的題材，內中包含了無可奈何的、玩世不恭的自我立場。這類型的作品於一九九○年代初期相當普遍，甚至一度成為青年藝術家的潮流，比如一九九○年中央美術學院的劉曉東、俞紅畫展，一九九○年末的宋永紅、王勁松畫展，一九九一年的方力鈞、劉煒畫展，一九九一年武漢的曾凡志畫展，還有思潮的沈曉彤、忻海舟、上海的劉大鴻等人，都是很突出的這個時期的代表。

其實這種玩世的態度，早在一九八五年已經隱隱約約地在大陸的現代藝術中出現了，但是南京地區出現的「新文人畫」中，有少數畫家開始用玩世的方法來創作，比如朱新建以誇張的線條、東拼西湊的打油詩，東倒西歪的題字，色情的小腳女人為題材，畫印為「採花大盜」、「脂粉俗人」，標榜「潑皮幽默」，開了玩世不恭的風氣之先。按照朱新建自己的話來說，藝術不過是「玩玩的」，而沒有什麼嚴肅的動機在內，這與大陸多年以來強調藝術的明確意識型態動機性和政治性截然不同。因此，從根源來看，「玩世不恭的現實主義」起源在「新文人畫」的分支，從「新文人畫」發展出的「潑皮群」中產生了這種遊戲藝術的態度，到一九九○年代加上寫實主義的技法，就合成了非常適應當時中國大陸氣氛的「玩世不恭的現實主義」。

玩世不恭的文化，是大陸在一九九○年代初期的文化中最突出和典型的特徵。比如一九九一年在北京曾經風靡一時的孔永謙創作的「文化衫」，王朔的「痞子文學」和劉振云的「新現實主義」小說，崔健的搖滾樂，都是這個文化的組成部分。其中王朔具有很大的影響。

王朔代表了「潑皮」文化的實質，他這個時期創作的文學作品，具有很典型的玩世特點，無所謂、百無聊賴、他的作品的名稱已經很具典型性：〈玩的就是心跳〉、〈頑主〉、〈別把我當人〉、〈沒有一點正經〉等等，而崔健的「一無所有」也很具有這種玩世感。他們的非政治性，甚至非理想性的作品中，包含了對於當時大陸社會情況的一種莫名其妙的孤獨感，一種冷漠感、破碎感、無聊感，因此

也有人說他們是「黑幽默」。事實上，他們的作品甚至幽默的成分都很百無聊賴。

玩世不恭的現實主義在一九九〇年代上半期相當流行，參與這種類型的美術的青年藝術家，被稱為「潑皮」（「潑皮」是北京方言中稱無賴的叫法）。他們對「潑皮」的解釋本身就表明了自己的藝術立場，這個潮流中的一個青年藝術家方力鈞在自己的筆記中說：「王八蛋才會在上了一百次當之後還上當，我們寧願被稱做落後的、無聊的、危機的、潑皮的、迷茫的，卻再也不能是被欺騙的。別再想以老方法來教育我們，任何教條都會被打上一萬個問號，然後被否定，被扔到垃圾堆裡去。」（轉引自栗憲庭〈當前中國藝術的『無聊感』〉，載香港中文大學《廿一世紀》，一九九二年二月號）

玩世現實主義的藝術潮流，在一九九〇年代初期開始在大陸發展，很具有影響力。他們的創作方法顯然與王朔、崔健的創作是同出一轍的，具有一種冷漠的幽默感，而這種幽默感的取得，通過兩種途徑，即（一）絕對客觀地在平庸、瑣碎的日常生活中抽出片斷，毫無意義、平庸不堪，因此也就更加顯得生活無聊；（二）把一些嚴肅的內容、有意義的內容進行扭曲、醜化，因而顯得滑稽和無聊。

第一種方面相當普遍，即把生活中的片段抽來作客觀描繪，比如方力鈞的作品〈打呵欠〉，是描寫自己在打呵欠的樣子，試想還有什麼比一個人懶洋洋地打呵欠更加百無聊賴的？他的作品上都是以自己作模特兒的光頭人物，無所事事、游手好閒、毫無目標。他的作品〈作品三號〉、〈作品四號〉都是這種類型風格的代表作。他的作品都採用單色、灰色的，更加增加了單獨、無聊和平庸感。

劉煒的〈家庭肖像〉是描繪一個軍人和妻子的大頭像，背景是豔俗的照相館佈景山水畫。人物形象呆滯、平庸，與以前大陸作品描繪軍人時的高大英猛完全不同。

王勁松的〈大合唱〉描繪的大合唱，合唱團中有好幾個人僅僅是概念的輪廓，本來很嚴肅的合唱，變成一種遊戲；他的〈大氣功〉與〈大合唱〉是一個系列的作品，氣功師傅在發功，周圍是好奇的觀眾和參與者，欣喜、渴望、莫名其妙，人群中好幾個也僅僅是剪影而已，真實和虛假，或者實和虛混雜，真假不分，也是非常無聊的題材和處理；宋永紅的〈微風偶然現象〉則描繪了裙底被微風掀開的女孩，街上偷窺的男子，一種壓抑的、無聊的性好奇。

劉曉東是這個類型的畫家中很具有代表性的一個。他受到魯西安・佛洛依德的繪畫影響很大，因此在技法上和處理上都與他相似，但是題材和處理則是中國的。他的作品〈田園牧歌〉描繪了兩個很木然的男女，在烈日下，站在牆腳下，看遠處田野。人的表情木訥，毫無田園牧歌的氣氛，其實，田野風景和他們的打扮和神情很不協調，好像藝術家沒有用心考慮他們與背景的關係一樣，這種百無聊賴的感覺，卻正是這派畫家所追求的。

喻紅也是走劉曉東這一路的畫家，她的作品〈黃花肖像〉是描繪一個青年女子，呆坐觀望，也充滿了無聊感，並且採用單色，更加是單獨。右上角有一朵小黃花，僅僅是以明喻的方法點明畫題而已，沒有內在聯繫。這種簡單到圖解式的創作方

法，很具有這派的特點。

　　另外一種類型的途徑是把原來很有意義的內容通過扭曲變成毫無意義的，比如曾凡志的〈協和〉，是一張描寫醫院的三聯畫，分別是病房、手術室、診所，病房的病人身邊都有輸液設備、氧氣罐，但是卻沒有輸液的管子、氧氣管，因此僅僅是擺設而已，同樣的，手術室內的醫生們也僅僅在手術台上的病人身上比劃，並沒有手術器械，診所內更是病人醫生不分，這種把醫院如此嚴肅的題材進行扭曲的作法，充滿了玩世不恭的態度，是玩世寫實主義的典型代表。他的〈肉‧臥著的人〉也是類似的作品，橫七豎八睡在地上的人，好像肉舖賣的肉一樣，把人類與肉並同類別，也沒有什麼具體的情緒，是很典型的玩世手法。而他的客觀性的寫實方式也具有這派的典型意義。

　　在玩世的現實主義基礎上，又出現了一個介於玩世不恭的藝術和政治波普藝術之間的所謂「豔俗藝術」，取市民庸俗品味，好像舊照相館的背景風景畫、農民喜歡的大紅大綠色彩和大朵花卉圖案的花布、庸俗的生活習慣，來創作介於玩世現實主義和政治波普之間的新作品。在一九九八年以後相當引人注意。這可以說是玩世的現實主義發展的新方向，也可以說是玩世現實主義和政治波普結合而產生的新潮流。

　　根據現實主義藝術理論，藝術是生活的反映，從玩世現實主義的作品中，也可以反映出大陸現代的社會生活和人民的心態。

三、政治波普

　　大陸的政治波普運動是目前最受到西方注意的藝術潮，它的起源在一九八○年代下半期，但是以「北方群體」的主張理性繪畫的一批畫家開始從事某些把很理性的形式做為創作的方式，包含了隱隱約約的政治諷刺在內的趨向。到一九九○年代以來，逐步形成風氣。但是「北京群體」的主要代表畫家王廣義、舒群提出了自己的新立場，王廣義提出要「清除人文熱情」，舒群提出要「清理和消解」、要「運用全新的能指復興遠古神話的光輝」，他們努力撕下「八五新潮」以來大陸藝術所造成的藝術是神聖的光輝，企圖用「物質性和即時性」的普普藝術方法來改造中國大陸的現代藝術，掀起一股新藝術浪潮，雖然在社會上反應不大，但是在西方藝術界卻引起廣泛的興趣。

　　代表作品有王廣義的「大批判」系列，舒群的「原則消解之後的四項基本運算規則＋－×＝○」系列、「減法時代—文化POP」系列，任戩的「抽乾」系列等等，都是很有代表意義的作品。

　　王廣義在一九九○年代的作品，越來越具有政治的涵義。他以「文革」期間鋪天蓋地的政治宣傳畫、毛澤東肖像畫做為基礎，和大陸目前流行的商業文化進行拼接，造成具有強烈中國特色的普普風格。他使用的商業動機，包括大陸人民晚上看的國營電視節目，電視新聞節目。他的作品與蘇聯解體以前的「改革」（perestroika）藝術有某種程度的相似，都具有對於最近的社會歷史、社會政治的諷刺或者影射。

他的「大批判」採用了「文革」時期非常普遍的工農兵「拿筆桿，當刀槍」的宣傳畫，工人和農民高舉毛澤東的「小紅書」，而整個畫面上都佈滿了電話號碼或者是郵政編碼，畫面下部則有「卡西諾」，即「賭場」的英語名稱。他的立足點是以在「文革」中擔任對一切非革命的對象批判的工農兵，來批判一九八○年代以來似洪水一樣湧入中國大陸的商品文化的批判，而商業文化在中國無孔不入，強烈的政治主題和強烈的商業主題衝突，是他的作品最具有衝擊力量的地方。類似的方法，他在其他作品中也反覆應用。在西方得到很普遍的肯定。他的「大批判」系列完成於一九九○年，得到國際的肯定，也使他聲名大振。他的另個系列作品「大世界」中，則以黑色表現風暴的力量，以紅色予以加強，先天無法迴避的以強勝弱的生存原則，也很受好評。

政治波普在一九九○年上半期相當引人矚目，因為當時北京在藝術的控制依然嚴格，政治波普具有對政治相當承擔的批判性，或者嘲諷性，把包括毛澤東之類的形象、工農兵的形象與可口可樂這類型高度商業化的代表標記混合，在大陸是很顧忌的。一九九三、九四年前後，部分駐中國的西方大使館的官員開始注意收購這些作品，同時也引起一些西方收藏家的注意，比如德國收藏

余友涵 毛澤東和分析的金髮女孩 (Mao and Blode Girl Analysed,1992,acylic on canvas,86x115cm) 壓力克畫 1992

王廣義 (Wang Guangyi) 大批評—賭場 (Great Criticism: Casino,1993,oil on canvas,150x120cm) 布上油畫 1993

家彼得‧路德維就是一個在這個期間去大陸收藏了相當一批政治波普的數量和其他類型當代藝術品的西方收藏家。大陸高等藝術學院中的藝術家、畫院中的藝術家等等,都是國家職工,因此在這個範圍內的探索比較謹慎,反而是那些沒有固定國家工作的自由藝術家,在政治波普上比較大膽。一九九三年前後,在北京郊區的圓明園舊址附近的一個村鎮中開始逐漸集聚了一些這樣的藝術家,因為農民的房子租金便宜,地點既在鄉村,又離開城市不遠,這個後來被稱為「圓明園村」的小村鎮,逐步成為這類型藝術家的集中點,不少在「村」裡的青年畫家都創作政治波普,又造成不少外國人到這裡與他們聯繫,選購作品,藝術評論家栗憲庭在某種程度是成為藝術家和外國收藏界之間的橋樑和聯繫。據說當時他的活動引起安全部門的注意,他開始逐步把中國大陸的這類型政治波普推薦到國際大型藝術博覽會上去,巴塞爾、威尼斯、文件大展等等,使這個類型的作品得到國際藝術界和評論界的注意。應該說他在這個問題上是有相當的貢獻的。到一九九七年,北京公安部門關閉了「圓明園村」,驅趕這裡的藝術家,這個政治波普藝術的中心就不存在了。一九九九年前後,據說這些藝術家又開始在北京東部郊區重新聚集,但是政治波普已經由於過於氾濫,成為程式,也就喪失了對外國收藏界的興趣。

政治波普是中國大陸現代藝術在一九九〇年代出現的重大現象,與「玩世的現實主義」一樣,它代表了大陸藝術在新時期的發展趨向。與一九八〇年代的「八五新潮」藝術相比較,它們更加具有自己的思想立場,更中國化,表現了一種無所謂、百無聊賴、嘻笑怒罵、玩世不恭中對社會現實的看法和立場。是應該有更加深刻的研究的。在它的基礎上產生的「豔俗藝術」雖然形式上更加豐富、也更加中國化,但是這種使用中國平庸市民文化為動機的普普方式,帶有一種明顯的取悅觀眾的商業氣息在內,因此遠遠不如政治波普在國際藝術上的影響。

四、海外大陸藝術家逐步進入主流

一九八九年夏天的動亂之後,不少現代藝術的中堅人物相繼離開中國大陸,定居西方,比如谷文達、黃永砅、吳山專、徐冰、蔡國強等等,藝術理論家和策展人如高名潞、費大為、侯瀚如等人也定居西方國家。這樣,形成了一個實力頗強的海外大陸藝術群體。大陸內部,藝術遭到全面商業化很大的衝擊,不少在一九八〇年代初期很具有創造性的畫家也不敵商潮,逐步推出了藝術的探索,走上個人程式化的道路。但是,依然有少部分藝術家堅持純藝術的創作,海外與國內出現了兩個不同的大群體。而大陸出國越來越容易,也造成不少藝術家來往於內外,對於溝通和交流有很重要的作用。

這個時期大陸出現了前面提到過的幾個不同類型的新藝術潮,其中包括「玩世的現實主義」、政治波普、豔俗藝術等等,其中受到西方最多注意的是政治波普。但是,這些藝術形式和潮流,主要是大陸內部的,與旅居海外的大陸藝術家所走的道路是不同的。

　　令人高興的是，在多年與外界完全隔絕之後，大陸藝術家能夠重新融入國際藝術的主流。雖然他們人在海外，但是在創作上基本是按照自己在中國大陸形成的思想路徑在發展，並沒有迎合西方人的喜好而搞一些譁眾取寵的東西，比如谷文達、徐冰等人對文字的應用和解釋，蔡國強對於中國觀念的個人詮釋，類似黃永砅、吳山專等等的創作，都具有很強烈的個人立場，並沒有因為他們移居外國，而有改變。他們具有自己特點的中國風格，或者對西方人來說是籠統的東方風格，而他們能夠找到很好的結合點，把當代藝術的探索性和東方味融合起來，得到西方藝術界的歡迎，而又不至於在中國藝術界中刺激出說他們是譁眾取寵的批判。比如一九九八年蔡國強在紐約創作的裝置〈草船借箭〉，作品是龐大的草船，但是並非淺薄的圖解，西方人感覺強烈，而東方人更加涵義豐富，這應說是很成功的。他在台灣設計的「引爆省美館」的項目，既有西方當代藝術的強烈試驗性，視覺上的震撼性，也隱隱約約地具有中國民族文化的熱鬧、喧囂，是民族，也是國際的。這幾乎成為他的創作特點，他的另外一個裝置〈龍舟〉也類似〈草船借箭〉，具有國際和民族的雙重特徵。吳山專的作品〈想念毛竹〉，黃永砅的〈人蛇計畫〉，楊詰蒼的〈九井〉，徐冰的〈你貴姓〉等等，都屬於這個類型的探索。居住在日本的方振寧作品〈東方之星〉取用中國傳統占星形式在現代西方建築立面是做大裝置，也具有類似的趨向。其他一些海外大陸藝術家，開始探索走完全國際化的道路，在文化特徵上避免中國或者東方的，比如張培力的〈不確定的快感〉，以多個電視機連續播放搔癢的人體局部。而目前在法國居住的嚴培明則走表現主義的方向，回復繪畫性；在美國的張健君的作品，類似〈太極·迪斯科〉、〈廿世紀之聚會〉、〈和平使者〉等等，也是國際主義多於民族主義的。

　　近年來，中國大陸藝術家在海外發展得非常有聲有色，展覽接連不斷，比如一九九八年台北雙年展、東南亞五國的「傳統與張力」展、紐約和舊金山的「蛻變·突破：華人新藝術」展，一個接一個，展現了亞洲藝術家的新探索方向。一九九八年在紐約皇后美術館舉辦的中國藝術家展，一九九八年在舊金山現代美術館舉辦的當代華人藝術展，都是海外大陸藝術家不斷發展、強化自身的發展軌跡。一九九九年的威尼斯雙年展中，中國大陸藝術家的人數超過任何一個其他國家，顯示中國大陸的現代藝術正在走向成熟的階段。其中，一九九八年九月在紐約的亞洲協會舉辦的「蛻變·突破：華人新藝術」展影響相當大，這個展覽經過兩年的籌畫，包括了基本全世界所有華人的現代藝術代表作品，其中有來自台灣的十二位藝術家，香港的五位，八位中國大陸旅居海外的藝術家，卅五位來自中國大陸本身的藝術家，一共是八十一件作品，其中包括了繪畫、裝置、水墨、錄影、表演等等不同的形式，分別在紐約曼哈頓中城的亞洲協會內和在紐約皇后區的 P.S.1 當代藝術中心舉行。這可以說是當代華人藝術在海外最集中、最大的一次集中展示活動，與其他國家比較，包括曾經影響大陸很深的俄羅斯比較，中國大陸的現代藝術顯示出更加具有實力、具有人才、具有明確的發展方向意識，這是令人很高興的。

（左）劉煒　畫家與華國峰　油畫 100x100cm 1991
（右）曾梵志（Zeng Fanzhi）　肉‧臥著的人（Meat:Reclining Figure）油畫 181x169cm 1992

五、大陸目前的美術創作狀況

　　大陸藝術家除了相當一部分人在全力以赴在應付商業畫之外，其他人則基本處在一種很微妙的狀態之中：西方當代藝術不但困難，也與中國藝術的構造相差太遠，即便藝術家本人也感到難以接受。西方當代藝術無力在社會文化上、思想意識上、意識型態基礎上，甚至在藝術家的價值觀和行爲方面，都差距太大，勉強模仿，邯鄲學步，事倍功半。而維持目前的寫實主義，一方面是社會需求缺乏，同時做爲藝術家來說也不甘心。上面提到的部分從事玩世現實主義、政治波普探索的藝術家僅僅是非常少的一個部分，也是引起國際藝術界重視的部分，而絕大部分的藝術家則是處在模稜兩可的狀態之中的。

　　大陸的政治、經濟、文化背景，和在這個背景之下多年形成的藝術觀、審美方法，都與俄羅斯的社會現實主義具有非常密切的關係，它不僅僅是一個藝術系統，中國大陸老一代的藝術家，第一代和第二代現代藝術家們個人生活的一個不可分割的組成部

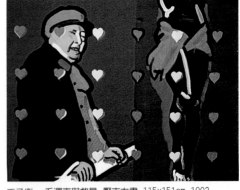

王子衛　毛澤東與救星　壓克力畫 115x151cm 1993

分。因此，中國大陸依然有相當一部分藝術家在從事具有明顯社會主題性的、寫實風格的藝術創作。大陸的國家供養藝術家制度也沒有完全改革，不少藝術家依然能夠，或者不得不依賴於這個制度系統，從事創作和維持生活，他們的創作，無論如何自由和自我，也在很大限度上反映出政府對於藝術創作的規定和圈定的範圍。

在這種前提下，強調高度、嚴峻寫實，具有強烈復古氣息的「學院派」式的新古典主義藝術目前在大陸也有相當的發展。新古典主義在廿世紀曾經有過幾次興起，往往都與政治因素有關，而大陸目前興起的新古典主義則基本與政治考慮無關，主要是市場推引的結果。

大陸自從徐悲鴻引入法國的「學院派」體系以來，古典主義就很受重視，一九五〇年代蘇聯的影響，更加加強了對於古典主義繪畫和雕塑的重視，雖然創作題材上是以中國式的政治為中心的，但是技法上和創作觀念上則基本上是遵循古典主義的路徑的，沒有發生很大的方向上的偏差。一九八〇年代以來，有些畫家把新古典主義拿來畫商業題材作品，特別是裸體人物，而當時大陸處在「八五新潮」帶來的激動之中，對於傳統自然更具敵意，因此造成大陸藝術界對大陸的新古典主義的否定態度，其實，做為一種風格和類型，它在大陸的發展依然具有很嚴肅的一面。

當然，新古典主義對於大陸目前的藝術發展來說，負面因素是比較強的，第四代青年藝術家們的市場化實用主義立場，助長了這股風氣，目前是有太多的青年畫家拿新古典主義做為商業用途，新古典主義因此相當氾濫，但凡流行風格，一多就濫，一濫就生厭，現在這類拿新古典主義手法畫艷俗女子、裸女、一九二〇年代的風月場景觀、清代的小腳女人、裝模作樣的村婦等等，再加上明清舊家具、青花陶瓷、民間大花布等等民俗道具作背景，拼湊成的商業作品簡直鋪天蓋地，洪水猛獸，太濫太多了，把原來非常具有書卷氣的一點點新古典主義學院派的試驗搞得面目全非，實在令人痛心疾首。

(左)蔡國強　草船借箭　1998　紐約皇后博物館
(右)谷文達 裝置（牛津，現代藝術博物館，1993.installation at the Museum of Modern Art.Oxford.mixed media calligraphic banners.wooden cribs.dried placenta on floor）

　　與西方自從康丁斯基以來就存在這很強有力的抽象藝術潮流不同，大陸的純抽象繪畫和雕塑始終比較弱，原因大約與大陸本身的傳統審美習慣、價值觀有關，與中國書法本身早已存在抽象因素也有關係。加上西方的純抽象藝術已經有七十多年的歷史了，要突破很困難，其次是這種作品不但難有市場，也很難有比較多的觀眾，其三是西方當代抽象繪畫在材料上非常講究，而大陸的材料條件的確很差，不但品種單調，而且質量也遠遠不如外國的，因此製作上受到很大的局限性。大陸的抽象藝術在這些因素的影響下，始終沒有形成自己的體系。

六、水墨畫的狀況

　　中國水墨畫長期以來一直是個爭論不休的問題。自從清末康有為提出中國畫危機以來，如何發展中國畫始終是個爭論不清的大結。講不清、理還亂。中國藝術研究院曾經好幾次召開中國水墨畫討論會，研究水墨畫發展的可能前途，一直是莫衷一是，沒有結論。

　　中國大陸水墨畫自從一九八〇年代以來有過幾次起伏，爭論的焦點長期以來都與水墨的材料和技法有關，比如用筆（「革中鋒的命」）、筆墨是否是創作的核心、是否應該以西畫技法來改造國畫，對於章法佈局、氣韻認同等等都有各種不同的意見，莫衷一是，其實是對六朝謝赫的「六法」是否應該繼續維持，還是以西畫方法推倒重來，其中又有以題材為類的不同程度爭論，花鳥比較容易保存舊套，所謂革新無非在經營位置上、花卉禽鳥品種上、筆墨色彩運用上進行，革新派的更加抽象，更加多採用書法的筆墨，其實要超過八大山人談何容易。

　　人物畫則已經在近數十年中全面改革了，從早期徐悲鴻、蔣兆和、葉淺予，到一九五〇年代的方增先、楊之光、周昌谷、李斛，黃冑，到七〇年代以來出現的新人如周思聰等人，中國畫的人物已經是西畫的結構和國畫的筆墨的融合，自成體系，存在的問題主要不是筆墨形式問題，而是畫什麼的觀念和內容問題。周思聰是一九八〇年代在大陸被視為人物畫登峰造極的畫家，她在筆墨上具有很深的功力，而在現代人物造形上也很紮實，又受到日本畫家丸木位里和赤松俊子夫婦的影響，畫風逐漸轉嚴峻苦澀，與大部分水墨人物畫家追求秀美的方式不同，她於一九八六年去世，不但是一大損失，也幾乎標誌著一個階段的結束。

　　周思聰以後的水墨人物畫，看到新一代的已經在走不同的道路。周思聰以前的畫家還基本維持傳統筆墨表現不變，個人的表現也都通過傳統筆墨表達，而新一代的青年畫家則開始改造傳統筆墨，同時不少青年畫家在水墨人物畫中加入了強烈的個人表現，通過筆墨的各種突破，比如把山水的皴法用到人物表現上等等，頗有新意，比如魯迅美術學院的趙奇，他的作品色彩比較簡單樸素，採用乾皴、西畫素描方式表達具有相當強的政治色彩的人物主題，得到大陸官方的歡迎，他一九九一年的長卷〈生民〉是其代表作，一九九六年由大陸的文化部為他舉辦了「世紀之星工程——趙奇畫展」，可見重視的程度。

　　當然，真正產生不斷爭論的是山水畫。長期以來，大陸的山水畫有北京李可染體系、白雪石類型，西安以石魯、趙望雲為代表的「長安畫派」和南京以錢松嚴代表的「金陵畫派」，其中「文化大革命」大動亂，山水的發展也非常不正常，一九八〇年代以來，出現了新的探索，一方面是出現了企圖改變陰弱文人畫風氣、強調和突出強悍的中國氣勢的新山水，其中北京的賈又福畫太行山、湖北的周邵華畫黃河都具有類似的特點，一時非常轟動。經過近十年探索之後，目前這派所謂主張「秦漢雄風」的山水派如何呢？就我所見的情況，是出現了兩個並不太理想的趨向，本來以大面積墨來強調氣勢的賈又福逐步向過分經營位置的形式主義方向發展，因而與平面設計開始接近，國畫講究的一時的情緒傾洩和筆墨的恣意縱橫為過分的經營位置、巧妙的幾何化構造取代，因此成為程式，雄風不再，成為單色平面版面編排，自然就弱了；周邵華是非常講究情緒和氣勢的畫家，但是卻不夠講究筆墨，又太過於注意西方現代繪畫的趨向，因此色彩濃厚，滿紙飛筆，按照中國傳統的審美習慣來講不耐看，而按照西方的現代藝術立場來看，又太拘謹，因此處於一個不上不下的尷尬境界。這一派也就有點進退維谷。

　　國畫中的「新文人畫」自從一九八〇年代中期在南京一帶發展起來，一直成為大陸水墨畫的品種之一，不但有自己的明顯文化情緒特徵，也有相當不錯的市場成績，因此追隨者甚。這些青年畫家從宋人冊頁取孤遠的情緒，再汲取明清兩代文人畫的閒情逸致，畫殘山剩水，畫性感女人，三寸金蓮，「新文人畫」的畫家很多，並且大部分集中在華東，特別是南京和杭州，朱新健、王孟奇、方駿、常進、徐樂樂、申少君等等，足有數十個之多，形成墨戲、陰弱一流，與強調漢唐風骨的北京、湖北形成對照。目前，這派雖然沒有一九八〇年代末那麼氣盛，但是卻已經形成體系，自成一統，屢見不鮮，是中國大陸水墨，特別是水墨山水的重要一個組成部分。在大陸的一些畫廊中經常可以看見這類作品，從事創作的人數目也增加了，因為是小品，題材簡單，非政治化，與世無爭，官方也就聽之任之，既不推崇也不禁止，自有發展空間。其實，他們的作品中的百無聊賴感，使他們的作品也時常被列入「玩世現實主義」派內。

　　大陸藝術界爭論了很久的一個問題是「中國畫如何走向世界」，現在這種提法已經沒有市場了，大陸的藝術家目前關心的不是如何使中國畫得到國際藝術的接納，因為在過去廿年的探索中，他們知道這種要求幾乎沒有什麼可能性，他們更加關心的是如何在既定的系統中發展、完善，也關心如何使他們的水墨作品能夠有更好的銷售。繼香港、台灣、東南亞之後，大陸本身也逐步形成了自己的藝術市場，雖然還不成熟，但是市場容量大，藝術品的價格也越來越高，以致不少中國畫家轉向國內市場發展，藝術創作和經紀人、交易會、博覽會、展覽結合，成為越來越成熟的商業活動。

　　中國大陸的現代藝術是國際現代藝術發展中很重要的一個環境，因為國家特殊的政治環境和中國藝術的特殊背景，也造成了它的現代藝術的一系列與眾不同的特徵，日益引起國際藝術界廣泛興趣。

第16章　非洲和加勒比海地區黑人藝術的現狀

　　談到黑人藝術，我們對它的影響總是模糊不清的，一方面，非洲黑人的部落藝術對西方現代藝術具有催生的作用，無論是高更還是畢卡索都受到它很深刻的影響，而另外一方面，大部分人對於目前非洲黑人藝術的現狀可以說基本上是一無所知的。

　　黑人藝術對現代藝術的產生和發展具有重要的影響作用，眾所周知，畢卡索正是受到黑人部落藝術的影響，才創作出〈亞維儂的姑娘〉這樣的立體主義奠基作品來的，西方現代藝術的各個運動，無論是立體主義、表現主義、超現實主義，還是達達，都曾經受到不同程度的黑人藝術影響。對於現代藝術家來說，黑人藝術具有強烈的表現性、原創性，也具有明顯的藝術家的個性，因此被借鑑來對千篇一律的學院派進行挑戰的方法。對於黑人藝術的影響來說，西方藝術界和評論界的看法都是一致的。但是，我們所提到的黑人藝術，其實是非洲被殖民地化之後傳入歐洲的作品，殖民地時期在非洲已經結束很久了，那麼，非洲藝術在殖民地以前的面貌是什麼，而在非殖民化的今日，非洲的藝術，非洲的黑人藝術又如何，世界卻知道得很少，甚至無知。在非洲的黑人傳統藝術受到如此廣泛的注意之時，非洲本土的黑人藝術家和加勒比海的黑人藝術家的現代藝術創作如何，卻始終是一個不太受注意的題目。看來人們注意的是黑人藝術的傳統部分、歷史部分、民俗部分，而不是它的現代狀況，本文企圖對非洲和加勒比海地區的黑人的傳統和現代藝術做一個簡單的討論和介紹。

奧西・阿杜（Osi Adu）老智者（The Wise Old Man，1992，oil on canvas，122×117cm）畫布油畫　1992

　　黑人是以膚色來歸類的方式，其實不準確，因為除了非洲中部和南部地區之外，黑人也因為歷史原因廣泛居住在拉丁美洲，特別是加勒比海地區的西印度群島上。他們與非洲的黑人有基因的關係，同宗同源，在文化上和藝術觀念上具有很類似的地方。他們的審美觀、創作動機也往往具有千絲萬縷的內在關聯，因此在這裡把他們放在一起討論。

　　非洲是一個很大的洲，民族和民族國家眾多，文化豐富複雜，非洲北部是高加索種的阿拉伯人（Caucasian North Africa）為主，而廣闊的中部和南部地區則是黑人居住的地區，這個地區位於撒哈拉大沙漠的南部，因此被稱為「撒哈拉以南的非洲地區」（英語稱為「sub-Saharan Africa」），傳統來說，這個地區也就被稱

克瓦比納·格耶杜（Kwabena Gyedu） 升起的期望（Rising Expectation，1992，acrylic on canvas，101 × 152cm）
壓克力畫 1992

七七攣生（T w i n s
Seven Seven） 鐵王
（God of Iron，1989，
coloured inks on
cut and suprimposed
layers of wood，122
× 61cm；） 彩色墨水
1989

奧杜托昆（G. Odutokun） 與蒙娜麗莎對話
（Dialogue with Mona Lisa，1991，gouache on
paper，76 × 56cm） 水粉畫 1991

爲「黑非洲」。其實，雖然都是黑人，但是由於歷史、語言、文化發展、經濟狀況等的不同，黑非洲各個不同的民族國家之間的差異是相當大的，這樣也就造成黑人藝術之間的差異和各自突出的特色。我們可以根據文化的差異，我們可以把黑非洲分成以下幾個部分：

（一）以森林爲主的西非洲；（二）以剛果河盆地爲主的中非洲；（三）以熱帶大草原爲中心的東非洲；（四）草原、沙漠混合的南非洲。

即使在這些地區中，文化特徵也具有差異，比如西蘇丹的藝術具有強烈的雕塑性，而在東蘇丹則完全沒有雕塑的痕跡，卻發展出非常豐富的音樂和口頭文學來，雖然都在一個國家內，文化差異大的程度，與國家之間的區別一樣，因此很難用同樣的模式來看待這些民族和民族國家的藝術。

自從十六世紀以來，歐洲各國曾經在非洲大規模進行殖民化，百年之內，絕大部分黑非洲國家都曾經淪爲歐洲國家的殖民地，這種殖民化的過程，衝破了非洲國家民族的藩籬，打破了語言和傳統的範圍，形成新的地域文化，出現了類似英語非洲、法語非洲、葡萄牙語非洲、荷蘭語非洲等這樣的殖民地畫分區域。這個過程，造成部分非洲傳統民族文化的衰微，也同時由於西方文化的引入，促進了新類型的非洲文化的發展。非洲的藝術在這個複雜的背景下發展，因而具有很特別的個性特徵。殖民地以前的部分非洲黑人藝術消失，部分反而繁榮或者繼續發展，部分受到外來文化影響，或者其他鄰近文化的影響，而具有不同的發展，在整個十九世紀期間，非洲各個國家和民族的本土藝術都發生了很大的變化。

雖然有如此多的不同和差異，我們依然可以把黑非洲藝術放在一起來討論，原因是：

一、雖然藝術的形式不同，但是由於黑非洲的傳統、歷史的一致性，造成了它的藝術發展的背景相似性，因此各個不同地區的本土藝術也具有創作動機上的相似性、表現手法上的接近。與非黑非洲的黑人藝術來比較（比如西印度群島的黑人藝術），黑非洲的藝術具有自己顯著的特色。

二、目前非洲國家之間的國境並不是非洲藝術的分界，不是文化的分界，非洲藝術不是按照政治版圖來區分的，而是具有很大的區域兼容性，因此，可以通過整個地區來討論藝術，而無需逐個國家來討論。

三、所有黑非洲國家的藝術，在受西方文化影響的過程上基本是同時的，過程也基本一樣。

對於黑非洲的藝術，長期以來有一種誤解，認爲非洲藝術與國際藝術格格不入、毫無關係，互無影響，其實非洲藝術是國際藝術的組成部分之一，它同樣與國際藝術具有互相影響的關係，絕對不是獨立的、孤立的發展起來的。非洲藝術在千年的傳統發展過程中，也與外部藝術和文化有交流關係。

非洲早在西元前三世紀已經開闢了穿越撒哈拉大沙漠的對外貿易通道，通過這些洲際貿易，外部文化、宗教逐步傳入黑非洲，其中伊斯蘭教的傳入具有很大的

影響，逐步傳遍到整個西非地區，迄今在這個地區保持了宗教上的壟斷性；與此同時，通過印度洋進行的貿易，使東非地區受到不同的外部文化和藝術的影響。十五世紀在大西洋海岸地區開始了臭名昭著的奴隸貿易，大量非洲黑人被販賣到美洲，這個時期，也是黑非洲與歐洲貿易和交流的開始時間，與奴隸貿易是同時的。來自東部、西部、北部的外部影響，是構成非洲，特別是黑非洲藝術型態的重要影響因素。

雖然如此，由於地緣關係和自然屏障，黑非洲藝術相對來說，一直與國際主流藝術具有相當距離，從來沒有過很接近的關係。直到十九世紀為止，雖然具有來自各個方面的影響，但是對於非洲藝術本質來說，這些影響都比較小，完全沒有能夠動搖黑非洲藝術的傳統和本質。十九世紀大規模的殖民化，雖然帶來了相當程度的歐洲影響，但是這些影響主要在於政治、經濟、教育方面，對於傳統文化的影響和衝擊是不大的。廿世紀以來，西方文化開始以更加大的方式影響黑非洲，速度快，影響面加大，因此產生了對於傳統文化的直接影響。目前我們所看到的所謂「傳統」非洲藝術作品，包括影響到畢卡索的那些木雕、面具等，其實都是非洲在殖民地時期的作品，而與殖民地以前的非洲藝術是不一樣的。所以，要在黑非洲傳統和現代民間藝術中找到一個明顯的區分，其實是很難的，這種情況在文學上比視覺藝術上反映得更加明顯和突出。

黑非洲的藝術家在廿世紀以來，開始受到西方藝術的影響，其中部分人還到歐洲學習，他們與西方的藝術接觸，改變了黑非洲藝術的面貌。

黑非洲藝術家在吸收西方的、歐洲的藝術，來豐富自己的傳統藝術上，有三個突出的特點是要注意的：

一、非洲的藝術家基本是文盲的、或者半文盲的，他們學習西方藝術，具有很大的模仿動機，因此顯然會具有誤解和偏差，這種誤解，恰恰使借鑑出現很本土化的特徵。

二、少部分黑非洲的藝術家是受過高等教育的，或者本身是在高等院校中工作的，他們受到的影響則比較道地，也比較西化，因此也比較不非洲化。

三、由於西方對於非洲傳統藝術的熱中，市場需求大，刺激了旅遊工藝品的大批量生產，產生了為了迎合外國遊客口味的假傳統風格（pseudotraditional forms）藝術品，比如西非的部分最傑出的象牙雕刻其實是十六世紀為了迎合西方人的口味而在塞拉利昂（獅子山：Sierra Leone）專門製作的，另外部分則是為了迎合葡萄牙人的口味在貝寧（the kingdom of Benin）製作的。這些「藝術品」其實與傳統關係不大，僅僅是利用傳統的某些特徵來發展，其代表的風格並非原本的、創造性的，而僅僅是迎合性的。

雖然有如此複雜的背景，但是由於非洲相對封閉，而藝術在這個長期封閉的環境中發展，自然形成本身的獨立體系，非洲的傳統藝術雖然在材料、風格上差異很大，其實在精神動機上是相近的，也都是典型非洲的。運用不同的手法和材

料，表現非洲的精神和觀念，是非洲，特別是黑非洲藝術的核心內容。

一、黑非洲藝術的傳統

與非洲傳統的藝術引起西方廣泛興趣不同，非洲的現代藝術一直沒有引起西方藝術界的注意，非洲的傳統藝術，特別是黑非洲的傳統藝術對於西方現代藝術的形成和發展具有如此重大的影響，因此，對於非洲自身的現代藝術缺乏興趣和了解就顯得特別古怪和諷刺了。

非洲藝術在西方現代藝術形成的時候具有如此突出的影響作用，或者說黑非洲藝術突然在西方如此流行，主要是基於以下兩個理由，一是被西方人稱為「野蠻人」藝術中的象徵特點（the Symbolist cult of the'barbarous'），象徵主義特徵是西方現代藝術早期非常流行的風格，高更的繪畫，特別是他在塔希提島所創作的一系列作品中，都具有強烈的象徵特色。高更本人就把當時他在大洋洲（Oceania）看到的原始藝術稱為「野蠻人」藝術（他的一張作品就稱做「Contes Barbares」）。

二是非洲傳統藝術中明顯的神祕主義色彩。非洲藝術使歐洲藝術家著迷，還不

（上）易卜拉欣・埃爾－薩拉希（Ibrahim El-Salahi）無題（Untitled,1990,fourpanels,pen and ink on paper,each panel,114 × 114cm）四聯畫 鋼筆、墨水 1990
（下）切里・桑巴（Cheri Samba）尼爾遜・曼德拉的國家解放的希望（Liberation Spectaculaire de Nalson Mandela,1990,acrylic on canvas,53.3 × 63.6cm）壓克力畫 1990

（右頁下圖）切里・桑巴（Cheri Samba）國民大會（Conference Nationale,1991,acrylic on canvas）壓克力畫 1991

僅僅是因爲這個藝術中包含了象徵主義色彩，而是它還具有神祕主義色彩，具有強烈的反對理性解釋的特徵（satisfyingly mysterious and resistant to rational interpretation）。歐洲藝術長期以來都是以理性解釋爲核心而創作的，非洲傳統藝術具有反對理性解釋的內涵，與歐洲傳統藝術大相逕庭，正因如此，非洲傳統藝術在廿世紀初期特別得到西方現代藝術家的熱中。

當然，對於黑非洲藝術的這

切依克·萊蒂（Cheik Ledy） 城市出租汽車（Taxi de la Cite, 1991,acrylic on canvas,130 × 127cm） 壓克力畫 1991

種獵奇感，僅僅是在某個特定的時期內會具有吸引作用，事過境遷，熱情就會消退。正因如此，非洲傳統藝術在西方藝術界中引起的興趣高潮也很快過去了。

而西方的興趣造成有人在非洲有組織地生產出口到歐洲的旅遊工藝品，則是更大的問題。西方藝術界和收藏界的確對於黑非洲的藝術具有強烈的興趣，不斷收藏非洲傳統藝術作品，比如十五世紀貝寧的牙雕藝術品等，但是，由於需求大，因此開始出現有組織的加工業務。原產地供應量不足，就在外地加工生產，其實，歐洲進口的不少非洲工藝品都是在外地加工，是專門針對西方生產和創作的，其中雖然具有非洲藝術的特徵，但是由於具有明確的市場走向，因此也就並非真正的傳統作品。貝寧的牙雕在製作的時候就是計畫要通過海運從葡萄牙進口到歐洲的，這種生產背景，自然使作品本身具有的非洲藝術典型性大打折扣。十九世紀非洲藝術在歐洲引起廣泛的興趣，但是這種興趣持續的時間和對於西方藝術的影響力是有限的。

在眾多的黑非洲民間工藝品中，比較突出受到歡迎的是木雕。這些木雕最早是由商人和傳教士帶到歐洲的，這些木雕在法國巴黎和其他一些歐洲大城市的工藝品商店、古董店中銷售，引起廣泛注意和愛好，也正是這些木雕，激起了畢卡索的想像，導致立體主義的出現。對於西方的現代藝術來說，黑非洲的木雕藝術，是現代藝術發生的根源之一。但是，對於大多數歐洲人來說，這些作品最初不是被當做藝術品來看待的，而是被當做西方殖民主義者的征服的象徵來看待，它們是勝利的獎賞品，因此，同樣的木雕，其涵義卻不盡相同。歐洲人雖然喜歡這些作品，但是骨子裡依然認為歐洲文化是高等的，黑非洲的文化則是低下的，他們對於黑非洲的木雕和其他工藝品具有喜歡，其中獵奇的成分很重。

在十九世紀末和廿世紀初，越來越多的西方收藏家開始注意收藏非洲藝術，特別是黑非洲的部落藝術，其中相當一部分是雕刻藝術品，也包括其他一些手工藝品，西方現代藝術家則從非洲藝術品的原創性中得到相當的啟發，因此這些藝術家也注意收藏黑非洲藝術品，比如保羅·貴拉姆（Paul Guillaume）就是當時專門經營黑非洲部落藝術的商人，集中收購各種各樣的非洲工藝品。與此同時，歐洲的人類學家和部落文化研究工作者也開始研究非洲藝術，特別是黑非洲眾多的面具、雕刻、其他部落工藝品中的文化、思想、宗教的涵義，這些工藝品與特殊的儀式、祭祀的關係。他們在研究過程中，對於與歐洲藝術具有類似根源的部分刻意進行挑選，把這些部分剔除，留下與歐洲藝術毫無關係和相似的部分進行研究，這個過程其實是非常有問題的，因為黑非洲的藝術發展與歐洲的藝術發展，從人文發展的角度來看，具有巨大的不同性，但是同時也具有相似之處，而把相似的地方剔除，就使得整個研究缺乏客觀性和全面性。歐洲藝術界在廿世紀初期對於黑非洲藝術的立場是：如果黑非洲藝術中具有一些類似歐洲藝術的動機，這就是「腐敗」的、受到歐洲影響的部分，而不受到重視，只有那些令歐洲人感到新奇的、莫名其妙的地方，才是黑非洲藝術的真實部分。取捨如此具有選擇性，

歐洲人可見難以得到對於黑非洲藝術的眞正的、全面的認識。

取向主觀，因此，我們現在認識到的黑非洲藝術，其實僅僅是十九世紀以後的作品，並且有許多是爲了迎合歐洲人的喜好而組織生產的，雖然歐洲人稱之爲「經典黑非洲藝術」，其實上，它們的代表性是很成問題的。

黑非洲藝術歷史悠久，但是由於大部分藝術創作的材料都不是永久性的，比如在西方最受到歡迎的非洲木雕，都是木材製作的，因此時間過於久遠，特別在非洲炎熱的熱帶氣候條件下，工藝品的材料本身就會自然毀壞，這大約是爲什麼黑非洲藝術在西方得到認識僅僅是十九世紀以來的作品的另外一個原因。非洲戰事頻繁，內亂不絕，政治動蕩，無法形成比較固定的保存系統，更加使歷史文物消失殆盡。十九世紀以前的絕大部分非洲藝術品和手工藝品都已經隨著歲月而消失了。

一九三〇年代以來，歐洲在非洲的殖民主義基本終止，來自原產地的作品越來越少，而西方對於非洲傳統工藝品的需求卻依然有增無減，因此就導致大量的批量生產的複製品的湧現。這些複製品藝術水準低下，缺乏精神力量、缺乏原創動機，完全是爲了彌補市場空缺而生產的，非洲藝術品的質量因而下降。從某種意義來說，正是由於歐洲對於黑非洲部落藝術品的狂熱喜愛和龐大的市場需求，而導致大量複製品的湧現，從而破壞了黑非洲原始藝術本身。西方的需求破壞了非洲的傳統藝術，是一個不可否認的、令人悲傷的事實。

第二次世界大戰之後，整個非洲都出現非殖民化運動的高潮，歐洲勢力逐步推出非洲，對於非洲藝術的看法和需求也產生了變化。一系列嚴肅的非洲藝術和人文科學學者，比如烏里·拜爾（Ulli Beier）教授等人，開始努力恢復非洲藝術的傳統面貌和原本涵義，烏里·拜爾在尼日利亞的依佛大學（the University of Ifein Nigeria）教書，並且在這個學院中設立了旨在促進非洲本土藝術發展的「奧斯霍布雕塑工作室」（the Oshogbo sculptors' workshop），他開始從比較客觀的、歷史的角度來研究黑非洲的藝術，他於一九六八年在紐約出版了自己的研究成果《非洲當代藝術》（Contemporary Art in Africa），這是西方研究非洲藝術的全新開端，在非洲藝術研究的這個領域中具有非常重要的意義。雖然拜爾在某些問題上態度並不鮮明，但是卻開創了從比較具有歷史觀的立場來研究黑非洲藝術的起點。他在以後一系列的著作中都繼續這個方向，在西方具有很大的影響。

非洲國家在第二次世界大戰之後內亂不斷，大大影響了客觀地、科學地、系統地研究其藝術發展和藝術的特徵。拜爾深知在非洲進行這個工作的難度，因此開始在西方舉辦黑非洲藝術展覽，通過策畫展覽來進行研究和擴大公眾對黑非洲藝術的興趣。他開導的這個研究途徑，是以美術館、高等院校爲中心的，因此也具有很重的學術味道，在德國卡塞爾舉行的第九屆文件大展（the Documenta IX exhibition at Kassel）中就設有非洲藝術部，其組織的方式體現出這種研究的痕跡。這個展覽的負責人之一的揚·荷特（Jan Hoet）曾經描述自己參觀非洲部分的感受，感

到非常震撼，他說在這個學術研究的氣氛中，所體現的是非洲破碎的過去，一切都是凝固的，很難預期在未來有任何改變，而非洲的藝術，也因此是最為本質的。

二、與西方現代藝術接軌的非洲現代藝術

黑非洲的現代藝術，具有與西方接軌的、努力走向國際化的部分，和比較集中於民俗化發展的部分兩方面，而後面一個部分，由於受到旅遊工藝品市場的刺激，越來越商業化，因此黑非洲的現代藝術發展，基本上都集中在第一個部分的範疇中。

其實，在當代黑非洲，不少黑人藝術家都在努力把傳統和現代觀念融合起來，這種過程自然會重蹈某些西方國家，特別是歐洲國家經歷過的現代主義途徑。出現類似西方早期現代主義運動藝術的形式。

比如加納藝術家奧西·阿杜（Osi Adu）的繪畫就具有很典型的歐洲現代主義作品的形式，但是它的基本圖案和設計卻是來自傳統的非洲阿山提娃娃（Ashanti doll）的設計的。他在一九九三年創作的繪畫作品〈老智者〉就是一個典型的例子，從這個作品中，可以看到立體主義、構成主義的痕跡，但是也具有明顯的非洲本土藝術的風格。這是非洲當代藝術發展的一個很典型的方式。他創作的這個娃娃頭部設計採用正方形的分割，作四塊佈局，很嚴格，也很傳統，是現代藝術和傳統非洲藝術結合的例子。

約翰·毛潘格約（John Muafangejo）在1979年創作的亞麻版畫〈準備水災〉（Preparation for the Flood,1979, Lino cut on paper,61 × 47cm）

另外一個藝術家「七七孿生」（Twins Seven Seven）具有類似的特點。這個藝術家的名稱是自己起的，因為他是他家庭中七對孿生兄妹中唯一存活者，因此以「七七孿生」為名稱，來紀念去世的兄妹。他曾經說自己與藝術的接觸是從烏里·拜爾和在奧斯霍布藝術工作室的奧地利裔雕塑家蘇珊·華格納（Suzanne Wegner）的教導下開始的。他從事繪畫創作，作品都畫在木板上，主要是有關尼日利亞的民間傳說。他的作品設計複雜，具有強烈的

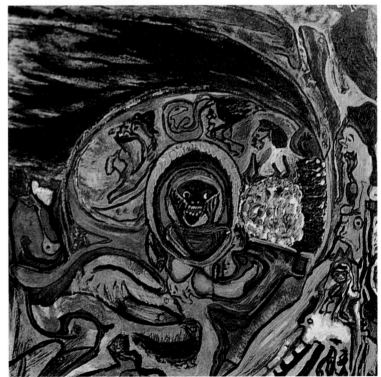

（上）賽普林・托庫塔巴（Cyprien Tokoudagba）1992 年多格索（doguessou '92, 1992.acrylic on canvas.150 × 243cm）壓克力畫 1991

（下）列奧納多・達利（Leonard Daley）無題（Untitiled,n.d. acrylic on canvas,62 × 62cm）壓克力畫

民間性、民俗性，具有面譜特色的人物，妖魔鬼怪，各種複雜的民間圖案，交織成爲複雜的象徵性畫面。與非洲傳統的馬康德雕塑（Makonde sculptures）與緊密的內在關聯。但是也具有非洲傳統藝術所沒有的超現實主義特點，是非洲傳統藝術向西方式的現代藝術轉化的一個典型代表。

一九六〇年代開始，黑非洲湧現出相當一批傑出的現代藝術家，比如蘇丹藝術家易卜拉欣‧埃爾-薩拉希（Ibrahim El-Salahi）。埃爾-薩拉希是在蘇丹首都的喀土木美術和應用藝術學院（the School of Fine and Applied Art in Khartoum）畢業的，留校擔任教學，之後升任繪畫系系主任，但是，由於政治原因，他不得不被迫流亡，現在定居在海灣地區，並且經常在歐洲展出自己的作品。歐洲藝術家認爲易卜拉欣‧埃爾-薩拉希在任何一方面來說，都具有與歐洲當代藝術家平起平坐的水準和境界。他是一個伊斯蘭教徒，作品中經常出現宗教的暗喻，同時也非常廣泛使用非洲藝術的傳統動機，他往往把非洲的動機簡約到類似圖案一樣的地步，來傳達自己對於傳統的看法，也是非洲藝術家的現代藝術觀。他的作品具有很強烈的個人特徵，既具有傳統感，也具有強烈的現代感，是非常傑出的代表。

另外一個重要的非洲藝術家是加納的克瓦比納‧格耶杜（Kwabena Gyedu），他的作品〈升起的期望〉具有非洲傳統藝術和西方立體主義的特點，非洲的圖案、面具被立體主義的分析和重建，色彩鮮豔而強烈，使人聯想起畢卡索的〈亞維儂的姑娘〉這張立體主義的奠基作來。特別是圖案豐富的背景，與畢卡索具有很接近的地方。而大家知道畢卡索的這張作品是受非洲傳統藝術，特別是非洲部落的面具影響而產生的，而這裡的則是一個非洲藝術家使用非洲自己的傳統，加上他對於現代藝術，特別是立體主義的認識而創作出來的，具有異曲同工的地方。這張作品使用了加納的民間紡織品圖案做爲背景動機，因此雖然有西方影響的痕跡，但是也非常的非洲本土化和民俗化。他在這張作品中提示了如何運用非洲本土藝術來發展出現代藝術來。

另外一個非洲現代藝術家奧杜托昆（G.Odutokun）則更加接近西方模式，他的水粉畫〈與蒙娜麗莎對話〉使用的西方最熟悉的形象，文藝復興時期的大師達文西的〈蒙娜麗莎〉爲題材，加上非洲的傳統民間雕塑形象結合，形成了非洲與西方對話的形式，非洲傳統的人物畫形式、文藝復興的著名形象，加上荷蘭「風格派」大師蒙德利安的結構主義幾何結構，形成了非洲與現代、非洲與西方的對話和交流，以及其間的衝突和矛盾。

當然，歐洲現代藝術家對於交叉文化、文化衝突這樣的對比非常感興趣，但是這種對比絕對不是歐洲的專利，非洲藝術家的採用，具有一種歐洲所沒有的從另外一個文化角度、從非歐洲的角度、從歐洲人認爲的「次文化」角度來看衝突和對比的意義，因此是非常有特點的。這張作品因此具有非洲對西方表示自己看法的重要意義在內。

以上這些藝術家都代表了在藝術創作上走與西方現代藝術相並行的道理的一

派，他們利用民族的藝術觀和西方的某些手法，來創作新的作品，具有很突出的成就。

三、與非洲當代社會生活密切關聯的新藝術

　　最近以來，另外一類型非洲藝術家開始引起廣泛的國際注意。他們的藝術與傳統西方現代藝術的模式大相逕庭，大部分這類型的藝術家都是自學的，但是他們的藝術卻引起西方的藝術界、藝術評論界和博物館的廣泛興趣和注意，他們的藝術與非洲當代生活具有非常密切的聯繫。其中最著名的藝術家是扎伊爾的切里‧桑巴（Cheri Samba）。桑巴一九七二年離開自己在扎伊爾南部的村鎮，來到首都金沙薩（Kinshasa）。他在一家廣告招牌公司找到工作，在那裡畫大招牌看板，之後自己成立了招牌公司，同時為當地報紙畫連環畫和漫畫。一九七五年，他開始把這些卡通、漫畫和連環畫的主題畫到畫布上，他的作品〈解放〉、〈城市的出租汽車〉都是很著名的作品，他利用這種方法創作的繪畫，成為社會問題的尖銳批評方式，因此，也與傳統的非洲藝術沒有任何的關係。他關心的不是非洲傳統藝術，而是利用藝術的形式來表達社會需求。他的作品充滿了幽默，也具有強烈的非洲講故事的藝術特色，直率和開誠佈公。

　　桑巴的追隨者是他的弟弟切依克‧萊蒂（Cheik Ledy），萊蒂曾經在桑巴的廣告招牌公司中工作，後來設立了自己的工作室，他的作品也充滿了強烈的對現代社會生活的描述，他的代表作品〈國民大會〉以強烈的直截了當的方法來批判和諷刺了扎依爾的政治現狀，具有非常強烈的批判特點。他和桑巴的作品都是直率的、明確的。

　　貝寧藝術家賽普林‧托庫塔巴（Cyprien Tokoudagba）的作品則採用了非洲的傳統文化中神祕部分的特點，托庫塔巴本人是貝寧的阿波美的國家藝術博物館（the National Museum in Abomey,Benin）的文物修復工作者，並且為巫道（voodoo）建築內部作過大量的壁畫，因此對於神祕主義的非洲藝術具有很深刻的理解和認識。他在一九八九年前後開始創作，其中在一九八九年創作的〈迪古東‧92〉具有這種影響的明顯痕跡。作品包含了大量神祕宗教崇拜的圖案、圖騰，代表了巫道部落的符號，也代表了奉獻的具體個人的記號。這個作品雖然在繪畫形式上是西方的，但是它所傳達的思想內容卻是不折不扣的非洲傳統，和非洲現代生活的。

　　另外一個扎依爾藝術家波迪斯‧伊塞克‧金格拉茲（Bodys Isek Kingelez）的作品以模型建築的方式從事創作，他的作品反映了非洲當代生活的另外一個側面：反映了非洲人夢想的能力和空間，這個夢中的建築是西方式的，而夢則是非洲的。金格拉茲和托庫塔巴一樣，與非洲傳統藝術具有不解之緣，他原來是博物館的非洲面具修復工作人員，長期從事修復博物館收藏的傳統面具工作，使他對於非洲傳統藝術具有很深刻的認識，他的建築模型完全出於自己的想像，他對於西方建築毫無認識和了解，因此作品中的西方建築則是出自空想、出自夢想的。他所見

到的唯一西方建築是比利時人撤出金沙薩時留下的一些殖民地時期的建築，因此他的創作具有強烈的表現和想像的空間。他的建築模型上具有文字說明，與美國當代藝術家查爾斯‧西蒙茲（Charles Simonds）的作品具有異曲同工的地方。這是所謂的「偶然性的相似」（The accidental likeness suggests）現象，在當代藝術中非常常見，原因是藝術家在表現現代生活主題上，由於訴求相似，因此有時候會有類似的表現手法。

西非和中非的藝術與西方當代藝術具有很相似的地方，它們之間是能夠接軌的，這種情況在黑非洲的其他地區藝術中卻不多見。東非地區一向以馬康德木刻雕塑（The Makonde sculptures）最著名，而這種木刻其實僅僅是因為旅遊業而創作、批量生產的，也做為出口的產品，因此在藝術上並沒有太大的意義。類似的情況也出現在津巴布韋的皂石雕刻（soapstone carvings）上，在南非，種族隔離解除以前，有相當數量的黑人藝術家創作的印刷藝術品，大部分是亞麻版畫，或者稱為「麻膠版畫」（linocuts），那是貧民百姓能夠接受的最廉價的藝術印刷品。絕大部分黑人藝術家都曾經在教會經辦的、位於拿塔爾的羅克的德里佛特藝術學校（Rorke's Driftin Natal）學習過，這是南非黑人藝術家能夠得到的唯一的藝術訓練。它的畢業生包括了當前南非中最傑出的藝術家。

約翰‧毛藩格約（John Muafangejo）是出生於安哥拉的藝術家，他是在一個一夫多妻的部落中出生和長大的，但是小時就被帶到當時南非保護地的西南非洲的首都溫特胡克（Windhoek），這個地方是現在的納米比亞共和國（Namibia）。他的母親當時逃避戰亂，越過安哥拉邊界，到溫特胡克的教會中逃難，她在那裡發現了兒子的藝術天才。他具有講故事的才能，又對於非洲的圖畫敘述性表現很拿手，由於信奉基督教，因此他的故事往往又與基督教的故事相關。他在一九七九

波迪斯‧金格列茲（Bodys Isek Kingelez）宏加宮（Palais d'hunga,1992,paper,cardborad and mixed media,50×70cm）紙張和硬紙板模型　1992
右頁：
（下右）密爾頓‧喬治（Milton Cieorge）升起的基督（The Risen Christ,1993,acrylic on canvas paper,85×65cm）壓克力畫　1993
（下左）彼得羅納‧莫里遜（Petrona Morrison）組合‧二號（Assemblage II,1993,metal assemblage,height 200cm）裝置 1993

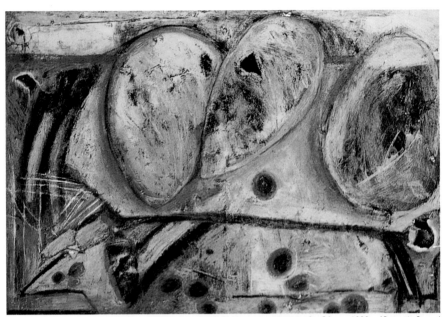

非洲人（African）原名是羅伯特・庫克桑（Robert Cookthorne） 陽光圈（Sunlings,1993,oil,pastel and acrylic on paper,97 × 132cm） 壓克力與色粉筆畫 1993

年創作的麻膠版畫〈準備水災〉是很具有代表性的作品。這張作品基本具有木刻的特徵，表現了非洲民眾和動物等待上方舟以逃避洪水的故事，構圖採用了橫排方式，具有連環畫的特徵，通俗而又具有藝術品味，是非洲和西方藝術結合的很好的例子。作品具有悲劇的氣氛，沈重而平靜。

以完全不同與西方現代主義的方式創作，走自己的藝術道路，在藝術上強調藝術反映現實生活中的問題，是黑非洲當代藝術很突出的發展趨向之一。

四、加勒比海地區和西印度群島的黑人藝術

黑人的藝術，由於民族根源相同，因此在表現上也具有類似的地方。講英語的西印度群島的黑人藝術，與黑非洲的藝術具有非常接近的地方。特別是牙買加的黑人藝術，與非洲的藝術如出一轍。牙買加是加勒比海上一個比較落後的島國，本身沒有什麼特別引人注目的文化。但是，整個牙買加社會中充滿了強烈的黑非洲特徵，因為牙買加黑人基本全部是黑非洲奴隸的後代。他們文化中的故事性、敘述性、神祕色彩與非洲的藝術是出自同一個根源的。牙買加流行的巫道崇拜，也來自黑非洲，因此藝術上體現的也是非洲式的。

黑人進入西半球的方式是有白人殖民主義者早期大量販賣到南美洲的種植園，之後再運到西印度群島，因此，大部分加勒比海島嶼居住的黑人都來自南美洲的北部地區，而這些南美洲的黑人則是在數百年前被當做奴隸販賣到這個地方的，因此他們所帶來的黑非洲文化十分模糊，僅僅在本質上具有與源頭相近的地方，而具體表現的方式則不盡相同。不少加勒比海和中美洲黑人的藝術是與當地印地安人的文化藝術結合的，因此更加具有地方特色。他們的藝術因此具有強烈的印地安色彩，比如對於太陽和月亮的崇拜，對某些植物和動物的喜歡，都不是單純黑非洲源產生的。印地安的阿拉瓦克部落（Arawak）神祕主義色彩，也體現在當地和整個加勒比海地區的黑人藝術中。因此，要了解當地黑人藝術，不得不對於阿拉瓦克人藝術有一個基本的了解。

阿拉瓦克印第安人是哥倫布發現新大陸之後見到的第一個印地安部落的人，他們很快被西班牙人征服，西班牙人從非洲遷入黑人奴隸，迫使他們與阿拉瓦克印第安人一起在加勒比海的種植園勞動，促成了兩個不同種族的混合，文化的交流。在波多黎各、在牙買加，這種情況都發生了。黑人數量比印第安人大得多，因此黑人文化以壓倒性優勢改變了印第安人文化。兩種文化的融合，產生了很獨特的本土文化。在這個地區的文化中，有部分是印地安源的，另外一部分則與黑非洲有淵源關係。比如西非洲傳說中的英雄「蜘蛛人」（Spider）在加勒比海地區和整個西印度群島都流行，可見黑非洲傳統在這裡的存在。

牙買加獨立之後，牙買加人民企圖建立一個自己民族的藝術。這種藝術具有兩個不同的組成部分，主要區別於藝術家素質的情況和他們的藝術教育經歷，一部分是來自自學成才的藝術家，也就是沒有手工正式學院教育的藝術家，他們被稱

爲「intuitives」藝術家，比如列奧納多．達利（Leonard Daley）就是一個典型的自學成才的牙買加藝術家的典型，另外一部分則是受過正式美術學校訓練的藝術家。達利的作品可以與非洲藝術家桑巴的作品在對比，他們都是自學的畫家。他的作品被形容爲具有「自閉的、歇斯底里的精神狀態」（a claustrophobic,hysterical world of spirits）他反映的世界要比桑巴反映的非洲世界更加黑暗、壓抑。是牙買加社會生活型態的寫照。他的作品〈無題〉，集中反映了這種精神狀態。

牙買加的另外一個黑人藝術家密爾頓．喬治（Milton Cieorge）屬於另外一個類型的藝術家，他畢業於牙買加藝術學校（the Jamaica School of Art），這個學校自從一九八七年以後改名爲埃德納．曼雷視覺藝術學校（the Edna Manley School of the Visual Arts）。因此他是正式科班出身的。他的繪畫具有暴力型的表現主義趨向，形式狂暴，用筆粗獷，與達利的作品有時有相似的處理特徵。他們都使用黑非洲的動機，特別是面具形式的使用上，他們的人物都往往具有面具式的面孔，他們的表現在反映文化的不明確性上特別具有非洲文化的實質特點。

另外一個黑人藝術家彼得羅納．莫里遜（Petrona Morrison）的雕塑作品也保持了這種運用黑非洲傳統的因素，他使用的是非洲部落圖騰形象，雖然並不明確，但是隱隱約約與非洲傳統的圖騰是具有內在關係的。莫里遜的悲劇是一個典型的牙買加人，她首先在加拿大的安大略省的麥克馬斯特大學（Mac Master University in Ontario,Canada）學習，之後又到華盛頓的霍華德大學（Howard University in Washington）深造，因此是拉丁美洲受過最良好教育的一個女藝術家。她在霍華德大學學習的是非洲中心理論（Afrocentri），她開始注意非洲與牙買加之間的內在文化關係。他的作品採用工業材料，受美國雕塑家大衛．史密斯（David Smith）很深的影響，作品中盡力把非常的精神表現出來。

另外一個牙買加的黑人畫家叫「非洲人」（African），他的原名是羅伯特．庫克桑（Robert Cookthorne）也畢業於牙買加藝術學校，他是牙買加新一代的藝術家代表，他整個地投身於反映牙買加藝術中的非洲黑人傳統這種主題中。他對於牙買加本身並沒有多大的興趣，而注意興趣在非洲的根。他尋找的是眞正黑人的根源，黑人藝術的源泉，通過自己的藝術來表現這個源。他的繪畫作品凝重、厚實，具有強烈的非洲藝術動機，但是往往採用象徵主義的手法、採用表現主義的手段，非常強烈。他一九九三年的作品〈陽光圈〉是其代表作，由於明確追求黑非洲的傳統，他的作品可以被視爲採用現代藝術方式來詮註非洲傳統藝術的最好的典範。

黑人藝術長期受到輕視，到十九世紀以來，也僅僅是做爲西方藝術家獵奇的對象受到選擇性的歡迎。直到一九七〇年代之後，黑非洲的藝術和加勒比海地區西印度群島上的非裔黑人藝術才逐步形成氣候，逐步得到國際認識。但是與其他民族的藝術來比較，黑人的藝術依然沒有達到眞正確立於國際當代藝術的高度，還需有很長時間的努力。

第17章　大地藝術、環境藝術、光線藝術、人體藝術

一、大地藝術

　　極限藝術（大陸稱爲「減少主義」藝術：Minimal Art）在盛行了不長的一段時間之後，很快就消退了，僅僅成爲一種在藝術上強調比較簡單、統一的藝術形式而存在，講究排列佈局上的次序感。極限藝術曾經一度相當流行，而在退潮之後，它逐步成爲一種游離於畫廊以外的藝術形式，只有少部分收藏家還有些興趣而已。我們在討論極限藝術的時候曾經討論到這個結局，提到這種藝術由於種種原因，逐步在都市環境中、在博物館和畫廊環境中發展困難，因此，極限藝術做爲一種沒落的藝術形式，也就開始轉移到比較寬闊的城外空間去發展。極限藝術的這個轉移，就成爲了我們在這裡討論的「大地藝術」（Land Art）的背景。因此可以說，大地藝術的前提是極限藝術。它是極限藝術在退出城市、退出博物館和畫廊之後在廣闊的自然空間中的繼續發展。

　　所謂大地藝術，原本是把極限藝術的一系列方法和構思在大自然中進行大體積的再造，因此，大地藝術從一開始以來，就集中在大規模的土木工程設計上，它根據極限藝術的若干原則，利用大規模的土木工程，在大地表面進行創作，是大

沃夫根・萊德（Wolfgang Laib）在 1990 年的作品〈花粉山〉（The Mountain of Pollen,1990,pollen）

右頁：
（上）羅伯特・史密遜（Robert Smithson）的作品〈旋渦〉（Spiral Jetty,April 1970,Rocks,Earth and salt cystals,Great Salt Lake,Utah），這是在美國的猶他州大鹽湖中建造的龐大的螺旋形土石堤壩。
（中）理查・朗（Richard Long） 佛蒙特・喬治亞・南卡羅萊納・懷俄明圈（Vermont Georgia South Carolina Wyoming Circle,1987,intalled at the Donald Young Gallery, Chincago,red,white,grey and green stones,diameter 7.4m）
（下）麥克・海澤（MichaelHeizer）把他的作品〈錯位的山〉（Displaced Mountain,是他的作品〈展示錯位的物體〉Displaced I：Replaced Mass 的一個部分，1981）。

地藝術的主要特徵。

　　大地藝術的形成受到一系列因素的影響，其中，極限藝術的思想是其主要的影響因素，與此同時，史前藝術的影響也是顯而易見的，比如英國史前人類建立的「石環」（Stonehenge），對於大地藝術就有相當的直接影響；大地藝術同時也受到歐洲園林設計的部分影響，英國十八世紀園林的設計和當時的園林建築師的作品，比如卡帕比里提‧布朗（Capability Brown）的作品，對於大地藝術產生過很直接的作用。

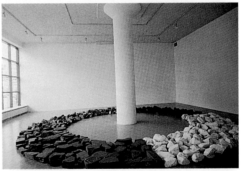

　　最早出現的大地藝術家，是眾所周知的羅伯特‧史密森（Ｒｏｂｅｒｔ Smithson），他以一個龐大無比的作品的作品〈旋渦〉獲得舉世矚目，這個作品是在美國的猶他州大鹽湖中建造的龐大的螺旋形土石堤壩，這個巨

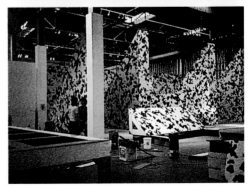

大的作品，從剛剛完工的那個時刻開始，就成爲藝術界的傳奇，也成爲大地藝術的正式開始的象徵。它宣告極限主義藝術在大地環境中得到新生，且具有自己非常獨特的面貌。這個作品和史密森都日益在藝術界確立了自己的地位，這個作品不但強有力，且對西方公衆如何看待當代藝術的觀念也造成很重要的轉變性促進。當然，由於湖水上漲，這個作品在完成不久以後就被淹沒，但是卻又被重新建造，反反覆覆，在反覆建造它的過程中，人們對它的印象也越來越深刻。大量的介紹文章和空中拍攝的照片，使它的知名度越來越高。大地藝術就是以這樣先聲奪人的聲勢進入藝術界的。

在史密森的〈旋渦〉完成之後，大地藝術和攝影就結上一種不解之緣，因爲大地藝術往往體積龐大，並且建造的地點偏遠，一般民衆和藝術家很難看到原貌，因此不得已依賴攝影來使大家對作品有所理解，也可以提供觀賞，這樣，大地藝術的促進和推動在很大程度是依靠攝影而成的，這兩種截然不同的藝術手段逐漸就形成了互相依賴的內在關係。逐步地，具體的大地藝術的形式、位置、地點都不太重要，最重要的是它通過攝影之後表現出來的形式，因爲只有這個形式才是觀衆能夠看到的東西。

這個過程刺激大地藝術產生了新的內容新的考慮角度和新的特徵，第一特徵是實際操作性（practicality），大地藝術作品體積龐大，同時都建造在戶外曠野中，因此很難收藏和展出，而做爲藝術品，收藏和展出，那怕是短暫的展示，都是非常重要的，單純依靠攝影來傳達，固然有其好處，比如方便，但是攝影表達的形象與大地藝術原來的形象比較差之千里，並非一樣。藝術家們都了解：無論大地藝術的作品多麼大，它的肯定、成功在很大的程度上依然不得不依賴於博物館，但是，大部分的大地藝術家卻具有強烈的反博物館收藏傾向，又需要博物館的肯定和推廣，又在心理否定博物館本身，這樣的一種矛盾，必須有平衡方法來運作，否則大地藝術無法在藝術史、在評論界、在博物館主持人心目中確立其歷史和藝術的地位，必須找尋一個方法，使大地藝術的作品一方面不成爲博物館的對象，作品的表現和意義卻依然是博物館的內涵。

當然，早期的方法僅僅是通過攝影在博物館中展出，可以平衡兩方面的功能需求。但是，攝影絕對不是大地藝術的本身，一個是二度空間的，一個是三度空間的，在體積上也絕對不同，加上大地藝術強調體積和具體地點的選擇，而博物館中展示的照片僅僅是紀錄而已，地點、地理位置、走向、氣候等等重要因素都被抽掉了，因此，雖然大地藝術和攝影具有互相的關係，具有依存的關係，卻絕對沒有取代的可能。不過，絕大多數人所看到的大地藝術僅僅是攝影上的，能夠看到原作的人少而又少，因此這種通過第二種媒介傳達之後的形象，往往被作品唯一的、主要的形式接受，也是不得已的情況。

博物館其實對於大地藝術也相當重視，因爲這種藝術畢竟打破了多年以來當代藝術局限在一定尺寸空間的限制，走向自然空間，走向絕對龐大的體積，與環境

藝術、土木工程相聯繫，何況它與極限藝術具有血緣關係，是當代藝術的自然發展和延伸的部分，沒有任何理由忽視它。因此，有些博物館也試圖邀請大地藝術家在博物館的有限室內空間中製作他們作品的縮小複製品來展示，縮小複製品肯定與原作具有巨大的差別，所傳達的信息和形式都完全不一樣，因此大部分藝術家在這個邀請面前都感到有些猶豫不決，但是，也有部分大地藝術家接受邀請，而藝術家一旦接受了這個安協，通過縮小複製品體現出來的作品就有些諷刺意味，因為大地藝術的本身特徵基本消失。

一九八一年，洛杉磯當代藝術博物館（the Contemporary Museum in Los Angeles）邀請大地藝術家麥克‧海澤（Michael Heizer）把他的作品〈錯位的山〉（是他的作品〈展示錯位的物體〉Displaced I Replaced Mass 的一個部分），他在博物館的室內建造了一個縮小的、利用瓦楞紙版製作的模型，與原作大相逕庭，甚至有些滑稽感。大家都不看好，即便藝術家本人和博物館本身，也感到相當失望，這個事件表面很難簡單把大地藝術縮小放到室內展示，從此以後，這種邀請和嘗試也就越來越少見了。

也有部分大地藝術家設法解決這個矛盾，大地藝術最主要的藝術家代表之一的理查‧隆（Richard Long）就是其中一個，他曾經設想了兩個解決這種問題的辦法，其一是把自然材料，也就是大地藝術原來的製作材料運到博物館內去，比如利用石頭在博物館室內再造作品，甚至乾脆適應自然材料在博物館內部的空間進行大地藝術的創作，比如他的作品〈佛蒙特‧喬治亞‧南卡羅萊納‧懷俄明圈〉就是一件這樣的典型作品。這個作品使用了四堆石頭，石頭來自美國的四個州，來源地點不同，顏色不同，通過石頭色彩、肌理的強烈對比，達到藝術家的表現效果。這個大地藝術作品是建立在博物館的室內。它們堆在室內，組成一個石頭的圓環，四色分明，環繞著博物館中間的柱子，這個作品沒有解釋、也沒有具體的人工製作痕跡，僅僅把四個不同州的石頭堆放成環，形成對比。這是很典型的利用在博物館室內空間來建造大地藝術的例子。與藝術家是卡爾‧安德烈（Carl Andre）的博物館內部設計的地面裝置相似，但是隆的作品絕對不像安德烈的作品追求幾何圖形的設計，他的作品基本是自然的，沒有刻意的痕跡，因此與戶外的大地藝術才具有相同的關係。

他的另外一個解決方法是採用攝影來表現自己的大地藝術，但是使之更加具體化，他的大地藝術的照片旁邊都有說明文字，詳細解釋了作品的情況且往往還有地圖，說明作品的地點和位置，這樣使作品具體化，從而擺脫了一般大地作品無所謂地點的情況。他的作品還在文字說明上介紹了製作的具體困難，製作的過程，製作的具體技術情況等等，把過程和最後的結果一起展示出來，作品就具有另外一個層次的意義和比較具有承上啓下功能的內涵。這種方式，用來描述和參與上述的史密森、海澤的作品也非常有效。隆的作法是把藝術創作的過程紀錄化、文獻化，而攝影在這個中間起到的作用是紀錄，而並非單純的展示，因而突

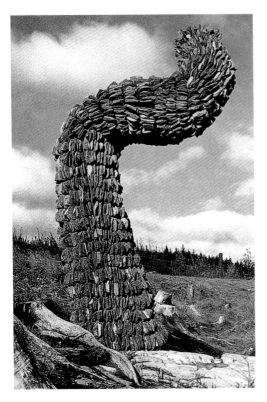

右頁：
（上）安迪‧戈德斯沃斯（Andy Goldsworthy）在英國的頓佛里斯郡（Dumfriesshire）河邊創作大地藝術作品四件之一，稱為「格里澤達爾森林收藏」（the Grizedale collection）。
（下右）克里斯托（Christo）和他的妻子珍－克勞德（Jeanne-Claude）所創作的〈包圍海島〉（Surrounded Islands,Biscayne Bay,Greater Miami, Florida,1980-83）
（下左）安迪‧戈德斯沃斯（Andy Goldsworthy）：在英國的頓佛里斯郡（Dumfriesshire）河邊創作大地藝術作品四件其中的二件，稱為「格里澤達爾森林收藏」（the Grizedale collection）。

克里斯‧布斯（Chris Booth）作品〈多岩小山的慶祝〉（Celebration of a Tor），「格里澤達爾森林收藏」（the Grizedale collection）

破了攝影的消極表現地位，使之成爲記錄大地藝術作品的積極工具。

　　理查‧隆的這種在博物館內建造大地藝術的方法，得到不少當代藝術家的認同，德國藝術家沃夫根‧萊柏（Wolfgang Laib）就是其中一個。萊柏不用石頭而採用金色的花粉在博物館室內堆成小堆，他一九九〇年的作品〈花粉山〉就是這樣的作品，室內突然出現一堆堆金色的小山，很突然，也很強烈。這個作品更加精細、更加短暫，他以自然中的花粉來表達了遺傳、生命、重複和脆弱的觀念，也表現了短暫瞬間感。

　　英國大地藝術家安迪‧戈德斯沃斯（Andy Goldsworthy）與理查‧隆、萊柏的作品具有一定相似之處。戈德斯沃斯是重新構造自然風景，因此在創作上顯得比朗的作品更加清新、沒有那麼刻意安排的痕跡。他的作品全部是在自然環境中製作的，從來沒有企圖把他們移到室內、移到博物館中展出，他就地取材，在自然中造景，作品與自然環境融爲一體，很有東方造景的味道，十分受歡迎。

　　安迪‧戈德斯沃斯在石頭堆上鋪上紅色的加拿大楓葉，或者金色的榆葉，或者把大堆的河床石卵堆在堅硬的岩石邊，形成對比，這些作品大部分在英國的頓佛里斯郡（Dumfriesshire）河邊創作，增加了自然對象的新形式，因此很流暢和自然。他充分利用自然條件來創作大地藝術，有些時候把河流中的石頭染上色彩，

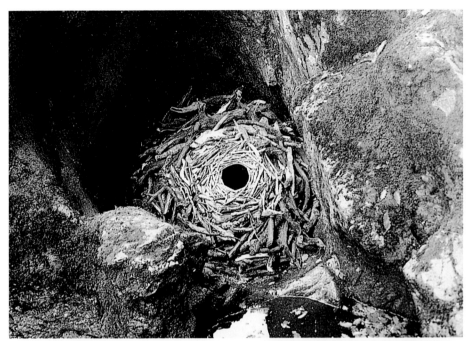

突出石頭的形態，有時則在岩石岸邊的石縫中製作用枯樹枝組成的「巢」式裝置，好像是由水流自然堆積而成的樹枝堆一樣，有時也利用正面的陽光效果，在石頭四周佈置植物葉，形成用植物組成的石頭外輪廓，如此種種，都僅僅是加強了自然的特徵，強烈了自然的形式，與環境相當吻合，是大地藝術中一個很突出的代表人物。他所創作的中心是表示短暫性（ephemeral）、短暫的平衡性（evanescent even）。具有類似禪宗的安寧感，他在邀請觀眾和他一起享受自然的寧靜。

安迪‧戈德斯沃斯的作品在日本得到非常熱烈的反應，日本人民和日本藝術家非常喜歡他的作品，原因是因為日本的藝術中具有類似的因素，講究作品的哲學感，講究自然的統一和吻合、講究以自然的形式創作，提倡禪的精神，因此可以說安迪‧戈德斯沃斯的作品非常東方化。而最令人感興趣的是他的作品在西方同樣受到非常普遍的歡迎，為了滿足於大量對他的作品十分喜好的歐洲民眾，西方出版了不少有關他的這些大地藝術作品的書籍和電影，西方藝術界提出對於他作品的理論依據，認為他建立了一種與自然對話的方式，因此是成功的，特別在工業化改造自然的大前提下，他的作品給人們以耳目一新的感覺。因此，評論界認為他的成功不再於他的作品多麼前衛，而在於他能夠在人和自然中建立一種對話的、交流的精神關係。他的部分大地藝術作品是在英國昆布利亞的格里澤達爾森林（Grizedale Forest in Cumbria）中製作的。這些作品都是由森林管理單位委託創作的，因此，這個森林地區目前擁有最多的他的作品。

英國昆布利亞的格里澤達爾森林管理當局是大地藝術的主要贊助單位之一，對於促進英國的大地藝術起到很積極的推動作用。這個森林管理單位在贊助藝術作品上的原則很簡單，就地設計、就地取材。它邀請藝術家在森林中就地取材從事創作，因此無論作品如何大膽、如何具有個人的表現，由於材料上和環境的一致，作品也就具有與環境的協調因素，一定是會增加環境的趣味和色彩的。而觀眾則是到森林來散步、休息的民眾，作品散佈在森林中的小徑旁邊，成為在森林中步行的民眾的觀賞對象，藝術和自然環境相益得彰，配合得當，即便有些藝術家在這個森林中建立的作品是就地取材的雕塑，在展覽期過後，森林當局也不撤銷、不毀壞它們，而是讓它們在森林的生長中逐步被植物包裹，自然毀滅，這也就顯示了自然淘汰、新陳代謝的過程。來自土壤、回到土壤，又孕育了新的生命。這個森林中的藝術，被稱為「格里澤達爾森林收藏」（the Grizedale collection）。

由於「格里澤達爾森林收藏」這個非常突出的政策，因此不少大地藝術家都到這個森林管理處尋找創作的贊助，因此，這個森林的大地藝術也就成為國際上大地藝術最集中的一部分，成果是對話雙贏的。除了上述的幾個大地藝術家之外，這裡還湧現不少傑出的人才，「格里澤達爾森林收藏」中的另外一個很引人注目的大地藝術家是來自紐西蘭的克里斯‧布斯（Chris Booth）。如同其他被格里澤達爾森林管理局邀請來從事創作的藝術家一樣，布斯也可以在森林中自由選擇地點和材料。他

的作品〈多岩小山的慶祝〉是在森林中製作一個完全額外的形象。他就地取材，使用當地的石頭，制造了一個彎曲、扭曲石頭雕塑，雖然形式上具有有機特點，與森林環境能夠聯繫，但是它的突兀形狀卻非常觸目，與自然環境並不協調。這樣，就形成了很突出的環境雕塑。這樣一來，他突出了、強化了環境因素，使之更加具有特點，是非協調化的一種探索。這個作品也很得到公眾喜愛。

二、環境藝術

一九九〇年代前後，出現了觀念藝術和大地藝術結合的發展傾向，把觀念藝術的動機和大地藝術創作的手法結合起來，是這股浪潮的主要方向，其中不少借用環境因素，因此也可以視爲環境藝術，其實大地藝術和環境藝術之間並沒有截然的分野。

在這個個浪潮中比較突出的是美國藝術家阿蘭・桑菲斯特（Alan Sonfist）的創作，他的作品〈時間風景〉，是在紐約的曼哈頓設計一個小型的植物種植區，他在這個城市中心的小空地上進行小規模的植物種植活動，而植物是經過選擇的，這裡種的植物、樹木都是在歐洲人來到美洲大陸以前的真正北美洲植物和樹木，完全擺脫歐洲的影響，因此，雖然這個作品從表面上看完全是個綠化作品，並沒有什麼藝術特徵在其中，但是如果了解藝術家的觀念，則具有一定深度的考慮和設計動機。反應的內容包括了對於歐洲殖民主義對於北美洲植被造成的影響，進一步可以探索歐洲殖民主義對於北美洲人文發展的影響，如此類推，思想內容相當豐富，而在表面上看，則僅僅是一塊小小的綠化帶而已。

如果講到具有國際大影響的大地藝術和環境藝術，應該首推保加利亞裔的藝術家克里斯多（Christo）和他的妻子珍 - 克勞德（Jeanne-Claude）。克里斯多很早就具有製作大藝術的決心。他把大地藝術、環境藝術結合起來，進行史無前例的大創作，包裹海岸、建立跨越大地和海灣的牆幔，包裹建築物，建立上千把巨大的傘的森林，如此種種，已經使他成爲世界上最令人注目的大地和環境藝術家了。

做爲一個在尺度很大的公共空間中製作藝術品的藝術家來說，他其實創作的大部分時間不是用在創作上，而是集中在行政申請和組織工作的過程中：申請執照、爭取批准、籌集資金、組織志願者參與工作等等，他近年比較重要的作品是〈包裹德國國會〉，這個巨大的作品是要用特殊紡織出來的紡織品，利用德國國會大廈外部建造的金屬架，把整個德國國會大廈包裹起來，工程之大，影響面之寬，難度之深可想而知。這個工程動用了數百人參加，包括建築工程師、工人和大量的志願者工作，整個作品經過精密的設計。由於這個大廈是德國的象徵，是德國廿世紀時間歷史的縮影和標誌，對於德國民族具有非常重要的意義，同時又位於布蘭登堡城門邊，是柏林的通衢大道，因此時間非常有限，整個工程是一個精密的設計。克里斯多不得不與德國國會、柏林市政府等各種不同的政府機構談判、協商，通過好幾年的努力和籌備，才達到成功，包裹國會的時期，柏林人山

人海，人人都在談這個作品，取得很大的社會效應和影響。

　　克里斯多是以難以想像的規模來製作他的大地藝術和環境藝術的，比如他曾經與妻子合作製作了〈包圍海島〉的作品，是在離開美國佛羅里達的邁阿密外海的比斯堪灣中以粉紅色的紡織品包圍了十一個海島，總共使用了六百五十萬平方英尺的紡織品完成這個作品，整個海灣好像蓮花開放

由上至下依序：
1. 詹姆斯‧塔列爾 (James Turrell) 在美國亞利桑那州沙漠中的塞多納地方羅登火山口 (Roden Crater,at Sedona in the Arizonadesert) 的大地藝術，設計稿。
2. 詹姆斯‧塔列爾 (James Turrell) 在美國亞利桑那州沙漠中的塞多納地方羅登火山口 (Roden Crater,at Sedona in the Arizona desert) 的大地藝術，設計稿。
3. 阿蘭‧喪菲斯特 (Alan Sonfist) 的作品〈時間風景〉(Time Landscape)，此為在紐約曼哈頓特殊綠化設計的稿。
4. 克里斯托 (Christo) 和他的妻子珍－克勞德 (Jeanne-Claude) 聯合創作之〈包裹德國國會〉(Wrapped Reichstag,1994)

右頁：
(右中) 丹尼斯‧奧本海姆 (Dennis Oppenheim) 極 (Polarities,1972,shadow project or throwing 2,000ft beam of light)
(右下) 艾里克‧奧爾 (Eric Orr) 光空間 (Light Space，1985,permanent installation at the Gemeente museum,the Hague,)
(左中) 魯迪‧柏克霍特 (Rudie Berkhout) 雷射攝影作品 (DeltaII,1982,transmission hologram,20.4 × 40.6cm) 1982
(左下) 亞歷山大 (Alexander) 把繪畫和雷射攝影混合組成一個系列，稱為「與靈魂跳舞」(The Dance of the Souls) 1992

丹・格萊漢（Dan Graham） 漢堡包的三角形殿（Double Triangular Pavilion for Hamburg.1989.trianguler pavilion with triangularro of rotated 45 degree）

一樣，突然出現了十一個粉紅色包圍的海島，十分令人震驚。在美國也得到很大的反響。

我們知道，這類型的「包圍」、「包裹」作品從物理意義上來說都是臨時的、短暫的，對於藝術家來說，這些作品也具有自己永恆的地方，那就是在觀眾、在社區造成的影響，對於成百上千參加製作的志願者來說，更加是一個參與過程，也是他們終身難忘的。這種短暫的形式造成了永久的記憶，這也正是環境藝術、大地藝術可以具有永恆性的地方。

另外一個龐大的大地藝術創作作品是目前還沒有完成的，這是由加利福尼亞藝術家詹姆斯・塔列爾（James Turrell）在美國亞利桑那州沙漠中的塞多納地方一個叫羅登火山口（Roden Crater）的位置製作的。他於一九七二年就開始了這個作品的製作，但是迄今我們知道的主要還是他的草圖和模型，塔列爾是一批主要使用光線、空間做為自己的創作手段的加利福尼亞藝術家中的一個。這類型的作品在一九七〇年代開始出現，並且在美國和其他西方國家具有一定影響。因為他們使用的是光線和照射，因此被稱為「光線藝術家」，比較簡單的使用光線創作的藝術家有如丹尼斯・奧本海默（Dennis Oppenheim），他的作品〈極〉（Polarities）是把集束的關係透過水完成的，光束之間並不交叉，但是在視覺中卻具有複雜的交叉感。

塔列爾的作品也是使用光線，但是他的目的是要讓觀眾在特定時間進入火山口，觀看太陽、月亮和在口內造成的影子，因此他必須移山倒海改造火山口內部和外部的結構，使人們能夠按照他設計的目的在數年之中的某天、某時看到當空的太陽和月亮，也看得到它們在口內反射形成的倒影。

他借用了巨大的古老火山口做為設計的中心，運用自然光線和地形的位置，達到自己創作的目的。他的這個作品是利用對著陽光的地形為中心的，觀眾在這個火山口中親自經歷從特殊角度觀看日落和日出陽光的經驗，塔列爾對火山口內部進行了修正，一方面保存了火山口的完整原貌，同時也使觀眾具有特殊經驗的可能。他從火山口的觀察中得到數據，知道每十八點六年，月亮會正正地從頂部照射的火山口內，如果在這個時候進入到火山口來觀看，可以看到月亮的光影照在火山口內部的壁上，這個影響是反的，好像是照相機中倒影成像一樣。同時，如果這時來看日出的話，也會在對面的壁上看到太陽的影像。

除了這個火山口的作品之外，塔列爾在一九八四年利用他獲得的卅四萬美元的麥克阿瑟獎金（MacArthur grant）在一些比較方便的畫廊中創作了一系列的作品。他的作品的最大問題是：絕大部分難以拍攝，而且絕大部分難以用語言描述，比如他一九七六年在阿姆斯特丹市立美術館（the Stedelijk Museum, Amsterdam）創作的一個作品〈光的透射和光的空間〉其實是四間空空如也的房間，在觀眾的眼中產生不同色彩的感覺，這個展覽的前言是由當時的市立美術館館長愛德華・德・威德（Edward De Wilde）撰寫的，他在前言中提到這個展覽的設計，說展覽的四個房間的窗戶是採用黑色的塑料覆蓋起來的，這些黑色的塑料片全部是方形的，

這些方形塑料片上有通過精心設計的小孔，這些孔僅僅能夠讓日光進入室內，窗前立了一面白色的銀幕牆面，上面有十三點二乘以四十八點八公分尺寸的孔，上面覆蓋了彩色的和無色的透明紙，給進入室內的光線以一種特定的色彩，由於一日中日光變化很大，因此室內的光線條件也是變化的，外部的天氣變化，比如多雲、陰天、晴天、下雨等等都會造成進入室內光線的改變，一年四季不同，光線也不同，因此，這四個房間是日日不同的，不斷改變的，很難測量的，也很難以拍攝或者以文字記錄。光線在這裡變成一個變化的、生動的主題。而在這四個房間內移動的觀眾本身也造成光線和色彩改變，這種環境藝術，很難以語言描述，也更難以照片來傳達。按照西方的藝術評論界的看法來說，這是真正的環境藝術，具有特定性、特指性、環境影響因素。

塔列爾的作品可以說是難以捉摸的，他是光線藝術、或者光線和空間藝術（the Light and Space group）的代表人物之一。這個派別的其他成員也都具有類似的藝術特點，比如瑪利亞・諾德曼（Maria Nordman）就是一個典型例子。她的作品中，可以明顯看出她通過創作來避免遭到藝術評論家的評論，僅僅提供觀眾以親自經驗的對象。而這種體驗是觀眾以前從來沒有過的經驗。

三、光線藝術

在這種環境和光線結合的前提下，逐步形成了一批以光線為創作中心的藝術家，我們稱他們為「光藝術」。

光藝術作品很少能夠保存下來，極少部分作品能夠保存相對一段時間， 一九八五年，加利福尼亞藝術家艾里克・奧爾（Eric Orr）的作品〈光空間〉保存了一段時間，是這類型藝術品中很少見的。他的這個作品在荷蘭的海牙的格明特博物館（the Gemeente museum in The Hague）展出，整個展場僅僅提供在兩端觀看，整個展場是用一條一條的窗簾麻布排列起來的，這樣造成了展場中的一條給光線行走的通道，而通道的尺寸是根據光線的明暗來調節的。兩端的開口尖銳如剪開一樣，觀眾從這個銳利的切口看在通道中行走的光線在紡織品背面產生的影像，這個影像是平的，好像攝影、繪畫一樣。這就是觀眾對於空間的感覺，或者對於三度空間的感覺，這個作品造成了模稜兩可的感覺：到底立體的還是平面的，是三度空間決定二度空間，還是二度空間確定三度空間。

比較新的光藝術例子是艾里克・奧爾在加利福尼亞的長灘市的「地標廣場」（Landmark Square in Long Beach）的一個建築頂部採用雷射在屋頂上交叉形成的金字塔形光網，稱為〈照明〉。這個金字塔由於是光線組成的，因此十分纖細，很虛幻，整個建築也都採用了精心的照明設計，部分牆面照明，部分則比較暗，建築部分的照明採用了藍色光，與頂部激光的紫色既有區別又有內部關係，雙方的照明設計，形成建築和頂部光線之間、建築不同構造之間的體積的對比，這種設計，組成了一個包括建築和激光部分的光雕塑，在這種作品中，奧爾顯然企圖超越極限主義

的，從背景來看，奧爾對於俄國構成主義大師馬勒維奇的作品是十分推崇的，而他的作品採用了光做媒介，顯然有在構成主義基礎上超越構成主義的傾向，他又結合了部分極限主義的手法，使作品具有相對的感染力量。

喜歡使用光線從事創作的光藝術家們，其實都是對藝術表現的媒介十分感興趣的人，這樣才導致他們轉向光線這個非常特殊的媒介。這種對於光線的興趣，使他們不僅僅局限在光線之上，也開始使用鏡子這種具有反射光線的工具，甚至逐步使用雷射攝影技術（holography）做為光媒介的進一步發展。藝術家丹·格萊漢（Dan Graham）的作品〈漢堡包的三角形殿〉是一個採用倒影為主要手段創作的例子，他製作的結構的壁面是透明的，有具有反射性的，因此，他的「宮殿」其實是一個透明的、反射複雜的視覺迷宮，一個視覺的複雜缺口（puzzling hiatus in visual reality），觀眾很難確定是這個作品牆面呢，還是僅僅反射的成像。

雷射技術和雷射攝影（Holography）與光線密切相關，逐步從一九八○年代以來成為藝術家喜歡使用的媒介和手段。早期，這些藝術家主要集中於這種新媒介的語法、規律本身，雷射攝影的特殊性能令人歡欣，比如它能夠在同一個空間中展現兩個完全不同的景象的性能，對於藝術家來說，是創作空間突然的倍增。於此同時，他們也感覺到雷射攝影具有其不足的地方，比如很難使色彩清楚完全分開，雷射攝影中的色彩總有互相干擾的情況，如果要表達非常純的色彩的話，困難就很大了，而雷射攝影費用高昂，也很難在大空間中運用，也是其缺點。因此，從事雷射攝影創作的光藝術家往往要花許多時間來解決技術方面的問題，而難以集中力量單純從事創作。

在使用雷射攝影做為創作媒介的西方藝術家中，比較突出的是荷蘭出生的、在美國居住和工作的魯迪·柏克霍特（Rudie Berkhout），他的雷射攝影藝術作品具有強烈的抽象特徵，與荷蘭的構成主義傳統，特別是與「風格派」傳統關係密切。

最近以來，從事雕塑、雷射攝影和繪畫綜合創作的藝術家亞歷山大（Alexander）把繪畫和雷射攝影混合組成一個系列，稱為〈與靈魂跳舞〉，這個系列作品中採用了抽象繪畫，雷射攝影的版面組成，雷射攝影的空幻感好像把光線送出畫版之外一樣，彩色雷射攝影上的色彩、形式和畫布上的繪畫的色彩和形式呼應，因此，這個作品是兩種截然不同的媒介中的互動，整個作品在觀眾面前跳舞。

這種類型的作品已經開始打破了原來藝術形式的邊界，朝互動、呼應的方向發展。

四、人體藝術（Body Art）

之所以稱為「身體藝術」而不採用「人體藝術」這個名稱，是因為「人體藝術」往往指裸體繪畫，而「身體藝術」則是指藝術家利用自己的身體做為藝術的表現中心。

身體藝術的根源是一九六○年代的偶然性藝術（the Happenings），早期的身體藝術僅僅是藝術家在自己的身體上作一些表現的痕跡，或者僅僅以表演性來利用身體表現自己的訴求，但是隨著它的發展，這種藝術的宗教性感覺越來越強烈，

最後，宗教性、精神性成爲這種藝術的一個追求對象，宗教性的儀式化是儀式的表現形式。一九七〇年代是身體藝術奠定基礎的時期，英國的表演團體在這個時期創作和表演了一系列具有宗教儀式性的身體儀式作品，其中最突出的表演集團是「福利國家」（The Welfare State）、或者現在稱爲「福利國家國際」（The Welfare State International）這個團體。

身體藝術和表演藝術經常是混合起來進行的，比如從英國歷史傳說中的阿瑟王故事中發展出來的〈蘭斯洛騎士的鵪鶉〉是一個演員和觀衆混合起來的表演，一個一個燈光昏暗的小台，表演的藝術家從一個台走到另外一個台，與散坐在其間的觀衆混雜在一起，表演動作神祕、詭異，演員有時出現在燈光下，有時又消失在黑暗中，這個作品很難確定哪個部分是視覺藝術，哪個部分是戲劇表演，與當代試驗性舞蹈的大師如彼得・布魯克（Peter Brooke）、阿里安・姆諾赤金（ArianneMnouchkine）的舞蹈極爲相似。

對於藝術形式和範疇的界定（demarcation）

（上）馬克・昆因（Marc Quinn）在1990年代出名作品〈自我〉，自己的血、不銹鋼等製成的自我雕塑像。
（下）吉娜・潘恩（Gina Pane）　用刀片切自己，流血
（左）英國身體藝術表演集團「福利國家」（The Welfare State）、或者現在稱爲「福利國家國際」（The Welfare State International.）的表演。

問題，藝術家們都不得不作出自己的決定。有些藝術家認為僅僅通過表演才是身體藝術的本質的發揮，也就是把身體藝術和表演藝術放在一起，而另外一些藝術家則認為僅僅身體本身就是藝術的主體。比如約瑟夫·波依斯（Joseph Beuys），吉爾柏特·喬治（Gilbert Et George）等人。他們把自己的身體視為藝術，稱之為「生命的雕塑」（living sculptures），他們的公共形象穿衣、行為、訪談等等，也都成為藝術的組成部分，是精心設計過的。

做為人體藝術來講，最突出的例子是紐西蘭的藝術家的作品，紐西蘭的「基督教堂巫師」（the Wizard of Christchurch）在紐西蘭南島的基督教堂市的教堂廣場上不斷表演他的藝術達十年之久。這個稱為「巫師」的藝術家建立了自己的藝術贊助渠道，得以不斷表演，紐西蘭當局給他發放了特別的護照，上面僅僅寫明他是「巫師」，連個人名稱都沒有。市長有時候還邀請他參加市長的對外訪問活動，政府可以說對於他的藝術相當寬容。

「巫師」的藝術的核心正是這種把個人的古怪身分和正常的活動混雜起來的方式，他的「巫師」名稱本身與當代社會是格格不入的，但是他具有這個名稱的政府護照，能夠參與正式的公共活動，甚至政府活動，本身就是一種類似達達主義，或者第二次世界大戰剛剛結束之後在法國興

（上）紐西蘭的「基督教堂巫師」（The Wizard of Christchurch）在紐西蘭南島的基督教堂市（the city of Christ church in the South Island）的教堂廣場上表演。
（中）斯圖亞特·布里斯萊（Stuart Bristley）和今日——無所有（And For Today Nothing,1972）
（下）皮艾羅·曼佐尼（Piero Manzoni）人類骨灰 1930-63

起的「超理性」、「超驗」運動（the French Pataphysicians）的創作方式。當然，「巫師」的創作依然與巫術有關，裝神弄鬼、求風乞雨，不過他曾經說他最害怕的一次是他在南島求雨，鬼畫胡塗之後，突然下起大雨來了。

身體藝術在一九七〇年代有所發展，但是其發展方向是不健康的。具有自傷的傾向（masochistic tinge）。一九七〇年代初期，應該表演藝術家斯圖亞特‧布里斯萊（Stuart Bristley）整個禮拜躺在骯髒的浴缸中，水裡放置了動物的內臟，污濁不堪，如此骯髒的環境，整整一周的活動，難以想像的困難。同時，法國藝術家吉娜‧潘恩（Gina Pane）表演心理描述的古怪動作，不斷把自己的身體撞擊周圍牆壁，或者用刀片刺自己的肉體，導致流血，都是身體藝術達到極端程度的體現。

其實，早在他們以前，已經有人從事類似的人體藝術創作了，那就是義大利藝術家皮艾羅‧曼佐尼（Piero Manzoni，1930-63），他是義大利的貧窮藝術運動（the Arte Povera Movement）的先軀。這個運動對於義大利和西方藝術後來的廿年發展具有很的的影響。曼佐尼本人發展出不少不同的思想觀念來，通過創作，首先在一九六〇年代具有很大的影響，在他去世之後，他的思想更加造成一九七〇、八〇年代西方藝術思想的影響根源之一。

一九五七年，與年輕的羅伯特‧勞森柏格（Robert Rauschenberg）開始自己的普普藝術的全空白的繪畫的時候，曼佐尼開始試驗自由的極限主義藝術。他在一張紙上僅僅畫一條線，不斷捲起來。他的簡單到無以復加地步的作品，使當時的青年藝術家感到振奮，他後來的作品包括採用眞人的骨灰陳列，這種取自人體的物品來展覽創作，是十分駭人聽聞的，這種活動，到一九九〇年代越來越多見，比如英國前衛藝術家馬克‧昆安（Marc Quinn）在一九九〇年代突然出名，作品僅僅是把自己冷凍的血液陳列展出而已。中國大陸在美國的藝術家有用自己頭髮、女人使用過的月經帶等等作創作的，其實也是這一路，但是如果大家還對於曼佐尼記憶猶新的話，這些人實在是晚到了。

我們在上面討論的大量的大地藝術和環境藝術、光藝術，其實對與極限主義藝術密切相關。極限藝術的衰退，也標誌這廿世紀的當代藝術的衰退。我們知道，當代藝術在過去的卅年當中已經被反覆質問了。諷刺的是造成這種藝術發展上困境的主要原因是藝術家們自己，他們由於在廿世紀中期以來過度的試驗和探索，急功近利的求索，造成思想的枯萎，技法的耗盡，才產生當代藝術的困難境地。從歷史的角度來看，極限主義創作並沒有能夠超過俄國的構成主義的高度，很少能夠超過當年馬勒維奇和塔特林的水準。也沒有什麼人能夠超過第一次世界大戰迄今在蘇黎世發展起來的原裝達達藝術，藝術家的想像力沒有能夠進一步發揮，老是在原地探索，因此落後了。當代藝術的前提應該是不斷向前移動的，而不是畫地為牢的固步自封，好像當年美國人一樣，穿越中西部，不斷在新邊疆中尋找新的精神。這才是當代藝術能夠發展的可能所在。大地藝術、環境藝術、光藝術、身體藝術都有一定的發展，但是精神上的枯竭，則是顯而易見的。

第18章　婦權主義藝術和同性戀藝術

　　當代西方文化、思想和社會活動的一個重要組成部分是女權主義，或者稱爲婦權主義（Feminism），這個主張婦女權利平等的運動經歷了近百年的發展，已經成爲西方社會中不可缺少的一個環節。在社會生活的各個方面都造成一定程度的影響，其中對藝術的影響也是很大的。

　　所謂婦權主義運動的核心內容是婦女要求擁有與男性同樣的所有社會權利，特別是在政治、教育、就業、機會的均等等方面權利的平等，要求婦女在法律上、在經濟上都能夠取得眞正的獨立地位。在美國，針對自由墮胎問題引起廣泛的爭論，婦權主義者認爲她們具有自己決定是否要進行人工流產，而無需政府或者宗教團體的干預和說教，因此與保守的教會和政府部門形成對抗的立場，代表了美國社會中人口半數的婦女在這個問題上的自由主張。現代婦權主義運動在一九六〇年代開始形成，通過一個世紀的鬥爭，在一九七〇年代獲得一定的成功，西方的婦女開始逐步大量地進入以前她們完全沒有可能參與的政治、商業和企業、學術活動中，並且通過高等教育而逐步在這些行業中成爲職業階級成員，在婦權主

安娜・曼迪亞塔（Ana Mendieta）　無題（Untitled, 1982-83/1993, photograph of earthwork with carved mud, New Mexico, 157 × 122cm）

右頁：
（上）瑪麗安・夏皮羅（Miriam Schapiro）　扇子（All Purpose Fan, acrylic and fabric on paper,56 × 76cm）
（中）茱蒂・芝加哥（Judy Chicago，原名茱蒂・科恩・格羅維茲：Judy Cohen Gerowitz）的〈晚宴〉（The Dinner Party, mixed media, length of each side 14.6m, 1979）
（下）路易絲・布爾喬亞（Louise Bourgeois）　牢房—三個白色的圓圈（Cell，Three White Marble Spheres, glass, metal,marle and mirror, 213 × 213 × 213cm）

義思想的影響下，西方政府也從這個時期開始，紛紛立法禁性別歧視，婦女的權利因而得到越來越廣泛的保障。

　　婦權主義運動不僅僅是部分婦女要求自身權利的實際運動，同時也是理論運動，婦權主義者希望通過理論來奠定婦女權利的基礎，從而為將來進一步確立自己的全面權利做基礎。為了表明性別差別不應該成為婦女參與社會活動的障礙，婦權運動者在理論上運用了後結構主義理論、新馬克思主義理論、心理分析理論來證明自己的論點。因此，婦權運動的發展，促進了這些影響到後現代主義理論形成的基本理論因素在婦女中廣泛的傳播，客觀上促進了後現代主義的發展。

一、婦權主義的內容和背景

　　婦權主義運動是一個社會運動，主要

是要求婦女權力平等,在社會上能夠擁有與男性同等的社會地位和自由權利,並且能夠自己決定自己的命運和前途。

對於婦女權利的要求,其實在啟蒙主義時代已經出現在歐洲了,當時法國的啟蒙主義思想家提出自由、平等、博愛的改革主張,得社會中支持改革的民眾歡迎,而自由、平等、博愛的涵括範圍,也逐漸從資產階級、農民、城市勞動者擴大到婦女範疇上。一七九二年,瑪麗·沃爾斯通克拉佛特(Mary Wollstonecraft)在英國發表了「婦女權利辯白」(A Vindication of the Rights of Women),是這個時期正式提出婦女權利的開端,在這篇文章中,她提出婦女的存在並不僅僅是為了協助男性,不是僅僅為了在男性不在的時候替代他們,她提出女性應該擁有與男性同樣的教育、工作和參加政治活動的機會。這種思想包含了廿世紀中婦權主義的主要思想內,但是,雖然有這些前衛的主張,但是在十九世紀中,由於社會條件和經濟條件的落後,婦女的權利並沒有得到伸張,當時世界上的婦女在很大程度上還是家庭、男性的附庸,並沒有取得獨立的社會地位和平等的權利,絕大部分也沒有獨立的人格。十九世紀婦女的鬥爭主要還是集中在婦女不受男性的虐待這些問題上,遠遠沒有能夠在婦女如何取得社會的地位、社會的經濟地位這個層面進行發展。

十九世紀末,開始有少數婦女參加社會工作,逐步成為職業人士,隨著經濟的不斷發展,參加工作的婦女也越來越多,婦女在企業單位中和事業單位中的地位越來越重要。由於有越來越多的婦女參加經濟活動,她們的社會地位也越來越重要,廿世紀初期,在企業中工作的婦女開始提出勞動報酬的要求,希望能夠與男性同工同酬,她們同時也要求針對自己生理條件相關的合理待遇,比如懷孕、產前後的休息、哺乳期等等的待遇,雖然她們並沒有能夠立即在這些問題上達到目的,但是她們的強烈訴求已經為社會所注意,婦女已經成為社會上不可忽視的重要力量,她們的活動使婦女權利問題成為越來越尖銳的社會問題,雖然在廿世紀上半葉中,大部分勞動婦女依然在工作和就業上受到歧視待遇,但是她們要求自身權利的呼聲越來越高。半個世紀以來,以男性為主的社會依然傾向要求婦女擔任她們傳統的社會角色:妻子、母親、家庭主婦。這種因性別形成的對抗,是廿世紀的一個很普遍的矛盾癥結。

第二次世界大戰期間,由於男性大量參戰,婦女成為工業生產的主要勞動力,特別在美國,婦女大量參加工業生產、服務性行業的生產,使婦女在社會上具有了前所未有的舉足輕重地位,這對於改變她們的社會權利來說,是具有決定性意義的。第二次世界大戰之後,西方婦女大規模就業,已經在實質上改變了婦女的社會地位,由於經濟情況的發展和家庭觀念的改變,加上都市化、工業化的發展,西方家庭中的孩子的數目急遽減少,因此婦女不得不承擔龐大的家庭生活照顧的作用也就發生戲劇化的改變,她們能夠逐步脫離家庭的束縛,走向生活、走向工作。婦女不得不依附於家庭的情況因而也發生改變,婦女逐步從勞動密集型

的家庭中解放出來，投入到具有生產力的社會工作中去，這無疑對於婦女權利要求來說是一個很大的促進。

　　第二次世界大戰結束之後，婦女參加工作已經是社會普遍的現象。經濟和文化的發展，促成了大量新型的工作產生，使婦女得到新的就業和事業發展空間。職業婦女迅速增加，使婦權運動得到有力的促進。戰後婦女的教育也得到很大提高，越來越多的婦女能夠進入高等院校學習，因此，無論在教育上或者職業上，婦女都能夠開始與男性相提並論，對於平等權利的要求因此也就越來越強烈。婦女急於要求改變社會對於她們的傳統看法，改變歧視婦女的舊式社會體制，以使她們能夠享有自己應該的權利。一九六〇年代，美國因為黑人權利問題爆發了大規模的民權運動，在民權運動中，婦女的權利也是一個重要的訴求內容，它日益成為社會關注的主要議題。

　　雖然婦權運動具有接近一百年的發展歷史，但是在理論上卻依然非常薄弱，因此，到一九六〇年代中期前後，開始出現了一些婦權主義理論工作者，從理論角度來闡述婦權主義，他們奠定了現代婦權主義理論基礎。

　　婦權主義理論的奠立開始於第二次世界大戰之後，其中代表當代婦權理論奠立的最重要的、也是最早的理論著作是法國作家西蒙·波娃（Simone de Beauvoir）在一九四九年出版的著作《第二性》，這本著作在全球喚起婦女權利的意識，一時成為暢銷書，影響非常大。作者除了以往的婦權主義主張以外，還提出了很獨到的新理論，她認為：婦女的解放同時也是男性的解放，這個觀點解決了男性認為婦女平等、解放，男性就缺少了家庭的伴侶和幫手這個錯位的看法，促使男性從自身角度重新看待婦女解放、婦女權利平等的問題。另外一本具有歷史意義的婦女權利主義著作是一九六三年美國婦女貝蒂·佛列達（Betty Friedam）出版的《女性的神祕》（The Feminine Mystique），她在著作中批評了她稱為死亡的家庭圈（deadening domesticity）這種狀況，所謂的「死亡的家庭圈」是指婦女不得不接受消極的家庭作用，不得不依賴於男性為中心的家庭單位狀況。

　　一九六六年，佛列達與其他的婦權運動分子組成了「全國婦女組織」（the National Organization for Women），這是美國第一個婦女權利組織。在此之後，在西歐和美國也湧現了許多類似的婦女權利組織，一九六〇年代是婦權運動風起雲湧的時期，婦女權利組織的出現，推動了婦女權利運動的發展。這些組織要求推翻或取消當時存在的歧視婦女種種法律、條例，比如合同法、財產法、雇傭法、就業法、工作條例、管理條例中歧視婦女的條款，她們提出在一系列與婦女相關的議題，比如懷孕、墮胎、避孕問題上立法，以保障婦女正常的權益，她們要求進行徹底的法制改革，婦權主義者希望通過改變法律的方式，來達到真正的自身平等。

　　除了以上各個方面的努力之外，婦權主義運動更加要求社會徹底改變對於婦女傳統模式的看法，傳統的社會觀模式把婦女看成為相對軟弱、消極、具有依附性

南西・斯皮羅（Nancy Spero） 瑪林，麗里斯，天空女神（Marlene, Lilith, Sky Goddess.1989, hand printing and printed collage on paper, nos 1 to 4 of 7 panels, each panel 279 ×

辛蒂・雪曼（Cindy Sherman） 自畫像（Untitled#193,1989,color photograph,160 × 106.

的個體，把婦女看成比較缺乏理性、比男性更容易動感情的類型。婦權主義者提出婦女不但應該在經濟上獨立，也應該在心理上取得獨立，在社會人格上取得獨立，她們批判社會把婦女僅僅做為性對象、性欲求的對象看待，因此，她們一方面提倡社會對婦女採取更加公平的態度，同時也呼籲女本身要具有權利意識，如果自己都不尊重自己，怎麼能夠要求男性為中心的社會接受改變現狀的要求呢？除此之外，婦女參加政治，成為政治生活的一個不可分割的組成部分，婦女在其他公共社會活動中的參與，也成為日益關注的主題。這一系列的要求，是婦權主義運動更加泛義的訴求。

自從一九六〇年代開始，迄今為止，婦權主義運動在西方發達國家中取得相當水準的發展，由於大眾傳播媒體依然不斷塑造婦女軟弱、依附性的消極形象，把婦女塑造為性對象，因此，婦權運動也依然面臨要對抗大眾傳播媒介這樣強大的敵視力量，鬥爭並不輕鬆。西方大眾傳播是鼓動社會歧視婦女的根源之一，因此婦權主義者也在西方發動了反大眾傳播媒介的運動（mass-media）。當代西方婦權主義運動與反大眾傳播媒介是具有緊密關係的，這種情況也可以從婦權主義運動的藝術創作中看出來。

二、婦權主義對於西方現代藝術的影響

在西方國家的當代藝術中，婦權主義是自從一九七〇年代以來藝術發展的重要動力之一。特別在美國，婦權運動是當代藝術發展的極為重要的促進力量。雖然如此，婦權主義藝術的發展由於內容混雜和存在著矛盾的看法，做為一種藝術形式，一直具有很大爭議。存在爭議的原因首先是婦權主義運動理

論家在對這個運動的理論看法分歧，對於婦權主義藝術看法分歧，其中部分人甚至反對採用「婦權主義藝術」這種分類方法，她們認為如果採用「婦女的藝術」這樣的模式來分類，首先就會把婦女的創造力、藝術感受變成了一個與主流文化隔離的特殊類型，因此這種提法本身就具有歧視婦女的傾向，因此她們從根本上反對「女權主義藝術」這種提法。她們認為女性藝術家不應該與男性藝術家分開來看，分開來討論，他們應該同屬於一個類別：藝術家，在描述上應該是一體的。因此，在討論上，應該給予女性藝術家的成就足夠的評論，足夠的評價。部分女藝術家也認為：在藝術評論和藝術活動中，婦女不應該和男性藝術家分開來看待，因為分開本身就是一種歧視，她們強調：需要做的不是把婦女藝術做為一個獨立的範疇來討論，而是承認婦女藝術家取得的成就，在評論藝術的時候，公平地從單純藝術的角度來進行，不分男女性別，而從藝術成就來評論，還藝術評論一個非性別歧視的公平立場。而其他一些女藝術家、理論家卻同意「婦權主義藝術」的提法，她們認為這樣才能把自己的主張推廣開來，使世人知道婦女藝術家對於自己本身權益的要求，矯枉必須過正，消極退隱不是解決問題的方法。

奧德利·佛萊克（Audrey Flack）埃及岩石女神（Egyptian Rocket Goddess）雕塑作品

芭芭拉·布魯姆（Barbara Bloom's）的〈自戀圈〉（The Reign of Narcissim,1989,installation at Jay Gorney Modern Art,New York, mixed media,dimensions varieable according to location)

　　由於對於「婦女主義藝術」這個分類都有如此大的出入意見，所以這個類型的藝術自然充滿了爭議。在這樣的爭議背景影響下，出現了各種不同的爭議，其中一個很引人注意的爭議和探索，就是對於歷史上曾經做出過貢獻的女藝術家的地位和背景的重新研究的熱潮。部分理論家和歷史家對於所謂「被遺忘的婦女藝術家」的開始進行再研究，通過對這些在歷史上曾經對現代藝術有過貢獻、有過很傑出的藝術成就的一系列女藝術家進行的研究，一方面重新賦予她們在現代藝術史上應有的地位，同時又從這個角度來重新看現代藝術史，希望還藝術史一個完整的、全面的面貌。這種努力，把一些曾經由於性別原因完全忽視的傑出女藝術家重新引入現代藝術史的主流討論中，比如性格比較軟弱的女藝術家瑪麗・勞倫辛（Marie Laurencin，1885-1956），具有很突出探索精神的塔瑪拉・德・蘭皮卡（Tamara de Lempicka，1898-1980）等等，都是在婦權主義運動的促進下才得到重新的肯定的。她們對於現代藝術的發展其實是有過不可磨滅的貢獻的。因為有了對她們的重新認識和研究，現代藝術史也不得不改變原來的內容，甚至部分結構。人們開始認識到：一部沒有女性藝術家的現代藝術史是一部不完整的藝術史。

　　在促進認同婦女藝術家在現代藝術上的貢獻的時候，也出現了部分藝術理論家、藝術史家把少數幾個傑出的女藝術家集中做為研究對象的趨向，這種研究固然可以加深對這些女藝術家的了解，但是過於集中於個人，會造成只見點、不見面的情況，從而會忽視了整個一代女藝術家對於現代藝術的總體貢獻的情形，綜合研究的重要性日益顯得重要，大家了解到：這種研究是可以逐步展示女性藝術家在現代和當代藝術中舉足輕重的作用和地位的。

　　婦權主義藝術自從一九七〇年代形成和發展以來，已經取得不少重要的成就，這個藝術潮流中包括了各種類型的藝術家，她們採用各種不同的手法來表示自己的立場和主張，其中繪畫佔相當重要的地位，一些標榜自己是婦權主義的女藝術家採用了傳統的方式，特別是繪畫方式來從事創作，也不少人採用新的媒介從事藝術創作，比如採用電視錄影技術做為表現手段，或者採用環境藝術、人體藝術、表演藝術的形式來創作，整個藝術運動多姿多彩。不少婦權主義藝術家採用的媒介具有短暫的特徵，比如表演藝術，僅僅存在表演的瞬間，因此她們的藝術也就具有極為短暫的特徵，所謂臨時性、瞬間性（ephemeral）是這些藝術的特點，很多藝術作品僅僅存在於攝影這類型的文獻紀錄形式中，或者僅僅存在於文字記載中，因此，藝術的本質是經歷了第二次改造（攝影），甚至第三次改造（文字紀錄），已經與原本的形式具有相當距離。如此種種，難以一一列舉，總而言之，婦權主義藝術具有多元化、個人化的基本特徵。

　　從歷史發展來看，婦權主義藝術是在一九七〇年代開始發展起來的，它首先是以觀念藝術方式開始，通過觀念藝術而進入主流藝術的歷史來看，這個發展過程，應該是順理成章，合乎邏輯的。而觀念藝術在一九七〇年代是相當主要的、佔統治地位的藝術形式，婦權主義藝術一開始就進入主流藝術，藉最強勢的主流

風格為依附，因此可以說在時間和風格的吻合上做得特別好，所以很快就成為獨立的國際藝術運動之一，婦權主義藝術強調的是與主流藝術不要分離的關係。

婦權主義藝術和婦權主義藝術評論是同步發展的，藝術理論支持藝術的發展，而藝術也給予理論以足夠的理論依據，它們是相輔相成、共生共榮的。藝術和藝術理論雙方面都對於當代的知識層、對於當代文化和當代藝術帶來了相當大的影響。

我們知道，自從抽象表現主義逐步解體以後，首先產生了減少主義，或者稱為「極限主義」運動，而在極限主義的發展上，出現了觀念藝術，而婦權主義藝術則是從觀念藝術中發展起來的，因此是在中途參與了當代藝術的發展過程。而極限主義和觀念主義在當時的發展，其動機中美學的大於社會的。也就是說，這兩個運動的主要動機是出自藝術家對於美學的關注，而不太過社會主題的表現。而婦權主義則本身就是一個社會主題，因此，婦權主義藝術家在早期介入觀念藝術的時候，她們都要設法不過專注強調自己代表的社會內容，否則很容易脫離觀念藝術當時的主流思想傾向。但是做為婦權主義來說，要完全擺脫社會觀念、擺脫自身的訴求則是不可能的，因此，自從一開始，婦權主義藝術就具有與主流的觀念藝術不盡然相同的地方。

比較一下早期婦權主義藝術和觀念藝術的作品，就可以看到它們之間存在的區別，典型的早期觀念藝術作品是相當抽象的、相當脫離社會內容的，比如我們在「觀念藝術」一文中提到過約瑟夫・科書思（Joseph Kosuth）的作品，就不太具有社會的宣言特徵，而在很大程度上是美學的探索。但是整個婦權主義的藝術，則一直有強烈的婦女權利訴求動機，並不完全走典型的觀念藝術道路。因而，可以說，雖然婦權主義藝術是從觀念藝術的模式中開始自己的發展的，但是它具有自己鮮明的特徵，與觀念藝術就社會內容上具有很大的區別。

儘管如此，婦權主義藝術依然是從觀念藝術中發展出來的，因此它與觀念藝術在許多基本方面具有相同之處，比如注重作品的文脈性，注重作品的敘述性，甚至語言的描述性，往往還具有可重複性，這些內容與典型的觀念藝術是相同的。

我們在闡述觀念藝術的一章中提到，觀念藝術具有幾方面的特徵，其一是強調觀念是創作的一切，在創作上，承上啟下的相互關係，或者稱為「文脈」性（context）要比內容（content）重要得多。觀念的內容可以因人不同，但是相同的則是藝術觀念表現的承上啟下的聯繫關係，也就稱為「文脈」，內容不再是藝術創作的核心，而內在的關係，或者「文脈」才是中心，是觀念藝術與其他藝術形式最大的區別；與此同時，觀念藝術的第二方面的特徵是它肯定採用語言表述性，藝術能夠描述，甚至被敘述；觀念藝術的第三個特徵是一定能夠重複創作，絕對沒有獨一無二的傳統藝術特點。婦權主義藝術在這三個方面與典型的觀念藝術都相似，但是，觀念藝術的這三方面的動機或者特徵，都是基於美學的思想的發展而形成的，與藝術的社會功能關係不大。而婦權主義藝術則具有比較強烈和

艾達‧阿普布魯格（Ida Applebroog）的作品〈催吐圈〉（Emetic Fields, 1989,8 panels,oil on canvas, 259×519cm）

明顯的社會訴求性，這點是它與觀念藝術最大的不同之處。

　　觀念藝術的早期作品往往通過藝術家對主題的直接經驗來表達觀念，通過對象的視覺表現，通過語言的描述來表現觀念。科書思的作品就有這樣的特徵。婦權主義藝術則與此有所區別，因爲具有強烈的婦女權利的訴求動機，因此雖然採用觀念藝術的語彙，但是在創作上依然無法擺脫藝術背後的社會意義和藝術家的社會動機和訴求。婦權主義藝術通過作品來傳達社會的、歷史的意義和訴求，也表現了婦女的現狀和心態。婦權主義藝術評論系統往往把這些因素交叉起來處理，在思想上是從法國的結構主義哲學（French Structuralist Philosophy）中借鑑了不少方法，特別受到法國解構主義哲學家、解構主義思想的奠基人傑克‧德希達（Jacques Derrida）很深的影響。強調藝術作品是一個「符號」（signifier），藝術批評的功能不是探索藝術的美學作用，而是「解構」藝術作品，評估藝術對於承上啓下的外部環境的影響和互相關係。這些立場都是解構主義者對於藝術的立場，也被婦權主義理論家借鑑，做爲婦權主義的基本理論系統。這個理論認爲女藝術家的作品也必須進行解構，觀察和評估它的作品對於大環境、對於社會的影響。

納‧懷克（Hannah Wilke）的〈修拉‧查亞－之二〉（Seura Chaya#2,1978-79,mixed media, 150×160cm）

右頁
（上）薩迪‧李（Saide Lee）博納‧麗莎（Bona Lisa,1992, oil on board, 58.4×48.2cm）
（下）南西‧萊德（Nancy Fried）的雕塑〈暴露的天使〉（Exposed Angel, 1988, terractotta, 28×30.4×16.5cm）陶瓷

作品本身無須外部的評價和解釋，而在於自身與社會文脈的價值，在於藝術本身於歷史發展的承上啓下的關係中的價值性。

隨著理論上進一步的發展，婦權主義藝術理論家認爲女藝術家的創作是在特別的環境、條件下產生的特別形式，由於歷史背景和社會生態都長期歧視婦女，因此她們的作品中自然就具有一種不可避免的對於這種歧視的反應和不滿，婦權主義藝術有相當高的邏輯性和自然性，而沒有其他藝術形式的那種刻意性特徵。因此，婦權主義理論家認爲婦權主義藝術是最流暢的、最自然的和過渡性的(fluid and transitional)。

我們在前面的各個章節中都對於包括婦女藝術家在內的各種作品有過闡述，內中也提到不少女性藝術家，這種把女藝術家放在整個整個當代藝術發展史中進行敘述的方式，其實是符合部分婦權主義藝術家和評論家要求的，即把女藝術家的作品放在主流中進行討論，但是，做爲具有強烈自我意識和主張的女藝術家的活動，除了共性之外，也依然存在著個性特徵，因此在這裡，我們還是單獨開這一章節，來專門論婦權主義藝術，正是因爲它具有自己與其他藝術類型不同的個性特徵。

一九七〇年代是婦權主義藝術風起雲湧的時期，出現不少很傑出的、在當代藝術中具有相當影

響的女藝術家。其中比較突出的是茱蒂・芝加哥（Judy Chicago，原名茱蒂・科恩・格羅維茲：Judy Cohen Gerowitz）的〈晚宴〉，這個作品是一個三角形的裝置，三角形三邊是台，上面陳列裝置作品，而三角形的中間是一個三角形的空間，三邊的長條桌子，每邊長十四・七公尺，採用混合媒材製作，桌上面陳列了象徵了卅九位婦女藝術家的彩色盤、餐巾布和酒杯，每個人的這套組合都具有不同的、符合她們作品特徵的設計。其實，盤中的圖案是她設計的圖騰，圖騰的動機是茱蒂稱爲「蝴蝶」的、以女性生殖器爲動機發展出來的圖案，一方面頌揚了女性本身，同時也代表具體女藝術家的風格和特徵。這些被她選擇處理的女藝術家，都是在藝術發展的歷史上具有影響作用的代表，這個作品以龐大的尺寸、突出的設計，及對女性的歌頌，引起評論界的重視。這個項目是企業贊助的，利用裝置和陶瓷繪畫（盤上繪畫）。其實，製作這個藝術的技術，在傳統的觀念上是屬於婦女的：陶瓷繪畫長期以來都是婦女的工作，因此茱蒂・芝加哥利用這種技術，進一步強調了婦女的存在。一些評論家認爲這個作品不僅僅是代表了卅九個女藝術家，而是通過這個作品來體現了婦女的自身，性、階級鬥爭，它的最大作用是喚醒了觀眾對於婦女問題，對於婦權主義立場的重視，是藝術上的婦權主義宣告，使這個主義得到廣泛的注意。

　　早期與茱蒂・芝加哥聯繫密切、從事婦權主義藝術創作的另外一個女藝術家是瑪麗安・夏皮羅（Miriam Schapiro），她在一九七〇年代初期開始從事具有強烈婦權精神的創作，一度引起廣泛注意，但是茱蒂・芝加哥後來居上，反而壓倒了評論家和藝術界對她的注意。從歷史的角度來看，她們倆是婦權主義運動最主要的代表藝術家。夏皮羅和芝加哥最早於一九七一年在加利福尼亞的瓦蘭西亞「加利福尼亞藝術學院」（the California Institute of the Arts at Valencia）中舉辦「婦權主義者藝術項目」（the Feminist Art Program），這個藝術創作活動是全世界最早的婦權主義藝術項目，它使得婦權主義藝術開始受到國際的重視。夏皮羅在這個項目中創作的作品〈扇子〉最引人矚目。她採用婦女使用的扇子做爲創作動機，突出體現了婦女這個主題，裝飾精緻的扇子圖案，突出表現了婦女的心態，也突出了特殊女性審美的品味。

　　其實，上面提到的這兩個女性藝術家的作品就基本包含了婦權主義藝術的不同類型，一個是比較含蓄的，表現婦女的品味和感受，另外一個是性宣言式的，以女性的性特徵做爲特徵來表現。這第二個特徵在一九七〇年代發展的出較突出，它以直接宣傳、提倡、突出婦女的性特徵爲中心的。這個類型的作品雖然也突出女性的性特徵，但是角度卻與男性創造的不同，它是以女性的角度來看待女性的性特徵的。其中最突出的作品是女雕塑家路易絲・布爾喬亞（Louise Bourgeois）的作品。布爾喬亞是法國人，但是長期在美國居住，她的作品與第二次世界大戰以前的歐洲超現實主義關係密切，特別與傑克梅第（Giacometti）早期的風格具有直接聯繫。她的後期作品也具有某些歐洲後極限主義（Post-Minimalist）藝術的影響，

特別是艾娃‧海斯（Eva Hesse）的作品的關係密切。布爾喬亞在創作是具有很大的野心，比單純表現婦權主義理想的其他女藝術家，比如芝加哥不同，她的作品〈牢房—三個白色圓圈〉，具有強烈的自我立場，並且尺寸也巨大，可以對比傑克梅第的〈早上四點鐘的宮殿〉。她的這個作品具有比較含糊的性隱喻特點，大球小球，隱隱約傳達乳房和婦女身體的訊息，但是不甚明確，這種對於女性的表現方式，顯然是男性藝術家不會採納的。她是當代西方藝術中最具有影響力的女藝術家之一。其作品在各個大美術館中都有收藏。

女性藝術家對於歷史、家庭、傳統都具有比男性藝術家更加依戀的趨向，特別是對於歷史的感情，女藝術家都明顯要強烈得多。因此，許多婦權主義藝術家在創作上採用向歷史看、後看的立場，她們從歷史、從過去的事物中找尋自己的定位，比如古巴裔美國女藝術家安娜‧曼迪亞塔（Ana Mendieta）就是一個很好的例子。她的藝術體現了她對於原始藝術的興趣，她的許多藝術品都是就地創作，在沙灘上、在泥土上描繪女性的形象，這種不斷把婦女的身體形狀描繪在土地上的方式，使她的藝術具有與原始藝術、早期的藝術非常密切的關係，同時也具體的通過婦女的形象、性特徵來表現了自己的婦權主義立場。她描繪的女性形象其實不僅僅簡單的女性身體，而是古典的女神，這個女神的形象是來自近東地區和希臘以前的米諾亞—克里特文明中的女主神形象，當代婦權主義藝術家把這個女神做為與男性控制的基督教世界的耶穌對立的女性偶像。女神的權力和法力，是她感到有必要通過藝術再次強調的內容。因此，採用就地作畫的方式，表現古典的女神形象，就構成她的創作方法，利用歷史的形象和歷史的技法來為當前的目的服務，這種婦權主義藝術的創作原則，在她的作品中有非常淋漓盡致的體現。

不少女性藝術家都喜歡採用古典女神的形象，來做為自己創作的借鑑，類似的方法可以從另外一個婦權主義藝術家南西‧斯皮羅（Nancy Spero）的作品中看到，她的作品充滿了神祕主義色彩，集中突出了女神的力量和地位，而這種對於女神神祕性和力量的描述，更加集中地體現在另外一個婦權主義女藝術家奧德利‧佛萊克（Audrey Flack）的作品上，她更加明確地突出了女神至高無上的地位和神祕的力量，她的雕塑作品〈埃及岩石女神〉把古埃及風格和一九二〇年代前後的「裝飾主義」運動風格中的埃及風兩者結合起來，創作出一個具有超現實主義特徵的女神形象，這個女性是有力的、法力無邊的，而不是男性社會中刻畫和描述的那種脆弱、依賴性的女性，她的這個女神的形象，同時又吸收了米諾亞女神的一些表現動機，特別是女神手臂是扭纏著的蛇，是埃及女神雕塑上不見的，因此，她的這個形象是埃及女神和米諾亞女神的結合，意義上是更加強大的女神，是藝術家自己創作的神，代表了婦權主義的主義觀念，她的作品突出地體現了婦女權利的思想，借古寓今，很引人注意。

除此之外，婦權主義藝術還往往採用婦女在社會中的角色和作用進行分析性的處理，其中最著名的大約是辛蒂‧雪曼長期以來堅持創作自己的「自畫像」的聯

繫創作，她採用了化裝攝影的方式，把自己裝扮各個不同時代的女性，自己拍攝肖像，逐步形成一個很龐大的系列。她採用的化裝都來自具體的歷史電影場景各道具，而整個系列集中在分析婦女在不同的歷史階段中被男性中心社會所視為的類型。把自己通過化裝放到歷史中去，通過這種手法來表達自己對於男性社會對女性在不同歷史階段中作出的刻板規範、程式進行淡淡的抨擊，可說用心良苦。

其實，婦權主義藝術家中還具有一些具有更深層思考的人物，她們不滿足於使用簡單的圖形來表達權利要求，而是通過更加複雜的構思創作，來表達做為婦女的思想和感受，其中，瑪麗・凱利（Mary Kelly）是一個很好的典型代表。她的作品〈分娩後文件〉大約是最引起廣泛注意的婦權主義藝術作品之一，表達了做為一個母親的婦女，在面臨自己兒子被社會奪去之後無可奈何的心態，相當震撼人心。

這個作品的形式是一張敘述性的文件，記錄了自己的生活過程的一個片段，這個來自英國的女藝術家採用了破碎的、凌亂的敘述方式來創作她的這個作品。整個作品是分析女藝術家和她的孩子之間的關係，從兒子出生開始，反映出兒子逐步在融入社會的過程中與母親分離。她在這個作品中對於社會強迫母親失去孩子的過程的憤怒和焦慮，美國文學評論家露西・里帕德（Lucy R. Lippard）說她的作品描述了一個「文化的綁架、一個婦女抵抗這種文化綁架的故事，而這個故事是通過視覺和語言分析活生生表現出來的。」她的作品開始表現了孩子開始牙牙學語、塗鴉的童年，作品的中部是孩子對母親的評價，在下面則是與孩子寫對她的評價的同一個時期藝術家自己日記的節選，逐步體現出孩子冷落母親、而成為社會人的過程，做為母親在這種情況下只有無可奈何地接受殘酷的事實，而無他選擇。這個作品具有強烈的知識性、文學性、敘述性，但是在美學上的意義則幾乎是零，好像根本沒有考慮過一樣。因此，也是非常極端化的創作，而集中於語言的表述，正說明她的作品和觀念藝術之間的密切關係。

芭芭拉・克魯格（Barbara Kruger）是另外一個婦權主義女藝術家，她的創作也在很大程度是依賴於寫作，但是她的視覺形象卻相對震撼，她採用俄國構成主義海報的形式，採用構成主義的攝影、版面編排方式從事創作，作品強有力，特別是借鑑一九二〇年代俄國構成主義大師斯坦柏格兄弟（Shtemberg brothers）的手法，她在一九九一年創作的裝置作品〈無題〉是典型的代表。作品不但接近構成主義，並且比俄國在一九二〇年代的構成主義作品更加簡單和強烈，整個裝置採用紅色和黑色兩種色彩，巨大的字體鋪天蓋地，好像大字報一樣，正面樹立了直截了當的婦女權利宣言標語，如此直率的表達方式，在其他婦權主義藝術家中都很少見。她採用了斯坦柏格兄弟當年沒有的技術，使整個形象更加突出和強烈，宣傳婦權主義的立場和理念。

與她的方式截然不同的是女藝術家安尼特・美莎覺（Annette Messager），她對於婦女權利思想的表達是採用隱喻的方式的，她的作品〈鏈子〉是用很多把大小

不同的鏟子靠牆排列組成的，而這些鏟子上都具有女性的象徵（比如乳房、生殖器官形象）和女性的形象，或者某些婦女私隱的用品，比如採用掛著乳罩、女用三角褲、避孕套、月經帶之類的物品，體現了她所希望強調的女性社會的內容。這個作品雖然非常隱晦，但是在具體的手法上也非常直截了當，並且大膽採用女用品作裝置，在當時的確引起不少保守人士的不安。

婦權主義者的特徵之一就是自戀，自我欣賞，因此，女藝術家芭芭拉·布魯姆（Barbara Bloom's）就通過自己的作品表現了這種心態。她的裝置作品〈自戀圈〉就是一件體現婦權思想和自戀趨向的作品，她設計了一個新古典主義風格的室內，一個典雅的沙龍，而內部裝飾的陶瓷、雕塑胸像都是她自己的形象，仿路易十六時期風格的椅子墊子紡織品上有她自己的簽名，還有她自己的星座圖、自己的牙科X光透射照片，一盒巧克力，每顆巧克力上都有她自己的剪影，這是一個婦權主義女藝術家自己以鏡子來欣賞自己的描述，代表了一種溫和的諷刺，象徵婦權主義者的自戀、自我中心的立場。婦權主義者的自戀特徵在這裡體現得淋漓盡致。

最近幾年西方的婦權主義藝術作品中出現集中體現女性與自己身體的關係的趨向。比如對於男性控制了醫療業，婦女不得不接受男性醫生的治療，女藝術家艾達·阿普布魯格（Ida Applebroog）認為這是違反婦女權利的現實，但是她也感到無可奈何，她的作品〈催吐圈〉就以此做為主題來發展。她的作品是八聯畫，其中突出了男性醫生的冷漠、專斷和女性病人無可奈何的感受，其中一部分反覆強調男性醫生的獨斷專橫和女性病人的無助狀態，這個作品反覆強調：「你是病人，我是真正的人—你是病人，我是真正的人—你是病人，我是真正的人，沒有任何病人在證明自己是『真正的』人以前，可以自己去看醫生。」（'You are the patient-I am the real person-You are the patient-I am the real person……' Either the patient can't get through to the doctor that she is 'real'）這個宣言，諷刺以男性控制的醫療界杜絕了婦女可以自己選擇醫療的可能性，也表現在醫療這個體系中，婦女是如何的無能為力這個殘酷的事實。

女性由於生理特徵，往往比男性要承受更多的病痛和醫院的治療，因此，這種病痛的經歷成為大部分婦女印象深刻的痛苦經驗，不少婦權主義藝術家都設法表現病痛的感覺，這大約是因為婦女比較容易有各種病痛，生理上的特徵造成了她們特別容易遭受的折磨，這種感覺不斷地在她們的作品中體現出來。比如藝術家哈納·懷克（Hannah Wilke）通過創作，把她在癌症過程中的整個感受赤裸裸地體現出來，她的作品〈修拉·查理—之二〉就是這樣的代表作品，畫面是她因為接受放射和化學治療而剃光了的頭的照片，下面以繪畫形式表現了自己的感覺和幻覺。是很典型的痛苦表現的創作。這張作品也是她去世前最後的幾張作品之一。

而另外一個女藝術家南西·佛萊德（Nancy Fried）則在作品〈暴露的天使〉中，用雕塑的方式突出了痛苦得拉開身體而吶喊的「天使」，突出表現了受到病痛折

磨的婦女痛苦的感受，無法命名的壓抑和無助。表現了在男性依然位主導地位的社會生活中婦女的困惑，是體現了婦女權利思想的強有力的作品。

婦權主義藝術是當代藝術中很令人注意的一個現象，這個主張人類一半人口的平等權利的運動在藝術上具有強烈的反映，也將在未來一直保持著其一定程度的地位和發展。

三、同性戀運動的背景

同性戀運動（gay rights movement）或者稱為同性戀解放運動（gay liberation movement），是民權運動的一種，它要求取消現行法律對於同性關係的歧視，要求在就業、信用、住房、公共設施和其他社會生活領域中取消對同性戀者的歧視和偏見，最終目的是要求社會對於同性戀採取容忍的態度，接受同性戀做為社會生活的組成部分之一。

在十九世紀末，同性戀僅僅是採用地下的方式存在，社會對於它具有很大的仇視，認為同性戀屬於不正常的行為。一八九七年，德國柏林成立了第一個同性戀組織「科學人文委員會」（德文：Wissenschaftlich-humanitares Komitee；英文翻譯為：Scientific-Humanitarian Committee），這個組織出版雜誌、贊助集會，並且進行爭取在德國、荷蘭和奧地利等國立法保護和容忍同性戀的活動，到一九二二年已經成立了廿五個支部，這個組織的創建人瑪格努斯‧赫什菲爾德（Magnus Hirschfeld）支持「性解放國際同盟」的設立，這個同盟從一九二一到一九三九年期間舉行了一系列的國際同性戀大會（the World league of Sexual Reform），一九三三年希特勒上台，同性戀運動告一段落。

英國在同性戀問題上也發展得比較迅速，早在一九一四年英國已經由愛德華‧卡賓特（Edward Carpenter）、哈瓦洛克‧艾里斯（Havelock Ellis）成立的「英國性心理學研究會」（the British Society for the Study of Sex Psychology）。一九六六在荷蘭的阿姆斯特丹成立了「文化和娛樂中心」（荷蘭語名稱：Cultur-en Ontspannings-Centrum，英語翻譯為：Culture and Recreation Center），是同性戀的國際活動中心。美國的同性戀活動發展比歐洲遲，其中比較早的是一九五〇至五一年成立的「馬塔辛會社」（the Mattachine Society），建立於洛杉磯，是由亨利‧海伊（Henry Hay）和他的四個朋友成立的，這個組織代表了美國其他一系列城市中的同性戀組織。這個名詞來自法文中世紀戴假面具的人，假面具稱為「Mattachine」，假面具遊戲者的組織當時叫「Societe Mattachine」，說明當時美國的同性戀者依然不得不戴假面具活動，社會還沒有這個寬容來接納他們。

一九五五年在舊金山成立了「比里提斯之女」（The Daughters of Bilitis），名稱來自羅依斯（Pierre Louys）喜歡的詩歌中的同性女主角比里提斯（Chansons de Bilitis），這是女同性戀者的主要組織。

美國社會對於同性戀長期具有消極甚至仇視的態度，一九六九年六月廿八日清

晨三點鐘，紐約警察突然襲擊了位於曼哈頓下城格林威治村（在蘇活區附近）克里斯多夫路五十三號的「石牆」酒吧（the Stonewall Inn, 53 Christopher Steet in Greenwich Village），這是一個同性戀酒吧，同性戀者與警察對抗，爆發衝突，之後發展為美國各地同性戀的大示威，從一九七○年代開始，「石牆」成為全美國的同性戀紀念日，並且發展到把每年六月份最後一個禮拜設立為同性戀週，名稱為「同性自豪週」（Gay Pride Week，或者：Gay and Lesbian Pride Week），並且發展到全世界去了。英國詩人王爾德（Oscar Wilde）曾經稱為「不能說出來的愛」（love that dared not speak its name）的同性戀，到廿世紀則成為可以公開宣傳的愛了。

同性戀解放運動在美國造成很多新的立法，逐步取消對於性取向的歧視，從一九八○年代中期以來，由於愛滋病問題逐步浮出，使國際的注意力逐步從同性自由的方面轉移到防治愛滋病問題上去了，而同性戀運動的活動分子也開始轉移活動到支持防治愛滋病，並且努力爭取政府對於防治愛滋病給予更大的投資和撥款。

一般來說，美國、西歐和北歐地區對於同性戀比較容忍，美國有一半的州已經取消了立法中對於同性戀的歧視法規，英國在一九六七年取消了國家法律中歧視同性戀的部分。在東亞地區對於同性戀問題的容忍也逐步加強，但是拉丁美洲國家由於主要民眾都信奉羅馬天主教，因此普遍不接受同性戀這個現象，而回教國家和非洲國家基本都是反對同性戀的。在許多國家中同性戀依然是非法的。

四、同性戀藝術

同性戀藝術是當代藝術上很特別的現象，其形成的時間並不長，但是越來越受到藝術評論界的重視。

不少當代藝術家都具有同性戀的趨向，其中男女都有，因為本身是同性戀者，因此他們對自己的權利問題往往比較敏感。比如上面提到的婦權主義女藝術家佛萊爾本人也是重要的女同性戀藝術家，女性藝術家在爭取婦女權利平等的時候，也自然會產生對於性取向問題爭取公平對待的要求，因此，同性戀藝術家中不少人也是婦權主義者。在權利的平等這個問題上，她們要求全面的平等，從而打破男性一統天下的狀況。但是，絕大部分婦權主義女藝術家都寧願被稱為婦權主義者，而不願意被稱為同性戀運動支持者，雖然她們大部分都同情同性戀者的處境和立場。英國一個主要的同性戀女藝術家是薩迪‧李（Sadie Lee），她的作品〈博納‧麗莎〉是從達文西的名畫中轉變而成的，在廿世紀的現代主義藝術運動中，不少現代藝術家都拿達文西的〈蒙娜麗莎〉作創作的基礎，其中包括西班牙超現實主義藝術家薩爾瓦多‧達利、達達的代表人物杜象等人，其中杜象的作品〈L.H.O.O.Q.〉是給蒙娜麗莎加了鬍子，而薩迪‧李的作品〈博納‧麗莎〉把乾脆把蒙娜麗莎畫成一個穿男人西裝的男性化形象的女人，短頭髮、男性服裝，是典型的女同性戀中扮演男性角色的一方的形象，從而突出地宣傳了女同性戀的立場和訴求。

男性同性戀藝術家在創作上具有類似的訴求，他們希望通過對於自身的刻畫，

大衛・霍克尼（David Hockney） 洛杉磯的家庭景觀（Domestic Scene, Los Angeles）

大衛・羅比萊德（David Robilliard） 不知道今晚和誰做（Wandering Who to do this Evening,1987,oil on canvas,100 × 150cm）

羅伯特・梅波瑟普（Robert Mapplethorpe）密爾頓・莫爾（Milton Moore,1981,Gelatin silver print）

德爾瑪斯・豪維（Delmas Howe） 靜物（Still Life, Ascension, 1994, oil on canvas, 142 × 177cm）

大衛・沃吉納羅維茲的〈為什麼教會不能也不願與國家分開〉（Why the Church can't I won't be Separated from the State, 1990, mixed media on board,244 × 365cm）
右頁：
（左上）大衛・羅比來德（David Robillaird） 血（Blood, 1992, oil on photocopies on canvas, 251.5 × 179cm）
（左下）大衛・沃吉納羅維茲（David Wojnarowicz）的〈我們生於發明前的經驗中〉（We are Born into a Preinvented Experience, acrylic string and photographs on board,152 × 122cm）

約翰·波斯科維奇（John Boskovich）的裝置作品〈粗野的覺醒〉（Rude Awakening.1993.installation at the Rosamund Felsen Gallery.Los Angeles.16 October-13 November 1993）

喬治·杜勞（George Dureau） 色情狂形象的寓意性肖像

能夠喚起社會的接納和容忍。有時候創作上也採取非常強烈的手法，突出男性生殖器這類型的方式，因此經常引起社會上對此持保留態度的人們的厭惡、反對。

最早公開描繪男同性戀的藝術家是著名的大衛·霍克尼（David Hockney），他

的作品〈洛杉磯的家庭景觀〉描繪了兩個在一起洗澡的男性，是對於已經存在的同性戀現象的既成事實的客觀表現。他的淡淡的表現技法，輕描淡寫的刻畫，表現了他的立場：同性戀是很平常的，完全不要大驚小怪。

一九七〇年代中，出現了一系列以比較強烈的繪畫語彙來表現男同性戀立場的藝術家，比如喬治‧杜勞（George Dureau）的繪畫作品〈色情狂形象的寓意性肖像〉是採用傑里訶時代的羅馬古典主義風格（Graeco-Roman art）做為附體，表現同性戀的立場，也夾雜了新奧爾良的嘉年華會（Mardi Gras in New Orleans）的某些裝飾特徵。美國新墨西哥州的藝術家德爾瑪斯‧豪維（Delmas Howe）則以牛仔文化為主題，突出描繪了牛仔間的同性戀，具有一種神祕的色彩。他的繪畫〈靜物〉就是這種形式的典型作品。所有這些同性戀藝術家都具有非常悠閒的、理想主義的特性，同性戀在他們的作品中並不是罪惡的，而是正常的人類生活的內容之一，在藝術中是正常的、能夠為人們接受的。同時，也可以看到，男性同性戀藝術家努力保持與女性同性戀藝術家的距離，這種情況，即便在普普大師安迪‧沃荷的作品中也可以看到。

最具有影響力的同性戀藝術家不是畫家，也不是雕塑家，而是攝影家羅伯特‧梅波瑟普（Robert Mapplethorpe），他和辛蒂‧雪曼一樣，梅波瑟普是從主流藝術界接納直接進入西方藝術的，他因此與不少西方當代藝術家不得不從貧困的非主流活動中逐步靠攏主流經歷完全不同。他的黑白攝影是廿世紀世界攝影中非常重要的作品，他本人在西方藝術史上、在西方攝影史上都具有舉足輕重的地位。梅波瑟普探索性的主題，特別對於同性戀的主題具有深入的發掘，他自己是一個同性戀者，因此對於同性戀者的要求和敏感主題非常了解。因而他的創作能夠把握住敏感的部分，具有相對震撼性。他的驚世駭俗的表現，常常是舉辦展覽的美術館所在的地方政府頭痛的問題。他與沃荷一樣，對於紐約藝術圈的遊戲瞭如指掌，他的同性主題作品，經常有虐待狂的傾向或者受虐（sadomasochism）的傾向，他的「黑色的男性」（「Black Males」series）以突出黑人的性特徵為中心，非常強烈，他對於黑白攝影的高度熟練的掌握，和他對於同性戀主題的了解，使他的作品具有很大的力量。雖然屢屢遭到藝術檢查的阻礙，但是他依然能夠取得最後的成功，在藝術界具有很高的地位。他是同性戀藝術中打破創作技法業餘的限度，使具有社會異議的作品具有第一流的藝術技術水準的重要代表人物，把同性戀作品推上大雅之堂。

梅波瑟普本人也是愛滋病患者，因此，他的作品中也開始出現對於愛滋病患者的同情和對於這種世紀絕症的關注。愛滋病部分因為同性戀而傳染，不少當代藝術家因為有斷袖之癖，都感染了此絕症，其中包括我們在前面章節中討論過的紐約藝術家羅伯特‧戈伯（Robert Gober）和羅斯‧布萊克納（Ross Bleckner）等人。梅波瑟普也是著名的愛滋病人，最後死於愛滋病。因此，造成了自從一九八〇年代以來出現了一系列藝術家，專門以愛滋病為創作的題材，稱為「愛滋藝術家」

（AIDS artist），其中比較突出的有大衛・沃吉維羅維茲（David Wojnarowicz），他本人也是愛滋病患者，他的作品中具有對於愛滋病慘況的敘述，他的作品如〈我們生於發明前的經驗中〉具有對同性關係和愛滋病聯繫的暗示，對於這種病對於當代美國社會的影響也有強烈的抨擊。他的另外一張作品〈為什麼教會不能也不願與國家分開〉具有更加強烈的社會內容，形象簡單樸素，內容則刺激和挑戰，採用拼合的方式，把眾多的形象組合在一起，作品緊張，但是這樣的作品到底有多大宣傳上的力量，則是值得懷疑的。

其他一些同性戀藝術也因為自身是愛滋病患者，從愛滋病問題入手，作品同樣具有很強烈的挑戰性，比如英國藝術家大衛・羅比萊德（David Robilliard）和德列克・嘉曼（Derek Jarman）的作品就是典型的代表。大衛・羅比萊德的作品〈不知道今晚和誰做〉故意採用非常幼稚的繪畫形式，畫了一個女性和一個長髮的男性頭像，上面寫著「今天晚上不知道做什麼」，下面是自己的名稱，好像是說不知道選擇哪個伴侶，而事實上他是採用這種方式來說明選擇上的困境，這種選擇上的困惑，是愛滋病患者所面對的。而嘉曼的作品則比大衛・羅比萊德的作品更加具有爭議，他的個人也具有很大爭議，他在寫作上很有建樹，同時也是一個很有特點的實驗電影導演，他的繪畫作品和他的寫作、電影一樣，都是個人觀點的表達手法，一九六〇年代初期，他正式開始從事繪畫，曾經一度被人認為是霍克尼的競爭對手，之後逐步在電影、寫作上發展，離開了繪畫創作一段時間，到生命的晚期才又重新回到繪畫中來。他對於新聞媒體具有強烈的反感，因此不少繪畫作品都是在報紙直接描繪的，透過色彩可以看到報紙內容。比如他的大幅作品〈血〉就是在一整面以英國流行小道消息報紙《太陽報》上作的塗抹，在紅色的顏色上反覆寫出英語的「血」字，對於媒體有一種強烈的仇恨感，也是同性戀、愛滋病患者的共同感受。他是使用仇恨還仇恨，以眼還眼、以牙還牙，針鋒相對，絕不妥協。

愛滋病藝術逐步成為一個單獨的門類，約翰・波斯科維奇（John Boskovich）的裝置作品〈粗野的覺醒〉具有冷嘲熱諷的特點，他的這個作品用四個玻璃缸裝了很多個廉價的佛像，加上許多玩具熊形狀的塑膠瓶排列，面對一個空無一物的白色檯架，上面有一塊鍍金的金屬板，金屬板上的字句是選自同性戀刊物《爭議》（the Advocate）中分類廣告中男妓廣告的語言，而傳達的訊息是「罪惡的代價是死亡」（The wages of sin is death）。

廿世紀藝術從某種程度來看是走了一個大圓圈，它從擺脫道德主義開始突破，到了世紀之末，又回到道德主義的圈中來了。無論是婦權主義藝術還是同性戀藝術都具有相對強烈的對於道德的反思性，和對於社會在道德取向上的批評。在形式和內容的取決上，也在次提出了內容決定論的立場，而內容決定形式恰恰是廿世紀現代主義藝術努力突破的局限。是否藝術會走向完全內容決定的前途呢？我們在廿一世紀到來的時候，只有拭目以待了。

國家圖書館出版品預行編目

世界現代美術發展 ／ 王受之 著,一修訂初版
 — 臺北市：藝術家，2010.03
 384面；15×21公分.—

 ISBN　978-986-6565-75-5（平裝）

 1. 美術史　2. 世界史

909.1　　　　　　　　　　　99003295

世界現代美術發展
ART NOW

王受之◎著

發 行 人／何政廣
主　　編／王庭玫
編　　輯／江淑玲、黃舒屏
美　　編／王孝嫩、黃文娟
封面設計／曾小芬

出 版 者／藝術家出版社
　　　　　台北市金山南路二段165號6樓
　　　　　TEL：(02)2371-9692～3
　　　　　FAX：(02)2396-5707～8
　　　　　郵政劃撥：50035145　藝術家出版社帳戶

總 經 銷／時報文化出版企業股份有限公司
　　　　　桃園市龜山區萬壽路二段351號
　　　　　TEL：(02)2306-6842

南部區域代理／台南市西門路一段223巷10弄26號
　　　　　TEL：(06)261-7268
　　　　　FAX：(06)263-7698
印刷製版／欣佑彩色製版印刷股份有限公司
修訂初版／2010年3月
修訂二版／2017年3月
定　　價／新臺幣500元

 I S B N　978-986-6565-75-5（平裝）

法律顧問　蕭雄淋

版權所有・不准翻印